信仰与观看

哥特式大教堂艺术

LE CROIRE ET LE VOIR:
L'ART DES CATHÉDRALES (XII^e-XV^e SIÈCLE)

〔法〕罗兰·雷希特 著

马跃溪 译　　李军 审校

眼睛与心灵：艺术史新视野译丛
李军 主编

北京大学出版社
PEKING UNIVERSITY PRESS

著作权合同登记号　图字：01-2008-2411

图书在版编目（CIP）数据

信仰与观看：哥特式大教堂艺术 /（法）雷希特（Recht，R.）著；马跃溪译 .
—北京：北京大学出版社，2017.2
（眼睛与心灵：艺术史新视野译丛）
ISBN 978-7-301-26116-3

Ⅰ.①信…　Ⅱ.①雷…　②马…　Ⅲ.①艺术史—研究—世界　Ⅳ.①J110.9

中国版本图书馆CIP数据核字（2015）第173010号

Le croire et le voir: L'art des cathédrales (XIIe-XVe siècle) by Roland Recht
Copyright © Editions Gallimard, 1999
Simplified Chinese Edition © 2017 Peking University Press
All Rights Reservedd

（本书中所有图片均已尽力联系版权，如有疑漏，请与本书编辑部联系）

书　　　　名	信仰与观看：哥特式大教堂艺术
	XINYANG YU GUANKAN
著作责任者	〔法〕罗兰·雷希特（Roland Recht）著
	马跃溪 译　李军 审校
责 任 编 辑	艾英　赵维
标 准 书 号	ISBN 978-7-301-26116-3
出 版 发 行	北京大学出版社
地　　　址	北京市海淀区成府路205号　100871
网　　　址	http://www.pup.cn　　新浪微博：@北京大学出版社
电 子 信 箱	pkuwsz@126.com
电　　　话	邮购部 62752015　发行部 62750672　编辑部 62755910
印 刷 者	北京中科印刷有限公司
经 销 者	新华书店
	720毫米×1020毫米　16开本　25.5印张　370千字
	2017年2月第1版　2018年4月第2次印刷
定　　　价	68.00元

目录

中文版序
理解中世纪大教堂的五个瞬间

什么是一座"中世纪大教堂"？什么是"哥特式艺术"？

至今犹记得，20年前秋天的一个傍晚，当我拖着沉重的行李，从混乱的地铁站升上来，第一次走进那个金色巴黎时的感觉。里沃利大街幽深笔直，像一道峡谷；两旁楼房的楼层形成一道道横向的直线，在柱廊拱券起伏节奏的有力带动下，把人们的视线，引向无尽的远方；市政厅连带着它的十几个圆塔，沐浴在夕阳中，那些矗立在空中、对称展开的古典雕塑，正用它们黑色的剪影注视行人；而行人，则交替行进在阳光和阴影中，他们浅色的头发漂浮在空气中，闪烁着奇异的微光……铁艺的街灯、透明的橱窗、玲珑的造型，到处都是水平线、垂直线、圆形、半圆形和曲线，到处是符合黄金比例的优雅，我仿佛行进在一个整饬谨严的世界，一个几何的世界中……尽管如此，这个世界于我其实并不陌生，而是早已熟悉。难道它不正是我们打小即从巴尔扎克、福楼拜的小说，稍长则通过印象派的绘画和插图，所看到的场景？仿佛跨越千山万水，我所走进的不是今天，而是19世纪的巴黎，一个古典主义的世界。

但是，真正让我震撼的是第二天。因为时差睡不着，更因为兴奋，我与同事早早起了床，天刚蒙蒙亮就去看风景。我们所住的国际艺术城就在塞纳河畔，据说离巴黎圣母院很近，实际上穿过两座桥就到了。著

名的巴黎圣母院仍在沉睡，它那同样著名的正立面笼罩在黑暗中，影影幢幢什么也看不清，我们只好绕着它走。不知不觉来到了它的后面——这时候太阳升起来了，黑暗变得轻纱般透明，远远地，隔着一座桥，就这样与它不期而遇。不，是牠，也就是说，一个活着的生命。

这几乎是一个远古的生物，有着乌贼一样的身躯和无数的触角；牠的姿态仿佛刚刚从水里上了岸，正绷直牠的触角支撑起身体，冷不防撞见外人的目光，顿时凝冻在警觉的样态中。这个外人，一个正好是初升的太阳，你能看到阳光在牠的玻璃眼珠上（实际是教堂后殿的圆窗）所折射的反光；另一个恰是初来乍到的我们，两个从欧亚大陆的另一端陡然空降的不速之客。但这一次，居然不是我们，而是牠——这个地球人无所不知，似乎熟悉得不能再熟悉的著名景观——突然显示了牠的另外一面，牠那如同天外来客般怪异、阴郁、形态复杂、难以形容的面相，更确切地说，显示了牠的原形。

当时的我沉溺于文学，对于建筑所知不多，遑论哥特式建筑，对于它那由高窗、尖拱、扶壁、飞扶壁构成的结构系统，毫无概念。但那一刻的最初印象却始终保留着，终身难忘。那是我与中世纪的第一次照面，我只知道，那是一个在巴黎的古典主义表层之下的另一个世界，一个与"钟楼怪人"相出没的异形世界，与那个人们耳熟能详的时尚首都，迥然不同。

很久之后才知道，我的这种纯属个人的观感，居然与四百多年前发明"哥特式"概念的那个人所持的态度如出一辙。换句话说，第一眼见到哥特式建筑予我的那种文化震撼，那种"异形"感受，恰恰是这个词最初所凝聚的情感。

一

1550 年，文艺复兴时期的第一位艺术史家瓦萨里（Giorgio Vasari），

在其著名的《名人传》（*Le Vite*）中将意大利古典时代至他所在时代之间的所有建筑，斥之为"充满幻想"和"混乱"的形态，认为它们是由野蛮粗鲁的"哥特人"（Gothi）所臆造的德意志（Tedesco）建筑。[1]他所表达的不仅仅是文艺复兴巨人们的文化自信，更是一种强烈的民族自豪感。这里，"哥特人"和"德意志"是来自北方、多次毁灭罗马的野蛮人的标签，更是低劣趣味的表现。截至当下，作为风格的"哥特式"（the Gothic）概念尚未正式登台（瓦萨里只是提到了"maniera de'Gothi"，即"哥特手法"[2]），但将民族性与风格属性熔为一炉，瓦萨里已经为后世概念的存在准备好了一切条件。其中最为关键的，是将文明和野蛮、此民族（意大利尤其是其中的托斯卡纳人）与他民族（德意志实质是阿尔卑斯山以北的民族）、此时与彼时相区别的那种历史意识；而哥特式正是这种历史意识中不可或缺的一环，位于两个高峰（古代与现代）之间那个最深的低谷。但是，让瓦萨里始料未及的是，他所开启的这部文艺复兴历史正在高歌猛进，无意中亦触动了另一部反向历史的枢纽；或者说，揭了一种充满张力和生命的文类（genre）的封印。而民族性，正是这一文类诞生的第一个历史规范。

1772 年，在瓦萨里建构的风格与民族性訾议风行近两百年之后，一位名叫"歌德"的年青"哥特人"（Goethe 与 Gothi 十分接近），站在巍峨的斯特拉斯堡大教堂的中殿，被教堂内景的壮丽震撼得目瞪口呆：那是一种集"成千上万的和谐细节于一体"的"巨大印象"，犹如"一棵壮观高耸、浓荫广布的上帝之树"。青年歌德痛心疾首，深刻地反省了自己知识系统中的误区，即长期遭受拉丁"文明"的污染和遮蔽而不自知，竟至于丧失了对于真正美的感知，居然把这种醍醐般的"天国仙乐"，误读成"杂乱无章、矫揉造作"的败坏趣味！而现在，该轮到这

[1] "Ecci un'altra speci di Lauori, che si chiamano Tedeschi", Giorgio Vasari, *Le Vite*, Florence: Lorenzo Torrentino, 1550, Vol.I, p.43.

[2] "Questa maniera fu trouata da I Gothi", Giorgio Vasari, *Le Vite*, Vol.I, p.43.

位年青的叛逆者发声了。他以青春期特有的否定性认同方式，以大无畏的"狂飙突进"的激情，将缙绅先生唯恐避之不及的"哥特式"收归己有，声称："这是德意志的建筑艺术，是我们自己的建筑艺术。"[3]——也就是说，曾经的贬义词"哥特式"，业已成为一首颂扬德意志民族艺术的无尚赞美诗。

然而，21 岁的青年歌德的这篇宏文（《论德意志建筑艺术》[Von deutscher Bauhunst]），这篇为德意志建筑艺术翻案背书的檄文，本身却建立在极不牢靠的历史根基上。例如，尽管此文的题献对象埃尔文·冯·斯坦巴赫（Erwin von Steinbach）是个德意志人，但他只是现存西立面的设计者（始于 1277 年），而教堂的主体部分如祭坛和十字翼堂，却恰恰属于罗马式而非哥特式。即使是教堂的西立面，现存素描设计稿显示，其第一个方案（Plan A, 1275—1977）中的具体细节，虽颇有几分兰斯大教堂的况味，整体却更接近于巴黎圣母院东西翼堂的立面。而埃尔文设计的方案（Plan B），则受到拉昂大教堂和兰斯大教堂的影响。[4] 最近的研究还提醒人们注意，有一队来自夏尔特的工匠们参与了建造过程[5]—— 一句话，斯特拉斯堡大教堂的形式渊源与其说是德意志，毋宁更是法兰西。然而，开弓没有回头箭，在 18—19 世纪欧洲民族主义风起云涌的时代，民族主义叙事一旦建构起来，就会竞相成为人们追逐的目标。结果，是一个"哥特式民族主义"[6]时代的到来。

随着圣德尼-桑斯-拉昂-巴黎-夏尔特-兰斯等早期哥特式教堂谱系

[3]〔德〕歌德：《论德意志建筑》（1772），范景中主编：《美术史的形状》第 1 卷，杭州：中国美术学院出版社，2003 年，第 151—153 页。

[4] Paul Frankl, *Gothic Architecture*, Revised by Paul Crossley, New Haven: Yale University Press, 2000, pp.171-174.

[5] https://en.wikipedia.org/wiki/Strasbourg_Cathedral.

[6] 彼得·柯林斯（Peter Collins）用语。参见〔英〕彼得·柯林斯：《现代建筑设计思想的演变》，英若诚译，北京：中国工业出版社，2003 年，第 92 页。

的逐渐建构，法国被公认为哥特式教堂的发源地；[7] 与此同时，法国浪漫主义思潮对于"哥特式"进行了重新阐释。学者 A. L. 米林（Aubin Louis Millin，1759—1818) 于 1790—1799 年间，在巴黎出版的一部 4 卷本大书，标题即为《为了建构法兰西帝国一般和特殊史而汇集的民族古物或文物》（*Antiquités nationales ou recueil de monuments pour servir à l'histoire général et particulière de l'empire français*），其大部分内容涉及法国中世纪建筑与墓葬——这里，所谓的"哥特式"建筑和器物，被直接贴上了"民族"的标签；[8] 换句话说，曾经在青年歌德那里的"德意志"特征，现在摇身一变，居然变成"法兰西"的专属。而亚历山大·勒努瓦（Alexandre Lenoir，1761—1839）在法国大革命之后建构的"法兰西文物博物馆"（Musée des Monuments Français，1795），则为米林的书籍形式，提供了空间和实物的形态，其中所陈列的正是从中世纪建筑物（主要是哥特式）肢解而来的大量建筑部件和雕塑残片。博物馆所在的小奥古斯丁修道院（Couvent des Petits Augustins，即今巴黎美术学院所在地），因为到处点缀着中世纪器物，亦成为浪漫主义者探幽访胜、寻觅诗情的绝佳圣地。法国浪漫主义作家则更愿意把自己小说和故事发生的背景，安置在哥特式建筑物的框架中，如雨果笔下的巴黎圣母院和夏多布里昂（François-René de Chateaubriand）的墓穴等。

其他欧洲国家也不例外，"哥特式"变成了时髦，变成了欧洲各国

[7] 是 A. C. 杜卡雷尔（A.C.Ducarel）最早在《英格兰-诺曼古物》（*Anglo-Norman Antiquities, Considered in a Tour through Part of Normandy*, 1767）一书中提到，哥特式艺术诞生于法国。G. D. 惠廷顿（George Downing Whittington）则在《以说明哥特式建筑在欧洲的兴起与发展的眼光来论述的法国教会古物史纲》（*An Historical Survey of the Ecclesiastical Antiquities of France with a View to Illustrating the Rise and Progress of Gothic Architecture in Europe*, 1809）一书中进一步巩固了这一说法。1841 年，F. 默滕斯（Franz Mertens）在一部研究科隆大教堂和法国建筑学派的专著中，具体证明是建于 1135 至 1144 年的圣德尼修道院教堂而非任何德意志教堂，标志着哥特式教堂的诞生，并将这一成就称作"法兰西的建筑革命"。参见 Jean-Michel Leniaud, *Viollet-le-Duc ou les délires du système*, Paris：Mengès, 1994, p.48; David Watkin, *The Rise of Architectural History*, London: The Architecture Press, 1980, p.26.

[8] David Watkin, *The Rise of Architectural History*, p.25.

竞相追逐的花环。19 世纪以来，经济较为发达的国家如英美诸国身体力行，相继掀起了自己的"哥特式复古运动"；美国甚至创造了"摩天大楼"这种新哥特式建筑形式；就连身处欧洲边缘的西班牙和蕞尔小国瑞典，也不忘记赶赶时髦，期望攀上自己与所谓"西哥特人"的远亲，进而为自己国家的新哥特式建筑张目（如西班牙的高迪和瑞典的"哥特主义"城市建筑）。

具有讽刺意味的是，在欧洲各国之间此起彼伏、辗转流播的"哥特式民族主义"，恰好证明的是它的反面：哥特式风格非但不属于民族主义，而是一种国际性和具有内在共性的运动。

<div align="center">二</div>

何谓哥特式建筑的内在共性？被意大利人文主义者訾议为"混乱"和"怪异"的哥特式建筑，在其繁冗复杂的外观之下，真的隐藏着某种内在一致的本质么？

理解中世纪大教堂的第二个决定性的瞬间，正是产生于对这一问题的追问。

事实上，从技术和结构角度考量建筑的传统在民族主义叙事尚未形成之前，即已在法国开始。1702 年，米歇尔·德·弗莱芒（Michel de Frémin）出版了《蕴含着真实与虚伪建筑理念的建筑的批判考察》（*Mémoires critiques de l'architecture,contenans l'idée de la vraye et de la fausse architecture*）一书，从书名即可看出此书的用意在于用"真实"和"虚伪"这一对概念，来区分建筑与建筑的好与坏；而与上述概念相对应的，则是建筑中古典柱式和装饰的对立，言下之意即建筑应该以物质和材料的形态反映功能的要求。[9] 在弗莱芒之后，则有阿贝·德·科

[9] David Watkin, *The Rise of Architectural History*, p.22.

迪默瓦（Abbé de Cordemoy）和阿贝·劳吉尔（Abbé Laugier）等人接踵而来；而这一领域登峰造极的王者，则是一个世纪之后的维奥莱-勒-杜克（Viollet-le-Duc，1814-1879）。

维奥莱-勒-杜克不仅是巴黎圣母院、圣德尼修道院教堂等著名哥特式建筑的修复师，更是一位伟大的建筑理论家和建筑史家。他的十卷本煌煌巨著《11 至 16 世纪法国建筑分类词典》（*Dictionnaire raisonné de l'architecture française du XIᵉ au XVIᵉ siècle*，1854—1868），以词条和图文并茂的形式，收录了哥特式建筑中几乎每一个部分的细节和内容，并加以详细的解说，堪称 19 世纪建筑史的里程碑。他的基本观点，被后世的建筑史学家称为"结构理性主义"（Structural Rationalism），即认为哥特式建筑从内到外，是一个理性的结构；[10] 在它"简单的建筑外观下，隐藏着建造者所掌握的深奥科学"。[11] 这种科学由哥特式建筑的各部分相互叠加而呈现，是一个犹如动物骨架般的功能和力学体系；用维奥莱-勒-杜克的话说，即"一套'隔空'的撑扶体系"[12]，其中无一处无用处，每一个元素都是体系中的必然。其中最关键的因素，即所谓"尖形拱券"（ogive，又称"尖拱""肋拱"）或"对角肋拱"（la croisé d'ogives）。

在维奥莱-勒-杜克看来，哥特式建筑与古典式建筑最大的区别，在于古典建筑是以立柱为中心、从下往上发展的系统，其基本原则是横梁与立柱之间垂直的承重；而哥特式系统，则是以拱顶为中心的一个从上往下发展的系统，其基本原则在于整体结构的承重。而尖形拱券或对角肋拱，正是这一体系的各种力学关系在拱顶最集中的表达，正是它构成了所谓的哥特式拱顶；它与与之连成一体的组合束柱、与构成拱顶边缘的横拱和边拱一起，形成一个逻辑系统，将侧推力直接传递到系统中

[10] Peter Collins, *Changing Ideals in Modern Architecture,* 1750-1950, Montreali: McGill-Queen's University Press, 1998, p.199.

[11] 见本书第 16 页。

[12] 同上。

的每一个特定承重因素之上。而其他的侧向推力，则由附加的飞扶壁（arc-boutant）、扶壁垛（contre-fort），或者以适当增加竖向压力如小尖塔（pinacle）的方式，来分解和承担。

然而，也正是对哥特式本质的这种纯结构与技术的理解，招致后人从不同方向的攻击。其中最猛烈的火力，来自于艺术史学者的"象征性解读"思潮。

<div align="center">三</div>

"象征性解读"并不出自一种统一的方法，更多是一种或多或少相似的立场，源自对于"结构与技术论"共同的反感。

这种反感最早根植于 20 世纪上半叶维也纳学派的艺术史家（如李格尔 [Alois Riegl]），根植于他们试图对同时代甚嚣尘上的物质-材料主义（Materialist）艺术主张（如戈特弗里德·森柏 [Gottfried Semper] 的观点）矫枉过正的"艺术意志"。但在哥特式建筑领域，"象征性解读"的代表人物，首推德国艺术史家保尔·弗兰克尔（Paul Frankl，1878—1962）。

作为艺术史中的形式主义代表人物沃尔夫林（Heinrich Wölfflin）的弟子，弗兰克尔早年曾亦步亦趋地追随过乃师的轨迹，在 1914 年出版了一部《建筑史的基本原则》（*Die Entwicklungsphasen der neuren Baukunst*）。此书把沃尔夫林运用于绘画史的原则搬到建筑史领域，讨论文艺复兴与后文艺复兴时期的建筑风格。他晚年的巅峰之作，是两部均冠之于"哥特式"标题的巨著：其一是《从八个世纪以来的文献记载和诸家阐释中所见的哥特式》（*The Gothic: Leterary Sources and Interpretations through Eight Centuries*, 1960）；其二是他临终前刚刚完成的《哥特式建筑》（*Gothic Architecture*, 1962）。二书均聚焦于对哥特式风格基本原则的探讨：前书处理"涉及哥特基本原则的历代评论和评

述"，而后者则"用具体案例来说明"这种风格的"几项基本原则"及其"逻辑过程"。也就是说，前者用文本证据说话，后者则透过建筑本身阐明原则。[13]

那么，什么是哥特式风格的基本原则呢？最集中体现哥特式风格之基本原则者，不是别的，恰恰是同样成为结构-技术论者立论基石的肋拱（英文 rib，亦即法文中的 ogive）。对此，建筑史家保罗·克罗斯利（Paul Crossley）做了很好的概括：

> 弗兰克尔的《哥特式建筑》是对于理性主义阵营的一次突袭，它将后者视若拱璧的肋拱窃为己有，并将其从结构功能转化为审美功能。不管某个拱顶的实际静力学属性如何（有时起承载作用，有时则不），对弗兰克尔来说，肋拱的重要性首先是审美性质的。假如理性主义者视交叉肋拱为哥特式结构体系之创造者，那么，弗兰克尔则视其为在所有哥特式建筑之审美特性背后发生作用的动力。在他看来，四分肋拱顶是哥特式教堂之三项基本原则的第一要素，即在空间方面，它将整个拱顶区分为四个相互依存的空间部件（它同样也遵从"部件性"的原则）；在视觉方面，肋拱的对角线方向阻碍了罗马式正面性观视的产生，并使观者在观看其他所有形式时，都可以按对角线方向站立，同时体验到空间的退缩，而非处在平面之中；而在力学方面，四分肋拱顶从 14 世纪初开始已经完全失去了重量和撑扶感，从而变成了纹理（texture）——一种美化拱顶单元的装饰线条的无尽涌流。然后，这三项原则全部从该拱顶扩散到建筑的其余部分，并使建筑的整个立面变得既通透玲珑又轻盈纤巧，且按对角线方向组

[13] Paul Crossley, "Introduction", in Paul Frankl, *Gothic Architecture*, Revised by Paul Crossley, p.9.

织结构，同时在空间上保持开放。[14]

概而言之，哥特式风格的秘密，即在于从肋拱拱顶发端并内蕴于其中、从而在本质上区别于罗马式的一系列基本特征（弗兰克尔的"基本原则"）。具体而言，可以从三个方面来看这些特征：空间形式（the spatial form）上，它以"减法"取代罗马式的"加法"，意味着罗马式由不同部分相加而成，哥特式则由具有内在联系的部件形成有机的整体；视觉形式（the optical form）上，它以斜向的对角线性取代罗马式的正面性，意味着罗马式要求的视角是固定、封闭的，哥特式要求的视角是运动、开放的；最后是力学形式 (the mechanical form)，这一方面的原则是以"纹理"取代罗马式的"结构"。结构意为各部分之间在力学关系（压力与抗压力）中保持的平衡，其中每一个部分都是一个整体，即使在整体中亦保持为一个亚整体 [15]——正如罗马式建筑整体由坚固的石头团块垒成的那样。表面看来，以纹理取代结构，具现的是建筑从罗马式向早期哥特式，以及进一步向晚期哥特式演变的趋势。但事实上，命名形式在这里具有鲜明的意向性含义——弗兰克尔指出，来自拉丁文 tegere 的 texture（纹理）一词，其原意恰好为"覆盖"[16]，因此，从结构向纹理的过渡，岂不正好在隐喻的层面上，象征着弗兰克尔所挚爱的形式主义之审美和装饰的"涌流"，对于理性主义者之"结构"的一次永久性的"覆盖"（其实质为"埋葬"）？

事实上，较之文字游戏的雕虫小技，弗兰克尔要在更为宏大的意义上使用象征方法。在他眼里，象征分为意义的象征（symbols of meaning）和形式的象征（form symbol）两类。前者类似于图像志含义，意为某个

[14] Paul Crossley, "Introduction", in Paul Frankl, *Gothic Architecture*, Revised by Paul Crossley, p.12.

[15] Ibid., p.49.

[16] Ibid.

建筑单元在宗教和文化层面上的用意，如絮热修道院长在圣德尼教堂的内殿建十二根立柱以代表十二使徒，[17] 这需要相应的文化知识才能释读；后者指建筑形式或风格本身具有的表现性含义，以及它们在观者那里唤起的审美情感效应——例如，同样作为"新耶路撒冷"象征的教堂，在形式上却有拜占庭、加洛林、罗马式和哥特式等风格之别，遑论同一种风格中，还有不同历史阶段和不同地方流派的差异。[18]

但更重要的是哥特式教堂的总体象征——关涉哥特式教堂的本质所在。这种本质即哥特式教堂的意义象征和形式象征熔铸浇灌而成的一个整体，它是"进入建筑物本身并被融化吸收的文化和智性背景"，是"文化意义与建筑形式的相互渗透和浑融"。[19] 而能够将形式与意义两个方面融为一体的唯一形象，非基督教的主耶稣形象莫属。罗马式的上帝虽然也叫耶稣，但仍是《旧约》中的圣父形象；哥特式的上帝才是耶稣，也就是说，是具有"道"和"肉身"之二性的一个整体。因此，"哥特式建筑的本质，即作为耶稣之象征的 12 和 13 世纪教堂的形式"，首先呈现为教堂的十字架布局和形状；其次，这种本质必须是"艺术"，因为只有这样，它才能成为"耶稣意义的形式象征"。[20] 在作为耶稣之象征的哥特式大教堂内，个人和社会作为部件与"上帝"融为一体，正如教堂内的每一个"部件"与教堂的整体融为一体——"根据这种根本性的部件性意义，部件性的艺术风格才得以出现"。[21]

人们很容易从中嗅到浓烈的宗教和"黑格尔主义"气息。但"象征性解读"并非只有弗兰克尔一家版本。事实上，在 20 世纪 50 年代，哥特式艺术的"象征性解读"曾经出现过一个短暂的研究高峰，正如

[17] Paul Frankl, *Gothic Architecture,* Revised by Paul Crossley, p.271.

[18] Ibid., p.275.

[19] Paul Frankl, *The Gothic: Leterary Sources and Interpretations through Eight Centuries*, New Jersey: Princeton University Press, 1960, p.827.

[20] Ibid., p.828.

[21] Paul Frankl, *Gothic Architecture*, Revised by Paul Crossley, p.277.

罗兰·雷希特（Roland Recht）所概括的，"短短十年功夫，就诞生了5部巨作，并且每一部都以独特的方式，在哥特式艺术史学史上留下了深深的印记"[22]。它们不约而同的前提，是"哥特式艺术的实质是精神性的"[23]，但其中帕诺夫斯基（Erwin Panofsky，1892—1968）和奥托·冯·西姆森（Otto von Simson，1912—1993）的研究，则把人们的视线引向了一个更积极、更具经验性意义的方向。

例如，无论是帕诺夫斯基还是西姆森，他们都把哥特式艺术的起源问题，集中在圣德尼修道院教堂和修道院院长絮热（Abbé Suger）身上。其中帕诺夫斯基率先提出，新艺术的发生与伪丢尼修（Pseudo-Denys）的新柏拉图主义的"光之美学"（esthétique de la lumière），存在着具体联系，而絮热则起着中介作用；[24] 西姆森进一步发展了这一命题，认为是伪丢尼修的"光之美学"，与从古希腊到中世纪并具现在夏尔特学派中关于和谐、比例与模数的"音乐形而上学"发生的适度融合，才是新艺术诞生的奥秘所在。[25]

尤其是帕诺夫斯基。他对于经院哲学和哥特式建筑之关系的讨论，并未如弗兰克尔那样在思辨的领域展开，而是将其还原到围绕着法兰西岛即巴黎地区方圆一百公里和上下一个多世纪（1130—1270）的具体时空中，进而对其间出现的艺术与神学之间的"平行现象"，进行"真正的因果关系"的探讨。[26] 无论他所借助的当时各色人等共同拥有"心理惯习"（mental habit）之说是否成立，这一洞见仍有助于人们深入思考相关问题，同时也在其他社会科学领域结出了硕果。著名社会学家布尔

[22] 见本书第 12 页。

[23] 同上。

[24] Erwin Panofsky, *Architecture gothique et pensée scolastique*, traduction et postface de Pierre Bourdieu, Paris: Éditions de Minuit, 1967, pp.33-47.

[25] Otto Von Simson, *The Gothic Cathedral: Origins of Gothic Architecture and the Medieval Concept of Order*, New Jersey: Princeton University Press, 1984, p.58.

[26] Erwin Panofsky, *Architecture gothique et pensée scolastique*, traduction et postface de Pierre Bourdieu, p.83.

迪厄（Pierre Bourdieu）的"惯习-场域"理论曾受到帕诺夫斯基"心理惯习"说的影响，这是一个不争的事实；[27] 而前者，恰好是后者《哥特式建筑与经院哲学》（*Architecture gothique et pensée scolastique*）一书的法文译者。

事实上，正如克罗斯利所指出，帕诺夫斯基和西姆森这类具体探讨哥特式教堂与特定神学思潮关系的研究，已经越出了"象征性解读"的范围，而进入到"建筑图像志"的范畴。[28]

四

1942 年，建筑史家里夏尔·克劳泰默（Richard Krautheimer, 1897—1994）在著名的《瓦尔堡与考陶德研究院学报》（*Journal of the Warburg and Courtauld Institutes*）上发表了《"中世纪建筑图像志"导论》（Introduction to An "Iconography of Medieval Architeture"）一文。[29] 这篇只有 33 页的文章的发表，标志着中世纪建筑研究的一次重大转型：从此前盛行一时的形式主义方法，回归追寻建筑之"内容"或意义的图像志方法。

所谓"图像志"（Iconography），按照帕诺夫斯基的经典定义，即"关注艺术作品之题材（subject matter）和意义（meaning），而非艺术作品之形式的艺术史分支"[30]。在帕诺夫斯基看来，"题材"或"意义"

[27] Pierre Bourdieu, «Postface», in Erwin Panofsky, *Architecture gothique et pensée scolastique*, traduction et postface de Pierre Bourdieu, pp.135-167.

[28] Paul Crossley, "Introduction", in Paul Frankl, *Gothic Architecture*, Revised by Paul Crossley, pp.28-29.

[29] Richard Krautheimer，"Introduction to An 'Iconography of Medieval Architeture'", *Journal of the Warburg and Courtauld Institutes*, Vol.5 (1942),pp.1-33.

[30] Erwin Panofsky, "Introductory", in *Studies in Iconology: Humanistic Themes in the Art of the Renaissance*, Boulder, CO.: Westview Press, 1972, p.3.

包括三个不同的层面：首先是作为"初级或自然题材"的第一层（如辨识一个脱帽的男人）；其次是作为"二级或规范意义"的第二层（如意识到该男人脱帽是出自礼貌的行为）；最后是作为"内在意义或内容"的第三层（如该男人的行为是他整体"人格"的体现，包括他的国别、时代、阶级、知识背景等因素在其上的具体呈现）。[31] 与之相对应的则是图像志三个层面的工作：针对第一层的"前图像志描述"（pre-iconographical description），即对于物体和事件的识别；针对第二层的被称为"狭义的图像志分析"（iconographical analysis in the narrower sense），即对于图像中"形象、故事和寓意"（images, stories and allegories）的分析和判定，如把一个持刀的男人解读为圣巴托洛缪；[32] 以及针对第三层的所谓"深层意义上的图像志阐释"（iconographical interpretation in a deeper sense），涉及图像的象征价值亦其文化蕴涵，例如中世纪晚期的圣母子像之所以从斜躺着的圣母怀抱圣婴的形象，变成了圣母跪在地上膜拜圣婴的形态，其深层原因，恰恰在于"中世纪晚期形成的一种新的情感态度"[33]所致[34]。

正如 C. C. 默库莱希（C. C. McCurrach）所指出的，克劳泰默《"中世纪建筑图像志"导论》一文在概念和结构上，都烙下了帕诺夫斯基

[31] Erwin Panofsky, "Introductory", in *Studies in Iconology: Humanistic Themes in the Art of the Renaissance*, pp.3-5.

[32] Ibid., p.6.

[33] Ibid., p.7.

[34] 在 1955 年版本的《视觉艺术的意义》一书中，帕诺夫斯基全文收录了其 1939 年出版的《图像学研究》中的"导论"一文，同时做了部分重要增补和改写，并改名为"图像志与图像学：文艺复兴艺术研究导论"（"Iconography and Iconology: An Introduction to the Study of Renaissance Art"）。增补和改写部分主要体现为：他将 1939 年文中的"深层意义上的图像志阐释"直接定名为"图像学"（Iconology），而前者中的"狭义的图像志分析"，则变成了"图像志"，成为为"图像学"即阐释作品深层意义服务的必要基础，除了题材的文本出处之外，还为后者提供"年代、归属和真伪"方面的信息。参见 Erwin Panofsky, *Meaning in the Visual Arts*, Chicago: The University of Chicago Press, 1952, p.31.

1939 年版文章的痕迹。[35] 但在方法论的意义上，二者截然不同。首先，克劳泰默所欲建构的是三维空间内发生的建筑图像志，而非帕诺夫斯基更多附属于二维平面的绘画图像志；其次，作为对形式主义方法的一次拨乱反正，克劳泰默所致力于恢复的是一种在"最近 50 年"才被形式主义取代的"教会考古学家"的古老传统，即对于建筑之宗教内涵或"内容"的关注。[36] 尽管在克劳泰默看来，这些"教会考古学家"仅指从 17 世纪的 J. 奇安皮尼（J. Ciampini）到 20 世纪的约瑟夫·绍尔（Joseph Sauer）形成的一个序列。[37] 但实际上，建筑图像志作为对教堂宗教含义的探究，其早期传统更应该追溯到 7 世纪的塞维涅的伊西多尔（Isidore of Seville）和 13 世纪的威廉·杜兰（William Durandus）；[38] 尤其是后者的同时代人博韦的文森（Vincent de Beauvais），他所建构的包罗万象的知识系统，奠定了 19 世纪末最伟大的艺术图像志学者埃米尔·马勒（Émile Mâle，1862—1954）的名著《法国 13 世纪的宗教艺术》（*L'art religieux du XIII^e siècle en France*）的基础。

马勒之书初版于 1898 年，其生前共修订再版了 8 次。该书的第二章标题开宗明义，概述了此书的方法论诉求，即"以博韦的文森所著的《大镜》（*Speculum Maius*）作为研究中世纪图像志的方法"[39]。具而言之，该书的结构亦步亦趋地追随了《大镜》一书的构成：分成"自然之镜""学艺之镜""道德之镜"和"历史之镜"四大部分。正如中世纪思想把世界理解为"一部上帝亲手书写之书"（Hugh of St Victor）[40]，而诸

[35] Richard Krautheimer, "Introduction to An 'Iconography of Medieval Architeture'", *Journal of the Warburg and Courtauld Institutes*, Vol.5 (1942),p.1.

[36] Paul Crossley, "Medieval Architecture and Meaning: the Limits of Iconography", *The Burlington Magazine*, Vol. 130, No. 1019, Special Issue on English Gothic Art, (1988), p.116.

[37] Ibid.

[38] Ibid. 威廉·杜兰（William Durandus）即本书正文中提到的纪尧姆·杜朗 (Guillaume Durand)，参见本书第 86 页。

[39] Émile Mâle, *L'art religieux du XIII^e siècle en France,étude sur l'Iconographie du moyen âge et sur ses sources d'inspiration*, Paris: Librairie Armand Colin, 1948, p.59.

[40] Paul Crossley, "Medieval Architecture and Meaning: the Limits of Iconography", *The Burlington Magazine*, Vol. 130, No. 1019, Special Issue on English Gothic Art, (1988), p.121.

如《神学大全》和《大镜》这样的人为之书，则以百科全书的方式，出自对于上帝之"书"中的秘密的解读和注释。图像志学者马勒则进一步在中世纪的百科全书（所谓的"智力的大教堂"）与同一时期物质形态的石质大教堂之间，建立对应关系，并将后者称为前者（即思想）的"视觉形象"(comme l'image visible de l'autre)。[41]从中可以清晰地辨认出，20世纪50年代帕诺夫斯基的另一部图像志名著《哥特式建筑与经院哲学》的思想和灵感渊源。在这种视野的观照下，一种非物质化的过程亦随之产生：教堂的石质材料和其他物质载体变得透明了，仅仅成为呈现时代思想内容的书页。

然而，克劳泰默的建筑图像志却迥异于此。同样是对于内容的关注，其与此前的种种寻求建筑与思想之间一一对应关系的图像志诉求相当不同，他的图像志中的基本关系，发生在建筑的复制品（copies）与其原型（originals）之间。[42]他以耶路撒冷的圣墓教堂和其他四个摹仿它的教堂为例，说明中世纪复制最突出的特点，并不在于惟妙惟肖地追求物理形态的相像和相似，而在于选择性地挪用原型的部分要素，例如满足它是"圆形的"，以及"包含一个圣墓的摹造品，或是题献给圣墓"[43]的基本条件，再加上某些辅助特征，诸如"环形甬道、礼拜堂、回廊、楼廊、穹顶、一些列柱或其他某些尺度"[44]，即可达到复制的目的。在克劳泰默那里，建筑图像志的基本工作首先超越了文本主义的窠臼，变成了建筑与建筑、形式与形式、物与物之间的取与舍、增与删、利用与再利用的一个可供清晰讨论和分辨的过程。换句话说，图像志在这里并非一个在一切方面都与形式主义背道而驰的方法，而是同样整合了形式主

[41] Émile Mâle, *L'art religieux du XIII^e siècle en France, étude sur l'Iconographie du moyen âge et sur ses sources d'inspiration*, p.59.

[42] Richard Krautheimer, "Introduction to An 'Iconography of Medieval Architeture'", *Journal of the Warburg and Courtauld Institutes*, Vol. 5 (1942), p.3.

[43] Ibid., p.15.

[44] Ibid.

义之分析技术在内的一种更高的整合。而在建筑形式与思想或观念的关系上，上述"选择性挪用"法则的运用，一方面意味着在中世纪人们的心目中，观念较之形式具有优先性（人们在传递观念时并不在乎形式的完整性）；另一方面，也意味着观念与形式之间存在着较为松散的联系——观念或象征总是附属或者伴随着特定形式，而非固着于其上。[45] 例如在神学家 J. S. 埃里金纳（Johannes Scotus Erigena）那里，"数字 8 的象征"并不确定，它"既可以与礼拜天，也可以与复活节相联；既可以表示复活和再生，也可以表示春天和新生命"。[46] 克劳泰默的建筑图像志也被称作一种"语境主义"（contextualism）[47]，这意味着建筑的形式为了适应新的功能和语境的需要，其形态也会改变。例如，克劳泰默讨论了中世纪洗礼堂为什么会具有圆形形制的原因。在他看来，这种形制并非如前人所臆测的那样，是对于古代罗马浴场的模仿，因为 3 或 4 世纪时最早的洗礼堂非但不是圆形，反而呈方形或长方形状。[48] 一直要到 4 世纪中期开始，长方形洗礼堂才逐渐被圆形或八边形洗礼堂所取代，并在 5 世纪变得普遍。[49] 导致这一形制变化的最主要的原因，在于同一时期的基督教教父著作家们，在洗礼具有的洗涤罪恶的日常含义之外，日益强调其与象征性死亡和复活相关的神秘蕴含（旧我在洗礼中死亡，新我在洗礼后诞生），致使洗礼堂的形制日益与古代陵墓，尤其是早期基督教陵墓（如耶路撒冷的圣墓）相混同，并逐渐转化为与陵墓相同或相近的圆形或八边形形态。[50]

[45] Richard Krautheimer, "Introduction to An 'Iconography of Medieval Architeture'", *Journal of the Warburg and Courtauld Institutes*, Vol. 5 (1942), p.9.

[46] Ibid.

[47] Catherine Carver Mccurrach, "'Renovatio' Reconsidered: Richard Krautheimer and the Iconography of Architecture", *Gesta*, Vol.50, No.1 (2011), Chicago: The University of Chicago Press on behalf of the International Center of Medieval Art, p.55.

[48] Richard Krautheimer, "Introduction to An 'Iconography of Medieval Architeture'", *Journal of the Warburg and Courtauld Institutes*, Vol. 5 (1942), p.22.

[49] Ibid.

[50] Ibid., pp.26-29.

　　1969 年，在《"中世纪建筑图像志"导论》再版所附的后记中，克劳泰默将其方法的内核概括为"在复制品和原型，以及建筑类型及其意义之间，寻找特殊的第三因素"[51]。这种在因果关系的锁链中具体、审慎地探讨形式和意义因循、变异、生成和流变的方法，迄今仍未失去其重要的意义和价值。汉斯-约阿希姆·昆斯特（Hans-Joachim Kunst）关于"建筑引用"（Architekturzitat）的理论，便是上述因果链条中一个新近的成果。他试图在建筑物的新形式与它所引用的旧形式之间建立辩证联系，并以兰斯大教堂为例，论证被引用的形式（类似于克劳泰默的"复制"）往往会给引用者（建筑的赞助人）带来政治或意识形态竞争方面的优势和利益。[52] 而罗兰·雷希特于 1999 年出版的著作《信仰与观看：哥特式大教堂艺术》，则为包括建筑图像志在内的中世纪大教堂艺术的整体研究贡献了最新的第五种范式，同时亦与前此林林总总的研究思潮构成了遥相呼应的复调和对话。

五

　　作为一名斯特拉斯堡出身、德裔血统、长期从事阿尔萨斯－洛林地区中世纪建筑研究的法国人，艺术史家罗兰·雷希特的身份、经历和研究生涯本身便足以证明，两个多世纪之后，中世纪哥特式艺术研究是如何地远离了曾经盛极一时的其第一种研究范式——民族主义的叙事，并对其他几种规范亦形成了整合和超越。面对同一座中世纪大教堂，青年歌德看到德意志民族艺术，维奥莱-勒-杜克看到结构和技术，弗兰克尔

[51] Paul Crossley, "Medieval Architecture and Meaning: the Limits of Iconography", *The Burlington Magazine*, Vol. 130, No. 1019, Special Issue on English Gothic Art, (1988), p.121.

[52] Paul Crossley, "Introduction", in Paul Frankl, *Gothic Architecture,* Revised by Paul Crossley, p.28.

看到耶稣之象征，帕诺夫斯基和西姆森看到经院哲学和新柏拉图主义之神学，雷希特却看到了截然不同的东西。

《信仰与观看：哥特式大教堂艺术》一书的上编，即作者与历史上各种研究范式展开的对话。他所概括的"技术派"与"象征派"之间对立竞争的历史虽稍显简化，但仍是颇中肯綮的。在他看来，以苏弗罗（Suffolot）、维奥莱-勒-杜克迄止深受前者影响的现代主义者弗兰克·赖特（Frank Lioyd Wright）为代表的"技术派"失之以枯涩；而以弗兰兹·维克霍夫（Franz Wickhoff）、汉斯·赛德迈尔（Hans Sedlmayr）、弗兰克尔、帕诺夫斯基和西姆森为代表的"象征派"，则失之以蹈虚。疗救二者之弊的不二法门，在于他所尝试的一个"再物质化"的"新阶段"；[53]这种"再物质化"并非回到"技术派"冷冰冰的结构和骨架，而是重返血肉丰满的哥特式建筑的整体——在本书下编，雷希特把这一整体理解为有活生生的人徜徉于其间的，以眼睛和真实视觉经验为基础的，综合考虑人们的观看、信仰与营造活动的，包括"建筑，雕塑，彩画玻璃和金银工艺"[54]在内的一个"视觉体系"(système visuel)[55]；而其方法，亦可相应称为一种"视觉－物质文化"的维度。

例如，标志着哥特式建筑的最基本的问题，并非以往人们念兹在兹的诸如"飞扶壁"或"尖拱"等形式或结构法则，而是决定中世纪教堂之为中世纪教堂的"更为紧迫的问题"，即"深刻改变了中世纪之人对图像和膜拜场所看法的诸多变革"，尤其是"当时于膜拜场所中心举行的圣体圣事和当众举扬圣体的活动"。[56]"圣体圣事"又称"圣餐"，是基督教为纪念耶稣与门徒共进最后晚餐而设行的仪式；它先由主祭神甫祝圣饼和酒，然后把饼和酒分发给参加仪式的信徒食用。而

[53] 见本书第 39 页。

[54] 见本书第 4 页。

[55] 见本书第 357 页。

[56] 见本书第 6 页。

举扬圣体（l'élévation de l'hostie），则是 13 世纪之后才出现并风靡欧洲的一项新实践，意为在分发圣体之前，神甫必须把圣体高高举起，以便在场的所有人都能够观瞻。在这一行为的背后，是一项于 1215 年拉特兰公会议（Concile du Latran）上颁行的新神学信条"变体说"（transsubstantiation），意为在上述仪式过程中，确定无疑地出现了一项奇迹，即"面包化为圣体、葡萄酒化为圣血的变体现象"。[57] 这一表述的内核，即在于肯定"基督真实的身体临现于教堂"的教理。这意味着举行仪式的这一瞬间，与自然的面饼和酒同时出现在教堂的，是救世主本身真实无伪的在场。

尽管此前，学者们多多少少提到了圣体圣事仪式之于哥特式艺术的重要性[58]，但像雷希特那样，将其置于核心位置并深掘出微言大义者，则罕有其匹。他甚至在一种与帕诺夫斯基相仿——在后者赋予 15 世纪的透视法以一种独特的文艺复兴象征形式——的意义上，提出中世纪大教堂同样具有的一种"圣餐仪式的透视法"（la «perspective» eucharistique）[59]；这种"透视法"以十字架作为标志，以圣体圣事作为仪式而构成其限定条件，存在于由中殿引出的教堂内殿的真实空间中，在这一空间中：

> 已成圣体的面饼被人高高举起，这一行为旨在于空间中一个给定的点位上，显示基督真实的临在。圣体于此如同"准星"或视觉灭点，是所有目光相交汇的地方。正是从这个点出发，整个空间装置获得了存在的意义。而该装置赖以形成的基础是开间有节奏的连续和支柱在视觉上更为紧凑的排列。

[57] 见本书第 86 页。

[58] 如迈克尔·卡米尔（Michael Camille）。参见 Michael Camille, *Gothic Art: Glorious Vision*, New York: Harry N. Abrams, 1996, p.19.

[59] 见本书第 358 页。

爬墙小圆柱的增多和高层墙壁元素的分体同样发挥着加强透视效果的作用。[60]

　　换言之，决定哥特式教堂内部空间之构成的原则，并非前人所谓的任何一种"天上的耶路撒冷"或新柏拉图主义"光之美学"的思辨，而是实实在在地存在于彼时教堂之宗教实践的这种圣体或基督临在的"透视法"。没有这些条件，"这一叫作'哥特式'的艺术就不可能诞生"[61]。

　　在宗教仪式和十字架崇拜的观念之外，雷希特还以更大的篇幅，讨论了哥特式艺术成立的第三项条件——智力生活中眼睛的重要性、艺术作品中视觉价值的明显提升和专业艺术态度的形成。这一方面同时涉及对同时代神哲学命题和从绘画、工艺到建筑的大量艺术作品广泛而细致的考察，精彩之处比比皆是，无法一一述及，相信读者自会明辨。其中我只择取予我以深刻印象的几处略加分析，涉及作者对于哥特式建筑的起源、关于建筑图像志和彩画玻璃的二维审美属性的独特理解和重新阐释。

　　第一个问题：关于哥特式建筑的起源。作者明确否认圣德尼修道院教堂的起源说。鉴于维奥莱-勒-杜克等人的"技术派"和以帕诺夫斯基、西姆森等人以新柏拉图主义"光之美学"立论的"象征派"，二者均以圣德尼教堂作为其逻辑起点，作者的此说犹如釜底抽薪，抽取了上述二论的逻辑基础。在作者看来，圣德尼教堂并非一个原创的新构，而是在原有加洛林建筑基础上改建而成的一个杂糅的产物（1140—1144）：它的西立面保留了源自加洛林建筑所特有的"西面工程"（Westwerke）；其中殿主体也是加洛林时期的，昏暗低沉，其部分厚重墙体得以保留，是因为据说耶稣基督曾经亲手触摸。只有其内殿得到了彻底的改造：一方面抬高地面，导致祭台上的圣物盒更引人注目；另一方面建造了外接放射

[60] 见本书第 361 页。

[61] 见本书第 358 页。

状礼拜堂的优雅回廊 (déambulatoire)，以及新的后殿。最后，通过改建中殿的拱顶而将中殿、内殿和后殿融为一个整体，终于"同时制造出一种富有感染力的效果，即信徒在跨入教堂大门的那一刻便被眼前的景象所震撼。因为透过自己所处的漆黑幽暗的世界——加洛林时代残留下来的古老中殿，他将看到远处的圣所沐浴在无限光明之中"[62]。

与此同时，作者在同一时期建造的桑斯大教堂（同样起始于1140年）那里，看到了较之圣德尼教堂更多的原创性。首先，是桑斯大教堂在平面上的匀质性与完整性。作为一座在拆掉了10世纪建筑之后重起炉灶营造的教堂，其平面图可谓浑然天成——它没有袖廊，只有一座延伸在内殿的中轴线放射状礼拜堂；其中殿和内殿各据三层楼的形制；中殿的开间上盖六分式肋架拱顶；由两种样式相交替的墩柱支撑；每种墩柱分别对应一种特定形式的肋拱。一切均显得简洁而整饬。[63] 其次，是整座教堂最具创意的景观，即人们赋予上述元素的造型价值：由支撑体和肋拱借助自身外形制造出强烈的光影效果，遍及该教堂的各个部分。这种光影效果不同于絮热在圣德尼回廊中所追求的那种光芒四射的效果，反而显得收敛而抑制，形成一种明暗交错，甚至半明半暗的氛围。作者并不认为"某种神学思想或某种象征模式与建筑之间存在必然的因果关系"，因为"建筑并不是靠概念营造起来的"[64]。然而，如果较真的话，隐藏在这种独特的光影效果背后的观念，在作者看来，与其说是絮热的新柏拉图主义"光之美学"，毋宁更接近于明谷的圣伯尔纳（Bernard de Clairvaux）——因为在后者那里，真理恰恰来自"阴影与光线的激烈互动"[65]。

第二个问题：建筑图像志的重新阐释。在上文，我们曾经追溯过克

[62] 见本书第 138 页。

[63] 见本书第 141—143 页。

[64] 见本书第 144 页。

[65] 同上。

劳泰默对于建构建筑图像志的重要贡献，以及建筑图像志从前者的"复制"到昆斯特的引用之方法论意义上的进展。事实上雷希特的此书有意识地主动介入了这场对话。按照昆斯特的本意，建筑引用分为三种类型：

————占主导地位、压倒一切创新的引用；

————强调形式创新的被动的引用；

————与创新完美地融为一体的引用。

针对昆斯特学说的巨大影响力，作者首先指出，"引用"概念在建筑研究中存在含义暧昧的问题，原因很简单，因为"它更适合被用在语言领域，而非视觉形式领域"[66]。而且，正如克劳泰默所述，整个中世纪几乎找不出任何一部建筑作品曾得到完整的复制。然而，文本的引用却是中世纪文人的拿手好戏，该怎样解释这之间的矛盾与反差？

雷希特一方面指出，它缘自昆斯特那样的作者深受 1970 至 1980 年代建筑界流行的"后现代"思潮影响，借用了当时十分时髦的语言学模型之故；[67]另一方面他则认为，完全能够借用较之现代术语更贴切的同时代术语，来表述哥特式建筑思想的辩证性。这些术语可以在 13 世纪神学家圣博纳文图拉（St. Bonaventura, 1221—1274）的思想中找到。后者提出中世纪著书立说的四种方式：仅仅将别人言词记录下来的"记录者"（scriptor）；在记录基础上加入其他人言论的"编纂者"（compilator）；记录他人言论并作注解的"注释者"（commentator）；最后才是"著作者"（auctor），但其同样并非现代读者以为的纯粹的作者，而是更多地需要以引经据典的方式来肯定自己言辞的作者。[68]

这套自名的术语较之"引用"确实更适用于中世纪的环境。现代意

[66] 见本书第 164 页。

[67] 同上。

[68] 见本书第 164—165 页。

义上自说自话的作者在中世纪并不存在，"编纂者""注释者"和"著作者"实际上都是借他人之酒杯、浇自己之块垒的作者，但彼此之间仍能做具体的区分。把它们应用到中世纪的建筑领域，则根据自身构想与前人元素之间的相关比例和搭配关系，即可对相应中世纪建筑的整体或部分，做出较为准确的描述。

例如，前文谈过的斯特拉斯堡大教堂，其总体风格应该说接近于"编纂者"，因为它是罗马式主体加法兰西哥特式立面的一个组合。而圣德尼教堂则属于"著作者"（絮热院长也自称是一位"著作者"），因为絮热在创新的同时，同样不忘特意保留古代的形式元素或建筑遗存（如正立面的加洛林风格的西面工程；左侧门洞门楣处古代风格的镶嵌画；内殿地下墓室陈列的古代圆柱），以作为权威证据自证。而瓦兰弗洛瓦的戈蒂埃（Gauthier de Varinfroy），则通过翻修建成于 12 世纪上半叶的中殿，保留主连环拱所在的底层和重建上面的部分，来重新构造埃弗勒大教堂。他的具体做法，造就了一种复杂的、集双重作者于一身的情形：

> 戈蒂埃先用一道挑檐标示出拱廊的下边线，将原先的罗马式爬墙圆柱也收到挑檐里面，然后在挑檐之上竖起中层和上层，他从不同的源头借取了几种不同的巴黎"辐射式"图案，并在中层和上层交叉使用这些图案。可以说，戈蒂埃在对上面的部分进行"编纂式"处理的同时，并未忽略它与原先的罗马式底层建筑的视觉过渡，因为他将前者立于挑檐所形成的基座之上，这个基座在形式上吸取并预示了中上层建筑棱尖角锐的特色，在尺寸比例上却与罗马式爬墙圆柱保持一致。这是一个非常成功的元素并置的例子，在这个例子中，工程指挥希望通过前辈的建筑成果提升自身作品的价值：在这里，他对过去而言是著作者，对当时而言是编纂者。[69]

[69] 见本书第 168—170 页。

尽管雷希特对这部建筑图像志的细节语焉不详，尽管这部建筑图像志在其整体论述中仅占很小篇幅，也尽管作者之书亦仅限于为中世纪艺术研究提供一部导论，甚至于尽管作者在这一点上显然也模仿了克劳泰默的做法（满足于为未来更深入的研究提供一部导论），在这部图像志最后仍有待于完成的今天，雷希特的"四作者论"以中世纪的自名形式和方法论上的方便、贴切和简洁，无疑标志着建筑图像志在克劳泰默和昆斯特之后的一次重要的进展，其意义将在未来的学术史中更加明显。

最后一个问题：彩画玻璃的二维性。这一问题的核心，在于作者所持的对中世纪艺术总体上具有二维性观视原则的判断。[70] 在这一方面，作者自身的观点具有相当的连贯性（例如与上述明暗二重性的光影观保持一致）；但另一方面，也较多显示了德国艺术史学影响的痕迹，令人想到里格尔（Riegl）所提出的"双关性法则"（principe d'ambivalence），即他用以描述罗马晚期工艺美术中常见的图－底关系发生视觉逆转的现象；[71] 以及为帕诺夫斯基所揭示并为奥托·佩希特（Otto Pächt）所深化的北方民族特有的所谓"平面性原则"（principe de planéïté）[72]。作者的做法并不限于将其应用于中世纪艺术的领域，而是以洞察入微的细腻观察为基础，结合材料的特性和周遭的环境，做了令人叹为观止的发挥与发展。

比如：

> 在仲夏或秋季，若在一天当中的不同时刻观察夏尔特的圣吕班 (saint Lubin) 或布尔日善良的撒马利亚人 (Bon Samaritain) 主题玻璃窗，我们会发现在阳光愈发充足的那段时间中，非覆盖性玻璃窗辐射度增大，于是清透的彩窗与覆盖性彩窗之间的

[70] 见本书第 8 页。

[71] 见本书第 70 页。

[72] 见本书第 73—77 页。

对比增强；在傍晚时分，这一对比减弱，颜色的亮度也明显降低。此时，单灰色调画的效果及种种精妙的细节再次显现，不同色调（如绿和紫）的并置所带来的细腻感也再度清晰起来。我们的一个感觉是，彩画玻璃最适宜在中等强度的光线下观看。[73]

再比如：

随着自身辐射度的增强，趋向于将形象轮廓映衬得愈发鲜明，这样制造出的与其说是形状的纵深感，不如说是形状的隔离感。而光线的缓缓减弱又使得画面结构变得渐渐紧凑起来，图与底最终融为一体。光线退减到最后，相邻颜色之间相互作用产生的色变效果消失，红色被蓝色浸染后形成的紫光也越来越模糊。彩画玻璃与壁画和细密画极为不同的一点是，它营造的具象空间随光线而变幻，其色组的平衡感甚至都随之发生变动。这样的变化每时每刻都在窗玻璃表面上演，注意到这一点后，我们不难体会到三维幻视效果与彩画玻璃的审美旨趣是多么格格不入。从其定义来讲，彩画玻璃便是二维艺术。因为在这门艺术中，光线与玻璃和颜色两种物质紧密结合，使它们的样貌不断发生根本性的变化，而且这一变化是随机的。恐怕中世纪没有任何其他艺术手法能与二维空间概念如此相配了。所有的形象，所有的场景，都只是简单地被摆在一个带颜色的底子之上，但图底关系却能在某些时刻完全颠倒过来。总之，这一关系会利用阳光的变化一次次重建内部的平衡。因此，天气的变化、季节的轮回和时间的推移都在参与着图像的塑造。[74]

[73] 见本书第 214 页。

[74] 见本书第 214—215 页。

最后，是夏尔特大教堂彩画玻璃中的有趣个案：

> 圣厄斯塔什玻璃窗的创作者似乎发掘了彩画玻璃较之于壁画和细密画的所有独特属性。他的作品揭示了玻璃画师如何很快学会用发光的颜色营造二维空间，支配这一空间的正是李格尔所称的形象－背景"双关性法则"。在不透明的载体上，该法则只对装饰产生作用，然而在彩画玻璃中，它可以尽情地施展自己的效力。某些颜色的玻璃在光照强烈的时候，就仿佛退到了图案后面，在光照减弱的时候，又仿佛跨到了图案前面。随着阳光强度的变化（玻璃窗是面向北方的），画面中稀稀拉拉的红色不同程度地被占主导地位的蓝色所浸染，频频亮相的紫色有时射出亮白耀眼的光芒，与白玻璃的反光连成一片，而白玻璃又在单灰色调图案的修饰下呈现出一定的凹凸感。当阳光退下去后，这些颜色之间又建立起新的平衡，就如同在照片上定影了一般。所有形状都仿佛经过一番折叠被塞进了"视觉表面的想象性平面上"（语出佩希特），这种效果是通过全蓝的背景实现的，这一背景可以让人们从视觉角度对上述平面进行定位。[75]

在哥特式彩画玻璃上，人们仿佛经历了一次维特根斯坦（Ludwing Wittgenstein）意义上的"鸭兔图"的智力游戏，以彩画玻璃的色彩和框架为基础，产生出奇妙的或此或彼的交替审美。人们不见得都会同意作者关于中世纪艺术之平面性的断言，对于其诸多观点亦尽可持保留态度，[76]但任何有现场经验者读到上述几段话，无疑都会发出由衷地赞叹。

[75] 本书第 219—220 页。

[76] 其中最重要的可议之处，在于作者只是给出了哥特式艺术存在的必要条件，始终没有提供它的充分条件，即圣体圣物崇拜是如何具体生成了哥特式教堂中哪怕任何一个具体空间的形制。

这样的观察在本书中随处可见，其基础是眼睛对于细节的高度敏感（令人想起瓦尔堡的名言："上帝寓居于细节之中。"）；更为重要的是，作者对于物质文化和技术环节烂熟于心的把握，以及把握基础上得心应手的应用——在这一环节，我们亦可补充说："上帝寓居于技术之中！"眼睛不仅与心灵，更与物质和技术，结成了亲密的同盟，这是作者给予今天的艺术史最重要的启示。

在美不胜收的精神之旅之后，我们将再次面对本文开头提出的问题：

那么，究竟什么是一座"中世纪大教堂"？究竟什么是"哥特式艺术"？

实际上，这样的追问将永无止境。因为每一时代都会基于自己的体验，提供不同的回答。

上面给出的五种答案，标志着中世纪暨哥特式艺术研究曾经有过的五个重要的历史瞬间。这五个瞬间念念相续，但并非相互替代。如同 16 世纪西班牙建筑师罗德里格·阿里亚斯（Germán Rodriguez Arias）笔下喻指肋拱组合的五根手指那样，它们彼此不可或缺。[77] 而在当下的同时性结构中，它们已变成星辰般的存在，将为未来的求索者在黑夜导航。

2016 年 8 月至 11 月

[77] 见本书第 23 页。

▣ 前 言

　　在 1989 年发表的《洪堡书简——从景观花园到达盖尔银版照片》（*La Lettre de Humboldt. Du jardin paysager au daguerréotype*，Christian Bourgois 出版社出版）中，我曾对 18 世纪中期至 19 世纪中期视觉艺术所发生的变革进行过分析。作为时间和空间真正意义上的浓缩，视觉艺术催生了一种观看事物的新方式，即从此以往，人们的目光总是优先关注片段之物。而对于片段之物的理论探讨，将在德国浪漫主义者那里建构起来，并随着照相术的发明而达到顶峰。《思考遗产》（*Penser le patrimoine*，Hazan 出版社出版）则构成了目光史的另一篇章，在此书中我以历时性的方式，既从文化遗产制度和博物馆的角度，又从编撰文物图录和书写艺术史的层面，讨论了对艺术的展陈设计和秩序建构。《信仰与观看：哥特式大教堂艺术》作为目光史的最后一个篇章，志在观察基督教如何转变为一种可视性宗教的那一时刻，并研究在这一过程中视觉效果的强化所遵循的模式。我们将看到，如果人们没有在宗教中赋予艺术以可视性的权力，那么，我们今天也就不可能拥有艺术宗教这项现代性的特征。

　　在这份手稿成书之际，我感到有必要向读者强调，此书的诞生离不开多年的点滴积累。这一积累包含了我从阅读和交流中取得的无数收获。若要完整地列出相关书籍，定会让人倍感枯燥。因此，我最终放弃

了烦冗的注释，而选择为每个章节开列一份经过斟酌的书目清单。至于那些曾对我有所启发的交流，它们当中有的非常简短，有的中断了几年后又被拾起。因此，这些讨论各自从不同方面对我产生了影响。但无论如何，我都要在此感谢我的"先师"和同事们，那些在世或离世的朋友：恩斯特·亚当（Ernst Adam）、汉斯·贝尔廷（Hans Belting）、扬·比亚罗斯托齐（Jan Bialostocki）、罗贝尔·布拉内尔（Robert Branner）、瓦尔特·卡恩（Walter Cahn）、安利柯·卡斯泰尔诺沃（Enrico Castelnuovo）、安德烈·沙斯泰尔（André Chastel）、罗贝尔·迪迪埃（Robert Didier）、路易·格罗戴齐（Louis Grodecki）、法比耶纳·茹贝尔（Fabienne Joubert）、乔治·库布勒（George Kubler）、彼得·库尔曼（Peter Kurmann）、阿达尔基萨·吕格利（Adalgisa Lugli）、奥托·佩希特、维利巴尔德·绍尔兰德（Willibald Sauerländer）、格哈德·施密特（Gerhard Schmidt）和罗伯特·萨卡尔（Robert Suckale）。我绝对无意躲在这些名字后面，以此逃避本书必将引发的批评——我是其内容的唯一责任人。

在此还要感谢我的学生们，他们在这些富有成果的交流中同样扮演了重要角色：学生们所提出的问题，甚至仅仅是专注的神情，不止一次将我的思考引向意料之外的地方。本书中有很大一部分灵感和素材都是在与他们的交谈中产生和搜集的。也正是因为他们，我才有了写作此书的愿望和动力。

编辑皮埃尔·诺拉（Pierre Nora）将此书纳入了他最负盛名的"史学文库"《Bibliothèque des Histores》丛书系列。这个以史学为主题的系列迄今为止所收录的涉及艺术的著作多为外国学者所著。这表明，在他眼中，本书讲述的并非完全是艺术的历史，而更多的是影响艺术发生与发展的思想所谱写的历史。但这种"观看"方式常常令法国艺术史家满腹狐疑。倘若此书能促使一些历史学家认可艺术史，同时推动某些艺术史家接纳思想史，那么我便功德圆满了。

我还要感谢那些为我提供了各种各样具体帮助的朋友们：安妮-玛

丽·博尔多纳（Anne-Marie Bordone）、克劳德·朗（Claude Lang）、尼克尔·埃夫拉尔（Nicole Évrard）等。在此要特别向伊莎贝尔·夏特莱表达我所有的感激之情：她对作者而言是最理想的审读员，从不放过一丝纰漏。

最后，此书的诞生离不开良好的创作氛围。这要感谢我的两个孩子——萨缪埃尔（Samuel）和艾娃（Eva）。我的这本书自然也是献给他们的。

<div style="text-align: right">

罗兰·雷希特

1999 年 6 月于圣雷奥纳尔

</div>

■ 导 论

　　人们在使用"哥特式艺术"这个词时往往要思量它到底指代什么。写作本书的目的便是回答这个问题。此概念所指代的既不完全是艺术形式，也并非仅仅为历史现象，它带有一定模糊性。正是因为如此，人们总是在种种情境下对其进行不恰当的运用。由此引发的未竟思考将我们引向一个观点——或者更确切地说是一个"论题"——即在 12 和 13 世纪，艺术作品渐渐呈现出一种明显的变化，它们的视觉价值大为提升。关于该变化，我想在一系列与膜拜空间相关的作品中予以说明。这一膜拜空间即为教堂，它也是那个时代的人们常常漫步其中的地方。借助这个空间，我们有可能身临其境地了解过往的历史。

　　当今的研究普遍呈现出碎片化的特点。在此书中，我们却要反其道而行之，既考察建筑、雕塑，也分析彩画玻璃和金银工艺。我们优先着眼于长时段的时间跨度，同时并不忽视适合于思想、创作和艺术作品自身之历史进展的不同时间尺度。

　　在坚持不应把艺术作品的意义单一地归结为外在思想体系的原因的同时，我们也广泛考察了能够影响我们对于作品意义之看法的所有因素，但把它们限定在可控的范围内：例如建筑的寓意、整体的文学氛围、神学和哲学思潮等。

正是带着万分的审慎，我们去检视单个的作品：一方面查看其物质和形式属性，另一方面探究其历史价值。艺术品首先是物品，具有物质性，我们甚至可以说它最本质的状态只能是物质。但它并不因此而远离思想的世界或精神探求的热情。最终，风格作为思想和物质之间的圆融统一体，出现在人们面前。

12 到 15 世纪，艺术品制作的条件不仅与我们今天，而且与整个近现代的情况都大相径庭。中世纪晚期的艺术家处在双重的桎梏之中：他必须服从客户所提出的创作方案。起初一律是宗教性的方案，后来亦有其他性质的，但仍以宗教性的为主。他还必须遵守自身及其工坊所属组织——行会或协会——的规定。创作方案必然对各种作品类型——取决于功能——提出数量上的限制，并为作品指定内容。除此以外，制作工序也构成了一定的制约。只有严守操作规程，接受从行会到协会、乃至工坊上级的监管，工匠——亦即艺术家才能创制作品。最后，就连图像志和形式模型的传播也遵循着与我们所知的现当代做法完全不同的方式。当艺术对赞助人及其被指定的功能这般依赖之时，它便在某种程度上成为权力的喉舌。艺术与权力之间这种错综复杂的关系值得一番探究，而艺术家的作用也同样值得思考。因为当艺术与某个集体的利益和表象的联系如此密切之时，它对于这个集体而言就变得不可或缺了。换言之，艺术家因掌握了当权者所需要的力量而获得了解放。

然而，这一解放运动的进展却十分缓慢：直到中世纪末，它才全面显露出来。而自 12 世纪起，就有明确的信号显示出正在发生的变化，表明一个精英团体围绕着艺术家及其作品逐渐形成。这个由艺术家、知识分子与教士组成的圈子恰恰反映出当时对艺术作品自身价值和相对价值的讨论及评判甚为广泛。也是在这个时候，出现了独立于之前订单渠道的艺术品市场，这个相对而言过早诞生的事物实际上肯定了上述精英团体的活跃性。

在试着把握一套与我们相隔七八个世纪之久的机制时，必须慎之又慎。譬如，不能使用"为艺术而艺术"这种现代概念来指称中世纪的审美态度，这类概念是那时的人们前所未闻的。我们认为，仅是考察作品本身，如一根墩柱的结构、一尊基督受难像的彩绘或一面彩画玻璃的构图，就能让我们在那些缺乏文献资料的领域获取大量信息。这一考察还能使我们在很大程度上了解到，13世纪的人如何看待建筑的"空间"这个诞生不足一个世纪的概念，如何看待自身与可感世界及他人之间的距离和等级关系，抑或如何看待主祭坛上图像的逼真度。

人们在使用"哥特式艺术"这个名词时，往往只想到一组形式或某条结构法则——如飞扶壁、尖形拱券，而不曾想到深刻改变了中世纪之人对图像和膜拜场所看法的诸多变革，更不会思及当时于膜拜场所中心举行的圣体圣事[1]和当众举扬圣体的活动。殊不知，结构法则和形式对策无非是些被动的回应，人们将它们提出的目的在于解决更为迫切的问题。

道成肉身（Incarnation）[2]的可视化这一进程的推展主要借助了那些在13世纪当中大获发展的学说，即以古希腊和阿拉伯文献为基础构筑而成的关于视觉和透视的物理学及形而上学理论。当时还兴起了两个现象：一个是信徒普遍要求在祝圣时刻观看圣体；另一个是阿西西的圣方

[1] 基督教圣事之一，亦被称为"圣餐"。其设立源于耶稣与门徒共进最后晚餐这一典故。在此仪式中，主祭神甫会祝圣饼和酒，即面对这两种材料分别祷念"这是我的身体""这是我的血"等经文。经过祝圣后，饼和酒便分别成为圣体和圣血。在本书所涉及的这个时代，已成圣体的饼被主祭高高举起，以示众人；这之后，它被分给参加仪式的神职人员和信徒食用。这一食用行为被称作"领（受）圣体"。——译注

[2] 基督教的中心教义。根据该教义，耶稣基督是三位一体中的第二位，即圣子，他与上帝归于同一本体，与圣父同在，为上帝的圣道。因世人皆犯罪而无法自救，上帝遂差遣其独生爱子来到世间，童贞女马利亚由圣灵感孕，耶稣取得肉身而降世为人，以拯救世人。道成肉身既可以指三位一体的真神的第二位的神性，开始在童贞女马利亚腹中与人性结合的一瞬间，也可以指神人两性联合于耶稣一身的永恒事实。——译注

济各（Saint François d'Assise）[3] 所倡导的生活成为典范。它们从两个不同的方面反映了以观看来坚定信仰的需求。这一需求在 12 世纪末和 13 世纪变得愈发普遍，并尤其体现在圣物盒的制作上。这些盒匣表面精妙的舞台场景将人们的目光引向圣徒遗骸。

我们最为关注的还是膜拜场所的建筑，目的在于澄清其视觉方面的特征及其与传统的征引关系。我们力图领会建筑在新式空间的形成上所发挥的作用，尤其是通过考察其室内外彩绘，这是中世纪建筑常被人们习惯性忽略的一个方面。不过，这些形式特征总是服务于整体的方案，建筑必然充塞着种种象征，它们只有通过对于样式的阅读和阐释才能识别。夏尔特（Chartres）大教堂 [4] 可被称为"古典主义"的建筑，因为它以某种方式延续了古代模型。反之，布尔日（Bourges）大教堂事实上则开创了现代建筑样式，或者更确切地说是所在时代的建筑样式。每座建筑所蕴含的象征体系成为它被某位主教或君王选为样板的必要条件。这些业主在新的工程中又对样板进行改造。

上述膜拜场所也成为雕塑和绘画这两类图像的载体。一尊充当圣物盒的胸像和大门侧墙上的雕像具有完全不同的功能和意义。我们力求根据每件作品的功能对各类雕塑进行区分：用于敬拜的图像自然意味着与虔修者的某种亲密性，我们将看到基督教神秘主义者是如何利用这类图像的。至于装饰教堂外墙面和祭屏的雕塑，有神学家早在 12 世纪便指出，它理应构成某种"供文盲阅读的圣经"。在此书中我们将看到，此类雕塑的方案在多大程度上确认了这样的定义。

[3] 圣方济各（1182—1226），方济各会创始人。出身于富裕家庭，后主动放弃家庭和财产，安守清贫，进行隐修。1208 年起开始粗衣赤足四处传道，1209 年在教皇批准下正式创立"方济各托钵修会"，亦称"小兄弟会"。——译注

[4] 在本书中，大教堂是个特定称谓，指主教管辖区内最重要的教堂。这类教堂通常内设主教座席，亦被称为"主教座堂"。——译注

在个人虔修场合之外，存在一种与基督受难这个主题相关的功能性雕塑，它与民间宗教庆典密不可分。在此类典礼中，经过周密安排的戏剧表演让我们感觉到，在信徒面前呈现与复活节相关的事件在当时是多么迫切的需求，以至于在其驱使下，神职人员设计出生动活泼的纪念仪式，这类仪式构成了名副其实的基督受难"纪念碑"。在具象艺术领域，不断增强的视觉效果带来了新的表现力，并借助异常丰富的用色形成体系，并使艺术家有能力各显神通，就衣物褶皱的造型性大做文章。

尽管偏爱愈益自由的造型形式，12 和 13 世纪的艺术却从未放弃仅限于运用二维平面的原则。形式在空间中得到具象化展现的过程表明，二维平面构成了形式和程式最理想的传播载体。无论人们想要制造出何种程度的空间错觉，情况都是如此。这一现象非但没有妨碍、反而促进了视觉价值的提升。此外，有种原来只通过纯粹象征手法得到表现的现实事物，此时却一下子获得了雕塑形态，这就是君王的"肖像"。与这些深刻变革相呼应的是艺术品地位的变化：这一产品在某些场合脱离了从艺术家到赞助人的直线式流通轨道，而进入到了 14 世纪诞生的开放的艺术市场中。自 13 世纪起，我们就在大教堂的建设中看到合理化作业——劳动分工和序列化生产——的最早迹象。同时，在雕塑家、玻璃匠师和画家的工坊里，几名艺术家合作完成一件作品的现象比比皆是。这使得对"手法"（main），即每件作品真实作者的疯狂探寻不再具有意义。

我们必须抛弃关于中世纪的诸多成见，谨防将现代概念带入相关研究中。更不要幻想自己能站在 12 和 13 世纪之人的位置上思考问题，那个时代对我们而言还是一片充满未知的土地。因此在第一部分我们首先涉足史学编纂问题，并且特别要考察 19 和 20 世纪对哥特式艺术的认识，及当时的诸多思想流派如何能够对同一历史概念的定义施加影响。"哥特式艺术"这个词所指代的事物集合，对维奥莱-勒-杜克、帕诺夫斯基、

福西永（Henri Focillon）或赛德迈尔而言，各不相同。两次世界大战之后均立即出现了重新评价哥特式艺术的运动，这在日耳曼文明区表现得尤为明显：在我们看来，将相关的思潮放到更为广阔的知性和象征背景中进行考察是极为有用的工作，虽然我们在这里只是作一些提纲挈领的论述。重要的是要知晓，今天我们对中世纪哥特式艺术的看法是建立在哪些解读和表述的基础上。读者将看到，一切对哥特式艺术观的构建，即便是那些以反映作者个人想法与见解而著称的，都是在吸收了先前成果的基础上建立起来的。此书上编第一部分的目的并非要将这些知性构建奉为权威，也不是要将它们视作古物，而是要像提取地层学样本那般，将物品与我们之间由时间沉淀下来的各层意义，按其地层分布清晰明了地呈现出来。

上编

从浪漫化的力学构造到
象征光明的大教堂

第一章

哥特式建筑：技术与象征

如果说罗马式艺术因其与古典艺术的种种相似而受到优待，那么哥特式艺术则刚好因相反的特征而遭到文艺复兴时期意大利理论家和史学家的非议。但19世纪的历史主义（historicisme）[1]却在哥特式建筑中看到了几乎是取之不尽、用之不竭的形式资源，这些资源为第二次工业革命后兴起的新式工程方案提供了很多行之有效的解决办法。

在流亡美国期间，保尔·弗兰克尔以哥特艺术8个世纪来所积累的文献资源和引发的各种阐释为基础，完成了一部卷帙浩繁的手稿——这是一项他在差不多20年前就已经启动的浩大工程。在背后撑起这座史学丰碑的正是弗兰克尔的形式主义观念，这一观念自其师从沃尔夫林之后便主导着他的思想。在该书的第七章也即最后一章，他将哥特式艺术的本质定义为被建筑所"吸收"的文化和知性思想。哥特式艺术的本质，用弗兰克尔自己的话来说，是"建筑形式与文化涵义的……相互渗透，是该艺术所固有的知性和精神因素，是其具有永恒意义的内容"。

弗兰克尔的书实际上标志着一系列新近出版的哥特艺术研究著作之

[1] 历史主义是19世纪德国史学的主要思潮，它强调历史的个体特性，排斥规范化、普适性的自然法思想。19世纪末、20世纪初，德国历史主义传播到各地，法英等国的史学家纷纷用德国学派的方法撰写本国中世纪史。——译注

完成，这些著作包括于 1950 年问世的汉斯·赛德迈尔的《大教堂的诞生》（*La Naissance de la cathédrale*）、1953 年埃尔文·帕诺夫斯基的《哥特式建筑与经院哲学》、1956 年奥托·冯·西姆森（Otto Von Simson）的《哥特式大教堂》（*La Cathédrale gothique*），以及 1957 年汉斯·杨臣（Hans Jantzen）的《哥特式艺术》（*L'Art gothique*）。短短十年功夫，就诞生了 5 部巨作，并且每一部都以独特的方式，在哥特式艺术史学史上留下了深深的印记。如果肯用心寻找这几本书的共同之处，我们就不会对它们在二战后的十年间集中亮相感到诧异。实际上，我们上面引用的弗兰克尔的话，恰恰以某种方式道出了这一共同之处，亦即这些著作不约而同体现的宗旨：哥特式艺术的实质是精神性的。正是这个同样深深印刻在德沃夏克（Max Dvorak）思想中的精神特质，使哥特式艺术成为战后非常应景的研究课题。

上述观点得到众多德国艺术史大家的赞同。他们当中的一些人，如帕诺夫斯基和弗兰克尔，移民去了美国。另外一些，如赛德迈尔，则对本国的国家社会主义政权怀有好感。他们所做出的解读可谓是建构哥特式建筑图像学的种种尝试，他们有时充满了形式主义色彩——例如杨臣，有时力图在石造建筑体之外找寻凝结了中世纪思想的精神构建——如赛德迈尔和西姆森，抑或是找寻像经院哲学那样的知性构架——如帕诺夫斯基。伴随这一热潮而诞生的另外一部著作，其书名颇具纲领意味——《作为意义载体的中世纪建筑》（*L'Architecture médiévale comme support de signification*）。此书于 1951 年出版，作者是君特尔·班德曼（Günter Bandmann）。

然而，若要理解上述所有研究成果，我们就必须明晰它们所反对的东西，至少是部分地了解这一方面。虽然很少被明确指出，也不常被直接引用，但这一遭到反对的理论毫无疑问正是维奥莱-勒-杜克的理性主义，亦即现代思想中不可忽视的一个面相，以便于另一种关于哥特式建筑的新解读兴起，这一解读将研究重点从技术领域转移到了象征领域。因此，按照上述两类解读，可将本章的论述顺理成章地分

为两个部分：在第一部分，我们将提纲挈领地分析维氏的理性主义所引发的争论；在第二部分，我们将考察从象征意义角度解读哥特式建筑的几大经典理论。

哥特式体系：一部"浪漫化的力学"？

哥特式建筑的命运可以被划分为两个时期。这两个时期分别对应两种完全相反的看法。正是 15 世纪意大利文艺复兴运动（Quattrocento）的主将，以及他们的晚辈瓦萨里 [2] 开启了一场持续了好几个世纪的大批判，发难者归纳并历数了哥特式建筑在形式上的种种罪责，直到 18 世纪末，持有这种观点的人才偃旗息鼓。而在同一世纪的中期，才开始有反驳之声。这一声音来自法国和英国。发声者所考虑的不再是浮于外表的那些方面，而是哥特式艺术的构造体系。首先，《建筑研究方法论》（*Discours sur la manière d'étudier l'architecture*）一书的作者雅克·弗朗索瓦·布隆代尔（Jacques François Blondel），在其教学方案中加入了绘制第戎（Dijon）圣母教堂建筑图的练习。而正是第戎的这座教堂，后来作为"理性"的哥特式体系的示范建筑，出现在维奥莱-勒-杜克的《词典》（*Dictionnaire*）[3] 中"构造"（Construction）这一条目下。在此后兴起的重新评价和发现 13、14 世纪建筑技术的壮阔运动中，勒·若利维（Le Jolivet）发挥了决定性的作用。例如，1762 年，他投入大量精力绘制了第戎圣母教堂的建筑图，特别是横截面图，以向王家美术学院展示该建筑构造体系的精妙优雅。1765 年，罗吉耶神父（L'abbé Laugier）

[2] 乔尔乔·瓦萨里（1511—1574），意大利著名画家和建筑师，西方最早的艺术史家。——译注

[3] 全称为《11 至 16 世纪法国建筑分类词典》（*Dictionnaire raisonné de l'architecture française du XI^e au XVI^e siècle*），是维奥莱-勒-杜克最重要的著作。该词典分门别类地对法国中世纪建筑进行了系统性分析。——译注

在其撰写的《建筑观察》（*Observations sur l'architecture*）中宣称："我们一无所知的东西，哥特建筑大师都了然于心，譬如一根柱子就其材质密度而言所能承载的最大重量。"就连高泰（Gauthey）在想表达对圣女日南斐法之宫（Sainte-Geneviève）[4]的敬意时也承认，苏弗洛（Germain Soufflot）"向我们再现了古希腊建筑的纯净优雅，同时在其中融合了哥特建筑师在构造艺术方面的高明卓著"。

苏弗洛本人所欣赏的无疑正是"哥特建筑师"的这门学问，1741年4月12日，这位80岁高龄的老人在里昂美术学院评审团面前宣读了其《哥特式建筑研究报告》（*Mémoire sur l'architecture gothique*）。在报告中，他首先描述了这类建筑平面和立面的普遍特征，指出柱头装饰的"粗鄙格调"和门洞装饰的"乌七八糟"，然后讲道："至于构造方面……这类建筑比我们的更为巧妙和大胆，甚至比我们的更为复杂：这些在厚重墙体内开凿的楼廊（tribunes）[5]横跨一道道墩柱（piliers）[6]，有时多达两层，使人完全感觉不到墩柱的存在……哥特建筑师总是能让大部分推力刚好落在抗力点之上……相比之下，我们建造的拱顶则远不如这般精巧和复杂。"

1762年，苏弗洛二度宣读上述报告。这一次是在王家学院，他应学院要求带来了由勒·若利维绘制的建筑素描图。这些图被朗索奈特（Rançonnette）制成版画，作为插图出现在后来由雅克·弗朗索瓦·布隆代尔编写、皮埃尔·帕特（Pierre Patte）续写的《建筑讲座》（*Cours d'architecture*）中。书中有一组截面图尤为生动有力：首先是两幅横切

[4] 即巴黎先贤祠，起初是法王路易十五为还愿而命人建造的教堂，以巴黎的守护神——圣女日南斐法为主保圣徒（又称"守护圣徒"）。后成为供奉法国伟大人物的现代祠堂。始建于1755年。——译注

[5] 楼廊指教堂侧廊上方的楼上部分（与侧廊等宽），向建筑物中的主体结构敞开，其功能是拓展教堂建筑内部的可用空间。该构造在罗马式教堂中较为常见，在哥特式教堂中相对少见。——译注

[6] 墩柱指砖石结构的垂直支撑体。它与圆柱的区别是体积大，而且横断面一般不是圆形。——译注

面图。一幅是沿袖廊（transept）[7] 纵轴线、面向东端切下去获得，另一幅是沿侧廊（bas-côté）[8] 的一个开间（travée）[9] 中线切下去所获。第三幅图不带阴影，展示的是"廊台的推展和飞扶壁"，即侧廊拱顶和与其相连的中殿（nef)[10] 高层墙壁及拱廊（triforium)[11] 的截面。这套体系因高度简洁的绘图效果而更加清晰地显示出其优越性：与飞扶壁相对应的有沟有檐、一分为二的墙体，以其纯净的线条带来无比细腻的外观感受，但同时又不失其力学功效（图 1）。

　　正是第戎圣母教堂的示范性使之在维奥莱-勒-杜克心目中亦占有重要地位。将其插图与若利维的相比，我们可以看出当建筑学家借用考古学的眼光看待以往的构造体系时，他的解读获得了何等的进步。事实上，维奥莱-勒-杜克——用居维叶（Georges Cuvier）常用的字眼来讲——"解析"了上述建筑，使其各部位功能一目了然。正是建筑图的这一特点，使得绘制它的建筑师颇似古生物学家：在这些图中，哥特式建筑的构架像动物骨架一样拆散开来，悬空而置，仿佛静力学法则于此不复存在。古生物学与考古学也确实旨意相通，各自所要做的都是"重构"：前者是通过一些碎片还原动物躯体，后者是依据断壁残垣还原建筑形态。在《词典》的插图中，维奥莱-勒-杜克在解析了某一构造后，总是会在读者眼前以极其严整的逻辑顺序又将之完全"复原"。可以说，维氏的建筑图和"修复实践"服务于同一教学目的：说明逻辑思维贯穿着哥特式建筑（图 2）。

[7] 袖廊指在十字形教堂平面图上与主轴线成直角的两侧臂。——译注

[8] 侧廊指教堂中殿、内殿或袖廊两侧的区域，通常用连环拱隔开。——译注

[9] 开间是哥特教堂中的基本空间单元，即一个拱顶及四根支柱所围出来的空间，参见本书第 30 页。

[10] 中殿指教堂内的主体或中央部分，呈长条形，由主要入口处开始延伸至内殿或主祭坛，其两边通常是侧廊。——译注

[11] 拱廊指在教堂主连环拱上方、天窗下方的墙壁中开凿的带状通道，主要发挥装饰作用，是哥特式教堂的一大特色。——译注

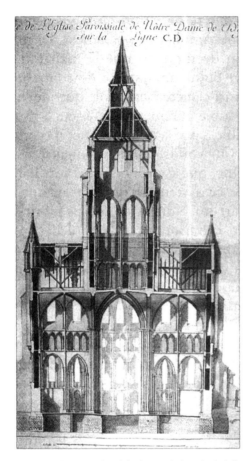

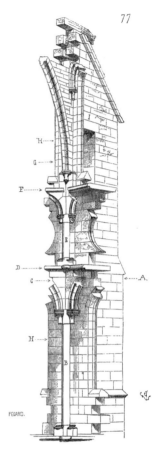

图 1　帕特仿照雅克·弗朗索瓦·布隆代尔的建筑图绘制的第戎圣母院截面图，出自 1777 年在巴黎出版的《建筑讲座》第六卷。

图 2　维奥莱-勒-杜克绘制的第戎圣母教堂内殿结构示意图。

维奥莱-勒-杜克向我们指出，第戎圣母教堂"是理性的杰作。简单的建筑外观下，隐藏着建造者所掌握的深奥科学"。这句话之后是一段长长的分析，意在向我们说明这座教堂的工程指挥在建设过程中开发出了一套"隔空"的撑扶体系。我们可以想象，在该体系中，上下相叠的廊台、一分为二的墙壁、"坚实"的内部墙体和"具有弹性"的外部墙体共同发挥着支撑作用。有了这样的体系，建设者不必再竖起"厚重庞大"的支撑体。维氏接着写道："人们必将像我们一样心服口服地承认，

这种体系建得巧妙、聪明、富有智慧；其创造者丝毫没有混淆古希腊艺术和北方艺术……；也从来没有用狂想代替理性；逻辑体系在这里深藏于构造中而非浮于外表……这里（第戎圣母教堂）有很多值得我们19世纪的建筑师学习的地方，因为我们的使命正是要建造结构复杂的高楼大厦，正是要巧用各类建筑材料……"

维奥莱-勒-杜克后来又不断推进对第戎圣母教堂的研究，为了加强论证的力量，他甚至做起了理论性试验。他将第戎的建构体系分别想象成铁制、石制和木制的，从而将该体系简化为最基本的构造模型。维奥莱-勒-杜克认为这样一来，自己的演示论证便一目了然、毋庸置疑。他自信已经很好地证明了哥特式结构非凡的精巧性，并指出只有这一结构才能满足现代建筑的需求："不改掉盲目追随古希腊，甚至古罗马建筑的恶习，我们就造不出设计合理的火车站、市场、议会大厅、集市和交易场所。然而，只要用心研究中世纪建筑师早已使用过的灵活法则，我们便可踏上现代之路，也就是一条不断进步的康庄大道。"关于中世纪建筑的原则，维氏紧接着讲道："正是要将一切因素——材料、形式、整体布局和细节——纳入理性思考之中，正是要在可实现的范围内达到极限，用工业资源来取代习惯的力量，用研究来取代愚昧。"在维氏看来，"哥特式建筑的创造者"若能生活在他那个时代，将比当时的建筑师更为出色："……他们将以诚实的眼光原原本本地看待建筑，利用其呈现的一切特点'顺水推舟'，而不会一心想着给建筑强加一个不适合它的形状。"依维氏之见，正是"古典主义的训导"，阻碍了人们将石材和铸铁结合起来使用的步伐。这两种材质的结合正是维氏在其《建筑谈话录》（*Entretiens sur l'architecture*）第12篇中大加倡导的。

上述话语的意义非同小可，它无异于完全否定了现代建筑师有能力借助特定技术和形式手段，回应工业时代人类进步所提出的新建筑规划的挑战。在此情况下，这些建筑师恰应将目光投向中世纪哥特式艺术。在12至15世纪，正是于哥特式艺术中，出现了"理性"建筑，它是名副其实的建筑和工程作品。在对"渗透着理性"和"富有逻辑"

的哥特式构造体系进行细致考察的过程中，维奥莱-勒-杜克也在努力构建对于现代性的个人看法。

我们能回想起 1846 年学院派和哥特式艺术捍卫者之间的那场论战。当时，学院一方的主将是其发言人拉乌尔·罗歇特（Raoul Rochette），另外一方的代表人物中则有维奥莱-勒-杜克和拉絮（Jean-Baptiste Lassus）。也正是在论战发生的这几年，钢铁在建筑中的应用得到提倡。事实上，对哥特式艺术的推崇不仅无关复古，反而意味着对古典主义准则的放弃。在人们眼中，哥特式建筑同现代材料一样，可以更好地回应摩登时代的需求。

就在《词典》成书的过程中，钢铁被巴尔塔尔（Victor Baltard）和路易·奥古斯特·博瓦洛（Louis Auguste Boileau）首次应用在宗教建筑中。而早在这个世纪的前半叶，旦维尔（Dainville）和埃克托·奥罗（Hector Horeau）就在工程计划中构想过这种革新。不过，按照博瓦洛的设想，钢铁这一现代材料应该为一种新建筑形式服务，也就是所谓的"综合性的大教堂"，它应该全面超越出现于 13 世纪的大教堂原型。在菲利浦·毕舍（Philippe Buchez）关于人类社会的三大"综合"（synthèse）——野蛮社会、部族社会和基督教社会——学说的影响下，博瓦洛宣称能够"判定不同发展阶段建筑艺术的标志性成果，将其纳入一定的序列关系，以便从中发现这门艺术现已达到的顶峰，并在其基础上继续攀登"。在博瓦洛的心目中，每个历史"综合"都对应一种构造体系，当时的人们应该做的正是改善"肋架结构"这种有史以来最为成熟、但未能被 13 世纪的建造者推向顶峰的建筑体系。博氏认为，建筑的未来就存在于这一有待完善的空间里。未来的建筑应能够"将信徒所形成的团结友爱的精神共同体，置于同时具有统一性和广阔性——这两个看似相互排斥的属性——的同一个围墙中和象征性屋顶下"。

上述想法与维奥莱-勒-杜克的愿望之间是否有很大差异呢？后者正如大卫·沃特金（David Watkin）所指出的，梦想一个"世俗、平等、理性和进步的社会"，并且在哥特式构造体系中看到了一种普世性。应

该说没有，尽管维奥莱-勒-杜克一直与博瓦洛针锋相对，有时二者之间的矛盾甚至非常激烈。但令他们产生矛盾的并不是建筑工程方面的问题，而是哥特式构造所形成的真实语言与封建君主社会所提供的虚假语言之间是否存在对应关系这一问题。不得不承认的是，上述社会并非像维奥莱-勒-杜克所想的那样，仅仅与罗马式建筑相对应，更没有一夜之间实现世俗化，并由此孕育出沃特金所说的"世俗、恒久、带有资产阶级甚至新教徒气息"的哥特式艺术。

我们之所以关注维奥莱-勒-杜克的思想，是因为它埋下了日后解读哥特式艺术的种子，这些解读可以分为两大流派：一派走的是现代化运动的道路，此派学者在大教堂中看到的是整个社会的象征；另一派则强调哥特教堂作为技术模型的价值。

第二种解读在很大程度上主导了20世纪建筑的发展。轻质铁架和随后问世的轻质钢架的使用，为开凿更高大的门窗，安装真正意义上的幕墙或"观景墙"提供了可能。在现代建筑史家看来，这类墙壁的原型是夏尔特大教堂，或者更确切地说，是巴黎圣礼拜堂（Sainte-Chapelle de Paris）。格罗皮乌斯（Walter Gropius）于1926年设计的包豪斯德绍（Dessau）校舍和密斯·凡·德罗（Ludwig Mies van der Rohe）于1958年设计的纽约西格拉姆大厦（Seagram Building）可被视为成功运用上述技法的历史典范。

这些新技法的应用显然离不开建筑师和工程师的紧密协作，该要求于19世纪就已被人提出。1889年，阿纳托尔·德·博多（Anatole de Baudot）在首届国际建筑师大会上宣称："若工程师因其职业倾向和教育背景而受到召唤去代替建筑师、成为建筑师，那么建筑艺术绝不会因此而遭受任何损失。"建筑师和工程师的角色应落在同一人身上，汉斯·波尔兹（Hans Poelzig）这样写道。他指出，在19世纪，受到模仿的仅仅是哥特式形式主义，而非其"构造核心"。然而，这名建筑师自己所热衷的，恰恰是对哥特式建筑的形式进行自由改编。这一改编出现在他为德累斯顿（Dresde）音乐大厅设计的精美图纸中。一位评论家指出，波

尔兹在这些图纸中成功地创造了哥特式艺术与巴洛克艺术的合成体。

早期作品就以充分利用光线而著称的弗兰克·劳埃特·赖特认为，哥特式建筑全面深入地开发了石头这种与特定文明时代相对应的材料："哥特式大教堂的出现俨然是以石头为表达方式冲击人类心灵的最后一波创造浪潮。这种变得像大海一样富有动感的高贵材料，如汹涌的波涛和迸飞的泡沫一般升起。这些波涛和泡沫也是人类的象征。"所有这些建筑师都像彼得·贝伦斯（Peter Behrens）一样坚信，"我们这个时代最令人叹服的作品均为现代技术的产物"。这些人当中最为细致地表述了哥特式教堂之技术贡献者，当属布鲁诺·陶特（Bruno Taut）。在其 1936 年发表出版的《建筑讲义》（*Enseignement de l'architecture*）中，陶特用整整一章的篇幅阐述"构造"的概念，认为这是"一切建筑行为乃至建筑学的基础"。在他看来，哥特式建筑正是典型的"构造性"建筑："在这一建筑中，正是构造性的形式使人们忘记了材料。"就最优美的哥特式作品而言，人们在其中所使用的建筑技艺近乎现代工程师所掌握的艺术。每个装饰元素自身就是"某种构造，并且正是在这些元素之中，各种内部力量得到了延伸，这些力量通过建筑的静力学构造获得了自身形态……哥特式大教堂并非现代意义上的'构成主义'作品……在哥特式建筑中，静力自身具有了一种生气……甚至在尚未完工的建筑中，这些力都能透过已有的部分得到完整表达"。"此处所讲的远远超出一般意义上的构造。构造，甚至是理性意义上的，在哥特式建筑中也不受形式支配。"陶特认为这一成就来自"工程师的心血和智慧"。作为工程师，哥特建造者并未曾忽视"美，即比例或建筑本身"。

对陶特而言，需格外注意的是，不能为了强调理性因素而去除艺术设计这一举足轻重的建筑因素。因而，上述在哥特式建筑中具有神圣地位的"比例与构造之间的联系"指明了未来建筑的发展道路。从博瓦洛开始，到维奥莱-勒-杜克，再到陶特，关于哥特式建筑的论调一直没发生实质性变化。直到 1933 年，维奥莱-勒-杜克的理性主义才从根本上遭到撼动：这一年，建筑师鲍尔·亚伯拉罕（Pol Abraham）在卢浮宫学

院进行博士论文答辩。他在论文中质疑维奥莱-勒-杜克为对角肋拱所指定的静力学功能。而该功能正是维氏论证哥特式建筑是理性和逻辑体系的中心依据，维奥莱-勒-杜克曾为此绘制大量建筑图。诚然，早在 1912 和 1928 年，艺术史家金斯莱·波特（Kingsley Porter）和工程师维克托·萨布雷（Victor Sabouret）就已经分别对对角肋拱的承载功能提出了疑问，前者是基于对伦巴底式拱顶的研究，后者是以在战争中遭到破坏的拱顶为例。然而亚伯拉罕对维奥莱-勒-杜克理论的批评比二者都更为深入。他这样写道，《词典》的作者"几乎完全无视静力学在建筑中的基本应用法则，只是抓住了一些粗糙的概念，采用了某些含义不明的术语，并对这些术语横加定义。通过与他那个时代工程师层出不穷的发明创造进行模糊类比，他在《谈话录》第 12 篇中提出了诸多不可能实现的构造体系，并妄言这些体系从有多重价值的中世纪建筑原则演化而来。虽然他虚张声势，摆出验证科学定理的架势，但其假设毫无依据，推理自相矛盾，结论经不起推敲。再明显不过的是，这部赞颂构造逻辑的作品，可以说压根儿没有就应用力学结构提出任何值得关注的正确概念。它差不多彻头彻尾就是一部浪漫化的力学"。

　　深入考察上述质疑的内容并无太大意义，在此我们只需弄清其思想主线。尽管亚伯拉罕费尽心思要强调的是维奥莱-勒-杜克演示论证过程中的缺陷——其攻击并不能完全令人信服，但结果却是意外地将人们的目光引向了哥特式建筑的一个特征，该特征正是陷入维氏思想迷宫的人会时常忘记的："没有任何其他建筑能够较之哥特式，借助所附加并摆脱了材质之实用性功能的线性元素，予人以某种理想化的结构的幻像。因此，哥特式建筑在本质上是造型作品，维奥莱-勒-杜克只不过捍卫了一个精彩的反论而已。"亚伯拉罕最后提及第戎圣母教堂，他这样总结道："在这座实质上具有某种古典主义况味的建筑中，人们借助物质化的线条，在实际空间中勾画出另一座附加的建筑，后者完全可以随时隐退到原先的实用性建筑之中……"

　　照此理解，在所有成熟的哥特式建筑形式中，都存在两套相互交

织的结构：一套是静力学层面上的实用结构，另一套仅仅为审美而存在。因此，维奥莱-勒-杜克应是一位水平很差的建筑师，"他除了东拼西凑以外别无所长，其艺术想象力的贫乏令人感到悲哀"。"他就哥特式构造手段提出了不少漏洞百出、是非颠倒的解读，并在此基础上将中世纪建筑史置于与其完全不符的知性体系中。当然，这是他唯一的出路。"在此需要补充的，也是鲍尔·亚伯拉罕并未清楚意识到的是，他的上述评论其实首先指明，优秀的建筑师必须同时也是杰出的工程师。因此，其隐含的愿望是将两种角色集于一身，从而超越建筑师、工程师孰轻孰重的争论。而这样的模型很可能就存在于哥特时代的建筑工程中。然而，亚伯拉罕自己却自相矛盾地宣称，那个时代的建筑领域完全不存在个人的身影。

于是，在哥特式艺术即为世俗艺术这一基本观点破产后，维奥莱-勒-杜克知性体系的第二大支柱理论也受到了严重威胁。但与第一个观点的结局不同，第二个观点从未就此湮灭。实际上，亚伯拉罕的理论引来了新的争论，其结果是维奥莱-勒-杜克的学说再次兴起。这一热潮起自 1935 年，那年，一位名叫 H. 马松（H. Masson）的工程师借用现代材料强度的方法，甚至弹力理论来解决问题。他指出，所有拱顶都必然发生由拱顶石下沉所导致的弹力变形。"整副拱顶肋架因此构成了有弹性的架子，减小了拱顶自身的变形程度……拱顶越纤薄，它落到肋架上的分量就越重。"由此，马松确认并重申了哥特式体系的理性化特征。

将上述争辩重新放入一个恰当框架之中的是亨利·福西永。他于 1939 年这样写道："对角肋拱的问题是……双重的，既是历史问题也是构造问题。"他指出对角肋拱并非"从奇迹中诞生"，无论在东方还是西方，人们都为此开展了一系列试验，进行了大量改造。因此，这种肋拱是漫长探索结出的果实。若要推导出一套发展谱系，我们并不能从某一个确定的模型出发，而应以众多模型及其摹本所组成的复杂关系网络为依据。早在达勒姆（Durham）大教堂工程（约公元 1100 年）之前，"对角肋拱就已在不同地区的建筑工地上得到了不同性质的试用。对于基督

教地区的建造者而言，它吸引人的地方并不在其造型价值和装饰效果，而在于它对砖石屋体的加固作用"。这是对鲍尔·亚伯拉罕的第一个回应。此外，福西永也毫不赞同飞扶壁扮演"可有可无的辅助功能"的说法，因为它按照肋架中压力的作用路径撑扶拱顶。但与此同时，福西永反对维奥莱-勒-杜克充满机械色彩的解读。他强调，在哥特式建筑中，"造型效果……极其重要……正是它促使人们想方设法制造错觉"。

哥特式建筑静力学问题的解答最终落在了两个无论是维奥莱-勒-杜克还是他的对手都未尝措手的观点上。有利于双方藏拙的关键因素在于，人们当时尚未找到任何涉及建筑静力学的中世纪文献。然而，1944年美国艺术史专家乔治·库布勒（George Kubler）发表了 16 世纪西班牙建筑师罗德里格·基尔·德·恩塔农（Rodrigo Gil de Hontanon）——萨拉曼卡（Salamanque）大教堂 1538 年工程的总建筑师——留下的一篇文章。全文探讨了建筑结构和构造方法的问题。尤为值得一提的是，罗德里格认为，对角肋拱比横向肋拱所产生的推力要小。这些肋拱好比是一只手的五根手指（图 3），它们紧密相连，组成一个不可分割的整体，但各自又发挥着不同的功效。换言之，在维护哥特式建筑稳固性方面，对角肋拱的确有其作用，但这一作用的发挥离不开其他结构元素的配合。这一点刚好在不久前英国人雅克·海曼（Jacques Heyman）对博韦大教堂（cathédrale de Beauvais）所做的实验中得到了证实："典型的哥特式结构实际上是相互作用的不同结构元素的结合体，正是各种相互作用保证了整体的全面平衡……"此外，研究人员在电脑

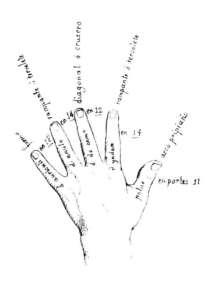

图 3　萨拉曼卡大教堂的建筑师罗德里格·基尔心目中，手的五指和拱顶结构的关系。

上对夏尔特教堂稳定性所进行的实验分析也指向了类似的结论。

象征层面的解读和两次世界大战

　　1919 年，《包豪斯 [12] 宣言》（图 4）问世，其封面上印有利奥尼·费宁格（Lyonel Feininger）设计的一条花饰，展现了一座立体主义风格的哥特式建筑，该建筑不禁让人联想到同年罗伯特·威恩（Robert Wiene）执导的电影《卡利加里博士的小屋》（Le Cabinet du Dr Caligari）中的布景。上述宣言的文字由格罗皮乌斯起草，其内容表明费宁格想要大力推介的正是封面上出现的这种形式；格罗皮乌斯以颂歌式的语言对该形式进行了这样的描述："因此，让我们来组成新型的手工艺人行会……让我们一起设计和创造未来的新式屋厦，它将以唯一的形态同时成为建筑、雕塑和绘画，它将从上百万工人的手中诞生，并冲向云霄，仿佛水晶般的寓言，象征未来全新的信仰。"格罗皮乌斯所称的未来的"大教堂"，在魏玛共和国成为某种集体信仰之内在趋力的象征形式。上述"水晶般的寓言"在费宁格的版画中通过哥特式大教堂这一形式得到了充分展现，它很容易让人们想到保罗·舍尔巴特（Paul Scheebart）于 1914 年出版的诗集《玻璃建筑》（L'Architecture de verre）。在舍尔巴特看来，玻璃的广泛应用将改变地球外貌。他写道："有了地球上的天堂，我们无需再怀念天上的那一个。"

　　对天上圣城耶路撒冷的看法于此处得到了世俗化的表述。布鲁

[12] 包豪斯是 1919 年 4 月 1 日在德国魏玛成立的一所设计学院，也是世界上第一所为培养现代设计人才而建立的学院。虽然仅存 14 年，但对德国乃至世界的现代设计及相关教学产生了巨大影响。它在理论和实践上奠定了现代设计教学体系的基础，培养出大批优秀的设计人才，成为 20 世纪初欧洲现代主义设计运动的发源地。该校经历了两个主要发展阶段：魏玛时期（1919—1924）和德绍时期（1925—1933）。格罗皮乌斯（1919—1927 年任职）是其创立者和第一任校长。——译注

诺·陶特将这一表述所涵盖的内容命名为"信仰的建筑"或"人民的建筑"。自 1919 年末起，一条"玻璃链"[13] 将建筑领域的表现主义者串联在一起。这些人包括批评家阿道夫·贝内（Adolf Behne）和一众艺术家，W. A. 哈布里克（Wenzel August Hablik）、马克思·陶特（Max Taut）、瓦西里·卢克哈特（Wassily Luckhardt）、汉斯·卢克哈特（Hans Luckhardt）和汉斯·夏隆（Hans Scharoun）。而该活动的发起人正是布鲁诺·陶特。"玻璃链"为我们留下了夏隆、陶特、芬斯特林（Hermann

图 4　1919 年在魏玛发表的《包豪斯宣言》封面，奥尼·费宁格绘图，格罗皮乌斯撰文。

Finsterlin）等人创作的设计图。这些图纸代表了他们所进行的大胆尝试，尝试的内容便是赋予这种被称为"玻璃屋"（陶特的叫法）或"象征光明的大教堂"（芬斯特林的叫法）的未来建筑实实在在的形体。

　　1929 年，密斯·凡·德罗设计了巴塞罗那世博会德国展馆，并由此创造了 20 世纪上半叶当之无愧的伟大杰作。这座临时性建筑是"少有的能令 20 世纪引以为豪的作品，正因为它的出现，这个世纪才有资格与历史上的伟大时代相媲美"。密斯出色地运用了玻璃幕墙这种元素，其突出的反射效果在展馆门前水池的配合下构成了此建筑仅有的装饰元素。

[13]1919 年 11 月至 1920 年 12 月，在德国表现主义建筑师布鲁诺·陶特的发动下，一批志趣相投的设计师开展了一场互通连环信的活动，该活动史称"玻璃链"。这些通信所表达的思想构成了德国表现主义建筑的理论基础。——译注

这位德国建筑师所倡导的对光线的处理方式，与一战前后人们高调赋予玻璃的象征功能不无关联。而有所不同的是，密斯去除了玻璃所有的表现和移情（empathiques）价值。哥特式建筑显然影响了密斯艺术感觉的形成。这名在亚琛（Aix-la-Chapelle）长大的建筑师不仅像他自己所强调的那样，被该城市的建筑所感染，更为亚琛大教堂的内殿（chœur）[14]所折服。此殿建于 14 世纪，是在原有的加洛林八角形教堂的基础上扩建而成的，其自身结构和所使用的幕墙受到了巴黎圣礼拜堂的启发。出现在巴塞罗那世博会上的幕墙之后又被密斯应用在了其他建筑中。最成功的一个例子当属在 1950 至 1956 年间于芝加哥（Chicago）建造的伊利诺伊技术学院（Illinois Institute of Technology）的皇冠大厅（Crown Hall，图 5）。

电影使哥特式建筑在民间获得了意想不到的成功。它被著名影片《卡利加里博士的小屋》的布景师赫尔曼·瓦尔姆（Hermann Warm）、瓦尔特·勒里格（Walter Röhrig）和瓦尔特·莱曼（Walter Reimann）当作模型来使用。此三人都曾参与名为"风暴"（Sturm）的柏林先锋艺术运动。他们在设计布景时大量使用了斜线，并故意搅乱透视，将所有景物都压缩在由一块简单的背景布所构成的镜头上。这一审美取向旨在激起观众的担忧和恐惧之情。此意图与很早便由罗伯特·费舍尔（Robert Vischer）和特奥多尔·李普斯（Theodor Lipps）所提出、并被威廉·沃林格尔（Wilhelm Worringer）所继承的移情理论不谋而合。根据该理论，建筑客体有其自身的生命与情感，因此会自我表达。正像 E. T. A. 霍夫曼（E. T. A. Hoffmann）的一则奇幻童话所讲述的，观者个人的目光能赋予所见物体某种生命，这一生命成为观者生命的延续。在上述电影中，哥特形式主导整体布景效果，这种形式使得故事的发生地——霍尔施坦塔尔城（Holstentall）——在德国观众眼中显得既古老又亲切。在此环

[14] 内殿亦称唱诗坛，指与主祭坛相连的空间，常在教堂东端，礼拜时人们在这里唱赞美诗。——译注

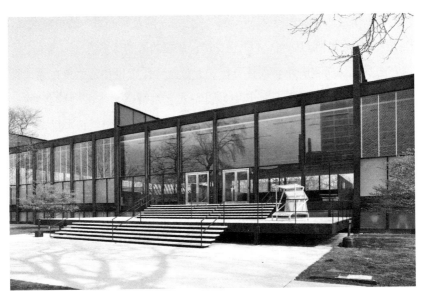

图 5　密斯·凡·德罗设计的芝加哥伊利诺伊技术学院的皇冠大厅，建于 1950 至 1956 年间。

境下，变形所产生的效果也更具冲击力。哥特城市在当时被看作最适合接受变形处理的布景，因为在人们看来，哥特式艺术所做的是用建筑语言来表达潜藏于一切材料中的力的相互作用，这些作用与人的心理机能之间又存在某种联系。一些艺术史家，如奥古斯特·施马索夫（August Schmarsow）和威廉·沃林格尔，所大力宣扬的正是这类观点。依照他们的看法，若要领会哥特式艺术，就必须诉诸主观意识。然而，正是这一点在勒·柯布西耶（Le Corbusier）眼中构成了哥特式建筑的缺陷。

　　在另一部电影中，哥特形式又一次被大量运用。那就是保罗·威格纳（Paul Wegener）于 1920 年翻拍的《泥人哥连出世记》（Golem）。建筑师汉斯·波尔兹以布拉格老城为主要原型为该片设计了 54 座房屋，力求创造真正意义上的城市空间，而不再是《卡利加里博士的小屋》中简单的背景布。当时的一名批评家保罗·威斯特海姆（Paul Westheim）认为，此片的房屋内景极富代表性：“大拉比勒布的屋子以及……阴暗神秘的炼金实验室、犹太教堂、巴洛克式的皇宫大殿……在这些建筑中，波尔兹塑造了一个奇幻的哥特世界——有着古斯塔夫·多雷（Gustave Doré）圣经插画那

种哥特化埃及或埃及化哥特的味道。这是当今建筑师心目中的哥特世界，是飞扶壁的力量所幻形而成的纵横交错、蜿蜒曲折的烈焰。"

格罗皮乌斯和陶特等人将哥特式大教堂看作普世和谐之景在建筑领域的写照。在这一建筑乌托邦中，哥特式艺术被赋予了某种社会功能。然而无论在《卡利加里博士的小屋》还是《泥人哥连出世记》里，它所发挥的都是与之正好相对、或者说相反的功能。在这些电影中，它无不以其自身形象表现着一个混乱、虚幻的世界，一个无望地寻求和解的世界[15]。哥特式建筑因此与梦境，或者应该说是与德国人民的噩梦联结在一起。当然，一战带来的伤痛不容人们再去做梦。而为了躲避噩梦，德国人在某种程度上退入"虚无缥缈的灵魂王国"，为的是"反思他们长久以来对权威的信仰"。

这般谈论德国表现主义电影及其对哥特式建筑的运用，是因为它对于我们考察德国人在二战后发掘哥特式艺术的方式具有参照意义。此时，人们难道不是更加渴望将自己关在灵魂的王国里吗？时代的创痛使哥特式建筑再次成为独特价值的象征。

不过其应用领域发生了变化：在 1919 至 1920 年间，这一领域是面向大众的表达方式，即电影。在 1950 年，它则是面向文化人的书籍。其关键词也不再是社会主义者的大教堂，而是象征光明的大教堂。舍尔巴特心目中的乌托邦又变回了其在《圣经》中的形态，即天上圣城耶路撒冷。无论如何，维也纳学派的汉斯·赛德迈尔就是按照这一想法在著名的《大教堂的诞生》中提出其摹写理论（théorie de l'imitation）的：

[15] 关于这个话题，我们不禁想到威廉·沃林格尔《抽象与移情》（*Abstraction et empathie*）（1907）中的一段话。在这段话中，作者这样形容哥特式建筑的新内涵："在哥特式建筑中，材料仅仅依附于其自身的机械法则。这些在本质上是抽象的法则，却是富有生气的，也就是说，它们获得了某种表现力。实际上，人将自身的移情能力传递给了材料所具有的机械价值。后者从此不再是冰冷的抽象概念，而成为一种富有生气的运动。它在表现强度上甚至超越一切来自机体的运动。正是在这一由众多形式参与的剧烈运动中，北方艺术家的表现需求才得到满足。这种需求因内部的失调而一直上升到令人产生悲悯共鸣的程度。"（威廉·沃林格尔：《抽象与移情》，第 131 页）

哥特式大教堂是对圣城耶路撒冷的"摹写"和"映像（Abblid）"。全书的中心思想在于从上至下地描述建筑——如巴黎圣母院，仿佛它是悬在空中似的；这种描述应该说旨在意使建筑形式摆脱物理法则之束缚，使之更加符合其天上的模型。正是因为想不惜一切代价维护这样的谬论，赛德迈尔陷入了胡言乱语的可悲境地。

"映像"之说在此书中占据中心地位，而书中其他几个观点同样荒诞不经。从最早的评论开始，人们就看出这部著作流淌着表现主义的血液。其教条主义色彩和肤浅的论断实在令人气恼，以致该书遭到了猛烈的抨击。赛德迈尔自认为诊断出了他那个时代之人所普遍患有的价值迷失症，并在大教堂这种"总体艺术作品"（art total）中看到了治病的良方。我们有必要看一看此书在作者的个人思想历程中处于怎样的位置，因为它是作者此前所持种种立场的一个合乎逻辑的总结：1938年，赛德迈尔公开表达对民族社会主义（即纳粹主义——译注）的信心；到了1948年，他发表了一部聚讼纷纭的书，他在书中力图确认现代艺术的病态根源，并描述了它那虚无主义的意识形态。1938年，勒杜（Claude Nicolas Ledoux）的工程在他眼中还是天堂的象征，而此时此刻，他却在法国大革命中看到了"中心迷失"的原因之一。而"中心迷失"的另一个原因，他认为存在于罗马式艺术中，因为这种艺术表达的是属于魔鬼世界的非理性思想。从罗马式人像艺术到超现实主义，赛德迈尔从中看到了同一种倾向，即让艺术形式成为人类灵魂无节制、非理性、反精神的表达。面对这一势头的挺进，赛德迈尔极力强调13世纪大教堂所体现的精神的全面胜利。他曾于1950年仔细观察过希特勒在他身后留下的废墟，对他而言，上述精神胜利意味着如下事实：救赎既不来自于启蒙思想，也不依赖于民族社会主义，而是存在于对天主教欧洲的信仰中。通过发表《大教堂的诞生》，他自认为对欧洲的修复做出了贡献。于是，我们又一次看到大教堂承担起乌托邦的功能。这本书激起了一场论战，主战场是在《艺术年鉴》（Kunstchronik）杂志上，该杂志于1948年复刊。在1951年的那些期号中，接连出现了

恩斯特·加尔（Ernst Gall）、奥托·冯·西姆森和瓦尔特·于贝尔瓦瑟（Walter Überwasser）的批评以及赛德迈尔的回应。为了不致陷入无聊的琐事中，我们在此就不一一详述每个人的观点了。

加尔——曾于 1915 年出版《下莱茵和诺曼底早期哥特式建筑》（*Architecture bas-rhénane et normande au début du gothique*）一书——和于贝尔瓦瑟均认为，赛德迈尔忽视了哥特式构造的技术层面，即便他谈到了这方面内容，也是满口胡言。加尔尤其反对他用"华盖"（baldaquin）——赛德迈尔用这个词指称由拱顶及其四根支柱组成的整体——定义哥特式建筑的空间单位。赛氏所大力革新的哥特式建筑研究用语大部分都经不起实践检验。格罗戴齐早就提议，废止赛德迈尔为指称查士丁尼（empreur Justinien）统治时期的构造体系而引入的"华盖结构"，主张代之以"开间"的概念。后者显然能够更加清晰地体现通过自身的重复而构成中殿的那个空间实体。乱造词汇这个癖好在加尔看来恰恰证明，赛德迈尔只是通过凭空推演概念进行研究，而"从不睁眼看一看"。

西姆森的批评则是从另一种角度出发。他认为将大教堂视为"映像"的观点富有成果，但"赛德迈尔用来支撑其观点的中世纪文献称不上是严肃的证据，只能说是一些描述性或提示性的文字"。总体而言，西姆森抱怨赛德迈尔的地方是他只采用文学（或者说诗歌）方面的资料，而不理会神学方面的文献。西姆森所想的神学文献正是"光之美学"，即埃德加·德·布吕纳（Edgar de Bruyne）在其对中世纪思想发表的评注中所提出的美学。西姆森进而指出，"在那些中世纪思想伟大见证者的指引下"，我们亦能构想出"一套可被称为'映像'理论的艺术观念，或者更准确地说是建筑观念。但这一理论远非赛德迈尔的那套"。

实际上，西姆森此时正忙着推出自己的大作。这部书于 1956 年在纽约问世，题目是《哥特式大教堂：哥特式建筑的起源与中世纪的秩序概念》（*La Cathédrale gothique. Les origines de l'architecture gothique et le concept médiéval d'ordre*）。他采纳了帕诺夫斯基的观点，也认为源自

伪丢尼修（Pseudo-Denys）的神秘主义光论（mystìque de la lumière）[16]
构成了哥特式建筑美学最突出的方面。在这一光论基础上，西姆森加
入了夏尔特学派 [17] 的核心思想，即新柏拉图主义的秩序观和尺度观。
这样做实际上等于将在哥特式艺术初期并行存在的两种几何理论混为
一谈。一种是哲思性的——西姆森只为它而着迷；另一种是应用性的，
它构成了哥特式建筑工地所广泛使用的理论和实践工具。在某种意义
上，西姆森自信《哥特式大教堂》是另一部《人文主义时代的建筑原
则》（Principes architecturaux à l'âge de l'humanisme），即 12 至 15 世
纪的《建筑原则》。他所推崇的这本书由鲁道夫·维特考威尔（Rudolf
Wittkower）于 1949 年发表，其中大部分内容都在探讨音乐作曲和建筑
设计中的谐和比例法则。

　　毫无疑问，西姆森将象征层面的解读强行纳入了新柏拉图主义的轨
道。无论对于他还是赛德迈尔而言，一切伟大建筑方案都纯粹由思想支
配；所有形式上的创造都只能来自某种神学思想（在西姆森看来）或诗
歌精神（在赛德迈尔看来）；任何以创造美为追求的事业都以象征性意
图为其真正和唯一的出发点。同样是基于一种因果关系，帕诺夫斯基在
其 1951 年发表的书中将经院哲学与哥特式建筑联系在一起。这部鼎鼎
大名的著作以其 1948 年应拉特罗布（Latrobe）的本笃会修士之邀所做
演讲的讲稿为主要内容，同时补充了完整详尽的注释。以帕诺夫斯基之
见，是形式方面的纽带将经院哲学与哥特式建筑联结在一起。而这些纽

[16] 这一理论见于中世纪基督教神秘主义典籍《伪丢尼修著作》。此书托名为《使徒行传》
中所载亚略巴古人丢尼修（亦称狄奥尼修斯）所著。经考证，其撰写年代在公元五六世纪，
因此作者并非丢尼修。原书用希腊文写成，9 世纪时由爱尔兰神学家邓斯·司各脱（Jean
Scot）译成拉丁文，成为中世纪广为流传、影响极大的神学作品。全书共 4 章：第 1 章
"天阶体系"，论神人之间的中介——天使的等级和作用；第 2 章 "教阶体系"，阐述圣事
和灵性生命的三个阶段，第 3 章 "论神名"，探讨对上帝的认知问题；第 4 章 "奥秘神学"，
指出灵魂与上帝融合之路。——译注
[17] 该学派是于 12 世纪在法国夏尔特修道院中发展起来的一个哲学流派，代表了早期柏
拉图主义的顶峰。——译注

带赖以建立的共同基础被他称为"心理惯习"。这个概念与李格尔的"艺术的意志"并无多大区别[18]。帕诺夫斯基在中世纪行会组织内看到的是"各色人等尽情交流的天地，在这里神职人员与俗界人士、文人骚客与法学专家、知识分子与手工艺人以几乎平等的姿态相互对话"。在这个无不让人联想到格罗皮乌斯心中蓝图的和谐社会中，建筑师自然占有一席之地，享受着"此前和此后的建筑师都难以达到和超越的崇高社会地位"。这些建筑师被帕诺夫斯基遵奉为"某种经院哲学家"。

维奥莱-勒-杜克将哥特式建筑视为城市的、理性的建筑这一观念，为帕诺夫斯基所赞同。后者将中世纪的皮耶·德·蒙特厄依（Pierre de Montreuil）称为"有史以来最富逻辑性的建筑师"。在暗示经院哲学与哥特式建筑之间的可类比性的同时，他将这一性质摆在理性行为模式的形式层面上。作为使思想条理化、清晰化的活动，经院哲学为哥特式艺术提供了模型。但如果我们像作者一样，惊异于这两个现象在时间上的巧合——兴起于 1140 至 1270 年间，以及在地理上的重叠——均集中于以巴黎为中心方圆 160 公里的范围内，那么必须看到的是，帕诺夫斯基夸大了两者之间的可类比性。所有可称之为建筑的工程作品都必然是理性的，罗马式建筑——如讷韦尔（Nevers）的圣艾蒂安教堂（église Saint-Étienne）——的平面和立体结构在对思维清晰度的体现上绝不逊色于哥特式建筑。此外，这一对哥特式建筑的"结构主义"解读忽视了其他方面的重要因素，譬如这种建筑诞生和演变的历史过程——特别是该过程与国王君主制的关系。最后这个问题被帕诺夫斯基边缘化，关于这样做的原因，他在 1946 年出版的研究论著《絮热院长对圣德尼

[18] 第一个将哥特式建筑与经院哲学相联系的是戈特弗里德·桑珀（Gottfried Semper）。他在 1878 年出版的《造型艺术或实践美学中的技术特征及其所形成的风格》（*Der Stil in den technischen und tektonischen Künsten oder paktische Asthetik*）中对此有所提及，却是带着对哥特式建筑的反感。沃林格尔在 1927 年出版的《哥特式艺术》（*Formprobleme der Gotik*）（法文版于 1941 年由 D. 德库尔芒什 [D. Decourmanche] 译出，1967 年在巴黎出版）中指出，哥特式建筑其内景是神秘主义的，其外观是经院哲学的。关于李格尔的"艺术的意志"，请见本书第二章。

修道院及其艺术珍品的贡献》（*L'Abbé Suger sur l'abbaye de Saint-Denis
et ses trésors artistiques*）中作了解释：修道院的建筑与院长的个性息息
相关。絮热——作为政治斡旋人、宗教官员、"审美鉴赏家和禁欲主义
者""革新者"乃至艺术家——无疑应是圣德尼新教堂真正的设计者。
除此之外，这位业主还被帕诺夫斯基说成"法国君主政体之父"、一心
要"巩固法国王权"之人。因此，哥特式艺术的诞生日期也就是法国
君主制度出世的那天：絮热这个人物于是集和平主义外交家、思想者和
建筑师三种形象于一身。帕诺夫斯基之所以提到絮热的政治角色，是
为了强调其作为"最早的人文主义者"对 1944 至 1948 年间西方社会
的示范意义。

　　帕诺夫斯基所描绘和敬仰的这个人当然也是修道院院长的墓志铭所
颂扬的那位。这段铭文由巴黎圣维克托修会的议事司铎西蒙·舍弗尔·多
尔（Simon Chèvre d'Or）撰写。只有最后两句韵文提到了生前之光与死
后之真光的对立。这个重要的细节却表明，帕诺夫斯基笔下的絮热从来
没有存在过，更何况院长本人都曾力图掩盖历史真相。事实上，之所以
详细记述作为工程业主而承担的工作，是因为絮热想要证明，自己是一
位出色的经营者：在 1144 和 1145 年之间的那个冬天，修道院教务会要
求絮热提交"他自 1122 年担任院长以来的详尽工作总结，因为此时的
修道院已陷入破产状态"。然而，他的工作在文字中却表现得无可指摘、
"富有远见和理性"[19]。在《论祝圣》（*De consecratione*）和《论行政》（*De
administratione*）中，他像所有认真负责的经营者一样，详细汇报了各
项支出。通过讲述种种只有上帝的介入才能解释的"奇迹"或行为，絮
热意欲证明，他耗费巨资大兴土木是奉上帝旨意而为。正如《圣经》中
所说的，"我们所有的能力都来自上帝"（《哥林多后书》[II Corinthiens]

[19] 絮热如此描述自己的工作方法："像教会正典所要求的那样，收回所有被转让和被侵
占的财产，购置地产，改善开发结构，更新设备，加强对各级执行人员的管理，杜绝不
劳而获现象，偿还各项债务，最终实现盈利。"（絮热：《路易六世的功绩及其他作品》[*La
Geste de Louis VI et autres œuvres*]，第 11 至 12 页）。

第 3 章第 5 节）。

　　这位院长对美丽宝石和闪亮黄金的喜爱是勿庸置疑的。但他也喜爱建筑吗？没有什么比这一点更不确定了。无论如何，帕诺夫斯基意欲描绘为和平主义者的这个人，对军事词汇的熟悉程度远远超过建筑词汇。如果正像我们所认为的，维亚尔·德·奥纳库尔（Villard de Honnecourt）首先是个教士，那么必须承认的是，他对建筑工程术语的了解程度，是被帕诺夫斯基奉为哥特式建筑创造者的絮热所望尘莫及的。后者能鉴别新式建筑（opus novum）和古式建筑（opus antiquum）的事实，对于当时熟知罗马的人——包括一大批教界高官——而言，毫无值得夸耀之处。并不因为具有这种鉴别能力，他就像帕诺夫斯基所说的那样，"深深意识到新风格（即哥特式艺术）与众不同的特点"。

　　如果说帕诺夫斯基能够大胆地谈论絮热所传递的人文主义的现实意义，那么这无疑是因为在其眼中，这名院长的思想渗透着"新柏拉图主义对光明的形而上学的看法"。关于照亮絮热之圣德尼的辉煌光芒，帕诺夫斯基写下了精彩卓绝的文字。通过这些文字，读者很快便感受到，帕诺夫斯基和絮热一样，"是带着无上的热情接受的新柏拉图主义学说"，并且同样坚信，"因低等的起源或性质的对立而看似相互矛盾的事物，实际上统一于更高级的均衡、适度的和谐所构成的唯一并且令人愉悦的一致中"。正像赛德迈尔和西姆森那样，帕诺夫斯基在关于光明的神学理论中看到了哥特式建筑真正意义上的内容。不过今天的我们都清楚，这一解读是站不住脚的。絮热在新柏拉图主义哲学上的修为在 12 世纪上半叶的教士中算不上出类拔萃。从另一个方面讲，尽管不能夸张地将他视为擅于用美吸引灵魂的"最早的耶稣会士"[20]，但我们依旧必须承认，他不仅对艺术品确有感受力，而且

[20] 耶稣会是天主教新制修会之一，1534 年 8 月 15 日由西班牙人依纳爵·罗耀拉（Ignacio de Loyola）在巴黎创立。1773 年，教皇克雷芒十四世将其解散。1814 年，教皇庇 （转后页）

能够将其感受以极为精彩的方式表达出来。此外，絮热留下了整个中世纪艺术史绝无仅有的文献资料，这正是近现代的艺术史研究者对其如此重视的原因。

上述这些诞生于二战刚刚结束之时的著作，在思路上能保持一致，绝非偶然。我们从中可见，之前所讲述的从舍尔巴特到陶特及格罗皮乌斯的光之乌托邦[21]，此时重返历史舞台。因此，所有这些著作无不是德国有思想的一代学者进行精神反思的结果。他们于法国 13 世纪建筑中看到了某种普世和谐与万世太平的精神模型。而他们所依赖的理论模型则来自建筑图像学，即从出资人所怀有的象征意图出发对建筑进行解读。

约瑟夫·绍尔神甫在其《从中世纪观念看教堂及其陈设的象征意义》（*La Symbolique de l'église et de son mobilier selon la conception du Moyen Âge*）中收录了从圣奥古斯丁（saint Augustin）和中世纪神学家开始的有关象征解释的全部历史文献。通过这些文献，人们可以知道各种建筑元素都有着怎样的象征意义。从里夏尔·克劳泰默（Richard Krautheimer）和君特尔·班德曼的研究开始，人们便脱离了这种初级的象征阐释，进入了更为细腻的解读阶段。

克劳泰默的《"中世纪建筑图像志"导论》于 1942 年在伦敦出版。此书在最初的几年中默默无闻，但自 50 年代起，开始对建筑研究产生巨大影响。作者强调在中世纪建筑领域存在复制品，即多多少少模仿了原

（接上页）护七世又准予恢复。与旧式隐修修会不同，耶稣会的主要目的在于深入社会各阶层进行传教。它向中国和美洲派遣了大量传教士，其重要宗旨是用科学武装基督教。因此，耶稣会利用精美的科学仪器——如钟表、望远镜等——推广宗教。著名来华传教士利玛窦便是该会成员。——译注

[21] 值得注意的是，在 1938 年的《纪念文集》（*Festschrift*）中，赛德迈尔题献给威廉·平德尔（Wilhelm Pinder）的文章（此文以向希特勒的致敬开头）采用了《关于法国古代艺术定义的假设与问题》这样的题目。赛德迈尔在文章中就天堂这一主题进行了阐述，提到"作为法国艺术的中心单子（monade centrale）的天堂概念"（《威廉·平德尔 60 岁生日纪念文集》[*Festschrift Wilhelm Pinder zum sechzigsten Geburtstage*]，莱比锡，1938 年，第 322 页）。

型作品的建筑。而原型作品之所以被选中，或是因其宗教价值——例如耶路撒冷的圣墓教堂（Saint-Sépulcre de Jérusalem）和伯利恒的圣诞教堂（église de la Nativité à Bethléem），或是因其政治价值。

克劳泰默的研究成果发表在《瓦尔堡和考陶德研究院学报》上。但以帕诺夫斯基为首的瓦尔堡派图像学家至此还都对建筑领域漠不关心。在这个时候，于该领域发起探索的有安德烈·格拉巴尔（André Grabar）和 E. 鲍德温·史密斯（E. Baldwin Smith）。前者于 1946 年出版了《殉教者纪念堂》（*Martyrium*），后者于 1950 年出版了《穹顶》（*The Dome*）。但从题目可以看出，这两部书所探讨的都仅仅是前基督教时代和中世纪早期的建筑。在这之后，班德曼出版的《作为意义载体的中世纪建筑》同样如此。虽然该书从题目来看覆盖了整个中世纪，但其实际内容并没有涉及哥特式艺术。作者认为，从 13 至 15 世纪，"工程业主在建筑构想方面发挥的作用实际上下降了，因为建筑师的地位崛起，各地教堂自主性增强，建筑逐渐升格为艺术品，内容的陈述日益让位于形式的表达"。要不是有这一论断撑腰，班德曼的书简直不堪卒读，人们必须带着十二分的谨慎把握书中的观点。他赋予工程业主极大的重要性——这让人想到帕诺夫斯基对絮热形象的渲染。这一重要性成了他辨认先于一切建筑工程而存在的象征意图的依据。在班德曼看来，所有前罗马式和罗马式建筑都是完全按照其作者，即工程业主的象征意图设计建造的。它们都是概念建筑，容不得任何形式主义的分析，因为这类分析与概念型作品格格不入。哥特式艺术则与之相对，是具有创造性的奇思怪想纵横驰骋的地方。而这种奇思怪想就是艺术。

实际上，无论班德曼、帕诺夫斯基还是赛德迈尔，都在著作中表现出对艺术家同样的怀疑，甚至可以说，表现出对一切与"为艺术而艺术"观念沾边的事物同等的不信任。西姆森亦如此，只不过程度不及上述这三位罢了。

形式主义类型的研究在汉斯·杨臣的带动下再度兴起。杨臣师从弗赖堡（Fribourg）大学教授阿道夫·戈尔德施密特（Adolph

Goldschmidt），在上学期间与同校的海德格尔（Martin Heidegger）结为好友。这位艺术史家非但没有舍弃对内容的关注，反而认为所有艺术作品都通过自身特有的形式揭示着某种精神意义。总之，自 1908 年其博士论文《尼德兰建筑表象》（*La Représentation architecturale néerlandaise*）出版之后，他为数不多的著作便都以中世纪艺术为主题。1915 至 1931 年，杨臣接替威廉·韦格（Wilhelm Vöge）担任弗赖堡大学艺术史教授。在此期间，他于 1925 年发表了论著《13 世纪德国雕塑家》（*Les Sculpteurs allemands du XIIIe siècle*），并于 1928 年发表了一篇题为《论哥特式神圣空间》（«Sur L'espace sacré gothique»）的杂谈。后者是杨臣于 1927 年 11 月在弗赖堡大学所发表同名演讲的讲稿。除此之外，他还于 1947 年发表了一部具有先驱意义的著作——《奥托王朝艺术》（*L'Art ottonien*），于 1957 和 1962 年又分别发表了两部探讨哥特式艺术的专著。在上述所有作品中，空间（Raum）这个其博士论文所集中探讨的话题——杨臣从空间与人的关系的角度对其进行考察——都占据着最重要的位置。建筑空间在此时还是比较新鲜的概念：它诞生于 19 世纪末，当时主要出现在施马索夫的作品中。因此，我们可以将这个词的引入归功于施马索夫。然而，从他开始，该词的使用便呈泛滥之势，在很大程度上导致其丧失了可靠性。

诚然，浪漫主义者不止一次强调哥特式建筑内景的无限性。但施马索夫观点的新颖之处在于，他将建筑定义为"空间构造"（Raumgestaltung）。这一说法不仅为建筑设计，而且为建筑评论，以及史学研究都开辟了新的思想道路，其影响力贯穿整个 20 世纪。

相对而言，我们很容易便能理解"空间"一词在具有视错觉效果的画面中意味着什么，却很难就"建筑空间"这一表述的含义达成共识。它是否指代建筑物中空的部分，而不包括其表壳和外观？这个空间是否包含物质性的形态——如檐口或拱顶？如果说这一空间并非仅仅是那个中空的部分，那么将后者围栏出来的物质现实又是什么样的呢？是仅限于建筑本身还是也包括教堂内的陈设？建筑空间概念的新潮性本身就

表明，它对于主要通过形式语法而获得定义的建筑而言，全无存在的必要。它显然是一个在实验心理学和新康德主义美学影响下诞生的概念。因此，它并不只属于建筑领域，而是出现在所有涉及物与物和人与物心理感觉关系的地方。

对杨臣而言，"这个概念主要牵涉到对空间边界的分析，因为优先决定整体空间感的正是空间边界所形成的立体结构"。空间边界可以是"中央中殿的界限"。参照施马索夫极爱使用的"构成法则"，杨臣意欲探寻"空间边界结构中有哪些因素是哥特式艺术所特有的"。他指出，令人感到困惑的现象是"尽管墙面消解的趋势日增……教堂中殿所形成的空间界限却在努力维持边界的实在感"。作为对上述问题的回答，杨臣提出了其全力打造的"透光结构"（structure diaphane）概念。他认为，哥特式建筑中的拱廊是这一概念"最纯粹的形式体现"，因为它完美地贴合了其"透光结构"的定义："（它是）从晦暗或明亮的纵深中以不同程度抽伸出来的凸起所衔接而成的幕墙"。依杨臣之见，"透光性"（principe de diaphanité）原则完美地展现了"法国哥特式建筑所独有的空间特质"，比对角肋拱或交叉式肋架拱顶的应用都更有代表性。"借助这种空间"，作者写道，"基督教的中世纪为了信仰的完满而创造了一种全新的象征形式……"

在对哥特式空间的定义中，杨臣忽视了建筑彩绘这个重要问题。我们在后面的章节中将会看到，建筑彩绘完全改变了他在"透光结构"的定义中所复原的图底关系。然而，在《奥托王朝艺术》中，他却表现出对此问题的特别关注，专门指出了墙（Mauer）与壁（Wand）的区别。他写道，只有了解建筑彩绘，我们才能复原壁面的完整形式，并由此复原奥托王朝建筑空间的原始面貌。

在 1957 年的著作中，杨臣将目光汇聚在夏尔特、兰斯（Reims）和亚眠（Amiens）三座教堂之上，并进一步阐发了其透光性学说。这一回，他将该学说置于哥特式建筑去物质化的普遍趋势中："失重性"（apesanteur）、"垂直主义"（verticalisme）、"隐形基础结构"（infrastructure

invisible）和"透光结构"——正是借助这些表达，他指出了哥特式艺术独有的特征。因为极力强调空间结构和视觉价值问题，杨臣的理论与帕诺夫斯基、赛德迈尔或西姆森无甚差别。大教堂在其眼中同样是某种具有绝对意义的模型，代表一个更美好的世界：无论是透射着光芒还是摆脱了重力，这种建筑首先是非物质作品。

　　在此后那个十年快要结束的时候，艺术史界开始对这些理想主义的解读进行彻底反思和调整，尤其是通过强调建筑工程中的经济与物质方面的因素。其实早在 50 年代，萨尔兹曼（Salzman）已在其著作中指出了这条道路。在同一时期，艺术史研究的编史学传统在英美国家得以确立。这一传统注重对中世纪，特别是对哥特式建筑物质和技术方面的资料进行记录。此后，在 70 和 80 年代，出现了一批专门论述某座法国或德国哥特式建筑的著作，其中的很多部都由外国（非法国）学者撰写。然而在今天，对一座建筑的系统性考察需要诸多不同专业知识的支持，只有在建筑师和建筑史家相互协作的条件下，这样的研究才能取得令人满意的成果。因此，我们对哥特式建筑的研究已经进入一个新的阶段，即日益深入的"再物质化"（re-matérialisation）阶段。

第二章
装饰、风格、空间

通过上一章的论述，我们看到，就哥特式艺术所涵盖的内容丰富、意义非凡的众多文化现象而言，无论是解读还是定义，或是选择描述词汇，一切工作无不建立在某些预设的基础上，所有的分析研究都深深地受到这些预设的影响。单就哥特式大教堂而言，学者们认为，它能在艺术史中傲然独立、自成一体，要归功于当时几项新技术的应用，如对角肋拱、飞扶壁的使用；也有人觉得，这离不开早在哥特式教堂诞生之前就已存诸于世的某些学说或知性探索成果，此处具体说来，便是关于光线的形而上学和经院哲学，哥特式教堂只不过是它们在建筑领域所展现出的具体形态。

自上个世纪末起，中世纪艺术史的撰写便离不开几个特定的概念。这些概念的频繁使用证明，它们同时也是现代艺术史中最受人关注的话题。装饰和空间就属于此列。这两个概念本就非常暧昧，并且对于我们今人和生活在12、13世纪的古人来说，很可能涵盖不同的事实，因而就更加难以解释：空间的概念应用于艺术领域还不足一个世纪，恐怕那些古人对它闻所未闻。尽管如此，时至今日，装饰与空间所指代的内容已然成为艺术史研究中十分平常的话题。如果说借助这两个概念，人们得以界定何为风格，那么不能不看到，对中世纪艺术的风格分析在大多数情况下都从方法上照搬了对现代艺术的同类研究，因而往往与后者建

立在相同预设的基础上。然而，很多预设，如形式的传播机制 和艺术家的自我觉醒，虽适用于现代艺术，却完全不适用于中世纪。

在本章中，我们将一改之前的做法，从个人观点，即从艺术史主要思想流派代表人物的理论出发展开论述。这一做法的缺陷是，我们不得不三番五次地回到同一个话题上——尤其是空间问题。但这样做也有它的好处，即在介绍每个人的思想时能保持一定的连贯性。

第一和第二维也纳学派

弗兰兹·维克霍夫是人们眼中维也纳学派真正的缔造者，也是该学派最不拘泥于理论条框的代表人物。与李格尔、德沃夏克、施马索夫和沃尔夫林全都不同的是，他并未致力于推广理论体系，或确立"基本原则"[1]。在阅读其作品时，我们常常感到维克霍夫在内心深处惦念的是现代艺术，即 19 世纪最后 20 年从马奈（Édouard Manet）到克里姆特（Gustav Klimt）这段时间的艺术。如果说他实际上研究的是意大利文艺复兴和早期基督教艺术，那么其首要动机也是从中发掘出现代性的萌芽。作为进化论者，维克霍夫也相信周期的存在，认为某个形式以若干个世纪为间隔的循环出现是由周期造成的。关于艺术作品鉴定的问题，

[1] 弗兰兹·维克霍夫对施马索夫《基本原则》（*Principes fondamentaux*）一书非常不满。1913 年，他声称在读完《巴洛克与洛可可》（*Baroque et rococo*）后，发誓不再把施马索夫书上的任何一句话当真。鉴于《基本原则》以李格尔的评论为出发点，维克霍夫承认，无论如何，此书还是值得一看的。他指责作者"完全不知道自己在写什么"，批评书里全是"美学呓语"。维克霍夫最不能忍受的是，施马索夫占据着莱比锡大学的艺术史教职，而整个德国艺术史界只有两个教席。他这样评论道："莱比锡大学这等学府的艺术史教席……居然被一个对历史研究一窍不通、对历史基本问题完全不懂的人把持，这是对整个艺术史学科的戕害。"（见维克霍夫在《论文、演讲录和报告纲要》[«Abhandlungen, Vorträge und Anzeige»] 中对施马索夫的评述，《弗兰兹·维克霍夫文集》[*Die Schriften Franz Wickhoffs*]，第 365 至 370 页；以及施马索夫：《艺术学的基本原则》[*Grundbegriffe der Kunstwissenschaft*]）

他认为乔万尼·莫雷利（Giovanni Morelli）的方法提供了很好的解决方案。莫雷利化名为勒莫利耶夫（Lemorlief）著书，维克霍夫是其坚定的拥护者。

维克霍夫艺术观念的精华尽在其 1895 年出版的《维也纳创世纪》（*Genèse de Vienne*）一书中。在维氏眼中，这部公元 4 世纪的手抄绘本不仅汇集了之前三个世纪的代表性风格，而且融合了两门截然不同的艺术——壁画和细密画。更为重要的是，它处在中世纪艺术的源头之处。

关于"最早的基督教艺术家要解决的问题"，维克霍夫写道："他们需要填充一个既定的诗学框架，它那原先运转自如的具象再现系统目前已丧失殆尽，人们只好借助于另一套具象系统的形式意图而行事。"维克霍夫力图描述人们在此背景下"发明"的图像所具有的新特点，也就是图像的叙述模式："人们不再选择用某个决定性的瞬间，把文本中最重要的人物统一在一个首尾相贯的共同行动中，并在下一个图像中，把这些人物展现在同样意义重大的情境中 …… 这些图像也不再独立地展现值得纪念的重大时刻，而是以连续的方式表现一个个彼此并置的情境……"

维克霍夫将叙述模式或者说叙事风格划分为三种，每种都为一类文明所专属："完整性"叙述模式源于亚洲文明（与史诗相对应）；"特征性"叙述模式是古希腊文明的产物（与悲剧相对应）；"连续性"叙述模式则是罗马文明的做法（与散文相对应）。在公元 2 世纪出现的正是最后一种叙述模式。维克霍夫意欲探究这一模式的出现是否是公元 2、3 世纪人们采纳错觉主义风格的结果。他对错觉主义和自然主义进行了非常系统的区分：后者偏重于在图像的表面重现"实体性"（corporéité），前者则旨在表现事物的"外观"（apparence）。"在 15 世纪，无论在（欧洲）北方还是意大利，艺术家都开始对富有造型性的真人和实物进行全方位的观察研究，再创作图像。这些艺术家恪守线性透视法则，却对大气使远处景物产生的变化无动于衷。他们按照真人和实物描绘近景中的形象，深入研究面孔、手、脚、衣褶、首饰等各种细节，并以同样的手法处理

中景，甚至在构思远景时依然借助细致的实物研究。在这个过程中，他们不停地根据画面层次调整视线。因此，尽管观看具有焦点透视和同质化的特性，最终形成的画面却并非在某一特定时刻创作者看到的景象，而是画家在不断调整视线的过程中所见之景在其心中遗留影像的混合。"这套自然主义的方法成熟后，人们对展现实体性渐渐丧失兴趣，转而热衷于表现"真正意义上的外观"，错觉主义于是应运而生。正是在这一背景下，人们开始"将与所画物体相对应的色调并置"。这样做确实有它的道理，"（实体的）图像的形成依赖不同色光的并置和眼睛对这些色光的独特处理"。

就这样，维克霍夫直接将印象派的理论挪过来，以解释古代晚期，由庞贝绘画开启的从自然主义向错觉主义的过渡。但维氏眼中的现代艺术并非只有马奈，它最基本的特征其实是等值原则："今天，再没有什么东西不值得或不应该被画出来，也没有什么东西不能被画成'情景画'（Stimmungsbild）。"一段屋檐可以与一片风景同样优美，该观念明确无疑地体现在维克霍夫一篇富有战斗性的文章中。此文力挺克里姆特为维也纳大学创作的绘画《哲学的喻义》（L'Allégorie de la Philosophie），驳斥了学院教职员工对作品充满敌意的看法。没有不配成为艺术的题材，没有不配成为美学和历史分析对象的艺术，他的此类观点在当时极具颠覆性。在其指引下，维克霍夫走上了为古罗马艺术，特别是为肖像艺术的正名之路。他将后者奉为在中世纪艺术的生成中起决定性作用的因素。

对维克霍夫而言，风格是内容的表现。我们这就要看看，人们在19世纪末是如何定义这一观念的，它又对艺术史学科产生了哪些影响。

风格分析探讨的是寓于某件或某组作品固有结构中的一系列形式特征。将这些特征置于一定的关系中，人们就能得到对作品的解读，确定其产地、年代和作者。风格分析这一行为本身就是在认定风格是一种语言，或者更确切地说是一种笔迹。它是某种无意识的东西，至少部分地脱离意识。不管怎么说，这就是莫雷利的那套方法所事先判定却又没有明说的观点，也正是这个观点激起了弗洛伊德（Sigmund Freud）对莫雷

利的兴趣。风格的这种面相学特征早在 19 世纪中期就受到了魏塞（C. Weisse）的特别关注 [2]。

从戈特弗里德·桑珀开始，随后在李格尔的影响下，风格的概念失去了歌德赋予的绝对理想化的意味。它不再代表人类最崇高的追求，而是要成为一种历史现象。正是借助风格的概念，艺术史在 19 世纪末才成为一门独立的学科，与其他"精神科学"比肩而立，并获得了自己独特的研究手段。

对桑珀而言，风格是人类生产性活动的总体外在表现。在桑氏眼中，宫廷艺术与大众艺术、艺术家与手艺人之间没有什么高低贵贱之分，它们有着共同的起源。在这一观点的基础上，桑珀建立了一套关于全部生产成果的比较形态学。在此学说中，产品的形式、制作技术和材料三者之间的关系发挥着决定性作用。桑珀曾提到，巴黎植物园中居维叶拼接起来的动物化石骨架给他留下了极为深刻的印象。对这位艺术史家而言，人类用双手创作的成品"就像大自然的作品一样……被几个基本概念相互联结在一起。这些概念在一些原始类型或形式中得到了最为简单明了的表达"。借助风格这一概念，人们得以突破形式上的外在表现，看到隐含在内的基础结构和可被感知的原初思想，并把握它们的特征。

李格尔轻蔑地用"唯物主义"一词称呼桑珀的学说。正如赛德迈尔强调的，功能、材料和技术被李格尔视为十足的"消极"因素。但李格

[2] 早在 1867 年，魏塞就在其《风格与手法》（*Stil und Manier*）中将风格定义为"个人思想即刻显容的方式"（来自 R.W. 瓦拉赫 [R.W.Wallach] 的引用，见其著作《文辞风格的使用与意义》[*Über Anwendung und Bedeutung des Wortes Stil*]，慕尼黑，1919 年）。E. 冯·加尔格（E.von Garger）认为，中世纪与古希腊罗马时代截然不同的是，它所激起的艺术持续地表现着人们为掌控形式而进行的不懈努力（见《论欧洲中世纪艺术的价值难题》[«Über Wertungsschwierigkeiten bei mittelalterlicher Kunst»]，《批评报道》[*Kristische Berichte*] 1922—1923 年第 5 期，第 97 页起）。E. H. 贡布里希（E.H.Gombrich）则从根本上反对加尔格的观点（见《欧洲中世纪艺术的意义》[«Wertprobleme und mittelalterliche Kunst»]，载于《批评报道》1937 年第 6 期，第 109 页起），指出在加尔格眼中，"表现体系的标志性风格与某个集体——一个民族或一个时代——被认为应与所具有的性格相对照，可以说是对这种性格的表达"。

尔的一些观点却是在桑珀学说的基础上形成的。而且，李格尔对被 19
世纪看作堕落时期的那段历史表现出浓厚兴趣，这在很大程度上也是因
为受到了桑珀的影响。此外，李格尔关注装饰，至少在其学术生涯初期
是如此。而桑珀也正是从一整套装饰纹样出发，建立了其比较形态学。

在 1893 年出版的《风格问题》（Questions de style）中，李格尔力
图说明，棕叶饰这一经典装饰从几何形态向"自然主义"形态的过渡，
反而对应了某种抽象化进程，形式自身正是造成其变化的根源。从"触
觉的"到"视觉的"，这一转变在李格尔眼中是从现实到抽象、客观到
主观的过渡。该过渡是由动手创作的艺术家和用眼观看的欣赏者所共同
促成的，而推动他们达成此事的那股活力正是李格尔所称的"艺术的意
志"（volonté d'art）。这无疑是一种集体性力量，但也能在创作者个人
身上得到展现。正如我们在前面所指出的，这就像一股具有调节功能的
流，它将人类制作的所有产品——从物质文化最粗陋的出产到世界文明
遗产最宝贵的精华——分派到各自的位置，并纳入到一整套清晰可读的
故事性画面中。如果说 19 世纪的艺术史家热衷于分类，那么自李格尔
起，大家则转而开始建立阐释体系。透过李格尔的体系，我们在艺术家
的创作行为中看到了类似于"扫描"（scanning）的举动，即按照本身就
不断变化的运动规律，在特征的"加强"与"消退"之间不停摇摆的行为。
在特征加强的时刻，作品各自愈发孤立；在特征消退的时刻，作品的相
互关系渐趋密切。因此，"风格"一词后来可以用于两种截然不同的情况：
它可以指代依赖内部结构原则而存在的变化无常的"外在特征"，也可
以指代内部结构原则本身。换言之，风格既是固定的，也是变化的；既
是理想类型，也是某个时刻的具体特征。然而，对桑珀而言，外在风格
特征并无价值。

李格尔赋予装饰这个边缘概念前所未有的正统地位。在他之前，阿
尔西斯·德·考蒙（Arcisse de Caumont）曾完全以建筑物外部装饰为
依据，对罗马式建筑进行分类。这一分类原则后来遭到了吉舍拉（Jules
Quicherat）有理有据的批评。与德·考蒙不同的是，《风格问题》和《罗

马晚期的工艺美术》（*L'Industrie romaine tardive*）两本书的作者李格尔将装饰图案单独拿出来，像对待研究样本一般对其进行科学观察——装饰图案的非表现性也正有助于人们以客观的眼光看待它。李格尔宣称，装饰图案揭示的构成法适用于所有艺术形式，无论对于绘画、建筑还是雕塑都完全成立。也就是说，从装饰能够推演出一套具有普遍意义的阐释体系，李格尔的结构主义正是体现在这一论断中。这就是为什么李格尔的影响——尤其是对奥托·佩希特和汉斯·赛德迈尔等维也纳学派成员而言——在一战刚结束的那几年如此之大，直追"格式塔"（Gestalt）理论。

与上述看待问题的方式相比，海因里希·沃尔夫林确立的"基本原则"在本质上完全是另外一套体系。虽然沃尔夫林认为在装饰艺术即装饰设计或书法中，"形式感以最纯粹的方式得到了满足"，但是他的理论体系仍以建筑、绘画和雕塑为基础。在李格尔看来，艺术的意志是唯一处于变动状态的因素。然而，在沃尔夫林眼中，所有的作品都在不停变化，它们按照一种生物周期从发生走向成熟，再进入衰退：早期文艺复兴、盛期文艺复兴和巴洛克，或者更准确地说，文艺复兴、古典主义和巴洛克足以与生物周期的这三个阶段相对应。不过沃尔夫林最为关注的是古典主义与巴洛克的对立，他自诩从中可以生发出一系列超历史的范畴。

从 1922 年的博士论文开始，沃尔夫林便对艺术作品的心理学基础产生了兴趣，这一基础为其提供了用以领会形式的真正意义上的法则。他在 1886 年写道："历史科学要是只满足于观察和记录一连串重大事件的话，是不可能长久存在下去的。如果以为这样做就能令历史变成一门'精密'科学，那更是大错特错。只有能够让人们根据固定形式把握现象洪流的科学才称得上是精密科学。所谓固定形式，打个比方，就是力学提供给物理学的东西。现在的精神科学尚不具备这样的基础，我们只能从心理学中去找寻支持。借助心理学，艺术史学科可以将'个别'纳入'普遍'、纳入法则。"但艺术史家在这样做的同时需要将历史特有

的条件考虑在内。"艺术家在从事创作的时候总是会面对某些现成的视觉条件，他因这些条件而与作品相连。一项视觉条件不可能存在于所有时代；一个时代也不可能坐拥所有视觉条件。观视行为有其自身的历史，而对这些视觉范畴加以澄清，应被视为艺术史学科的首要任务。"

艺术的法则在沃尔夫林那里渐次陈述，而古典艺术或者说艺术的古典阶段则对应着艺术的鼎盛状态。诚然，正如《文艺复兴与巴洛克》（*Renaissance et Baroque*）一书所指出的，艺术衰落的时期能通过"放弛"和"任意"两种症状释放出一些允许人们沉浸于"艺术的隐秘生活"的法则"。但沃尔夫林的二元描述体系赖以建立的基础却是标准意义上的古典主义。甚至他研究丢勒（Albrecht Dürer）的著作也是为了以新的方式定义古典主义，这一概念在该书中被形容为"一名在观念上仍深受晚期哥特艺术影响的北方艺术家（即丢勒——译注）所进行的尝试，以及所面临的诱惑"。

事实上，沃尔夫林同李格尔一样，在研究艺术作品时力图摆脱 19世纪所广为流播的分类学。通过提出自己的学说，他们二人将艺术作品从各种光怪陆离的学说中解放出来。之所以说解放，是因为艺术作品一直被这些学说束缚在古怪的阐释体系中，而这些体系又无不脆弱地建立在与艺术史格格不入的学科模型基础上。宣布形式可以不受"社会环境"甚至是历史时代的干扰，而按照内在规律自行演变，这等于承认艺术史科学有能力牢牢驾驭其研究对象和方法。

李格尔和沃尔夫林这两位进化论者，皆追求圈定一些形式特征，以这些特征为基础建立一套将所有艺术作品统统囊括在内的阐释体系，从而为艺术史家提供一个开展研究的基本框架。面对他们的美好设想，一位维也纳学派的艺术史家潇洒地选择了其他道路。此人本是历史专业的学生，也是维克霍夫和李格尔的弟子，他的名字是马克思·德沃夏克。

德沃夏克在维克霍夫的启发下清醒地认识到，艺术史学科必须同时拥有"普遍适用的历史研究方法"和"观察分析不同历史风格的能力"。他在不断著述的过程中，尝试超越这一限制，但从未因此而忽视过其视

野，其目标是将艺术史融入"精神科学"的大家庭。为了实现这个目标，德沃夏克声言要将艺术史的全部疆域纳入自己的研究视野中，也就是从前基督教时期一直到其自身所处的年代——无怪乎作为"史家"的他却就同辈艺术家科柯施卡（Oskar Kokoschka）撰写过一篇精彩的评论文章。在他看来，人们在任何艺术作品中都应看到的核心价值是其"同时代性"（Gegenwartswert）：正是这个性质使艺术作品依然，而且总是能够对其观者产生影响，哪怕作品与其原始情境的关系已经发生了深刻变化。但并不能因为作品具有同时代性，就以错时的观念对其进行不负责任的解读。每件艺术作品都是特定"精神和艺术阶段"的"必然性成果"。因此，仅仅为了"确定一件作品是否仍陷于古代范式还是已经走向写实"而对其进行研究，是极为荒谬的。"换言之，在评判中世纪绘画和雕塑时，人们或从遥远的中世纪视角出发，或从当下流行的理念出发，却忽视了在二者之间，尚存在数个世纪都以各自的方式展现世界。"

在德沃夏克眼中，同样荒谬的还有对"基本原则"的系统性采纳。因为这些原则赖以成立的基本信条在于："尽管艺术的目的和能力千变万化，但作品这一概念应该在原则上被视为恒常不变的。"德沃夏克认为："这样的想法无比荒谬，违背了历史逻辑。因为艺术作品乃至艺术这两个概念在历史发展过程中几经演变，发生了几乎所有可能发生的变革，它们始终是人类社会演化进程中一个受时间因素制约的可变项。"

如果说艺术这一概念本身就在不断发生深刻变化，那么在当下，我们最应该做的是在艺术作品的形式价值之外寻找其精神根基。也正是因为不够了解"中世纪艺术的精神根基"，我们才感到难以理解这个时代的艺术。细观 15 世纪上半叶的德国绘画，我们能看到它与"尼德兰自然主义"和"意大利经验主义"绘画全然不同。"在弗兰克大师（Maître Francke）、卢卡斯·莫塞尔（Lukas Moser）、汉斯·穆尔切尔（Hans Multscher）等画家的作品中，我们看到的是一个类似于中世纪圣迹剧的世界。在此世界中，理想形象被阴暗丑恶的环境所包围。在这一环境中，我们看到被罪孽和欲望所累的世人、蒙昧和麻木的民众。这种理想价值

与卑鄙形象的并置代表着艺术家向新的创作精神迈出的第一步。这一创作精神便是重新审视人类性格和命运的悲剧。而中世纪反现实主义的框架并不能给它提供生存空间。"

　　刚刚引用的这段话来自德沃夏克 1920 至 1921 年间撰写的关于雄高埃尔（Martin Schongauer）的研究论著，我们不禁要再次对其进行品读。毫无疑问，德沃夏克谈论的不仅仅是早期德国绘画，他探讨的实际上是整个日耳曼艺术。他力图借助包括表现主义在内的精神根源描述这一艺术的特征。同样，在强调丢勒的画作《启示录的四骑士》（*Apocalypse*）的独特性时，他自然而然地提到了"一种冲动，即将世界看作内心生活中出现的问题，将艺术看作介入内心冲突的手段，这种冲突发生于上帝和魔鬼、尘世与天国、个人感受与人类的集体情感之间"。

　　德沃夏克的心理学解读法与瓦尔堡的学说颇有些相似，二者之间存在着不可否认的亲缘关系。但瓦尔堡在艺术作品中看到的是化解内心压力的最高级尝试，德沃夏克则仅仅将作品视为一种症状。对瓦尔堡而言，形式为上述压力的寄身之所，但它也部分地沾染上了这种"恶"（姑妄言之）。对德沃夏克而言，形式干脆完全受到遏制。这正是为什么德沃夏克特别关注一种进程的诞生，他将该进程命名为"艺术的自律"，并将它的起始点放在 14 世纪。通过这一进程，艺术获得了与科学相当的地位，并同科学一样具有了探索世界的能力："就这样，中世纪超验性的理想主义通过与世俗价值的结合，走向了极端的自然主义。但在文艺复兴时期和现代，该现象却通过同样的方式完全倒转过来，具有人类学和宇宙论意味的新理想主义在一定程度上借助回归古典的热潮，欣欣向荣地发展起来。"上述从理想主义到自然主义的过渡正是中世纪晚期艺术的贡献所在。"理想主义"和"自然主义"两个术语与李格尔提出的"触觉的"和"视觉的"，以及"客观主义"和"主观主义"并无对等关系：它们被视为"指导方向的可能性"。李格尔教条主义的表述方式在德沃夏克看来并不可取，但归根结底，德沃夏克仍想从个别作品的解读中提炼出某种"世界观"（Weltanschauung）。与瓦尔堡相反的是，德沃夏

克很可能在中世纪的精神财富里看到了摆脱他所处的时代乱局的唯一出路：正是在一战前的那两年——1912 至 1914 年间——他在研究和教学中屡屡论及中世纪；也正是在 1918 年，他发表了一篇具有纲领意味的文章——《哥特式雕塑和绘画中的理想主义与自然主义》（«Idéalisme et naturalisme dans la sculpture et la peinture gothiques»）。在德沃夏克的历史哲学中占据中心地位的是一种形而上学观念，它统领其全部思想。在这一观念的有序安排下，世界正像艺术一样，形成由独一无二的事物组成的序列，而这是任何其他体系都无法奢望的殊荣。

对德沃夏克的历史哲学观影响最大的既不是格奥尔格·齐美尔（Georg Simmel）或马克思·韦伯（Max Weber），也不是温登布兰德（Windenbrand）或恩斯特·特勒尔奇（Ernst Troeltsch），更不是维克霍夫或李格尔，而是威廉·狄尔泰（Wilhelm Dilthey）。狄尔泰这样写道："若要找寻历史的重大意义，我们应首先将目光投向当下，投向在结构关系和互动体系网络中不断重现的事物，关注价值与目的在这些关系和网络中自我形成的方式，以及将这两个因素连接起来的内在秩序——从个体生命结构到无所不容的终极整体：这便是历史的普遍意义。该意义建立在个体存在这一结构基础上，表现在个体的相互影响所形成的复杂整体中，其表现形式为生命的客观化……对人类精神成果的分析应以说明历史结构中的这些规律为要务。"（艺术）史家之所以能与历史建立个人关系，是因为"他亲身体验过构成历史的这些整体。历史世界最小的细胞是已有的体验，主体从中获得了生命的互动性的整体。从精神科学中建构的历史世界出发，德沃夏克力图在"精神的广阔历史中寻找艺术变革的根源"。照此做法，他很自然地走向两个主张：一方面，他越来越注重作品内容，而轻视其形式；另一方面，他一味关注那些伟大的创造者——如老彼得·勃鲁盖尔（Pieter Bruegel le Vieux）、伦勃朗（Rembrandt）、格列柯（El Greco），认为只有在这些人身上才能找到沟通精神世界和艺术形式的最完满的中介。

在维也纳学派另一名杰出代表、维克霍夫的弟子尤利乌斯·冯·施

洛塞尔（Julius von Schlosser）的带动下，广泛意义上的形式与美学问题让位于语文学以及对艺术家个人的考量：这样的立场让我们从此远离李格尔的理论。1901年，施洛塞尔发表了《论中世纪艺术观念的诞生》（«Sur la genèse de la conception médiévale de l'art»），1902年又发表了《对中世纪末期艺术传播的认识》（«Sur la connaissance de la transmission artistique à la fin du Moyen Âge»）。前者表明他继承了维克霍夫的思想，在文章中他力图说明中世纪在多大程度上有意识地吸收了古希腊罗马的文化遗产，并借助"颜色与线条的基本效果"，将其转化为自己的东西。

在1902年的长篇研究论著中，施洛塞尔公布了维亚尔·德·奥纳库尔的中世纪手稿，这些手稿无异于一部建筑样本汇编。施洛塞尔以其中的例图为基础构筑了"思想图景"（Gedankenbild）的概念。他的学生、奥纳库尔文献的解读专家汉斯·哈赫恩洛塞尔（Hans Hahnloser）后来继承了此概念，并对其做出一些调整。在1901年的文章中，上述"思想图景"被称为"象征性记忆图像"（symbolistisches Erinnerungsbild），它被视为中世纪艺术的基本特征。而在真实的历史中，这一记忆图像是中世纪艺术"创作"真正意义上的促进因素：它使艺术家远离一切观察活动，同时为他们提供了一套自给自足的认知体系。但施洛塞尔晚年受到贝奈戴托·克罗齐（Benedetto Croce）和卡尔·浮士勒（Karl Vossler）的影响，又试图以"语言"这个概念为基础建立一套艺术阐释体系。"艺术语言"涵盖所有表现活动，然而通过表现活动，艺术作品仅仅成为一种通俗的交流工具，正是风格赋予其尊严，使其成为纯粹意义上的创造。在这种情况下，艺术史显然仅仅是关于风格的历史。

从1902年的文章到1933至1937年的著述，一条主线贯穿始终，我们在此有必要将它凸显出来。施洛塞尔在研究上述建筑样本汇编（即奥纳库尔手稿——译注）的同时，尽可能广泛地收集相关词汇。这也是他的研究课题所必然要求的事情：奥纳库尔是位十分全面的艺术家，他的手稿从文辞的角度来看也是非常考究的。因此，任何人若胆敢声称对这份文献有所研究，最起码应具备相关的语言知识。此外，早在1902

年，施洛塞尔已经隐隐然提出了从语言这一集体性的领域到风格领域的
过渡问题。

在《蒙田选段评注》（*Gloses marginales sur un passage de Montainge*）
中，施洛塞尔谈论了装饰这个经典话题，他谈到其心理学根源和脱离
历史而存在的特点。在这些话题的铺垫下，施洛塞尔顺理成章地提出
装饰与语言之间的相似性，强调无论在语言领域还是在装饰领域都存
在与威廉·冯特（Wilhelm Wundt）的唯灵论相对立的模仿理论。在
冯特看来，儿童画画或写字并非出于模仿的压力，而是受内心特定禀
赋的驱使，这一禀赋具有极强的不可抗性。在该禀赋中，"记忆图像"
（Erinnerungsbilder）或"思想图景"发挥着主要作用。

1929 年，达哥贝尔·弗雷（Dagobert Frey）出版了《作为现代世界
观基础的哥特式艺术与文艺复兴艺术》（*Gothique et Renaissance comme
fondements de la vision moderne du monde*）一书。此时，他积极参与奥
地利为保护历史建筑而采取的示范性行动已有多年。他还接替德沃夏克
担任了国家古建部门下属的艺术史学院院长。在《哥特式艺术与文艺复
兴艺术》中，弗雷既探讨了历史编纂学和艺术哲学问题，又谈论了美学
问题，同时涉及了对作品的现象学认知，显示了其非凡的学术能力，而
这正是典型的维也纳学派艺术史家所具备的素质。

弗雷认为，如果说艺术是一门"精神科学"，那么就应该从包括它
在内的一切表达行为所共有的精神本源中，寻找其部分的原因。这些源
自同一精神实质的表达行为甚至可以有完全相反的外在形式。在弗雷眼
中，一种思想的要义无法用某一宽泛的文化或风格概念——哥特式艺术
或经院哲学——来指代，这些概念只能提供近似的说法。一种思想的历
史演变，以及对促其产生的历史主体的考量才是研究该思想最重要的依
据："因此，精神的历史在根本上是人类想象能力演变的历史。"中世纪
艺术之所以有别于现代艺术，正是因为想象的外在表现形式不同，特别
是在对空间的描绘上。

弗雷指出，欧几里德（Euclide）的《光学》为人们提供了掌握线性

透视法的潜在可能性。但无论是在古希腊罗马时代还是中世纪，人们都没有真正阅读此书。如果说在文艺复兴时期人们终于重新发现了它，那么这全是因为该书将透视法看作"一门精密科学和认知事物的理论方法"。这下子我们就能明白，为什么 15 世纪的人从未探讨过这样一个明显的问题："采用了数学构造的画面看起来却并不真实自然。"人们若在正常的距离观看有透视效果的作品，会发现画面左右两端的景物是变形的。但在当时，画家却不会凭感觉纠正变形的地方使其看起来更加舒服。实际上，在文艺复兴时期，数学的地位远远高于感官经验。弗雷强调，有一种光学手段能矫正上述变形，或者更确切地说，使变形现象消融在对绘画"造型性"（plastique）的观看中。这便是用透镜将视线拉长，拉到一个正常状态下已经不能看清画面的距离。而这一"正常的视觉构造"恰好为观者指定了一个最佳观看位置。只有站在该位置上，观者才能领会线性透视，产生空间错觉，并且看出形式的造型价值。于是，数学构造体系造成的变形就这样被吸收了。

在弗雷眼中，空间观念的变化是精神史上的转折点。文艺复兴用同时性原则取代了哥特式艺术所推崇的并置法则。对于中世纪人来说，不仅并置法则是理所应当的，而且图像绝非单纯的视觉现象："图像带来的错觉效果……拥有更为宽广和普遍的意义，因此，从其一般性来看，这一效果更接近诗歌所能唤起的'描述内容'（Vorstellungsinhalte），而远非我们今天的图像概念，即某种纯视觉并且通常是形式主义类型的事物。"当文艺复兴在形式原则上彻底割裂绘画与诗歌时，上述将二者叠合起来的做法自此遭到抛弃。

在中世纪，物体或形象的大小和比例与物理世界的现实无关，而是取决于其象征意义。它们往往作为"概念符号"而存在。因此，中世纪空间"只有通过内容来规定，也就是作为一个以质为特征的空间时，才有可能成立"。弗雷继续指出，文艺复兴则完全摒弃了这样的空间，推出一种"受几何法则限定、以量为特征的空间"。然而库尔特·巴特（Kurt Badt）却提出，虽然文艺复兴确乎有上述追求，但从本质上讲，

它坚持采用了由内容主导的空间。对弗雷而言，中世纪人并不将空间和时间看成两种完全不同的范畴。哥特式建筑实际上将空间与物质联系起来。在这一关系中，物质仅仅是"空间自我展现的法则"。透过建筑，他们隐隐感觉到"空间的延续性和无限性"。而正是这两种性质，对文艺复兴空间观念的形成起到了决定性作用。

奥古斯特·施马索夫：作为体系的艺术

奥古斯特·施马索夫可称得上是艺术史学科里最德高望重的人物之一。但与同时代的李格尔完全相反的是，自 1936 年以 83 岁高龄谢世后，他便遭到了无穷无尽的质疑和批判。尽管如此，人们仍不得不承认，自学生时代以美洛佐·达·弗利（Melozzo da Forlí）为研究对象发表论文，到晚年为《美学与艺术学》（*Zeitschrift für Aesthetik und allgemeine Kunstwissenschaft*）杂志坚持不懈地撰写火药味十足的文章，施马索夫一生都是艺术史界异常活跃的人物。他毫不掩饰地表现出对意大利艺术——奥尔维耶托（Orvieto）大教堂、乔托·迪·邦多纳（Giotto di Bondone）、洛伦佐·吉贝尔蒂（Lorenzo Ghiberti）等诸如此类的作品和艺术家——的喜爱。与此同时，他又涉足了无数研究领域，从建筑到实用艺术，甚至延伸到一切非视觉艺术。从这个意义上讲，我们可以认为，他力图创建符合黑格尔哲学传统的包罗万象的美学。在他的著作中，两种类型的写作风格相互交织，或者更准确地说，相继出现：一种是艺术史家式的，重视准确的编年和细致的作者鉴定；另一种是艺术学家式（Kunstwissenschaftler）的，追求建立一套体系，很少涉及实例。施马索夫最为精彩的文章则往往来自于这两种风格的适度融合，在这些作品中，他建构体系的热情受到了艺术史家的严格要求的限制。

与同时代的大多数人一样，施马索夫是个实证主义者。在他眼中，艺术史家应既会思考也会观看。正是因为非常强调用眼观察，施马索夫

加入了物理学家、数学家、地理学家或医生的行列，而脱离了法学家、神学家、文献学家、历史学家的队伍，后面这类研究者所属的学科对他而言都过于唯书本和理论是尊。

一切艺术史研究都应以作品为出发点，但同时完全可以借助其他学科的力量。从最彻底的史学论述到最纯粹的美学探讨，施马索夫的全部研究成果被一个主导思想所贯穿，该思想淋漓尽致地体现在他于 1893 年在莱比锡大学——他在该校接替胡伯特·亚尼切克（Hubert Janitschek）的工作——发表的艺术史课程就职演讲《建筑创造的本质》（«L'Essence de la création architecturale»）中。他在演讲中极力强调人体在对建筑空间的认知中发挥的重要作用。而早在 7 年前，沃尔夫林就以《建筑心理学导论》（«Prolégomènes à une psychologie de l'architecture»）为题发表了类似演讲。沃氏在这篇演讲中断言，我们对建筑的感受建立在人类身体结构的基础上，所有建筑体系都依赖于将其包含在内的更大的体系而存在——风格因此可以被定义为这些普遍法则的从属性标志。然而对施马索夫而言，建筑是"空间的结构化"（Raumgestaltung）或"空间的形式化"（Raumbildung）。沃尔夫林和施马索夫观念的不同之处最明显地体现在他们对"合规性"（Regelmässigkeit）和"合法性"（Gesetzmässigkeit）两个概念的区分上。在沃尔夫林看来，与合规性不同的是，导致某种建筑形式得以确立的合法性与我们的机体毫不相干。而施马索夫的观点却与之相反，他认为观看行为必定也会调动视觉以外的感官，因此，合法性并非纯知性因素。

施马索夫于 1905 年出版了《艺术学的基本原则》（*Principes fondamentaux de la science de l'art*），声称此书的首要目的是回应李格尔的观点。他对这位维也纳学派代表人物最大的指责是"忽略了人这个主体，以及人的天然机体"。艺术可以被定义为"人与他所处世界发生的创造性冲突"。在这一冲突中有两个角色，即人和外部世界。但这里的人"不仅是物质意义上的人体，更是精神意义上的存在"；这里的外部世界也"不仅包括外部客体，而且涵盖它们与人的感受力之间数不尽

的关系"。人体以自身为中心向外拓展出一块不断变动的场域,一切造型再现体系都受到这块场域的支配。人体还为所有创造行为订立了三条基本法则:对称、比例和节奏感。归根结底,如果说艺术作品是人与外部世界的冲突造就的,那么它也是"有生命的个体"突显自身核心地位时需要借助的外在形式。具体说来,这一个体通过艺术作品表明,"自己是一切关系固定不变的中心,是一次又一次对外拓展行动始终如一的终极目标"。

按照这一思路,施马索夫自然而然地在乔托的作品中看到了两种截然相反的世界观和艺术观。无论在帕多瓦的阿雷纳礼拜堂(Arena de Padoue)还是佛罗伦萨的圣十字教堂(Santa Croce)中,乔托均是按照古老的绘画传统创作连环叙事组画。而在阿西西(Assise)的圣方济各教堂上堂,他则选择了平实的自然主义手法,表现"此时此刻的历史"。施马索夫认为,乔托的后一种尝试取得了成功,而成功的秘诀是他作画时紧紧呼应哥特式建筑结构的要求,着力表现"渐进的运动、转瞬即逝的动作亦即瞬时性的活力"。对施马索夫而言,乔托丝毫没有试图还原三维空间之意:他之所以对画面背景中的小建筑物做变形处理,是因为考虑到了移动、不固定的视角,即运动中观者的视角。在诸如林特伦(Friedrich Rintelen)这样的艺术史家眼中,上述变形现象却表明,乔托缺乏营造空间错觉的能力;而施马索夫对此不以为然,反而认为这体现了艺术家的高明之处,揭示了乔托在不断进步的过程中,逐渐创造出他自己的空间装置体系。竭尽全力地从目的论观念中不断发掘艺术现象,这正是施马索夫思想的一项基本贡献。从这一点来讲,他的思想与维克霍夫和李格尔颇为接近。

另一个例子同样反映了施马索夫的上述态度,那就是他于1899年发表的重要研究论著《关于改写德国文艺复兴历史的建议》(*Propositions pour une réforme de l'histoire de la Renaissance allemande*)。根据他的观点,人们在评价中世纪末期的德国艺术时,不应按照为研究意大利文艺复兴而制定的标准。"空间"(Raum)这一概念足以体现德国艺术的独

特性，而且特别能代表它的创新性，这一创新性从上述视角来看，毫不逊色于意大利艺术得到普遍承认的先进性。

施马索夫很早就放弃了"基本原则"（Grundbegriffe）的说法，转而使用"构图法则"（Kompositionsgesetze）一词。这与沃尔夫林《艺术史的基本原则》的问世和一举成名不无关系。然而，"构图法则"指代的事实可谓飘忽不定。当这些法则涉及"早期哥特式建筑的罗马式彩画玻璃"时，它们是一种性质；当被用来阐释圣方济各传奇连环绘画或罗伯特·康平（Robert Campin）、罗希尔·范·德·韦登（Rogier van der Weyden）等画家的作品时，它们又完全是另外一种性质。这些法则时而由图像志内容决定，时而受严格意义上的形式问题支配。但无论在哪种情况下，施马索夫的构图法则都来自于建筑与其内部元素之间的互动关系，这些内部元素可以是彩画玻璃，可以是壁画，也可以是祭坛画。总之，决定图像构图法则的是空间的组织形式。

20世纪20和30年代，施马索夫主要致力于研究"一切艺术门类中装饰元素所包含的纯形式"。他写道："每种装饰元素都是促进其载体发展的价值指数"，装饰术是"所有自由艺术门类共有的初级发展阶段。它本身尚不足以成为一门真正意义上的艺术，因为它并不体现价值，只是伴随价值而出现"。例如在雕塑艺术中，装饰元素只出现在发丝和衣褶处，而后者最为常见，因为这些地方往往能体现出装饰元素的基本特征："特色鲜明的母题和纯形式出于形式目的反复出现，以至于减弱甚至取消了它们自身的价值，充其量只留下了线条、墨点等形状刺激体自身难以磨灭的表现性。"

至于纯形式，它们存在于"无意于模仿再现自然造物或技术程序之处"。通过强调节奏感在遍及全部艺术门类的装饰术中所构成的积极有效的法则，施马索夫巧妙地道出了人体对形式所做的贡献，这是因为节奏感正是生命机体固有的自我展现方式。正是在心理生理学的基础上，施马索夫建立了他的构图法则体系，与装饰相关的内容则构成了该体系的入门基础。一位艺术家或一个流派的风格是他们采用了这条或那条法

则的结果。这些法则既具有历史性——因为它们随时代而变化，也具有超历史性，因为视觉认知有其固定不变的特征。最明显的例子是，人们总是从一些基本几何形状出发理解形式，从每种颜色固有的价值出发看待色彩。施马索夫的思想既来源于实验心理学，也取材于实验生理学。他在美学观念上倾向于为所有艺术门类分级划等，因此接近黑格尔，而且人们从其思想中同样能找到很多从德国浪漫主义者，及其鼻祖歌德的思想那里借来的内容。施马索夫越到晚年愈发执着建立的庞大体系有时枯燥得令人生畏。像所有庞大体系一样，它有一种简略化的倾向，沉溺于玩弄抽象，这为它日后沦为教条主义思想埋下了不小的祸根。后人会引用施马索夫的话，却不会阅读其作品，这是何等的遗憾。因为就在这些略显啰唆的长篇大论中，蛰伏着极为超前的大胆猜想，其数量之多令人叹服。施马索夫一心认为自己是艺术史家，但有时却不太让人看得出来。原因想必正如维克霍夫所指出的，他过于忽视单个的艺术作品，将它们放在次要的地位。如果说沃尔夫林讲述的是一部无名的的艺术史，那么施马索夫书写的则往往是一部无作品的艺术史。

风格问题或对统一性的追寻

在 20 世纪 20 和 30 年代，风格问题成为艺术史的中心问题。人们在之前的那个世纪开展的分类工作，于此时从根本上遭到质疑，因为这些工作从本质上建立在为自然科学设计的模型基础上，更为细致合理的分类法呼之欲出。而肩负起这一时代重任的正是保罗·弗兰克尔，他煞费苦心地设计了一套精密至极的风格解读体系。尽管这一体系最终走入了死胡同，但仍然填补了认识论上的一个空白。

回顾弗兰克尔在某种意义上为他个人打造的那些类别，在我们看来完全没有必要。之所以说为他个人之用，是因为除他以外，没有一名艺术史家真正接受其观点，哪怕是浓缩了其思想精华的代表作《艺术学体

系》（*Système de la science de l'art*），读过的人也寥寥无几。弗兰克尔一心致力于在建筑领域寻找"基本原则"。这也许是受到沃尔夫林《建筑心理学基本原则》的影响，但绝对与其专业学习建筑的经历相关。

1962 年，弗兰克尔猝死于普林斯顿，当时他正忙着写一本书。在这本书里，他重新讨论了他曾于 1938 年做过系统阐述的风格问题。弗兰克尔这一次提出了"部件学风格"（styles membrologiques）的说法。之所以起这个名字，是因为它指代"构成一种风格的所有部件，包括这些部件各自的形式，以及它们的总体意义和总体形式"。弗兰克尔还提出风格的两极对立或"极限学"（limitologie），这与沃尔夫林的主张类似。后者认为，"罗马式和文艺复兴是存在型风格（Seinstile），哥特式和巴洛克是生成型风格（Werdestil）"。"但从部件学的角度来看，即便是被归为同一类别的罗马式与文艺复兴艺术、哥特式与巴洛克艺术，每一对中的两个概念也都互有差别。仅仅对部件进行描述、命名和分类，或只是对风格的两个极限进行研究，都不能使我们全面地了解风格：必须把上述两方面内容放在其互动关系中加以把握。每个部件都必然被两极中的一极所渗透。"

弗兰克尔陈述的这些观点看起来十分陈旧过时。但奇怪的是，它们却比施马索夫的观点拥有更加顽强的生命力。如果说它们代表弗兰克尔为阐明知性活动——所有艺术史家都会凭经验去开展并沉浸于其中——而进行的尝试，那么他的阐述丝毫没有达到目的。在探索到底何为风格的过程中，弗兰克尔写出了优美动人的文字，却没有提出令人满意的研究方法和概念。

另一方面，弗兰克尔提出的"风格"是个纯线性的概念。对这一概念的批评促使汉斯·赛德迈尔这样的艺术史家转而寻求新的定义方法。为此，赛氏创造了"结构"概念，认为借助这个概念可以还原风格在艺术作品这一有机整体中的相对地位。这里的结构主义与语言学家索绪尔提出的结构主义无关。到头来，它并未能提供可以完全取代风格分析的更完满的研究方法，只能说是揭示了老方法的不足。值得注意的是，所

有这些关于风格概念的辩论都未曾动摇一项多多少少已获得公认的标准形态，上述所有的分类或结构体系都以这个标准形态为基本参照。我们大可称该形态为"古典主义"，不过此古典主义并不指代一种历史风格，而代表某种巅峰状态。的确，从沃尔夫林到伽达默尔（Hans Georg Gadamer），古典主义在艺术史家心目中始终代表最崇高的典范，其他一切形式现象都不过是"不正常的偏离"。在赛德迈尔看来，古典艺术，哪怕是在那些力图超越它的表达活动中，都始终是西方文明在"中心失落"（Verlust der Mitte）之前的创建性因素。

弗兰克尔和赛德迈尔的尝试均未能引起多少反响。而阿比·瓦尔堡的学说却凭借"表情形式"（Pathosformel）的概念风靡一时。这是瓦尔堡为一系列所谓"变动不居的装饰"（bewegte Beiwerke）——诸如人物的手势、表情、发卷和衣褶——所做的命名。15世纪佛罗伦萨艺术家正是从古希腊罗马艺术中借取了这些形式，借以展开解决内心冲突的尝试。

表情形式从根本上说就是指构成某种风格的形式要素。正是通过发掘这些形式要素，瓦尔堡走上了图像阐释的道路。在他眼中，图像是对生活在社会中的人特有内心压力的表现。为了传递图像的情绪内容，吉兰达约（Domenico Ghirlandaio）这样的艺术家从古希腊罗马艺术中借取了一套形式语汇，将它们再度激活，以解决他所在时代的内心冲突。在瓦尔堡眼中，风格并非风俗习惯的产物，而是社会心理学问题。从这个意义上讲，风格分析是图像志研究的一个组成部分。

亨利·福西永对风格的看法与瓦尔堡截然相反。前者在其1934年出版的《形式的生命》（La vie des formes）、1932年出版的《罗马式雕塑家的艺术》（L'Art des sculpteurs romans）和1933年刊载的一篇短文中，均专门讨论了风格问题。福西永将形式看作"空间上的广袤与思想相遇的地方"，因此，罗马式雕塑是"空间的尺度"，但对于现代人而言，空间是"凌乱无序的"，他们看到"艺术的精神价值"在空间里"游荡"："值此之故，意图和寓言便成为研究的当务之急。"艺术史家"只有在同

时进行了图像志调查、哲学研究和形式分析"的前提下，才有资格称对中世纪雕塑形成了科学的认识。

福西永借此也流露出一种针对以埃米尔·马勒为代表的图像志研究的保留态度。早在 1929 年他便表示，图像志研究无法解释"形式的诗性"。他写道："使人们能够把握罗马式雕塑独特性的基本原则，可能正在于形式并非这一艺术的全部，它牢牢受制于风格性。"

"风格性"（stylistique）这个词有时似乎是照着"诗性"（poétique）一词创造的，它之于"风格"，就如同"诗性"之于"诗歌"。有时它又像是"风格化"（stylisation）一词的代称，似乎在很大程度上表示艺术家藉此展开工作的某种抽象化运动。但"风格性"还有一层更为重要的含义不容我们忽视，那就是人们处理一切装饰元素或具象形式时所遵从的逻辑。福西永写道："将风格与风格性糅合在一起并非武断的做法，我们要做的其实是'重建'一套活跃于风格内部的逻辑程序，这种程序具有经过充分论证的力量和严密。"

我们不知道福西永对维也纳学派和德国学者信奉的"艺术学"（Kunstwissenschaft）有多少了解。李格尔曾宣称："艺术全部的历史表现为与物质展开的持久斗争。在这场斗争中，处于首要地位的并不是工具和技术，而是意欲不断扩大其干预范围、增强其塑造能力的创造性思维。"显然，福西永只可能赞成最后半句话，他会认可创造性思维的重要作用，但不会如此贬抑工具和技术的地位。实际上，在他眼中，工具、材料和"技术优先论"总是占据前列："技术是我们要分析的中心问题……它是作为空间探究的精神。"然而，在对风格的看法上，他与李格尔完全相同，认为风格构成了形式的"稳定化"原则，并包含两种"迥然不同甚至相互对立的意义"。"风格既是绝对的，又是可变的。"福西永还强调，"形式的历史只可能表现为一条单一上升的线"，就此而言，"人类总是要被迫重新开始相同的研究，而正是这同一个人——我指的是人类精神本身——重新开始这些研究"。从这段话中，我们完全可以提炼出福西永的思想与李格尔"艺术意志"的某种相似性。同李格尔一

样，福西永深受生机论（vitalisme）的影响，尽管二人所受影响的来源各不相同。无论如何，李格尔信奉的生机论正如其"艺术意志"的概念所揭示的，或多或少地参照了黑格尔的"时代精神"（Zeitgeist）。福西永就其思想的很多方面来说，却受到柏格森（Henri Bergson）哲学的影响。另外值得一提的是，柏格森描绘的路径其实足够准确地表达了何为李格尔所说的"艺术意志"。前者这样写道："存留并散布于所有进化曲线上的原始冲动，是各种变化不断发生的根本原因，它至少造成了那些定期得到传递、得到累加并创造出新物种的变化。"

　　1907 年，《创造进化论》（*L'Évolution créatrice*）的作者（即柏格森——译注）写道："事实上，生命是种运动，物质性则是与其方向相反的运动，这二者中的每一个都是简单运动……在两种动势的交锋中，后者阻碍前者，而前者却从后者中得到某种成分：一种相互妥协的运作模式从两者的互动中诞生出来，这就是组织结构。"我们很容易将此观点与福西永描述艺术创作的方式相联系。在他看来，创作受制于技术和材料优先的原则，而艺术家则将自己的秩序原则强加在技术和材料之上。形式永无休止的"变形"是福西永 1934 年著作的中心论题，也是决定变形的秩序原则中的核心内容，这一概念本身很可能部分地来自对柏格森作品的理解。柏氏写道，"毋庸置疑，生命就其整体而言是一种进化，即一种无休止的演变"，并且"人类一切的事业……一切自觉自愿的举动……有机体的一切运动"都不过是"形式的创造"。以"混乱无序"这一概念为基础，人们可以构筑一整套认识论：是什么让我们认为某种布局混乱无序？这个问题和柏格森的回答一定吸引了力图定义罗马式艺术内在组织法则的福西永。哲学家柏格森断言存在两种类型的秩序："处于等级体系顶端的是生命秩序；其次是几何秩序，它比上一种秩序要简单、低级；处在最底层的是秩序的缺失，亦即乖张支离的状态本身……"第一种秩序是人们所"追求"的，第二种是"具有惰性"和"自发"的，第三种即当人们所得恰非所愿时所遭遇的情形。

　　上述两类秩序间接地为我们指明了福西永所定义的艺术创作的过

程。因为福氏将技术放在极为重要的位置，而技术正是将惰性的秩序转化为人们所追求的秩序的那个要素。这一转化之所以能够发生，正如柏格森在对康德的批评中所指出的，要求人们必须"将知性看成是人类精神中本质上针对惰性物质的特殊功能"。柏格森继续写道："渐渐地，知性与物质各使自己适应了对方，最终结成共同的形式。"这一说法岂不与福西永对形式的定义——"空间的广袤与思想相遇的地方"如出一辙？

同桑珀和李格尔一样，福西永也认为装饰最能揭示"内在的逻辑"。但这名法国艺术史家还认为，这一逻辑是某种"几何推理"的结果。就此点来说，他站在了施马索夫一边。李格尔准会认为该论断极大地贬损了内在逻辑的宝贵价值。

在福西永眼中，"构成一种风格的"，正是"具有指示价值的形式要素，它们也是该风格的语言宝库，有时甚至是它的强大工具。而在上述形式要素背后起支配作用的是一系列关系，或一套句法。风格是通过其尺度得到确立的"。但从生物学意义上讲，风格自身的活动并不是进化的。"一切对风格变化的解读都应尊重两个基本事实：多种不同的风格可以同时存在，即使是在同一片区域甚至同一个地区之内；风格在不同的技术领域并非以同样的方式演化。"

按照上述思路继续推展，福西永自然而然地开始强调时间层面的意义，后者构成了其学说的一大基本方面："处于同一时间段内的所有地区并不都生活在同一时代。"这句话触及了福西永所谓的"绵延中的同时性"（simultanéité dans la durée）的实质。

这是一种开放式、非线性的时间观念。在此观念的启发下，福西永的弟子、专门研究美洲艺术的史家乔治·库布勒在其美妙的作品《时间的形状》（*The Shape of Time*）中，提出了不同类型的"时段"（durée）这一观念。该观念与费尔南·布罗代尔（Fernand Braudel）所提出的颇有些相似。在库布勒看来，风格与事件流是两种完全对立的事物。因为风格属于无时间性的概念，因此我们只能对同步的状态进行风格分析。

尽管《形式的生命》一书的非体系性特征显而易见，福西永却希望

通过此书"制造各路观点学说之间的相互碰撞"。他毫不掩饰自己想算清旧账的愿望，特别是针对沃尔夫林的学说。尤其值得注意的是，权威学术期刊《批评报道》（*Kritische Berichte*）在该书出版后刊发了长达 25 页的书评，而在两年前《罗马式雕塑家的艺术》出版时，该杂志却几乎未置一词 [3]。上述书评的作者尼科拉伊·沃罗比奥（Nicolaj Worobiow）在文章中对福西永最大的怨言，在于其引入了大量陌生概念，却并未事先阐明其含义。尽管福西永在《形式的生命》中未提及任何德语作者的名字和作品，但沃罗比奥仍然注意到，福氏对"绵延"的表述类似于平德尔在其《代际问题》（*Problème des générations*）一书中对"代际问题"的解释。此外，福西永的"谱系研究"（recherches généalogiques）也和赛德迈尔的"个体发生"（ontogénétique）研究不谋而合，两者实际上指代着相似的事实。

　　沃罗比奥还表达了对福西永的期待，希望其今后能致力于"对单独作品进行致密的结构性分析"，并认为只有这样做，才能弥补福氏在书中所抱怨的（艺术史领域的）方法论空白。30 年代的"结构主义"可以说是由赛德迈尔于 1925 年开启的，随后在安德烈亚斯（Andreades）对君士坦丁堡圣索菲亚大教堂（Sainte-Sophie de Constantinople），以及阿尔帕托夫（Alpatoff）对普桑（Nicolas Poussin）的研究中，得到了更为完整的阐释。这一"结构主义"在某些评论家眼中构成了艺术史学科最为理想的研究方法，因为它不再偏狭地围限于风格史的范畴。这便是瓦尔特·本雅明（Walter Benjamin）自 1931 年起 [4]，罗贝尔托·萨尔维

[3] 汉斯·格里姆席茨（Hans Grimschitz）曾就福西永一部探讨 19 世纪绘画的著作，于 1932 年在《望景楼》（*Belvedere*）杂志上发表评论文章，给予了负面评价。福西永的另一部书《西方艺术》（*Art d'Occident*）因于 1938 年二战这个特殊事件期间出版，未能获得德国报纸杂志的关注。不过达哥贝尔·弗雷曾表示，该书"提供了最为精彩和宽广的解读……作者使用的材料涉及艺术史现状的方方面面，对这些材料的运用更是轻松自如，其水平是整个德国艺术学界无人能及的"（见弗雷：《艺术学的基本问题》[*Kunstwissenschaftliche Grundfragen*]，第 26 页）。

[4] 1931 年，奥托·佩希特主编、卡尔·林费尔特（Carl Linfert）撰写的《艺术学研究》（转后页）

尼（Roberto Salvini）自 1936 年起的看法。这些结构主义者的观点在厚达两卷的《艺术学研究》（*Kunstwissenschaftliche Forschungen*）年鉴中得到了全面阐发。根据他们的想法，艺术史从此将建立在单个作品，而非系列作品的基础上。

与上述艺术史观相比，福西永对艺术史的看法显然建立在 19 世纪进化论者的部分预设基础上。在他看来，艺术史就是要"将所有现象分门别类地串联起来"，尽管他的分类与他的前辈大相径庭。二者之间最根本的区别也许在于，福西永认为（艺术史研究——译注）同样需要遵循自然科学法则的实验工作和方法。

关于福西永，我们要特别指出的是，风格分析实为一种语言表达行为，它通过排列词句以成体，而表述的对象则是复杂的现象学事实。承载这一表述的语言应是暗示性的，简单的描述性语言并不足以揭示一件作品的风格。毫无疑问，福西永是语言大师。正如沙斯泰尔很早就看出

（接上页）年鉴在柏林出版。瓦尔特·本雅明在读过林费尔特亲自寄给他的第一卷后，于同年为《法兰克福时报》（*Frankfurter Zeitung*）撰写了评论文章。该报的两名编辑古布勒（F. T. Gubler）和赖芬博格（B. Reifenberg）拒绝刊发此文。前者认为本雅明对艺术史普遍现状的看法过于极端，后者（一个瑞士人）则尤其受不了他对沃尔夫林的攻击。实际上，在这篇文章中，本雅明只不过热情颂扬了林费尔特对建筑绘图的贡献，以及佩希特在发掘"米夏埃尔·帕赫（Michael Pacher）历史任务"上的功绩。而为了肯定当时维也纳学派的年轻学者建立起来的"严谨的艺术学"（strenge Kunstwissenschaft），他引用了李格尔于 1898 年发表的文章《作为普遍历史的艺术史》（«L'Histoire de l'art comme histoire universelle»）。在称赞这些年轻艺术史家常常涉足艺术史"周边领域"的行为后，他写下了这样一行话作为结束语："在《艺术学研究》这本新问世的年鉴上留名的艺术史研究者，在自己的领域树立了典范。他们是艺术史学科的希望。"后来林费尔特给本雅明发了一封长信告诉他文章遭拒之事，以及两位编辑，尤其是古布勒不满意的地方。于是本雅明对此文略做修改，并用德特莱夫·霍尔茨（Detlef Holz）的笔名提交第二版，终于在 1933 年 7 月 30 日被刊载。

第一版中的某些段落被删，沃尔夫林与李格尔的对立关系被淡化，我们上面引用的结束语变成了这样一句话："正是这一点使得在这本新问世的年鉴上留名的研究者在今天的运动中占有了一席之地。从布尔达赫（Burdach）的德语语言文学研究到瓦尔堡图书馆的宗教历史研究，这场运动为艺术史科学的周边领域带来了新的气息。"（参见《本雅明作品全集》[*W. Benjamin, Gesammelte Schriften*] 第 3 卷，蒂德曼-巴尔特斯 [H. Tiedemann-Bartels] 主编，1972 年，美因河畔法兰克福 [Francfort-sur-le-Main]，第 652 至 660 页，卡尔·林费尔特的长信和本雅明的回信亦被收录在内）

的，福西永颇有些米什莱（Jules Michelet）的味道。我们可以说，他与艾黎·福尔（Élie Faure）和安德烈·马尔罗（André Malraux）同属浸淫于法国文学传统中的学者。福西永的语言能把读者带入一种极富暗示性和情绪把控力的环境中，这种写作风格以其强大的稳定感处处与瓦尔堡形成鲜明对比，后者的文字给读者以不安定感，仿佛被焦虑所折磨。福西永的著作——以《西方艺术》为代表——能使读者在某种程度上亲眼见到中世纪，这正是米什莱当年显示出的本领。

1931 年，《罗马式雕塑家的艺术》问世，此书凝聚了福西永 1928 年以来在索邦大学的讲学成果。也是在 1931 年，福西永的弟子巴尔特鲁塞伊提斯（Jurgis Baltrusaïtis）发表了著作《罗马式雕塑中的装饰风格性》（La Stylistique ornementale dans la sculpture romane），此书是上述成果的对外传播所引发的第一波回声。我们在此书中首先看到一长串作者的亲身体验，作者借助这些体验来说明形式的生成法则，即福西永所谓的支撑形式的"逻辑程序"。

巴尔特鲁塞伊提斯在雕刻形象中发现，有序和表面的无序两种状态之间存在某种"辩证运动"。该运动造就了"一套完整全面的形态学和知性体系，其运行方式类似于数学公理的论证"。罗马式艺术史专家通常将装饰元素和具象元素、无含义的元素和有含义的元素截然二分，巴尔特鲁塞伊提斯声言自己打破了这种划分方式。在条形装饰中，他看到了应用于具象画面的法则。因此，无论是装饰体系还是具象体系都服从于同一个终极目标，而且这个原则适用于整个罗马式艺术世界。巴尔特鲁塞伊提斯精心构筑了一套标准化的解读体系。他为这个体系亲手绘制了大量建筑素描图，从而在纸上复原了上百个建筑实例以支撑其观点，增强其体系的说服力。然而，上述绘图刻意渲染画面形象的几何特征，强行引入其所谓的秩序和构成法则。这样一来，柱头的浮雕便成为中规中矩的例图，以致读者必定能从中看出某种对秩序的需求。这一需求在巴尔特鲁塞伊提斯看来，是所有罗马式雕塑家最为关心的事情。

除上述缺陷之外，读者能明显感觉到作者在概念的把握上有些游移

不定。譬如，当巴尔特鲁塞伊提斯将"变形"作为与"成形"相对的概念提出时，他只是想指罗马式艺术图像志中不可或缺的怪物形象。但当他提到"错位"或"变形"原则时，却仿佛它们超出了原意，不再仅仅是严格意义上夸张性表现体系内部的畸形、怪相和"败坏现象"，而且还是使画面发生"变形"的构成法则。这种模棱两可颇令人费解，因为巴尔特鲁塞伊提斯一再强调的，便是要将此书写成"严格意义上的形式研究"。

此书一经问世便毁誉参半，仅仅在法国就出现了两种截然相反的意见：让·瓦莱利-拉多（Jean Vallery-Radot）对该书大加赞赏，正如他给予福西永《罗马式雕塑家的艺术》的高度评价一样；乔治·威尔登斯坦（George Wildenstein）却写道："所有的事情到了他（巴尔特鲁塞伊提斯）那里就仿佛变成了这样一种情形：好像200年前就诞生了一位维亚尔·德·奥纳库尔，他所写的一部论著对基督教世界的所有工匠作坊，都具有金科玉律的效应。"巴尔特鲁塞伊提斯对秩序的探求到达了痴狂的程度。甚至从明摆着的混乱中，他也要寻得秩序。在这个念头的驱使下，巴氏将研究对象生生嵌入一套简单化、抽象化的理论构架中，并且全然无视图像的内容——图像志，也就是图像的历史特殊性；更令人吃惊的是，他甚至忘记了"形式的生命"，将它排斥在他的秩序框架之外。

对此书最猛烈的攻击来自迈耶·夏皮罗（Meyer Schapiro）。这名美国艺术史家在《罗马式雕塑家的艺术》问世的同年，发表了以穆瓦萨克（Moissac）雕塑为论题的博士论文。在此我们要引用夏氏的一大段评论，一方面意在了解他对巴尔特鲁塞伊提斯学说的看法，另一方面为了找出这位刚刚完成博士论文的艺术史家最为关心的问题。

迈耶·夏皮罗写道："巴尔特鲁塞伊提斯的方法让人想到一些美国艺术院校的课堂教学法。后者建立在汉比奇（Hambidge）'动态对称'（symétrie dynamique）体系之基础上：老师要求学生用对角线和垂直线将画面分割成若干小格子，然后把要画的东西——人像、静物

或风景————一放入格子中。凭借同样的方法，巴尔特鲁塞伊提斯重新诠释了艺术发展的整个历史，希图将杰作的数学本质呈现在人们眼前。按照他的理论，仿佛古希腊罗马艺术、文艺复兴艺术和现代艺术毫无区别，实为一物。万幸的是，迄今为止，我们尚不掌握任何罗马式艺术时期的文献能够对巴尔特鲁塞伊提斯的方法有丝毫支撑。假如历史上有哪位神学家曾表示一切形状都不过是三角形、长方形或棕叶饰（的演变——译注），那么我们就不得不承认巴尔特鲁塞伊提斯说的有道理，承认罗马式艺术确实寓于一套几何体系中。诚然，塞尚（Paul Cézanne）有一套关于立方体、球体和圆柱体的理论，但若将该理论简单化地应用于其作品，我们就会发现，上述几何体系与艺术的本质多么格格不入。可以说，巴尔特鲁塞伊提斯的方法诞生于立体主义的美学环境中。一些受立体主义影响的天真评论者倚仗塞尚'颁布'的充满数学威严的概念，将该方法包装得头头是道。显然，巴尔特鲁塞伊提斯的这本书是一部颇有巴黎风的作品，伴随新时代艺术工作室里的柏拉图美学和原始艺术热而生。他的方法可以说是法国后印象主义和立体主义的'艺术的意志'，重理论而轻实践。为将罗马式艺术包装成现代艺术，或者说是符合现代观念的艺术，巴氏大大贬低了图像内容的作用，将其视为消极的，并且把形式等同于几何图式，把建筑干脆说成一种抽象艺术。这种对图像内容的消极看法时至今日终于难以为继，当初催生了分析性几何风格的条件和舆论环境已不复存在。此外，鉴于巴尔特鲁塞伊提斯压根儿否定形式对于宗教艺术的整体具有生成功能和意义的作用，对于艺术品的表现价值，他也仅用凑巧出现的几何元素来搪塞，他理论的解释力之无效也就不言而喻了。"毫无疑问，夏皮罗在书写这段话时也把矛头指向了福西永：只要带着比较的意识阅读《罗马式雕塑家的艺术》和《穆瓦萨克的罗马式雕塑》（*La Sculpture romane de Moissac*）这两部作品，我们就能知道福西永和夏皮罗二人之间有多么巨大的分歧。

正像沃尔夫林对"古典主义"与"巴洛克"两个概念的处理一样，

夏皮罗宣称要赋予"古风"概念某种超历史的含义。他描述穆瓦萨克的雕塑，"并不是为了说明雕刻者在再现对象的进程中处于多么不成熟的状态，而是要一步步阐明，他们从自然形式中获取的创作动机拥有一个共同特征，从而与日后作品的形式结构密切相关。夏皮罗（对穆瓦萨克雕塑）的描述所要解决的问题是，说明雕刻者针对各类不同要素所采取的处理手法之间存在着一定联系——更确切地说，是告诉人们这些雕塑中线条的运用对应于某种浮雕处理方式；或者看起来杂乱无章的空间其实出自有意识的构图；而无论是对立双方中的任一方，均是（罗马式艺术）风格本身的显著特征。我（夏皮罗）所理解的罗马式艺术风格，在本质上是以古风方式表现形式，这些形式是根据上述激越但不失协调的两极对立手法构想的，具有现实主义的倾向。所谓"以古风方式表现形式"即设定一种非造型化的浮雕效果，包含以下特征：相互平行的平面、同心的表面、指向景深的平行运动、对横向平面的限制、对空间母题的纵向排列、自然形式的图式化缩减及其成分的概念化表达、装饰的抽象化或装饰合规律性地重复再现。形式之所以会显现出极度的躁动不安，是因为其中充塞着不稳定的位置、充满力量的运动、对角线或锯齿纹，以及相互重叠和对峙的形式导致的平面的混乱，有时甚至破坏了古风处理手法中固有的秩序感与清晰度。"

从上面这段文字中，我们可以看到夏皮罗与巴尔特鲁塞伊提斯之间所有的分歧。美国艺术史家摒弃了巴氏心目中贯穿和支撑整个罗马式艺术世界的秩序。他吸收了埃马纽埃尔·勒维（Emmanuel Löwy）关于古希腊古风雕塑的理论。就其博士论文而言，他在形式上完全遵循了传统的分类方法，按照作品在时间上的性质（即制作年代），以及它们在创作者艺术生涯中的意义确定其历史地位。

无论是维也纳第一学派，还是《艺术学研究》推出的"结构主义者"的第二学派，迈耶·夏皮罗都不陌生。他在处理自己最关心的构图问题时，总不忘考察罗马式艺术家对空间和形式的把握，也就是他们衔接图与底的手法。这一问题同时从属于知觉理论和"格式塔"理

论范畴，并与后者的关系更为密切。而格式塔理论正是在维也纳开创的。夏皮罗熟知该理论，这一点不仅能从上述引文中看出，而且表现在他就"非图像性符号"撰写的文章中。这篇文章于 1973 年被译介到正值符号学热潮之中的法国，随即受到热捧。此外，知觉理论作为某种温和的心理主义，也在曾经影响了夏皮罗的批评家罗杰·弗莱（Roger Fry）那里，占据了重要的地位。让我们稍稍论及一下所谓的"非图像性符号"。必须承认，那篇文章并不令人满意，其中既没有谈到装饰，也没有涉及金色背景；既没有讲到立体主义，也没有提及拼贴艺术。有必要指出的是，这类观点的发展在另一部文本中产生了完全不同的影响——我们想说的是奥托·佩希特的《15 世纪西方绘画的构成原则》（«Principe de formation de la peinture occidentale du XVᵉ siècle»）。此文尤其吸引了当时尚不知维也纳第二学派理论为何物的那些人。夏皮罗曾就这篇文章写过极为详尽的评论，并对其作出负面评价。

夏皮罗的"平面-纵深一体论"主张显然受到了二战后在美国绘画界兴起的现代主义浪潮的影响。法国热议这股浪潮确切地说是在 20 世纪 70 年代，正当人们着手译介夏皮罗上述文章之时。这让人想到李格尔提出"双关性法则"（principe d'ambivalence）时的背景。依靠"双关性法则"，李氏得以从罗马晚期工艺美术中找到图底关系发生视觉逆转的地方，而这一法则又能在当时流行的古斯塔夫·克里姆特的绘画中得到印证。当然，图底关系的问题自新印象派以来就萦绕着整个现代艺术史——但它不是我们要研究的对象。对我们而言最值得关注的是，上述历史环境可以帮助我们理解艺术史家采取的理论立场，以及这些互不相同的立场必然导致的争论。

对李格尔及其竞争对手而言，图底关系既涉及风格问题，也涉及空间问题。现代艺术的主体在征服空间，或者更确切地说，在主宰更为广阔的知觉场域的同时，也拓展了风格的可能性。对福西永而言，具象思维所采用的种种形式总是受一套语法的支配。换句话说，这套

语法就是使上述形式各就其位的逻辑结构[5]。如果说德奥和英美艺术史家的重要思想源泉是知觉心理学，那么福西永却并未求助于此。他将单个艺术作品视为通过可延展材料表达出来的一个具体观念，同所有观念一样，它也有其"词汇""句法"和"语法"，甚至形成"辩证式"或"三段式"的形式。当福西永提出"空间-环境"或"空间-边界"的概念时，这些概念里的"环境"和"边界"意在描述空间针对形式采取的态度。在这种态度中，不存在任何双关性；更不可能出现图底关系的倒置。福西永在谈论形式时就如同谈论意识的直接所与物。而空间——纵深——只有在对形式产生作用的情况下才被纳入考虑范围。它仅仅是形式的陪衬。这正是为什么福西永常常强调艺术作品与文字作品之间的相似性：一段文字无论落在什么样的背景上都能被人阅读；这一背景的形状、大小和颜色无论怎样变化，文字的意思都不会发生丝毫改变。

　　从李格尔的艺术意志到赛德迈尔的对结构的需求，或到福西永的秩序的必要性，我们看到所有这些学说的一个共通之处，那就是它们都建立在统一性法则的基础上，也正是该法则孕育了风格。

作为平面的空间和画面

　　关于西方绘画中的空间问题，还有两篇重要文献我们不得不提及：

[5] 1926 年，福西永在对当年沙龙的评论中写道："艺术既非一场冥思中闪现的缥缈直觉，也非对客体极为偶然的再现。它是体系，是秩序。20 世纪初最受瞩目、被人评论最多的一种绝妙形式正是立体主义……纵使立体主义艺术家为了把握空间的三个维度，以及内心生活节奏这两个因素对人的影响，而做出惊世骇俗之举，我们也不必大惊小呼、忧心忡忡，因为重要的是，他们的举动能赋予画面形式魅力和感染力……立体主义有格列兹（Albert Gleizes）的，也有毕加索（Pablo Ruiz Picasso）的：后者不过是一种风格的临时养料……撑起一种风格的是时代的基调和语言，或者更确切地说是时代的语法。"（见福西永：《1926 年的沙龙》[«Les Salons de 1926»]，载于《美术报》[*Gazette des beaux-arts*] 1926 年第 68 期，第 257 至 280 页）

帕诺夫斯基 1927 年在瓦尔堡学院系列演讲的讲稿和佩希特 1933 年在赛德迈尔主编的维也纳"结构主义者"选集中发表的文章。在这两个节点之间，达哥贝尔·弗雷也发表了一部对空间问题颇有探究的作品——《哥特式艺术与文艺复兴》(*Gothique et Renaissance*)。

我们一眼便可看出，帕诺夫斯基那篇文章的题目是在模仿恩斯特·卡西尔 (Ernst Cassirer) 的《象征形式的哲学》(«Philosophie des formes symboliques») [6]。帕氏在此文中指出："对透视法的征服正是人们在认识论方面和自然哲学方面同时取得进步的具体表现。"晚期罗马–希腊化世界与文艺复兴时期对空间表现的不同看法在帕诺夫斯基眼中，分别对应两种不同的世界观。这样的看法等于宣告，空间问题是绘画的中心问题（后面我们将看到，它亦是雕塑的中心问题）。

在帕诺夫斯基看来，被意大利艺术家赋予了科学地位和科学功能的焦点透视法 (la vision centralisante) 代表了一连串探索和实践的最终成果，这是一个漫长的过程，其中交织了无数次前进和倒退。虽然欧洲北方艺术家全是凭着经验、通过长时间的摸索，找到了正确的构造方法，但这一看似偶然的道路却具有必然性。帕诺夫斯基写道："我们不难看出，（文艺复兴时期的）艺术家对这种无限、匀质又具各向同性 (isotrope) [7] 的系统性空间的征服，无法离开中世纪这个酝酿与筹备的阶段（虽然罗马–希腊化晚期绘画已呈现出明显的现代特征，但这

[6] 见帕诺夫斯基于 1923 至 1925 年间撰写的《作为象征形式的透视法》(«Die Perspektive als symbolische Form»)，由巴朗热 (G. Ballangé) 等人译成法文，被收录在《作为象征形式的透视法及其他论文》(*La Perspective comme forme symbolique et autres essais*) 中，于 1975 年在巴黎出版。恩斯特·卡西尔的《象征形式的哲学》由汉森–拉维 (O. Hansen-Love) 和拉科斯特 (J. Lacoste) 译成法文，于 1972 年在巴黎出版，共 3 卷。第 1 卷探讨语言问题，于 1923 年出版，第 2 卷探讨神话思想，于 1924 年出版，第 3 卷探讨认识现象学，直到 1929 年才得以出版，因此晚于帕诺夫斯基上述文章的问世。然而，正是这最后 1 卷对帕诺夫斯基启发最大。它丰富了这位学者对 15 世纪意大利艺术家采用的几何透视法的思考，因为在帕氏眼中，这类透视法构成了一种认识形式。

[7] 指在各个方向上都表现出相同物理性质的特点。——译注

只是表面现象）！"[8] 无论是拜占庭艺术还是哥特式艺术，仅凭自身都不足以开启文艺复兴的新道路，只有当二者结合在一起时，文艺复兴才初露端倪。而这条通向现代透视法的道路"在如此的条件下诞生"："北方哥特式艺术独有的空间感通过与建筑、特别是雕塑的交流不断得到强化，它与以碎片形式存留在拜占庭绘画中的建筑和风景形式相遇，将这些形式据为己有，并使它们与自身融为新的统一体。"

帕诺夫斯基极力将意大利艺术家的几何透视法描绘成一项知性进程的最终结果。为了支撑这个观点，他将几何透视法比作一种世界观，尽管从历史的角度来看，世界观概念晚于透视法而出现。因此，帕氏虽然搬来焦尔达诺·布鲁诺（Giordano Bruno），甚至是库萨的尼古拉（Nicolas de Cues）[9] 对世界的看法为上述观点辩护，却仍然没有足够的底气宣称，自己在认识现象学领域，将透视体系在观念世界中建构起来。

当奥托·佩希特发表《构成原则》（*Principes de formation*）一书时，他对西方艺术史却完全持另一种看法。在佩希特眼中，透视问题严格来讲既不属于美学范畴，也不属于象征范畴。空间问题也不像帕诺夫斯基所断定的那样，是现代绘画的中心问题。"合法的美学问题是围绕着……'平面'（Fläche）——更准确地说，是视觉表面所呈现出的想象性平面——而展开的。"

从三维视错觉的角度来看，平面的合法性不容置疑。这一合法性具有双重意味，因为画面同时受制于"两条他律性法则"："在法

[8] 林特伦曾提出，阿西西的圣方济各教堂壁画是迈向文艺复兴空间观念新的一步，施马索夫对该主张进行了评论。而这些评论用在帕诺夫斯基身上却再恰当不过："林特伦的艺术观念……源自他对文艺复兴的极度了解，符合费德勒（Konrad Fiedler）、希尔德布兰德（Hildebrand）、马莱（Hans von Marées）等诸如此类的理论家的要求，同时也符合他们的信念。这些人都坚信，一切艺术的终极目标都是清楚地阐释可见物，发掘其逻辑性，而无需顾及不同时期、不同风格之间的区别，甚至是具象艺术不同形式之间的差异。"（见施马索夫：《阿西西上教堂壁画中圣方济各传说的图像布局》[*Kompositionsgesetze der Franzlegende in der Oberkirche zu Assisi*]，第136页）

[9] 库萨的尼古拉（1401—1464），文艺复兴初期德国哲学家，罗马天主教会高级教士。——译注

则之一的作用下，平面溢出图像边界；在法则之二的牵制下，依靠轮廓线而实现了相互衔接的平面却制造出自我封闭的整体。"被轮廓线所勾勒出来的平面，正是一切人与物在画面这个更广阔平面上的投影：这种类型的每个平面都明显具有某种"空间错觉"，然而其"轮廓线"通过将"物体"围合起来又同时制造出一种"纯粹的平面性"（Flächenwert）。这些由投影形成的平面在具象空间中往往从属于截然分明的物体，但正如佩希特在尼德兰绘画中所观察到的，平面的"组织衔接"（Gestaltung）构成了画面："在尼德兰绘画中，具象幻景赖以存在的基础并非像人们所认为的那样，是人与物穿越实际空间的合理区分，而是作为投影平面的平面自身的组织衔接。人们阅读画面时应从顶部至底端，或者最好是从远景向近景观看……"

物体的轮廓形成平面，平面不断相互衔接，最终形成一幅完整的尼德兰绘画。上述衔接现象，佩希特称之为"图像模式"（Bildmuster），这个德语词是他从泰奥多·海策（Theodor Hetzer）那里借过来的。"Bildmuster"或"图像模式"是"一种浮动的平衡机制"，它甚至涵盖画面本身的尺幅。一切由投影形成的平面都可以反过来承接另一个形式的投影，成为其投影面——佩希特以弗莱马尔大师（le Maître de Flémalle）为梅罗德（Mérode）祭坛画创作的《圣母领报图》（l'Annonciation，图6）为例，指出画面中央的桌子既是一个平面，也是水罐这个平面的投影面——所以"图像的场域中没有任何地方称得上是绝对意义上的'底'或'图'，这与中世纪早期绘画的情况截然不同（当时的绘画常常使用金色或一片空虚的'底'，以衬托出鲜明的'图'）。从这个意义上讲，每个由投影构成的形式在原则上都具有双关性"。

上述观点又把我们拉回到"图"与"底"之间潜在的对等关系问题上。我们在李格尔那里可以找到这个观点的原型，李格尔在努力揭示古代艺术的现代性时构筑了它。正是上述对等关系被佩希特视为欧洲北方艺术——或者更确切地说是尼德兰艺术——对现代艺术的主要贡献："只有当无机体、无生命之物——日常用品、家具陈设——在平面关系形成

图 6　《圣母领报图》，梅罗德祭坛画，弗莱马尔大师作，藏于纽约大都会博物馆。

的体系中与人物形象同值并置，另一方面又随时准备恢复载体的身份并退居次要位置时，可见世界的匀质性才能得到展现。"这一匀质性在帕诺夫斯基看来是现代艺术形成的必要条件，没有它，空间再现无法迈出决定性的一步，更无从获得客观价值。对佩希特而言，匀质性在某种程度上来自"图像模式"那密实、紧凑的组织结构。那么在帕氏心目中，这个构成了文艺复兴新观念之必要前提的"中世纪阶段"，又具有何种属性？答案是"量块风格"（Massenstil）。这位艺术史家写道："直至中世纪'量块风格'的出现，画面基质的匀质性才被开发出来，没有这一匀质性，人们既无法表现空间的无限性，亦无法表现空间对方位的漠不关心。"

"量块风格"，这是一个颇令人意外和失望的概念。为了弄清其含义，我们有必要翻出帕诺夫斯基的另外几篇文章，特别是他于 1924 年发表的《11 至 13 世纪的德国雕塑》(«La Sculpture allemande du XIᵉ au XIIIᵉ siècle»)。文章指出，中世纪艺术为了超越古代艺术，不得不走向一种"量块风格"(*Stil der Masse*)：这里的量块指"材料的构形"(*materielles Gebilde*)，该词自身的形象便能体现罗马式艺术的基本特征，在帕氏看来，哥特式艺术是罗马式艺术的"最终成熟形态"。帕氏又在后文补充道："构型意味着一组聚集在一起的量块，它静止、僵硬，摆脱了与周围空间的一切关系。它不得不在其基本的三维立体性中，先创建新的语音规则和句法，再开发新的诗学和修辞学，从而创造出一套新的造型语言。"

我们非常纳闷的是，同样是"量块"一词，怎么又能在 15 世纪北方绘画中指代具象空间？因为帕诺夫斯基写道："这个'量块'其实是一种有生成功能的实体，它能制造出专属于欧洲北方艺术的形式，以及某种与之相对应的对方向全然漠视的独特态度……北方画家将这样的具象空间理解为量块，也就是说某种匀质材料，在这种材料内部，明亮的空间与环境中的人体一样，被处理成具有相同的致密和物质性。

在帕诺夫斯基看来，罗马式雕塑的基本特征是与古代艺术截然相反的团块性和造型性。就此而言，罗马式雕塑形成了自己专有的特征，帕氏认为它们亦为日耳曼民族专有的特征，可以被归结为一种"解体原则"(principe de désorganisation)，和一种"平面性原则"(principe de planéïté) [10]。

综上所述，"量块"概念指某些形式所呈现的构形，其显著特征为绝对的匀质性和无明显方向性。如果说它既能用来形容罗马式浮雕，又

[10] 李格尔使用"量块构造体"(Massenkomposition) 概念来指称常见于雪花结晶体中的"多轴面体对称结构"，或者用李格尔自己的话来说，"若干各自孤立的元素组成的更高级的统一体"。在此之前，戈特弗里德·桑珀曾提出"量块效应"(Massenwirkung) 和"量块抗力"(Massenwiderstand) 的说法。李格尔所使用的那个概念，在施马索夫的《艺术学的基本原则》中遭到了后者的反对。

能描述展现"外转"空间的 15 世纪木板画，那是因为该概念本身并不涉及类似于具象空间的具体处理方式，更不指代某种风格。它要说明的是一种使空间具象化的模式，这种模式无论对帕诺夫斯基还是李格尔而言，都是某种风格能够成立而必须拥有的显著标志。

有趣的是，正是后来在对雕塑的分析中，帕诺夫斯基发现了一种空间处理手法，这一手法很容易让我们联想到佩希特的平面理论。中世纪雕塑是"人们借此引入测量体积的致密性和根据线性轮廓线加以表述的一种外表；它……在人与物的形象和它们所在的空间环境即远景之间，制造出某种不可分解的一体性……从此以后，在雕塑领域（譬如在浮雕中），人物不再是立于墙面或壁龛前的身体；相反，图与底成为同一个实体展现自我而借用的两种形式"。在另外一段文字中，帕诺夫斯基就罗马式雕塑这个话题提到："经过挖凿而进入雕塑家视野的自然的空间性，缩减为薄薄的一层，只能容纳以同样方式缩减而成的孤立的物体。这些物体与上述空间性融汇成一块整齐划一、缺乏实体感的质地；而在这种质地内部，那些由孤立的被缩减物形成的整体则呈现为种种'模式'（Muster），而以同样方式缩减并出现在这些形式后面的空间，则表现为具有同值的底。"与帕诺夫斯基不同的是，佩希特观察到的这一进程体现在 15 世纪的绘画中，如弗莱马尔大师或凡·艾克（Van Eyck）的作品，因为在这些画作之中，三维视错觉空间已经得到了表达。

有两个理论要点仍需我们做进一步的阐释。第一个与空间再现所谓的"片断化"特征相关，因为画面呈现为朝向一个无所不在空间的小小出口。我们不禁要问："图像的有限性"是如帕诺夫斯基所想，"凸显了空间的无限性和延续性"，还是首先如佩希特所说，体现了图像模式（Bildmuster）在结构上的匀质性和自主性？画面空间向四个角延展，这个现象毫不妨碍构成该空间的物体和人物的投影平面，按照它们自身的尺幅和比例形成自足的整体。这就解释了为何尼德兰画家对表现建筑物内景情有独钟：在这类题材的绘画里，画面空间仿佛是另一空间的延伸，这片空间位于前景之外，并将我们包容在内。

　　说到这里，我们自然要转入第二个要点，它牵涉帕诺夫斯基文章中一个有些含混不清的方面，即帕氏在讲到"斜向"空间时对透视的阐述。他抱怨人们"没有真正分清画面空间中建筑的斜向放置——正像乔托和杜乔（Duccio di Buoninsegna）所安排的那样——和空间自身的外转间的差别"。的确，正是在乔托和杜乔的作品中，人们"第一次看到重新封闭起来的内部空间，我们最终只能将这些内部空间解读为具有投影效果的形象，它们的原型是北方哥特式艺术早已在立体形式中发展出来的'空间盒子'（Raumkästen）"。

　　至于"空间的外转"，帕诺夫斯基为它指定了一个诞生日期，即公元1500 年左右，并确定了它所在的位置，例如，在杰拉尔德·大卫（Gérard David）的画作《判决冈比西斯》（Le Jugement de Cambyse，图 7）中。帕氏用"空间的外转"专门指称地面的外转。在上述画作中，具体说来，是指画平面的底边对地面方砖的斜切。通过这一技巧，人们加强了画面的片段性。然而，这样的外转现象在此之前早已屡见不鲜。例如，帕氏在其著作《早期弗兰德斯艺术》（Primitifs flammands）中选取 1400 年左右的弗兰德斯细密画就包含上述现象，但如此特别的空间处理方式却并未引发作者的任何评论。此外，在出自林堡兄弟（frères Limbourg）艺术圈的作品中，我们也能看到同样的现象。

　　文章快到结尾的地方，帕诺夫斯基开始显得含糊其辞：在无法使用"斜向空间"概念的情况下，他用"受空间转寰画法影响的画面建筑"来形容巴拉德林（Bladelin）祭坛画的中屏，即绘有耶稣降生马槽的那幅画。然而，乔托放在画面空间中的那些"盒子"与罗希尔·范·德·韦登的"盒子"又有什么区别呢？事实上，帕诺夫斯基是想抽离出一个在和北方艺术的接触中未发生任何变异的意大利艺术理论模型；他同时意欲说明，北方艺术家与意大利艺术家关注的是截然不同的问题，尽管这些问题在性质上是相通的，即都与处于运动状态的空间相关。

　　帕诺夫斯基没有看到，教堂内景无形中成为北方画家依靠经验探索空间透视的理想模型。一个个开间朝向半圆形内殿的渐次推进，通

图 7 《判决冈比西斯》，杰拉尔德·大卫作，藏于布鲁日（Bruges）市立博物馆。

过其形式在某种程度上类似于汇聚在灭点上由垂直线构成的视觉角锥体。在"正常构造"（costruzione legitima）的情况下，视觉灭点正是视觉角锥体的对称点。教堂内景为画家提供了一个五个面（上、下、左、右、远——译注）围合的场景，但它却在深度中暗示广度，因为为了获得一定程度的逼真感，空间深度的表现是不可或缺的。然而，恰恰是基于五面围合的特点，教堂内景这一主题揭示了量块理论的缺陷，因为这里的画面空间显然具有明确的方向性。此外，我们还要特别指出："匀

图 8　《逝者的弥撒》，选自《圣母院历书》（*Les très belles heures de Notre-Dame*），藏于都灵古代艺术博物馆。

质性"一词可以用来界定画面平面的最主要特征，却不适用于界定具象空间。因为在细密画《逝者的弥撒》（图 8）和柏林画廊收藏的凡·艾克木板画中（图 9），具象空间具有完全不同的性质。

在细密画《逝者的弥撒》中，教堂内景所形成的视觉角锥体截面，正是画家整齐地沿一道横向肋拱（它自然与中殿主轴成正交）切割下去获得的。换句话说，前景——具象空间与"图像模式"恰巧重合在一起的地方——是由画家整齐地横切三廊大殿而得到的场景构成的。在藏于柏林的凡·艾克木板画中，画面平面同样是由画家横切中殿所获得的场景构成的，但这一切面却不与建筑结构的任何元素相重合。这一刀是凡·艾克在某个开间的中段随意找个位置切下去的，这就是为什么我们在画中只能看到这个开间的一小段拱顶砌面。这一做法其实破坏了建筑的连贯性和画面的纵深感，但艺术家却巧妙利用画面平面的形式规格弥补了这些缺陷。由于画平面的顶部呈半圆拱状，这一形式规格在某种程度上重构了图像中的建筑况味。不仅如此，该补救措施还产生了减弱画面片断性的效果：同样的画面若是放在长方形的规格里，定会让观者感到场景的截取不尽合理。

与前者不同的是，凡·艾克的画中存在一块在空间上说不清道不明

的区域，它位于画作的两
条竖边和半圆形顶边作为
一边，和我们的目光所见
的画中空间的起始部作为
另一边，此区域位于两边
之间。我们强烈地感觉到，
在这两部分之间是一块切
实存在着、却无法被表现
出来的空间。但这一空间
在画面的底部却消失了，
因为无论在空间上还是视
觉上，画作底边都与画中
铺满方砖的地面的起始线
相对应。画家为表现整个
场景而采用的视点在此画
中位于图像上部，但这一
点对我们在底部所注意到
的效果毫无影响。

　　将地面方砖的边线处
理成一束与画面平面垂直
的消失线，这一法则早在
《逝者的弥撒》的细密画中
就已得到采用。但两个图
像之间仍存在一个巨大的
差别：这便是凡·艾克成功
地掩饰了被展现的画面空
间的扭曲变形；也就是说，
他自己发明了一套装置，

图 9 《教堂里的圣母》(*La Vierge dans une église*)，
凡·艾克作，藏于柏林画廊。

并借助装置使观者相信，画面空间的匀质性与"图像模式"完全相重合。

我们之所以花费如此长的篇幅来剖析这两件作品所揭示的问题，首先是因为帕诺夫斯基本人对它们的重视。但更主要的是为了说明，帕氏对作品的不完整解读，使他免去了咬文嚼字地深究他自己导入的"量块""方向""匀质性"等概念的确切含义。在这些方面，佩希特的理论较之帕氏显然更令人信服，这仅仅是因为他引入了"图像模式"的概念。有了这个概念，人们便不会轻易把画面空间与（投影所形成的）画面平面混为一谈。但正是佩希特赋予画面平面的主导性角色，后来又成为迈耶·夏皮罗批评的靶子。诚如夏皮罗所抱怨的，佩希特想"抹杀"画面"所固有的表现性和内容"，但这实在应被解读为是一项策略，其目的在于确立"图像模式"这一全新的概念。这绝不意味着佩希特要在所有图像表达中引入孰高孰低的等级体系，而是旨在表明，"图像模式"从此应被视为不可或缺的指标，人们若要对画面进行整体分析，就必须从这一指标出发。

夏皮罗 1936 年的文章中针对佩希特的批评意见受到了后者的重视，在佩氏后来的研究论著中，夏氏之前注意到的问题全部得以解决。我们要带着几分嘲讽地指出，夏皮罗后来也学会了从"新一代维也纳学派"中获益，将之用在自己讨论"非图像性符号"的文章中。

帕诺夫斯基独有的画面空间观念，即带有目的论色彩的看法，还受到来自库尔特·巴特的另一种质疑。巴特注意到，艺术史界习以为常的画面空间观，其实只代表人们在相对短暂的一段时间——即 15 至 17 世纪——的观念，而绝不能反映普遍的状况。这一对艺术史家而言似乎天经地义的空间观念具有三个基本属性：各向同性、延续性和无限性。正是凭借这三个空间属性，人们自以为能够评价所有时代和所有文明的艺术。乍一看，人们对线性透视法的成熟运用似乎"部分地解决了营造各向同性和延续性空间的问题"。于是，空间被构想成"像建筑内景一样的立体框架"。但如此构架的空间是不能被称为具有各向同性的，因为文艺复兴"引入了人物与虚空空间的对立，这一对立关系破坏了图像的

一体性"。然而，这就解释了为什么直到 1910 年前后，西方绘画始终仍在追求画面空间的各向同性和延续性；这一追求之所以此后遭到抛弃，在巴特看来，是因为它建立在一个错误预设的基础上，即将想象中的空间和看到的空间混为一谈。

正是想象中的空间而非看到的空间，才真正具有整一的形式。为了营造空间错觉效果，使画面空间看起来具有延续性并在所有的方向上都呈现出同样的物理性质，15 世纪的画家开发并完善了一些技法。在欧洲南方，人们通过绘制地面方砖来区分近景、中景和远景；在欧洲北方，人们则借助颜色——赭石、绿色、蓝色——来实现同样的目标。无论是通过几何技法还是依靠颜色运用所暗示出来的画面空间，都将观者引向一种运动的态势。在这种状态下，观者感到自己的目光被拉向画面的远景。这是个意想不到的结果，它后来引发了样式主义（maniérisme）者的系统性探索。

下编

大教堂艺术概论

可见性与不可见性

观看圣体 [1]

"城市的名气更多地取决于……它所拥有的圣物,而不是其城墙的坚固程度或法院的口碑",不久前,一位研究中世纪末期欧洲城市的历史学家这样写道。实际上,从接受洗礼到加入行会,从列席堂区和教区会议,到参加宗教游行,生活在中世纪城镇里的居民会发现自己置身于由各种关系密集交织而成的体系中。他通过这一体系与大大小小数不清的圣徒相连,时时企盼他们的恩典和护佑,而进入人们社会生活的圣徒则形成了一个精神社会。通过化身为圣物,这个精神社会也获得了物理意义上的存在。

今天,我们很难在当年的"圣物名城"中辨识出其原有的风貌。这不仅因为当时的社会制度坐标——主要是教会体系——早已被其他社会体制所取代,而且因为这一城市的建筑网络在物质和物理层面上都发生了翻天覆地的变化。具体说来,存留至今的民用建筑寥寥无几,宗教建筑也是零零散散。然而后者,即残存于现代城市建筑网络中的哥特式教

[1] 圣体即在圣餐仪式中经过祝圣的面饼,在信徒眼中这块面饼就是基督的身体,因此被称为圣体。——译注

堂，无论是从属于堂区或修道院的，还是有主教常驻的，都将一整套建筑形式和具象形式铺展在我们面前，这其中的每个形式都包含特定的意义和功能。这些意义和功能，莫说当时的广大信众不甚明了，哪怕是神职人员都未必能将其一一辨清。一个明显的例证便是 13 世纪末基督教礼规学者纪尧姆·杜朗（Guillaume Durand）撰写的《日课指南》（*Rationale divinorum officiorum*），目的在于向教士强调崇拜活动、宗教圣事[2]、教堂建筑和陈设等诸如此类的事物各自所包含的象征意义，因为这些事情早已被教士群体所逐渐淡忘。尽管如此，我们却能够断言，在中世纪，没有人对哥特式建筑所构成的符号体系无动于衷，因为它所包含的可见形式是那样丰富多彩、美不胜收。这些巍然兀立于一片城镇民居建筑之中的纪念碑式[3]结构体是永久的证据，揭示着中世纪末期社会的一大特征，即观视需求的不断增长。在几个全然不同的领域，我们都能找到不少迹象宣告着该需求的存在。这些迹象自 12 世纪就出现了，它们当中最引人瞩目的当属信众愈发强烈地要求在祝圣时刻观看圣体这一现象。

12 世纪末以前，举扬圣体的做法基本上不存在。13 世纪中期，它却风行整个欧洲。在这期间，它先是于 1208 年在一条教会法令（颁布的具体日期不明）中得到确立，后是于 1215 年在拉特兰公会议[4]上被正式定义为"面包化为圣体、葡萄酒化为圣血的变体现象"（transsubstantiation du pain au Corps et du vin au Sang）。该表述肯定了"基督真实的身体临现于教堂"这一教理。

神学家的圈子和正规修会组织内部率先提出与圣体圣事相关的问

[2] 圣事亦称圣礼，基督教的基本礼仪。根据教义，圣事是圣灵圣化人们灵魂的工作，可以使人"未义成义，既义益义，失义复义"。它必须符合三个标准：耶稣亲自订立，有一定的外在仪式，这种可见的外在仪式能够赋予领受者不可见的基督的宠爱和保佑。凡诚心领受者，都可获得。天主教规定的圣事有七项：洗礼、坚振礼、圣餐礼、告解礼、授职礼、婚配礼、终傅礼。——译注

[3] 在艺术作品中，纪念碑式指巨大的规模；在艺术批评中，其指宏伟端庄的气势，与大小无关。——译注

[4] 公会议指西方教会体制下的全体主教大会。——译注

题。专门的圣体崇拜最早见于 11 世纪中期的克吕尼修道院（abbaye de Cluny）。后来，教会为确立上述变体论展开了强大的宣传攻势，导致关于圣体神迹的传说一时层出不穷。

中世纪神学家拉昂的安塞姆（Anselme de Laon，卒于 1117 年）和尚波的纪尧姆（Guillaume de Champeaux，卒于 1121 年）都曾断言，在圣体圣事中临现的并非仅仅是圣血，而是基督的整个身体。因此，从某种意义上讲，神学家比群众早一步生出观看圣体的愿望。也正是就基督身体的临在这个问题，托马斯·阿奎那（Thomas d'Aquin）[5] 写下了其《神学大全》（Somme）中最重要的篇章，相关内容后被特伦托公会议（concile de Trente）所采纳。在圣维克托的休格（Hugues de Saint-Victor）看来，基督亲临圣体圣事，为的是以其身体的临在激发人们追寻其精神的临在。这重象征意义的存在离不开中世纪学者对可见和不可见事物的普遍区分：凡是可见的事物，都需要我们去阐释。只有通过这种阐释，我们才能打开不可见世界的大门。确立圣体圣事的象征意义，正是为了让我们借助一定数量的符号认识上帝的真理。那么神学家是如何定义"圣事"的呢？起初，圣奥古斯丁在其《上帝之城》（La Cité de Dieu）中将之定义为"神圣的符号"（sacrum signum）。圣维克托的休格亦认为它是一种物质性元素，因形似而发挥代表功能，因典章化而具有自身意义，因神圣化而包含了超出自身意义的事物。圣奥古斯丁当年亦提出"圣事"和"精神实质"（res）两种说法，并对它们进行了严格的区分。以圣体圣事为例，五官所感觉到的饼和酒的外形是圣事，基督完整的身体与血液是精神实质。彼得·伦巴都（Pierre Lombard）则在圣事的基础上提出了三个截然不同的概念："作为外在可见符号的圣事"（sacramentum tantum）、"圣事所包含的精神实质"（sacramentum et res）和"不包含在圣事中但被表示出来的终极实质"（res et non

[5] 托马斯·阿奎那（约 1225—1274），中世纪著名经院哲学家、神学家。其学说在 1879 年被教皇利奥十三世正式定为天主教的官方理论。《神学大全》是其主要著作。这是一部用基督教观点解释自然、社会、神学诸问题的百科全书式的神学教程。——译注

sacramentum）。具体说来，在圣体圣事中，饼和酒的可见外形属于外在可见符号。它们既象征耶稣的真实身体和真实血液——圣事所包含的精神实质，又象征奥义的圣体，或者说全体信徒在教会中的合———不包含在圣事中但被表示出来的终极实质。

在圣托马斯眼中，圣事同样包含三重象征意义：

——纪念基督受难（la Passion）；

——彰示上帝恩典（la Grâce）；

——预示未来的荣耀（la Gloire future）。

圣体圣事作为一项制度，旨在通过面饼的外形展现基督的身体。这个身体不仅包含真实存在性，而且具有象征意义。它象征全体基督教民通过教会合为一体，以及对基督受难这一事件的纪念。在分享圣体的时刻，被信徒们所分享的基督身体则预示着天国中上帝丰满的喜悦。

信众观看圣体的愿望在 1200 年左右愈发迫切起来。在现实中，对圣体举扬的记载始见于巴黎主教厄德·德·叙利（Eudes de Sully，1196—1201 年）颁布的一条教会法规。根据该法规，"手持面饼时，不应为了让全体会众看清楚而立刻将其高举。应将饼持于胸前，直到念诵：'这是我的体'（出自《圣经》，《马太福音》第 26 章）时，再将其举起，以示众人"。

仿佛是为了鼓励更多的信徒瞻仰圣体，奥弗涅的纪尧姆（Guillaume d'Auvergne）宣称，上帝喜欢在信徒注视基督身体时满足他们的心愿。在 1230 至 1240 年这段时间，一些接受了上述观点的神学家开始担心人们只顾观看圣体而忽略了领受它（即食用圣饼——译注）。对此，方济各会修士哈莱斯的亚历山大（Alexandre de Halès）回应说，圣体这种精神性的食物，最适合用视觉这种最脱离物质的感官来领受。因此，当时不乏仅为多看几次圣体而在一天内连跑好几座教堂的信徒。

关于圣体举扬的具体时刻，13 世纪的好几场公会议都将其定在祝圣刚刚完成的那一刻，并规定应"让所有人都能看到"（ida quod possit

videri)。这与前面提到的巴黎教区的规矩相吻合。而早在 12 世纪，皮埃尔·勒·尚特尔（Pierre le Chantre，卒于 1197 年）就断言，基督圣体只有在"这是圣餐杯"（hic et calix）那句祷文被念出后才能临在。而以厄德·德·叙利之见，主祭神甫在念诵"他在受难的前夕"（qui pridie）时不应将饼摆在过高的位置，而要将其端放在胸前，尽量不让人看到，在说过"这是我的体"（Hoc et corpus meum）之后再将之举起。实际上，从 12 世纪上半叶起，人们在祝圣的时刻便同时举扬面饼。这样做有一个危险的后果，就是某些信徒在饼还未变为圣体之前就开始瞻仰它，由此犯下偶像崇拜的大罪。对皮埃尔·勒·尚特尔而言，只有在酒被祝圣以后，变体才实实在在发生。圣托马斯（即托马斯·阿奎那——译注）、大阿尔伯特（Albert le Grand）和哈莱斯的亚历山大均认为，应先盖住圣体，待举扬过后再揭开盖布予以展示。最终，专司礼仪的教士制定了各种各样的规章，以便信徒能够更清楚地看到被举起的圣体。例如在举扬的时刻点燃大蜡烛或打开内殿（亦即祭屏)[6] 的大门，后面这种做法常见于修道院教堂。加尔默罗修会提倡限制燃香，以免烟雾过大，遮蔽圣体。除此之外，还有用颜色厚重的布帘衬托洁白面饼以加强其观视效果的办法。

　　上述几个例子表明，神学家是多么有必要严肃地指出混淆崇拜对象的危险。根据厄德·德·叙利的理论，面饼只要没有被祝圣，就仍是没有内容的符号（signum）。而当它成为圣体之后，虽然符号的可感外表不变，意义却不同了。公众的目光所应见证的，正是一般物质向"圣餐物"（espèces）的转变。通过举扬行为，教会意欲证明"道成肉身"实实在在地发生了，并由此深化人们的崇拜心理。拉提斯伯恩的贝尔托德（Berthold de Ratisbonne，卒于1272 年）认为，举扬圣体意在展现三件事："这是上帝之子，他为你而向圣父展示身上的伤痕。这是上帝之子，他为你而走上十字架。这是上帝之子，他将回来审判所有的生者和死者。"

[6]"祭屏"亦称"圣障"，指中世纪时放置在内殿与中殿交界处的隔断，目的是将内殿完全遮挡，突出其神圣性。19 世纪后，这一装置被大规模拆除，今日已难得一见。——译注

我们刚刚指出，在新的条件下进行的祝圣活动使信众有幸一睹圣体。而在这一活动之外，信徒是见不到圣体的。这主要是因为圣体很晚才开始在弥撒以外的场合得到公开展示：相关记载最先出现在德国、瑞典和利沃尼亚（Livonie）。有文献提到，西班牙加利西亚（Galicie）地区的卢戈（Lugo）市有一只圣体柜，柜门由水晶制成。而这时已经到了15世纪。

在14世纪，面饼无论是否成为圣体，大都被摆在圣体显供箱中供人瞻仰。根据史料可知，1333年，苏黎世主教座堂（cathédrale de Zurich）拥有一块基督的水晶（cristallus Christi）。而1340年在特里弗（Trèves）的教堂中，"主的荣耀之躯被安放在一只珍贵的镶嵌着水晶的镀金银盒里。这只盒子做工考究，装饰着三个刻画精准的带翼天使形象，他们环盒而立，一名教士则被摆在了水晶块的上方"。早在1304年，一名斯特拉斯堡（Strasbourg）的议事司铎就在其遗嘱中提到了"一只镶嵌水晶的镀金黄铜圣体显供箱"。1324年，兰斯大主教科特赖克的罗伯特（Robert de Courtrai）向该教堂捐赠了一柄镶有宝石的金十字架。十字架正中有一块水晶，透过水晶，我们可以看到圣体。

出自那个古老年代的类似物品，我们今天尚能看到一些。比如源自奥地利一家隐修道院的带底托锡耶纳（Sienne）珐琅装饰圣体显供箱，其制作年代应在1310至1320年间。这只箱子上印刻的《羔羊颂》（Agnus dei）明确无疑地透露了物品最初的用途。因底座曾被切下一块，其外观已不是原先的样子。巴塞尔主教座堂（cathédrale de Bâle）宝物库拥有一只经鉴定制作于1330年前后的圣体显供箱。在这件作品中，16枚精美绝伦的半透明珐琅小圆盘环绕一大块水晶，透过水晶我们可以看到一块横躺着的月牙形，这是一个展陈装置，长圆形的面饼垂直地立在它上面。弗里茨拉尔（Fritzlar）这个地方保存着一只于1325至1350年间出品的银质镀金圣体显供箱，箱脚上刻有这样一段经文："上帝的羔羊，除去世人罪的主，怜悯我们。"这句话在祝圣时刻是紧接着"这是我的体"说出的。

综上所述，基督真实身体的临在相对而言是一条很晚才得到确立的

教义。然而，它却明显改变了信众乃至教士的行为习惯，甚至是宗教思想。林肯（Lincoln）主教罗伯特·格罗西特斯特（Robert Grosseteste）在向彼得伯勒（Peterborough）修道院的本笃会修士发表讲话时曾这样说道："在你们的修道院里……上帝以圣母马利亚 [7] 所赋予的真实的血肉之躯活在圣体圣事中。"正是在修女院中，圣体崇拜最早兴起。而在俗界，它很晚才得到传播，部分原因应存在于这样一个史实中：当时的很多教堂除了做弥撒的时间以外，不向公众开放，至少 15 世纪以前的情况是这样。否则在 1204 年，巴黎主教不会下令禁止圣母院在白天关门。在此情形下，圣体得到公开展示的机会很少。这也说明了为什么某些主教一再要求让公众能更多地看到圣体，至少是当他们进入宗教场所时。

基督真实的身体临现于教会的信条深深地改变了虔信者对宗教空间的认知：它不再是天上圣城耶路撒冷的缩影，而成为能给置身其中的人带来永恒体验的空间。这一体验的内容便是用自己的双眼去确认基督的真实临在。14 世纪的方济各会修士、编年史家乔哈恩·冯·温特萨尔（Johann von Winterthur）的一句话恰如其分地反映了上述变化："现代人（此处指中世纪之人——译注）的信仰全靠圣体圣事来维系。"

圣方济各与见证人

众所周知，圣方济各的学说在基督教教义日渐可视化这一进程中起到了不可忽视的作用。具体说来，这位圣徒首先采取的行动是劝说人们张开双目观看发生在眼前的两大事实：圣体的真实临现和福音的真实存在。关于圣体，《方济格训道集》（*Admonitions*）中有段专门的阐述，只消

[7] 在其《指南》（*Manuale*）一书中，纪尧姆·杜朗表示，"用来储藏已成圣体之面饼的匣子（capsa），代表荣耀的圣母的躯体……它或是木质的，或是象牙的，或是银的，或是金的，抑或是水晶的。不同的材质使其展现出基督身体不同方面的美"（见 G. 杜朗：《日课指南》[*Rational ou Manuel des divins offices*]，第 53 页）。

读一读，我们便可以知道圣方济各多么强调见证人所发挥的关键作用："主耶稣曾对他的门徒说：'我是道路、真理、生命，除非经由我，谁也不能到父那里去。你们若认识我，也就认识我父；从现在开始，你们即将认识他，并且已经看见了他。'斐理伯对他说：'主，把父显示给我们，我们就心满意足了。'耶稣对他说：'斐理伯，我与你们在一起这么久，你们还不认识我吗？看见了我，就是看见了我父啊。'父住在不可接近的光中；上帝是神；从来没有人见过上帝。上帝既是神，所以非靠神，人不能看见他。因为使人生活的是神，肉一无所用。同样地，子因等同于其父，而不能被父及圣神之外者所见。为此，有人看见了主耶稣基督，却如观视凡物那般，并未真正看见，也未依神及上帝之意，而信他是神子。举凡此等都将被罚入地狱。同样地，有人观看饼与酒所成之外形，观看它于祭台之上、司铎双手之下，经主的言语圣化而成基督之圣体圣事，却不依神及上帝之意，而真信这是主耶稣基督实实在在的圣体与圣血。举凡此等也都将被罚入地狱。至高者自己曾作证说：'这是我的体，这是新约的血；谁吃我的肉，并喝我的血，就有永生。'"圣方济各在后面又写道："就如当年他（神子）曾在一个确确实实的人身中，呈现于各位宗徒眼前那样，如今，他在面饼形下向我们启显。那些宗徒用肉眼瞻仰他时，所见的只是其肉身，但用灵魂之目瞻仰他时，就相信他是上帝。我们也应如此，虽然我们用肉眼看时，只见饼和酒，但我们坚信在那里有常生的真神的圣体血。"

圣方济各的第二个行为是将福音范例——耶稣的生平事迹——呈现在人们眼前。为此，这名圣徒坚持过公开的生活，向众人表明自己是在重历基督的一生。他重实际行动甚于言语教导，"效法（基督）"（imitatio）[8] 这条教义为其提供了行为实践的理论框架，而其行为反过来

[8] 基督教教义之一。根据该教义，真正的基督徒必须像基督那样生活，要在基督灵性的指引下开始一种新的、重生性的生活。对于基督徒来说，需要效法的方面很多，主要包括：爱、虔诚、顺从、清贫、慈悲、自制、无私、不干坏事、不发怒，以及坚持信仰等。——译注

又为该理论提供了模型范例。正是亲眼见过他传教的人——切拉诺的托马斯（Thomas de Celano）和圣博纳文图拉——为其撰写了生平事迹。人们启动阿西西圣方济各教堂的壁画工程时，一些见过他的人仍活在世上。

这些事情的直接后果是教会立即推出反映自身意识形态的圣方济各传记，对其学说予以修订和匡正，因为这位圣徒所树立的安贫守道的穷苦人形象令罗马教廷深感不安。在此我们有必要提起由切拉诺的托马斯撰写的《阿西西的圣方济各生平》（*Vita prima*）[9]。关于该传记在多大程度上是客观的，有两派极为不同的看法长期以来相互对峙。我们不想陷入这场争论，只想强调该书是教皇格里高利九世（Grégoire IX）于 1228 年 7 月方济各封圣后立即约请托马斯撰写的，因此它受到罗马教廷意识形态的左右。而圣博纳文图拉所作的传记同为意识形态斗争的产物，这部作品火药味十足，其创作初衷是讨伐巴黎神学家和唯灵论者。1266 年 [10]，方济各会的教务总会以内容陈旧为由废弃了托马斯版的传记，认定圣博纳文图拉版是唯一权威的版本。这一决定得到了教会的认可。后者授予圣博纳文图拉"六翼天使长老"（maître séraphique）的称号。该称号无异于认定圣博纳文图拉是"六翼天使圣徒"，即圣方济各的精神之子。因为，正如一位方济各会理论阐释家所言："方济各带领人们回归福音生活，圣博纳文图拉则带领人们回归福音智慧。"

圣方济各的公众形象受到罗马当局精心操控是不争的事实。这位圣徒的生平事迹以组画形式被搬上阿西西教堂的墙面 [11] 便是明证。该教堂兼有圣殿的形式，底部藏有圣徒的宝贵圣骨，上部则是同时从属于方济各会和教皇的教堂。它由格里高利九世创建，后被英诺森四世（Innocent IV）列为圣堂。其壁画方案由罗马圣彼得大教堂（Saint-Pierre de Rome）

[9] 此书亦被称为"方济各生平第一传记"，即相较于圣博纳文图拉在其之后所作的第二传记而言。——译注

[10] 法文原书为"1226 年"，经查为印刷错误，此处更正。——译注

[11] 这组绘画的作者是意大利画家乔托。后面提到的佛罗伦萨圣十字教堂的巴尔第礼拜堂的圣方济各生平连环绘画亦由乔托创作。——译注

的总司铎马窦·罗索·奥西尼（Matteo Rosso Orsini）精心策划。佛罗伦萨圣十字教堂的巴尔第礼拜堂（chapelle Bardi）墙面上亦绘有圣方济各生平叙事组画。它所确立的图像志比其母堂——阿西西圣堂的更为简明，更加符合罗马教廷所确立的正统思想。在这一思想中，教皇的承认和在东方的传教斗争占据中心位置，安贫守道的理想则几乎完全被消解。单纯从形式层面来看，我们可以很清楚地观察到，在佛罗伦萨的组画中，乔托全面调整了之前创作的阿西西组画的构图，使之更突出中心，甚至可以说使其更富有威严。在某种意义上，正统教义的权威被传移到了画面组织方式中。

审视从 13 世纪流传下来的各种圣方济各肖像，我们能发现一个明确的趋势：在贝林吉耶里（Bonaventura Berlinghieri）创作的祭坛画和阿西西的叙事组画中，这位圣人留着胡子。而在圣十字教堂的作品中，他的胡子却不见了。这一变化符合当时兴起的一个新观念，即只有身份卑微之人才留胡子。这也是安贫守道理想逐渐消退的另一个表征。该进程首先得到了隐修机构的推动，最终在教皇于 1323 年颁布的 "*Cum inter nounullons*"[12] 通谕里得到了官方教义的肯定。

与圣多明我（saint Dominique）[13] 一样，圣方济各主张放弃一切形式的财产所有权。这一要求带来的不仅仅是经济方面的后果：方济各会不同于以往的隐修机构，其修士并不依靠自耕自种为生，也不终日待在修道院里，而是走街串巷四处乞讨，因此这些人将他们的日常生活完整地呈现在城镇居民的眼前。由于暴露在众人的目光之下，他们的行为是完全透明的。而这正是方济各会的追求，至少在初期阶段，或者说 1230 年教皇格里高利九世颁布 "*Quo elongati*" 通谕之前情况是这样。这一通谕

[12] 教皇通谕往往以文本开头的两三个单词为称呼。此条通谕的主要内容是谴责方济各会关于安贫守道的理论。——译注

[13] 圣多明我（1170—1221），天主教托钵修会多明我会创始人。多明我会成立于 1215 年，1217 年获得教皇承认，其注重神学研究和布道活动，尤其重视经院哲学的研究与传播，对欧洲高等教育产生了极大影响。本书屡次提及的托马斯·阿奎那和大阿尔伯特均为该会会士。——译注

故意曲解圣方济各的遗嘱，尤其否认了该会修士逐字解读并严格执行会规[14]的必要性。然而，行为的公开化、透明化此时已经造成了巨大的影响：该会修士模范性的行为举止有力确保了圣方济各的学说对那个时代人们的触动和感化作用。当时，城市经济的繁荣发展导致了一个结果，即越来越多的人渴望恪守清贫。这一渴望起初将他们引向异端邪说，后来在圣多明我和圣方济各所分别树立的理想中得到了疏导。1230 年后，方济各会修士停止了公开传教行为，因此不再暴露于人们的目光之下，于是教皇热心地命人将圣方济各的传教行为制成图像，作为证据摆在信徒眼前。这一举动的目的显然是借助图像来维护圣徒形象公开透明的特色。

圣方济各图像志自 13 世纪 30 年代起便得到确立：贝林吉耶里创作的表现圣徒生平的普雷夏（Pescia）祭坛画（图 10）完成于 1235 年。而此后问世的圣方济各和圣十字教堂墙壁的大型组画方案，却并非是对这一图像志的丰富和发展，而是另有其用途。正像我们之前指出的那样，它无疑是教廷意识形态宣传的产物。[15] 普雷夏祭坛画的正中央（这通常

[14] 该会规由圣方济各亲自制定。——译注

[15] 在 1955 年发表的《意大利艺术与圣方济各的个人作用》（见《具象性的现实》[*La Réalité figurative*]，1965 年于巴黎出版，第 365 页起）一文中，皮埃尔·弗朗卡斯泰尔（Pierre Francastel）意图否定这位圣徒在图像志和情感两个方面发挥的作用。我们必须看到，这是两个完全不同的方面。首先，人们的确专门为圣方济各设计了一套包含其人物造像和故事情景绘画（historia）的圣像系统，但设计者在很大程度上参照了锡耶纳祭坛画中出现的人物形象。这些人物均是"历史上的"圣徒，如施洗者约翰（Jean-Baptiste）、抹大拉的马利亚（Madelaine）、彼得（Pierre）、芝诺比阿（Zénobie），因此他们的形象都是标准化的造像。以这些标准化、简单化的形象为模型表现一个当代人物完全算不上创造行为，而另具一番意义。其次，弗朗卡斯泰尔在文中指出，无论是奇马布埃（Cimabue）的艺术还是乔托的艺术，都不是受到圣方济各宗教情感的激发而形成的。真正对两者都产生极大影响的，是 13 世纪（Duecento）末罗马式艺术所经历的重大变革。这些变革为奇马布埃和乔托打开了古代艺术世界的大门，使他们从此处在其影响之下。但在其例子中不容忽视的一点是，他吸收古希腊罗马图像语言，是为了用它来创造新的图像志。无论是 1230 年的祭坛画还是乔托的壁画中，我们都能感受到古代造型遗产在多么大的程度上被用来服务于当下，即从根基上赋予刚刚诞生，并在日后形成传统的圣方济各图像志的形式正统地位和真正意义上的范本价值。见新近出版的《意大利方济各会的早期图像崇拜：13、14 世纪的插图形态及其功能变迁》（*Der frühe Bildkult des Franziskus in Italien. Gestalt und Funktionswandel des Tafelsbildes im 13. und 14. Jahrhundert*），作者 K.克吕格尔（K. Krüger），柏林，1992 年。

图 10　博纳文图拉·贝林吉耶里，制作于 1235 年，圣方济各教堂中的普雷夏祭坛画。

是留给耶稣的位置）是圣方济各全身像，这一主题图像的左右两侧是讲述其生平事迹的小幅绘画，其功用在于帮助信徒静下心来，默默思考圣人所做出的榜样。这些画面极其忠实于文献记载，几乎没有任何凭空添加的细节或景物，更没有丝毫想象和夸张的成分。这种质朴之风与圣方济各的"穷苦人"（Poverello）精神一脉相承。该风格在画家阿雷佐的马尔加里托内（Margaritone d'Arezzo）所绘制的那些圣方济各像中表现得更为强烈。他的这些作品简直是"贫穷艺术"（arte povera）[16] 字面意思的写照。然而，在圣方济各教堂和圣十字教堂，情况却完全相反：这两处的故事场景绘画所使用的表现手法，旨在将各种各样的形式资源和博大精深的古代艺术所留下的遗产呈现在观者眼前，以激发其强烈感受。圣方济各叙事组画的创作者们显然热衷于描述，而贝林吉耶里对此却丝毫不感兴趣，这当然不仅仅是因为他们各自所要创作的绘画尺寸规格不同。阿西西的画家流连于精致地描绘动植物、土地山石和建筑物，他们不放过任何一个细节。从这一点来看，他们的行事风格颇似切拉诺的托马斯。后者在撰写圣徒行

[16] 观念艺术的一个流派，意大利艺术评论家切兰（Germano Celant）于 1967 年提出这一概念，以捡拾废旧品和日常材料作为表现媒介，用最廉价、最朴素的废弃材料——树枝、金属、玻璃、织布、石头等进行艺术创作。——译注

记时，稍有机会就在陈述事实之余添加对氛围和人物情态的描写。此外，一些作家和画家选择更加生动活泼的叙述方式另有一个理由，那就是圣方济各本人也喜爱在自己的公开生活中加入很多近乎喜剧或闹剧的成分。这种作风产生了极大影响，以至于有学者指出，"中世纪末期民俗艺术中的现实主义与方济各会修士的活动和举止有着千丝万缕的联系"。在其门徒兼传记作者的有意渲染下，圣方济各的行为走向了搞笑和"对崇高事物的矮化"，这其中还夹杂着些许狡猾的嘲讽：在圣徒一边咩咩地学羊叫一边念出"伯利恒"（Bethléem）这个地名时，他所展现的正是这样一种面貌。正如文艺理论家巴赫金（Mikhaïl Mikhaïlovitch Bakhtine）所指出的，在中世纪，喜剧因素或是得到宗教和世俗团体的疏导，或是遭到它们的碾压。我们于此处所看到的正是一个疏导的典型例子。

同一事物在某些情况下看上去是危险的颠覆行为，在另一些情况下则仅仅是怪异的举动，再换一个地方，则成为文学体裁。荒诞喜剧因素的插入只不过是种微观技术手段，它从属于一套借自古希腊罗马和拜占庭修辞学的描写手法，这一手法叫作"以文述画"（ekphrasis）。在该体裁的作品中，我们很难找出纯粹陈述事实的句子，因为到处都是淋漓尽致的描写。这套手法很早便从古典修辞学进入了基督教文学。4世纪时，它在教父[17]的著作中得到了使用，伴随赞颂或煽情的文字出现。在布道作品中，这一手法的运用增强了教导之词的生动性和画面感。该修辞方法存在的意义是将被陈述出来的事实植入听众的日常体验所具有的厚度中。与圣方济各相关的传记文学都广泛使用了看图说画手法；乔托为这名圣徒创作的绘画亦是如此（图11）。至于在这些造型表达中具体有多少成分来自乔托的想象，对我们来说并不是一个很重要的问题。我们在此所关心的是，从普雷夏的祭坛画到圣十字教堂的壁画，圣方济各图像志在此过程中所发生的变化是何种性质的。贝林吉耶里的叙述仿佛是一

[17] 指在神学上具有权威的早期著作（约公元2—12世纪）。——译注

图 11　乔托,《圣方济各之死》(*la Mort de saint François*),佛罗伦萨圣十字教堂 (Santa Croce),巴尔第礼拜堂。

种与信徒的对话,在这一对话的框架下,它将自己的职责严格限定为展陈事件。乔托的叙述则更像一种修辞,并且作为一种修辞,它所对应的正是以文述画手法。他的图像是面向听众的演讲,画家本人不停地向我们强调这个事实:在每幅图像中,他都特意安排了围观者。他让这些人三三两两地聚在一起,并相互交谈。此类人物的身份通过动作和面容显露出来:他们不是在评论或解释什么,就是在对着主要人物指指点点。圣徒行为的公开意味因画中旁观群众的种种反应而变得愈加浓厚。乔托所添加的这些男男女女无不在向我们证明画上所记录的事情千真万确,因为他们以现场目击者的身份出现在画中,凭借这一事实,他们便足以向观画者担保画中所有的一切都真实发生过。此外,图像往往需要观者聚精会神地凝视良久,因而更能使信徒产生错觉,分不清画面与现实世界。而琳琅满目的物件、配饰、"幕布",以及人物丰富的动作和表情于此处的铺展,也无不反映了世俗精神的崛起。

　　见证人的概念在宗教感化文学中同样占据中心地位。基督教名篇《关于基督生平的冥思录》(«Meditatione de la vita del nostro Signore

YX»）便是个很好的例子。这部作品以前一直被认为出自圣吉米尼亚诺（San Gimignano）的一名方济各会修士——考利布斯的让（Jean de Caulibus）之手，今天人们倾向于将其作者认定为圣博纳文图拉。此书是写给一名修女的，因此语言十分欢快活泼——作者自己也说其作品采用了拉家常的方式和稚拙的风格，读者在阅读过程中不断地被这样的吆喝所打断："快来这件大事的现场看一看，把所有地方都看仔细。正像我前面说过的，这正是凝神注视的力量之所在。"

此书中讲述基督在他泊山（Tabor）布道的那一章尤为精彩：读者在这里受到召唤，也不由得做起了基督本人的听众和见证人。原文如下："此时此刻，想一想、看一看我主耶稣，看他谦卑地坐在此山峰顶，身边围满了弟子。看他就坐在弟子之间，好似他们当中的一员。看他热情和蔼地同弟子们讲话，劝他们相信美德的好处，那讲话的样子又美丽又严肃。正像我所介绍过的，请你细细凝视主的面庞，注意那些恭恭敬敬、全神贯注看着我主耶稣的信徒。看他们听着主的妙语，并努力记忆的样子。他们从这些话语和主的临在中获得了同样多的快乐，此刻幸福无比。好好享受这些冥思吧，就好像您真的看见耶稣讲话，并走近他一样，说不定主会下令让您留在他和这些弟子当中呢。布道完成后，请看我主耶稣带徒弟下山，看他亲切地和他们交谈。主一行上路时，看这帮小老百姓，不是规规矩矩地，而是像母鸡追着公鸡一样紧紧跟上去，想听清楚主在说些什么，人人都争着向主身边靠拢。"

这段叙述在情节推展上令人叫绝：作者一上来将画面设定为基督在其宗徒的环绕下讲经布道，然后缩小取景范围，让画面落在基督及其听众的脸上。之后，他采取第三个行动，即扩大取景范围，给出基督与一众宗徒下山上路的画面。此时，我们看到随着其他听众加入人群，队伍不断壮大。公鸡和母鸡的比喻把我们带入喜剧的情境中，同时也制造出了画面渐行渐远的效果。作者为了向我们传达不同的思想，有意拉近或推远画面场景，这种操作方式让我们很容易就掉入圈套，相信他想让我们相信的东西。上述所有视觉把戏——我们一会儿看基督，一会儿看其

弟子，弟子又看向基督，然后是群众争睹基督——其目的是搅乱读者思维，使其最终完全搞不清到底是自己亲眼所见，还是通过文字叙述而得见。通过内心中的注视，读者也进入这一拥挤的场景，加入到这群目击者中。到头来我们发现，作者并没有把转述布道内容放在首位，而是把更多的精力用在把握布道对听众和观者产生的影响上。《冥思录》显然是想把所有读者都变成基督生平的见证人。

观睹秘迹

圣物指圣徒身体上"遗留下来的东西"。这个词在拉丁文中写作"reliquiae"。它以其现代含义首次得到使用是在圣奥古斯丁的著作中。由此可见，在他那个时候，西方长期禁止的尸体分割行为，像在东方那样，最终被人所接受。而之所以会这样，是因为要保护圣徒遗体不受蛮族人亵渎。照此逻辑，圣徒陵墓可以说是圣物盒的原始形态。随着圣物数量不断增长，人们很快感到有必要使用专门的收纳装置，一方面用来保护和保存圣物，另一方面使之能被携带到不同地方。这些装置在拉丁文中被称为"capsae" [18]。

圣物崇拜最为直观地反映了中世纪之人对神圣事物的看法。对今人而言，这种崇拜行为则构成了名副其实的考验，要求接受考验的人拥有强大的自我催眠能力，能够从非理性的事物中看到合理之处。因为圣物崇拜意味着不加思考地相信圣徒遗物具有神奇功效。

[18] "这正是人们用来封存圣物的盒匣"（Proprie vero est arca in qua reconditur sanctorum reliquie）——见杜·孔日（C. Du Fresne du Cange）:《中世纪拉丁文辞典》（*Glossarium mediae et infirmae latinitatis*），巴黎：L.法福尔（L. Favre）出版社，1883—1887年，第二章，第 144 页。纪尧姆·杜朗给圣物盒起了两个名字，在拉丁文中分别作"capsae"和"phylatteria"，它们皆指"那些银质、金质、水晶、象牙或用其他珍贵材料制成的罐子，专门用于封存圣徒的骨灰或圣物"（见 G. 杜朗:《日课指南》，第 53 页，第 25 条）。

关于圣物，存在两种类型的信仰，分别被称为"神力弥散论"
(orendiste)[19] 和"万物有灵论"(animiste)。前者广泛流传于东方，认为
圣物源源不断地向外散发仙气——这正是人们心目中护身符所应具有的
功效。因此，神力弥散论者理所当然地主张尸体的分割，以及圣物的扩
散和传播。万物有灵论者则认为，圣徒会借助他所留下的圣物做出某些
行为。对圣物的万物有灵主义崇拜流行于古希腊。它拒绝一切扩散、传
播和展示圣物的行为。对圣徒的崇拜在基督教文明中延续下来，它以一
个原则为出发点，即圣徒拥有一种特殊的能量，这种能量在其死后继续
存于其身体碎片或所有与其有过直接接触的物体中，并在程度上保持不
变，还不会随时间而衰减。于是，起初与古希腊做法类似的对圣徒陵墓
的崇拜在西方逐渐发展成为神力弥散主义的崇拜，并也开始提倡圣物的
大量扩散、快速传播和频繁展示。西方基督教世界对圣物神力的讨论离
不开两个概念："神通"(virtus) 和"临在"(praesentia)。前者指圣物
所包含的神奇力量，后者指它于此时此地具有能动性的存在。1030 年，
康布雷主教座堂 (cathédrale de Cambrai) 举行封圣典礼，在典礼上，人
们将该教区所有圣徒的遗骨和遗物都搬进教堂。盛放这些物品的圣物盒
按照一套等级制度被摆放在主祭坛周围。最重要的位置，即主教座席，
由圣热里 (saint Géry) 的遗物所占据。因为此人曾在 586 年出任康布雷
主教。1439 年 6 月 25 日，阿尔勒 (Arles) 枢机主教莅临巴塞尔主教座
堂主持公会议，值此机会，该教堂取出宝物库中所有圣物盒，放在内殿
予以展示。这些圣物盒有的被摆在空置的主教座位上，部分主教故意缺
席的目的便是给圣物留位，以便圣徒能亲自参加封圣典礼。因此，圣物
在这里被视同为圣徒本人，这体现了万物有灵主义的态度。该态度更为
明显地表现在圣菲尔曼 (saint Firmin) 手臂形圣物盒的例子中。这只"手
臂"正是亚眠主教进行祝圣时所使用的工具。同样受到崇拜的还有圣徒

[19] 该词来自 "Orenda"，即北美一些土著人所信奉的不可见魔力的名称。根据这类信仰，
不可见魔力作为某种精神能量弥散在自然中。——译注

穿过的衣物。与圣物频频接触所导致的结果只能是进一步激发信徒在自己与圣物之间建立更紧密联系的愿望。正是在这样的背景下，13 世纪初的人们在想要观看圣体的同时，也渴望瞻仰一直以来被严封在宝匣中的圣物。而此前，圣物都只在节日庆典之时才进入公众视野，即便如此，它们也往往都被遮住，鲜有露出真面目的机会。

通过上文提到的巴塞尔主教座堂圣物的例子，我们知道，圣物被分成了三六九等，不同等级享受不同的待遇：人们会为最重要的那一等圣物雕刻木质基座，并挑选五光十色的基座盖布——白的、蓝的、红的、黑的，上面还点缀着金星，因为按规定，特定场合需要使用特定颜色的盖布。现藏于克吕尼博物馆著名的亨利二世祭坛金帷幔（devant-autel）当时被存放在教堂圣器室中，它只有在七大宗教节日庆典之时才得到展示。这七大节日分别是圣诞节、复活节、圣神降临节、基督圣体圣血节、圣母升天节、万圣节和亨利皇帝节。我们从 1500 年前后的一份文献中得知，人们按照重要程度将节日划为两个不同的等级，并相应地设计了两份圣物盒展陈计划。在低等级的节日中，我们看不到祭坛帷幔和三柄主十字架。至于典礼器物和圣物盒的排布方式，严格遵循对称的原则。这一原则日后在珍品陈列柜（cabinet de curiosité）[20] 的布置中得到采纳。而之所以采用此法，显而易见是因为它有助于人们记忆展列品。

在利摩日（Limoges）圣马尔夏教堂（abbaye Saint-Martial），一众朝圣者曾"执意要求瞻仰除去盖布的圣徒头颅"，因为人们刚刚将这一头颅从圣物盒中取出。拉特兰公会议在其颁布的第 62 条教规中申明，"不能在展示圣物时将其拿出圣物盒"。而这条规定的颁布恰恰说明，当时违规行为屡见不鲜。自其出台之后，人们不再让圣物离开宝匣。但在不断增长的观示需求推动下，透明或配有示窗的圣物盒大量涌现。

[20] 珍品陈列柜指从文艺复兴时期到 19 世纪，在欧洲上层社会特别是知识精英当中流行的一种摆在家中的展陈装置。展列之物五花八门、无奇不有，例如像章、古董、动植物标本、化石、艺术品等。珍品陈列柜被公认为现代博物馆的原型，对自然科学的发展起到了极大的推动作用。19 世纪当中，它被现代意义上的官方及私人收藏所取代。——译注

　　在中世纪，圣物盒的样式五花八门、数不胜数。人们费尽心思进行设计，只为给宝贵的圣物一个收纳之所。艺术史家 J. 布劳恩（J. Braun）曾于 20 世纪 40 年代提出一套圣物盒分类法，但该方法忽视了这类物品的功能。实际上，自布劳恩的著作问世以来，对圣物盒的研究又有了许多新进展。我们可以说，今天圣物盒正在得到人们彻底的重新审视和评估，其样式和功能在艺术史家眼中不再是截然相分的两个方面，而越来越多地被研究者结合起来考察。

　　圣物的展陈依靠简单的收纳装置实现，后者本身又被安装在各式各样的珍奇装置中。有时，收纳圣物的装置被做成圣物本身的样子。这种情况出现在 1204 年后从君士坦丁堡（Constantinople）流入西方的部分圣物中。如果说 13 世纪民众日益迫切的观视需求生动地表现在圣体圣事所采用的新形式上，那么它同样直观地反映在圣物盒的样式所发生的一系列变化中。变化的趋势是向精巧复杂发展。例如水晶的使用：它可以在视觉上放大作为圣物的细小碎片，同时表达一种象征意义。再如，真正意义上的舞台场景的出现，在这一场景中，人物的指示性动作强调出圣物的真实临在。

　　镶有水晶并因此配有示窗或放大镜的圣物盒是此种器物的一个代表类型，它无比简洁明了地体现了圣物盒的首要功能。自 12 世纪起，便出现了探讨水晶制作工艺的论著。最早的资料见诸索菲留斯·普雷斯比泰尔（Theophilus Presbyter）的传世之作《百工杂论》（*Schedula diversarum*），其中有一篇文章题为《关于宝石打磨》（De poliendis gemmis）。此文提及在制作主教权杖的圆球手柄和分枝吊灯时应采取的各种水晶打磨法，但未涉及与圣物盒制作相关的水晶工艺。在 13 世纪下半叶前期，出现了半透明壁面的圣物盒，可以让观者隐隐看到里面的内容。就这样的展陈效果而言，最理想的收纳装置自然是水晶块。最初，按照索菲留斯的描述，人们在水晶块上打洞，以将其固定在另一物体上，或将圣物放进去。后来，人们逐渐开发了钻孔技术，从而制作出在形式上更为完美的水晶收纳装置。这些圆柱状"示窗"随后被嵌合在

各式各样、大小不一的座托上，有女像柱式、经匣式、手推车式、建筑体式、水罐式、细颈瓶式等。当时，在巴黎、莱茵河（Rhin）中游盆地、默兹河（la Meuse）流域、摩泽尔河（la Moselle）流域以及威尼斯（Venise），有相当数量具备强大技术能力的水晶工坊。就 12 世纪以前的时代而言，我们基本能够确定，在开罗存在水晶工坊。经鉴定，一大批于 11 世纪传入西方的法蒂玛王朝[21]制品就出自这里。无论如何，水晶的使用都可以追溯到加洛林时期，虽然其广泛生产不过是 12、13 世纪才开始的。

最早的透明圣物盒通常将被包裹在丝绸中的圣物完完整整地呈现在信徒眼前。在这些作品中，我们不能不提威斯特伐利亚（Westphalie）戈塞克圣彼得教堂（Saint-Pierre de Gesecke）和科隆施纽特根（Schnütgen）博物馆各自所收藏的圣物盒，它们均制于 1200 年前后。出品时间略晚于它们的斯特拉斯堡的圣阿塔勒（sainte Attale）手形圣物盒亦是不容忽视的代表作品。

包括水晶在内的宝石通常被认为具有神奇的功效，并发挥一定的比喻象征功能。圣奥古斯丁认为，水晶表示恶向善的转化。格里高利一世（Grégoire le Grand）认为它代表基督。拉邦·莫尔（Raban Maur）作过类似的评论："水晶表示天使的坚贞和我主基督的道成肉身，这在先知以西结（Ézéchiel）的预言中已得到证实。"中世纪一度盛行乱认词源之风，在其影响下，埃克哈特大师（Maître Eckhart）[22]不由得也将"基督"（Christ）与"水晶"（cristal）联系在一起。

有两个主题极大地促进了水晶象征意义的发展：一个是新约和旧

[21] 中世纪伊斯兰教什叶派在北非及中东建立的世袭封建王朝。公元 909 年建立，公元 1171 年灭亡。该王朝以伊斯兰先知穆罕默德之女法蒂玛得名。——译注

[22] 埃克哈特大师（1260—1328），德国神学家、哲学家和神秘主义者，多明我会高级教士，因强调科学理论与拯救这二者之间的关联、贬低教廷和教皇的地位而触怒罗马当局。其全部著作被当时的教皇约翰二十二世列为异端邪说，但在德国被很多同情者传播。他的思想对后来的宗教改革领袖马丁·路德产生了极大影响。——译注

图 12　列日的十字架箱，默兹画派艺术家于 1160 至 1170 年间制作，藏于列日圣十字教堂。

约中关于上帝的异象，尤其是《以西结书》中所描述的那些；另一个是《约翰启示录》（*l'Apocalypse de Jean*）中关于圣城耶路撒冷的异象。有件实物恰好展现了我们这里所讲的内容，它就是制作于 1160 至 1170 年间的列日圣十字教堂（église Sainte-Croix de Liège）的十字架形圣物盒（图 12），也称十字架箱。它被处理成一幅三联祭坛装饰屏[23]，中间的主屏里藏有圣十字架的碎片，亦被称为圣木。两个带有寓意的人物形象一同将圣物盒托举起来。这两个人物分别是"真理"（veritas）和"公义"

[23] 本章中屡次出现的"祭坛装饰屏"一词与"祭屏"（圣障）不同，它指的是摆在祭坛上的装饰性屏板或开放式箱体，抑或二者的组合体。屏板用来展示绘画，箱体则用来展示雕塑组件。仅有绘画的装饰屏通常被直呼为"祭坛画"，而仅有雕塑的在此书中有时被称为"祭坛雕塑屏"。——译注

（iudicium）。圣十字架碎片的上方是一幅以镂刻珐琅工艺制成的人物胸像，代表"慈爱"（misericordia）。十字架残片的下方是一个中空的水晶粒，里面放着圣樊尚（saint Vincent）和施洗者约翰留下的圣物。主屏底部是五位圣徒的胸像，撑满圆弧圈出的边框，弧道上刻着"神圣的复活"（resurrectio sanctorum）。主屏顶部的半圆形楣饰中是基督胸像。基督按照"上主的慈爱"（misericordia domini）这一图像志样式张开双臂，展示其伤痕。"上主的慈爱"主题亦在我们刚刚提到的"慈爱"这个人物形象中得到展现。实际上，在整件作品中，只有那柄装饰着金丝、珍珠和宝石的金质袖珍十字架是 10 世纪的原装制品，圣十字架残片正是被封存在那里面。而装套袖珍十字架的宝匣形边框、水晶示窗和背景中的铭文——"生命之木"（lignu[m] vitae），都属于座托，也就是后来才制作的。

在上述作品中，圣物成为图像，因为残片——圣物的物质形态——被拼成了十字架的图案。12 世纪出品的众多十字架箱都体现出这种微妙的变化。但在这个例子中，设计作品的神学家想要让我们领会得更多：他想将十字架受难与末日审判两个主题合二为一加以呈现——基督的胸像构成了它们共同的缩影，而这两个事件在某种意义上又通过"慈爱"这个人物形象联结在一起。主导这一图像志方案的是救赎的主题，这一主题体现在祈祷慈悲的经文（《诗篇》[Psaume] 第 85 章第 11 节）[24] 中。列日圣十字教堂的这款圣物盒应构成了我们已知的最早采用该图像志的作品。我们于此处所看到的正是通过舞台场景提升圣物价值的一个例子：圣物不再如最初那样仅仅是个符号，它获得了另一项功能，从此亦是基督受难这一画面的中心形象。我们要说的是，与观视需求一同生发起来的还有对叙事这种修辞手法的兴趣，在这一兴趣的影响下，人们越来越喜欢将象征性物品插入叙述网络。

[24] "慈爱和诚实，彼此相遇。
　　公义和平安，彼此相亲。
　　诚实从地而生，
　　公义从天而现。"

让我们对比上述作品和一件1255年前后出品、现存于潘普洛纳（Pampelune）教堂的圣物盒（图13）。后者是开放式的，表现为一座平面呈长条形的小亭子，亭子的四个角各配有一根顶着小尖塔的支墩。亭子较大的两个面，每一个都表现为一个半圆拱门，上部饰有弧齿。拱门上方的门楣区域（tympan）[25]被一扇圆花窗所占据，花窗所使用的材料不是玻璃，而是镂刻珐琅。该材料亦出现在亭子内摆放的棺材上。亭子顶部正中心的位置竖起一座细长的小钟楼，楼顶呈锥状，上立一位天使，手持王冠。所有的建筑元素都暗示观者，这是一个礼拜堂。礼拜堂中，正在上演一幕名副其实的戏剧：女圣徒们手持香膏罐子来到已经空无尸体的圣墓旁边，两名熟睡的士兵占据了近景。棺

图13 圣墓圣物盒，产自法国北部，1255年前后制作，藏于潘普洛纳主教座堂宝物库。

材的一头坐着一位天使，右手指向棺材。棺盖是一块水晶板。我们可以看到，天使垂下的手指示意人们去看的并非棺材的内容——它如圣墓图像志所规定的，空空如也，而实际上是一个中空的金粒，里面存放着圣裹尸布的碎屑，外壳上铭刻着"上主的裹尸布"（de sudario domini）。此外，一段用金属仿制而成的裹尸布从棺材上沿垂下，并逼真地展现出一道道皱褶，它于此处暗示着圣裹尸布的存在。

[25] 门楣或门楣区域，指罗马式或哥特式教堂大门门洞上方，由边框围出的半圆形或尖拱形区域，其上通常刻有浮雕。——译注

　　此作中的人像在金银印压处理方面技艺非凡，其精细程度使之在风格上极似兰斯和鲁昂教堂的雕塑。这一特点对戏剧效果的营造发挥了重要作用。女圣徒的手势、与这一手势相呼应的微转的头部姿态，特别是天使奇异的表情，所有这些都赋予此组人物卓越的表现力和强烈的戏剧感，几乎使人忘记圣物盒原本的功能。圣裹尸布的存在全靠天使的手指示出来，这一手势本身又回应了女圣徒的动作。对圣物的观睹因此被纳入一定的时序中：这一圣物不仅获得了图像形态，而且正像在列日圣物盒中那样，被安插在短小叙事网络中的一个明确位置上。这段取自基督受难记的故事将女圣徒探墓和基督复活两个画面凝结在同一个地点，即圣墓旁边。

　　一个至关重要的元素增强了这件作品异常突出的视觉，或者更确切地说是舞台效果：这里要说的正是建筑元素。银制亭子顶盖表面装饰着一些冲压而成的玫瑰花状和网格状图案，它们是当时建筑中流行的元素。我们能强烈地感受到，创作者要求每个细节都与真实的建筑完全相符合。这一追求使得该作品成为一件可供人久久凝视的珍玩。虽然建筑元素于此处已达到如此精致的程度，但该圣物盒后来仍然被其他作品所超越，例如亚琛教堂宝物库收藏的两个器物。它们分别是制作于 1350 至 1360 年间的查理曼大帝（Charlemagne）圣物盒以及紧随其后问世的"三塔"圣物盒。小巧精致的形式在当时一度受到疯狂追捧，以至于在第二只圣物盒中，我们要费九牛二虎之力才能找到圣物所处的位置。

　　从列日的十字架箱到潘普洛纳的圣物盒，这期间涌现了众多作品，明确地体现了人们对宗教器物视觉价值的关心和重视。以弗罗雷夫（Floreffe）教堂的圣十字架圣物盒为例，这件制作于 1254 年以后的作品因为采用了可拆卸五联板的样式而形似一幅祭坛装饰屏。圣木的碎片在此亦被拼成一柄小十字架。在其所固有的神圣价值以外，这一圣物获得了历史符号的意义和象征功能。它由此成为基督十字架受难的缩影，并且在更广泛的意义上象征献祭。

　　在圣物盒中加入人物形象的做法自 12 世纪起愈发普遍，这些人物

图 14　圣十字架祭坛装饰屏，产自若库尔（Jaucourt），藏于巴黎卢浮宫博物馆。

通常是负责托抱圣物的天使。这一次，13 世纪大教堂中的人像再次构成了人物的模型，并以其极为丰富的表现性为制作圣物盒的金银匠提供了一套全新的图谱。卢浮宫博物馆收藏的一只圣十字架圣物盒（图14）最古老的部分出自 11、12 世纪的拜占庭工匠之手。它于 1320 至 1340 年间被安装在一副底座上，并被插入一幕小小的场景中：两个表面镀金的银质天使屈膝托抱圣物盒，示意人们看向圣物。天使扣带上印刻的纹章标明了作品订购者的身份——玛格丽特·达塞（Marguerite Dace，卒于 1380 年）。从底座上的铭文，我们得知她是若库尔的艾拉尔二世（Érard II de Jaucourt）之妻。此外，这里的圣物也可以被藏起来，因为盒上安装着一块可滑动的、饰有十字架受难像的盖板。

　　在法国沙鲁（Charroux）教堂宝物库所藏的圣物盒中（图 15），我们看到的是一个精巧复杂、机关重重的展列系统。此圣物盒的一部分——架在圆形底托之上的方形盒子制作于 13 世纪下半叶前半期。盒子正面安装着三块能将此面完全遮住的三角形盖板。若将这些盖板完全打开，就能得到一个大的等腰三角形。在三角形的顶部，我们可以看到正襟危坐的基督，在左下和右下角处，各能看到一名僧侣，面向圣物

图 15　箱门展开状态下的沙鲁教堂画板圣物盒，藏于维埃纳省老沙鲁修道院。

做祈祷状。若将三扇盖板关闭，我们则可发现，盖板外面饰有一个金丝网罩，网罩正中镶嵌着若干扣章，上刻象征法国王室的百合花和卡斯蒂尔（Castille）城堡的徽饰。这个盒子里面有两位天使，他们托抱着一只小盒子，盒子正面有个四叶形开口。透过开口可以看到，小盒里面存放着一个镀金袖珍银匣，匣体每个面均装饰着一幅基督像。这个银匣里又藏着一个曾作过吊坠的中空金粒，薄薄的外壳上饰有

圣母、圣潘达雷昂（Pantaléon）和圣德米特里欧斯（Démétrios）的形象。

　　巴塞尔主教座堂宝物库曾经藏有一个制作于 1320 至 1330 年间的十字架圣物盒。其主体是一座极富建筑感的小亭子，让人联想到圣墓。这座亭子立在一个侧面装饰着半透明珐琅的基座上。亭子正中心竖着钉有耶稣的十字架，两个小座托从十字架竖梁左右两侧伸出，上面分别站立着圣母和福音书作者约翰（Jean l'Évangéliste）。亭子各角都站立着一位天使，各自托起一个用水晶制成的经匣，圣物就在这些经匣里，它多半与耶稣殉道之事相关。此圣物盒于 1945 年意外被毁。历史上对它的描述无不赞叹其外观之华美，这主要归功于色彩斑斓的珐琅的使用和对人像颜色的处理：用塑像材料的原色——银色——表现人物肤色，用镀金表现衣服颜色。该作品最令人称道的地方是撒有鲜花的草地，青绿色珐琅和压花工艺的使用将这一景致塑造得格外生动逼真。同潘普洛纳的圣

物盒一样，这件作品显示出金银匠在制作象征性圣墓时对建筑细节真实度的关注。也正是这些栩栩如生的细节，吸引着信徒更加认真地观看圣物盒。

其他诸如上述的圣物盒，即那些将内容寓于舞台场景之中的，大都与圣方济各图像志题材直接相关。比如接下来我们要讲的这件四叶形圣物显供装置（图 16、图 17）。它的一面镶着五枚水晶圆卵，透过水晶，我们能看到被放大的圣物。装置的另一面是圣方济各的形象，经镂刻珐琅工艺处理。圣徒站在鲜花绽放的树丛中，抬头望向六翼天使，后者象征十字架上受难的基督。天使的形象撑满了圆形叶片构成的边框，框子中的背景上刻着日月星辰。此类圣物盒的独特之处在于，它将两个互不相干的事物联结在一起——分别是圣徒身体留下的神圣残片和"穷苦

图 16　圣方济各圣物盒，图为装有放大镜并用于展示圣物的那一面，藏于卢浮宫博物馆。　图 17　圣方济各圣物盒，图为展现圣徒接受五伤情景的那一面，藏于卢浮宫博物馆。

人"方济各接受五伤 [26]、同化为基督的神迹。可以说，此处作为圣物的
身体残片被人从视觉的角度与圣徒身体的神圣性连接在一起——其实更
准确地说是衔接在一起，因为装置的座托带有转轴，两个面可以随意转
动。而这一做法正出现在圣方济各崇拜方兴未艾之时——此圣物盒刚好
制作于 1228 年（方济各死后第 3 年——译注）。可转面的设计是订购作
品的主祭所特别要求的，它应能促使信徒在膜拜圣物时发挥"积极"联
想，由圣方济各接受五伤的神迹思及基督的献祭。

让我们再来看一只圣物盒，它是阿西西圣方济各教堂宝物库的藏品
（图 18），与潘普洛纳的那件十分相近。这是一位巴黎的工匠于 1270 至
1280 年间打造的一件作品，曾作为礼物被赠送给菲利普四世（Philippe
IV le Bel，卒于 1305 年）之妻——纳瓦尔的让娜（Jeanne de Navarre）。
它所收纳的圣物起初只包含圣十字架、鞭笞柱和基督绑绳的碎片。直
到 1597 年，基督的单片式束腰衣（Tunique）碎屑才被放入盒中，却成
了这件作品命名的依据。此物表现的是教堂主体建筑的一个横截面，包
含三个拱门，表示教堂的正厅和与其左右相邻的两道侧廊。每个拱门上
方都装饰着一面山形墙，两侧都竖着小尖塔。这一由拱门构成的建筑纵
深不到 10 厘米。从正面看，三个拱门也是三个壁龛：两侧的小壁龛中
分别站立着圣方济各和阿西西圣克莱尔（sainte Claire），他们双手张开，
举于胸前，头略向后仰，以把观者的目光引向中间的主壁龛。后者从底
部上至三分之二高度处被一扇四瓣玫瑰花格镂空窗所占满，观者透过窗
格可以看到圣物。在镂空窗上方的三叶草形拱券中，摆放着基督胸像，
基督做出圣体圣事中的标准手势，以向人展示自己的伤痕。整座小建筑
立于一副宽大的底座之上。同在座上的还有三尊尺寸明显小于上述圣徒
像的方济各会修士像，这三个人正跪在地上虔诚地祈祷。他们构成了观

[26] 据传，基督曾向圣方济各显现自身，并在他身上留下了受难时所获得的五处标志性伤口
（即双手双脚上的钉伤与左胁上的矛伤）。——译注

图 18　纳瓦尔的让娜圣物盒，制作于 1270 至 1280 年间，藏于阿西西圣方济各教堂宝物库。

看圣物盒的信徒与两位方济各会圣徒之间的信仰中介，而两位圣徒又向信徒指示出圣物和基督圣体的临在。这种层层递进的体系于此处得以建立，全靠实实在在的舞台场景设计。在这一祈祷场景中，手势和姿态起到了决定性作用。

　　关于这种富有提示性的视觉表现手法，我们还有一个生动的实例，虽然这个例子不太典型，它便是藏于埃森主教座堂（cathédrale d'Essen）宝物库的手臂圣物盒（图 19）。与这种类型的绝大多数圣物盒不同的是，这一作品中的手并未做出祝福的手势，而是捏住一座形似圣墓的五面体小建筑，后者曾一度藏有圣物。这个例子有意思的地方在于作品经历过重大改装：胳膊部分属于 13 世纪初的原装制品，手却在 13 世纪末被换

图 19　藏于埃森主教座堂的
手臂圣物盒。

掉了。原来的手似应做出祝福的手势，现在的手则在向人们展示上述集中式[27]小建筑。这座小建筑又构成了整件器物中第二个圣物收纳装置，因为胳膊本身就是一个。这只胳膊上固定着一块用乌银镶嵌技术制作的铭牌，牌上铭刻着作品的施主，即女修道院长霍尔特的贝亚特里斯（Beatrix von Holte）。她双手合十，呈仰卧状。

　　将作为内容的圣物和作为容器的舞台二者之间的关系清晰地呈现在观者眼前的想法愈发普遍，一个重要的原因是，在整个封斋期当中，很多圣物盒都被布单盖住。此做法在夏尔特和亚眠教堂的规章制度中都有所记载。如果说斋期构成了信徒的第一段旅程，那么在此后布单被揭开的那一刻，信徒则踏上了第二段旅程。在这段旅程中，信徒的目光按照圣物盒自身所构成的舞台场景的提示，一步步接近秘迹。要求观看圣体和渴望瞻仰圣物是两个几乎同时兴起的现象。我们甚至可以认为，观看圣体的愿望只是众多表征中的一个，它揭示了更为广泛的视觉需求。而在盒匣以外展示圣物的初期做法则构成了这一需求漫长的前奏。

　　我们看到，圣体显供装置从 14 世纪才开始广泛流行。需要说明的是，在大多数情况下，这类装置同时用于盛装圣体和圣物。1328 年，一名阿拉斯（Arras）的金银匠曾将一只装有圣棘碎片的圣物盒改装为圣体显供匣。巴黎圣墓（église du saint-sépulcre）教堂宝物库 1379 年的库存

[27] 指平面图具有一定中心对称性、以穹顶为盖的建筑形式特征。——译注

清单提到一件与施洗者约翰塑像合为一体的显供装置：这名圣徒"手持两只小托盘，一只盘子里摆放着羔羊像（Agnus Dei），另一只安装着两块水晶，用于在领受圣体的日子承托上主的圣体（Corpus domini）"。照此推想，人们完全可能将圣体从约翰手中取出，换上圣物。实际上，双重功能的圣物盒，以及圣体与圣物共用同一收纳装置的例子屡屡见诸历史记载。

　　君士坦丁堡遭到洗劫后，大量圣物和圣像流入西方。如果说这些来自东方的新奇物品的出现并非圣物盒——特别是其形式——发生变化的全部原因，那么它至少也是一项重要的推助因素。来自东方的圣物不仅受到膜拜，它的原始容器在西方人眼中亦成为应受膜拜之物。这二者都成了再更新和再美化的对象。在得到了更新和美化之后，它们的历史价值便更加不可估量了。圣物是从圣徒身体或用品中脱离出来的碎片，从物理的角度来讲，它虽然在成为圣物之前依附于特定形体而存在，但在成为圣物之时便摆脱了这种依附关系，因此其显著特征是细小。作为不成形的残片和难以辨认的物质，圣物若要显示出意义，必须依靠相关的说明文字——特别是专门与其相配套的文字——和容纳它的匣子（capsa）。在某种意义上，圣物盒便通常与圣物专门相配，因为其图像志的宗教方案常常是人们根据其对应的圣物而设计的。如果说这种重重嵌套的手法以这样或那样的方式起到了限定圣物身份的作用，那么更加值得关注的一个结果是，它生成了一套复杂的关系网络。用科学家彼得·布朗（Peter Brown）的话来说，圣物盒诱发了"磁极颠倒"效应。富丽典雅的装饰花纹和图案，使信徒在面对圣人遗物时不禁头晕目眩：在努瓦永圣母大教堂（cathédrale Notre-Dame de Noyon），圣埃洛依（saint Éloi）陵墓形圣物盒在整个封斋期都被遮盖得严严实实，因为金质盒体和上面镶嵌的宝石与这一宗教时节的气氛极不相融。

　　正是借助这一收纳装置，圣物才得以跻身人类为赞美上帝而创造的无数珍品之列。换言之，这里存在一个矛盾的现象：正是通过这个五

光十色的小物件及其魅惑力，微不足道的碎屑才像鲁昂的维克特里斯（Victrice de Rouen）所说的那样，"与永恒完完全全地联结在一起"。此话若被诺让的吉伯特（Guibert de Nogent）听到，他未必会高兴。这名挑剔的圣物崇拜现象评论家和历史学家在其《论圣徒遗物》（De pignoribus sanctorum）中，批评了自 12 世纪初起某些圣物盒，以其之见，这些盒匣都过于华美。将圣物放在如此珠光宝气的盒子中并通过陈列或巡游的方式予以展示，在他看来这无异于商业行为，甚至是江湖骗术。从新崇拜的产生机制到其种种过分表现，吉伯特以敏锐的眼光和严谨的逻辑分析了这些问题的根源。其精辟的观点使这一分析成果适用于整个中世纪。至此我们看到，圣物在盒匣内一步步位移：在最早的人物塑像式圣物盒中，圣物被放在塑像中；在 13 世纪，它通常出现在水晶放大镜的后面；自 14 世纪末起，它又被挪到了底座里，从此底座之上的形体得以自由发展；圣物不再是图像的一部分，而仅仅成为图像存在的理由。

有两个例子体现了上述变化。第一个是来自沃特斯美术馆（Walters Art Gallery）所收藏的一件稀世之作（图 20）。这是只装有基督荆冠碎片的圣物盒，我们几乎可以肯定地说，它制作于 1347 至 1349 年间。圣棘藏在一幅高约 5 厘米、上部呈尖角形的袖珍绘画的背面。一名跪立在长方形底座上的小天使将这幅画托举起来。同在此座上的还有三只骰子，两位手持锤、钉、鞭的天使，一根上立公鸡（暗示圣彼得的背弃）的鞭笞柱，以及一柄十字架。后两样器物亦装有圣物。就在这副"基督的受难行头"（arma Christi）[28] 旁边，高高伫立着基督本尊，他腰缠裹羞布，头戴荆冠，双臂抱于胸前，摆出在"圣母怜子图"（imago pietatis）中的标准姿态，显然是在模仿罗马的耶路撒冷十字圣殿（Santa Croce in Gerusaleme）中的圣像。

[28] 指与基督受难这一主题相关的器物。关于这一主题，自 9 世纪起便形成了一套图像志。——译注

　　然而，此处以"忧患之子"[29] 形象示人的基督双眼睁开，这有违通行的图像志传统。实际上，这组形象被设计成了真正意义上的用于敬拜的图像，对它的祈祷很容易引发信徒与基督之间的对话。这一祈祷可以针对基督的受难行头展开，虽然行头中的圣物——荆冠、十字架和鞭笞柱——在原则上要求信徒对其进行"专门"的祷告。荆冠的正面镶着一

图 20　圣棘圣物盒，藏于巴尔的摩（Baltimore）沃特斯美术馆。

块红宝石，它可能意在暗示 14 世纪的一段赞美歌——"（基督冠冕上的）宝石如星火般闪耀，它们是滴滴的鲜血"，这块红宝石现于基督身体之上，其实也标示出珍贵圣物所在的确切位置。这种神学上的考量，我们可以肯定是确实存在的。一个证据便是当时出现了与基督受难、伤痕和圣血相关的不同祈祷经文（每种经文在历史上都有所记载）。就这件作品而言，基督受难行头中的各种物件所体现的纹章[30]式布局，不仅有助于祈祷者记忆经文内容，而且还可助其记忆不同经文的前后顺序。因此，我们要特别强调，这一布局在中世纪所发挥的并不是审美功能，而是辅

[29] 关于"忧患之子"的文字描述见于《希伯来圣经》中的《以赛亚书》第 53 章第 3 节。该题材的图像自 13 世纪在欧洲流行起来，通常表现为耶稣头部戴着荆冠，赤裸上身手臂和肋部显示出受难过程中获得的伤痕。——译注

[30] 纹章是诞生于欧洲中世纪的一种按照特定规则构成的图像标志，用以识别个人、家族或团体。它近乎于一套语言，每种颜色、构图和形象都对应特定的象征意义。——译注

图 21　匈雅提·马加什一世十字架，产自巴黎地区的工坊，制作于 1403 年，藏于匈牙利埃斯泰尔戈姆教区博物馆。

助记忆的功能。如果说在 13 和 14 世纪的圣物盒中，圣物被安插在精心设计的舞台场景之上，并支配着所有舞台人物的手势和动作，那么在这件作品中，它只是一个补充性因素，不再对人物形象产生任何决定性影响。

第二个例子是出自巴黎金银匠之手的一件杰作（图 21）。它制作于 1400 年前后，现存于匈牙利（Hongrie）埃斯泰尔戈姆主教座堂（cathédrale d'Esztergom）宝物库，以匈雅提·马加什一世十字架（Calvaire de Matthias Corvin）的名字而著称。这件作品经金胎珐琅工艺整体处理，表现了十字架上的耶稣及分立两侧的圣母马利亚和福音书作者约翰。这三人都立于一座亭子之上，亭子里面则有三个小人像，分别代表先知以利亚（Élie）、以赛亚（Isaïe）和耶利米（Jérémie）。基督也出现在亭中（此作品中有两个耶稣形象——译注），他被缚在亭中心与十字架相贯通的痛苦柱上，[31] 我们能辨认出这里所表现的是囚于大祭司府中的耶稣。勃艮第（Bourgogne）公爵大胆菲利普（Philippe le Hardi）死后留下的财物清单提到了这具受难十字架，指出此物是弗兰德斯的玛格丽特（Marguerite de Flandres）于 1403 年赠送给公爵的。在十字架的正中心，通常背向观者的一面，镶嵌着一只圣物容器，里面存放着圣十字架

[31] 痛苦柱亦称鞭笞柱，指耶稣在遭受鞭笞时所拴之柱。此柱为基督教艺术的经典题材，拥有专门的图像志。——译注

碎屑。虽然这件作品的图像志很有自身特色，但其构图还是容易让人联想到一件叫《摩西井》（*Puits de Moïse*）的十字架雕塑作品。后者是雕塑家克劳斯·斯留特尔（Claus Sluter）为公爵亲自创立的尚摩尔的查尔特勒修道院（chartreuse de Champmol）设计制作的。回到马加什一世十字架，此物的奢华之气——"该十字架饰有玫红色宝石五枚，中块玉石两枚，大圆珍珠四十一颗，中粒宝珠若干"——与三个主要人物痛苦万分的情状截然相对。金银珠玉的璀璨夺目和舞台场景的紧张动人都于此处牢牢地抓住观者的眼球，使其忘却圣物的存在。

对视觉的物理学和形而上学探讨

现在让我们暂别实物，将目光投向文字记载，即那些至少反映了观视问题在中世纪思想里有多么普遍的文字。其范围从观视这门学问最初的形式——光学——延伸至其最为极端的表现，即神秘主义的观看。实际上，这两者均应被视作人们的知性活动。这一知性寻求通过上述两条道路从自身所处的可见世界进入不可见之境。

罗伯特·格罗西特斯特认为，虹膜既属于光学，也属于自然哲学的研究范畴。他说："光学和物理学是对虹膜的深思。"古希腊哲学家普罗提诺（Plotin）早在他那个时代就认为，艺术作品是"对事物的图像性再现"，它"如镜像一般"受到原物的影响。在这一论断中，视觉认知获得了极大的重要性。依其逻辑，用于观视的人体器官所扮演的角色既是形而上学的，又是心理学的。还是根据该思想，眼与物之间的距离会带来不正确的视觉认知，"由此产生的弱化效果之于颜色便是消退现象，之于体积便是缩小现象"。因而，在图像中，近景应专门用来表现观视对象，或者说应供观者尽情凝视："纵深即物质，因此物质是晦暗无光的。照亮物质的光线即为形状；知性能看见形状。当知性在一个存在中

看到形状时，会判断出这一存在的纵深即是光线下的晦暗体。根据同样的道理，眼睛作为发光体将目光投向光线或与光线同属一类的颜色，并识别出藏匿在色彩表面下的物质性的晦暗纵深。"要想以正确的方式观看图像，观者必须让眼睛模拟所见物体，或求助于"内心之目"。正是凭借"知性的观看"，人们才得以对包围肉眼的广阔空间进行抽象化处理。只有去除一切障碍——无论是物理意义上的还是光学意义上的，观者才能进入忘我之境，真正地融化在天地万物之中。

通过上面这段话，我们能看到观视问题如何成为神秘主义者描述修炼行为的出发点。关于神秘主义修炼行为，中世纪为我们留下了众多记载，最早可追溯至明谷的伯尔纳（Bernard de Clairvaux）。而神秘主义观看行为的模式正是对光线进行冥想。

中世纪学者普遍认为，一切事物都指向超自然世界。因此，人们应该设法促使目光穿透表面上不透光的物质性事物。尽管如此，物质却是必不可少的。早在伪丢尼修的《天阶体系》（Hiérarchie céleste）[32] 中，作者就指出："事实上，我们凡人的头脑根本不可能以非物质方式达成对天阶体系的效法和凝视。除非我们运用物质手段，因为这些手段能将自身调节到与我们的本质相称的比例上，从而有效引导我们。"但丁（Dante）说，艺术存在于三个层面：艺术家的思想、创作工具和作品材料中。对邓斯·司各脱而言，一切物质都是美丽的。我们在此还能想到絮热院长命人在他苦心重建的圣德尼教堂大门上所雕刻的诗句。

这个方面的中世纪思想，我们在后文中将另行探讨。但在此处，我们要特别指出的是，圣伯尔纳（saint Bernard）的《对纪尧姆的辩护》（Apologia ad Guillelmum）[33] 并未否认艺术作品之于宗教活动的必要性。

[32] 见本书第 31 页注释 16。

[33] 即明谷的伯尔纳（1090—1153），中世纪法国神学家，明谷隐修道院创始人。《对纪尧姆的辩护》是其专门讨论隐修会艺术的一篇文章。——译注

只不过当这些作品传递的是民间迷信思想时——特别是当这种情况发生在隐修道院的封闭环境中时，他便不再承认上述性质。然而，当艺术作品造成了吸引信众的效果时，在圣伯尔纳眼中，它们岂不照样发挥了有益的作用？对他而言，使用感官，尤其是动用视觉官能，肯定不是引导信徒接近上帝的好办法。但他仍然不得不承认这是一条行之有效的法则。后来，多明我会修士博韦的樊尚（Vincent de Beauvais）教导人们，可见的美能构成人们"升向上帝的跳板"。

上文曾指出，在 13 世纪诞生了一种对待艺术品的新态度，而这正是基于光学或透视问题在其中占据中心地位这一事实。如果说光学或透视——它们在当时是同义词——构成了 13 世纪哲学、神学和科学思想的重要篇章，那么这并不意味着它们因此带来新的艺术观念。率先对光学表现出兴趣的是方济各会的神学家，这一兴趣与当时的人们对视觉体系进行的大量开发相辅相成。目击证人在圣方济各福音生活中或视觉观看在圣物崇拜中所发挥的作用显然提示着人们，眼睛具有象征意义。正如罗吉尔·培根（Roger Bacon）所指出的，光线的传播可以被视同为上帝的恩宠。当感官体验得到研究、其原理通过科学实验而为人所知的时候，这一体验可以帮助知性在探寻上帝的征程中不断前进。

另外一名方济各会修士——博洛尼亚的巴托罗缪（Barthélemy de Bologne）——撰写了一部题为《论光》（De Luce）的科学专著。他欲通过此书说明，上帝作为"光辉"（Lux），是万光之源。因此，以光线的物理性质为研究对象的光学在其整个神学思想中占有很大比重。

我们在罗吉尔·培根的著作里能看到光学的一些应用实例，更确切地说是他所提出的三种类型的观视现象：正视或直线观视、反射性观视和折射性观视。就像物质世界的光线一样，真理之光在完美灵魂那里直线下落，在不完美灵魂那里被折射，在低劣的灵魂那里被反射。另如，在精神真理的世界中，直接观视为上帝所专有，折射性观视为天使的灵

魂所享有，反射性观视则为肉胎凡人所拥有。

对方济各会修士圣博纳文图拉而言，上帝是光，一切光线都因其与光的相似性而映射出它们具有穿透力的本源——即来自上帝的"原光"（relucere）。在神秘主义的出神状态（l'extase）中，映射被"体验性认知"（cognitio experimentalis）——触摸和品味——所替代。比视野更为宽广的不是思想，而是爱。"爱……的疆域远远超出眼睛所能看到的范围（Amor[...] multo plus se extendit quam visio）。"

对于很多中世纪神学家而言，视觉是公认的最完美的那个官能。圣博纳文图拉写道："崇高和光辉的实体正是通过视觉进入内心。"托马斯·阿奎那也指出："凭借了视觉这项最为精妙、能够凸显事物之间区别的官能，人们才得以自由自在地从各个角度认知感受对象，认知上天和世间的事物，并从这一切当中采撷可被知性所洞见的真理。"罗吉尔·培根认为，眼睛既然是完美的，便自然拥有完美的形状，即球形。

光学同眼睛的解剖学和生理学一样，并不是从 13 世纪哲学家的探索开始才受到关注的。对它的研究可追溯至古希腊，相关成果后来得到了阿拉伯人的部分继承和丰富。正是通过阿拉伯科学文献的拉丁译本，13 世纪的西方学者才知道了欧几里德和托勒密（Ptolémée）的光学理论，看到了古罗马医学家伽伦（Galien）的《人体各部位机能》（De usu partium），这部书专门探讨了眼睛的解剖学。此外，两部阿拉伯学者的著作——阿尔-哈桑（al-Hazin）的《光学》（Perspectiva）和阿尔-肯迪（al-Kindi）的《论外形》（De aspectibus）——极大扩充了原有的古希腊文献，两位作者依靠从古希腊文献中汲取的知识各自开展独创性试验，并取得了新成果。

13 世纪有四个人物在光学研究领域留下了深刻的印记。他们分别是罗伯特·格罗西特斯特、罗吉尔·培根、约翰·佩克汉姆（John Peckham）和威特罗（Witelo）。前三位均为方济各会修士，而且都是英

格兰人。最后一位生活在西里西亚（Silésie）[34]。罗吉尔·培根在其撰写的《光学》（*Perspectiva*）中对眼睛解剖学和生理学进行了非常全面的描述。他断言，视觉形成的地方并不是眼睛，而是大脑。他写道："大脑表面有根共通神经，从脑前半部伸出的两根视神经，正是于此处相交汇，然后又分开，各自延伸至眼睛。"另外，按照阿尔-哈桑的说法，"终极感知元素就位于大脑前部，因此我们可以认为它就是共通感受以及想象或幻想的发生地"。

　　参照阿尔-哈桑的观点，威特罗将眼睛描述成一种含水物体，它内装三种液体（humores），外包四层薄膜（tunica）。视觉功能产生于眼球正中的"水晶或冰晶液"（humor crystallinus vel glacialis）内，这堆液体构成了一个球体的前半部分，这个球体叫"冰晶球"（sphaera glacialis），它的后半部分由"玻璃液"（humor vitreus）组成。水晶液外面包着类似蛋白的"乳白液"（humor albugineus）。玻璃液和水晶液外包着"蛛网膜"（tunica aranea），亦称"视网膜"（tunica retina）。水晶液和乳白液则全部被包裹在葡萄膜（tunica uvea）中。之所以叫葡萄膜，是因其形态类似一串葡萄，此膜正面有个开口，即瞳孔。人们就是通过这个小孔看到物体的。瞳孔外面有一层被称为"角膜"（tunica cornea）的薄膜，拦住眼内的液体，防止其溢出。这块角膜向各个方向延伸。其延伸的部分是一种不透明的膜状物，被称作"连接带"（coniunctiva）或"巩固带"（consolidativa）。"视觉神经"（nervus opticus）是两只长长的空鞘，里面装着一种对视觉起调控作用的物质，叫作"视觉精气"（spiritus visibilis）。这两只空鞘发起于大脑前半部，逐渐汇成一根"共通神经"（nervus communis），然后再分开。共通神经内部同样流动着视觉精气，这根神经便是视觉认知，亦即"感知功能"（virtus distinctiva）发生和运行的场所。

[34] 位于现今的波兰。——译注

还是在阿尔-哈桑思想的影响下，威特罗认为，眼睛并非像柏拉图主义者所想的那样向外发射光线，并在某种意义上将视野中的形状包裹起来，并对其进行触摸。他认为是光线带着颜色穿过眼睛，眼睛又将这些颜色采集起来，并任由它们进入主神经中，即判断能力运行的地方。因此，眼睛的功能是采集"形状"或"形状的意图"，罗吉尔·培根将后者命名为"外形"（espèces）。

阿尔-哈桑还列举了 20 余种"可见对象"（visibilia），这份清单得到了威特罗和培根的采纳。位于名单之首的是光线和颜色："在光线和颜色之外，没有任何可见对象只靠视觉便能为人所感知。"无论是原光还是由反射形成的光线都是颜色的载体。这一观点来自亚里士多德（Aristote），他曾说："颜色的实质是光线。"光和色这两种可见对象是"自然可见的"（visibilia per se），因为人们只需动用视觉就能感知它们。另外近 20 种可见对象则需要人们调动不止一种感官才能被感知，所以是"偶然可见的"。它们包括距离、大小、位置、实体性（corporéité）、形状、依存关系、隔离关系、数量、动态、静态、粗糙度、光滑度、透明度、密实度、阴影、晦暗度、美感、丑感和畸形状态。对罗吉尔·培根而言，视觉——这个在富于试验精神的博学者阿尔-哈桑眼中最具验证意义的官能，必须在以下 7 到 10 个条件全部具备的情况下才能得到完美的运用：充足的光线、合适的距离、正面观看的角度、合理的（观视对象）尺寸、理想的（观视对象）密度——被观看物体的密度应高于周围环境的密度、疏松的背景环境以及足够持久的光线传播……

培根认为视觉认知包含三种方式：

——"第一种认知仅仅通过感官来实现，不需灵魂的丝毫介入，光线和颜色就是这样被人们所普遍认知的。"

——"如果人们没有遗忘曾经看到过的星星所发出的光线，那么当他们再次看到这一光线时，便是依靠第二种方式，即阿尔－哈桑所说的通过相似性来实现认知。"

——"在第三种方式中，认知的实现既不仅仅依靠感官，也不仅仅借助先前的视觉经验。人们会将眼前的事物从环境中抽离出来予以审视。这种认知需要调动很多因素。它是某种演示论证行为。"

正像我们已经看到的，培根将观视现象分为三种：直接的、反射的和折射的。人们可以利用专门的仪器改善和提高视觉能力，例如浑天仪、四分仪、等高仪……若非借助这些仪器以及"验证性"活动，人是无法认知某些事物的，例如上天的事物。正如通过外在感官进行的验证性活动在仪器的辅助下更为方便易行。启迪，这个被培根定义为认知精神现实唯一手段的活动，则在仪器的支持下成为我们内心的科学。这一科学中的仪器在培根看来是圣事：圣事成就了我们内心的科学。并且，在各项圣事中，圣体圣事构成了"验证性"活动，起到了让观者亲眼验证真理的作用。这一真理使人"上帝化"和"基督化"。

当威特罗和培根指定的理想条件全部齐备之时，感官认知便成为可能：不仅是对简单形式的认知，还有对内部组织遵循某种比例的复合形式的认知。威特罗认为，某些形式适合远望，另一些则适合近观。物质方面的特征比其他方面的更能愉悦视觉感受。事物固有的美取决于其轮廓、体块、连续性、透光性，以及同类性或多样性。一个复合形式内部各个方面因素所形成的"集合"，只有整体建立在合适的比例关系基础上，才能和谐悦目。"所有来自感官认知集合的美，都以形式之间的和谐比例为基础。"在某些条件下，人们对美的感知会出现错误。这些条件包括光线不足、视距过大、视轴选择不当、观看对象过小或过大、对象所处透视环境可视性差、对象材料浑浊不可辨、视觉器官不够用，以及感官兴奋状态消失过快等。

与经院哲学相比，威特罗思想的独特之处在于，他对人的感知活动表现出浓厚兴趣，这一点同样是拜阿尔-哈桑所赐。通过自感知阶段起就将判断与感官活动相连，威特罗超越时代地提出了最早的认知心理学。他写道，在对某一物体进行视觉观察时，我们自然而然地会在所有

已知物体所构成的世界中为其确定一个具体位置，此时我们必然会动用存在于灵魂中的"普遍性形式"（formae univerales）。一切物体都既拥有专属于自身的特征项目，又包含万物所共有的特征项目——例如形状、样态和颜色，并且颜色会随时间而发生变化。

我们需要特别指出一个概念，它与阿尔-哈桑的学说毫无关联，而是由格罗西特斯特和培根分别提出，并且主要得到了后者的阐释。这就是外形（espèces）。在一部刚刚被鉴定为威特罗之作的科学专著《论知性》（De intelligentii）中，作者写道："外形是一种复制力。"对格罗西特斯特而言，人们之所以能看到一样东西，是因为此物（即"受动者"[patiens]）和观者（即"施动者"[agens]）都向外发射外形。培根经常使用"外形"一词，并就此话题写成了一部专著。外形是光线的辐射，或者说是复制力的传播。它是由各种各样的客体制造出来的，这些客体包括能够作用于感官的诸多属性、实体（substance）、依附于形式而存在的质料、感觉器官。而单纯的物质、数量或共通可感性质（sensibilia communia）都不制造外形。培根在著作结尾处发出这样的疑问，外形是否由"宇宙共相"（universaux）所发射。

用几何语言来讲，外形即为从上述每个客体发射出的可以无限扩展的锥形束，这束光线必然与另一客体——例如视觉器官——所发出的外形相交。外形的传播同时强调了观者和被观看对象所共同发挥的能动性作用。在两个作用体所各自发射的外形之间，存在一条共同轨迹，这条轨迹就是视轴。位于视觉角锥体底部的是施动者，顶部的是受动者。外形理论在某种意义上超越了古希腊时代伊壁鸠鲁派和毕达哥拉斯派学者之间的争论。根据前者的看法，客体向眼睛传送其"虚象"（eidola）[35]，

[35] "Eidola"一词常作"Eidolon"（前者为复数形式，后者为单数形式），来自古希腊语，指生者或死者的虚幻影像。荷马（Homer）和欧里庇得斯（Euripides）都在各自的作品中使用过该词。——译注

即某种忠实反映客体样貌的印记。后者则认为，发射能量的不是客体，而是眼睛。斯多葛派学者甚至将该论题的本质视为几何问题，他们相信眼睛发射出的能量呈圆锥形。

1277 年，当巴黎主教艾田·汤普利埃（Étienne Templier）宣称，可能同时存在多个世界的时候，他实际上用可无限扩展的世界万象（univers）取代了古希腊人所谓的"宇宙"（cosmos）。只是他的宇宙并不来自确凿的科学实证，而来自对上帝全能的信仰。尽管如此，这一宇宙观仍开启了理性和科学的发展道路。前者被用来拓展上帝全能的施展范围，后者正像它在罗吉尔·培根的思想中所表现出来的那样，被用来演示论证上帝行为的伟大。

自埃克哈特大师的神秘主义学说开始，视觉和可视性问题便被中世纪学者与内心体验相连。譬如他写道："某位大师说：'没有中介，我们就什么都看不到。'我若要看到墙上的颜色，这个颜色就必须轻轻弥散到光线和空气中，而且这一颜色的弥散物必须被传送到我眼前。圣伯尔纳说：'眼睛宛若天空：它将天空收入自身当中。这是耳朵所不能及的。我们既不能用双耳听到天空，也不能用舌头品尝天空。其次，眼睛如天空一般，也是圆的。第三，它同天空一样高高在上。眼睛接收光线留下的影子，因此它具有天空所拥有的属性。'"依埃克哈特大师之见，眼睛因其与天空惊人的相似性，而成为我们的首要感官。借助视觉行为，人们可以理解出神状态下的所见之象是怎样一回事："我想到……一个比喻。若能充分理解这个比喻，你们就会理解我观看的方式以及我历来所宣传的所有思想的本质。这是关于我的眼睛和木头的比喻：我的眼睛张开时，它是只眼睛；闭上时，它还是那只眼睛。至于木头，无论它有没有被我看到，都不会发生任何变化，不会多一块，也不会少一块。现在请你们听好！假如我这只从来如此的眼睛碰巧张开，并将观看的目光投射到刚才所说的木头上，眼睛和木头最初都各自保持不变。然而，当观看行为完成之后，它们却合为一体。我们可以毫不夸张地将这个结合体

称为'眼—木',此时木头就是我的眼睛。如果我们将此处的木头替换为一种如我眼所见之象那样的非物质、纯精神的存在,那么我们可以毫不夸张地说,木头和我的眼睛构成了同一个存在。"

关于圣托马斯所定义的知性的观看,库萨的尼古拉用象征性的画面对其进行了说明。依库萨之见,光线与幽冥均呈锥体。光锥的顶端触至幽冥的底面,而幽冥的锥尖也抵到光线底面的中心。在两个底面之间,首尾相接地依次排列着知性、灵魂和肉体三个区域。它们所构成的整体在某种意义上体现了统一与歧异的相互交织。

如果说埃克哈特大师会指出"眼睛自身比它在墙上的图像更高贵",那么库萨的尼古拉却将画出来的眼睛奉为全能上帝的目光及上帝自身的象征。在其《论上帝的观看》(«De visione dei»)一文中,库萨提到"能够同时看到万事万物之人的画像"。"这一能力如此强大,以至于其肖像若被人们用最精湛的手艺制作出来,便会具有一种神力,即以同样的方式同时注视它周围的一切。"库萨向泰根塞(Tegernsee)修道会的僧侣讲述了这个寓言。他向这些人指出,上述同时投向所有方向的目光,在不停地注视着我们,从而引导我们面对面地去观看它。这一目光于是象征"知性的观看"(visio intellectualis),它是一种神秘主义的体验,因为在此过程中,彼此相分的事物合为一体。故而,这也是一种于歧异之中发现统一的体验。

作为埃克哈特大师的忠实读者,库萨的尼古拉常常在这位大师的著作中看到与视觉或人眼相关的比喻。例如,在其第 64 篇布道稿中,库萨写道:"《圣经》上说:'摩西面对面地看到上帝。'大师们却说:'在两张面孔出现的地方,人们看不到上帝,因为上帝是太一,而不能为二,见上帝者只见太一。'"又如,在第 48 篇布道稿中,库萨描述了精神性目光的特有性质。能够同时看到一切事物之人(即上帝)的目光,在库萨的思想中,正象征着"对立面的一致"(coinsidentia oppositorum)。这种一致对于人的灵魂来说表现为"越是离开自身,走

向他者，并以自己的见地去认识他者，就越陷入自身，越以自身的见地来认识自我"。换言之，灵魂越是走向外在客体，就越是返回自我。这一视觉倒转理论标志着一个极限。这以后，那些热衷于探究光线之奥秘的形而上学思想家所书写的目光的历史，再如何玄妙，也不过如此了。

无论如何，我们都不认为英国牛津（Oxford）的方济各会修士（即前面提到的罗吉尔·培根等人——译注）所探讨的光学问题与乔托在阿西西的艺术创作所表现出的全新空间观念之间，存在任何直接的联系。后者的根源其实存在于 13 世纪中期以来人们为将"穷苦人"公开生活的情景植入现实世界而发起的各类尝试中。乔托为营造三维效果而选取的解决办法旨在有效作用于信徒的感受力。但可以肯定的是，上述两样事物不约而同地反映了观视问题愈发受到人们重视的现象。然而，我们很难不将思想家对光学的探究与新生的方济各思想赋予视觉证据的新地位相联系。我们也很难在思及圣物备受期待的护佑功效之时，不想到从这些物体中发射出的外形，不想到出自信徒双眼的同样具有能动性的外形，以及二者的相互交汇。此外，我们描述过的那些圣物盒所包含的精心设计的戏剧场景岂不极大地彰显了外形的功效？岂不在某种意义上帮助观者"对准"那块珍贵的宝物、找到视轴（axis visualis）于空间中的端点？

但我们必须承认和强调，以上所提及的事物都只是并行发生，相互之间毫无因果关系，并且各自从属于完全不同的现实层面。艺术形式蕴涵了再多的思考，也从来都不是对某种哲学思想、更非对某种形而上学观点的图像解说。当形式的精致细腻，以及人物动作和表情的生动传神无不在吸引我们的目光时，当圣物盒不再被制作成深奥教理方案的载体、而是被设计成视觉游戏的框架，从而引导观者的目光一步步接近神圣秘迹的中心时，我们完全有理由认为，这些物品的创作者——神学家和艺术家——重视的是作品的视觉价值。在一年当中的大部分时间里，

圣物盒都被封存在一般人禁入的圣器室中，或被摆放在因祭屏的遮挡而完全不可见的祭坛上面，抑或被安放于除日课时间以外大门紧闭的教堂厅室中。尽管如此，它们仍然等待着宗教典礼的到来，时刻准备着在这一时刻将匠心独具的戏剧场景呈现在信徒眼前。而这些在观看上的限制毫无疑问地激起了信徒更加强烈的观视欲望，并使他们在最终得见圣物之时获得更大的满足。因此，在中世纪末期的"圣物名城"中，人所处的空间与圣徒身体所处的空间依然以明确的方式相互分离，尽管二者彼此相邻、精神相通。然而，也正是这种极为邻近和时时相通的感觉，对当时人们的生活方式产生了巨大影响。

第四章

建筑及其"爱好者"的圈子

建筑遗存与新创

如果我们以絮热院长的圣德尼教堂开始本章的论述，那么这绝不是因为在我们眼中，该教堂开启了整个哥特式建筑时代。然而不得不承认的是，仍然有很多史学家秉持这种想法，因为这样一来，他们的三个需求就一并得到了满足。这三个需求分别是：新的艺术时代有了一个明确的起始日期；该时代的风貌集中体现在单独的一座建筑上；该时代获得了这一建筑设计者本人的评论，更为难得的是，其评论还以文字形式流传至今。若絮热能知晓自己的建筑和评论多么完美地贴合了这群人的想法，他一定会用"奇迹"一词来形容此事。然而，这种虚妄的想法掩盖了诸多一直以来未得解答的问题。换言之，关于圣德尼教堂于 12 世纪刚刚重建完成时的样子，人们始终知之甚少。一方面，若将絮热的记载与目前所了解的 1140 至 1144 年间建筑的普遍情况相联系，我们便能发现不少明显相互矛盾的地方。另一方面，该建筑上的绝大多数雕塑均已灭失，故而我们更加无从想象教堂竣工时的概貌。因此，在 1130 至 1150 年间王室领地建筑的图景中还原絮热所营造的圣德尼教堂的样貌绝非易事。但如果能知晓在絮热的翻修工程启动前夕这座教堂的状况，至少了解它在 1125 年前后，即院长开始为工程筹措必要资金时的状态，

我们都将在前面所涉问题的解决上迈出重要一步。长久以来，艺术史家
一心扑在这座建筑所蕴含的诸多创新因素上，全然忽略了它重修之前的
旧貌。对于这一旧貌，絮热在当时想做的——按照其本人的说法——仅
仅是扩建而已。

圣德尼教堂西端（图22）复杂的纪念碑式建筑结构体常常被我们
极不准确地称为"外立面"（façade），然而正是在这一结构中，我们竟
能找到加洛林建筑所特有的"西面工程"[1]的影子。入口处的双开间和

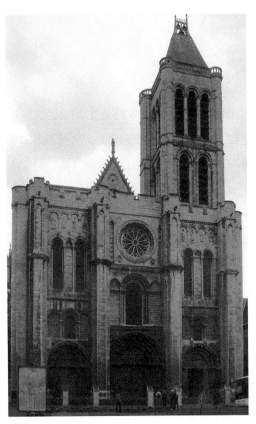

图22　圣德尼修道院教堂，西大门外立面。

与其毗连的两座高塔里
实际上隐藏着一些礼拜
堂，它们都位于建筑的
中上层，居中的那一间
供奉的是圣母马利亚和
天使长圣米迦勒（saint
Michel）。前罗马式和罗
马式艺术时代的很多教
堂都以圣米迦勒为其大
门正上方礼拜堂的主保
圣人，例如夏尔特的圣
父（Saint-Père de Char-
tres）教堂、巴黎的圣日耳
曼德普雷（Saint-Germain-
des-Prés）教堂、卢瓦河上
圣伯努瓦（Saint-Benoît-
sur-Loire）教堂、图尔
尼的圣菲利贝尔（Saint-

[1] 即正西面入口处有两座高塔。这种建筑样式是北方的城堡与南方的罗马风格结合的产
物，在反映出对罗马向往的同时，也成为后来罗马式教堂的基本形式。——译注

Philibert de Tournus）教堂等。絮热特地告诉我们，这座"正中央的礼拜堂……为耶稣之母、永恒的贞女马利亚、天使长米迦勒及众天使，还有圣罗曼（saint Romain）而建，它美轮美奂，完全配得上天神住所的名号"。

中世纪英格兰学者阿尔昆（Alcuin）将天使长米迦勒奉为人在上帝面前的代祷者和天上圣城的守护者。在一部介绍圣米迦勒的科普特基督教典籍中，这名圣人被描绘成在末日审判之时，将灵魂从冥界（位于西方）渡向光明之域的天神。在加洛林建筑中，前厅（antéglise），即教堂西边的部分被视为圣城耶路撒冷将要出现的标志。正是在此处，人们庆祝圣德尼教堂大门的门扉上所表现的两大事件，即耶稣复活和圣母升天。可以说，位于教堂西端的天使住所"形成了一道屏风，将上帝的府邸与凡人的房舍隔开"。絮热对上述礼拜堂建筑之美的极力强调，与其认为是美学评判，不如看作是详细的图像志解说。从这一解说来看，他的思想与新柏拉图主义对光明的形而上学认识不谋而合。以伪丢尼修的《天阶体系》为例，[2] 这段文字一上来便大谈光明的神圣含义，分别提到了"光明之路""圣父之光""万光之本源"和为我们指明道路的"天使圣品等级"之"奥义性"。通过这番描述，此文向我们道出了那些很可能模仿了先前建筑的高层礼拜堂所具有的象征和现实意义。这些礼拜堂——特别是献给圣米迦勒的那一座——于此处的出现，应是对加洛林时期一个建筑主题的明显暗示，虽然在形式和大体样貌上，它们可能与原型毫无共同之处。

就其整体外观而言，圣德尼教堂的"西面工程"极为质朴，与风格精致的内殿截然相对，尽管它们都由絮热一手重建而成。上述外观让人联想到为纪念圣艾蒂安（saint Étienne）而建的卡昂（Caen）修道院教堂

[2] 关于伪丢尼修和《天阶体系》，详见本书第 31 页注释 16。在此有必要补充的是：托名为丢尼修的《天阶体系》，其作者在中世纪一度被误认为是历史上巴黎地区的首位主教——圣徒德尼斯（即圣德尼），《天阶体系》论述的出发点是新柏拉图主义。因此，作者自然而然地从圣德尼教堂想到丢尼修的著作与新柏拉图主义。——译注

的大门外立面。后者与圣德尼的外立面虽然相近,彼此之间却仍有明显差别:在圣德尼,中间的门洞被加以强调;长篇叙事性雕塑出现在三对门扉上;一排整齐的炮眼沿着高塔起步线出现于外立面的顶端。这些炮眼存在的原因既有审美上的也有军事上的,絮热还特别对此作了介绍。

关于三个门洞的图像志方案,我们仅知道一部分:在中央门洞,门楣浮雕表现的应是"末日审判",两个侧框则应是"聪明的童女和愚蠢的童女"(les Vierges sages et folles)。这一大门上的图像志布局后来成为模型,被巴黎圣母院和亚眠主教座堂所借鉴,后者的借鉴尤为明显。右侧门洞的门楣浮雕表现的应是该教堂的主保圣人(圣德尼),侧框上则装饰着"每月劳作"(les Travaux des mois)的浮雕。这一题材在左侧门洞的侧框上得到了延续,与之对应的门楣区域由一幅镶嵌画构成。对其图像志内容,我们一无所知。絮热只是告诉我们,他"特立独行地"将这幅画"固定在了拱廊下面"。出现在这个位置的镶嵌画让人联想到罗马的教堂:我们甚至可以断定其图像志方案受到了罗马教廷艺术的影响,旨在与右侧门洞所表现的圣德尼两相对照,因为正像《高卢基督教记事》(Gallia Christiana)所指出的,"他(圣德尼)与罗马教廷没有丝毫关联"。选择一种明显具有"古代"——此处指早期基督教时代——风情的技术,意味着使用该技术制作出来的图像,即上述镶嵌画应极富圣物特色,与环绕它的整套外立面雕塑形成强烈反差。

上述三个门洞在其两侧的喇叭形边墙上还饰有20根人像柱,其中8根立于中央门洞两侧,12根分布在左右两个门洞旁,表现的都是旧约中的人物,它们似乎开创了这一类型雕塑群像的先河。

絮热显然对外立面的设计方案进行了细致入微的思考,并对工程实施了严格的监督。尽管这位博学的院长可能为三个门洞构思了多重含义,但似乎在他心目中,这组门最重要的意义还是象征"天堂之门"(Porta coeli),人们看它们第一眼便会产生这种印象。而絮热命人刻在门扉上的韵文无疑肯定了这一假设:

想要赞颂这组大门建造之美的你，

必不爱黄金，也不喜奢靡，而偏偏看重精湛的技艺。

这件作品闪耀着高贵优雅的光辉。愿其光芒

普照众生，以求在真光的指引下，

他们能到达真正的澄明之境，基督是那里真正的大门。[3]

自帕诺夫斯基以来，人们在品读上述韵文时，总是将其放在新柏拉图主义的语境下考察。这样做无可厚非，但在我们看来却远远不够。如果说就其整体而言，大门外立面构成了天堂之门，并且这一点在中门图像志——末日审判、聪明的童女和愚蠢的童女——以及高处的礼拜堂主保天使身份中得到了印证，那么第四句和第五句韵文提到的信众"在真光的指引下""到达真正的澄明之境"，却并不仅仅指精神"升天"的过程，而亦指现实中信徒从教堂入口走向圣殿，即基督这座"真正的大门"的这段旅程。我们还可以说，聪明的童女所提的亮灯在此构成了另一个具体的意象，即上述照亮真理之路的真光。

如果说外立面构成了絮热的第一项作为，那么其第二项功绩便是扩建内殿，他"不仅为地上部分，而且为地下墓室（crypte）[4]安装了新的拱券和圆柱，地上部分还加装了拱顶"。絮热在记录中写道："我们费了很大力气建起袖廊的两臂，为它们安装拱顶，并对老建筑进行调整，使其与新建筑和谐相融。"这处工程启动的时候，西面大门的双塔还未竣工。然而这种情形在中世纪极为常见。人们通常是在中殿完工后才结束西端高塔的建设。因为这些塔为人们向高处运送建筑材料提供了便利条

[3] 我们曾将絮热这段文字（前文曾引用过，见本书第 33 页注释 19）第二句韵文中的"精湛的技艺"（maîtrise du travail）翻译成"技能"（artifice），但因这一说法与拉丁语原文（Aurum nec sumptus, operis mirare laborem）想表达的意思不符而将其撤换。其实此处最理想的对应词语本是"艺术"（art），之所以使用"精湛的技艺"，是因为它更符合现代法语的习惯。

[4] 教堂的地下室常用来贮藏圣物圣迹。——译注

件。正是基于这个原因，很多教堂的高塔不是烂尾工程，就是比其他部分的建筑晚很长时间才完工。前两项工程（外立面和内殿的重建——译注）还在进行之中，絮热又想到了第三项：为中殿安装拱顶，"使其与重修后的东西两端的建筑体保持和谐一致，同时保留部分古代墙体。根据古老的记载，正是这些墙的表面，曾被上主耶稣的手所碰触"。因此墙上"神圣"的古砖，用絮热的话来说，是真正意义上的"圣物"。

内殿的扩建工程具体说来是对地下墓室的改造。地下墓室分上下两层，是存放圣骨圣物的地方。絮热为这两个楼层安装了同样高的拱顶，这导致翻修之后的内殿地面有所抬高。如此一来，祭台上的圣物盒就更容易被人们看到了。絮热还提到"外接内殿放射状礼拜堂的优雅回廊 [5]，经过一番用心改造，容光焕发，这一藏在深处的美景时时刻刻沐浴在无比圣洁的彩画玻璃所投射出的美妙光线中"。实际上，絮热在回廊中安装了"12 根主圆柱，代表 12 使徒。在这排圆柱内侧，又一一对应地竖起 12 根次圆柱，代表 12 先知"。他无疑是想到了《以弗所书》（Éphésiens）第二章第 19 至 21 节的训导："你们……被建造在使徒和神言传讲师的根基上，基督耶稣自己就是房角石。靠着他，各部建筑，无论精神的还是物质的，都互相联接，渐渐高大，成为在主里的圣殿堂。"

我们在此并不打算讨论基督的象征问题，因为这个话题本身就够说上好一阵子。我们想指出的是，絮热心目中的房角石不是别的，正是教堂建筑的拱顶石（clé de voûte）[6]。在中世纪的隐喻体系中，与基督的形象相连的若不是建筑的第一块砖石——如《哥林多前书》（Corinthiens）第三章第 10 至 11 节所表述的那样，便是房角石。

圆柱代表使徒的理论最早是圣奥古斯丁构想出来的。在中世纪，这一思想得到了可敬的比德（Bède le Vénérable）、拉邦·莫尔、欧坦的洪诺留（Honorius d'Autun）等人的继承和发扬。而比这一创意更为

[5] 回廊指教堂底端连通放射状礼拜堂的环状走廊。——译注

[6] 拱状屋顶正中央的楔子形石块，用来固定拱券上的其他所有石块。——译注

新奇的是，分别表现使徒与先知的两排圆柱并没有像人们通常所设想的那样体现出等级关系，而是以平等的姿态并立。在絮热的设计下，它们毫无差别地承担起支撑教会的任务。要想领会絮热对这一解读的重视，我们必须仔细观察这些柱子精美的做工，它们纤细的身量令空间倍显广阔。

从絮热对新后殿（chevet）[7]和老地下墓室原先柱子的处理中，我们可以看出这一建筑元素在他眼中是多么重要。他把这些柱子移到地下室，将其靠围墙摆成一排，这些圆柱于是丧失了原有的功能：它们从此只具有陈列展示的价值，成为了真正意义上的建筑遗存，体现着富尔拉（Fulrad）院长在位时[8]修建的地下墓室的风貌。1209年，人们在重建马格德堡（Magdebourg）主教座堂内殿时，便满怀虔诚地保留了奥托王朝留下的圆柱，像对待博物馆展品那样将它们立在哥特式的座托上。这一做法使人感到这些柱子失去了原有功能，只是作为古物出现在那里。此类物件在人们眼中，用絮热的话来说，已无异于"圣物"。这位修道院院长在其《论祝圣》（De consecratione）一书中讲到，他曾想亲赴罗马，从戴克里先（Dioclétien）的宫殿或其他古代建筑上取下一些大理石圆柱带回圣德尼教堂——当年查理曼大帝在建造他在亚琛的礼拜堂时便如此行事。但由于路途遥远、运输不便，絮热打消了上述念头。幸而有"万能的上帝慷慨施惠"，他在蓬图瓦兹（Pontoise）一带的采石场里找到了一些大理石巨块。从一份与圣德尼教堂相关的古老资料中，我们能明显看出，圆柱是该教堂引以为豪的一项资本，整座建筑的威严与优美全部凝结并体现在这些柱子上。这段可追溯到799年的文字对该教堂进行了简短描述，并提到在101面窗户旁边有50根粗圆柱、35根细圆柱和5根用特殊石材制作的柱子；还提到在方形回廊中，有59根大圆柱、37根小圆柱和7根用特殊石材制作的柱子。因此，圣德尼修道院建筑群总

[7] 后殿指教堂东部建筑群，通常包括后室、回廊和放射状礼拜堂。——译注
[8] 即749年至784年间——译注

共应有 193 根圆柱，如果算上建筑群内部其他教堂中的柱子，圆柱总数还要再多 52 根。

在此，我们可以体会到业主的一片苦心，他既要在某种程度上保留古代建筑遗存，又要引入不少令其颇为得意的新创。无论是西大门左侧门洞上的镶嵌画还是地下室的圆柱，在这里都扮演着遗存的角色，并得到了絮热的精心布置，这一布置手段绝对标新立异：仅由细柱撑起的内殿双重回廊的交叉式肋架拱顶无疑是个非常大胆的设计，由于该设计的存在，这一建筑工程在当时必定构成了一项名副其实的挑战。上述事实很能说明一门艺术通常的发展规律：它并不是直线式地一路上升，从粗陋不堪一步步走向完美无瑕，而是断断续续地发展，时而前进，时而后退。一件杰作的问世意味着历史上多少次中断、放弃和失败？一件作品的幸存又意味着多少作品的毁灭？这些被毁之作其实是我们理解一门艺术发展过程的重要线索。絮热的圣德尼教堂绝非 1130 至 1140 年间唯一的建筑杰作。但我们对哥特风格成形过程的认识基本上都来自于这座教堂。对同时代其他地方的建筑成果，我们知之甚少。絮热和他的建筑师值得我们称赞的品质是其勇于尝试的精神。他们面对的是一份极富挑战性的方案——将古老的地下墓室与新建的后殿融为一体并扩大内殿，以便激发（信徒们的）宗教情感。为此，他们采取的营造手段不仅要能解决方案提出的问题，而且必须同时制造出一种富有感染力的效果，即信徒在跨入教堂大门的那一刻便被眼前的景象所震撼。因为透过自己所处的漆黑幽暗的世界——加洛林时代残留下来的古老中殿，他将看到远处的圣所沐浴在无限光明之中。

在圣德尼的工程中，絮热极欲表达建筑遗存与形式创新之间保有的辩证关系。焕然一新的后殿对于加洛林时代的地下室而言仿佛是个宝匣，并将其盛装起来：后殿的光辉明亮亦与教堂地下室的暗无天日形成强烈反差。圣人的遗物于是离开了黑暗，与内殿的诸多祭台一同沐浴在圣光之中。这难道不是一个具有高度象征意义的安排吗？通过这一安排，絮热指明，古代的建筑遗存得到了应有的保护，同时无不威风地宣布，在

改建之后，教堂升格为一件兼具奥义性和审美价值的圣品。

近一个世纪之后，絮热修建的内殿摇摇欲坠。这是完全可以想象的，否则也不会有一位天才建筑师自 1231 年起全身心地投入到这部分建筑的修复和改造工程中。具体说来，一些飞扶壁——很可能是扶持 1140 年所建内殿顶部结构的那几对，甚至是拱顶都出现了老化的迹象。这一问题出现的部分原因是，支撑回廊的内圈圆柱过于纤细，它们很可能比外圈的次级圆柱粗不了多少。1231 年的建筑师将内圈圆柱连根移除，换上更加粗壮的砌合式石柱。而后，人们对天窗（fenêtre haute）[9] 和拱顶进行了全面整修。不得不承认，将原先的内殿完全拆除从头再建，这样做的风险会更小。然而 1231 年的建筑师却保留了双重回廊和放射状礼拜堂，之所以做出这一选择，是因为无论在建筑师还是业主眼中，这部分建筑在形式上都尽善尽美，非常值得保留，就如同当年絮热看待加洛林时代的遗存一样。显然，这种处理方式包含两重意义，它在某种角度上构成了对絮热作品的评论，同时标志着建筑师续写了某一建筑谱系。他发扬了该谱系的传统，而这一谱系也抬升了他的品级。

让我们再来看看另外两个例子，它们同样表明，建筑革新与历史的辩证关系在最杰出的建筑师当中得到了多么广泛的认同。第一个例子中的建筑可以在很多方面与圣德尼相媲美，它就是兰斯的圣勒弥爵教堂（abbatiale saint-Remi，图 23）。这座本笃会修道院教堂拥有的圣物具有重要的历史价值，它们是法兰克人皈依基督教的证物，而主修该教堂的塞尔的皮埃尔（Pierre de Celle）院长也是 12 世纪神学界举足轻重的人物，虽然他在个人影响力上不及絮热。这位院长发起的重建工程于 1165 年前后动工，他效仿 20 年前人们在圣德尼工程中的做法，修筑新的内殿和大门外立面，这两个部分后来都成为建筑史上的杰作，外立面尤为令人赞叹，但知晓它们的人却寥寥无几。对光明的需求促使建筑师在内殿的墙壁上开凿窗洞，修建楼廊。这里的光线能一直照到教堂的西端，那

[9] 天窗指中殿墙壁上位于侧廊顶部以上的窗户。——译注

图 23　兰斯的圣弥勒爵（Saint-Remi）修道院教堂，内殿景观。

里的大门气派十足，从外面看俨然是座凯旋门，从教堂里面看，又表现为一个双壁体系。这一设计显示出伟大创作者在面对重重制约时仍能开发出无穷无尽的变通方案。

与圣德尼教堂当年的情形不同的是，兰斯原先的前罗马式教堂在大门处有两座实为楼梯间的小方塔，分立在外立面南北两侧。工程指挥受塞尔的皮埃尔之命，将这两座塔保留下来——而自 12 世纪中期以后，人们习惯将这样的塔削得无比细瘦。通过保留古塔，建筑师将新建筑纳入一定的传统之中，并将教堂真正的年龄展示出来。

该教堂的悠久历史还通过另外一个符号表现出来，这就是外立面上的两根半柱和多根凹槽壁柱，以及内殿入口处的半柱：这种仿古形式本身并无新奇之处——凹槽壁柱此时已现身于克吕尼修道院教堂和欧坦的圣拉撒路教堂（cathédrale Saint-Lazare d'Autun），但在兰斯的例子中，这些柱子正像圣德尼的墨洛温时代大理石圆柱及柱头（chapiteau），或马格德堡的奥托王朝圆柱一样，仅仅具有展陈价值。无论是真的还是仿的，上述具有审美功能的物件都借鉴了古代艺术，并出自于被我们称为"12 世纪文艺复兴"[10] 的运动。另一个例子来自朗格勒（Langres）主教

[10] 12 世纪被认为是欧洲文化勃兴的一个世纪，具体表现是：在十字军东征、城市崛起、民族国家建立的背景下，罗马式艺术达到了最高峰，而哥特式艺术开始萌芽。白话文学问世，拉丁古典学、拉丁诗、罗马法再度兴起，希腊科学与哲学经过阿拉伯人的发展后于欧洲复活，而欧洲第一批大学也建立起来。这个世纪在高等教育、经院哲学、欧洲法学、建筑、雕塑、礼拜式戏剧、拉丁诗、白话诗等众多领域都留下了印记。——译注

座堂，其中殿的柱头经过重建后，为人们提供了一份收录极为广泛的仿古程式图谱。

人们所称的"首座哥特式建筑"绝不仅仅对古代艺术元素进行了巧妙的包装和模仿，它还频频借鉴或引用当时尚在流行的罗马式建筑中的因素。需要再次强调的是，我们并不认可"首座哥特式建筑"这一概念，原因有待在后文中进行详细解释。回到刚才的话题，1090 年前后动工的博韦的圣吕西安教堂（église Saint-Lucien），抑或是 1079 年动工的温彻斯特（Winchester）主教座堂，对 1160 至 1180 年之间的不少建设项目产生了影响。但若要从圣德尼教堂中找出明显抄袭这些范本的地方，那我们将白费力气：借来的图案总是要被建筑师改造一番，然后自然地融入新的背景。在后文中，我们还将探讨中世纪这些特有的借鉴模式。

前文已经说过，圣德尼教堂自 19 世纪起便被艺术史界视为一座开创了全新风格的建筑，这种风格被人们称为"哥特式"。接受该观点就等于否认了哥特式建筑其他源头作品的存在，这些作品与圣德尼教堂出自同一时期和同一地理范围，其中幸存下来的能令我们见识到 12 世纪 40 年代种种天才的建筑解决方案。而在这些仅存的作品中，桑斯（Sens）主教座堂（图 24）可以说是最有创意的建筑，其看点甚至超过圣德尼教堂。该工程的业主亦是一位叱咤风云的人物——亨利·桑格利耶（Henri Sanglier）。与絮热不同的是，此人出身显贵，在 1122 至 1142 年间担任高卢（Gaules）首席主教并占据总主教席位，明谷的伯尔纳论主教治事之道的文章就是专门题献给他的。关于工程的起始时间，各个文献说法不一，我们基本可以断定是 1140 年。因此，这是一项由宗教界高官精心筹备的工程，发起人决定拆掉 10 世纪的建筑，营造一座全新的教堂。他选定了建筑师，确定了工程方案，并轻而易举地筹到所需的资金。不过，他不像絮热那样有幸看到自己作品完工的样子，新教堂开工两年后，他就去世了。

我们可以用绝对有力的论据证明，桑斯教堂的平面图可谓浑然天成——它没有袖廊，只有一座放射状礼拜堂，还是在内殿的中轴线上。

图 24　桑斯大教堂，内殿远景。

这一建筑原则在当时显得有些陈旧，可能与之前那个内殿的设计一致。
回廊是中殿侧廊的延伸，两道侧廊向外只是各自加盖了一座朝向东方的
礼拜堂。由于这种匀质性特征，建筑师在桑斯采取的策略比在圣德尼的

更易于分析。桑斯的工程指挥在建造中殿和内殿时采用了三层楼的形制，天窗与底层连环拱（arcades）[11] 之间隔了一道盲楼廊。中殿的开间上盖六分式肋架拱顶，下由两种样式相交替的墩柱支撑，每种墩柱分别对应一种特定形式的肋拱。但整座教堂最具创意的景观并不在此，而是来自人们赋予上述元素的造型价值：支撑体和肋拱借助自身外形制造出强烈的光影效果，这便是该建筑之所以显得朴实素净的原因。

从结构层面上说，该教堂是我们已知的第一个将支撑体与被支撑元素在外观上加以协调的例子。墩柱表面的爬墙小圆柱粗细不一，与其所承接的部件大小成正比。每根小圆柱都有自己独立的基座和顶板（talloir），支撑斜向对角肋拱的柱子，其基座也是斜向放置的，指示出它在拱顶中所对应肋条的方向。对角肋拱和次横向肋拱表面都有线脚装饰，其样式为三条并列的半圆凸线脚（tore）背接同块长条形衬板（dosseret）。该设计在视觉上突出了肋拱的线条，却又使其在形式上更加轻盈。相比之下，主横向肋拱明显具有一定的厚重感。教堂里没有向下突出的拱顶石，由此在视觉上产生了不可忽视的后果：开间的中轴线不再那么引人注目，这促使观者将目光更多地集中在地面结构体上。

桑斯大教堂的"现代性"或许更体现在其线脚元素的细腻程度上。仔细观察全部三个楼层的窗洞，我们会发现每个拱券的最外部均装饰着一条半圆凸线脚，将拱券自身的线脚包裹起来，并在立面与拱券之间画出一道阴影线。类似的处理手法也可见于亚眠大教堂中殿立面。这些半圆凸线脚构成了一种画面前景，暗示着墙壁也是一件可塑实体，既有结构性功能，也有表现性功能。这种一物两用的设计亦体现在双子柱和集束柱的交替出现上。为了避免支柱这种过渡性元素体积过大，产生英国教堂里常能见到的支柱的粗笨效果，建筑师将大块柱体分解成较小的圆柱，而小圆柱之间的分隔线在视觉上减轻了地面结构的重量；除此之外，上述双子柱排列在一起所形成的平面与教堂中轴线相横切，这样一

[11] 连环拱指由墩柱或圆柱支撑起来的一连排拱。——译注

来，就能有更多的光线从侧廊照进教堂中央。

在这里，人们期待的光效比絮热在圣德尼回廊中所追求的要收敛很多。在絮热的回廊中，放射状礼拜堂的相互贯通和支柱的纤细轻盈给了彩画玻璃窗大显身手的机会。在桑斯，诸多因素都在抑制这种光芒四射的效果：盲楼廊形成了一条晦暗的带子，六分式拱顶的砌面则仿佛是挡在马眼睛两侧的护罩，将天窗夹在其间。

尽管我们认为一切建筑都包含某种内容，对其进行图像志或图像学研究无可厚非，但我们丝毫不觉得某种神学思想或某种象征模式与建筑之间存在必然的因果关系。建筑并不是靠概念营造起来的。然而，正如对明亮光线的颂歌驱使絮热要求其工程指挥找出行之有效的技术和形式解决方案，以便在建筑空间中将颂歌书写下来，对半明半暗之光的信仰指引桑斯的业主建造了一座光影交错的教堂。

正是基于上述观察，我们可以断定，桑斯的建筑师在精神上更接近圣伯尔纳的神秘主义，而不是絮热的。伯尔纳这样写道："……刹那间，上帝之光一闪而过，处于出神状态的灵魂隐隐约约地看见这道光，在他的脑海中浮现出不知从何而来的世间之物的画面，这些画面与他所接受的天启相呼应。它们在某种意义上形成了一团阴云，将乍现的真理之光保护起来。"因此真理——照圣伯尔纳的说法——来自阴影与光线的激烈互动。

桑斯的工程指挥将罗马式建筑的传统形式——半圆形拱券和接住侧廊对角肋拱的座托，——与新的哥特式建筑形式混合起来。他还将粗细墩柱相交替的老式空间节奏，与构造严密、外架飞扶壁的交叉式肋架拱顶这种新式元素相联结。同圣德尼一样，这座教堂也参考了来自盎格鲁-撒克逊建筑的模型，但它却营造出了前所未有的壮丽之感，我们找不出第二个例子能在这方面与之媲美。

与圣德尼不同的是，桑斯是率先采用"叶片式"（foliation）壁面原则的教堂之一，该原则后来备受推崇，一直流行到 14 世纪。圣弥勒爵教堂大门的背面构造展现了该原则的另一种应用方式，比桑斯的更为典

型。虽然由风格完全对立的建筑元素构成，桑斯的圣艾蒂安大教堂却显示出高度的统一性，这要归功于其各个建筑块体的相互平衡和其雄伟逼人的气势。如果将它与当年刚完工的圣德尼教堂相比，恐怕很难说哪座建筑更具独创性。归根结底，我们能够用以评判它们的唯一标准，是工程办法是否有效回应了建筑方案所提出的问题。当然，这一方案由业主来决定，但同时也受到具有偶然性的客观因素的制约，如施工地点的条件、可用的材料、人工及财力等。

就这两座建筑所揭示的内容来看，某些观点显得荒诞可笑。关于哥特式艺术的起源，我们怎能用"偶然"或"必然"这样的字眼发问呢？任何建筑作品都不可能起自偶然：它是服从与突破相结合的产物，是借鉴和创新并举的结果。福西永想必会说，建筑作品来自"计算"（calculs）。只有在构想成熟、资源齐备的情况下，它才会拔地而起，任由建筑师凭自己的才能去塑造。总之，希望我们已经充分强调了上述两座建筑各自的特质，以及它们共同揭示的守旧与创新之间无比微妙的互动关系。现在我们可以明确的一点是，人们一直以来将新风格（哥特风格——译者注）的起源归结为尖形拱券、对角肋拱和飞扶壁的结合使用，这一顽固认识是经不住推敲的。尖形拱券在 11 世纪末之前就问世了，对角肋拱也早已于 1093 年和 1120 年前后相继出现在达勒姆大教堂和里沃尔塔达达（Rivolta d'Adda），或穆瓦萨克的教堂中。至于飞扶壁，人们很难给出一个诞生日期，因为它最初扮演的角色毫不起眼，直到其静力学功能更为明确、外观走向成熟之时，它才以人们后来所熟知的面貌大量出现在建筑之中。

视觉效果的强化

西方中世纪宗教建筑在人类建筑史中占有独一无二的地位，它吸收了古罗马巴西利卡（亦称长方形会堂——译注）的长条形状，加强了其

纵深感，并在其基础上创造出不少独具特色的建筑作品。无论教堂是否带有袖廊，十字交叉口（croisée）[12] 上方是否加盖了穹顶，无论建筑是否配有带回廊的内殿，无论中殿是平顶还是拱顶，是两层、三层还是四层，信徒从西边的大门一跨入教堂，便会强烈地感受到一种牵引力，将其目光拉向教堂另一端，拉到圣所（sanctuaire）[13] 正中心的祭台上。只有带着这样的基本认识，我们才有可能对 12 和 13 世纪的贡献作出评估。

让我们来细看两座哥特时代之前的建筑：一座是 1058 年完工的埃森三位一体修道院教堂（l'abbatial de la Trinité），另一座是很可能于 1050 年完工的维尼奥里（Vignory）的圣艾蒂安（Saint Étienne）教堂（图 25）。维尼奥里的这一座虽然有带回廊的内殿，但从西端入口向东端的圣所望去，那里的空间显得缺乏连贯性。中殿的方形墩柱和假楼廊的双联拱整齐地排成两条直线，它们没有将观者的目光引向内殿，而是塑造出两面侧墙粗犷的空间比例。与中殿相比，内殿完全处在另外一个比例尺上。而在埃森的例子中，教堂西端的内殿在底层呈半八角形，与亚琛礼拜堂的样式相仿。这一设计起初很可能有效地突出了中轴透视效果。然而后来建造的哥特式中殿亦采用了与内殿十分不同的比例尺，导致今天的观者难以看出原先的效果。

中殿与内殿分属不同风格时代是几乎所有 11 世纪教堂建筑的特征。随着朝圣活动的兴起，人们纷纷对原先的巴西利卡式建筑进行改造，以接待不断壮大的朝圣队伍，带有放射状礼拜堂的内殿便这样诞生了。此类情况见诸于图尔（Tours）的圣马丁教堂（église Saint Martin）、孔克（Conques）的圣福瓦教堂（abbaye Sainte Foy）、图卢兹（Toulouse）的圣塞尔南教堂（basilique Saint Sernin），抑或是康波斯提拉（Compostelle）的圣雅各大教堂（cathédrale Saint Jacques）。上述类型的内殿后来得到了极其广泛的传播。位于内殿正中心的是主祭坛，周

[12] 十字交叉口指教堂中殿、袖廊和后殿的交叉处。——译注

[13] 指教堂最深处（一般位于东端）。由以色列人向上帝献祭的场所演化而来。——译注

围的一圈次级祭坛
面向它形成聚拢之
势，这些次级祭坛
各自供奉的圣人互
相之间似在进行着
激烈的竞争。于是，
信徒一跨入中殿便
会不由自主地随人
流拥向教堂东端，
人流有节律地向内
殿前行，交叉式肋
架拱顶以及从该拱
顶延伸出来的整齐
连贯的开间则一道
接一道地出现在信
徒眼前。这些开间

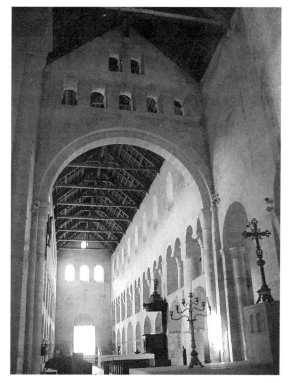

图 25　维尼奥里（上马恩省）圣艾蒂安教堂，中殿与内殿。

不仅代表巨大的技术进步，而且将以决定性的方式引导信徒的目光。因为有了它们，承重墙体与顶盖融合为不可分割的整体，从而制造出一个新的空间实体——开间单元，后者通过弗兰克尔称为"叠加"（additive）的方式形成中殿。

　　内殿若要成为教堂这个空间装置的准星，中殿就必须在视觉上做好铺垫工作。除此之外，从中殿到内殿的视觉过渡也必须顺畅无阻，或者干脆被浓重地标示出来，也就是说加入一段宽阔的间隔空间，这正是袖廊所承担的一项重要功能。但上述过渡也可以不靠袖廊实现，重要的是，后殿的窗洞和支撑体与中殿的在比例尺上须保持一致，哪怕是借助了机关。通常来讲，内殿在人们心目中的地位高于中殿，而后者却以其自身空间形成了内殿在视觉上的前奏：我们不能孤立地看待中殿，而要将其与内殿结合起来考察。就这一点而言，巴黎圣母院是个很好的例子。

巴黎圣母院内殿的建设早于我们今天所看到的中殿，有两名建筑师先后主持了圣母院的工程，其中第二名建筑师设计了中殿，他沿用了内殿立面的大致格局，同时加入了绝妙的创新因素。在内殿中，部分粗大的圆柱在朝向祭坛的那一面托起三根爬墙小圆柱，这三根柱子又接住从六分式拱顶中落下来的肋拱。中间的那根小圆柱背靠一块长方形衬板。然而在中殿同样的位置，这块衬板却不见了，我们只看到立砌式[14]小圆柱直接背靠在墙体上。

因为内殿和中殿的墩柱在样式上整齐划一，所以内殿成为中殿在视觉上的延伸，然而在空中部分，两个殿却有所区分，但差别十分微小：在内殿，拱顶的支撑体与它们所倚靠的墙壁是一体的；在中殿，它们则被处理成造型性元素，从所倚靠的墙壁中解放出来。我们可作这样一个比喻：内殿拱顶的支撑体类似于人像柱，而中殿的则更像是圆雕[15]。在中殿，人们不仅成功地将上部支撑体与墙壁相分离，更将它从力学功能中解放出来，但并没有变换支撑体的样式以反映六分式拱顶的作用力分布。因此，在巴黎圣母院的例子中，建筑师的更换并没有带来建筑的明显变化，反而坚定了同一意愿，即在圆柱、楼廊等原有图案的基础上确立新的建筑语言。

在科隆大教堂，内殿与中殿的对比是通过另一些手段实现的。人们按照巴黎圣礼拜堂开创的原则，靠着内殿的墩柱摆放了十二使徒雕像；在祭坛上摆放了精美绝伦的东方三王圣物盒，使整个圣所自然而然地与天上圣城耶路撒冷相关联；在围栏上挂满了成套的叙事绘画并在神职祷告席座椅上雕刻了一些图案。经过这一番布置，教务会的禁地——内殿

[14] 在石造建筑中，砌块通常是横置的，即其天然纹理与地面是平行的，因为这可以提高砌体的抗压性。但有时砌块也会呈立状，在此情况下，其天然纹理与地面相垂直，这种砌造方式被称为"立砌式"。立砌式构件在罗马式和哥特式建筑中较为常见。当时的建筑师认为立砌的方式可以增强构件的美感（因为在此情况下构件表面的纹路是一气贯通、没有接缝的），彰显建筑技艺。——译注

[15] 又称"立体雕"，是指非压缩的，可以多方位、多角度欣赏的三维立体雕塑。在概念上与浮雕相对。——译注

俨然成了大教堂中一座独立的建筑。此外，由于拱顶高耸异常，人们从西大门望向主祭坛时看到的画面极富纵深感，教堂的正厅也倍显瘦窄。

在英格兰和日耳曼建筑中，人们找到了一些别出心裁的办法来处理内殿。这些办法作为微观技术手段反映了一种宏观的概念，后者在今天可被称为"动力学"（cinétique）空间观念。在该观念中，内殿占据优先地位。具体说来，这些地方的作品与法国的相比，最大的不同在于它们放弃了中轴线视角，而代之以倾斜视角。

萨默塞特郡（Somerset）的韦尔斯（Wells）主教座堂（图26）现在的内殿是在先前建筑的基础上改造而成的。人们向外拓展了原来的长条形高坛[16]（presbytery），向东加盖了一座圣母礼拜堂（Lady chapel）[17]，后者于1306年完工。礼拜堂在平面图上呈不规则的八角形，其中三条边所对应的面由墩柱撑起，朝向西方，与回廊相接。我们若从长条形高坛侧廊东端的最后一道开间出发，向回廊的东拐角行进，就会发现途经的那条甬道中包含两个集中式平面的结构体，一个出现在回廊中，通过圆柱的布局和拱顶的形状表现出来；另一个就是礼拜堂，通过墙面的位置表现出来。如果我们换一个与之正好相反的位置和方向，站在袖廊的交叉口处向东望去，会看到底层连环拱的三个拱券，它们在样式上重复了高坛两条长边上的连环拱拱券，并且如同一道光辉的帷幕，让人隐约觉察到后面圣母礼拜堂形成的空间。这三道拱券的上方是一段平直的墙面，墙面上凿有壁龛，壁龛中放着雕像，墙壁上方安装着一面巨大的窗户，由7道小尖顶窗组成，一直顶到天棚。尽管人们在这个立面上使用了好几种比例尺，但采用不同比例尺的各种元素过渡非常巧妙，肉眼难以一下子察觉，因此营造出和谐的整体画面。观赏整座教堂内景最理想的位置是圣母礼拜堂的正中央，从这里向西望，人们可以充分领略该建筑的浑然一体之美和浓厚的宗教感染力。置身其间的观者能感受到一片既私

[16] 在某些教堂的内殿中，主祭坛立于一块被抬高的地面上，这块地面便是高坛。——译注

[17] 英国中世纪教堂独有的局部构造，位于内殿东侧的延长线上，平面呈长方形。——译注

图 26　韦尔斯（萨默塞特郡）主教座堂内殿。　　图 27　威斯特伐利亚的左斯特圣母教堂。

密、适合静观，又无限广阔的空间。这种英国教堂所采取的建筑策略，难以在被德国史家称为"专有哥特式"或"自主哥特式"（Sondergotik）的日耳曼帝国建筑中找到。更何况长条形高坛和圣母礼拜堂这两种决定了大量英格兰建筑平面构造的当地独有形式，根本不可能出现在帝国的土地上。实际上，德国很早就开始构筑属于自己的建筑程式。我们只需想一想马尔堡（Marbourg）的圣伊丽莎白教堂（église Sainte Élisabeth）和特里弗的圣母院，这两座教堂都不仅借鉴了法国北部的建筑形式，更将这些形式融入到极为独特的空间观念之中。

　　威斯特伐利亚的左斯特圣母教堂（Notre-Dame de Soest）是一座落成比较早的建筑（图 27），若将它与韦尔斯的教堂对照考察，我们会发现其中的有趣之处。实际上，这两座建筑没有一处相同的地方。而它们当中的任何一座也都完全不同于法国建筑。在左斯特，三条长廊在空间上合为一座厅式教堂[18]。这种类型在 13 世纪就已出现在威斯

[18] 侧廊与正厅等高并共用一个屋顶的教堂建筑。——译注

特伐利亚的很多建筑中。中间那道最宽的长廊（即正厅），在东端以一间由五面墙撑起的半八角形后室（abside）[19] 收尾。支柱均由束状小圆柱组成，相互间隔很远，小圆柱与它所延续的肋拱拥有同样的外形，二者相互贯通，中间并无柱头阻隔。窗户几乎与墙壁等高，在其腰部有一横条四叶草图案将细长的窗面分割成两部分，从而平衡了其纵向极度拉伸的效果。左斯特这种毫无深度的内殿带给观者的，并不是进入一般教堂时那种悠远的视野，因为观者在这里一下子就将全部空间收入眼中，而且目光同时被多条视轴所牵引。我们可以想到祭坛装饰画在这样的内殿里挥发着什么样的作用：它将信徒的注意力引回主祭坛。

然而，在构造问题得以解决的条件下，视觉效果的强化可以并不仅仅通过内殿与中殿的关系来实现。1176年，人们开始重建苏瓦松（Soissons）主教座堂（图 28）的袖廊，建筑师再次采用了一种已经得到验证的策略——半圆形穹顶殿（conque），并赋予该策略前所未有的规模和空间性

图 28　苏瓦松主教座堂，南袖廊内景。

[19] 后室指教堂或礼拜堂终端的半圆形或多边形结构，通常带有祭坛。——译注

质。为了理解这一评价，我们只需将苏瓦松项目的成果与类似的建筑案例相比较，如努瓦永和图尔奈（Tournai）的袖廊，它们可能为苏瓦松提供了现成的模型，关系略远的模型则是科隆的圣母马利亚神殿教堂（basilique Sainte Marie du Capitole）。在苏瓦松的例子中，一个值得注意的地方是，袖廊内的光线主要靠楼廊获得，从底层窗户和天窗射入的光线明显不如从楼廊射入的多。然而，盲拱廊形成的晦暗条带压在楼廊上方，这使天窗看起来比实际上更加透亮。

　　我们已经说明了苏瓦松的建筑师对视觉效果的追求达到何种程度，他使这一效果成为了该建筑的显著特色。仍然是基于对视觉效果的追求，建筑师在设计与半圆形穹顶殿相接的长方形开间时加入了一些变化性元素：殿底层连环拱中的拱券都是每三个为一组，而与其相接的开间立面却只开了两个拱券，人们从半圆形穹顶殿弧面的位置可以看到这两个拱券；第一个靠近袖廊交叉口，明显比第二个更宽。从正面看这一奇特的设计，观者会感到左右不平衡，但假设观者迎面走向袖廊（在这个例子中便是半圆形穹顶殿——译注），此时他会感觉上述开间与它旁边的连环拱单元包含同样数量的拱券。这样的安排必然经过了建筑师的深思熟虑，它实际上解决了一个问题：长条形开间的第一根墩柱同时支撑着十字交叉口顶部的高塔，因此格外粗大，与之相比，半圆形穹顶殿连环拱中最粗的墩柱也显得细瘦不堪。在这种情况下，如何避免开间的立面因第一根墩柱的巨大尺寸而显得与半圆形殿不相匹配呢？然而，上述问题的解决本不需要建筑师在形式上提出如此细腻的方案，更不需要他将建筑当作透视装置，为身在其中的观者设定明确的位置。这个例子足以表明，建筑史从此进入了全新阶段，一个将人的目光纳入考虑范围的阶段。总而言之，大教堂不再仅仅是献给上帝的，它既出自人的双手，便自然是一幕供人欣赏的场景，而其或多或少经过推敲的布局，应是针对一些特殊观众的额外献礼。在我看来，建筑师以审美为目的而加入种种精妙的设计，并不是为了给一般的信徒提供视觉消遣，而是要向一类特别的观者展示其作品，这类观者属于非常小众的团体，即建筑爱好者的

圈子。试想一下，如果没有精英群体对各地普遍兴起的哥特式建筑的评判与讨论，这门艺术又如何能在法国北部获得如此惊人的发展呢？维亚尔·德·奥纳库尔的绘本中有幅平面图，图下的说明文字提到他与游吟诗人皮埃尔·德·科尔比（Pierre de Corbie）曾一同"创制"（trove）此图，这岂不恰恰印证了我们的判断？如果说这样的解读是符合历史现实的——既然在所有建筑艺术大发展的时代，无论是古希腊罗马、文艺复兴，还是古典主义时代，都必然出现内行人的圈子，上述解读又岂能不符合现实——那么我们就应该想到这一现象发展下去的必然结果，即建筑师创作意识的觉醒。在上述历史环境下产生的其他值得关注的结果，我们还将在后文中另作分析。

现在，还是让我们深入细节，继续察看当时刚刚兴起的注重形式的现象。这一现象反映了建筑师更加开放的创作思想和空前渴望试验的精神状态。说到人们对形式的关注，线脚元素以其千变万化的样式为我们提供了超乎想象的一整套研究素材。这些素材长期以来无人理会，恐怕是因为样本采集和记录工作不够到位，即使是对于那些最受瞩目的建筑而言，情况亦是如此。维奥莱-勒-杜克在其《词典》中开创性地设立了"建筑曲面"（profil）这个词条，他对该词条的阐释至今都具有不可超越的权威性，尽管其最终结论十分荒诞，因为建筑曲面根本不像其所想的那样，体现了哥特式建筑的一大特色，即逻辑性思维。不仅如此，我们甚至可以断言，正是在线脚元素制造出的弯曲形态中，既蕴藏着纪念碑的雄壮之感，又包含着小巧形式的精致韵味，它们凝结为具有视错觉效果的素描图画。然而，视错觉效果与逻辑思维水火不容，它所制造出的是令人眼花缭乱的线圈和受到极度拉伸的线条。因此，建筑曲面非常能一下子抓住观者的眼球，而内行人则不仅仅是看热闹，更能从中看到整座建筑的缩影：他会阅读这些曲面，正如会阅读画在羊皮纸上的建筑平面图或截面图一样。

我们曾想模仿窗格网络演化过程的示意图，为建筑曲面勾勒出类似的简图。该想法显然基于这样一个信念：历史是个"进步"的过程，形式

图 29　苏塞克斯（Sussex）的奇切斯特主教座堂，从内殿（约 1190 年建造）西北角向东望。

都是从最简单的向最复杂的发展。的确，一些古老的形式出现没多久就消亡了，这便是为什么人们不会将 12 世纪的建筑曲面与 13 世纪的相混淆。然而同样不可否认的是，虽然每个具体的建筑工程都激发建筑师找出一套独特的形式解决方案，但对已有形式的借鉴在这里却比在其他领域更为轻松活跃，出自同一模型的作品所形成的关系网络也更为错综复杂。

　　让我们来看一个英格兰的例子，即奇切斯特（Chichester）主教座堂（图 29），其内殿曾于 1187 年遭遇火灾，而后得到重建，并极有可能于 1199 年被教会列为圣堂。我们可以看到这里的半圆形拱券立于圆柱之上，这些圆柱被四根有色大理石制成的小圆柱包围起来。这种精美的小圆柱同样出现在窗户侧框的位置，在楼廊中尤为明显。然而真正令我们惊叹的其实是那些拱券曲面的精巧细致程度，我们看到优雅的半圆凸线脚与浅浅的凹圆线脚相互交替：这种细腻与存留下来的罗马式建筑元素——半圆形拱券和巨大的建筑比例——的粗犷形成了强烈反差。可以说，对原先建筑策略的"现代化改造"几乎没有触及建筑结构——除拱顶以外——却极大改变了总体外观效果，该效果的趋向是在视觉上消除墙壁和支柱的厚重感。

　　如果仅从线脚元素这一角度对比坎特伯雷大教堂（cathédrale de

Canterbury）的三位一体礼拜堂（Trinity Chapel）和蓬蒂尼（Pontigny）教堂的内殿，我们便将会有不少重大发现。前者建于1180和1184年间，后者建于1180和1210年间。在坎特伯雷的例子中，主连环拱的线脚外观明显体现出极端分异的原则，制造出阴影和光线部分的强烈对比（见图46）。尽管教堂的石结构体十分厚重，但没有一条半圆凸线脚有粗笨之感。这些线脚时而被极不显眼的垂花饰盖住，后者同很多装饰元素一样是原先罗马式建筑的遗留。对拱廊拱券的处理方式再次表明，线脚元素使墙壁通体具有了一种造型价值。

　　再来看看蓬蒂尼（Pontigny）修道院教堂（图30）的内殿。我们一上来便要强调，该殿贯彻了西多会建筑拒绝过度装饰的精神，线脚元素在总体上呈现出简单朴素的特征。因此，其底层连环拱的曲面十分简洁，仅由两道上下相叠、棱部呈直角的弧条（rouleau）构成。上面那道略厚，它的下棱边饰有一条半圆凸线脚。这条线脚抵在下面那道弧条的拱背线上，该弧条与墙壁同厚，为了在两道弧条之间形成过渡，人们在两道四分之一圆凹线脚（cavet）之间嵌入了另一道半圆凸线脚，并用两条近乎平直的四分之一圆凹线脚将其包住。这里的两道半圆凸线脚实际上拥有同样的直径。上述曲面所制造的视觉效果更多地具有线描性，而非造型性。这正是该建筑有别于坎特伯雷教堂的地方。从普遍意义上讲——当然，若要在这个领域提出普遍规则，须格外谨慎——法国北部建筑的曲面有个特点，即呈现出某种波浪式节奏。这种节奏表现为从一个凸面到另一个凸面再到凹面，然后以此类推。这两个凸面之间总是保持一种显而易见的比例关系，两个相邻的面之间往往会有一条方凹或方凸线脚（filet）来标示界限。

　　让我们再来看看巴黎圣母院。需要强调的是，这座建筑显示了非凡的雄心——它始建于1163年，内殿于1182年落成，中殿很可能在此之前动工，然而直到1218年才竣工，通过对其进行考察，我们将理解这一阶段建筑史——重视视觉效果的时期——的另外一个方面。与中殿正厅不同的是，巴黎圣母院内殿主连环拱的曲面仅由一道表面平平的弧条

图 30　蓬蒂尼修道院教堂，内殿连环拱。

构成，其上下棱边各被一条半圆凸线脚所标示。楼廊双联拱的曲面由三条并列的半圆凸线脚构成，中间的那一条比两边的细窄。对角肋拱和横向肋拱的曲面由两道相互平行的、接在同一块长条形衬板上的半圆凸线脚构成，两道线脚各压长条形衬板一棱，因此中间有一道空隙，空隙的宽窄根据所修饰元素的种类而略有变化。侧向肋拱的曲面与此相类似，只是将其截掉了一半。正像维奥莱–勒–杜克注意到的，这三种肋拱的曲面是一模一样的，只是尺寸有所不同，每个元素的线脚尺寸与它在构造学上的重要性相吻合。我们甚至认为，主连环拱拱券的曲面采用了同样的设计。然而，不同元素在构造学上的差异却几乎没有表现在支撑结构中，支撑主横向肋拱的小圆柱与支撑次横向肋拱的大小完全一样。唯有侧向肋拱的圆盘形拱基反映了上述差异。

维奥莱–勒–杜克从上述曲面的规制化中看到的是建筑师彰显各个部分比例关系的意愿。但在我们看来，它却更像是出自一种偏于空论的态度。持有这一态度的建筑师拒绝协调形式与功能之间的关系，而优先考虑表面处理。这正是为什么我们很难将巴黎圣母院视为"以创造具有概括意义的建筑为目标的尝试"：诚然，与其他任何一座建筑相比，它都收录了更多的元素，要求建筑师更为深入地了解行业动态。然而，我们从中看到的却不是对已有成果的概括和总结，而是另一种意图，即建立一套易于传抄和模仿的体系。换言之，莫里斯·德·叙利（Maurice de Sully）主教很可能一心想将他的座堂同时打造成不可超越的纪念碑和集哥特这种新式建筑于一体的终极模型。

先确定一个形式核心，再开发出各种衍生形态，这一做法不仅是出于审美方面的考虑，更出于技术上的限制。要知道，为了制作一款曲面，人们须先画出图纸，将图样等比摹写在木头或金属上，有时也将这些图直接绘于建筑工地的墙面或地面上。负责此项工作的是工程副指挥，通常为石匠领班（apparator），这是一个在 13 世纪获得了极大发展的新职业。人们依图切削木头和金属，并由此获得与实物同等大小的模型。正是借助这种模型，石匠才得以将想要的曲面复制到规整的方形石块上，

然后进行切削。为整个工程制作等比模型是一项较为耗时的工作，因而成本高昂：通过革除母图的图案生成功能，将其当作唯一的样本来使用，可以减小工作难度，同时大大降低成本。人们在建造巴黎圣母院的过程中，似乎还享受了当时最为先进的其他技术成果，尤其是应用了较为完善的起重设备——我们可以看到落成较晚的中殿所用的石块比内殿的更大。

人们至今尚未书写线脚元素的历史，原因不言自明。在此，我们仅需指出一条大致的发展脉络。当然，这不可避免地将是一种高度简单化的概括，但从方法论的角度来看仍不失其价值，因为它所涵盖的时间跨度非常之大。我们要说的是，自 13 世纪初起，人们越来越系统地使用以棱边或棱面收尾的杏核形凸线脚。与此同时，人们将半圆凹浅脚（gorge）和上收圆凹浅脚（scotie）挖得越来越深。

杏核形凸线脚（图 31）为哥特建筑师提供了一种属于自己的形式：与截面呈圆形或扇形的凸线脚不同，杏核形凸线脚在线条形态上更加优雅精炼，具有更明显的中轴线，且对光和影的分割更富流动感。杏核形不是在某一个圆的基础上，而是通过对多个圆进行切分组合而获得

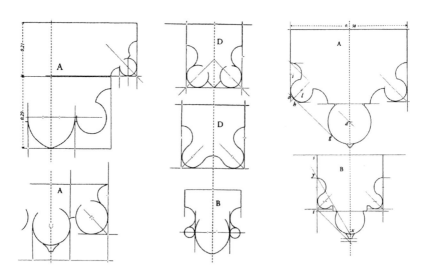

图 31　拱顶上肋条的形状，杏核形凸线脚（A、B），根据 E.维奥莱-勒-杜克的线描图绘制。

的——原则上是四个，而且四个圆的直径可能各不相同。总之，棱边或棱面的出现使建筑的轮廓更为清晰，线条感更为强烈。

各式圆凹线脚的加深与视觉效果的强化相辅相成。它实际上加强了黑色阴影的浓重感，于是，凸起的形式元素从这片阴影中更加清晰地抽伸出来。这种强烈的对比效果最为突出地体现在人们对柱础的处理上：一方面，下部的大圈半圆凸线脚愈发外伸；另一方面，将其与上部的小圈半圆凸线脚隔开的半圆凹线脚愈发内陷。柱础的曲面不再呈现出半圆凸-上收圆凹-半圆凸相交替的样式，而转变为突出于基座的小长条，它将一块清晰的阴影投射到基座上，这块阴影的上沿被深深内陷的上收圆凹线脚清楚地标示出来。而这一圆凹线脚形成的鲜明的黑线，成为13世纪上半叶后半期建筑的一大特色。半圆凸线脚被拉长的侧影与杏核形线脚同属于一个时代，即将形式绷紧、拉长的时代。

还有很多其他方面的视觉效果亦为人们所追求，分析这些效果对整体理解一座建筑同样至关重要。当我们点数兰斯大教堂（图32）内立面使用的小圆柱，同时注意观察这些圆柱在尺寸上的差别时，很容易从中看到一种将圆柱汇集成束的处理手法，并认为其目的是显示建筑体的骨架结构。但仔细观察后，应能从此手法中至少还看到其另外一项功能，即被我们称为"动力学"的功能。

如果站在兰斯教堂中殿右半部分挨近大门的位置，向右侧成排的墩柱望去，在我们的视野中将仅仅出现一长串朝向内殿的小圆柱。它们短小的直径与40米高的拱顶完全不在一个尺寸等级上，却仍然大于立在其顶板之上、支撑横向肋拱的圆柱直径。换言之，主连环拱墩柱上的爬墙小圆柱是根据建筑元素的视觉等级而非功能大小设计的。这种情况复现于侧廊中，我们看到侧廊的外侧墙上同样附有成束的小圆柱，一束7根，从地面升起，它们在结构上重复了中殿侧墙上的小圆柱。如果我们走向中殿的另一端，在行进过程中，会看到原本紧紧相连的小圆柱随着步移分解成组，每组7根，并同时露出它们之间的连接墙体，特别是那道横贯墙面及爬墙圆柱的腰线。因此这座建筑不仅

图 32　兰斯大教堂，向西观看时所见的中殿内景。

为细心的观者，更为行进中的访客而设计，它面对后者能呈现出无穷无尽的表现性效果。

人们常说，挑檐、滴水石、顶板、立砌圆柱环饰等诸如此类的元素，其重要意义在于标明哥特式建筑的水平空间，因为就其定义来讲，哥特式建筑是垂直感和高度的天下。然而，这一观点非常值得商榷，因为在大多数情况下，教堂夸张的垂直效果很可能又被建筑表面的彩绘所平衡，虽然我们不清楚具体是在多大程度上。我们将在后文中以夏尔特教堂为例详细阐释这一基本观点。

在此我们仅就上述的一组元素来举例：主墩柱的柱头和顶板。为此，我们要对比兰斯和亚眠（图 33）的两座教堂。之所以选择这两座教堂，是因为它们的墩柱均采用一根中心圆柱外包四根小圆柱的样式。在亚眠的中殿，中心圆柱和其中三根小圆柱的柱头上都雕刻着卷叶饰，但每根柱子的卷叶饰都是独立的，这些柱子上向外凸出的长方形顶板也都彼此分开。只有面向中殿中轴线的那根小圆柱既无柱头，也无顶板。而且只有中心圆柱在顶板上方多出一道环饰，延长了这里的曲面。如此一来，中殿三个层次的纵向连接便在形式上得到了确立。亚眠是首座中殿主连环拱与其上面部分——拱廊和天窗——等高的哥特式教堂建筑，其拱顶距地面足有 42.3 米，就这一点而言，上述连接发挥的作用尤为重要。

在兰斯的中殿里，更为突出的是横向的界标，

图 33　亚眠大教堂中殿和袖廊高处的墙壁。

这一界标由柱头构成。这里所有的柱头都处在同一高度，爬墙小圆柱的亦不例外。与兰斯不同的是，顶板的曲面没有明显的突起，只有几乎看不出来的浅棱，其立体感不强，一切的视觉冲击力都留给了花篮饰中的叶丛。这些叶子并未采取亚眠教堂中的卷叶饰结构，而是分几行排列。顺便说明一下，卷叶饰是古典艺术遗留下来的形式元素。需要指出的是，兰斯教堂各部分的比例尺是通过承载性元素体现的，这些元素反复出现在中殿的各个层次，并再现于侧廊中，而亚眠教堂只有一个无比巨大的比例尺，通过中殿的整体高度体现出来。这条纵贯一气的高线仅仅被一些横向的音节符号所修饰，在上升过程中随之渐变。这两件 13 世纪伟大建筑作品的区别正是比例尺的差异。如果能进一步注意到兰斯的线脚元素更圆滑，亚眠的更尖锐，我们便将恍然大悟，原来这两座看起来十分相似的建筑遵从的是完全不同的审美取向。

我们本还可以细细研究玻璃窗网格和背衬的形式演变，但人们对这些元素的处理即便凝结了大量心血，也终归指向二维图像的创作。建筑曲面令人感到有趣的地方，在于它构成了一套造型句法，并且在某种程度上与具象雕塑所采用的句法十分接近。这一相近性着实令我们震惊，因为在所有建筑思想中营造光影效果都是一个基本目标，而哥特雕塑家——与罗马式艺术时代的前辈不同——恰恰也在追求这一目标。

建筑的图像学和建筑师的角色

在很长的一段时间里，人们以为只要两座建筑的柱础和窗格网络在形式上有任何相似之处，就必然反映一种通常是直接的风格继承关系，借助这种关系，人们可以根据其中一座建筑推断出另一座的年代。人们还从这一观点中推导出不少新的结论，最值得一提的莫过于"手法"之说，即认为存在一批相对固定的哥特式建筑创作

者，他们当中每个人的手法都是可以被辨认出来的，无论以何种方式，人们都可以在所有与风格相关的建筑表征中准确地将其找出来。如此看待建筑，在本质上是因为人们将它与艺术作品等量齐观，认为它像任何作品一样，必定出自某位大师的手法，或者至少来自他的创意，最后由多名艺术家和工匠按照这一创意亲手制作而成。然而，建筑仅就其定义而言，便离不开特定的社会经济因素。它比任何其他形式的艺术都更加依赖充足的物质和技术条件；它的实现要求众多来自不同行业工匠的通力合作；它还是一套象征体系，肩负着代表的职责；最后，同样非常重要的是，它具有特定的功能。人们对一切建筑进行分析时都应该考虑这些因素，也只有如此，才能对哥特式教堂形成清晰的历史认识。

以今日眼光来看，将上述所有因素联结在一起的正是建筑师这个角色。通过考察建筑师的地位在 12 和 13 世纪当中所发生的变化以及他们当时面临的具体任务，我们将对建筑这门艺术形成一定的历史看法和批评观念，而不是仅仅对当时建筑师的形象展开种种幻想。这些幻想出来的形象往往近乎于人们心目中的现代艺术创作者，因此显得过于美好。

20 世纪 70 年代时，我们前文提到过的克劳泰默和班德曼的研究成果已是陈年旧货，但此时却突然被一些德国艺术史家重新挖掘出来，并得到了他们的继承。这批学者在很大程度上革新了我们破解中世纪建筑的一套实验性方法。通过对一些营造手法进行细致研究，人们不仅建立起关于中世纪建筑更为精确的年谱，而且创立了关于工地组织情况和建筑生产模式的理论。在法国，类似的研究诞生于法国考古协会（la Société française d'archéologie）举办的国际研讨会上，但"建筑的图像学方面"，用克劳泰默的话来说，并未因此遭到忽视。1976 年，汉斯-约阿希姆·昆斯特（Hans-Joachim Kunst）发表了《13 世纪建筑中的创造与引用——兰斯大教堂》（«Liberté et citation dans l'architecture du XIIIᵉ siècle-la cathédrale de Reims»）一文。1981 年，此文经过全面修改后再

次被刊发。我们之所以提到这篇文章，首先当然是因其在方法论上的重要意义，同时也是基于它对后世学者产生的巨大影响：实际上，自此文发表后，众多学者接受了"引用"这一概念，并用它来分析建筑。然而该词的含义在我们看来非常暧昧，极易造成混淆。按照昆斯特的本意，建筑引用分为三种类型：

　　　　——占主导地位、压倒一切创新的引用；
　　　　——强调形式创新的被动的引用；
　　　　——与创新完美地融为一体的引用。

　　然而，"引用"这个词出现在建筑研究中本身就十分蹊跷，原因很简单，它更适合被用在语言领域，而非视觉形式领域。文本引用必然合乎一定的操作规程，否则就不成其为参照意义上的引用。而人们对建筑引用的定义则模糊得多：纵观整个中世纪，我们几乎找不出一部建筑作品，或哪怕是其中一个重要元素，曾得到完整的复制。然而恐怕没有哪个时代比中世纪更热衷于文本引用了。人们选择这个词，似乎是受到了被我们称为"后现代"的思潮的直接影响，这一思潮在 1970 和 1980 年代流行于建筑领域。在该思潮中，语言学模型——尤其是引用——占有很大空间。但在我们看来，还有很多其他的概念，完全能够指代这些大量出现在哥特式建筑工程中，手法纯熟、思路明确的行动，虽然这些概念本身也借自文学方面的模型，但在我们眼中，它们比"引用"更能体现哥特式建筑思想的辩证性。

　　这些更加贴切的概念，我们可以在圣博纳文图拉的思想中找到。他提出著书的四种方式：仅仅将别人言词记录下来，我们称这样做的人为"记录者"；在记录的基础上加入其他同样不属于自己的言论，这样做是"编纂者"；记录他人的言词，将自己的话作为注解补充进去，这样做是"注释者"；最后是"著作者"，但他并非像现代读者所料想的那样只写自己的，而是在此基础上还加入别人的言论，以肯定自己的言辞，而且

第二项工作比第一项更为重要。

上面这段介绍最令我们讶异的是，现代意义上的著作者——在自己的文章上署名的人——在 13 世纪并不存在。我们可以看到，那个时候的编纂者、注释者和著作者都是用他人的文字构筑自己的文章。这样的定义也为建筑思想设定了框架：工程指挥在实现自身构想的同时，加入一些古代的形式元素或建筑遗存，这时他所做的便是注释者或著作者的工作。如果能想到这一点，我们在建筑领域寻找具体的引用时所遇到的困难便会迎刃而解。

意大利艺术史家萨尔瓦多尔·塞提斯（Salvatore Settis）对这个问题进行了大量研究，其课题是古代雕塑以及意大利中世纪艺术家对它的再利用和再吸收。他提出自中世纪后期，人们对待古代遗留物的态度便分为三种：以"再利用"（réemploi）为标志的"连续性"态度（continuité），以"收藏"（collection）为目的的"保持历史距离"（distance historique）态度和促使人们最终创立资料集成的"认知古代"（connaissance）态度。

就我们目前关心的这段历史时期而言，第三种态度尚不存在。但"连续性"和"保持历史距离"的态度却毫无疑问已经诞生了。关键的问题在于，我们难以明确人们在一堆遗存中选择并取用这样或那样一件古物——例如一块柱头——是看中了它所体现的古代作品的"权威性"（auctoritas）还是"历史悠久性"（vetustas），很可能这件古物具有双重的价值。塞提斯的理论令人颇感不适的地方在于，他完全不考虑接受方，即将古物转变为自身创作的艺术家，以及吸纳了这件古物的新作品。其整个分类法赖以建立的基本信条是，一件古物若因其权威性而被征引，那么人们所想的只是让它发挥这一权威，而无意用它为新作品增光添彩。然而，这样的征引行为必然包含着一种历史距离感，也就是对古物悠久性的强烈意识。在整个中世纪甚为流行的正是这样一种具有双重意义的行为，注释者和著作者不是被动地接受古物，而是利用它彰显自身现代性与古代的联系，以及更为重要的与古代的区别。对建筑遗物的再

利用并不仅限于对古希腊罗马遗产的借鉴：任何时期的古代作品都可以成为再利用的对象，时而施展权威性，时而显示悠久性，时而同时发挥两种功效。

絮热本人自称为著作者，在他所处的那个时代和社会，建筑师这个称呼还并不能真正地让人肃然起敬。而著作者这个称呼，絮热当之无愧，尽管他恐怕不会认同圣博纳文图拉后来对该词进行的微妙辨析。然而在 12 世纪，确实未曾有建筑师被人称为著作者，这一职业实际上受到了絮热的贬抑——后者在其记述中对他的建筑师没有一句赞美，甚至连名字都没有提及。建筑师职业的这种状况一直到 13 世纪中期都没有任何变化。相比之下，絮热至少 13 次在建筑中提到自己的大名。其他像絮热这样，有些品位并兼做工程策划人的宗教界高官，则以"建筑设计者"（architectus）的名号自封：与絮热同时代的哈尔贝施塔特的鲁道尔夫（Rudolf von Halberstadt）主教便自称为"虔诚的建筑设计者"（devotus architectus）。而这一称号在絮热眼中尚不及著作者来得神气。

建筑自身的演变无不在向我们诉说建筑师这个职业、其社会形象，及其自我认知所经历的深刻变化。各种形式上的创造，新式结构的开发和应用，业主日益增长的雄心，一切迹象都表明，在 1170 至 1180 年间，建筑师的角色发生了根本性变化，自此以后，建筑的命运掌握在他们的手中，絮热或塞尔的皮埃尔这类人物牢牢掌控建筑工程的时代已经成为了历史。

圣奥尔本斯（Saint Albans）修道院的编年史为我们留下了一份非常生动并富含信息的资料，它由马修·帕里斯（Mathieu Paris）于 13 世纪上半叶撰写。就修道院教堂重建这个话题，作者狠狠数落了建筑师高德克利夫的雨果（Hugo de Goldclif），而对于修道院自己供养的艺术家，他却极尽赞美之词。该院院长塞拉的约翰（John de Cella）一度决定重修教堂西端和大门，并掌握了必要的资金。他将这项工程交给了雨果和他的团队完成。需要特别指出的是，这些人都不是圣奥尔本斯的当地人，

而且不依附于修道院。工程开始没多久就被叫停了,因为根据马修的记述,建筑师违背院长的方案,"擅自添加了一些毫无用处又极其费钱的雕刻"。这些离谱的雕刻耗费了大量工程预算,其过度浮华的风格很可能招来了群众的讥讽。

在我们的编年史作者留下的宝贵文献中,所有考古学信息都让人感觉到,这位名叫雨果的建筑师是个有品位的艺术家,完全有能力将法国北部新兴的形式引入上述工程。而马修虽然热爱艺术,却在价值取向上异常保守。因此,在记录了修道院成员和当地艺术家针对这名游方建筑师几乎是异口同声的否定后,马修又加入了自己的批评意见。建筑师另有一点做法也激起了编年史作者的愤怒,即他违反制作装饰背景的常规,先雕刻出成品,再将其固定。基于上述全部因素,马修·帕里斯将建筑师雨果斥为"伪君子和说谎者"。

在这个例子中,工程业主从俗界慕名请来一位大师,虽然赋予这位建筑师很大权力,却仍然对其十分苛刻。然而,我们从中可以看出建筑师是何等威风:他可以自行改变工程方向,出资人除了辞退他以外,实际上对其无可奈何。这与絮热那个时代的情况相去甚远,絮热是当时工地的绝对主宰,他可以理直气壮地宣称:"我的作品和作者身份让我有足够的资格支配工人。"

在上述角色分配过程中,首先得到确立的是出资人,他负责发起工程方案;然后是建筑师,他很快意识到只有自己有能力实现这一方案。这种情况与当前欧洲和美国博物馆的建设项目如出一辙。而且博物馆也是一种庙宇,尽管是世俗性的,它也是诸多代表性价值的汇聚之地,因此近乎于中世纪大教堂。仅就这一点来说,二者颇具可比性。在像博物馆这样的文化设施工程启动之初,有关当局会招募建筑师,市政府和博物馆馆长此时是方案的实际主宰者。因为博物馆项目比其他任何工程都更能显示建筑师的历史角色和地位,所以当建筑师获得这个机会后,便将自己对博物馆的看法不断地灌输给业主。这样一来,业主便不可能再把持一切,原因显而易见:建筑师开发出一套独立自主的语言,后者近

乎一种自我引征体系。当然，在 12 世纪下半叶后半期和 20 世纪同一时期之间做比较，所得结论的价值仅仅是相对的。但该结论强调了这样一个进程：愈发强烈的观视需求导致业主之间的疯狂攀比，这又在建造者之间引发了极其激烈的竞赛。随着业主要求的不断提升，建筑师的艺术觉悟也成长起来。

在 12 世纪，甚至 13 世纪时，大多数建筑师的名字都未被镌刻在建筑物上，但这一事实并不代表他们的地位是次要的。笼罩他们的沉默反而暗示着正在悄然发生的变化。在这个变化完成之后，他们将获得非凡的地位，特别是名气。不久以后，皮耶·德·蒙特厄依便被圣日耳曼德普雷的本笃会修士称为"石头博士"（doctor lathomorum），而兰斯圣尼凯斯（Saint Nicaise）教堂的建筑师于格·利贝尔吉耶（Hugues Libergier）则以施主的面貌被印刻在自己的墓碑上。

我们在菲利普·奥古斯特（Philippe Auguste）统治时期的建筑中可以明显感受到上述变化。通过考察建筑曲面，我们在前文已经特别指出这个时期建筑体现的极端分异（différenciation extrême）原则，并说明这一原则提升了建筑作品的视觉价值。但这些现象与个人风格的崛起没有必然联系。因为建筑师纵使成为了著作者，也依然会从同行那里取用某个线脚式样，或抄来某个图案。另外，业主规定的方案仍是具有约束力的，工程所在地的习俗也不容忽视。

瓦兰弗洛瓦的戈蒂埃的例子在此非常能说明问题（图 34）。莫城（Meaux）主教座堂 1253 年的一份雇佣合同提到了这位工程指挥，并透露他同时承接了埃弗勒（Évreux）教堂的在建工程。由于缺乏更详尽的资料，人们在进行了一番考古调查后仅能断定，他在埃弗勒的任务是局部改造，在莫城则能进行更为自由的创作。我们更为关注的是埃弗勒的工程，因为在这个工程中，戈蒂埃需要服从一套非常有趣的方案。他要翻修建成于 12 世纪上半叶的中殿，包括保留主连环拱所在的底层，并重建上面的部分。

戈蒂埃先用一道挑檐标示出拱廊的下边线，将原先的罗马式爬墙圆

图 34 埃弗勒主教座堂：经瓦兰弗洛瓦的戈蒂埃改建的中殿的北部开间。

柱也收到挑檐里面，然后在挑檐之上竖起中层和上层，他从不同的源头借取了几种不同的巴黎"辐射式"图案，并在中层和上层交叉使用这些图案。可以说，戈蒂埃在对上面的部分进行"编纂式"处理的同时，并未忽略它与原先的罗马式底层建筑的视觉过渡，因为他将前者立于挑檐所形成的基座之上，这个基座在形式上吸取并预示了中上层建筑棱尖角锐的特色，在尺寸比例上却与罗马式爬墙圆柱保持一致。这是一个非常

成功的元素并置的例子，在这个例子中，工程指挥希望通过前辈的建筑成果提升自身作品的价值：在这里，他对过去而言是著作者，对当时而言是编纂者。

实际上，瓦兰弗洛瓦的戈蒂埃这样的建筑师在哥特式建筑史中绝非个案。诚然，他出色地解决了埃弗勒主教座堂提出的特殊工程难题，但这并不代表他只专于此类问题，在莫城教堂、夏尔特圣父（Saint-Père）教堂和桑斯教堂的工程中，这位建筑师亦展现出非凡的才能。同那个时代的所有建筑师一样，他完全有能力灵活运用哥特体系提供的有限资源，采取适宜的方式将适宜的元素组合起来，以满足工程方案的特殊需求。

我们由此触及到了哥特式建筑较之于以往建筑的一大新颖之处：它提供了一份形式元素图录，人们可以从中选取元素任意组合，组合方式无穷无尽。这正是 19 世纪折中主义者 [20] 赞赏哥特式建筑的原因。在他们眼中，这种建筑比罗马式建筑更具可改造性和自我调节性，适用于从办公楼到邮局的各类建筑方案。这也基本上是哥特式建筑在 12 到 15 世纪这段时间获得惊人发展的原因。

然而这些元素和形式的组合只有在遵从了一项法则的前提下才有可能成为杰作，这项法则就是几何。此处所指的并非中世纪神学里富有哲学色彩的几何，而是实际应用中的几何，它为不同元素规定了各自的尺度，并将它们置于一定的比例关系之中。

伴随这些被称为哥特式的建筑资源一道而来的还有两项革新：建筑工地新型组织制度的确立和设计图纸的使用。这些革新也直接关系到建筑师的角色。在一份 1272 年 12 月 25 日签署的合同中，布鲁日（Bruges）的康布隆（Cambron）修道院院长从图尔奈一带的两名石匠那里订购了

[20] 折中主义是 19 世纪上半叶至 20 世纪初在西方流行的一种建筑主张。持有这一主张的建筑师随意模仿历史上的各种建筑风格，或自由组合各种建筑形式。他们不讲求固定的法式，只讲求比例均衡，注重纯形式美。——译注

3 根墩柱、100 块拱石、64 法尺的挑檐、38 法尺的人像柱、10 面"根据石匠交付的'莫勒'（molle）制作的非常厚实的"窗户、3 段窗肚墙和 12 条上楣。"莫勒"即为与实物等大的模型，上述合同告诉我们，此种模型足以充当订货依据，这说明当时建筑部件的制作和安装已经完全走向成熟。

这一新局面的形成离不开分工的高度合理化和高精度图纸的出现。正是依靠这些图纸，上述模型才得以实物化。更重要的是，这些图纸还是施工的参照工具，凭借这些工具，施工团队才能够有效协调所有人的工作任务。

1970 年代，迪特尔·金佩尔（Dieter Kimpel）在考察了大量 12 和 13 世纪建筑的墙壁砌面外观和承重部分构造体系后，收获了一系列激动人心的发现。例如，建造圣德尼教堂回廊这样"现代"的结构体，人们使用的却完全是一套传统的方法：在安装墙壁、窗框和承重体时，人们都是先横向完成一整层，再向上砌盖。这一做法使墙面在整体上显得整齐均匀。在夏尔特教堂，我们从天窗这一部件中可以清楚地看到，施工人员是如何通过上述建造方法，将建筑结构体的所有构成元素融入一面墙中的，因为在这里，连窗户的安装都遵循逐层向上砌筑的原则。在兰斯的教堂，同样的窗户则是借助支架安装上去的，因此脱离了砖石砌体，不再被补强体系（système de contrebutement）紧紧包住。兰斯的例子展示的是全新的建造方式，这一方式很可能在早些时候的苏瓦松大教堂工程中就得到试用：当时人们在短时间内预制了大量建筑部件，并使它们序列化，这样做的结果是工期大大缩短。于是，石匠可以先制作好镶面砖石，最后统一安装，大规模返工的可能性微乎其微。这一行事原则后来在亚眠的工程中得到运用和极大完善。依照此法，兰斯的建筑师首先竖起承重结构，然后"填充"中空部分——即壁面、拱廊、上层墙壁、窗户等。通过这种"堆积"建造法，人们可以竖起一副"石头骨架"，后者作为一项伟大发明，构成了哥特式艺术的一大特色景观。从此，大教堂不再由横向的平面向上叠加而成，而改由开间这样的纵向切片一道

接一道推展而成。

通过上述观察，我们能得出这样的结论：圣德尼教堂的双重回廊和放射状礼拜堂虽然结合使用了尖形拱券、交叉式肋架、细圆柱、大玻璃窗等形式，但从建造体系的角度来讲，完全沿用了古典切石术，而绝称不上是哥特式的，我们只能说它具有哥特式外观。同是回廊和放射状礼拜堂，在兰斯教堂则发生了非比寻常的变化，这一变化并不在于形式的演变——虽然这里的形式的确更为精致和轻巧，而在于建造方式的彻底革新，而这一点也反过来决定了形式上的变化。通过上述两个例子的对比，我们也能体会到，就某些部分而言，鲍尔·亚伯拉罕对维奥莱-勒-杜克的批评多么令人无法接受，因为对角肋拱在1140年的圣德尼工地上和1220年代的兰斯和亚眠工地上，扮演着完全不同的角色。

如果说在"石头骨架"这一设计中，承重石条之间的建筑元素不过是填充物，那么干脆取消这些填充物是人们轻而易举便可迈出的一步。这正是巴黎圣礼拜堂的建筑师所做的，他将建筑体简化为结构体。与此同时，他却使用了一种极为复杂的建筑手法，通过列出详细的石块清单，他标定所有石块间的水平和垂直接缝，为每块石头设计专门的等比样本，并为其指定在墙上的具体位置。这座王室定制的建筑因此成本陡升。这说明在13世纪上半叶，各大工地的现实情况是多么的不同。我们在兰斯和亚眠看到了标准化的趋势，而在刚才的例子中，人们采取的建筑手段却没有向降低成本的方向走下去。我们甚至怀疑这些手段的发明者是否曾考虑过资金问题。更有效地组织工地现场，拥有更专业的施工团队，这些需求和加快工程进度的迫切愿望才是人们开发和完善新手段的更重要的驱动力。

而催生了新式建筑手段的工地组织制度又强化了三个因素的地位和作用。它们分别是协调者（即建筑师）、石匠领班（即建筑师的助理和在工地的代表），以及前文提到的设计图纸。只有依靠图纸，全体工程人员才能对他们所要共同构筑的东西形成一个清晰的认识。

绘制建筑图纸慢慢成为建筑师的主要工作内容。斯特拉斯堡主教座

堂大门立面的一系列图纸（图 35）表明，在 1275 年的时候，人们已经
能够绘制非常精准到位的二维建筑图。图纸拥有一种我们称为 "合同约
束力" 的功能，这既是建筑师与工地工人之间的合同，也是建筑师与出
资人之间的合同。专门描绘斯特拉斯堡大门立面的那张图有 2.74 米高，
如此尺幅的建筑图想必是赢得了主教和教务会，甚至是城市当局的认
可。换作一张小尺幅的图纸，人们恐怕就不会被打动和说服了。自 13
世纪起，建筑师在绘制图纸时，描绘最为精细的往往是建筑物大门立面
图——设计者为斯特拉斯堡教堂正立面绘制了 A、A'、B 和 C 共 4 份图

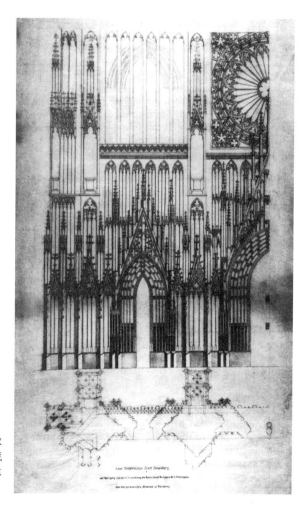

图 35　斯特拉斯堡主教
座堂建筑图纸摹本。现藏
于斯特拉斯堡圣母院陈
列馆。

纸——这显示了建筑物的此一部分多么重要和具有代表性。

所谓的"现代建筑师",基本上是设计者,他可以同时承接多个工地项目,将具体实施工作交付予别人,自己只负责工程监督。这样的角色诞生于13世纪。由于建筑师只是偶尔来工地看一看,石匠领班或"喊话人"(parler)承担的工作量大大增加。不过,在工程的标准化运作下,建筑师也确实越来越没必要守在工地上。前面提到的布鲁日的工程合同及类似合同的出现表明,建筑师从此可以只负责图纸,而依图制作等比样本、订购相应石头零件等差事都可交由其助手打理,这些助手后来还很有可能负责监督工地。

那么具体某位建筑师的风格是指什么呢?我们基本可以断定,这个词在13世纪越来越多地意指建筑师的图纸,或者说手法,即从词源意义来讲的手法。一架拱券的曲面,尽管早在图纸中便被确定下来,但仍有可能在石匠领班的主张下被施工人员改得面目全非,更不用说某些地方石材的特殊性和某批工人偏高或偏低的专业素质带来的迫不得已的变动。石匠领班,或者说工地指挥的角色值得更深入的研究。没有任何一座连同图纸一起留存至今的中世纪建筑是人们原原本本地依图建造的。从平面结构到比例关系,再到细节处理,大大小小的改动在整座建筑中随处可见。这说明工长享有很大的自由度,可以在获得出资人同意的情况下,按照自己的想法演绎建筑图纸。可以说,附在工程预算表和合同书上的图纸类似于乐谱,其最终效果如何全在演奏者个人的发挥。

在这样的背景下,建筑师角色的意义发生了变化。他理应想得比别人更多更远,并拥有一套专业知识,这些知识首先涉及工程技术,并且涉及艺术:在出资者眼中,建筑师应该有能力解决方案提出的形形色色的技术或美学问题——瓦兰弗洛瓦的戈蒂埃的例子便向我们说明了这一点。而人们赋予皮耶·德·蒙特厄依的"博士"(doctor)称号则表明,建筑师不仅因其本领受到客户的争相延揽,更因这项资本而能与知名学者比肩,从而享有极高的社会地位。

建筑的意义也随之发生变化。它不再单纯反映业主的意图,而开始

受到施工方的影响。自菲利普·奥古斯特统治时期始,建筑便成为一项视觉艺术,建筑师可以引用某位同行设计的某一柱础或横向肋拱的曲面外观,只因他觉得这一设计完美无缺、堪为典范。他越是意识到自己在艺术演绎上享有的自由度,就越能得心应手地处理各种各样的形式,其艺术视野亦会愈发广阔。哥特式教堂的石头骨架给了他更大的创作空间,因为此时,建筑结构体上出现了大面积的完全独立的部分。

夏尔特与布尔日的对比:"古典式"还是"哥特式"?

哥特式艺术史家普遍将夏尔特大教堂奉为经典研究案例。对于这一名号,该教堂确实受之无愧,因为它是现存的唯一在建筑上被认为具有创新意义,配有内容极为丰富的雕塑方案,并饰有一整套彩色玻璃窗的哥特式教堂。其国王大门上的雕塑是早期哥特式艺术的代表之作,其他部分的雕塑则体现了这门艺术鼎盛时期的成就。此外,该教堂的彩画玻璃窗基本保持了最初的样貌。除了这些艺术上的要素以外,我们还有必要提到圣母崇拜这一历史条件。夏尔特主教座堂自9世纪起便藏有圣母在耶稣降生时所穿的"束衣"(sancta camisia),上述崇拜使其成为了中世纪一大基督教圣地。

用于供奉圣艾蒂安的布尔日主教座堂则在各方面都不能与之相比。它的彩画玻璃窗不完整,连环叙事雕塑也远不如夏尔特的复杂。最重要的是,人们常常认为布尔日的建筑是不成气候的孤例。总之,它体现的是与夏尔特、兰斯、亚眠等被称为"古典式"的建筑完全相反的艺术理念。

除此之外,这两个城市的政治气候也迥然不同。夏尔特被视为"国王的城市"。因为德勒(Dreux)和布洛瓦(Blois)等地的领主对这座城市虎视眈眈,其教区教务会十分倚重王室提供的保护。菲利普·奥古斯特本人曾为教堂的建设工程捐资200利弗尔,并承诺每年追加一笔捐

款。布尔日在临近 1100 年的时候被王室归并到自己的领地中，其大主教也就因此臣属于王室。此外，布尔日既是包含上下贝里（Berry）的大主教教区首府，也是阿基坦（Aquitaines）首主教教座所在地。

对于布尔日教堂的营建，三位大主教功不可没，他们是拉夏特尔的皮埃尔（Pierre de la Châtre，卒于 1171 年）、亨利·德·叙利（Henri de Sully，1183—1199）和圣纪尧姆（saint Guillaume，1199—1210）。其中，叙利出身名门望族，其叔父拉乌尔（Raoul de Cluny）是克吕尼修道院院长，其兄厄德·德·叙利是巴黎主教；而纪尧姆于 1218 年被封为圣徒，自他去世之日起，布尔日的居民便将一些治愈病人的神迹归到他头上。尽管在这两名高阶教士的荫护下，布尔日在 13 世纪出了好几位大主教，但必须强调的是，用于建设新教堂的地皮掌握在教务会而不是大主教手里，因此教堂建筑真正的业主应该是教务会。

就这一点来说，夏尔特的情况和布尔日的差不多。在夏尔特，其主教——法兰西王后的侄子穆松的雷诺（Renaud de Mouçon）在重建教堂这件事上，完全可以依靠议事司铎的积极赞助。一个最为现实的原因便是，在这些议事司铎眼中，教堂的祭坛是一大财源——夏尔特乃是欧洲最富有的教务会之一。

两座大教堂差不多同时动工。夏尔特原先的教堂在 1194 年经历大火之后只留下正立面、国王门和地下室。作为一大重要朝圣地，新教堂顺理成章地采用了 11、12 世纪在法国南部广为传播的长方形会堂样式，以增强接待能力。布尔日教堂的工程始于 1195 年前后，重建的动机与夏尔特的相同，即教务会欲在建筑上与桑斯、巴黎，甚至克吕尼的教堂一比高下，其基本想法是，建造宽敞并且带有回廊的内殿，一则为全体议事司铎提供足够大的议事空间，二则为信徒创造不入内殿却能将其内景观看清楚的条件（只有神职人员才能进入内殿——译注）。

在夏尔特，因为工程资金有保障，人们对教堂进行了整体性重建，先横向盖完一层，再向上盖第二层。在布尔日，人们则从内殿建起，以原先的地下墓室为中心，越过高卢-罗马时期的围墙，向外拓展空间。

在建好内殿后，人们一个开间接一个地从东向西建造中殿。无论在夏尔特还是布尔日，都有一张具有最终版本意义的平面设计图统领整个工程，即便工程几经中断，导致施工人员有过几次更换，这一设计图都得到了从始至终的贯彻。我们认为，在上述任何一个例子中寻找风格的明显变化，并依此分辨出不同的工程指挥，都是徒劳无益的。夏尔特的建造者正是其平面图的作者和总体策略的制定者。布尔日的建造者亦是如此，虽然人们在修筑圣艾蒂安教堂内殿的上部和西侧的中殿时，的确加入了一些图纸上所没有的设计，但这一改动幅度不大，丝毫无损于建筑师起初的艺术旨趣，我们在后面将会清楚地看到这一点。

　　夏尔特教堂建筑的独特性和创新性在很大程度上得益于建筑师确定的平面图（图36）。然而这幅图纸的设计却受到两个条件的极大制约，一是要在原先的殿基上重建中殿，二是要以地下墓室为基础修筑带回廊和礼拜堂的内殿。不过袖廊的设计完美地解决了这一难题，这座袖廊两臂极宽，其立面采取了教堂正厅的三层格局，由此实现了西侧的中殿和东侧的内殿之间的自然过渡。因为西侧的中殿仅有3道长廊的宽度和7

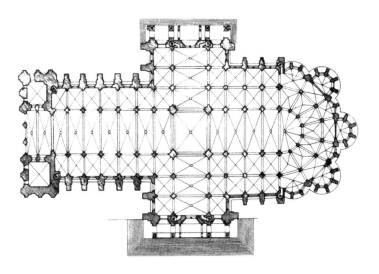

图36　夏尔特教堂平面图，根据 L.格罗戴齐《哥特式建筑》（*L'Architecture gothique*）一书中的插图绘制。

个开间的长度，而东侧的内殿则有 5 道长廊的宽度和 4 个开间的长度，并且外接一座双重回廊，从回廊向外还伸出 7 座大小相同的礼拜堂。袖廊与教堂的东端顶点和西端顶点保持了同样的距离，它和内殿一同构成了整座建筑的重点。西大门是原先建筑的遗留，它最晚建于 1145 年，包含 3 个门洞，并饰有门楣浮雕和人像柱，这座大门原本是为了配合更宽的中殿而设计的。

夏尔特教堂布局的独特性在于其袖廊采取的纪念碑策略。其具体表现为，袖廊两翼极为宽大，南北外立面还各自向外接出一道饰有雕塑并富有纵深感的门廊。这些门廊的功能尚不明确，我们可以猜想它们与圣母朝拜活动相关。据此我们可以为其想象出多种不同的功能，礼拜仪式方面的、司法方面的或象征性的。当然，几个方面作用兼有之也完全有可能。

布尔日圣艾蒂安教堂的平面图（图 37）在设计上显得更加浑然一体：在这里，由 5 道长廊组成的大殿一气延伸下去，在末端自然形成带双重回廊的内殿，而没有被袖廊所打断。半圆形后殿的弧圈被均分成 5 段，每一段在底层原本都有 3 面用来照明的窗户。在施工过程中，人们

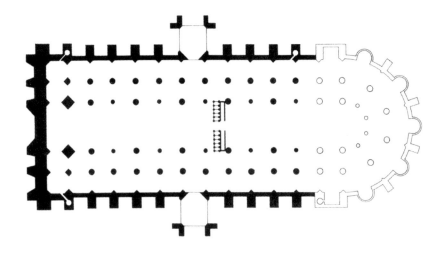

图 37　标明了不同工程期次和祭屏安放位置的布尔日大教堂平面图。

将每条弧段正中间的那面窗完全打通，并向外加盖了一座五面墙组成的后室。整座建筑包含 5 个双重开间以及 2 个位于西端的长条形开间，后两个开间上面的拱顶呈六分式。从西端数的第三个开间在南北两侧各与一座覆盖式门廊相接，在门廊下，人们立起了带有人像柱的门洞。这些人像柱同夏尔特的一样，是先前建筑遗留下来的，尽管它们远不及夏尔特的那么引人入胜。

对于现代参观者而言，两座大教堂平面结构之间的区别无关紧要，他们所关注的是两座建筑内部和外部立面的整体效果。为了更深入地了解这一点，我们有必要分开考察这两座建筑。

通过取消楼廊，夏尔特平面图的设计者加强了底层主连环拱和它上方墙面的平衡：这样一来，天窗和主连环拱便拥有了相同的高度（图38）。虽然中殿主要部分的拱顶是四分式的，但支撑它们的墩柱却呈现出两种交替出现的截面样式，体现出高超的设计水平。我们看到的要么是八边形中心体配圆筒形小圆柱，要么是圆筒形中心体配八边形小圆柱。但从柱顶板向上，我们再也看不到任何形式的交替现象。5 根小圆柱组成的束状爬墙柱自顶板而上升，并在上层建筑中分别变为两条侧向肋拱、两条对角肋拱和一条横向肋拱。拱廊和天窗的下边线各被一道挑檐标示出，这道挑檐也将束状爬墙柱围拢起来。我们需要指出，每个墩柱中心体的柱头都采用了卷叶饰这种风格化的装饰，包围它的三根小圆柱的柱头亦如此，但这些柱头起自中心体柱头一半高的位置，而面向中殿的第四根小圆柱只有顶板，没有柱头。每个开间的天窗都由一对尖顶窗组成，一面叶轮形大圆窗凌驾于这两道尖顶窗之上。这些窗洞是通过斜切厚重墙体而获得的。

我们并不能认为，夏尔特的建筑师不看重视觉效果：上述墩柱样式的变换就是出于纯粹形式方面的考虑，这是一个多么绝妙的办法啊！否则，顺着中殿主轴一眼望去，我们看到的将是两排一模一样的支柱，这会是何等的单调乏味！

垂直向上的效果在某种程度上被我们提到的频繁出现的横向环饰所

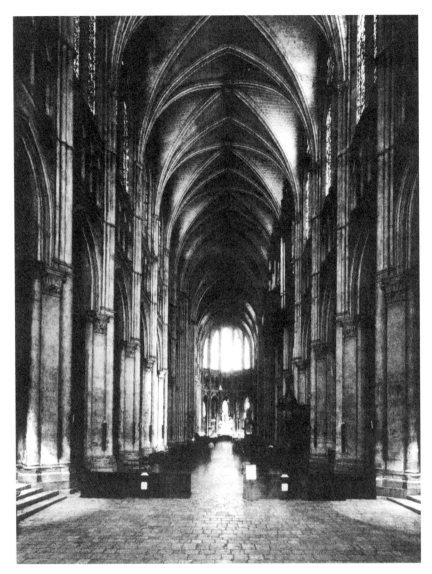

图 38　向夏尔特大教堂内殿望去所看到的景象。

弱化，但在中殿和袖廊的交叉口处，却被这里的墩柱所强化。此处的墩
柱没有任何横向元素的修饰，其十字形的中心体完全隐没在表面附着的
密集的小圆柱中。若站在中殿靠近大门的尽头向另一端望去，我们能看
到这些墩柱因其巨大的体量而进入到它们所围起的空间之中，刚好为后

殿这道远景加上了一副边框,并将内殿与中殿的界限标示出来。

夏尔特的内部立面表明,作为承重体的墩柱扮演着何等重要的角色。它们以其自身形态表现着开间的节奏,从而将自己所发挥的支撑功能清楚地呈现在人们眼前,同时这些墩柱还受到另外一种形式逻辑的支配,这种逻辑将它们整合成具有独立性的楼层。

夏尔特的设计者一方面努力将立面上的各种构成元素协调起来,另一方面力图将每个楼层都打造成独立的空间体,在这一空间体中,拱廊占有至关重要的地位:它重重地标示出一条间隔线,这条线在日后成为两座被誉为"古典式"的大教堂,即兰斯和亚眠教堂的本质特征。取消楼廊带来的最为直观的结果,必定是中间楼层高度的缩小和视觉冲击力的增强。

夏尔特留下了不少关于其原始建筑彩绘的资料(图39—图42),这对我们来说值得庆幸,因为通过这些资料,我们完全能够复原最初被彩绘所覆盖的教堂内景,至少是在画纸上。这一彩绘装饰十分朴素,由赭黄和白色构成。值得称道的是,它模拟了砖石墙面的效果,墙面的横向和纵向接缝用白色线条表示。由于墩柱绘面上的石块画得比墙壁绘面上的大,墩柱的承重功能在视觉上得到了强化。爬墙小圆柱的柱身以及修饰主连环拱和拱顶的半圆凸线脚均被涂成白色,这些部分表面的接缝并未被标示出来。构造精细、排列有序的赭黄色仿砖石绘面覆盖了整个墙面、墩柱和拱顶——除了我们刚才提到的那些被涂成白色的元素,这一绘面呈现出渐变效果:彩绘砖头网格越往上越细密。这样做的用意从视觉方面来讲,想必是让建筑上部显得离观者更远,借此加强建筑体纵向的垂直效果。

在夏尔特的例子中,我们尽可以想象建筑师通过在建筑表面涂盖颜色而开发出的种种视觉资源,同时也不能忘记,墙壁上的赭黄色应能更好地衬托以红蓝两色为主的彩画玻璃窗所透射出的光线。

现在让我们把目光投向夏尔特的外立面,我们能够更清晰地看到这座建筑与布尔日教堂的区别。夏尔特的撑扶体系相对复杂,很可能正是

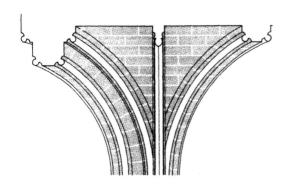

图 39　夏尔特大教堂主连环拱的原始彩绘装饰面，根据 J. 米歇勒（J.Michler）的素描图绘制。

图 40　中世纪建筑的彩绘装饰面，根据维奥莱-勒-杜克的素描图绘制。

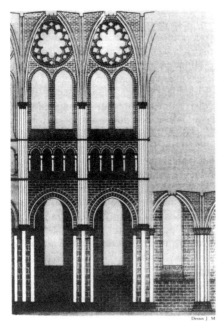

图 41　夏尔特大教堂建筑内部的彩绘，根据 J. 米歇勒的素描图绘制。

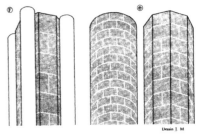

图 42　夏尔特大教堂中殿（f）和内殿（e）墩柱表面的原始彩绘，根据 J. 米歇勒的素描图绘制。

在这个工程中，飞扶壁在中世纪建筑史上首次得到了大规模的应用。支墩（culée）和扶壁垛的厚重体态表明，建筑师将建筑真正的结构在最大程度上抛掷在外，以加强内景的通透轻盈之感。

　　布尔日的外立面表现为一个更加轻快、连贯的结构，若不是人们后

来在扶壁垛之间插入了一些礼拜堂，这一特点将更加明显。在西大门立面之外，人们找不到什么地方可以安插雕塑。大型连环叙事图画仅仅出现在玻璃窗上。换言之，建筑体在这里发挥的作用比夏尔特更具有决定性，后者的建筑是配合连环叙事雕塑而设计的，二者浑然一体、不可分割。布尔日则在映入眼帘的那刻起就表现为一座纯粹的建筑：这已然是该教堂的一大显著特征，至少在我们进行一番深入解释之后，人们会明白这一观点。

　　观者从侧门进入布尔日教堂与从中门进入看到的景象是差不多的。无论在哪个方位，我们直观感受到的都是中轴线不太明显的内部空间，而突出中轴线是法国几乎所有哥特式建筑的特点。增强内殿的透视效果，以烘托出主祭坛的神圣感，仍然是该教堂建筑师的一个追求，这一点我们在后面将会看到，只是这里的透视效果在一段时间之后才显现出来。这座教堂显得如此与众不同的一个原因是没有袖廊，但首要原因是立面从侧廊到正厅排排升高：两个外侧廊高 9 米，与它们相邻的两个内侧廊高 21.3 米，而夹在中间的正厅高达 37.5 米。正厅上部的墙壁由拱廊和天窗构成，支撑它的墩柱非常高大。内侧廊的上部墙壁也由拱廊和天窗构成，它（内侧廊的上部墙壁）上升到与主连环拱同样的高度。外侧廊的墙壁上只有一扇窗。如果从整体上审视立面，从下向上依次映入眼帘的是：窗户、拱廊、窗户，以此类推，我们能从中明显感觉到开口随层级上升而扩大。与夏尔特不同的是，布尔日不仅追求视觉垂直效果，而且追求视觉扩散效果。

　　从入口的第一个长条单开间直到与半圆形后殿相连的最后一个，这一路上主连环拱的墩柱交替呈现出两种尺寸，较粗的在上部对应主横向肋拱，较细的对应次横向肋拱。在侧廊和半圆形后殿中，所有墩柱都一样粗细，它们与上述较细墩柱拥有相同的直径。无论粗细，主连环拱各个墩柱表面附着的爬墙小圆柱数量都是一样的，这在一定程度上淡化了不同功能的墩柱在视觉上的区别。在正厅中，每个墩柱上面向中殿的 3 根爬墙柱都分别支撑一条横向肋拱和两条侧向肋拱；较粗的那些墩柱从

顶板以上才加配专门用于承接六分式拱顶对角肋拱的爬墙柱。在两道侧廊中，每根墩柱上朝向中殿的三根小爬墙柱像正厅中的那样，也分别支撑一条横向肋拱和两条对角肋拱。

布尔日的圆筒形墩柱上升到主连环拱的顶端时并没有就此打住，而是继续向上爬，不仅超出了拱廊下边线，更冲破了天窗的下边线（图43）。整个教堂中，后殿侧向肋拱的拱基位置最高，但即便在此处，我们也能看到升上来的墩柱，它表现为截面不完整的圆柱，"藏身于"对角肋拱之后，其柱顶板与这里的拱基处于同一高度。换言之，墩柱给人的感觉是它在继续上升，超出墙面的可见高度，钻出覆盖着它的拱顶。这是与夏尔特截然不同的一个地方：布尔日的上部墙面是卡在一冲到顶的墩柱之间的，这种样式其实更适合用在夏尔特的结构体系中，因为那里没有六分式拱顶。但我们不久便会看到，建筑师在此处选择六分式拱顶是出于其他的考虑。

一名细致的观者不会忽略这样一点：所有标示节奏的元素，无论它在建筑中的位置和与其他同类元素的远近关系如何，全都一般大小。所有的线脚高度都在20厘米左右，柱头41厘米左右；爬墙小圆柱，无论位置高低，直径都是17厘米，大圆柱直径是27厘米。各部分的构成是通过规格样式相对有限的元素实现的，这样做也降低了工作难度。总体的形式框架基本都是由次要元素累加而成的：在中殿，爬墙小圆柱与它们所依附的柱身不在一个比例尺上；在侧廊，这些小圆柱则

图 43 布尔日大教堂，中心大殿上部的墙壁。

高大威武起来，因为它们所依附的柱身明显变细了。

后殿作为最先动工的部分，为其余部分的建设提供了基本计量单位。为了说明这一点，让我们来看看其上部的拱廊：人们一眼便可看出，在拱廊中，位于半圆弧圈上的拱券比位于直线上的更窄。半圆弧圈上的每个拱券都包含四架同样尺寸的小拱，撑满两个墩柱中间的部分。直线上的拱券不仅明显变宽，而且在内含四架小拱基础上又新增了两架更小的，分别立在四联小拱的两侧。回廊上的拱廊采取一架卸重拱（arc de décharge）[21]套六架等尺寸小拱的拱券样式，这一样式在其直线延伸并仍属于内殿的部分，却变为一架卸重拱套四架等尺寸小拱，左右两端消失的小拱被实墙所取代。若我们站在内殿起始线和中轴线的交点上，凝视下拱廊，我们将看到半圆形后殿末端的两个墩柱刚好不多不少地"框住了"正前方拱券中心的四架小拱，因而恰好挡住了两端的小拱，如此一来，我们看到的便仿佛是同在中轴线上的上拱廊。我们明显能感觉到，后殿上部转弯处夹在墩柱之间的四架小拱，为上下拱廊构建任意形式提供了基准单位。无论如何，这些拱廊的立面都只是上述计量单位的各种衍生图案，而从来都不可能完全摆脱它。

另外一个观察也为我们的假设提供了有力支撑，即整座建筑的设计都脱胎于后殿的图纸。半圆形后殿的对角肋拱经过一番爬升后汇集于一块拱顶石之中，这块拱顶石与第一道横向肋拱之间隔了相当一段距离，该距离正与此道横向肋拱与内殿最东端的六分式拱顶石之间的距离相同。

支撑后殿敞口端长条开间的四个墩柱均为粗圆柱，它们在东侧与四个撑起半圆形建筑体的墩柱相邻，在西侧与下一个开间的两个墩柱相邻，与其相邻的这些墩柱均为细圆柱。从这里我们看到了与之前的发现相类似的情况：后殿顶头的长条形开间为建筑方案的设计者提供了一个基本计量单位，此人将这个单位扩大一倍，并将之应用于随后建造的六

[21] 架在窗洞上方并嵌于墙体之中的拱，其功能是减轻垂直方向的推力。——译注

图44　布尔日大教堂，内殿景观。

分式拱顶中。

　　第二期工程很可能于 1225 年前后启动，它并未给这座建筑带来任何根本性的变化。人们增加了内侧廊和中殿窗体中尖顶窗和圆窗的数量，同时调整了下拱廊拱券中的四架连环小拱——将它们两两一组地用卸重拱套住，再将这样的两架卸重拱用更大的一架套住。位于主卸重拱正中间的窗间柱比左右两侧的更为粗壮，其柱脚下还加配了基座，以突显细部空间的分隔。每对尖顶窗之上都架有一面小圆窗，每对小卸重拱之上又都架有一面大圆窗，它们一起构成了和谐有序、层次分明的画面。总而言之，在拱廊的建造上，整齐划一的中心思想此时被更为现代的装饰和结构理念所取代。但最重要的是，这仅仅是细部的调整，对大的形式框架没有丝毫影响。

　　我们在此仍要强调建筑师对视觉条件精妙之至的处理。前面提到这座教堂没有刻意突出中轴线，尽管如此，内殿仍然是整座建筑的基本构成要素。如果我们再次站到内殿起始线和中轴线的交点上，看向中轴线顶端的圣母礼拜堂，然后渐渐将目光移向内殿穹顶的制高点，在此过程中，一连串建筑"细胞"将映入我们眼帘，它们依次是外侧回廊顶部呈

S 形的对角肋拱、内侧回廊的拱券、其上方的拱廊和天窗、内殿自身高挑细瘦的拱券、最上方的拱廊和天窗。可以说，光辉明亮的后室构成了整座教堂的缩略版本。

中殿第一列的两根墩柱之间的距离比内殿最后一列之间更为短小。这一设计是为了平衡此类型建筑体在透视上必然出现的收窄效果，也极

图 45　布尔日大教堂，从中轴线上远望内殿的效果。

有可能是为了打开横向空间，弱化纵向空间。

除此之外，撑满建筑体的五条纵向长廊得到了不同方式的处理。与正厅相接的南北两道长廊极其狭窄。它们的长度在视觉上有所增加：因为在东端，内殿的中心部分变宽，上述长廊则相应地变窄。然而，外侧廊却非常宽阔，在比例上有些先前时代（即罗马式建筑时代——译注）的味道。之所以有区别地处理这两类长廊，想必是因为内侧廊的主要功能是扩大正厅的采光面积。因此，在布尔日，光线并不仅仅与高度相连，而更与空间的深度、广度相关。在夏尔特，光线则完全依靠高度获得，顶部的天窗将光线的欢舞引向高潮。还是在布尔日的例子中，对各部分体积的巧妙安排和对光线的精心处理营造出拉幕的效果，从外侧廊到正厅的三道拱仿佛三根幕布吊杆，暗示出一个层层叠叠的空间。观者由此会产生一种错觉，以为自己身处一片不断被光线所开凿的无限空间当中。建筑师赋予空间的这种神造之感在墩柱上亦有所体现，因为这里的墩柱个个都仿佛冲出教堂屋顶，撑起天空这架穹隆。

布尔日在上述所有方面都与夏尔特截然相反，在墙面的处理上亦是如此。卸重拱的大规模使用减轻了墙壁的厚重感。在布尔日，窗户有一个值得注意的特别之处：诚然，它们也像夏尔特的一样，是在厚重的墙体中"切削"出来的，但每面或每组窗户两侧均饰有立砌式小圆柱，顶部饰有勾勒出卸重拱拱缘的浅脚，这些装饰不仅形成了一副副极为精致的框子。如此一来，人们不仅减轻了窗洞原有的厚重感，而且赋予这一元素类似于拱廊的功效——窗户这一层的墙面给人感觉像是被做成了连续的胶片，每段夹在冲天墩柱之间的墙体，都像是手绘出来的，并被染上了淡淡的阴影。

这样一座建筑所真正揭示的并不来自于其整体的"完成"状态，它在这方面无法与夏尔特相比。布尔日的启示来自它带给人的空间感受。从内殿回廊的任何一点放眼望去，无论是望向顶部壁面、侧廊还是宽敞的半圆形结构体本身，我们都会看到与众不同的透视效果，这些效果颠覆着我们领会中世纪建筑的惯常模式。

到此为止，我们最大的感受是，布尔日这座建筑蕴含着一个全新的想法，虽然这个想法在此也许并未得到淋漓尽致的展现。一个看上去无可否认的事实是，布尔日的五廊巨殿取自克吕尼的第三期建筑，但建筑师的目的纯粹是用特定的技术手段和全新的建筑语言对这一形式进行改造，赋予其非比寻常的艺术价值。如果说夏尔特是一座了不起的建筑，那么它在形式上却仍然是老式的，往远了说，它受到了古代晚期建筑的影响；往近了说，它承袭了罗马式建筑的风格样式。布尔日的情况却绝非如此：借自克吕尼、甚至是巴黎圣母院的五廊大殿样式在此得到了全新的演绎，这首先得益于前所未有的墩柱设计，其次来自对墙壁、特别是对它所围成的内部空间的处理，后者被处理成了一个连贯而不可分割的整体。让我们把上述区别讲得更透彻些：夏尔特、亚眠和兰斯三座大教堂被视为古典式建筑实在不足为奇，它们的垂直感既被强调出来，又被反向的视觉效果所柔化。尤为重要的是，中心大厅的墩柱保留了以层为单位上升的形式。在我们看来，这正是上述三座建筑与古典传统或者说古典派系相连的地方。布尔日大教堂的建筑体系则是真正意义上的哥特式，与古典传统毫不相干。如果说建筑师选择五廊大殿的样式，不仅借鉴了克吕尼的模型，还引用了古老的罗马圣彼得大教堂的长条形式，那么布尔日业主的目标却是要超越这些原作，也正是由于这个原因，他们将最大胆的创新做法应用于古老的范本，这些创新做法的出现离不开在圣德尼和桑斯的工程中崭露头角的新式建筑观念。承重体的首要功能不再是承重，而是塑造整个立面的空间结构。它将所有的楼层跨连起来，使墙壁变得薄透轻盈，从此仅仅成为一种摆设。再后来，人们干脆将上部墙壁取消，以强化连贯统一的内部空间效果。到了14、15世纪，这种类型的空间观念于建筑领域广泛流传，在欧洲东部尤为常见，但无论如何，此时的建筑都不过是布尔日第一设计师所订方案的产物，它们在组织方式上可以说毫无新意。

法国模型的果实：坎特伯雷、科隆和布拉格

我们现在要通过三个例子去研究远离法兰西的地区接受和同化法国模型的方式。不过首先要做的是接着上文的头绪明确模型的概念。

絮热院长曾在一首二行诗中写道："希望圣德尼的巨厦能成为模型。"他在这里所说的模型是否指大致的程式？或仅仅是程式所包含的部分原则？抑或是限定了模型这一概念的更加具有普遍意义的特征？这一点我们无从得知。符合一个模型，实际上意味着拥有一整套鲜明的表征，使得观察者看上一眼便不由地联想到那个原始模型。

模型的问题与受众的问题息息相关：如果圣德尼教堂能被某位业主选为模型，那么谁能看出这个选择呢？正像符号学家所说的，模仿的意图总是针对某种类型的受话者而生。只有当人们拥有良好的建筑学素养时，才能一眼识别某座建筑对某一模型的借鉴。但业主在要求施工方根据指定模型进行建设的同时，会将新建筑的传承性质高声宣扬出来，这一行为便足以在新建筑和其原型之间建立一种关系，并由此赋予工程不容置疑的神圣感。

常被引用的布卡德·冯·哈尔（Burkard von Hall）的编年史关于1289年前后情况的记述，是当时对来自法国的新式建筑最详细的记载。当然，该记述讲的是巴登-符腾堡州（Bade-Wurtemberg）的事情，其中提到当地一座教堂，即温普芬山谷区（Wimpfenim-Tal）教堂的重建。这里的工程受到斯特拉斯堡在建工程的直接影响，而后者又处于法国建筑的影响之下。依布卡德所言，修道院院长里夏德·冯·戴德塞姆（Richard von Deidesheim）为了教堂的重建"聘用了一名刚刚从法国巴黎过来的经验丰富的石匠（latomus），他主张按照法国式样（opus francigenum）建一座用方石砌成的罗马式长方会堂型建筑"。人们往往容易认为法国式样在这里指一种建筑风格，但从该建筑石头砌面由北至南的变化来看，这个词实际指一种切割石头的技术。

这样一份文献固然有趣，却没什么值得人们稀奇的。因为在同时代

的欧洲，大量建筑都以法国为模型，并多多少少地刻意显示出这一点，大量工程使用的也是来自法国的施工队伍。这些建筑中能留存至今的无疑成为了重要的历史证据，艺术史家有必要仔细研究它们的设计理念、物质特征、技术特征，以及建筑方案本身反映的历史条件。我们在此便选取了这样的三个例子，它们分别对应建筑发展史的 3 个阶段——12 世纪末期、13 世纪中期和 14 世纪中期，并且来自两个地方——英格兰和日耳曼帝国，这两个地方吸收法国建筑的方式全然不同。

1174 年的一场大火将坎特伯雷大教堂烧得面目全非，大规模重建工程势在必行。正是在此背景下，该教堂的僧侣杰维斯（Gervais de Canterbury）在其记述中写道，人们召集法国和英国专家开会，大家的意见出现了分歧：一派主张修复被烧坏的石柱，另一派则坚持将原先的建筑彻底移除，平地建起一座崭新的教堂。正是从这些与会者中，出资者选中了桑斯的威廉（Guillaume de Sens）作为建筑师，"这是一个精力充沛、热情洋溢之人，他被认为是木石工程领域的专家"。托马斯·贝克特（Thomas Becket）曾流亡于桑斯，因此人们选择了来自其流亡地的一名建筑师。这名威廉多半也是彻底重建派中最能言善辩者。平面图很快便出炉，工程也马上跟进。1178 年，桑斯的威廉在工地上遭遇事故，身受重伤，以致被迫放弃指挥权。此时，内殿的右半边以及袖廊的交叉口从底部至拱廊的部分业已完工。威廉的继任者——英国人威廉（Guillaume l'Anglais）基本上坚持了其计划，建起了三位一体礼拜堂和王冠礼拜堂，后者位于教堂中轴线上后殿的最东端，是存放 1173 年被封为圣徒的托马斯·贝克特圣物的地方。

建筑中明显带有桑斯特色的地方，是三位一体礼拜堂的双柱和这些柱子上精美的叶饰涡形柱头：承重石柱的柱身用珀贝克（Purbeck）地区特有的红色大理石制成，整座建筑中的所有立砌小圆柱亦全部使用了该材料。如果说这一当地材料的使用显示了法国建筑被部分引进后遭遇的本土化，那么这种本土化特色在中世纪却往往没有我们想象中的那般富有意义，因为桑斯的柱身必定是涂了颜色的。这一点我们将在后文中做

进一步探讨。

我们前文中已经分析了坎特伯雷（图46）的线脚元素，并着重说明了它与欧洲大陆样式的区别。该教堂另有一个独特之处，其在更大程度上决定了立面的整体效果，属于盎格鲁-诺曼建筑文明的遗产。我们所说的正是中殿沟槽分明的墙体结构。在这一结构中，假楼廊构成了其上部厚重墙壁的台座，同时在天窗下面形成了一道贯通无阻的窗台。在楼廊的位置，出现了横向飞扶壁，它撑扶着正厅，并压靠在从天窗位置伸出的粗大支墩上。需要指出的是，拱顶分布在四个开间之上，这些开间有的在袖廊十字交叉口之前，有的在其之后。

人们在建设坎特伯雷的立面时所采取的策略是桑斯的威廉一手策划的，

图46　坎特伯雷大教堂，向内殿观看所见之景。

但他显然并没有将法国的那一套直接拿来，而是从盎格鲁-诺曼建筑中借取了一些措辞，又从桑斯的圣艾蒂安教堂抄录了一些语句，然后对这些拟古的措辞和原文引用进行真正意义上的编纂，用我们今天的话说，是将二者完美地融为一体。杰维斯满腔热忱地对这一创作成果进行了评论，其评论具有极高的专业水准，在中世纪实属罕见。相比之下，圣德尼修道院院长的那点建筑知识就显得微不足道。

杰维斯写道，人们拆除原先的内殿，为的是 "换个新花样，来点更高雅的东西"：新的墩柱更加高挑细长，柱头也不似之前的那样光溜溜的，而是经过了一番精雕细刻。杰维斯进一步指出，原先的柱头是用斧子制作的，而新的则是用凿子，对这一细节的观察充分揭示了评论者极高的专业素养。他用小斧和拱背手斧这两个更为精确的词汇，指代斧子一类的精加工工具，提到用这类工具进行加工所获得的结果，比用凿子或齿凿要粗糙。

任用来自桑斯的建筑师，并以建筑师家乡的圣艾蒂安大教堂为建筑模型，这样的选择绝不仅仅源于业主的个人喜好，它包含着一个重要的事实，即托马斯·贝克特流亡多年之地的教堂，日后在坎特伯雷的工程中成为了其纪念堂的模型，这一决定首先是个重大的政治举动。我们应该想到，法国国王路易七世（Louis VII de France）不仅接待了贝克特大主教，而且调和了他与英国国王亨利二世（Henry II）之间的关系：毋庸置疑，托马斯与英王之间的矛盾是业主选择法国建筑作为模型的一个动因。

另外一个原因很可能是审美上的追求。杰维斯优美的文字精准地传递了人们对新样式的渴望，这一渴望同样在业主的心中涌动：在阅读这段文字的时候，我们甚至觉得，铲平老建筑遗址的做法并非主要出自安全方面的考虑，而更多地出于酝酿已久的创新热望。不过，正像中世纪惯常的情况一样，求新并不意味着与传统彻底决裂，继承也不代表亦步亦趋的模仿。

在科隆大教堂的例子中（图 47），我们面临的是类似的情况。1248年，教务会和主教康拉德·冯·霍赫斯塔顿（Conrad von Hochstaden）

图 47 科隆大教堂内殿横截面图，根据杜滕赫费尔 (Duttenhoffer) 的版画绘制。

决定重建加洛林和奥托时代营造的教堂建筑，并将此任务交付给格哈德大师（Maître Gerhard）——"高雅的新式大教堂的倡导者"（iniciator nove patrice majonis ecclesiae）。这位大师仿照亚眠和博韦大教堂的样式设计了平面图：其中殿相对短小，只包含 5 个长条形开间，袖廊的两臂很长，内殿带有回廊，后者外接排列成环形的 5

座放射状礼拜堂。由于业主恨不得马上看到教堂建成，老教堂被烧毁不到四个月，新教堂就破土动工了。科隆与亚眠两者内殿立面的亲缘关系是老生常谈——后者的建设在将近 1248 年时中断，当时拱廊及以上的部分还都是一片空白。在多边形后殿的部分，亚眠的拱廊采用的是双联双尖顶窗——即四个小尖顶窗一组的样式，天窗采用的是四联尖顶窗的样式；科隆则将拱廊和天窗楼层中每个单元的尖顶窗一律削减为两个。这一简化设计突出了向上的趋势，增强了透光效果。在墙壁上尽可能开窗的趋势在科隆大教堂内殿的其他地方亦有体现，例如天窗的中梃并没有像亚眠那样顶在下方被拉长的斜窗台上。

同圣德尼的新内殿情况相似的是，在科隆的内殿，直线部分的开间包含的爬墙柱没有被任何横向的装饰所打断，唯有柱头标示出起拱的位置。亚眠的工程指挥吕扎尔什的罗贝尔（Robert de Luzarches）在内殿继续使用了圆筒形柱身外包四根小圆柱的形式；在科隆，同样的柱身被

八根小圆柱包围，其中面向内殿的四根分别撑起两条对角肋拱和主连环拱拱券上最靠外的两道弧条，另一侧的四根则分别撑起主连环拱外侧的两条对角肋拱和两道弧条。这样做在视觉上既强化了垂直感，又造成结构元素极度的分裂感。科隆大教堂全部的审美取向，可以说集中地体现在半圆形后殿中的那些爬墙小圆柱上，它们如此纤细，是不可能具有承重功能的，然而它们给人的感觉却是从地面喷射而出，升到高处的时候接住拱顶的对角肋拱。

如果说亚眠大教堂有种干枯的质感，科隆大教堂则富有金属感。我们是否就此便可以说后者是古典式大教堂的巅峰之作，并将古典式大教堂定义为由夏尔特、兰斯、亚眠和博韦等教堂所构成的"标准类型"呢？那么，夏尔特和博韦之间存在哪些有价值的共同点呢？这一"标准建筑"——还是"古典式"的——的概念听起来像是法国人发明的，然而实际上却是德国史家的陈词滥调。它太脱离现实了：法国的这些建筑各有其鲜明的特点，每一座都与其他的截然不同。将它们联结起来的，正是庞大的外形和不断冲高、打破上一纪录的劲头。科隆大教堂中殿的拱顶石距地面有 42.3 米，比亚眠的足足高出 1 米！

在日耳曼帝国的土地上，科隆大教堂始终独领风骚，它是大主教康拉德·冯·霍赫斯塔顿对霍亨施陶芬（Hohenstaufen）王朝[22] 刻骨仇恨的壮丽写照。我们也完全可以认为，它无论如何都体现了这位大主教对法国的好感。亚眠、博韦和圣德尼教堂的内殿、巴黎圣礼拜堂中使徒塑像倚靠内殿墩柱而立的设计，均多多少少为科隆的工地指挥提供了审美模型。然而格哈德大师使用的形式比法国模型所包含的更为前卫，这说明科隆大教堂虽然借鉴了不少法式建筑，但仍然是一流的创作。如果我们参照圣博纳文图拉的划分标准，这里的建筑师想必扮演了注释者的角色。科隆大教堂在形式上流露的现代气息却丝毫没有表现在各部件的安

[22] 霍亨施陶芬王朝（1138—1254），德意志封建王朝，建立者为霍亨施陶芬家族，故名。——译注

装方式上，人们在这方面采取了与兰斯或亚眠类似的做法，在这一点上，科隆的工地显得有些落伍，这很可能是因为建筑师难以在此地招募到曾在法国北部工地受过训练的工人，只得雇佣莱茵河地区的雕石匠和砌石工。

科隆大教堂留下了大量的建筑图纸，这些图为工程的每一步开展都提供了足够详尽的说明，结合上述人工因素考虑，没什么可奇怪的。在该工程中，建筑图纸想必发挥了决定性的作用。正是根据它们，施工人员才得以制作出所有细节都合乎标准的建筑构成部件，并将这些部件衔接起来——上述图纸背后的雄心壮志是当时的日耳曼雕石匠和砌石工所远远不能把握的。当时只有在略早于科隆工程的斯特拉斯堡南袖廊，尤其是中殿建设项目中才招到了熟谙新式建造法的高质量工程人员。

在布拉格大教堂（图 48）的例子中，业主正是日耳曼帝国皇帝本人，与坎特伯雷和科隆教堂不同的是，工地指挥的更换带来了审美价值取向的变化。

图 48　布拉格大教堂，内殿景观。

1344 年，波西米亚（Bohême）国王查理（Charles）[23] 从教皇克莱芒六世（Clément VI）那里获得批准，将布拉格提升为大主教一级的教区。早在查理寄住于其叔父、法兰西国王查理四世（Charles IV）的宫廷时，他便结识了当时还叫费康的皮埃尔（Pierre de Fécamp）的克莱芒六世。为了布拉格升级为大主教教区之事，他于 3 月份亲赴阿维尼翁（Avignon）拜谒教皇，正赶上后者任命卢浮的让（Jean de Louvres）担任教皇宫的工程总指挥。查理正想为布拉格建一座主教座堂，旋即也招募了一名建筑师——阿拉斯的马提厄（Mathieu d'Arras），将其任命为大教堂的工程指挥。特别值得我们关注的是，克莱芒六世曾于 1328 年担任昂热（Angers）主教。总之，一切信息都促使我们认为，正是在教皇的推荐下，阿拉斯的马提厄才被查理选中。

布拉格大教堂于 1344 年 11 月 21 日奠基，其工程资金来自王室从波西米亚银矿中获得的收入，因此十分充足。阿拉斯的马提厄确立的平面图（图 49）包括一座带回廊的内殿和明显向外突出的放射状礼拜堂，这种类型的建筑在帝国的土地上只有科隆才有。马提厄选取的模型来自法国南部——纳尔榜（Narbonne）和罗德兹（Rodez），但他并没有对这两地的任何一座建筑进行原封不动的抄袭。不仅如此，建筑师还在礼拜堂的扶壁垛和将其夹住的支墩顶部加盖了小尖塔，这与同时代法国通行的做法截然相反。墩柱上饰有成束的、非常细小的爬墙圆柱，它们在视觉上既接住连环拱的拱券，又托起拱顶的诸元素。

1352 年，阿拉斯的马提厄去世。此时，多边形礼拜堂已有某些部分建起了一定的高度，半圆形后殿的墩柱也已完工，人们在上面架起了尖形拱券。但工程建设却中断了几年，直至 1356 年——查理的皇帝加冕礼举行的翌年，一名 23 岁的年轻建筑师彼得·帕尔莱勒（Peter Parler）才被派到工地领导施工，于是该项目在审美追求上发生了巨大的转变：

[23] 此段文字中出现了两个查理四世，一个是波西米亚国王、神圣罗马帝国皇帝，另一个是法国国王。前者是后者的子侄。——译注

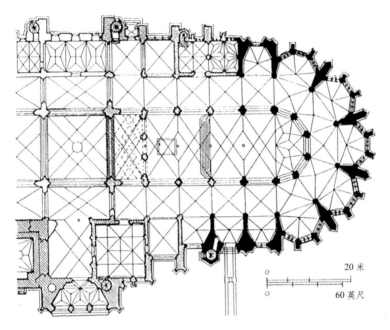

图 49　布拉格大教堂平面图。

新建的墩柱在形式上明显更具造型性，因为彼得·帕尔莱勒用更加粗壮的小圆柱将其围住；镂空拱廊采用了在法国尚不为人知的样式，其创意很可能来自布拉班特（Brabant）的大型建设项目。

　　该教堂的拱顶是这位年轻建筑师最具大师风范的创作。他取消了横向肋拱，将所有对角肋拱设计成一般大小，并通过这些肋拱在拱顶上画出网格状的花纹。在这部分建筑的外部，撑扶体系受到了内部风格的影响，所有平面均被分解成若干小尖顶窗和盲背衬（remplage aveugle）。在更靠西的位置，帕尔莱勒按照马提厄早已在平面图中标明的变化，在北侧建了一间圣器室，尔后在南侧建了圣温塞斯拉斯（Saint Venceslas）礼拜堂，两者均采用了星形拱顶，前者还配有垂悬式拱顶石：这一回，其灵感来自斯特拉斯堡的建筑。帕尔莱勒的这件作品随后对 14 世纪末和 15 世纪建筑的发展产生了深远的影响。

　　我们可以将查理四世皇帝在建筑领域的作为划分为两个时期：第一个基本上对应他担任边疆伯爵、波西米亚国王和德国国王的这段时间，

是其审美表现出一定多元化趣味的时期。在查理亲自发起的工程中，白雪圣母圣殿（Sainte Marie des Neiges）和以马忤斯修女院（le couvent d'Emmaus）均表现出强烈的托钵修会 [24] 建筑风格，查理大桥（Karlov）则继承了亚琛的帕拉丁礼拜堂的样式。查理之所以选择阿拉斯的马提厄作为主教座堂的建筑师，是因为他想用一座法式大教堂为波西米亚的首府、未来的帝都提气。其实波西米亚的工地上早已有了法国建筑师的身影：1333 年，阿维尼翁的纪尧姆（Guillaume d'Avignon）在罗乌德尼采（Roudniče）设计了横跨易北河（l'Elbe）的大桥；约翰国王（le roi Jean）曾命人在布拉格老城建造"高卢风"（gallio modo）的建筑。此外，通过圣温塞斯拉斯这位传奇人物激发波西米亚的国家意识，这一做法无疑受到了法国王室掀起的圣路易（Saint Louis）[25] 崇拜热潮的启发。

将近 1340 年的时候，皇帝的态度有了明显的转变：法国在克勒西（Crécy）战役中惨败，力量大衰；1348 年，查理的第一位妻子——来自法国的伐卢瓦的布朗什（Blanche de Valois）去世，自此以后，他在政治利益上与法国分道扬镳。克莱芒六世曾建议他从"一心向教的法国王室"中寻找续弦对象，但他最后却从威德巴赫（Wittelsbach）家族帕拉丁这一支中选择了施维德尼茨的安娜（Anna von Schweidnitz）。通过这桩婚姻，他获取了在莱茵河中游地区的优越战略地位。

阿拉斯的马提厄一死，上述变化就转而反映在查理的工程建设活动中，这位皇帝为大教堂的修建换上了一名帕尔莱勒世家的成员——纽伦堡圣母院（Notre-Dame de Nuremberg）的建筑师也出自这一世家。在

[24] 天主教修会的一类，又称"乞食修会"，始于 13 世纪。主要包括方济各会、多明我会、加尔默罗会和奥斯定会。此类修会规定会士必须家贫，不置恒产，以托钵乞食为生。他们云游四方，活动在社会各个阶层。托钵修会建筑大都极为质朴，没有当时一般主教座堂所包含的袖廊、拱廊、高塔、挑檐等构造和装饰元素，其扶壁和中殿天窗普遍较小。——译注

[25] 即法国国王路易九世（1214—1270），于 1226 至 1270 年间在位，因虔心奉教、积极参加十字军东征而于 1297 年被罗马教廷封为圣徒。在其统治期间，法国社会繁荣稳定，法兰西王权权威大大加强。其形象得到后代国王大力宣传，很快被贴上千古明君的标签，并成为法兰西民族的标志。——译注

绘画领域，情况也大同小异：原先在查理的宫廷中占据主导地位的锡耶纳-阿维尼翁派画师，在 1360 年左右被新任宫廷画家——特奥多里希大师（Maître Theoderich）所取代。

正如巴黎圣礼拜堂可以被视为君权神授观念的象征，布拉格的大教堂可以说是查理四世对波西米亚王国和帝都布拉格看法的缩影。但这与该建筑自身独特的背景无关：查理四世这般有想法之人，之所以任用彼得·帕尔莱勒，亦是为了寻求创新，在这一点上，马提厄并没有令他感到满意。该工程虽然旨在将法式建筑引入布拉格，但其无可否认的最精彩之处，却并非出自马提厄之手，而是拜彼得·帕尔莱勒所赐：后者在他人设计的平面图基础上，潇洒自如地创造出有自己风格的建筑，同时坚持了主教座堂一贯追求的雄伟壮丽之风。由此产生了一个令人诧异的现象：布拉格大教堂是按照典型的法式建筑设计的，最终却开启了中欧建筑的新时代，并成为了这个时代最完美的代表作。这一建筑的杰出设计者彼得，无疑是完整意义上的著作者，因为他会巧妙利用前人留下的视觉证据，照亮自己的文辞；他也是天才的编纂者，因为他有着极为宽广的建筑视野，能将各种从不同地方借来的形式元素融入自己的设计之中。其他人照此行事，则很可能最终得到的是折中主义的建筑，而这种情况绝不会发生在彼得身上。他对半圆形横向肋拱的改造便是最好的明证。

自 14 世纪末起，欧洲各地又纷纷出现复古风，大量老建筑形式被发掘出来：13 世纪的尤为受人青睐。我们又一次看到，彻底的决裂是不存在的，而且能深刻体会到没有一座建筑可以被认为是某个形式的终极标志。被我们称为晚期哥特式的建筑采用了大量古旧形式，无论是其建筑曲面、窗花格还是墩柱而言，而且这并不一定是出于某种方案意图。哪怕在布拉格的例子里，正如我们已经看到的，也只有总体的审美方向是由查理四世决定的。彼得·帕尔莱勒在其作品内部建立起来的索引体系，从广泛意义上说，仅仅是他从职业建筑师的角度出发而创造出来的。也正是因为有了这样一套体系，我们才认为他有了自己的风格。建筑领域存在"行为模式"，它们告诉人们特定方案所对应的特定解决办

法——彼得·帕尔莱勒在其建筑也在其雕塑中为我们提供了鲜活的实例。建筑领域还存在一些语义结构，其内部组织和分配方式只有专业人士才看得懂。

在坎特伯雷和科隆，我们看到，人们选择勃艮第和法国北部的建筑作为模型无疑带有明确的方案意图，但同时也出于对建筑自身的考虑。12 世纪末，建筑师已毫不掩饰地将其作品视为艺术品，他越来越关注形式上的处理和对建造手段的开发，以回应形形色色的需求。正是通过专心钻研这两个方面的问题，建筑师才逐渐获得了不同于他人的角色，变得愈发重要。

建筑升华为艺术这一自律化进程，也因为业主日渐膨胀的野心而不断加速扩大化。这一野心很快变得近于疯狂，但其直接的结果却是建筑师的个体化加强：他实际上成为了纯粹的设计者，并在临近 13 世纪中期的时候完善了一种工具，这种工具对于他实现自身解放、树立在工地上的绝对权威必不可少——这就是建筑图纸。

建筑：颜色和彩画玻璃

建筑的一项基本视觉特征是其彩绘所赋予的，这不仅对于古典和中世纪艺术，而且对于文艺复兴、样式主义、巴洛克，当然还有 19 世纪的艺术而言，情况皆是如此。只有两个时代拒绝颜色介入建筑：古典主义时代和 20 世纪。这两个时代所力求展现的是形式或结构自身纯净优美的线条，在此基础上，20 世纪还追求材料的质感之美。

19 世纪时，在一次对古代遗存的系统性发掘活动中，建筑学家和考古学家发现建筑表面覆有大量彩绘。这一发现引起了激烈的争论，后来希托夫（Adolf Hittorff）在 1823 至 1824 年的西西里（Sicile）之旅中又有了新的发现，该争论也随之扩大。这样大规模的关于中世纪建筑彩绘的讨论在历史上还是头一次。在上述古迹中，粉刷层的痕迹处处可

见，根本不容参与发掘的考古界和建筑界权威对其真实性提出质疑。更为令人惊讶的是，直到不久前，建筑史家还对这一发现漠不关心。然而，如果眼睛在阅读建筑内部空间时，不再把它当成相互衔接的三维形式元素所构成的精妙体系，而是将其视作色彩效果所带来的能够打乱建筑自身结构的视错觉构造，那么要有多少理论——关于透光性的[26]首当其冲——多少力图限定哥特空间特有性质的形式主义解读将土崩瓦解？

维奥莱-勒-杜克却不认为建筑上的颜色会打乱其结构，他从哥特式建筑的彩绘中看到的是"使彩绘装饰符合结构，甚至利用绘面突出结构特征的需求"。在他看来，只存在两种类型的建筑绘面：一种"完全顺应建筑的线条、形状和结构"，另一种"不考虑这些因素，只是作为独立的图案出现在壁面、拱顶、墩柱和建筑曲面之上"。

墙面彩绘装饰自 12 世纪起便成为备受批评的事物。在《对纪尧姆的辩护》中，圣伯尔纳感叹道："虚荣中的虚荣啊！这是多么无聊且疯狂！高墙内的教堂熠熠生辉，对墙外的穷人，她一毛不拔。在砖石表面，她涂上金色，自己的孩子，她却让他们光着身子"。他抨击教堂毫无节制的建筑规模，以及"昂贵的装饰和张扬的建筑涂面"。不久以后，亚历山大·奈克汉姆（Alexandre Neckham）在其著作《论事物的本质》（De naturis rerum）中对同样的行为进行了谴责："平整的墙面应由石匠用瓦刀打磨和滚压而获得"。

这两段文字将我们的注意力引向了 12 世纪，促使我们思考那个时候的人如何看待在墙面上涂底色，并在涂层上绘制装饰图案的行为。以现代人的眼光，我们很难想象这些精美的琢石砌面最终被颜色和画上去的接缝所完全覆盖。然而，无论在 12 世纪的诺曼还是克吕尼建筑中，更不用说在哥特式建筑里，即便是西多会[27]的建筑中，这都是一贯的做

[26] 见本书第一章最后几页对杨臣学说的介绍。——译注

[27] 西多会是天主教隐修会。该会主张远离人世，宁静独处，推崇简朴、克己、劳作的生活。该会建筑以质朴著称。——译注

法。此做法建立在一套对颜色和空间的独特看法之上，我们在此要弄明白的正是这套看法。

在 13 世纪所流行的自然哲学中，颜色占有重要地位。在威特罗看来，它是除光线之外唯一只能通过视觉被感知的体验对象。作为这样一个对象，它赋予光线以确定性。按照亚里士多德的说法，光线是颜色的"本质"（hupostasis）。罗伯特·格罗西特斯特留下了一部题为《论颜色》（De colore）的短小论著，他在书中将颜色定义为"与透明合为一体的光线"，并指出了两种对立的颜色：黑与白。格罗西特斯特接受了亚里士多德和阿威罗伊（Averroès）的观点，将黑色视为"匮乏"（privatio），将白色视为"形状"（habitus）或"外观"（forma），在两者之间有 7 个色度，根据它们的亮度和纯度，人们可以区分出无数种强度的颜色。

对建筑彩绘的研究受到诸多因素的限制，这一工作开展起来可谓困难重重。中世纪的彩绘在古典主义时代受人鄙弃，因此往往不是被覆上一层白石灰，就是被涂改得面目全非。时至今日，人们不得不对墙壁表面物质进行层层提取，从而使每一层涂料的本来面目相继显露出来。人们若要从历史角度评判某一古代建筑的原始涂层——与建筑一道完成，因而能够反映工程指挥意愿的彩绘，必须先找到同时代其他遗存上的绘面，并对它们进行比较。其次，要将整座建筑的彩绘全部考察一番几乎是不可能的，哪怕是对规模很小的建筑而言。不仅如此，研究者还只能对触手可及的建筑部位进行研究，在大多数情况下这些部位是那些不用脚手架就能够到的地方。此外，人们审视建筑彩绘要像审视装饰性和具象化浮雕那样谨慎小心：要时时刻刻谨记，这两样东西都会受到岁月的侵蚀，而且即使在同一历史时期，也会因所属的建筑物不同而发生变化。中世纪的建筑彩绘可以灿烂辉煌——如巴黎圣礼拜堂，也可以纯净质朴，以适应风格朴素的建筑——如图卢兹的雅各宾教堂（Jacobins de Toulouse）或隆蓬·奥尔日（Longpont-Sur-Orge）的西多会教堂，还可以被设计成彩画玻璃的配饰——如夏尔特教堂。

让我们从圆柱柱身这种简单的建筑元素说起，看一看 12 世纪三个

样本的状况。第一种情况最简单，即在光滑的柱身上先抹一层灰浆，再刷上带颜色的涂料。这样的柱子可以在圣德尼的礼拜堂中找到，我们所说的正是与絮热主持修建的半圆形回廊相接的放射状礼拜堂。有证据表明，这些加洛林建筑的内墙面在重建之前似乎就都涂有颜色。此处的柱身上面画满了旋转的平行条带——即绳形线条，"柱身的背景颜色是黄白色，条带呈浅绿色，边上包着棕红色的线条，红色和绿色相接的地方还涂了一道珍珠白"。说到第二种情况，让我们来看看这座教堂门洞两侧的小圆柱，它们上面均饰有几何图案的浅浮雕。所有迹象促使我们认为，这里的雕刻面曾被涂上一层颜色，部分图案因此而变得更为鲜亮。第三种情况虽然也存在于圣德尼教堂建筑中，但我们更想用像坎特伯雷这样的英国建筑或任何一座包含有色大理石圆柱的建筑来举例，因为这样的例子更具说服力。在这一情况中，对大理石的打磨使柱子更富有光泽，这种效果是上述两种处理方式都不可能获得的。建筑方案的广度、工程所在地的条件——尤其是出产的建材种类，以及建设者所掌握的资金，决定了人们在上述三种手段中选择哪一种。不过一旦柱子成为建筑的一部分，人们追求并看重的便是整体效果了。我们今天看到的珀贝克大理石圆柱，无不是伫立在四壁空空、毫无彩绘装饰的教堂内，但这一印象切不能被我们带入中世纪。那个时代的人似乎只有在欣赏金银工艺品的时候才认识到材料自身的质感之美。无论在建筑还是雕塑领域，都没有证据表明，天然的材料曾在那时激起任何审美情感，对具体作品的研究也使这样的想法显得极不可靠。

在人们发现中世纪建筑的琢石砌面不是涂着有色抹灰层就是直接被石灰浆所覆盖后，上述想法就更加值得怀疑了。在普罗万（Provins）圣基里亚斯教堂（église Saint-Quiriace）的内殿，我们仍能见到保存较好的原始彩绘。底层以上的墙壁和包住墩柱中心体并将开间分隔开的柱子一律被涂成了赭石色，它们上面绘有横向和纵向的接缝，这些接缝由包着红边的白色带子表示，画上去的接缝与石块真实的接缝根本不相吻合，前者将后者完全遮盖了起来。上述条带亦出现在拱顶的肋

条上。只有挑檐和拱
廊中的立砌小圆柱被
专门涂成红色、蓝色
或白色，明显突出于
背景。在拱廊这一
层，上升到这里的墩
柱中心体——无论其
截面是长方形还是十
字形——也是赭石色
的，这是在告诉人们
它们是墙壁的一部

图 50 普罗万的圣基里亚斯教堂，根据 J. 米歇勒的素描图绘制。

分，而其表面的小圆柱仅仅是装饰元素。柱头在当初也覆有鲜艳的色彩。
圣基里亚斯教堂内殿的例子表明，重要的并不是材料，而是整体外观。
承重结构浑然一体的视觉效果在此压倒了一切感受，以致墙壁表面的开
口仿佛是人们在块状的匀质墙体中挖出的小洞，色彩鲜明的小圆柱仅仅
是这些窗口的装饰物（图 50）。

我们有理由认为，圣基里亚斯教堂的装饰体系代表了公元 1200 年
左右典型的建筑彩绘样式。在此后的 100 年间，这一样式将发生深刻的
变化。当然，正像我们曾反复强调的，没有一种情况可以被认为具有普
遍意义。据我们所知，亚眠大教堂底层以上的部分被涂成了灰色，并饰
有白色石头接缝的图案。其拱顶被涂为红色，同样绘有白色接缝。然而
夏尔特大教堂室内却完全被赭石色所覆盖。

我们总是将彩画玻璃技艺的发展与窗户面积的增加直接联系起来，
而丝毫不考虑建筑彩绘在其中发挥的作用，其实后者在很大程度上决定
着前两者关系的性质。维奥莱-勒-杜克曾对这个问题给予高度关注。他
注意到，在 13 世纪初，窗户两侧斜削的壁面上往往涂绘着黑白图案，
而到了这个世纪中期，这些图案的颜色就变成了"近乎于黑色调的，如
深棕红色、浓重的青色、深板岩色和酱紫色"，这些颜色"形成了彩画

玻璃的框子"，彩画玻璃本身又被一圈白玻璃包住，于是"玻璃缤纷灿烂的光芒就被圈示出来"。

巴黎圣礼拜堂不能被看作 13 世纪中期法兰西岛（Îlede France）地区哥特式建筑的代表作。它是由王室出资建设的项目，人们在施工过程中使用了一些非常费钱的建造技术，以便能在短短几年内将教堂建好。该项目于 1240 至 1243 年间开工，在 1248 年便顺利竣工。这座教堂的全套彩画玻璃构成了独一无二的装饰珍品，其室内建筑彩绘亦是绝无仅有的奇作。今天的参观者在看到整修一新的墙壁绘面时，十有八九都会惊叹不已。它与原始彩绘基本上一模一样，只有几处集中在大门背面的微小区别。

1842 年，人们在清扫教堂第四个开间时，发现了大量残存的原始彩绘，有好几个地方的中世纪涂面和金色底漆仍然完好无损。当时，建筑师菲利克斯·杜班（Félix Duban）奉工程监察员让-巴蒂斯特·拉苏（Jean-Baptiste Lassus）之命，负责圣礼拜堂的翻修工程，他向上级汇报了自己的发现："小拱廊装饰条下方和柱头上方的绘面之间起过渡作用的蓝色调由群青和钴蓝构成。同在这些部位的红色调则表现为上了光的纯朱砂色，上光用的颜料是茜红色的油漆。存留下来的原始彩绘碎片被保护起来，并被仔细勾勒了一番。"维奥莱-勒-杜克也参与了翻修工程，他在自己的《词典》中屡次提及相关经历。在陈述"颜色的调和性质"时，他专门以上述工程为例，说明这一性质一方面是绝对的，另一方面是相对的。他这样写道："在色阶这个问题上，老王宫的礼拜堂为我们提供了最有意思的例子。原先的色调虽然保留下来不少，而且每一块面积都不小，但人们在对彩绘进行修复时，仍然碰到很多困难。由于缺乏足够的经验，人们在复原一些色调时要反复试验好几次。对于那些痕迹明显、确定无疑的色调，人们将其复原之后，往往还要调整其上方和下方色调的明度。"

圣礼拜堂室内墙面的两个主导颜色也是人们在彩画玻璃中使用最多的颜色，即蓝和红。当然，我们不能忘记，金色在这座教堂的建筑彩绘

中发挥了决定性作用，维奥莱-勒-杜克对其中的原因做了详尽的阐释。蓝色本身就是一种"光芒四射的颜色"，在大面积使用的情况下辐射效果更加强烈，"它的出现能改变……其他所有色调的效果，在蓝色的映衬下，红色更加绚丽，黄色看起来像绿色，而中阶色调不是发灰发白，就是显得尖利刺眼"。金色能"抑制蓝色的辐射效果……亮化红色……赋予绿色在大片蓝色旁边不可能拥有的光泽"。之所以使用金色，并不是出于"为彩绘增添富贵之气的粗俗之见"，而是因为"人们需要调和大量使用蓝色而产生的效果，而蓝色的大量使用又是由彩画玻璃的存在决定的"。

的确，安装绚丽夺目的彩画玻璃这种 13 世纪的普遍做法，会导致室内壁面上的浅色调变重。该现象迫使人们大量使用醇厚的蓝色，但这样做——维奥莱-勒-杜克接着写道——又会促使人们对装饰绘面体系进行全盘调整。即使是蓝色的墙壁，在经彩画玻璃分解的光线的照

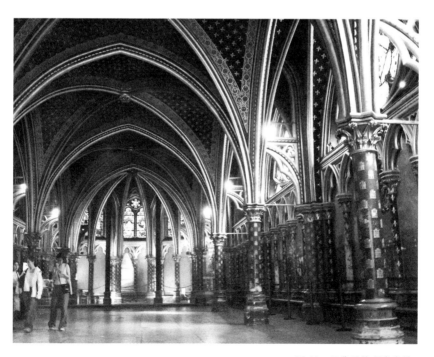

图 51　巴黎圣礼拜堂底层。

射下也会显出浓重的效果。为了弱化这一效果，人们在蓝色壁面上画满了金色的星星，"蓝色顿时焕发出其应有的光彩，不再像是要将厅堂压垮，而是仿佛向上升起，获得了一种透明感"。维奥莱-勒-杜克又举了在绘面装饰体系上与圣礼拜堂完全相反的例子，这就是卡尔卡松（Carcassonne）的圣纳泽尔教堂（église Saint-Nazaire）内殿，其建筑彩绘的制作年代晚于圣礼拜堂。当时金漆太过昂贵，人们避而不用，蓝色也随之受到冷落。蓝色于是成了玻璃工匠首先要"调理"的颜色。

老王宫礼拜堂（巴黎圣礼拜堂的别称——译注）的室内彩绘所具有的纹章性质亦不容忽视。我们可以看到支撑横向肋拱的主圆柱有红、蓝两种颜色，二者交替出现，红的上面绘有卡斯蒂尔的布朗什（Blanche de Castille）城堡图案，蓝的上面则是卡佩王室的百合花图案。种种迹象均表明，圣礼拜堂是第一座将纹章图案加入到室内彩绘中的宗教建筑。

我们发现，在 13 世纪，人们处理建筑彩绘的方式发生了重大变化：束状爬墙柱一步步从沟檐分明的墙壁中脱离出来，它们在绘面中不再表现为被强调出来的墙壁内核上的浮雕元素，而是成为显眼的"标点符号"，两侧的墙壁此时只不过是"去物质化"的壁板。画上去的横向和纵向接缝形成了一种规则的网格图案，扮演着建筑部件底纹的角色。例如，在埃索姆（Essôme）的圣费雷奥尔修道院教堂（abbatiale Saint-Ferréol）中，线脚外观呈杏核形的拱顶肋条（在教堂的西端）表面被画上了以假乱真的石头接缝，这些接缝与在视觉上撑起肋条的弧条表面所绘接缝是相互错开的。在这个部分的主连环拱中，我们能找到同样的图案体系，但这一回是在次级半圆凸线脚上。西边的墙体表面全部被赭石底色和白色接缝所覆盖，但在横向肋拱和对角肋拱上，接缝的样式却变成了包着红边的白条，这种设计十分醒目。教堂东侧的墙壁则整体采用了该样式的接缝。在康布龙莱·克莱蒙（Cambronnelès Clermont）堂区教堂（在康布雷主管教区）中，对角肋拱的半圆凸形线脚被涂成白色，而两侧的半圆凹线脚被染为红色，这样中间的白条就更加抢眼了。

所有这些例子都表明，建筑彩绘绝不仅仅是石质载体的"彩色外

衣"，它旨在加强某些元素制造的视觉效果，突出建筑曲面中的某一形式而淡化其他形式。正是出于这个原因，我们不能赞同德国艺术史界提出的一个最新观点，即将13世纪末的建筑彩绘视为完美地配合了建筑自身风格化发展的一种手段。上述康布龙教堂是1239年左右的建筑，其彩绘的例子表明，建筑曲面在某种意义上被表面的彩绘拆开并减轻；同样的曲面以单一色彩出现在人们眼中时，感觉完全不同，效果差异之大令人咋舌。这一纯视觉性并具双重功效（即拆开和减轻——译注）的彩绘原则，预示了晚期哥特式艺术中肋拱的曲面在人们心目中的理想样式。我们甚至可以推测，13世纪建筑彩绘中出现的这种更加细腻的处理手法，潜移默化地影响了建筑师和工匠的审美趣味，致使他们后来喜爱对形式进行分解，使其更加轻盈。因为我们不必深思也能料到，当建筑师回想其作品的整体样貌时，哥特式建筑的彩色装饰体系必然会浮现在其脑海中。

似乎一进入14世纪，各地区都普遍放弃了上个世纪的做法，不再大面积使用赭石、灰色或红色：意大利教堂中早已司空见惯的白色绘面此时在北方传播开来。自1300年左右，一部分北方的托钵修会建筑，如康斯坦茨（Constance）的多明我会教堂（图52），开始采用白色建筑

图52　康斯坦茨的多明我会教堂，中殿的建筑彩绘和装饰图画（根据 J. 米歇勒的素描图绘制）。

绘面，该举措很可能促进了这种装饰类型的普及。此外，需要指出的是，自 13 世纪上半叶起，在洛桑（Lausanne）主教座堂中，人们使用灰色背景和白色接缝，以模仿均匀的砖石砌面。选择这样肃静的颜色在今天看来，似是为了应和当时一些机构，如西多会和托钵修会所倡导的以朴素、简洁为追求的审美情操。但人们并非不使用灰色以外的颜色：在同一时代，夏尔特大教堂和隆蓬-奥尔日的西多会教堂便选用赭黄色作为其室内壁面的颜色。而在图卢兹的雅各宾教堂中，建筑彩绘一层一个色调：底层建筑涂面使用了深色；上面的楼层背景是白色，接缝图案是红色；拱顶则再次使用了较深的色彩。

　　大教堂外表面的彩绘亦值得我们关注，虽然这个问题研究起来有很多不便之处，而且相关文献的记载尤为稀少。维奥莱-勒-杜克认为，没有任何一座中世纪教堂的正立面是完全被彩绘所覆盖的，但人们往往会采取"着色的策略"。"譬如，在巴黎圣母院的西大门立面上，三个门洞的拱缘饰和门楣全部被涂成了金色；将这些门洞串联起来的四个壁龛所包含的四尊大型雕像也都被涂上了颜色。位于其上的国王廊（galerie des rois）[28] 形成了一条巨大的金幔子。在这条幔子之上，彩绘只附着在双塔下面的两副双拱窗和中央的玫瑰窗上，后者闪耀着金色的光芒。消逝在天空中的顶层建筑则尽情展露着石头的原始色调……在这一彩绘中，黑色扮演了重要角色，人们用它包住线脚的边缘，填满空旷的背景，勾勒装饰元素的轮廓，并带着真正的对形式的感受将粗犷的黑色线条画在雕塑表面，从而重新绘制出一个个形象。"由此可见，覆有彩绘的不仅是雕刻部分，还有某些建筑元素。17 世纪的时候，有人临摹了斯特拉斯堡教堂外立面的中世纪图纸。借助该摹本，我们得以见识到这一外立面在中世纪时的样子。然而正是这幅临摹之作，一度成为争论的焦点。当然，这场争论在今天基本上已经尘埃落定。事情的原委是这样

[28] 哥特教堂正立面上的装饰带，由一排国王立像组成。这些国王通常是犹太古国的历代君主，即基督的先祖。——译注

的：从摹本上看，正立面上有很大的面积被涂成了蓝色和红色，而且这些涂绘只出现在建筑元素上。人们曾以为所有色彩都是临摹者一时兴起自己加上去的。但是现在人们意识到，这份摹本完全有可能反映了该立面在 17 世纪时的真实样貌，当时建筑表面的中世纪彩绘应仍依稀可见。这种情况也出现在亚眠大教堂，一些 18 世纪的文献表明，当时教堂西大门立面上还残留着古代的彩绘。

一个问题萦绕着我们：谁来为建筑彩绘拍板定案？建筑师，我们忍不住要回答。但这个答案并不绝对：建筑彩绘由职业彩绘工匠完成，人们边建造立面边进行涂绘，两项工作几乎同时进行，这样就不用为装饰壁面另搭脚手架，从而大大降低了成本。在这种情况下，彩绘工匠享有相对的自主权。

在后面对雕塑作品的分析中我们将看到，彩绘这道工序有其自身的审美目标，形成了对原作品的一种介入，有时甚至将雕塑表面一些精妙的细节完全盖住。彩绘工匠的另一项任务是为建筑或雕塑化妆，或者可以说为作品材料"易容"。例如，在圆柱柱身表面涂上大理石花纹，或在木结构体上画满砖石砌面图案，后面这个例子可以在伊利（Ely）主教座堂的八角形殿中看到。

与颜色相关并部分涉及其象征功能的文献数不胜数，我们很难鼓起勇气从中挑出切题的著作。但若限定一个搜索范围，如在建筑或彩画玻璃领域，我们会发现人们的研究成果还是一片空白。然而不考虑这两项基本因素，我们又如何能对大教堂的内景形成哪怕只是大致的认识呢？

实际上，建筑彩绘对彩画玻璃所呈现的视觉效果产生决定性的影响：覆盖夏尔特大教堂室内建筑的赭黄色，在玻璃彩光的映衬下，应能获得一种金色的调子，而玻璃窗的主导颜色——蓝、红、绿和黄，必定在金光的照耀下显得更加鲜明、亮眼。

自关于光线的论著大量涌现以来，人们越来越将彩画玻璃视为一种光线艺术，一种在被称为"哥特式"的建筑中得到升华的艺术。1949 年，

路易·格罗戴齐第一个指出建筑和玻璃窗之间长期存在的辩证关系，为此，他从圣德尼内殿的窗户一直讲到 1300 年左右的建筑。格罗戴齐认为，玻璃工匠一直都紧跟建筑业"前进"的步伐，他们会根据窗洞逐渐阔大的面积调整玻璃窗的制作。

哥特窗户的概念本身对彩画玻璃的色组和衔接方式产生了巨大影响。从广泛意义上讲，在 12 和 13 世纪当中，随着窗户开口的逐渐扩大，玻璃工匠趋向于将窗玻璃制作得越来越晦暗。起初，在 12 世纪中期和下半叶前期，彩画玻璃非常清透，而到了 1200 年前后，它变得愈发暗沉，尤其是当人们改用另外化学成分的材料制作蓝色之后。将近 13 世纪中期的时候，当圣礼拜堂这种真正意义上的"玻璃屋建筑"出现时，人们就更注重玻璃面的"覆盖"或"隔离"效果了。新开发出的蓝色，由于紧挨着泛黄的红色，转变为一种带紫的颜色，于是整个殿堂便都笼罩在紫色的光芒中。但这种暗化处理并不是处处通行的准则，以布尔日教堂为例，在同一座建筑内部，我们能看到高高在上的天窗使用了较为明亮的色彩，而离观者较近的底层窗户则使用了一组"覆盖性"色彩。将近 1300 年的时候，人们越来越频繁地使用具有浮雕感的单灰色彩绘，并发明了彩画玻璃领域所特有的银黄色，因此能在玻璃上制造出更多的纯绘画效果，这导致窗户再一次走向清澈明亮。

彩画玻璃的历史有个方面一直无人理会：在构成光线的赞美诗之前，彩画玻璃首先是一幅图像，而作为图像，它应被人当作一则故事或故事中的一个片段来阅读，虽然它不一定被放在观者能看得到的地方。通过像章（médaillon）而实现的窗格布局，不仅体现了人们对形式的关注，更为故事叙述提供了框架结构。像章的架构功能无论在夏尔特还是在布尔日均显而易见，虽然在 1205 至 1215 年这段时间当中，该领域发生了一些重大的转变：在夏尔特，讲述浪子回头故事（l'Enfant prodigue）的那面窗户所采取的叙事结构完全遵从像章的几何形状；而在布尔日，于同一题材的窗户中，像章的几何形状不再发挥这方面功能，故事是借助人物形象展开的。这种将故事分配到几何形隔间中的做

法后来于 12 世纪最后 20 年出现在坎特伯雷。

让我们先来看看这些隔间本身，而暂不去关注它们所包含的图像志。我们能注意到隔间将窗面分割成一个个扁平的形式元素，这些元素以窗户中线为轴相互对称。彩绘工匠不得不将每个画面都塞进总体设计图所确定的几何框架中，这为工匠们施展自身创造力提供了空间。但窗户的格区化导致每个画面都失去了一部分自身的空间感：像章的形状及这一形状所决定的排列方式，导致只有主要人物拥有明确的画面位置，细节和布景只能挤在剩余的有限空间内。

然而，具象画面的这种缩减正与彩画玻璃的独特属性完全相合，要深入了解这一属性，我们只需对玻璃的色组进行分析。

一切被涂在不透明载体上的颜色都能带来一定的空间感：深色比浅色显得离观者更近。近乎透明的颜色同样具有空间感，只不过这一感觉随光线强弱而变化。

大片的彩色玻璃会随它们所过滤的光线流量而变换颜色。而且，这些玻璃会在很大程度上被周围的颜色带偏，特别是在光照强烈的时候。此外，当彩色玻璃窗近在咫尺时，观者看到的是一种效果，而当它们在很远的地方时，观者看到的又是另外一种。

维奥莱-勒-杜克指出，像蓝色这种"近乎透明"的颜色比红色这种"覆盖性"颜色更具有"辐光性"。而比蓝色更能辐射光线的是紫色，强光之下，后者甚至会化为白色。为了减轻红色厚重呆滞的感觉，人们常常在这种颜色的玻璃旁边配上白色玻璃。在光照的作用下，一块有色玻璃会将自身的光芒洒在周围的玻璃上，从而制造出几种相邻色调相混合的效果：少量的红色若被放在蓝色旁边会显得像紫色。为了抑制这种现象，人们会在两种颜色之间插入一条黄色或白色。

纵深效果在很大程度上决定玻璃的色彩搭配。暖色（黄色和红色）比冷色（蓝色和绿色）在空间上显得更有临近感。由于具有强烈的辐光性，蓝色非常适宜充当画面或人物的背景。比蓝色更亮的颜色——白色、紫色，总是出现在画面中其他颜色的后面。

在 12 和 13 世纪，蓝色在各个领域都拥有非凡的地位。絮热用"蓝宝石物质"（saphirorum materia）的说法指代有色玻璃。僧侣索菲留斯在其论文中曾表示，法国人极为精通的一门艺术是制作"可以用在窗户上的蓝宝石画"。这些"画"由不透明的蓝色玻璃制成，而蓝色玻璃是人们将马赛克碎片与高透明度玻璃混合起来获得的。然而，12 世纪的人所说的蓝宝石并不像我们今天所理解的那样，是近乎透明的淡蓝色石头，这个词在当时其实指代天青石，一种不透明的深蓝色石头[29]。

在仲夏或秋季，若在一天当中的不同时刻观察夏尔特的圣吕班（saint Lubin）或布尔日善良的撒马利亚人（Bon Samaritain）主题玻璃窗，我们会发现在阳光愈发充足的那段时间中，非覆盖性玻璃窗辐射度增大，于是清透的彩窗与覆盖性彩窗之间的对比增强；在傍晚时分，这一对比减弱，颜色的亮度也明显降低。此时，单灰色调画的效果及种种精妙的细节再次显现，不同色调（如绿和紫）的并置所带来的细腻感也再度清晰起来。我们的一个感觉是，彩画玻璃最适宜在中等强度的光线下观看。

然而夏尔特和布尔日所展现的画面并不完全相同。充当背景的蓝色随着自身辐射度的增强，趋向于将形象轮廓映衬得愈发鲜明，这样制造出的与其说是形状的纵深感，不如说是形状的隔离感。而光线的缓缓减弱又使得画面结构变得渐渐紧凑起来，图与底最终融为一体。光线退减到最后，相邻颜色之间相互作用产生的色变效果消失，红色被蓝色浸染后形成的紫光也越来越模糊。彩画玻璃与壁画和细密画极为不同的一点是，它营造的具象空间随光线而变幻，其色组的平衡感甚至都随之发生变动。这样的变化每时每刻都在窗玻璃表面上演，注意到这一点后，我们不难体会到三维幻视效果与彩画玻璃的审美旨趣是多么格格不入。从

[29] 索菲留斯在论文的另外一处，列出了红锆石的制作配方，提到要取"小片浅色蓝宝石"作为原料。絮热大加赞扬的蓝色也不是浅蓝，而是深蓝。因此，圣德尼教堂内殿在中世纪时使用的窗玻璃，恐怕丝毫没有体现帕诺夫斯基所说的"新柏拉图主义形而上学意义上的光线的狂欢"。

其定义来讲，彩画玻璃便是二维艺术。因为在这门艺术中，光线与玻璃和颜色两种物质紧密结合，使它们的样貌不断发生根本性的变化，而且这一变化是随机的。恐怕中世纪没有任何其他艺术手法能与二维空间概念如此相配了。所有的形象，所有的场景，都只是简单地被摆在一个带颜色的底子之上，但图底关系却能在某些时刻完全颠倒过来。总之，这一关系会利用阳光的变化一次次重建内部的平衡。因此，天气的变化、季节的轮回和时间的推移都在参与着图像的塑造。

为更好地领会彩画玻璃这门艺术独有的特质，让我们来看一看夏尔特圣母大教堂的一面玻璃窗（图53、图54），它是该地区的毛皮匠和呢绒商共同出资赠予的。整面窗户讲述的都是圣厄斯塔什（saint Eustache）[30] 的事迹。它于1210年前后出品，其创作者亦在拉昂和苏瓦松的工地上留下了自己的踪迹。此人的技艺近似制作于法国北部抄书堂的《英格堡诗篇》（Psautier d'Ingeburge）[31] 的手法，并因其显著的仿古特征而可被称为古典主义的。此作的惊人之处在于，其复古的装饰处理手法在风格上与构图方式截然相对。哪怕是最细小的构图问题都得到了独具匠心的灵活处理。这

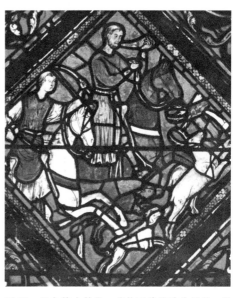

图53　夏尔特大教堂，普拉西德狩猎的场景，圣厄斯塔什主题玻璃窗，中殿侧廊，制作于1210至1215年间。

[30] 圣厄斯塔什是狩猎者的主保圣徒，因此受到毛皮匠和呢绒商的尊崇。——译注

[31] 创作于13世纪初的手抄本，内含日历、细密画、诗歌和经文，现存于法国尚蒂伊孔代博物馆。——译注

图 54　圣厄斯塔什主题
玻璃窗中像章的布局。

1、2、3 和 4．施主：几名呢绒商和毛皮匠。
5．普拉西德（即厄斯塔什——译注）狩猎。
6、7．两名狩猎时骑马管猎犬的仆人。
8．一个吹猎号的人和一群猎犬。
9．一个人挥舞着棍棒驱赶狗群。
10．耶稣十字架受难像在鹿角之间显现，普拉西德对像跪拜。
11．普拉西德接受洗礼并改名换姓。
12．厄斯塔什带妻小离开居住的城市。
13．厄斯塔什与人商量要乘船渡河。
14．厄斯塔什与妻子各自怀抱一个孩子上船。
15．厄斯塔什被人投到河里，他的妻子被绑为人质。
16．厄斯塔什落到河中央。在岸上，一头狮子掳走他的一个
　　孩子。
17．在另一侧岸上，一条被村民和狗群追赶的狼掳走另一个
　　孩子。
18．皇帝派两名士兵寻找厄斯塔什。
19．两名士兵与已成为村民的厄斯塔什讲话。
20．两个人相互交谈，其中一位亮出一只奖杯。
21．厄斯塔什的两个儿子重聚，互拍对方的手以示相认。
22．厄斯塔什与妻子重聚。
23．厄斯塔什成为军队统领。
24．厄斯塔什的妻子走出居所。
25．厄斯塔什全家团圆，设宴庆祝。
26．两个人。
27．皇帝崇拜偶像。
28．皇帝要求厄斯塔什效仿其做法。
29．厄斯塔什全家被投入沸水锅中，从而殉教。
30．皇帝下令对厄斯塔什及全家处以酷刑。
31．一个人抱来一捆柴。
32、33．两个全副武装的人监督行刑。

名艺术家算得上是 13 世纪初期最伟大的一位，他掌握了一套只属于玻
璃工匠的语言。蓝色构成了每块像章的背景，这个颜色同样出现在优美
的叶漩涡饰中，但这一回是与黄色、绿色、白色和红色交织在一起，其
中红色出现得最多。像章的布局丝毫不受窗玻璃板之间铁嵌条位置的影
响，五枚菱形像章构成了窗户的中轴线，它们被四对圆形像章各自隔
开。每块菱形像章的四条边外侧又各配有一枚小像章，这四枚小像章也
都呈圆形。玻璃窗的阅读顺序纷乱芜杂，以致人们完全看不明白故事的
来龙去脉和各条线索之间的关系，其中只有 10 到 17 号这一连串像章合
乎逻辑顺序。它们所讲述的传奇故事片断从耶稣十字架受难像在鹿角之
中显现开始，一直到孩子被狼掳走，即截止到表现皇帝派士兵寻找厄斯

塔什的第 18 号像章。这些画面在重要程度上各不相同，但两两一组的圆形大像章所表现的画面相互映照，它们包括：10 号耶稣十字架受难像显现和 11 号厄斯塔什接受洗礼；13 号商量乘船渡河和 14 号厄斯塔什及其家人登船；16 号一头狮子掳走厄斯塔什的一个孩子和 17 号一条狼掳走了另一个孩子；27 号图拉真（Trajan）崇拜偶像和 28 号图拉真劝说厄斯塔什崇拜偶像。

这些场景在内容上是前后相照的，自然以两两对称的方式排列，尽管这些内容并不全都具有重要意义。小圆像章中的场景与菱形像章中的关系更密切，后者构成了对主要故事情节的补充，如 5 号中打猎的一幕和 29 号中殉教的一幕。

创作圣厄斯塔什主题玻璃窗的大师是个讲故事的高手。在从下向上数的第一块大像章（第 5 号）中，厄斯塔什狩猎的画面充分展露了他这方面的天分。两名骑士的侧影占据了菱形的上角和左角，猎号、猎物这类元素呈扩张之势，压住了红色的边线。下角中成群的猎犬仿佛要冲到右角中去捕捉这里的猎物，而这两角之间的斜边俨然成了猎犬的"跳板"。白色和紫色的马、一身绿衣和紫衣的骑士似乎要从蓝色的背景中跳出来，黄色仅仅出现在衣服的几个细部。画面的作者丝毫没有要暗示纵深感之意，骑士就好像悬在半空中，而菱形的框子极富压迫感，这使得人们强烈地感觉到骑士被安放在了一个人造的框架中。

好几个被安排在菱形像章中的场景都对创作者的画面组织能力提出了挑战：下角实际上构成了一道"陷阱"，画面中的人物很容易就掉进去。于是，创作者采用了一套"桥梁"体系来避免这一情况。这个办法在罗马式绘画中已经显出奇效，它等于设置了一块垫脚石，人物可以站在上面。在具有这种功能的"桥梁"之下，蓝色再度出现，促使整幅画面漂浮起来。

怎样将十字架受难像启显这一幕放入圆形像章，是一个更加令人头疼的问题。出乎所有人意料，占据像章中心位置的是普拉西德（这是厄斯塔什的原名）。他穿着宽松的束腰衣，衣服上大片的绿色从蓝色背景

中脱颖而出。普拉西德抬头注视着异象，这颗头正好位于圆形的中心点。茂盛的植物爬满整个像章表面，时而与弧形边线完美地相贴，时而似是要将其撑破，绿色、黄色和红色的植物花冠甚至构成了和谐的色组。尽管这一幕的边框形状与狩猎那一幕的完全不同，但其纵深感同样仅仅靠蓝色背景来表示，背景上面的形状一个个向外跃出，它们相互之间完全没有空间上的连贯性。

如果说场景的"跨行"（enjambement）[32] 和折返导致观者无法在短时间内完成故事的阅读，那么这也许并非设计玻璃窗方案的神学家有意而为之。的确，无论在夏尔特、布尔日还是桑斯，极少有教堂玻璃窗展现出如此凌乱无序的画面排列方式——至少是以我们现代人的眼光来看。对其最常见的阅读顺序是首先从下至上，其次从左至右，再从右至左，如此回环往复下去——这一阅读方式被称为"牛耕式"（boustrophédon），它最早出现在 1145 至 1150 年间，即夏尔特的耶稣受难玻璃窗中。我们应该看到，它为人们在几何构架中连贯地讲述故事提供了一种解决办法，因为从本质上讲几何对称性与叙述的特质完全相反，后者强调连续性。如果说像章对称摆放的做法对圣德尼的新旧约对比论[33] 彩画玻璃而言是最理想的安排，那么它对夏尔特的叙事型彩画玻璃而言却绝非如此。但在圣厄斯塔什主题彩画玻璃中，故事的顺序简直像是被人故意打乱的，只有很短的一段是按照牛耕式阅读法推展的。故事的叙述在两个不同的层面上同时展开，一个层面由菱形和较大的圆形像章构成，另一个由较小的圆形像章构成。迷宫式的阅读路线让人不禁想起圣维克托的休格就"叙事顺序"发表的评论："《圣经》中的话并不总是一句接一句地自然向下推展，后发生的事情常常被放在先发生的事情之前……"圣厄斯塔什的传奇故事被拆解成这般模样，想必这无序的

[32] 一种韵文修辞方式，即将某句韵文中的关键表意词放到下一句韵文的开头。——译注

[33] 即将《旧约》中的人物、场面与《新约》中的相对应，以显示前者预示了后者。——译注

外表下隐藏了某种更具深意的秩序，等待着人们去领悟。杂乱无章的排列方式难道不正要求观者更仔细地阅读每一个场景吗？有时，借助画面上出现的人名，我们可以轻松地辨认出画中人物。但在大多数情况下，要辨认人物，我们必须全神贯注地观察画面，更不用说辨认这道玻璃窗中每个画面的主题，以及不同画面的先后顺序。可以说，圣厄斯塔什彩画玻璃有好几种阅读方法，或者说至少存在两种：一种是只看大像章——菱形和圆形的，另一种是专门看次要场景。我们甚至还可以仅仅阅读中轴线上的五枚菱形像章，它们对圣徒一生的故事进行了最大程度的浓缩，使用了"轻型浪漫主义"叙述构架的所有技巧，这些片段依次是：狩猎（第5号）；厄斯塔什带着妻小离开故乡城市（第12号）；厄斯塔什被扔到河里，妻子被绑为人质（第15号）；厄斯塔什与妻子重聚（第22号）；全家接受汤镬之刑（第29号）。因此，我们今天从中看到一个明显的悖论：叙述构架整体上的混乱却突显了每个画面的清晰易懂性。在这名创作者之前，虽然彩画玻璃这门技艺已经有了悠久的历史，但未曾有人制造出如此匀质的效果。

　　颜色的和谐加强了人物手势和动作的表现力。但无论场景如何紧张，人物始终保持着优雅端庄的仪态，哪怕是在殉教的那一幕。虽然构成故事的这几个场景很容易使创作者激情迸发，构想出更夸张的肢体语言和更有暗示性的面部表情，但这幅玻璃画的创作者却拒绝了一切煽情的修辞手法。不仅如此，人物的每一道衣褶、每一根发丝都得到了极为精细的刻画。将一切戏剧冲突最终融化在形式的优雅美丽之中，这正是此名彩画玻璃大师所成功展现的新视觉价值之所在。

　　圣厄斯塔什玻璃窗的创作者似乎发掘了彩画玻璃较之于壁画和细密画的所有独特属性。他的作品揭示了玻璃画师如何很快学会用发光的颜色营造二维空间，支配这一空间的正是李格尔所称的形象–背景"双关性法则"。在不透明的载体上，该法则只对装饰产生作用，然而在彩画玻璃中，它可以尽情地施展自己的效力。某些颜色的玻璃在光照强烈的时候，就仿佛退到了图案后面，在光照减弱的时候，又仿佛跨到了图

案前面。随着阳光强度的变化（玻璃窗是面向北方的）画面中稀稀拉拉的红色不同程度地被占主导地位的蓝色所浸染，频频亮相的紫色有时射出亮白耀眼的光芒，与白玻璃的反光连成一片，而白玻璃又在单灰色调图案的修饰下呈现出一定的凹凸感。当阳光退下去后，这些颜色之间又建立起新的平衡，就如同在照片上定影了一般。所有形状都仿佛经过一番折叠被塞进了"视觉表面的想象性平面上"（语出佩希特），这种效果是通过全蓝的背景实现的，这一背景可以让人们从视觉角度对上述平面进行定位。画中形象的末端往往压盖住边框，或与其重合，抑或与之相交，但这些手法并不能真正制造出纵深感。我们甚至有理由认为，这一画面因其空间的非现实感而呈现出纹章的特征。叶饰形成了紧凑的网格，由于它主要使用红色，显得厚重不透光，又因为它盘绕在不同的像章之间，每一幅被它隔开的画面都显得愈发脱离背景。

当然，以二维空间为架构的画面更易于理解，但上述画面获得的在二维空间中"漂浮"的能力又使其从可感的现实中脱离出来。于是，每幅画面都成为上天向人们显示的图像，成为纯粹的异象（vision）。彩画玻璃在 12 和 13 世纪当中获得了惊人的发展，其最本质的表现在于，二维空间中的画面和形象获得了极大的可读性。同时，在这一空间中，"持续的闪烁"——借用克洛岱尔（Paul Claudel）的表述来说——时刻改变着图底关系，将它们永久地置于被李格尔奉为现代艺术一大原则的"双关"（ambivalence）状态中。仅仅是在映射平面所构成的薄片中，形式元素时而前进时而后退，但却丝毫无意暗示画面空间的三维性。

我们前面曾提到，在约 1300 年的时候，建筑领域发生了明显的变化：建筑彩绘常常只使用白色，灰色调画大量出现在彩画玻璃中。除此之外，玻璃不再仅仅呈半透明状，而彻底通透起来。我们深知，这样讲述当时的情况，实际上是将无比错综复杂的演变过程简单化、缩略化了。但毕竟对建筑色彩的研究才刚刚起步，这项研究同时涉及建筑彩绘、壁画和彩画玻璃几个全然不同的领域。此外，当时还有一个新现象值得我们特别关注：灰色调画法在一些细密画中得到应用，例如让·皮塞勒

（Jean Pucelle）的作品。所有这些变化都可以说是对圣路易统治时代艺术的反叛，后者最大的特点是到处都充满了色彩。

讲到这里，我们还不能说已经介绍了建筑色彩研究的全部情况，因为有一个重要方面我们尚未提及，这就是历史文献——如纪尧姆·杜朗的《罗马教宗》（*Pontifical*）——对礼拜仪式用色的评论。在这方面，13 世纪初夏尔特的秘书长鲁瓦西的皮埃尔（Pierre de Roissy）为我们留下了一段并不太出名的记载，其内容非常能说明问题：在整个封斋期和耶稣受难期，人们用三层盖布将祭台遮住，这三层布分别是黑色、玫瑰色和红色的，在复活节的日课结束之时，人们将盖布一层一层地揭开。这三块布依次象征律法诞生之前的时代、受律法统治的时代和恩宠时代。鲁瓦西的皮埃尔还告诉我们，当时的人们会在教堂室内的墙壁上悬挂麻和丝制作的彩色壁毯，上面织绣着动物、场景或装饰图案。

让我们再回过头来看看作品本身向我们透露的信息：银黄色的应用可以追溯到 1313 年，最早的例子见于诺曼底地区梅斯尼维莱芒（Mesnil-Villeman）教堂的窗玻璃中。因此，这项涂绘技术发明的时间应大概在 1300 年或之前，它是对灰色调画法的补充。有了银黄色，人们可以仅用白色玻璃制作彩绘，这种彩绘完全由黄白两色构成。在此类作品中，绘画本身的价值大大上升，铅的用量明显减少。这个时期还有一项技术创新，即人们开始用刷子在玻璃上涂染水彩，以暗示出更加细腻的凹凸感。另一方面，正如我们所说的，灰色调画在玻璃上占的面积越来越大，以致构成了整面窗户的背景，一幅幅故事画面从中脱颖而出：这种窗户在将近 1270 年的时候已经出现在特鲁瓦（Troyes）的圣乌尔班教堂（église Saint Urbain），甚至是更早些时候的鲁昂大教堂。然而，在灰色调画走向普及的同时，人们对玻璃色彩的研究与开发也取得了显著成果。另外，13 世纪大型彩画玻璃的叙事功能逐渐消退，取而代之的是更精炼的叙述，人们仅用寥寥几幅图表现整个传奇故事，如鲁昂的圣旺教堂（église Saint Ouen）的彩画玻璃。

也是在将近 1300 年的时候，在玻璃上画出建筑框饰的做法得到了

推广：底座、华盖、带复杂花饰的镂空山形墙，诸如此类的图案显示了这些构件与 13 世纪中期发展起来的建筑图纸之间的密切关系。这种画上去的建筑元素也频频现于建筑彩绘之中，它们的造型都是经过细心研究设计出来的，其功能通常是丰富建筑本身，使其显得更加厚实。我们在德国南部的方济各会和多明我会建筑中常能见到这种装饰。

单灰色调装饰和透光性壁面的大量涌现，与对充足光线的追求相呼应。此时，在建筑中越来越多地出现凸起的形体与内凹的表面相结合这一对比强烈的形式。该现象并无值得惊奇之处，因为外形的相互贯穿，这种诞生于 1280 年至 1320 年之间，并在 14 和 15 世纪当中不断得到推广的设计，只有在比上一个世纪更加明亮的室内空间中，才能被人们所感知。

第五章

雕塑作为图像的功能

一部艺术史如果被绝对化地构想成形式的历史，其关注点就必然远离具体作品的特定功能。这种艺术史观对于中世纪雕塑的研究来说极不可取：一尊立于建筑内部的12世纪三维具象雕塑，如奥弗涅（Auvergne）的"童女"，在当时发挥着虔修功能，它与哥特式教堂大门边墙上的雕塑毫无共同点可言。诚然，我们可以从风格和形式演变的角度将两者相联系或相区分，但在试着这样做的同时须格外谨慎，因为每件作品与信徒所保持的关系都是独特的，以至于这一关系决定了人物的姿势和面貌。在本章中，我们将按照雕塑这类图像在中世纪神圣庙堂中的位置（由雕塑功能所决定）对它们进行分类。如果说雕塑在12和13世纪艺术中占有极为重要的地位，那么这是因为它拥有绘画所不具备的维度和实体性，并因此明显地与人更为接近。雕塑形象不仅与人处在同一个空间中，而且往往披着逼真的彩绘外衣、做出生动的表情，这使它更加能够给观者带来视觉上的冲击。昂热的贝尔纳（Bernard d'Angers）在提到孔克的圣福瓦塑像式圣物盒时特意指出，这种类型的塑像起源于一直活跃在当地的民间信仰。他做如此评论这个事实本身就表明，当时的人对雕塑所形成的图像可以持有个性化的认知。

我们在此处的分类依据是研究对象的功能，而非它们的材料或位置，况且材料和位置有时与功能密切相关。在所有这些雕塑中，用于敬

拜的图像是最为"活跃"的，它的使用极为普遍和频繁。与之相对的是用于礼拜仪式或民间庆典的雕塑——后者更为多见，它们的本质特征是只在特定场合才登台亮相。然而，此类作品却与用于敬拜的雕塑共同形成了一套与信仰相连的匀质的图像。在考察完这两类作品之后，我们将探讨"教堂是在俗者的圣经"这一定义合理与否，并对其进行求证。最后，我们将审视雕塑在多大程度上借助了特别的表现手法以实现其目的——要知道，这门艺术构成了哥特式具象思维最为成熟的表达。

用于敬拜的图像

用于敬拜的图像，或称虔修图像，指信徒祈祷时所面对的神明的画像或雕（塑）像。在某种程度上，观像构成了敬拜的一部分，正如图像的内容和形式由其功能所决定。尽管用于敬拜的图像在中世纪出现得较晚，我们仍要以它为切入点展开研究。因为只有如此，才能准确地定义我们所理解的"图像的功能"。

我们首先必须坦言，没有一份中世纪文献提及静观虔修图像这一行为所带来的体验。若要还原真实的情境，我们只能依靠所掌握的关于祈祷或神秘主义式静观的资料以及——也是我们所主要依靠的——虔修图像的内容和外观（aspect），无论这一图像的载体是绘画还是雕塑。

毫无疑问，最古老而且流传最广的虔修图像是基督十字架像。一些文献和零星的几件作品证明，大尺寸的十字架像自 7 世纪起便出现了。[1] 据我们所知，10 世纪时，在美因茨（Mayence）主教座堂里便有这样一

[1] 欧坦的洪诺留认为，十字架受难像因三个缘由而出现在祭坛上："其一，为了让我们国王的旗帜插在上帝庙堂中，就如同立于王国的首都，能够供士兵们瞻仰膜拜；其二，为了基督受难之景能时时刻刻出现在教会眼中；其三，为了自残肉身以消罪灭欲的基督教民能更好地效法基督"，《教会圣师拉丁文著作全集》（*Patrologie latine*），第 172 册，第 587 栏。另见 H. 凯勒（H. Keller）：《论奥托王朝时期宗教仪式雕塑的起源》（*Zur Entstehung der sakralen Vollskulptur in der ottonischen Zeit*），第 72 页。

件雕塑，它比真人体积更大，表面包金，内藏圣物，可以拆卸，而且只在一年当中的某些特定时段才被安装起来。1107 年，贝里圣埃德蒙兹（Bury Saint Edmunds）也曾出现一件金属质地的十字架像，这一回它被做成了金银器。此外，一件流传至今的名作——科隆的热龙（Géron de Cologne）十字架像高达 1.87 米，这让人们不禁猜想，大尺寸的人像在当时应颇为常见。另外，有证据表明，自 11 世纪初起，就有了小尺寸十字架像的工业生产。

于 1025 年左右召开的阿拉斯会议涉及了十字架像这个话题，讨论了这样的作品应在信徒心中激起的情感："当他们膜拜十字架上的基督、十字架上受难的基督、十字架上垂死的基督这个形象时，他们所崇拜的应仅仅是基督，而非一件出自人手的作品。人们所瞻仰的绝不应是一块木头。事实上，这一可见图像应能唤醒内心的灵魂，并在人的心头印刻下基督的受难以及他为了我们而直面的死亡。有了这些刻骨铭心的印记，每个人都将在内心中领悟到，救世主为他们做出了多么大的牺牲。"法国在 12 世纪就有了巨型木制十字架像，例如上文提到的穆瓦萨克的那件作品，以及藏于卢浮宫、产自勃艮第的那一件。后者很可能本属于一套组像，即当时在意大利和西班牙十分常见的那种"基督下十字架"组像。意大利卢卡（Lucques）主教座堂著名的木制十字架像《神圣的面孔》（Volto Santo）应不过制作于 13 世纪初，却受到了专门的膜拜。它其实是先前那尊十字架像的替代品，应与之拥有相同的外观。先前那尊十字架像构成了一件原型作品，并且自 11 世纪末起在整个西方，特别是在加泰罗尼亚（Catalogne）被大量翻制。关于其来历的传说不断被人们扩充，最终形成了一个神话：9 世纪的时候，人们断言，正是亲眼目睹过基督受难的尼哥底母（Nicodème）亲手雕刻了上述作品。因此，《神圣的面孔》后来与维罗妮卡（Veronica）的面纱 [2] 和圣路加（saint Luc）

[2] 相传耶路撒冷的女圣徒维罗妮卡看到耶稣扛着十字架走在赴死的道路上，便用面纱擦拭耶稣脸上的血迹和汗水，结果耶稣的脸就印在了她的面纱上，这就是维罗妮卡的面纱。此物在《福音书》里并无记载。——译注

所作的"圣母"肖像 [3] 一同被视为上帝意志成就的图像。亚诺夫的马提亚（Matthias von Janov）认为，这些作品丝毫不具有圣徒身上所流动的"能量"（virtus），它们不过是这些人的图像或复制品而已。这名教士曾公开反对查理四世迷恋图像之举以及由此引发的偶像崇拜之风。他特别提到十字架像中基督面容的凄惨情状，指出他在维罗妮卡的面纱上却表现得温和平静。但这两种面容却与基督教的训导相吻合。根据这一训导，维罗妮卡的面纱意在显示神的慈爱，《神圣的面孔》则旨在表现上帝的公正。亚诺夫的马提亚在这里所强调的实为具象再现作品的表现价值，以及这一价值对信徒所产生的直接影响。

临近 1136 年时，阿贝拉尔（Pierre Abélard）就本笃会圣灵降临修道院的建设向爱洛伊斯（Héloïse）提出建议，他写道："在这个地方不应摆放任何雕塑，仅仅在祭坛上竖立一尊木制十字架便可。若一定要在祭坛上摆放救世主的图像，并非完全不可，但前提条件是祭坛上不能有任何其他图像。"1160 年前后，英国的西多会修士里沃的艾尔莱德（Aelred de Rievaulx）撰写了《一位隐修士的训言》（*De institutione inclusae*），此书是专门写给一名修女的。他在书中告诫对方要热爱"真正的美德，而不是绘画或图像"，但对十字架像的迷恋，在他看来却是可以理解的："在祭坛上，您只需摆放救世主的十字架像，它将使受难出现在您心中，以便您效法。基督张开的双臂将引您去拥抱他，他赤裸的胸膛将流出甜美的乳汁来哺育您，慰藉您。"由此可见，通过为圣体及其两个部位——双臂和胸膛——指定各自特有的功能，基督受难的模型起到了辅助"效法"的作用。

在 1200 年前后诞生了数量可观的一类文学作品。借助这些作品，基督徒得以在脑中再现基督十字架受难这一历史场景。而此前，关于这个话题，人们所知道的只有福音书上的一个词——"crucifixerunt"，意为"他们将他钉在十字架上"。因此，对该历史问题的关注在当时是前

[3] 圣路加是《路加福音》和《使徒行传》的作者，据传他曾为圣母绘制肖像。——译注

所未有的。那时对十字架受难的叙述主要有两类，它们时而互相对立，时而互为补充：一类以"放在地上的十字架"（jacente cruce）为标志，最简单的例子可见于伪托安瑟伦（Pseudo-Anselme）之名而撰写的著作中；另一类以"竖起来的十字架"（erecto cruce）为标志，在伪托圣博纳文图拉（Pseudo-Bonaventure）之名而作的《冥思录》（*Méditations*）中被推向了顶峰。在此部作品以及后来瑞典的圣布里吉特（sainte Brigitte de Suède）的《启示录》（*Révélations*）中，叙述的焦点都是基督所经受的痛苦。这种叙述实际上丰富了圣伯尔纳在其神秘主义信仰的中心建立起来的一套主题。

我们于是领悟到，为什么在 1300 年前后诞生了十字架受难像，并且它集中出现在日耳曼帝国和意大利地区。不过我们首先要明确这类图像的样式。并非所有十字架受难像都必须呈十字形：很早以前，盖扎·德·弗朗科维奇（Geza de Francovich）曾编纂了一部十字架像样式大全。他在其中收录了十字架呈"丫"形的作品，以及很多样式古怪、无法被归入任何典型类别的雕像。

在被我们称为"十字架受难像"的这类雕塑中，基督的身体展示出明显的鞭痕；他向下倾倒，双臂紧绷，头颅低垂，伤口淌血；十字架通常状若一柄叉子。此种类型的十字架像在多明我会和方济各会的修道院中极为常见。我们今天能看到的一个非常典型的十字架受难像样本来自西里西亚的弗罗兹瓦夫（Wroclaw）基督圣体教堂（église du Corpus Christi），制作于 14 世纪下半叶（图 55）。其他更为古老的样本在科隆和佩皮尼昂（Perpignan）两地尚可得见。

在上述受难像中，以极为常规的方式得到处理的解剖构造旨在展现饱受折磨的躯体不堪入目的丑陋。在身体的所有部位中，只有基督的面容优雅动人，但亦因痛苦而紧绷。暴起的青筋由上了底色的细绳来表示，绳子顺四肢盘绕，形成稀疏的规则网格，以模拟人体脉络。鞭笞所留下的伤痕借助凹凸感得到表现，而上十字架造成的钉伤则由模拟喷血效果的造型体来展现。荆冠由鼠李枝编成。血管脉络和伤口形成的"花纹网"

图 55　基督受难像，制作于 14 世纪下半
叶。原藏于弗罗兹瓦夫的基督圣体教堂，
现藏于华沙博物馆。

图 56　十字架受难像，藏于科隆的圣母
马利亚神殿教堂。

体现了某种装饰意图。裹着布更是如此，它的两块下摆对称地垂于身体
的左右两侧，露出白色织物的蓝色内里。人物皮肉的颜色由灰色调和白
色调所主导，阴影由绿色表示。

　　在那些可被视为十字架受难像原型的作品中，我们能观察到一种极
为鲜明的形式感。科隆圣母马利亚神殿教堂（basilique Sainte-Marie-du-
Capitole）的十字架像（图 56，1304 年制造）和与其非常相近的佩皮尼
昂的作品都表明，当时的雕塑家丝毫没有使用任何现实主义手法渲染苦
难这一主题。实际上，他们运用了完全相反的手法：清晰可辨的肋骨由
两排平行的几何线条表示，突起的血管脉络均匀地分布在四肢表面，仿
佛一套规则的网格体系，面部线条的处理方式很容易被我们形容为某
种“新罗马式”（néo-romane）的。在佩皮尼昂的基督像中，甚至连胡
须都以极不自然的方式被整齐地卷起。而赋予这些雕（塑）像痛苦情状
的是其表面的彩绘。在约 1300 年时，这样的作品具有明显的复古色彩，
之所以会如此，可能是因为它们模仿了某个制作于 13 世纪意大利的

（或许还是方济各会的）原型作品。直到科隆的圣塞韦兰（église Saint-Séverin）十字架受难像及类似样式的作品问世（1370 和 1380 年间），人们才放弃上述复古路线，采用更加"自然主义"的设计。

　　面对此类雕（塑）像，信徒可以进行一项专门的敬拜，即对"五伤"的祷告。这项活动在 1224 年 9 月圣方济各接受五伤之后广泛兴起。关于从伤口中喷出的状如葡萄串的血流，瑟纳的圣加大利纳（Catherine de Sienne）想出了"葡萄酒桶"（barile di vino）这一说法。而伤口本身被称为"minzaichen"，字面意思是"爱的符号"。有专门的关于五伤的祷文，这是一段富有节奏感的文字，由 7 个押韵的句子组成，以"万福基督高贵的头颅"开头。此文先提到基督的头颅和荆冠，然后依次提到五伤中的各个伤口，最后讲到满是鞭痕的身躯，信徒在祈祷的同时要随之看向基督像的相应部位。因此雕（塑）像于此处构成了虔修行为的指南和载体。现在让我们将目光从五伤转移到基督的整个身体之上：在弗罗兹瓦夫的十字架像中，这一身体呈下沉的趋势，裹羞布的垂感显然在加强该效果。我们可以认为，上述下沉的效果正是十字架受难像的独有特征。从《圣经》的文字来看，基督却是"吊"在十字架上的——"被吊"（pendere）或"被悬吊"（suspendere），《使徒行传》（Actes des Apôtres）正是用这两个词将基督的死亡与其复活相对立（见第 5 章第 30 节和第 10 章第 39、40 节）。这一死亡的方式在古罗马刑罚中是"最耻辱的死法"（mors turpissima）。具象性诗歌则美妙地诠释了悬吊于十字架上的身体这一象征符号，描绘出十字架随身体而动的浪漫图画。"合上你的枝桠，高傲的十字架之树"，普瓦捷（Poitiers）主教福蒂纳图斯（Venantius Fortunatus，卒于 600 年）这样写道。弗罗兹瓦夫的一名布道者布雷斯劳的彼得（Peter von Breslau）在向斯特拉斯堡昂德圣尼古拉（Saint-Nicolas-aux-Ondes）修道院的修女讲经时，提到基督"高悬于圣十字架上，飘浮在空中，好似竖琴上的一根丝弦"。

　　十字架受难像后来被另一种形式的十字架像所取代：下沉的身躯让位于被三根钉子所"拉伸"的绷直的人体形象。关于后面这种形

式，最古老的文字表述想必来自阿德蒙特的戈德弗鲁瓦（Godefroy d'Admonts），此人将十字架像比作一张绷紧的弓，基督的身体在他看来就是弓弦——"nobilis haec chorda"（这根高贵的弓弦）。无论是《关于基督生平的冥思录》（*Meditationes de vita Christi*）还是夏特鲁的鲁道尔弗（Ludolphe le Chartreux）的《基督生平》（*Vita Christi*）全都讲到，紧绷的基督之躯像乐器的丝弦一样细长。苏索（Heinrich Suso）[4] 同样提到"极度伸展的双臂和四肢表面细长的血管"。圣加仑的海因里希（Heinrich de Saint-Gall）于 14 世纪末写道，耶稣的身体绷得很紧，"以致他的四肢都从中脱离出来，血管被拉得像丝弦一样细长"。这样的比喻似乎最早可以追溯到卡西奥多罗斯（Cassiodore）所留下的对《诗篇》第 57 篇第 8 节的评论，此节中有这样一句："竖琴和扁琴啊，你们当醒起，我要用你们来唤醒黎明。"竖琴，卡西奥多罗斯写道，"代表光荣的受难，它借助紧绷的丝弦和突兀的骨骼将基督的巨大痛苦化成琴音，任其像精神圣咏般到处回荡"。这类比喻自 13 世纪末起广为流传，尤其受到布道者的青睐——上述圣加仑的海因里希的文章正是用布道时的通俗语言写成的。在 1400 年前后，这类形象有了第一批实物成品，其中最具决定意义的两件均出自尼德兰雕塑家莱顿的尼古拉（Nicolas de Leyde）之手。一件是木雕，被安插在讷德林根（Nördlingen）祭坛装饰屏中；另一件为石雕，高达 5.41 米，作为十字架像立于巴登-巴登（Baden-Baden）的教堂公墓中。肌肉的强烈紧绷在腿部表现得尤为明显。在信徒眼中，这一特征表现的与其说是身体所遭受的折磨，倒不如说是对痛苦的极力克制。这种对死亡近乎苦行主义的表现与之前的十字架受难像截然对立。人们在基督的脸上看不到死亡，也看不到痛苦：他已成上帝，其饱受折磨的人性则留在了世间。

在同一时期，伴随着方济各会和多明我会修女院在日耳曼帝国的蓬勃发展，另一种虔修图像在这片土地上亦获得了广泛传播——我们所

[4] 海因里希·苏索（1300—1366），德国神秘主义者，狂热的禁欲主义者。——译注

说的是"圣母怜子像"。基督的苦难又一次成为表现的重点，雕塑家在这里使用的造型技巧与在十字架像中所使用的别无二致。在对受难、特别是对五伤的敬拜之外，信徒从此又多了一个崇拜项目，即对"救世主的母亲"的祈祷。这位母亲的悲伤此时已在当时的一首流行歌曲中得到了表达，这首歌便是经鉴定由维克托的若弗鲁瓦（Geoffroy de Saint-Victor）于12世纪所作的哀歌（*Planctus ante nescia*）[5]。唱词如此写道："还给那位悲痛欲绝的母亲了无生气的圣体，苦刑的折磨刚刚消减下去，又将因这位母亲的亲吻和拥抱而加剧。"

对基督受难的狂热崇拜似乎是从明谷的伯尔纳开始的，它在苏索的作品中达到了顶峰。对苏索而言，"超越其他一切崇拜的……是对基督耶稣的可敬之像及其伟大受难的崇拜"。这正是人们所应效法的、指引"灵魂直接与上帝合一"的最高榜样。在被认定为苏索之作的《小爱情书》（*Petit livre de l'amour*）中，他直截了当地向受难中的基督发出了呐喊："当他们看到你如此匀称的身躯、如此顺直的四肢时，怎能这般残暴地毒打你……啊，我的灵魂……亦在凝视，内心满是对他的渴望，在他的脸上，一切优雅之态都达到了极致的境界，从天堂流下的滴滴鲜血染红了面庞，在他美丽迷人的头颅上，可怕的荆冠深深扎入皮肉，一条条血河从伤口处倾泻而下。"在另一段文字中，这位基督的仆从又模拟圣母马利亚，发出了痛苦的哀号："生命之泉，除了用内心的双臂将你轻轻环抱，我又能怎么做呢？我的心悲痛欲碎，双眼充满了泪水，我将你紧紧按在胸口并……轻吻你的全身。你嘴角的瘀青，我毫不嫌恶，你血肉模糊的双臂，我也毫不厌弃……"苏索的此番描述，连同很多其他文章，都显示了他与图像世界的亲密关系。

探明这一亲密关系的本质，我们就能理解14世纪的神秘主义对图像的运用。然而，要做到这一点，我们必须先对祈祷和神秘主义所谓

[5] 中世纪歌曲常取其歌词的前3个词作为题目，这类题目并无完整语义，故而在此未予译出。——译注

的"出神"作一番阐释，因为它们构成了神秘主义者运用图像的目标。当然，我们在此所讲的祈祷无涉于普通信众在参加弥撒时所需履行的义务。我们所关注的是宗教机构内部的高级崇拜行为，是可以进入到"隐修"（cura monalia，即精神导师要求其门徒所做的练习）这个层面的行为。

为此，我们有必要对一些极具个人色彩的观察进行总结，因为神秘主义体验不是一个宗教，甚至不是一个团体所能集体拥有的：它是专心于某些修行并获得不同程度启迪的男女各自的体验。圣奥古斯丁认为，存在三种方式的观看：属身的、属灵的和智慧的。第一种要依靠感官知觉，因此自然包含对图像的感知；第二种方式在于将感知汇聚起来，形成"想象性的观看"（vision imaginative）；第三种方式属于"精神意念"（mental）范畴，完全脱离了可感的现实。圣奥古斯丁对观视行为方式的划分构成了整个中世纪神学的一块基石。每当神学家想要定义图像在神秘主义灵魂上升中的地位时，他都会参照这一概念。类似的等级划分法亦可见于圣博纳文图拉对四类光线的定义中。[6]

神秘主义者追求通过漫长的苦修消灭自身一切的感官欲望。也就是说，他尽量远离一切能调动其感官的因素。从这一点来看，图像不可能享有多么高的地位。尽管如此，我们仍要看一看它在上述苦修过程中到底发挥了多大作用。不过，我们不能为此而忽略其他形式的艺术在神秘主义者的精神探索中可能扮演的角色。例如，谈到音乐，我们知道15世纪的多明我会修女奥斯特伦的克拉拉（Clara von Osteren）

[6] 圣博纳文图拉区分了四种不同的光线：

——照亮外在事物的外部光线，如照亮出自人手的艺术品的光线；

——感官认知所射出的低等光线；

——哲学认知所射出的内心光线；

——上帝的恩宠所透射的至高无上的光线。

参见《圣博纳文图拉作品全集》（Bonaventure, Opera omnia），方济各会瓜拉齐（Quaracchi）中世纪研究学院主编，第317至325页。

在科尔马（Colmar）凯瑟琳修道院传授这门艺术，音阶知识在其授课内容之列。为了熟习各个音调的含义，修女们需要使用耶稣像辅助记忆：凝视这一形象，她们能够看到谦卑的音调、爱的音调、耐心的音调、顺从的音调和弃绝的音调。如听到弃绝的音调，她们就应该默想十字架上耶稣的弃绝；而听到谦卑的音调，她们就应更加坚定地弃绝一切世间之物。

神秘主义者实现灵魂与上帝合一所要经过的第一阶段是祈祷，祈祷引发静观和冥思。[7] 这项修炼最简单的形式表现为与崇拜对象的自由交谈。随着修炼的推展，我们很快看到另一种形式的祈祷，这一次是静默的，它从冥思中生发出来。

冥思从"汇聚"开始：其内容是将注意力集中于一个对象之上，通过这一努力，精神将脱离一切偶然性，进入神秘主义体验的特有时空。在 14 世纪，一名黑森林（Forêt-Noire）的布道者鼓励修炼者观看图像，以找到"内心之道"，迎接下一刻即将到来的合一。实际上，将修炼者的精神汇聚起来的对象可以是一个字，也可以是一幅图像。在第二种情况下，这个对象应尽可能地去肉体化，以助信徒集中精力。基督的受难行头便为神秘主义修炼者提供了一套可供选择的理想对象，虔修者可从中任意选择一个。在聚精会神的状态下生出的冥思可以是想象性的，例如围绕基督受难的某一特定时刻展开的想象，这样冥思往往可以激起与修行者之间具有移情性质的关系。

冥思出自祈祷，又通向祈祷，但这一回是无声的祈祷。这时我们来到了上帝面前：我们清楚地意识到上帝的临在，正如我们清楚地意识到自身的虚无。这正是静观的阶段。在这一对话的过程中，静观者整

[7] 这三个阶段以某种方式与圣奥古斯丁所划分的三类观看相对应。我们在托马斯·阿奎那的《祈祷、冥思、静观》（*Oratio, meditatio, contemplatio*）中也能看到类似的提法：见 1986 年在巴黎出版的《苦修和神秘主义精神词典》（*Dictionnaire de spiritualité ascétique et mystique*）中，J. 沙蒂永（J. Châtillon）撰写的词条"祈祷"（*Prière*）。这一词条位于该词典《教义和历史分册》（*Doctrine et histoire*）第 12 章第 2 部分，始自第 2271 栏。

个身体会转入一种特别的状态。就这种状态，一篇 13 世纪的多明我会专论讲道："灵魂使用肢体，为的是带着更大的虔诚向着上帝飞升。结果，正如灵魂驱动身体，它自己最终反被身体所转化……"静观这一行为必然包含两个作用体：静观之人和他所静观之物。最终的阶段是出神阶段，这不是神秘主义者每次修炼都一定能达到的状态。在此状态下，他终与上帝合一，两个作用体之间、至善与他之间不再有任何区分。在最后这个阶段，不再有任何空间能容纳任何事物，因为存在自身已经完全消融在神秘主义的合一中 [8]。虔修图像只在前几个阶段能找到一席之地 [9]，事实上，人们通常只将它安排在第一阶段。图像的作用是帮助人们集中精力，但要发挥这个作用，它不能太充实、太具有肉体性和可感的物质性。从这一点来讲，基督的受难行头就更加适合充当修炼时所使用的图像了，因为它以缩影的形式表现了基督受难的几个不同时刻，这些缩影非常具有符号感。在一部制作于 1330 至 1350 年间的祈祷用书中，出现了一幅双联画（图 57），上面画了基督的受难行头，后者体现出一种极为减省的"现实主义"风格，没有附带任何说明文字。这些圣物的图像以自身的提示性和质朴性构成了一种表意文字，旨在帮助当时的虔修者将注意力汇聚到基督受难的某个具体片断上。

在圆满的神秘主义出神中，图像不再有存在的空间。然而在实现出神这个最高目标之前，虔修者难道不是要走过漫长的修行之路吗？而日常的修炼正是旨在缩短信徒与启迪之间的距离。也正是在这类修炼的框架下，图像才有其用武之地。

[8] 埃克哈特大师指出："如果某个图像或类似于这个图像的东西仍留在你心中，那么你就未曾与上帝合一。"（见《埃克哈特大师布道录》[*Maître Eckhart, Sermons*]，由 J. 昂斯莱-于斯塔什 [J. Ancelet-Hustache] 译成法文，1974 至 1979 年间在巴黎出版，第 3 卷第 112 页、第 76 页）

[9] "一切通过感官传入的事物，无论是图像还是形式，都并不能给灵魂带来光明，但它们仍能发挥自己仅有的一点作用，即培育和净化灵魂，使灵魂能够以纯净的状态在最崇高的自我中迎接天使之光，并与天使一起迎接上帝之光。"（出处同上，见第 2 卷第 39 页）

图 57　基督的受难行头，藏于伦敦维多利亚和阿尔伯特博物馆。库存第 11-7242 号。

藏于梵蒂冈的多明我会经典教科书《论祈祷的方式》（De modo orandi）很可能是写给初学修士的。此书中绘有圣多明我本人采取的 9 种祈祷方式。这位圣人在细密画中同时出现在不同的祈祷室里，但始终面对同一座祭坛，祭坛上摆放着一尊大十字架像，其后立着一副双联装饰屏（屏上画着圣母和圣约翰）。画中圣徒的手势和动作意在激发各种内心状态，其中的一些常常被神秘主义者所提及。例如，在第 5 种祈祷方式中（图 58），我们看到三个连续的动作，在这一连串动作中，不仅手的姿势各不相同，头的姿势也互有区别。位于左侧的第一个动作——双手张开，"举至肩膀"，头抬起——很可能表示与上帝的对话；第二个动作——低头，"双手紧紧合十，抱于胸前，闭眼"——应代表精力高度集中的状态，即无声的祈祷；第三个动作是"双手摊开，置于胸前，

图 58 《论祈祷的方式》之第 5 种方式。藏于梵蒂冈宗座图书馆（Bibl. Apostolica Vaticana），罗西亚努斯档 3 号（Rossianus 3），拉丁文区，手稿组。

做出捧书的样子"，并凝神注视仿佛就在掌中的书本。在这组反映圣徒私密性和静默式祈祷行为的图画中，我们看到十字架像有时发挥一定的作用——如在第一个动作中，有时却又被完全排斥在修炼行为之外。在表现赎罪的第 3 种祈祷方式中，圣徒赤裸上半身，自我鞭笞，并抬头观看十字架像中基督的身体。在展现两种祷告态度的第 4 种方式中，圣徒同样将目光投向基督像。然而，在描绘出神体验的第 7 种方式中，圣徒的面庞与合十的双手却都朝向天空。

上述第 3 种方式让我们想到《苏索生平》（*Vita de Suso*）[10] 中的一段文字，这段文字描述了苏索某次苦行赎罪的情景。这位传记作者告诉我们，这位基督的仆从在鞭笞自己时用力过猛，导致鞭子碎断："他满身鲜血地站在那里时，低头自顾，所见之情景实在可悲可叹，从某种意义

[10] 此书作者很可能是苏索本人，但书中的叙述采用了第三人称。——译注

上说，他此时俨然就是痛遭鞭笞的可敬的基督。"

《论祈祷的方式》中圣多明我所采取的那些姿势和动作旨在为初学修士提供行为范本。这便是为什么在这份教材的其他一些版本中，十字架像被标志祭坛的简单十字架所取代。我们可以想象，能够经常进入出神状态的修行者已不再需要图像这类物质性辅助工具了。

用于敬拜的图像还可以发挥另一项功能：它在脑海中挥之不去的特点使之成为一种警示信号，时时刻刻提醒信徒要虔诚奉教。这正是《苏索生平》中另一段文字告诉我们的："他在初入教门时也找了一个秘密的地方，一间小礼拜堂。在那里，他可以借助图像专注地虔修。其实早在少年时代，他就找人在羊皮纸上画下主宰天与地的永恒智慧之像。永恒智慧以其令人迷醉的美和可亲可敬的形而超越一切受造物……他去学校的时候总要带上这幅美丽的图像。他将此图放在自己房间的窗台上，站在图像前温柔地注视它，心中充满了热望。离开学校的时候，他又将图像带走，满怀温情地将它放置在小礼拜堂中。那么还有哪些图像，依其内心的目标，既适合他也适合其他初学修士呢？通过古代教父的画像和名言，我们便可知晓……"

在陈述了这些名言之后，《苏索生平》的作者写道："上帝的仆从将这些图像和古代教父的训导传递给他的精神之女，后者将这些内容化为自己的思想，并用自己的语言将其表达出来。在此过程中，她深受这些思想感染，于是最终领悟到，她自己也应该依照古代教父的苦修方式用严酷的刑罚折磨自己的身体……"

图像作为促进信仰的工具在多明我会修士中颇受欢迎，正像该组织的教务总会在 1206 年所指出的那样："教友们在他们各自的房间里都放置了圣母和圣子的图像，这样一来，无论在读书、祈祷还是睡觉之时，他们都可以用虔诚的目光静观这些图像，同时被圣母和圣子以虔诚的目光所注视。"在《智慧之钟》（Horologium sapientae）这部作品里，苏索建议各个宗教团体充分使用图像，在他看来，图像如同圣物，"可以充当外在符号，辅助人类脆弱内心的脆弱记忆"。苏索的冥思完全被两个

主题所占据——"耶稣的亲切图像"（minnekliche bilde）和"基督的耐心"（Christus patiens）。他爱情般的神秘主义显然受到了明谷的伯尔纳对《雅歌》（*Cantique des cantiques*）所作评论的启发，但同时也受到了中世纪骑士爱情文学的影响。在这种文学中，爱情被描绘成不同存在的结合；而神秘主义的关系在苏索看来正是"有爱的上帝"与"有情的灵魂"之间的"爱情游戏"。

我们已经找出了虔修图像两项截然不同的功能：一项是在神秘主义者灵魂上升的连续过程中，汇聚并承载其意念；另一项是提醒信徒坚守信仰并辅助其记忆。[11] 当然，这两项功能仅仅是从定义这一理性的角度来讲有明显区别，在实际修行的框架中，例如按照隐修道院修女的习惯做法，二者很容易在同一次修炼中被结合起来使用，或者交替出现。

用于敬拜的图像还有第三项功能，我们称之为移情。该功能与"效法哀悼"（imitatio pietatis）这一问题直接相关。哀悼基督这个题材在形式上通常表现为，死去的基督横卧在正哀伤恸哭的圣母膝上；有时也表现为一组人环绕死去的基督，门徒约翰扑倒在他的怀中。这样的虔修图像旨在激起虔修者的痛苦或怜爱之情，第一种情形中的圣母和第二种情形中的约翰为信徒效法上述感情提供了行为范本。我们前面提到过的多明我会修女奥斯特伦的克拉拉在讲到效法基督时，便像十字架像中的耶稣那样展开双臂，同时静观基督痛苦的双眼。图像中的基督则注视着圣母，圣母也看着饱受折磨的圣子，一旁的约翰凝视着他们两人正在经受的苦难。我们这位修女则用目光拥抱整个场景。显而易见，这种类型的

[11] 在这两种情况中，图像都以其提示性促进了精神上的修炼，当然前提是它不能将修炼者引向歧途，致其背离自己原本追求的目标。一切这种类型的体验，无论是由莱茵河神秘主义者，还是由东方神秘主义者向我们讲述的，都表明存在两种使灵魂获得启迪的方式：一种是从灵魂中驱除一切图像，将其清空；另一种是不停地用同样的再现——可以是一幅图像，也可以是一个字、一句经文——来塞满灵魂，这样坚持一段时间，灵魂自然就"空"了。

图像具有情态模拟方面的功能，虽然图中不同人物的目光似乎也体现出某种等级秩序，对这一秩序的记忆同样是中世纪末期私人修炼行为非常重要的一个组成部分。

上述这些与基督生死时刻相关的虔修图像，无一来自福音书所确立的图像志传统。它们是中世纪的创造，几乎所有这些作品都在 1300 年之后问世。为了配合强烈、疯狂，在苏索那里甚至走向了色情的宗教情感，艺术家在创作这些作品时必然努力追求表现性，以求在信徒心中激起某种具体的崇拜。在中世纪，人们正是以该追求为准绳，评判艺术家的才华，这一才华有时被归为奇迹，因为除此之外人们想不出还能用什么来解释一件杰作的诞生。人们传说，在 1170 年前后，耶路撒冷的圣墓有一幅十字架像，此像画得惟妙惟肖，让所有看到它的人心中都顿时充满了深深的悲悯。另外一个传说讲到卡塔里南塔尔（Katharinental）的基督–圣约翰组像，这是件 14 世纪初的作品，由一位叫作海因里希大师（Maître Heinrich）的雕塑家创作。据传，这组雕塑"美丽得令包括雕塑家在内的所有观者都心醉神迷"。因此在考察敬拜物品时，我们不能简单地将审美方面的因素排除在外，尽管人们在使用这些物品的时候，考虑的是它们的"实用性"，而非审美价值。

这些用于敬拜的图像另有一个特征：适用面广。它们不依附于任何公共仪式而存在，可以充当各类专门性崇拜的对象，并可供信徒在任何时候膜拜。因此这类图像出现在各种场所，比如教堂中、修道院修士的房间里，甚至是俗界信徒家中的私人祈祷室内。然而需要注意的是，19 世纪的学者喜欢将正式的宗教信仰与神秘主义崇拜对立起来，认为后者是在礼拜仪式之外展开的。我们今天不能如此绝对地看待二者之间的关系，别的暂且不论，上面提到的卡塔里南塔尔的基督–约翰组像在中世纪时正是被摆在了教堂内殿中，端端正正地立在祭坛上。

雕塑与礼拜仪式

中世纪还有另一种类型的雕塑，比上面提到的那种更古老，并且与复活节期间的礼拜仪式直接相关——这正是基督下十字架像。这种像通常由一组木制人物圆雕构成。十字架上的基督双臂下垂，亚利马太的约瑟（Joseph d'Arimathie）和尼哥底母正在松开他的双腿，抹大拉的马利亚和约翰则站在一旁。这样的人物组像在托斯卡纳（Toscane）和意大利中部得到了广泛传播——我们在这两个地区发现的样本多达 15 个左右，均制作于 12 世纪末至 13 世纪末。它们与加泰罗尼亚的同题材组像有明显区别，后者当中多了两个人物，即两名同样被挂在十字架上的强盗。此外，卢浮宫的库拉若（Courajod）基督像证明，勃艮第当时也出现了这种类型的组像。

蒂沃利（Tivoli）的下十字架组像（图 59）大约制作于 1200 年，其

图 59　基督下十字架像，藏于蒂沃利圣罗伦索（San Lorenzo）主教座堂，约制作于 1210 至 1220 年间。

中的人物顺着基督两条手臂的方向对称排列。基督只有双脚被固定在十字架上，而尼哥底母和约瑟正要将它们松开。抹大拉的马利亚和约翰则将双手摊开，置于胸前，指示人们看向基督。为什么雕塑家要将这组人物设计得如此奇特？一个史实为我们提供了解答这个问题的线索：意大利在当时从德国南部引入了与耶稣受难日相关的礼拜仪式戏剧。

对下十字架仪式的记录在将近 13 世纪的时候才开始见诸意大利宗教礼规典籍。这种纪念活动在完整的形式下必然包含"劳达哀歌"（lauda）的演唱。劳达哀歌是用通俗语言写成的哀叹曲，应于 12 世纪出现在意大利，并在方济各会修士的热捧下风靡一时。其通俗的唱词使之非常接近《圣母哀歌》（*Planctus Virginis*）。后者同样流行于 12 世纪，讲述的是圣母对死去基督的沉痛哀悼。劳达哀歌和圣母哀歌多半是人们在围着上述意大利下十字架组像进行表演时吟唱的，因此这两种歌曲构成了民间宗教庆典的伴奏。自然而然地，行会组织很快将这类典礼变成了中途在多地停留的列队巡游——当然，巡游时没有圣体展示，因此这一活动在某些时刻就可以脱离神职人员的监督。

佩鲁贾（Pérouse）的圣多明我教堂有份资产清单，上面记有用于上述表演的各种舞台装饰，并出现了相关演员的姓名。这些演员都是有血有肉的真人，他们与雕塑人物共同组成了完整的演出班子。此外，这里的下十字架组像体现了一物两用的宗旨——圣母和约翰的姿态使他们也可以与基督单独构成哀悼组像，正像乔瓦尼·达·米拉诺（Giovanni da Milano）在佛罗伦萨的那件作品一样。

为了全面领会上述雕塑组像的戏剧强度，我们还需要将目光投向另外一些元素，这些元素的重要性直到近 30 多年来才被人们所发掘。我们要说的首先是手臂可转动的十字架基督像。在这类雕像中，基督的肩部安有关节装置，人们可以将其双臂放下，置于身体两侧，并由此赋予基督像另一种含义，该含义与基督受难的另一个时刻相对应。这个时刻便是入殓（Mise au tombeau）。此类作品中最古老的可以追溯到 1340 年前后，它们的产地集中在意大利——（佛罗伦萨洗礼堂中那组乔瓦

尼·蒂·巴尔杜乔 [Giovanni di Balduccio] 的雕塑制作于 1339 年）、德国和欧洲中部地区。有时，基督的头部也安有关节装置[12]。在一尊 1510 年才问世的十字架像中，基督的背部内含一个容器，该容器与基督胸侧的伤口相连通。人们可以在容器中倒入红色的液体，从而制造出伤口流血的效果。基督的头发是用一副假发套表现的，发套用真人头发制成。在一尊 1380 年前后奥地利出产的十字架像中，基督胸侧的伤口背面安有收纳装置，上扣一个盖子，这个装置应用于储存圣体。在另一件 15 世纪的作品中，我们可以通过提拉丝线来控制基督的嘴和眼睛的开合。拉格（Lage）有一座木制十字架像被安在一个古怪而有趣的装置上面，这个装置实际上形成了三只小匣子，将基督的身体和双臂各自装套起来。我们不难想象，借助这一设计，人们可以轻松地将此像变换为下十字架像，将十字架上的耶稣变成躺在墓中的耶稣。

在基督受难日举行的十字架瞻仰仪式于 13 世纪左右从东方传入欧洲，随后进入罗马礼仪。而下十字架仪式和复活仪式与之不同，它们并不在罗马礼仪的规定之列，而是来源于地方教区的风俗习惯。而正是复活这项仪式日后在戏剧的方向上获得了极大发展。

关于上述仪式，已经有了不少研究专著。但这些论著的作者，无论他的方向是戏剧历史、仪式剧史还是宗教音乐，都对具象艺术作品不屑一顾。耶鲁大学的美国学者卡尔·杨格（Karl Young）曾将中世纪西欧教会使用过的几乎所有剧本汇编成集，为我们查阅文献提供了巨大便利。杨格这部著作的主要缺陷是，常常将仪式与仪式戏剧相混淆。另一位学者索朗治·科尔班（Solange Corbin）则力图证明，下十字架仪式从未向戏剧的方向发展。他的作品写得十分精彩，却忽略了一类重要的证

[12] 这种情况可见于瑞士国家博物馆（Schweizerisches Landesmuseum de Zurich）收藏的一座 16 世纪初的十字架像和萨克森自由州（Saxe）德伯尔恩博物馆（musée de Döbeln）收藏的一座十字架像中。参见 J. 陶贝特（J. Taubert）：《手臂可转动的中世纪十字架基督像》（«Mittelalterliche Kruzifixe mit schwenkbaren Armen»），收录于《彩绘雕塑》（Farbige Skulpturen），第 38 至 50 页。

物，那就是带有关节装置的十字架像。恰恰是这类艺术作品能够证明，下十字架典礼后来吸收了表演的成分，愈发戏剧化。

在耶稣受难日的晚祷后举行的下十字架仪式旨在纪念基督入殓，它包含一些戏剧情节，表演者按照情节要求从祭坛——立有盖着麻布的十字架或十字架像的地方，一直走到为仪式而设的坟墓，并将十字架或十架像平放在里面。这之后是复活仪式，在复活节的夜晚举行，旨在纪念基督重生。这个仪式后面有时接一场探访圣墓仪式。上述所有表演都由神职人员完成，[13] 并通常配以歌咏。我们有必要指出，这类仪式的剧本往往提到三种不同的宗教器物，分别是单独的圣体、单独的十字架像和装有圣体的十字架像，它们既用于下十字架仪式，也用于复活仪式。我们有必要解释一下这里为何会出现圣体。

按照古老的做法，在复活节圣周 [14] 里，教堂会将在星期四的弥撒中所成之圣体保留到星期五，即耶稣受难日，以便在当天的"预先圣化弥撒"（*Missa praesanctificatorum*）中使用。因为在罗马礼仪中，自5世纪起就出现明文规定，禁止在受难日这一天为面饼所构成的圣体祝圣。预先圣化弥撒因而比一般的弥撒要简短，同时它与十字架瞻仰仪式合为一体。这个仪式实际上是对基督十字架受难的纪念，下十字架仪式和复活仪式被安排在其之后，至少在人们开始按照受难原本的过程来组织活动以后是这样。后面这两个仪式的规程可见诸于圣埃特尔伍德（saint Ethelwood）在 965 至 975 年间为英国本笃会编写的《修道院协定》（*Regularis concordia*）。

在下十字架仪式中，助祭一边咏唱赞美圣母的歌曲，一边用布包

[13] 需要注意的是，哪怕是于 15 和 16 世纪，在日耳曼帝国的宗教戏剧里仍有大量角色由神职人员扮演：1495 年，在博尔扎诺（Bolzano）上演了一出"基督受难"，其中 6 个先知的角色由教士扮演。参见 R.M. 凯利（R.M. Kully）:《德国的宗教戏剧:一场民间庆典》(《Le Drame religieux en Allemagne: une fête populaire»)，见于《中世纪的民间艺术》(*La Culture populaire au Moyen Âge*)，1977 年在蒙特利尔（Montréal）出版，第 203—230 页。

[14] 从复活节前那个周日开始，直到复活节那天的七天时间被称为圣周。——译注

上为瞻仰仪式而准备的十字架像，并将此像放在祭坛中一块专门辟出来的神龛里。这个神龛也被称为"坟墓"。十字架像在墓中要一直停留到复活节那天晚上，在这期间，几名僧侣需一边吟唱圣歌一边看守它。一本 14 世纪的弥撒经书中有段记载，描述了达勒姆大教堂在基督受难日举行下十字架仪式的过程："主教端举十字架像，三位僧侣在前面带路，其中两名手执大蜡烛，另外那位拿着香炉，队伍伴着歌声前进。"仍是关于这座教堂，一份 1593 年的文献也向我们透露了非常丰富的信息。据该文献的记载，达勒姆大教堂拥有"一尊绝美的救世主像，表现的是复活时刻，基督手执一柄十字架，其中心镶有一块明亮的水晶，其中封存着祭坛圣体"。基督受难日那天，两名僧侣手托一只绒布垫子将这尊塑像取出，安放在主祭坛上，然后僧侣们对像跪拜，边拜边唱《基督复活》（Christus resurgens）。接下来，僧侣们端着塑像绕教堂巡游一圈，巡游结束后将其放回到主祭坛上，待到耶稣升天节那天再将其从祭坛上取下。这尊塑像实际上是一件更大的雕塑作品的一个部件，后者在上述文献中亦得到了描述："一尊栩栩如生、容光焕发的圣母像"，人称"布尔托恩圣母"（Lady of Boultone）。这是一尊双臂张开的圣母像，怀抱"精美绝伦、表面镀金"的基督，后者双手举起，握着一尊大十字架像，受难日那天，人们可以将这尊十字架像单独取出。杨格认为，在这件作品中，复活像（imago Resurrectionis）和十字架像（imago crucifixi）两个互补性再现合二为一，它们在下十字架仪式中一起被放入墓室里。在某些地方，如普吕芬宁（Prüfening）的隐修道院，只有十字架像在下十字架仪式中得到使用，前一种只在复活仪式中出现。

按照 15 世纪末的一条会规所言，普吕芬宁的下十字架仪式必定用到了关节可转动式的雕（塑）像。为了该仪式，人们会在圣十字架祭台旁设立一个收纳装置，并用幕布将其围住。当僧侣举着十字架像行至其前时，会将基督的身躯从十字架上卸下来，放入这个象征性的"坟墓"，并用一块麻布盖住。在接下来的第二场典礼，即紧跟弥撒举行的那一场中，人们又将圣体（即经过祝圣的面饼——译注）放入"坟墓"，摆在

之前从十字架上卸下来的基督像旁边。在第三场典礼，即复活仪式中，人们从"坟墓"中同时取出圣体和基督像。然而，这个基督像却神不知鬼不觉地变成了复活时刻的形像，而先前那个作十字架受难状的基督形象此时已被观众忘得一干二净。活动结束后，一名教堂司事会将复活像恢复成十字架像。

从上述内容中我们能看到，普吕芬宁的基督可以在信众面前当场变换姿态，而要做到这一点，他的胳膊必须是可转动的。我们不难想象，在万点烛光的映照和歌声的伴随下，上述下十字架和入殓仪式会对信众形成多么强烈的冲击。

毫无疑问，这些典礼普遍向着现实主义的方向发展，并且越来越扣人心弦。这不仅体现在表演成分中——如上面提到的基督姿态的变换，同时也体现在编剧艺术中——如在普吕芬宁的下十字架仪式里，四名神职人员身着犹太人的服装将圣体从十字架上卸下来，他们分别代表尼哥底母、亚利马太的约瑟和这两位圣徒的帮手。在奥地利韦尔斯（Wels）的仪式剧中，亚利马太的约瑟的扮演者甚至用通俗语言直接对十字架像讲话。此外，韦尔斯的这个例子有力地反驳了索朗治·科尔班的观点：下十字架这一戏剧化典礼伴着礼拜仪式圣咏进行，该事实本身证明，这里的典礼与我们在意大利看到的不同，在本质上仍然是礼拜仪式。[15]

这股现实主义之风也吹入了具象雕塑领域。早在 14 世纪末，一些十字架像中的基督就戴上了用真人头发制成的发套。这类作品在德国弗兰肯（Franconie）留下不少，只不过它们都是 15 世纪的制品。假发上无一例外都套着一副荆冠，它们用植物的枝条（柳条或鼠李枝）编成，这一设计加强了雕塑形象的戏剧特征。

然而，我们不能忘记，人们专门在十字架像中使用真人的头发，这

[15] 此外，当时在奥地利维也纳也出现了类似的宗教剧，剧中使用的象征圣墓的收纳装置有一件保存到了今天。此物制作于 1437 年，它架在轮子上，并配有一只存放圣体的小盒。人们将可灵活转动的基督雕（塑）像放在里面。这说明，借助一件可以灵活变形的雕塑，人们将下十字架和复活典礼连结在了一起。

一现象有其近乎巫术的一面。从一篇有趣的史料中我们得知，一名叫安德烈亚斯·温哈尔特（Andreas Wunhart）的雕塑家在1417年的时候痛失爱女，其女是里德勒（Ridler）修道院的修女。为了纪念死去的亲人，温哈尔特雕了一尊十字架像，用女儿的头发做成假发套在基督的头上，并将这件作品赠送给了上述修道院。从这件事我们可以推想到，德国南方十字架像上的发套，在某些情况下是专门用有一定身份之人的头发制作的，就这一点来说，十字架像凝聚了对两个事件的纪念：基督的牺牲和一个世人的死亡，这个得到纪念的逝者在我们上面提到的那篇史料中被称为基督的"配偶"。

这些典礼的共同要素正是圣体或十字架像的临时住所，长期以来引起研究者的种种猜测。无论在文献还是宗教剧本中，我们都能看到，这一住所可以是一个近乎抽象的概念——在没有任何线索向我们指明其功能的时候，也可以是一件具有明确艺术形态，有时是建筑形态的实物。后者——象征圣墓的袖珍建筑——在某些地方被保留下来，这些地方包括阿奎莱亚（Aquilée）、康斯坦茨、艾希斯特（Eichstätt）、奥格斯堡（Augsbourg）和马格德堡。与这些雕塑（即圣墓建筑）相配套的剧本也都幸运地流传到了今天。另有一些形似圣墓的小建筑，没有留下任何曾用于下十字架仪式的痕迹，如在多菲内（Dauphiné）维埃纳（Vienne）隐修道院的那座。不过，圣墓雕塑也可以用在下十字架之外的几类典礼，如圣体举扬仪式或三个马利亚探访圣墓仪式。

奥地利维也纳的圣艾蒂安教堂曾在下十字架仪式中加入了诸多戏剧因素，不过使这一戏剧化仪式变得更为有趣的是，人们在这里所使用的圣墓道具表现为一件架在轮子上的木雕，它与保存在埃斯泰尔戈姆的那件标明于1437年制作的雕塑同属一个类型。一只存放圣体的小盒子被固定在其上，人们将手臂可转动的基督像摆放于其中。在这个例子里，下十字架仪式和圣墓装置之间的关联展露无遗，而圣体的出现再次证明，此地的纪念活动绝不同于意大利那种完全由行会经营的圣剧（sacra

representazione），它的的确确仍是礼拜仪式。[16]

　　在日耳曼文明区以"圣墓"（Heilig Grab）著称的则是展现三个马利亚探墓这个情景的石雕组像。在这一题材的作品中，我们通常看到三个马利亚站在圣墓边上，负责看守的士兵昏睡在墓前。此组石雕应与《你们在找谁》（*Quaem Quaeritis*）这一宗教剧 [17] 有直接关联，后者正是对探访圣墓这个故事的演绎。我们在这类组像中还能看到一尊基督石像，其胸部有一个被凿出来的小窝，用于存放圣体。以弗赖堡-布赖施高（Fribourg-en-Brisgau）的"圣墓"为例，我们十分清楚它在复活节期间的礼拜仪式中被赋予了哪些意义。但这种永久伫立在某个地方的建筑石雕与只在圣周期间才亮相的木制道具不同，它多出一项同样具有永久意味的功能，即充当虔修图像。此外，"探访圣墓"这一题材的作品后来亦成为信徒进行情态模拟这项修炼时所参照的模型。

　　这些石制的圣墓集中分布在德国南方这一地理区域内，其西侧边界是孚日山脉（Vosges）。山脉那边流行的是另一类纪念性石雕组像，即入殓像。托内尔（Tonnerre）、蓬阿穆松（Pont-à-Mousson）和瑞士（Suisse）弗赖堡的入殓像均展现了这类作品最为成熟的程式：亚利马太的约瑟和尼哥底母抓住裹尸布，布上摊着基督的身体，石棺后面站着三个马利亚[18]、圣母和圣约翰。圣母痛哭的样子旨在激发效法哀悼的行为，而组像中其他人物的姿态则暗示出另一些可供模仿的哀悼形式：例如在索莱姆（Solesme）的入殓像中，抹大拉的马利亚（Marie Madeleine）做

[16] 这个观察又一次部分地驳斥了索朗治·科尔班的观点（《在基督受难日举行的下十字架仪式》[*La Déposition liturgique du Christ au vendredi saint*]，认为下十字架这项礼拜仪式从未在戏剧化的道路上获得任何发展，不过作者也承认自己在研究过程中没有查阅过任何德文资料）。

[17] 该剧开篇的台词大致内容如下："你们在坟墓里找谁，基督徒？""被钉上十字架的拿撒勒人耶稣。"——译注

[18] 在不同的基督教文献中，三个马利亚指代不同的人物组合。就探访基督墓这一主题而言，三个马利亚通常指基督的三个女门徒，即抹大拉的马利亚、马利亚·萨洛米（Marie Salomé）和雅各的马利亚（Marie Jacobé）。——译注

图 60 圣拉撒路之墓中的马大雕像。藏于欧坦的罗林博物馆（musée Rolin）。

出跪在石棺前祈祷的姿态。这些组像常常被摆在空间狭小的还愿礼拜堂内，这样信徒就能近距离地瞻仰它们。然而，入殓像的意大利版本——尼科洛·德尔·阿尔加（Niccolo dell' Arca）或圭多·马佐尼（Guido Mazzoni）创作的《哀悼基督像》（*Compianti sul Cristo morto*），却被安置在更为宽敞的室内空间里，这是由雕像人物极度夸张的表情和动作决定的。尽管我们可以将"圣墓""入殓""哀悼"这类组像与礼拜仪式联系起来，但它们的尺寸等级和呈现方式却更容易让人们想到宗教戏剧。在大多数情况下，它们应被视为用于敬拜的图像。此外，并非只有与受难相关的主题在雕塑领域得到了如此多的开发，中世纪还有很多其他主题的组像，或为木雕或为石雕，被放置在教堂里，供民间崇拜之用，这类作品的图像志往往与所在教堂的主保圣人相关。欧坦的圣拉撒路（saint Lazare）之"墓"便是一个很好的例子（图 60），因为这组雕塑虽然作品本身只剩下部分残片，但其留下的文字记载较为丰富。

早在 1077 年，佩里格（Périgueux）圣夫龙主教座堂（cathédrale de Saint-Front）中就有一个圣徒墓，在形式上很像基督墓。而欧坦的这座位于主祭台后方，即东侧，形如一座带有袖廊、交叉口顶塔和半圆形后殿的巴西利卡。此座袖珍建筑的正立面长 3.55 米，宽最多可达 2.8 米，高约 6 米。目光越过主祭台，一眼便能望到它。这座墓里保存着圣拉撒路的遗骨。对这位圣徒的崇拜在欧坦得到了推广，想必这里的教堂欲在

欧洲层面与弗泽莱（Vézelay）的一比高低。后者树立了对拉撒路复活神迹中另一位历史人物的崇拜，即抹大拉的马利亚。事实上，此人应是伯大尼的马利亚（Marie de Béthanie），长期以来她的姓名被人们所误传。让我们回到欧坦的圣夫龙教堂中，在进入内殿后，朝圣者可以经由一条狭窄的通道跪着进入上述建筑内部，也就是圣拉撒路纪念陵中。在做出这一富有虔诚意味的举动同时，朝圣者实际上亲身参与着一场"戏剧表演"，而在纪念陵中，同样上演着另一幕戏剧。

我们在陵内能看到基督使拉撒路复活的场景。场景中的雕塑人物高约 1.2 米。拉撒路身缠布条，躺在石棺里，据我们猜测，其棺盖被四个男像柱式的人物托起。基督左手持书，右手抬起，圣彼得（saint Pierre）和圣安德烈（saint André）站在拉撒路脚旁。石棺另一侧站着抹大拉的马利亚和马大（Marthe），这两个人用衣服捂住鼻子，以避免闻到尸体腐败的味道。这组作品中有六件雕塑被部分地保留了下来，两名女圣徒虽然抬起张开的双手并做出十分夸张的表情，以示感恩和祈祷，但它们在风格上却一点都不繁复，而是像圣安德烈像那样，在处理手法上非常简洁。这个场景还配有铭文，最醒目的那段刻在石棺上，是《约翰福音》（Évangile de Jean，第 11 章第 43 节）中的一句话："拉撒路出来（Lazare, veni foras）。"

拉撒路复活的神迹引来了诸多神学家的评论和阐释，这其中有圣伯尔纳、多伊茨的卢柏（Rupert de Deutz）、圣依西多禄（Isidore de Séville）和欧坦的洪诺留，他们都受到了圣奥古斯丁的启发。洪诺留向我们指出，作恶之人带来的毒害正像恶臭的气味一样到处传播。马大和抹大拉的马利亚分别象征世俗生活（vie active）和静修生活（vie contemplative）。彼得解开了拉撒路身上裹缠的布条，由此将罪恶从他身上取下，因为拉撒路之死在圣奥古斯丁看来象征了灵魂在罪恶重压下的毁灭。解放——也是复活的三个相连阶段依次是开启棺盖、命令拉撒路"走出"坟墓和解开布条。在欧坦的雕塑组像中，基督的手势以及"拉撒路出来"这段刻在石棺上的文字表明，雕塑家力图展现的并非这一神迹最富戏剧性的时

刻，而是神迹的象征意味。洗礼和圣餐礼两项圣事的意义在此展露无遗，因为它们是永恒生命的担保，而复活是这一永恒生命鲜亮的标志。除去世人罪孽的上帝的羔羊（《约翰福音》，第 1 章第 29 节）出现在拉撒路坟墓的顶部。在《约翰福音》解经者眼中，发生在拉撒路身上的神迹代表"耶稣布道的顶峰、其死亡的预兆及对其复活的担保"。

在上述作品中，基督的手势展现出那个时期雕塑罕有的感染力，并赋予整个场景浓厚的戏剧色彩。所有人物连同建筑都被点染了颜色。并且，令人颇感意外的是，它们竟由混合材料制成：一份 15 世纪的文献指出，基督的头和那只抬起的胳膊（该部位幸运地被保留了下来）是用大理石制作的。这一奇绝的设计旨在强烈地震撼观者的灵魂。关于拉撒路复活的神迹，巴黎主教莫里斯·德·叙利撰写过一篇布道文章，以这样的训诫结尾："各位，请你们反躬自问，自己仍然活着，还是已受罪孽所累而死。"

据我们所知，在 14 至 16 世纪这段时间，欧坦当地有一种宗教戏剧，每逢庙会时节在沃土广场（la place du Terreau）上演。不过另有证据表明，拉撒路复活这一"剧目"在此之前已经出现：这一证据来自弗勒里隐修道院（monastère de Fleury）保存的一部作品，题为《拉萨路的复活》（*Suscitatio Lazari*），其作者是阿贝拉尔的门徒希拉略（Hilaire）。我们在该作品中能看到一些用方言写成的段落，着重表现两名女圣徒的哭泣和哀叹。然而，作者并未忽略拉撒路之死的象征意义，剧本主要还是围绕原罪这个问题展开的。

欧坦这组非比寻常的纪念性雕塑在我们所知的那个时代的作品中是独一无二的，雕塑家欲通过人物的动作、情态和场景设计，夸张地表现神迹的象征意义，最终的结果想必达到了他的预期。此外，纪念陵正立面上出现的十字架像使之与正统信仰融为一体。而拉撒路遗骨的存在又使这座纪念陵同时成为一只巨大的圣物盒。作为圣物盒，它理所当然地占据着最靠近主祭台的位置，赫然兀立于主祭坛之后。

在中世纪末，有类物品风靡一时，它与礼拜仪式并无直接关联，却

在物理上与祭坛这个用于纪念耶稣献祭的地方密不可分——我们所说的正是祭坛装饰屏。这类物品有木制的，也有石制的；有雕刻出来的，也有绘制而成的，有时甚至是绘画和雕塑的结合体。祭坛装饰屏更多地发挥了民间崇拜方面的功能，我们这就要对此进行一番考察。

在某些情况下，祭坛装饰屏中放有圣物：曾经有一段时间，人们以为祭坛装饰屏就是从存放圣物的柜子演化而来的。虽然有些装饰屏中确实配有圣体龛，并且很多都采用了圣体题材的图像志，但是我们却认为，从普遍意义上讲，具象装饰屏长久以来——自 13 世纪起——的功能是，纪念所在教堂的主保圣徒和《圣经》或伪经中记录的某些事件，并将与这些人物和事件相关的严肃记述转化为绘画或雕塑这类更加"贴近民众"的表现形式。在那个时代，个人的崇拜需求愈发迫切，教会不得不予以重视和满足，同时又要对这一需求进行严格的管控。赋予基督受难记和圣徒传记中的主题可见的形态，很快便成为了这门艺术的终极目标。就此点而言，祭坛装饰屏应被视为在中世纪末期为绘画和雕塑提供了发展框架的介质。

值得注意的是，保存至今的最早的一副多翼祭坛装饰屏源自西多会，它制作于 1310 至 1315 年间，起先藏于德国多贝兰（Doberan）教堂。西斯马尔（Cismar）也有一副，制作年代在 1320 年前后，包含多块内面有雕刻的翼板。圣物似乎只在个别场合才被放进去。与它们相比，阿尔滕贝格（Altenberg）的祭坛装饰屏在构思上极为精巧。它包含多块相互铰接的雕刻板，同时展现两大主题：当装饰屏部分张开时，人们能看到正中心的圣母与圣婴，以及环绕此像的圣母领报、基督降生、圣母加冕和圣母升天；当装饰屏全部打开时，除上述图像之外，人们还能看到三王来朝以及修道院的两位主保圣徒——圣米迦勒和匈牙利的圣伊丽莎白（sainte Élisabeth de Hongrie）。在这组以道成肉身为主题的雕塑背面是一组表现基督受难的雕像，而基督和圣母两个图像志方案在顶端融合成一幅图像，即圣母加冕像。中世纪的时候，在整个封斋期和圣周当中，这座祭坛装饰屏都是闭合的；在与圣母相关的各种节日中，它部分

张开；在将临期、圣诞节和主显节（l'Épiphanie）之时，它才全部展开。德国上韦瑟尔圣母教堂（collégiale Notre-Dame d'Oberwesel）的祭坛装饰屏（制作于 1331 年）在向外的那面装有一尊可拆卸的十字架像，每当教堂举行十字架瞻仰典礼时，人们就将它取下在典礼中使用。

15 世纪相对丰富的档案资料告诉我们，祭坛装饰屏越来越频繁地发挥社会功能，从这个角度来看，它与布尔日或夏尔特的行业团体所订购的彩画玻璃窗无甚差别：两者都是一个社会团体，甚至一座城镇全体居民的订购行为所结出的果实。1471 年，格里耶（Gries）的有钱人便发起了这样一场订购，他们请布鲁尼科（Bruneck）的米夏埃尔·帕赫（Michael Pacher）以博尔扎诺（Bolzano）教堂的装饰屏为模板制作一副祭坛装饰屏。后者出自尤登堡的汉斯（Hans von Judenburg）之手，这位师傅比帕赫早生将近 50 年。在波兰（Pologne）的克拉科夫（Cracovie），当地的德国人社团于 1477 年委托维特·施托斯（Veit Stoss）为圣母教堂的主祭台制作一副装饰屏。这件作品的造价在当时高达 2808 荷兰盾，所需的钱款必须靠募捐才能获得。我们还知道，杜乔将《圣母抱子像》（Maesta）交付给订购者后，当地居民组织了盛大而欢快的列队巡游，将画作从艺术家的工作室一路请到锡耶纳主教座堂。另有一些祭坛装饰屏由行会、城镇缙绅或贵族订购，如斯特拉斯堡圣马丁教堂（église Saint-Martin de Strasbourg）的那件便由锁匠行会订购。又如克福尔马克特（Kefermarkt）的祭坛装饰屏，是人们遵照骑士策尔京的克里斯托夫（Christoph von Zelking）的遗嘱订购的，后者在其遗嘱中明确列出了通过变卖酒和粮食来资助订购项目的各项实施细则，但没有指定承接订单的艺术家。最后，还有一些祭坛装饰屏是教务会或大修道院订购的。

翼板体系和铰接这种形式赋予祭坛装饰屏相对复杂的结构。中世纪的时候，一副立在教堂主祭台上的装饰屏并不能完整地被人看到，某些部分只在特定的宗教节日才为人所得见，这种展示在一年中只有短短的几天。而且，教堂中的祭屏构成了一个巨大的遮挡，使人们无法将

装饰屏完全看清。此外，就修会教堂而言，我们不知道普通信徒能否进入教堂内殿，如果可以，又会是以何种方式。伊森海姆的安东尼派教堂（sainte Antoine d'Issenheim）便属于这种情况。此教堂内摆放着一副由格吕内瓦尔德（Matthias Grünewald）绘制、斯特拉斯堡人阿盖诺的尼古劳斯（Nicolas de Haguenau）雕刻的祭坛装饰屏。

在上述装饰屏箱体的正中，摆放着一尊圣安东尼的还愿坐像。而箱体两边的翼板一旦展开，人们就能看到另外两个小雕像，各自向主保圣徒奉上祭品。这一画面无疑反映了温夫灵（Wimpheling）所描绘的16世纪初的现实。此人抱怨信徒将还原物和献祭品摆得铺天盖地，将好好的礼拜堂变成了名副其实的跳蚤市场。通过这个例子以及很多其他史实，我们都可以看出当时的民间崇拜活动是多么难以管控。塞巴斯蒂安·弗兰克（Sébastien Franck）这样的宗教改革家提到过一种在改革运动前似乎很常见的做法：每逢重大节日，人们就"打开祭坛装饰屏，掸去圣人雕像上的灰尘，并为其戴上饰品"。人们尤其不会忘记给主保圣徒像穿上衣服，"将其放在教堂的门廊下，以向众人乞讨。雕像的旁边总有人代表圣徒讲话，显然圣徒自己是不会出声的。这个代言人会说'看在上帝的份上，给圣乔治（saint Georges）点施舍吧'或'给圣雷奥纳尔（saint Léonard）点施舍吧'等诸如此类的话"。伊森海姆装饰屏中的圣安东尼像完全有可能曾派此用场。

如果试图就装饰屏这种精巧的形式整理出一套谱系，那么我们将碰到一个十分复杂却非常关键的问题。画在活动屏板（双联板或三联板）上的图像早在15世纪以前就出现在拜占庭艺术中。在13世纪，意大利出现了圣母"肖像"，即圣母胸像。人们选择这一取景方式很可能是受到了拜占庭圣像的影响，而该选择又必然导致信徒在膜拜圣母时需与其图像非常贴近，无论是在公共还是私人场合。这种可移动、便于拆装的圣母像在与其他图像，如基督像结合在一起后，构成了北方祭坛装饰屏的一个源头。1310年，特里弗主教会议颁布指令，要求所有祭台上都必须出现与其所纪念的圣徒相关的文字或图像。这类图像——无论是雕

出来的还是画出来的——日后都采取了整身再现的形式，并可能同时发挥其他功能，例如盛装圣物，或充当虔修图像。装饰屏上还总少不了一幅与圣体奥义相关的图像，然而它完全可以被当成次要内容安排在顶饰中。装饰屏在发展过程中最具决定性的变化，则是摆放在祭台上的小画屏向占满圣所整面后墙的巨大箱体的转变。前者或为石制或为木制，呈长条形，据记载自 13 世纪起就现身于法国。后者往往饰有雕塑并配有多块翼板，在日耳曼地区和西班牙颇为常见。这一尺幅的变化暗示我们，教堂正立面上那种宏大的雕塑方案从此登上了祭坛装饰屏，后者因而与正统信仰有了更直接——不如说更直观——的联系，但我们并不能就此认为这些装饰屏在礼拜仪式中扮演任何角色。实际上，我们能在其中找到无数带有浓厚地方色彩的圣徒，他们均被人与圣母或基督这两大主题联系在一起。

关于装饰屏尺幅上的变化，我们有必要说明的是，这并不是一个普遍现象。15 世纪，在欧洲流传甚广的尼德兰祭坛雕塑屏一直保持着小尺寸、序列化生产和易于拆装的传统：在其原产地区，自 15 世纪起尺幅不断变大的是祭坛画。

为了理解这些大型祭坛雕塑屏的独特之处，我们只需考察一个例子，即维特·施托斯为克拉科夫的圣母教堂创作的那件同时包含雕塑和绘画的作品（图 61）。在此作中，我们看到一份独具匠心的图像志方案。方案的中心，即主箱体中，是圣母之死和基督为其加冕的图像。张开的两扇箱盖表现的是圣母的喜悦：在左侧，我们能看到天使报喜、基督降生和三王来朝；在右侧，是基督复活、基督升天和圣灵降临。可以说，这些雕刻板同时展现了"道成肉身"和"救赎的希望"两大主题。当两扇箱盖闭合的时候，我们又能看到另一组的 6 幅画，原先被遮住的两个固定的侧翼此时也显露出来，它上面的画面与中间那 6 幅组成了一个新的整体。于是，呈现在我们眼前的是从左到右并排的四列画面，每一列都由三幅上下并置的雕刻图画组成，其中前三列画按照牛耕式阅读法的顺序排列。全部四列画的内容分别是：

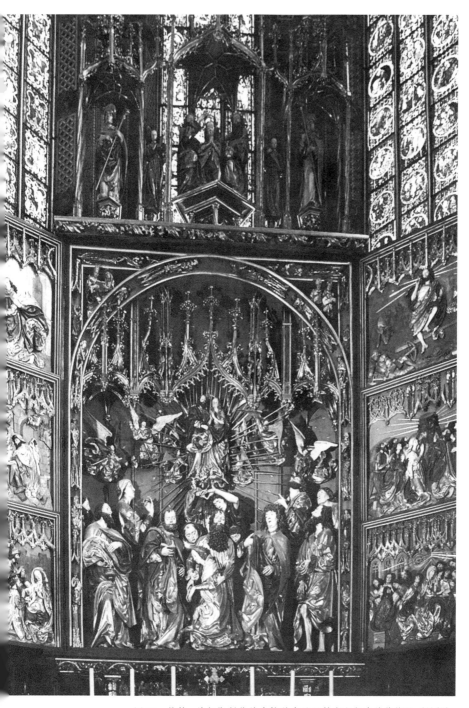

图 61　维特·施托斯创作的克拉科夫圣母教堂主祭台的装饰屏（局部）。

第一列（固定的左侧翼板）：金门相会和约雅敬（Joachim）领报、圣母降生、圣母进殿；

第二列（闭合状态下的左箱盖）：基督进殿、基督与博士们辩论、基督被捕；

第三列（闭合状态下的右箱盖）：十字架受难、下十字架、入殓；

第四列（固定的右侧翼板）：基督在灵薄狱、三个马利亚探墓、基督对抹大拉的马利亚说"别碰我"（Noli me tangere）。

两侧的固定翼板讲述了基督降生之前（左侧）和死后（右侧）的故事。这一布局的某些元素显得缺乏连贯性：每逢与圣母有关的节日，人们都会将这座装饰屏打开，以展示箱体中的主画面，但这样一来，固定翼板上与圣母相关的画面就必定会被完全遮住，我们不明白创作者为何会如此安排。我们更难以解释为何独有两幅画面展现的是基督的童年——基督进殿和基督与博士们辩论，而其余所有画面讲述的都是他的受难。与博士辩论这个在其童年故事中很少得到表现的片断出现在此处，或许与克拉科夫这座即将跨入人文时代的城市的历史氛围相关，该场景也许暗示了活跃于当地大学和社会的意大利、德国和波兰学者所组成的圈子。

我们还是回过头来看看中央箱体和它的两个补充部分：带有雕塑（表现的是一棵耶西树）的底座和顶饰。这两个部分今天的样子都是现代改装的结果。整座装饰屏最初的高度在 16 到 18 米之间，主箱体高 7 米，宽 5.5 米，如果算上两个张开的侧翼，宽度可达 11 米。圣母之死的构图完全是横向的，在其他任何雕塑屏中，情节性画面都不像在此作中那样全部集中在箱体底部。位于最外侧的使徒仿佛是从箱体的纵深所暗示出的后台走出来的。由使徒构成的中心人物组则完全忙于通过行动或言语扶助晕厥的圣母：他们当中的一位使劲揉搓着高举过头的双手，以示痛苦。另外 5 人都将目光投射到箱体中轴线之上和顶部华盖下面——这些精雕细刻的华盖架在一排紧贴背板的纤细圆柱之上，因为此处正在

上演另一幕情景：圣母在一群欢快天使的环绕下接受加冕。该画面与圣母之死那幅相比极为袖珍，它是由施托斯的一名助手完成的。所有的戏剧张力都蕴含在使徒的表现性以及圣母倒地和升天两件事的巧妙对比中。搅混成团的衣褶营造出的织物堆叠感加强了画面的尘世意味，而这里的某些人物却对此视而不见，只看到圣母加冕。根据当时一个古老的解读，在此景中，圣母代表教会，陪伴在其配偶，即基督身旁。

人们不止一次地强调存在于上述装饰屏中的不和谐感，指出两个完全不在同一比例尺上的画面不应同时出现在主箱体中。之所以会作此批评，多半是因为没有想到这座祭坛装饰屏在现实中位于一间十分狭长的内殿末端，构成了观者透视线的终点。人们在刚刚迈进教堂，远远望见打开的装饰屏时，通常所见的只是展现圣母之死的大幅横向画面。在进入内殿之后，人们才能辨出华盖所构成的半圆形拱券下圣母加冕的画面。因此，以救赎为主题的纵向轴线是在第二时间进入观者视野的，虽然该主题的出现在进门处便得到了预告：在此处人们能望见中殿与内殿之间的凯旋门里悬挂着一尊巨型十字架像——它由维特·施托斯于 1491 年制作。要看到圣母加冕的画面，观者必须行至教堂深处，站在离祭坛很近的位置上。除此之外，装饰屏在施托斯的设计下紧贴半圆形后殿的墙面摆放，这样一来，两个侧翼就不可能完全打开，只能保持斜开的状态：为了阅读所有画面，信徒不得不尽量贴近屏板，即便如此，中心人物组仍然成为无法避开的视觉重点。

维特·施托斯的作品应被视为艺术家发起的一项挑战：在画屏占据统治地位的区域，他首创性地制作了一副纯粹的雕塑屏。我们在克拉科夫的这件作品中可以看到创作者奉雕塑为高雅艺术的明确态度，正如在鲁汶（Louvain）的装饰屏中（此物现藏于西班牙普拉多博物馆，见图 70）能看到罗希尔·范·德·韦登意欲证明绘画高于雕塑的坚定决心一样。施托斯对雕塑的推崇——我们不要忘了，这位雕塑家同时还从事绘画和版画创作——也表现在他对两侧翼板正面和背面明显不同的处理上。在板子的内面，我们看到的是高浮雕；在外面，则是更近于绘画的

浅浮雕。15世纪末的祭坛装饰屏通常在侧翼板内面以浮雕作为表达手段，外面以绘画作为表达手段，施托斯一定是想完全凭借雕塑制造出同样的区别效果。

就包括浮雕板在内的整副装饰屏而言，施托斯一律采用了撒满金星的蓝色作为背景。甚至箱体正面的三条凹槽式边框和半圆形拱券这些饰有袖珍先知像的元素，也以蓝色为背景。半圆形拱券于此处可以被解读为"天堂之门"：这一形式出现在哥特式装饰屏中甚是稀奇，除了象征功能，我们想不出别的解释。

圣母之死中所有人物的衣服都使用了金色，而浮雕表面的颜色却更为多样化。金色耀眼的光芒增强了主画面的视觉冲击力。这一画面中的使徒在形式上似乎比浮雕中的更为考究：这个区别并不像某些人想的那样是由施托斯助手的介入造成的，而是由这两处画面在比例尺上的差别决定的。无论如何，浮雕很少会被人们仔细观看。

如果将克拉科夫的祭坛装饰屏与其他两副同是歌颂圣母的装饰屏相比较，我们便能体会到前者的设计多么具有独创性了。在克雷格林根（Creglingen）的装饰屏中，里门施奈德（Tilman Riemenschneider）将圣母升天的画面安排在了主箱体中，而将圣母加冕放到了顶饰上。在此作品中，我们看到的是身体向天空飞升的圣母，她的衣着和姿态与地面上的使徒形成鲜明对比，使徒们烦冗的衣褶与克拉科夫那件作品中的起到了同样的作用。这一情景发生的地方（即箱体空间）被几道顶部有花格的门洞所分割，俨然是一处圣所的内景，因而代表着教堂。在圣沃夫冈（Saint-Wolfgang）的装饰屏中，米夏埃尔·帕赫以巨大的尺幅呈现了圣母加冕的画面：圣母被一群天使所环绕，此景左右两侧各有一个壁龛，龛中分别站立着圣沃夫冈和圣本笃（saint Benoît）。整个场景处在一个不真实空间中，这里似乎不再有重力。此外，无论是里门施奈德还是帕赫，都着重开发了连绵不断的华盖和尖顶如梦似幻的特点。人的形体仿佛被极尽缠绕之能事的枝条所束缚，而枝条又暗示出建筑，这一特点在帕赫那里表现得最为突出。在圣沃夫冈的作品中，人物是从深藏在装饰

屏底部的神秘背景中冒出来的，两侧的窗户递送进来的阳光将这一内部空间衬托得更富纵深感。在克雷格林根的作品中，创作者在箱体的背板上开了一些小窗户，可即便如此，射入箱体的光线仍然十分微弱，画面空间因此完美地还原了圣所这片天地。因此，无论是帕赫还是里门施奈德，都采用了翻转比例尺和突出戏剧效果两个手段。后面这个手段在 15 世纪下半叶得到了哥特式雕塑屏创作者的极大开发。同时，这些艺术家还都坚持一个基本原则：围绕一条垂直并且向上升起的轴线组织图像。

维特·施托斯创造性地将箱体空间解读为舞台空间，这一解读促使他将一条横向轴线引入画面，纵轴从这条横轴出发向上升起，并在横轴的衬托下获得了实实在在的冲天之感。但这项创新只在特定内容的画面中才能显示出它的意义，这个特定的内容于此处便是将地面上的道成肉身和天空中的荣耀加冕合为一体的图像志方案。该方案所形成的画面象征着教会。施托斯的艺术语言被二维世界观所深深印刻，这一二维观念通过哥特式艺术图像不断地传达出来。我们甚至可以说，在克拉科夫的祭坛装饰屏中，创作者又一次重申了二维观念的优越性，仿佛它是人们用具体形象表现不可见世界唯一可行的角度。这便是为什么施托斯的装饰屏作为典型的哥特艺术品，构成了马萨乔（Masaccio）《三位一体》名副其实的"反对之作"。后者坐落于佛罗伦萨新圣母马利亚教堂（l'église Santa Maria del Carmine），比前者早 50 年问世。

作为"记忆戏剧"的大教堂

在就 13 世纪艺术撰写的圣像"大全"中，埃米尔·马勒[19] 于引言处反复强调中世纪的人"对秩序的热爱"，在他看来，这构成了那个时

[19] 埃米尔·马勒（1862—1954），法国艺术史学家，法国中世纪图像学研究先驱。其博士论文的题目是《法国 13 世纪的宗教艺术》。——译注

代的一大特征。在其心目中，对宗教建筑宏大装饰方案的研究应从三个角度展开：须将这些方案同时看作一部"神圣的经文"、一种"神圣的数学"和一门"象征语言"。埃米尔·马勒在此所做的不过是捡起了一个非常古老的宗教明断，这个明断自大格里高利时代就已存诸于世。也正是大格里高利，即格里高利一世，着重指出使用图像帮助文盲理解圣训的必要性。1000 年之后不久，阿拉斯宗教会议申明了同样的必要性："既然那些思想浅陋的教士和大字不识的群众无法通过文字看到真理，就让他们通过绘画的线条去静观和领悟。"图像于是被定义为"在俗者的语言文字"（语出克雷莫纳的希卡德 [Sicard de Crémone]）或"在俗者的书本"（语出大阿尔伯特）。纪尧姆·杜朗断言，图像比文字更能触动灵魂。这之后，圣博纳文图拉指明了图像如此有效的原因：它能有力对抗浅薄头脑的无知、情感的迟钝和记忆的孱弱。在探讨布道艺术的论文中，多明我会学者波旁的艾蒂安（Étienne de Bourbon，卒于 1261 年）表示，布道者选择的范本应能直接触动听众的感官（sens），随之进入后者的想象（imagination）层面，并由此深深印刻在其记忆（mémoire）中。通过这番阐释，他为圣博纳文图拉的明断提供了某种心理学应用法。

正如我们所知，俗界教民和官方教士在文化修养上确实有很大差距，但即使在官方教士当中也存在一个特殊群体，即学识粗浅的教士。众多宗教改革家都力图为这些人撰写教科书，因为他们脱离书本教育已经太久了：这正是我们前面提到过的纪尧姆·杜朗的《日课指南》存在的意义。此外，我们还能看到一些面向艺术家的劝诫之作，这些作品的主题是告诫艺术家不要用毫无意义的图像搅乱民众的心灵，这正是《诗中画家》（*Pictor in carmine*）一书所表达的愿望。

在专心考察教堂大门外立面上的雕塑之前，我们有必要提到存在于主教座堂圣职团或隐修机构的回廊（cloître）[20] 中的雕塑方案。

[20] 此处所说的"回廊"指在教堂建筑之外将其与修道院建筑连接在一起的方形庭院，而并非第四章中屡屡提及的位于教堂内部的回廊。——译注

这些方案的诞生与一个愿望相关：将使徒行迹中关于"集体生活"
（vita communis）的范本呈现在僧侣眼前。回廊的象征符号"所罗门之廊"
（Porticus Salomonis）不正是历史上使徒们居住的地方吗？在这一空间
框架中，我们看到耶稣为使徒洗脚的画面是很自然的事情。我们还知道，
洗脚礼有时就是在回廊之中、刻有这一画面的柱头前举行，这样的例
子可见于谷地圣母院（Notre-Dame-en-Vaux）和马恩河上沙隆（Châlons-
sur-Marne）的教堂。在修道院食堂或临近的地方，我们往往能看到表现
最后的晚餐（sainte Cène）或圣尼古拉（saint Nicolas）斋戒的画面，而
在教务会议厅则能看到讲述教士职责的叙事性画面。不过，通常说来，
回廊的图像志与宗教建筑对公众开放那一部分的没有太大差别。

　　约 1140 年起，雕塑便登上了教堂大门外立面，它们最初常表现为
门洞两侧喇叭形边墙上的人像柱。这些真人大小的雕像为门楣处的长
篇故事节选提供了有益的补充：在穆瓦萨克或圣吉莱（Saint-Gilles）教
堂的外立面，我们已然能够看到大尺寸的整身人像，它们或被放在壁龛
中，或表现为墙体底部的高浮雕，但它们的出现却并未打破整座墙的平
面性。在弗泽莱教堂，门洞侧柱上的使徒像同样嵌于墙中，与墙齐平。
人像柱所引发的变化是双重的：建筑体在某种程度上被这类雕像所延
长，人像的尺寸为顺应建筑体的形态而增大。此外，法国北部的教堂采
取了盎格鲁-诺曼建筑大门正立面处常出现的三分式和谐布局法，在雕
塑和建筑体之间确立了一种新的协作关系：建筑体内部的三道长廊在外
立面上很快有了三个不同的门洞与它们各自相对应，这三个门洞又将外
立面一分为三。通过强调中央部分，人们得以围绕教堂中轴线上的主要
入口，按照等级次序来安排外立面上的雕塑。1200 年时的教堂外立面有
很多地方可供雕塑家填充：门洞侧柱、其基座和顶盖、人像柱、门楣、
门隔柱、山形墙、扶壁垛中的壁龛和高处的联拱廊，更不要说挑檐、滴
水石、柱头和小尖塔这些地方。创作者根据每件雕塑占据的位置、它与
观众的距离及其图像志价值，决定其尺寸大小。一幅壮观的画面将教堂
外立面的底层占满，有时延伸到上面的部分。在探究这幅画面意义的过

程中，我们越来越说不清这到底是建筑师的主意还是雕塑家的想法，到底是谁抓住了这个用图像填补建筑空白的机会，围绕雕塑方案，将大门外立面转变成神学家所渴望的那种"书本"或"文字"？

若当真与书本相对照，不得不承认教堂或祭屏立面上的场景或形象各自独立的布局，与中世纪手抄绘本的一种页面版式如出一辙，即将插图处理成横条状，置于空白页面正中。这一类型的版式通常被看作富有知性的布局。但与之明显不同的是，建筑更偏重纵向效果的强化。

清楚无疑的是，建筑即使没有对其表面所有图像的框架提出限定，至少也规定了框架的大致分区和基本形状。夏尔特教堂袖廊外立面格外丰富的装饰，或兰斯教堂大门正立面门楣浮雕的消失，都是基于非常具体的想法。设计者力图展现的神学思想从一开始就受制于建筑形态。以教堂内部的三廊结构为例，我们可以说，它不仅对哥特式建筑大门立面的构图，而且对这面墙上的图像志内容都产生了众多深远的影响。

这些内容将《圣经》中的训导与地方圣徒的事迹相结合。因此，大教堂，即主教所在的教堂，通过一套宏大的体系将本教区的圣徒与几条基本教义相联系。这些本地圣徒由此成为了亲切的中保者，他们的出现无不是在向广大信徒保证，这些雕在石头上的画面和人物，虽然全都指向一个遥远的目标——救赎的故事，但与信徒自身却是直接相关的。一条通道由此建立起来，连接着世间——我们所说的是主教制度框架下各个教区、堂区所形成的社会——和天堂、过去和现在。我们可以想象，教堂最前端实际上竖立着一个巨大的结构体，一切具有完整语义的画面或人像都能在这里找到自己特定的位置，它们的空间分布有时令我们这样的观者感到费解。例如，在亚眠大教堂的三个门洞处，中央门楣上的图像是末日审判，右侧的是圣母加冕，左侧的却是圣菲尔曼的传奇故事，这名圣徒只是历史上一位不知名的亚眠主教。在这种蕴含等级制度的对称结构体的形成中起支配作用的，并不仅仅是审美旨趣，还有一个我们至此都未予以足够重视的因素，这就是将某条圣训印刻在记忆中的愿望。无论如何，一些神学家就是这么认为的，这其中包括圣博纳文图

拉，而我们也倾向于相信他们。

在中世纪，人们会有意识地训练记忆，正如在遥远的古代一样。对古希腊人，无论是对柏拉图还是对亚里士多德而言，人们在训练记忆时都需借助两项因素：图像和位置。换句话说——请允许我们使用一个简单化的说法——记忆在古代首先是位相性（topologique）的。亚里士多德在《论记忆和回想》（De la mémoire et de la remémoration）一文中阐明了他的一套关于记忆的理论，这一理论经阿拉伯哲学家的著作于中世纪传入西方，托马斯·阿奎那、大阿尔伯特和罗吉尔·培根对其作出了评论。与力图将记忆和想象完全分开的亚里士多德不同的是，托马斯·阿奎那将二者联系起来，认为后者发挥的作用是将我们从外部世界获得的印象铭刻在内心，以达到记忆的目的。至于记忆事物的具体方法，西塞罗（Cicéron）早已作了说明，中世纪的学者对这些方法并不陌生。但在此问题上发挥决定性影响的还是《致赫伦尼乌斯》（«De ratione dicendi ad Herennium»），此文亦被认定为西塞罗之作，它自12世纪起便受到重视，在13世纪更是被奉为经典——1282年，安提阿的让（Jean d'Antioche）将其译为法文。在这篇论文的启发下，托马斯·阿奎那建议想训练记忆的人先找来一些不寻常的、因而有兴趣记住的图像；然后按一定顺序排列它们，以便能够轻松地从一幅转入另一幅；最后他指出，当我们对一样东西注入情感之时，对它的记忆就更加深刻，要记住事物就必须不断回想它。

一个重要的事实是，记忆在经院哲学里并不像在古希腊人心目中那样首先与修辞学相关，而是与伦理道德紧密相连：它是"明智"（Prudence）的一个组成部分，正像《致赫伦尼乌斯》所指出的那样。因此，记忆被人以非常直接的方式与四枢德中的智德连在了一起，并就此于救赎这个宏大方案中占据了一席之地。《最新修辞学》（Rhetorica novissima，写于1235年）的作者、西尼亚的彭刚巴诺（Boncompagno da Signa）将对天堂和地狱的识别纳入到记忆的范围中，各种美德和恶行在他那里变成了帮助记忆的符号。

为了更好地领会教堂正立面的雕塑方案——当然还有正立面与建筑内景，特别是其与彩画玻璃窗共同组成的整体方案——能以何种方式发挥辅助记忆的功能，必须先看一看与之非常相似的古世界地图。我们在这里所说的并非航海图，即那种为了实际使用而绘制的海岸线地图，而是依照古训和圣经的教导展现世界的百科全书性地图，也称"世界之像"（imago mundi）。它们当中极为精彩的一幅，即制作于 1235 年前后的埃布斯托夫世界地图（Carte d'Ebstorf），为我们今人所得见。此图将一部与历史事件发生地联系在一起的世界编年史完整地呈现在我们眼前，并同时讲述了救赎的故事。它因此涵盖从最初的天堂到末日的整个时间跨度：就连与基督教之前时代相关的地点都理直气壮地出现在图上。此外，整个世界在图中也被画成了十字架上的受难之躯，因此象征着基督教信仰。

中世纪用来表现世界的最常见标志是一个圆圈内接希腊字母"τ"（发音类似于"套"），字母的顶端指向东方（对应字母上方）。"τ"中的竖道代表地中海，横道朝北（对应左方）的那半段代表顿河（le Don），朝南（即右边）的那半段代表尼罗河（le Nil）。圆圈的上半部分是亚洲，占据左下部分（对应西北方向）的是欧洲，右下部分（对应西南方向）的是非洲。这一标志的设计依据是古代的人类世界模型。该模型在中世纪得到了基督教世界的认可，因为在教徒看来，将世界一分为三的模式来源于挪亚（Noé）的三个儿子各占世界一隅的历史典故：闪（Sem）定居的地方成为了亚洲，含（Cham）对应非洲，雅弗（Japhet）对应欧洲。

这样的地图将世界定格在封闭、对称的图像中，因而易于记忆。它们包含的却是中世纪的人对空间和时间所有可能的认识：过去、现在和未来。就此点而言，上述"世界之像"是唯一将知识普及与宗教宣传融为一体的再现作品。

在《致赫伦尼乌斯》中，作者建议人们选取一些容易记住的"位置"（loci），将"形象"（imagines）摆在这些位置上，以促进记忆。在大阿

尔伯特看来，采纳这条建议的人最好选取真实建筑中"真实""庄严和僻静的"位置。历史学家弗兰西斯·叶慈（Frances Yates）女士由此断定，大阿尔伯特首先想到的是教堂。文艺复兴时期存在一些探讨人工辅助记忆的论文，它们涉及诸如班贝格主教座堂（la cathédrale de Bamberg）这样的真实地点。而在此之前的那几个世纪，据我们所知，却完全没有类似的作品。不过，人们早就可以肯定，布道艺术在经过方济各会和多明我会的革新后，重新激发了人们对"记忆之术"（ars memorativa）的兴趣。但在我们看来，那时记忆术最理想的用武之地并不是演讲艺术领域，而是具象艺术领域。正像圣博纳文图拉所明确指出的，有效对抗孱弱记忆的正是图像。如果说他没有进一步指出图像是如何发挥这一效力的，那么我们完全可以从 13 世纪教堂的雕塑方案中找到答案。

利用空间记忆事物这个在记忆训练中十分有效的方法，在建筑空间中走向完善，而这要得益于建筑所具有的秩序感，即托马斯·阿奎那提议引入到训练中的东西。此外，《致赫伦尼乌斯》的作者强调，所选取的位置既不能太暗也不能太亮。如果我们能面对一座大教堂想象符合这两条建议的模型该是什么样子，那么就能从教堂建筑中渐渐看出一个空间结构体，各种图像按照一套严整的秩序被分配到结构体的各个位置并受到阳光的照射，以方便人们阅读。大教堂的正立面因此仿佛是一幕宏大的"记忆戏剧"，场景内容之清晰离不开记忆术在其中的应用。依据各自重要性被安排在不同位置和比例尺上的浮雕和圆雕实际上承担着激活人们记忆的职责。哥特式建筑通过图案的有序排列创造出记忆训练所必需的"位置"，而雕塑则构成了被放在这些位置上的"形象"。为了证实这一解读，让我们拿一个元素来举例：壁龛，用亨利·福西永打造的新词汇来说，是"空间-环境"（espace-milieu），用赛德迈尔开发的一个不那么合适却让人能一下子明白的词来代替，便是"华盖"（baldaquin）。哥特式艺术家将单独的一座雕塑摆在哪里，他就要在哪里设一副框子，将雕塑的二维影像圈起来，并限制它的第三个维度：以事实为例，即使是圆雕，也从未脱离侧柱，成为完全独立的雕塑体。每座雕像也并非从

"虚空"中，而是从晦暗的背景中抽伸出来，这一背景对雕像起到衬托作用。在侧柱中，底座和顶盖相当于上述框子的两条边。再观察人像柱，我们能得出同样的结论。人们常说，在哥特式建筑中，雕塑方案服从于建筑自身的逻辑，但我们认为有必要再补上至关重要的一句：这个服从关系只是表面上的，因为它带来的最重要的结果是雕塑的可读性增强。若说起将一套雕塑方案分配到壁龛体系中最为成熟的例子，我们会想到修建于 1250 至 1260 年间的兰斯教堂外墙的背面构造，它形成了一座名副其实的"记忆圣像屏"。

哥特式壁龛很可能深深触动了许多对记忆术有所研究的中世纪学者，如拉文纳的皮埃尔（Pierre de Ravenne）在其探讨人工辅助记忆的名篇（亦是教材）中规定，训练记忆时选取的"位置"应与真人一般大小；约翰内斯·龙贝尔赫（Johannes Romberch）继承了这个观点，同时强烈建议人们利用真实空间中的位置辅助记忆，如隐修道院建筑中的一些地方。

后面这种情况促使我们想到一种纪念基督受难的行为，这种行为与修道院的建筑面貌紧密相连，而记忆在其中不可否认地发挥了作用，这既是对行为本身也是对其效果而言。我们要说的这种行为在海因里希·苏索的《基督生平》中有所记载，作者在此书中提到他曾如何利用回廊这个空间。具体做法是在回廊的不同位置标示出基督受难之旅的主要阶段，以在心目中重现这段旅程，并亲自陪基督将其走完：第一站是会议室，然后是回廊的四道边，苏索一道接一道走过，最终行至教堂内殿，走到祭台前，亦即其上摆放的十字架像前。在此例中，修道院的不同地点为"效法基督"提供了一步步展开的条件。从这段情景记述中我们又一次看到在神秘主义修行中，图像普遍具有的辅助记忆功能：它帮助人们展开回忆，甚至模拟基督受难的某些时刻。因此，一走到祭台十字架像前，苏索便"拿起……一条苦鞭（抽打自己），凭着内心的热望，他感到自己也像面前十字架上的主一样被钉在了架上"。图像辅助记忆的功能在哥特式艺术中表现得十分突出，而令这一

事实更加确凿无疑的是，大多数绘画或雕塑再现都渐渐丧失了原有的象征化或典型化的特征，越来越倾向于忠实记述现实或历史事件。图像于是发挥着备忘录的功能，信徒要做的首先是在内心中录下图像，然后回忆它所再现的圣经典故。[21]

我们知道圣体崇拜流行的时代，也是基督的人性——表现在教义中便是基督受难——备受关注的时代：这一崇拜使人们相信基督身体的临在并疯狂纪念其受难。对圣博纳文图拉而言，这两件事同时体现在一幅美妙的图像中，这是他从大马士革的约翰（Jean Damascène）那里借来并常常使用的图像，即"炽热的炭火"（carbo ignitus）。据说这一炭火可以令体验受难的虔修者内心燃烧。人们总将炭火所唤起的画面与表现受难的图像相提并论。根据圣博纳文图拉的说法，我们有"三种纪念受难的方式，分别是书写、口传和履行圣事。书写，即将受难之景用文字描绘或讲述出来，抑或用图像表达出来，这是一种近乎麻木的纪念行为，可以说是为目光这种擅于从远处领会事物的感官而设计的"。口传这种为听觉而设计的纪念行为"有时生动鲜活，有时死气沉沉"，这取决于布道者的水平。而蕴含在圣事中的纪念行为，在圣博纳文图拉看来，完全是生动鲜活的，它是"为味觉而设计的……以使我们永远记住基督受难，不是用外在的目光记录，而是通过亲身体验消化"。

图像因此被视为与圣事完全相反的东西，一种冰冷麻木的事实。然而目光却并不因此而毫无地位：炽热的炭火难道不正让人想起主向摩西显现时环绕他的荆棘火焰吗？这一幕在圣德尼教堂的彩画玻璃上得到了象征性展现，絮热在此画面上写下了这样的文字："被主所占据的，虽起了火，却未被烧"，我们不由得想说，他道出了圣博纳文图拉对圣体

[21] 令苏索着迷的这种效法行为是一个极端的例子，因为在该行为中，苏索完全把自己想象成基督，把时间完全当做历史上的受难时刻，把空间当做受难所真实发生的地点：在此情况下，记忆甚至已没有存在的必要，因为在神秘主义体验活动中，主体只活在此时此刻。但是为了将这样的效法推向悲剧高潮，即完满的状态，修炼者必须按照修道院回廊或其他建筑物各个部位的指示，分阶段循序渐进地推展。

崇拜的理解。对托马斯·阿奎那而言，在圣餐礼中，"对受难的纪念通过食物传递给我们"。也正是"作为对基督受难的永久性纪念活动"，这一圣事被固定了下来。使徒能够完好地保留对基督受难的记忆是因为他们见证了这一事件，而在他们之后，该记忆不得不通过一种"纪念仪式"传递下去。从圣托马斯学说的这个观点中，我们可以看出图像在神学问题中处于多么卑下的地位：有哪幅图像可曾在神学家的心目中传递圣体的炭火之光呢？

到此为止，我们只谈了两种层面的记忆：一种涉及那些旨在重现过往事件的图像，其功能是提醒和备忘；另一种涉及被摆放到一整面墙的不同"位置"上的"形象"，其功能是让人们想到图像的布局所传达的信息和图像各自的意义。于是，我们又一次看到了两类受众：第一个层面的图像面对的是不识字的人或学识粗浅的教士，它们因而更富于表现力；第二个层面则是精英的专属。真正能从布道中获得启发的也只有后者，因为无论如何，只有先内化兰斯或斯特拉斯堡外立面雕塑这样宏大的方案，人们才有可能理解每幅图像存在的意义。

我们还有必要指出，颜色——这个人们在整体把握中世纪艺术时不可忽略的基本因素，在此处所探讨的记忆中同样扮演了不可或缺的角色。在一篇 15 世纪的论文中我们看到，为了将一幅已知的图像与分配给它的位置相分离，作者建议人们在心中变换这个位置的颜色。圣奥古斯丁的信奉者、中世纪作者雅克·勒格朗（Jacques Legrand）在其探讨修辞学的论文中提到颜色的作用，虽然他讲的并不是建筑物表面雕塑的颜色，而是手抄绘本中的用色，其评论仍值得一提："我们可以观察到，在手抄绘本中，颜色的变化有助于人们记忆不同段落的内容……因此，在古时候当人们想要记住某样事物之时，就会在书中加入各种不同的颜色和形象，这种多样性和差别性可以帮助他们更清楚地回忆起书中的内容。"在布满雕塑的建筑正立面上，颜色以同样的方式构成了人工辅助记忆的重要工具，而且这不仅包括雕像上的颜色，也包括雕像的边框或背景颜色。

图 62　布尔日大教堂祭屏上的浮雕残片。

　　记忆问题亦关乎形式问题。一块浮雕是否清晰易读、是否便于记忆，全部取决于艺术家的本领。从叙事的角度讲，艺术家应去除一切干扰视觉认知的元素，同时加入有助于增强预期效果的因素。1240 至 1260 年间的巴黎雕塑为我们理解这种叙事的艺术提供了绝佳的实例。这些雕塑包括巴黎圣礼拜堂的雕像、布尔日大教堂祭屏上的浮雕（图 62）、圣德尼修道院教堂南门的雕刻残片……而我们在这里所选取的考察对象是布尔日的祭屏。

　　上述立在内殿入口处的祭屏标志着教士（在主教座堂中便是教务会）专用空间和在俗者活动空间的分界。祭屏上的雕塑方案面对的是在俗信众。在靠近祭屏上部的地方，教士们用通俗语言向信众布道，念诵使徒书信和福音书。因此，这道屏障的图像志内容必然由其终极形态决定：撑起祭屏的拱廊在拱肩的位置装饰着使徒和先知的雕像，祭屏的中央是十字架上的基督以及朗基努斯（Longinus）用长矛戳其肋部的一幕。这个画面也自然构成了带状雕刻板所讲述的长篇故事的中间时刻。该故事从左侧拐角（即北侧）的犹大（Judas）背叛开始，到右侧拐角的地狱热锅结束。在正立面的左半部分，我们曾经能看到彼拉多与女仆（Pilate et la Servante）、基督遭受鞭笞和上十字架；在与中央的十字架受难相接的右半部分，依稀可辨下十字架、入殓、三个马利亚探墓和已经佚失的

基督复活。就这些图像，我们要探问，到底是哪些不凡特质使它们在 13
世纪这个艺术演变的关键时期成为具有决定意义的作品。首先，它们的
清晰易读性是前所未有的：这在一定程度上归功于对故事场景的处理方
式，即一种全新的简化手法，它要求去除一切无用的细节，摒弃对惊人
效果的追求。而在更大程度上，这些浮雕的清晰易读性来自每个形象所
展现出的全新形式感：这里的人体均作出明确的动作，衣服的造型与这
些动作都配合得恰到好处。如果说教堂正立面的门楣区域只能接受碎片
化的叙述，因而上面的众多人物必然有种紧紧挤在一起的感觉，那么带
状隔板则为雕刻家提供了一种连续不断的载体，每个人物都可以在上面
自由地摊开，在二维的世界里尽情地呼吸。在布尔日，所有人物都以高
浮雕的形式立于整齐划一的抽象背景之上，这块背景由碎小的彩色玻璃
方块拼成，仿佛一条装饰风格的长毯。

　　在一篇 1969 年发表的文章中，塞萨雷·格鲁迪（Cesare Gnudi）全
面阐述了上述浮雕残片所拥有的史诗气度，并从价值的角度为它们找到
了一个恰当的位置：他从这些作品中看到了哥特式雕塑的"古典主义"
阶段，这一阶段止于 1260 年。一些意大利艺术家，如尼古拉·皮萨诺
（Nicolo Pisano）、阿诺尔夫·迪·坎比奥（Arnolfo di Cambio），以该阶
段作品为起点发展出自己的古典主义。我们则将该阶段称为"审美革
命"。从表面迹象来看，这场革命主要涌动在巴黎地区的艺术圈子中，
最晚爆发于 1240 年代初。革命最初的迹象可见于巴黎圣母院中心门楣
上末日审判像中的基督及其身旁手执钉子的天使（图 63）。

　　上述革命发生在被称为"火焰式"[22] 的哥特式建筑兴起的时代，这
种建筑通过一系列气势恢宏的伟大作品谱写了哥特式建筑思想最后的篇
章。该思想的主旨是通过石结构体将一切作用着的能量明确呈现在人们
眼前。而雕塑在这里显得与建筑完全不在一个格调上，它的关注点在于

[22] 火焰式用来指称法国哥特式建筑的最后阶段，得名于该时期建筑中像火焰喷吐状的窗
花格。——译注

自我表达是否清晰。巴黎地区的雕塑虽然早在临近 1300 年的时候便开始向样式主义的方向发展，并且在整个 14 世纪都深深浸淫在这一风格中，但在 1240 年代的时候却首先

图 63　末日审判，巴黎圣母院西大门立面正中的门楣雕塑。

表现出强烈的纪念碑感和形式的威严感，这些感觉在圣礼拜堂的使徒像中被推向了极致。[23] 我们不难将这一雅典式风格的出现归因于特定的历史环境，即法兰西王室的强盛和对艺术的借重。我们也不难从当时方济各会日益扩大的影响中看到这种风格盛放的一个诱因：它并不是该修会安贫守道的理想，也不是对基督受难的"动情"表述 [24]，而是其福音传道行为中的一个关键性因素，即保留视觉证据的意识。在此方面，法王路易九世曾受到方济各会修士的指导，因此他命人为该会在巴黎修建了一座寺院，这些修士自 1216 年起进驻该院。回到王家礼拜堂的雕塑方案，可以说它不仅是一种风格肆意流淌所成就的杰作，更是这种风格在由当时最优雅的艺术"方言"表达出来时所呈现的效果。

　　尽管上述巴黎和布尔日的作品在形式上性质相通，但它们仍然各具特色，甚至可以说迥然相异。西塞罗为演讲艺术划定了不同的语级，而上述作品向我们呈现的不正是类似的东西，亦即风格等级吗？加兰的约

[23] C. 格鲁迪（Cesare Gnudi）（《布尔日的祭屏和 13 世纪中叶巴黎地区雕塑中的"古典主义"顶峰》，第 18 至 36 页）认为，应该将克吕尼使徒组像中的小雅各（saint Jacques le Mineur）像和它旁边的那个人像单独拿出来考察，因为他从这两件雕塑中看到了一种亚历山大希腊风格。此二者或许有风格上的差异，但都包含与文中提到的"巴黎风格"类似的东西。为了验证格鲁迪的观点，我们可以观察、比较巴黎圣母院正门上方拿钉子的天使（图 63）和巴黎圣礼拜堂中左手执圣轮的大尺寸使徒像（图 64）。

[24] 见本书第 49、60 页对瓦尔堡理论的介绍。——译注

图 64 巴黎圣礼拜堂中手执圣轮的使徒雕像。

翰（Jean de Garlande）在于 1250 年前后撰写的《诗韵》（*Poetria*）中，提出了分别与三个社会阶层相对应的三种文体风格：与农民对应的是平淡的风格，与神甫对应的是谦卑的风格，与居于两者之上的人相对应的是英雄的风格。就同一名艺术家或同一个工坊的作品，甚至同一组作品这种高度匀质化的集合而言，如果其中出现明显可见的风格差异，那么这并不一定是由不同创作者的参与或不同的创作时间造成的，更不太可能是由创作者状态的变化所导致的。以决定性的方式影响艺

形式的，是业主的层次特点和订购合同的性质。

就当前的例子而言，布尔日祭屏上的雕塑到底制作于 1237 年之前还是之后，都是无关紧要的。重要的是，它所运用的句法与其功能相呼应。从另一个角度讲，圣礼拜堂中的使徒雕像虽然达到了很高的审美等级，却不能用来装饰布尔日的祭屏，因为它完全无法满足后者在功能上的需求。立在内殿入口处、面向广大信众的布尔日祭屏雕塑满足了通俗易懂的需求，这要感谢负责其制作的艺术家，他抑或是他们为雕塑选取了与其所应具有的功能完全相吻合的风格。我们绝不是说圣礼拜堂的雕塑与布尔日、巴黎圣母院和圣德尼的出自同一艺术家之手。我们只是想说，有什么类型的订单，就有什么等级的风格。圣礼拜堂的使徒像是王室下达的订单，它于是被处理成了"英雄式"的雕像；圣德尼、巴黎圣母院和布尔日的雕塑在风格上则表现得较为"谦卑"。我们很清楚地看到，这两类作品之间的差异并不来自图像内容的区别，而是源于各自受众的不同。要想在大教堂所包含的纪念碑式雕塑组像中辨识出不同的"手法"，我们就必须同时考察订购合同的性质和工坊内部的生产组织方式。

我们从雕塑作品辅助记忆的功能及其清晰可读性出发，分析了它们的形式美，这一分析的结果现在又将我们引向神职人员如何使用它们这个问题。布尔日祭屏的例子表明，菲利普·贝律耶（Philippe Berruyer）这样的布道家在祭屏上方用通俗语言向信众讲道时，完全可以将对着听众的雕塑作为辅助工具来使用。无论怎样，如果图像真的发挥了这种中介作用，那么它的实际权威可就大多了。但事实真是如此吗？像菲利普·贝律耶或莫里斯·德·叙利这样的大宗教演说家，他们真的使用绘画或雕塑辅助演讲吗？

事实上，人们似乎夸大了布道与图像之间的联系，往往一厢情愿地认为布道能将圣博纳文图拉所谓的"死气沉沉"的图像转化为近乎当场发生的现实。之所以说夸大，首先是因为在中世纪教堂内，很多由图像表现的长篇故事——例如彩画玻璃——很难完整地出现于观者眼前，它

们只有经过一番复杂的讲解才能被人们看懂；其次是因为人们总是不自觉地将目前已知的中世纪末期的布道方式想象为整个中世纪的。

实际上，在 13 世纪刚刚开始的那些年，用通俗语言布道这项活动仍然受到严格的限制。与用拉丁文布道这种高层次的宣讲活动明显不同的是，它非常简短。其讲稿大体上分为三部分，遵循了圣维克托的休格的教导：要研读《圣经》中的一段文字，就应该依次研究它的原文、象征义和比喻义。但这样的研究在大多数情况下会流于对福音书文本的通俗化阐释。在现实中，一切个人的解读都是受到排斥的：布道者所接受的培训带有浓厚的教父神学色彩，这将他们圈禁在保守主义的环境中，致使他们拒斥一切运用精妙智慧阐释经文的举动。最后，布道者在编写用通俗语言宣讲的文稿时其实并不考虑他的听众。在这样的环境下，我们看不出这些布道者如何能对某件艺术品提上只言片语，哪怕是那些就在讲道台附近的作品。我们更看不出，他们如何能胆大妄为地对艺术品发表任何个人评论。

不过，我们知道有些讲稿非常含蓄地提到一些艺术作品。在对《马太福音》的一段评论中，芒热的皮埃尔（Pierre le Mangeur）为了深化一个认识——在基督变容（Transfiguration）的时刻，面貌发生改变的并非基督的身体，而是环绕他的气团——提到了那些在他看来理想地再现了该场景的画家。因此，皮埃尔为了证明自己对《圣经》解读的准确无误而用到了图像。今天的艺术史家总是希望从当时的布道文稿中找到对图像的阐释，即使找不到评论性的文字，能找到描述性的也好，但似乎这种情况在当时极为罕见。

如果说上述关于布道的情形在 13 世纪当中发生了变化，经院式的布道越来越灵活自由，那么我们并不能因此就认为布道者开始借助中殿或祭屏上的可见图像讲经传道。大教堂的绘画和雕塑方案所包含的神学奥义远远超出了聆听通俗语言布道的群众的理解范围。即使这些图像真的在布道活动中占有一席之地，从严格意义上讲，它们也应该出现在教会内部的拉丁文布道会中。但如果情况是这样的话，那么图像真是为文

盲准备的吗?

　　在 13 世纪，什么样的人算是"文盲"(illiteratus)呢? 事实上，这个词可以用来指代各式各样的愚昧无知者:一字不识的人、识字不多或看不懂拉丁文的人、无论什么语言都需要在别人的帮助下才能看懂的人，这些人毫无例外地都可以算作文盲。再上升一个层次，我们可以认为那些找不到信仰真理的人也是文盲。然而，即使在教士队伍中，对拉丁文一知半解的也比比皆是:13 世纪中期，鲁昂大主教厄德·里格(Eudes Rigaud)曾通过考试对竞争堂区主管的神职人员进行选拔。他常常碰到几乎看不懂题目的应试者。

　　探讨布道之术的文章在提及听众(即教民)时，有各种各样的称呼，包括"天真无知的人"(simplices)、"愚信者"(in fide rudes)、"孱弱者"(debiles)或"乡野村夫"(agrestes)。与这些人相对的是"学识渊博者"(viri alte sapiencie)和"有文化修养的人"(eruditi)。而布道的目的在于教化和训导。那些"天真无知"的人，在维特里的雅克(Jacques de Vitry)看来，是布道者应运用范例重点帮扶的对象。但从提高布道者水平这一迫切历史需求中，我们可以明显看出，在很多时候"天真无知的人"正是在中殿大厅里和讲道台上滔滔不绝的教士。无论怎样，这都说明，"文化人"(litterati)与"文盲"之间的分界线与教士和在俗者之间的那一条并不相互重合。它在两组人中都有存在:教士中不免也有文盲，在俗者中同样有文化人。据历史记载，一名金银器匠师——有可能是于伊的戈德弗鲁瓦(Godefroy de Huy)——曾带着无比威严的态度回答他的雇主——比利时斯塔沃洛(Stavelot)修道院院长的提问。这件事表明，当时存在一个由俗界知识分子组成的精英群体，它自 12 世纪起就吸纳了金银器工匠和建筑师等诸如此类的艺术家。

　　学识粗浅的教士没有能力理解圣经中的诸多概念，也就无法参透像夏尔特、巴黎、兰斯这样的大教堂正立面图像志方案的精神奥义。对图像的阅读和理解需要借助外在工具，但纵使有了这样的工具，大字不识的人最多也只能理解到他的思想所能达到的程度。读写能力有程度之分，

这个现象不仅存在于文字领域，也存在于图像领域，而且无论对于教士还是对于在俗者来说都是一样的。人与人之间这些新的区分很快在全社会确立起来，此现象与语言文字地位的逐步上升和"可见性"（visualité）的愈发不可或缺共同构成了一种大环境。正是在这个大环境中，被称为"哥特式"的那门艺术，其发展历程中的一项基本内容才得以确立。

表现性元素、颜色、衣褶

19 世纪末以来，艺术史界将注意力投向了手势的符号化。受到关注的手势有两类，一类是各个社会或团体所特有的，另一类是人们在表达各种情感时所做出的。而在哥特式艺术研究领域，人们通常将绘画或雕塑人物做出的手势归结为艺术家对表现力的关注，而忽视人像中近乎语言的因素，即表现规则。在极个别的情况下，画面中的手势才会明显让人感到其背后必有语义。就这种情况而言，艺术形式越是稚拙，这个意图就越发明确。著名的习惯法典籍，《萨克森法典》（*Miroir des Saxons*，前半部制作于 1290 年前后，后半部制作于 1375 年）中的插图就属于这样的例子。在此书中，弗兰茨·库格勒（Franz Kugler）看出了艺术家用手势精心构筑的一套名副其实的"语法"：这也是一套旨在表现法律的象征体系。由于相同的手势（图像）总是出现在同样的司法情境（文本）中，这个体系得到了比较成功的破解。

然而，我们关心的却是手势的另一项功能。在以圣体圣事为中心——这一点我们在第三章强调过——的中世纪宗教体系中，可见事物与不可见事物之间的关系变得无比重要。人们承认可见事物的价值，正是因为不可见世界是由它引出的。尽管如此，某些手势却越过现场可见的人或物，发挥着指示不可见现实的功能。在这种特殊的情况下，手势起到的是证明的作用。实际上，最适合派此用场的，也只有手的动作了。

关于这类手势的全部意义，我们通过民间宗教庆典便可大致了解：

伸出整只手掌、五指并拢，抑或对着一个方向竖起食指，这类手势正是三个马利亚中的一员——也可以是一位使徒或天使——指向基督复活后留在墓中的裹尸布的标准动作；当表演进行到这一步时，基督的身体早已被人从墓中取出并出现在巡游队伍里。上述手势所指示的并非裹尸布这件物品，而是它作为证物所引出的事件——复活。

后来，在用通俗语言表演的基督受难剧中，复活亦成为表演项目。而在此类表演中，上述手势反而专门用来指示现场实况，它因此而丧失了指示不可见现象时所获得的强大提示功能。由此，指示性手势变成了描绘性手势。

从普遍意义上我们可以说，在中世纪，真人演员——在我们所涉及的例子里便是神甫——是他所代表的人物的解说者，他的表演更像是一种"效法"，而非现代意义上的戏剧表演（在此类表演中，演员与角色融为一体），我们可以将之称为"情态模拟"。说得简单一点，宗教仪式剧中一切表演者的行动，都不过是指出和说明他所补替的那个未到场人物的作为。

手势可以被划分为截然不同的两大类：一类是主观性手势，与情感或情绪相关；另一类是客观性手势，这种手势又可以细分为体现等级的手势和体现职能的手势。客观性手势形成了一套严密的符号体系，只有对相关社会和文化背景了如指掌，才能理解这类手势的含义。简言之，我们能看到两类截然对立的手势，一类是由情感迸发所导致的"本能型"手势，另一类是在使用方法和适用范围上受到符号体系规范的"轻柔型"手势。

然而上述两者的对立却不能被我们简单化。很多"本能型"手势也成为了社会符号，例如，痛苦的情状在不同时代和不同文化中是不一样的。用指甲划破面颊曾经是表达痛苦最有力的方式（主要是对于女性而言），普罗佩提乌斯（Properce）和奥维德（Ovide）都提到过这种手势。但自中世纪起，西方就不再这么做了。在杜乔的《哀悼基督》（Lamentation）中，站在基督身后的抹大拉的马利亚将双臂举过头顶，

双手紧抱在一起，显示出一种痛苦痉挛的状态。这个手势虽然传播到了阿尔卑斯山（Alpes）以北，但仅仅出现在那些明显模仿意大利绘画和雕塑的具象艺术作品中。在意大利奇维达莱（Cividale）的哀歌表演中，哀悼的手势表现为捶胸，甚至捶打整个身体，这在其他地方是很不常见的。尽管从常理上讲，表示痛苦的手势符号化应导致这一动作在形式上固定化，但我们却有理由认为，该现象反而给演员带来了更多自由发挥的空间：自 13 世纪起，越来越多的宗教礼规向信徒推荐表达痛苦或哀伤的标准手势，但并未明确这些手势的具体形态。于是，生活在哥特时代的人便借机释放出骨子里独有的表现力。在一篇用于教内会议的布道稿中，莫里斯·德·叙利要求教士慎用赦罪的权力，强调只有当信徒有明显的悔罪举动时，才能赦免其罪行。原文这样写道："我们只有看到忏悔者为自己的罪行忧愁不安，不停地叹息和哭泣，并诚心发誓永守忏罪之心时，才可以宣布赦罪……"

由情感带动的手势只有在能为观者所理解的情况下才能被放入具象画面中：其内涵的可读性或来自它的通识性，或得益于背景环境的提示。在现实生活中，每个人都有丰富的社会性手势，在具象作品中，人物的手势却只有寥寥几种，它们都是艺术家根据其易辨识程度和表现力挑选出来的。而能对手势作出补充说明以助其实现表达效果的，只有念出来或画出来的文本。前者表现为礼拜仪式或戏剧中的对话，后者可以是绘画中的卷轴状话语框。

就中世纪艺术而言，最有意思的手势并不是叙事画面中的人物做出的。在这类画面中，每个人物若被单独拿出来，都无不在向我们表示另外一个人物的存在。前者或是后者的交谈对象，或是其观看者，抑或是其行为的解说者。在某种程度上，所有角色都把观者的目光引向下一个人物，从而构成了一幅有条不紊、不断循环的舞台画面。这种画面所讲述的故事很易于理解，或者说人们一旦将所有构成元素对接起来，它就变得清晰易懂了。而在我们看来更为有趣的，则是教堂大门正立面或祭屏上的独立人像所做的手势。这些人像共同演绎着《圣经》中的长篇故

事。它们除了在最不常见的三种情况，即圣母领报、圣母往见或三王来朝中集体出现外，总是能摆脱一切情景关系而单独出现。它们所固化的是一种微妙的情态，这一情态中的手势属于象征符号。无论是标志物还是单纯的话语框，上述雕塑人物手中的物品本身也是具有象征性的。它们在大多数情况下都引发人物做出某种手势，这也是人物所能做的唯一手势。这类独立人像因其尺寸大小和所处位置而被视为与人最为接近的艺术形象。尽管如此，它们却达到了很高的抽象程度，因为这些雕像在默默地用一种精妙的语言讲话，只有懂得这种语言的观者才能领会人像传达的信息。而要掌握这种语言，观者就必须事先知道哪个标志物代表哪个人物，或在有话语框出现的情况下，破译出上面的文字。

瑙姆堡主教座堂（cathédrale de Naumburg）中的创建者雕像（图65）则与上述人像完全不同：他们的手势属于骑士爱情语言的范畴，因此骑士爱情文学为我们提供了解读这些雕像的线索。在创建者雕像中，我们可以看到在哥特式雕塑中极为常见的一个手势，即用手指捏住披风的缆绳，以收紧下摆。[25] 在日耳曼文学中，对这一手势的描绘似乎只出现过一次，这仅有的一次见于诺伊施塔特的海因里希（Heinrich von Neustadt）创作的《泰尔的阿波利尼乌斯》（Apollonius de Tyr）。此手势旨在体现贵族的威仪，通常由女性人物做出，也可见于君王"肖（雕）像"中，圣德尼、兰斯、班贝格、斯特拉斯堡等地的大教堂内均有"肖（雕）像"采用该手势。

披风也可以从中间敞开、露出身体，通常还会有一只手轻轻托起下摆的一角：兰斯的示巴女王（la Reine de Saba）、瑙姆堡的格布尔格（Gerburg）和乌塔（Uta）、麦森（Meissen）的阿德尔海德（Adelheid）都做出了这个手势，以体现贵族的威严。后面这两个人物还微微露出披

[25] 当时有种斗篷借助一条缆绳或小皮带收紧：斗篷的两条边在肩颈的位置各固定着一条或多或少具有装饰性的流苏，绳带可以系在这两条流苏上。此类服饰早在拉昂、昂热、桑斯等地大教堂的雕塑中就已出现，在 1220 年代的雕塑中得到普及。

图 65　瑙姆堡主教座堂的
创建者雕像，西内殿，约于
1250 至 1260 年间制作。

风的皮毛衬里，这一举动依照《玫瑰传奇》(*Roman de la Rose*)中的说法，
是俏丽女性特有的举止：

> 她这样做似是在展现自己的身段，
>
> 好让那些为她而驻足的人所看到。

如果说手势是非文字语言中表意最为丰富的一种，那么它却并非人
们理解某个形象的含义所能依靠的唯一外在线索：表情和服装同样构成
了这样的线索。此外，有一种非表情元素能将我们带入文字表意的世界
中，那就是卷轴状话语框。我们马上会看到，它完全属于具象再现中富

有表现力的那类元素。

　　要想把握人物形象的再现发生了哪些重大变化，就必须看一看兰斯大教堂的雕塑，它在这方面包含了太多值得研究的内容。借助最新的研究成果，无论是就建筑还是雕塑而言，我们都可以对兰斯大教堂各部分工程的年代顺序形成清晰的认识。据我们所知，在兰斯的雕塑中出现了表现性的头像，即可被严肃地解读为面相学研究作品的头像。在这类雕塑中，我们还能看到写实研究的成分。它们的表达方式在中世纪——至少在 15 世纪以前——显得极不寻常。这些头像更容易让人联想到柏林雕塑家梅塞尔施密特（Franz Xaver Messerschmidt）在 18 世纪为装饰当地军械库（Arsenal de Berlin）而创作的一组名为《性格》（*Tempéraments*）的作品。兰斯的作品表现的则是《圣经·旧约》中的人物，它们出现在南袖廊圆花窗的人像柱上、北袖廊的梁托上或内殿的墙壁高处。所有头像均于 1241 年以前制作，它们很可能对（日耳曼）帝国土地上的雕塑产生了决定性影响：美因茨、马格德堡、瑙姆堡和班贝格都或多或少地留下了这一影响的痕迹。有必要指明的是，它们对兰斯所提供的模型均进行了改造，这一改造体现出更为明确的戏剧感。上述表现性头像常常被安排在隐蔽的角落。尽管如此，它们却应被视为最大胆的创新成果，至少就我们现在所知的而言。

　　对自然的直接观察，亦即对绘画或雕塑模型的抛弃，为兰斯大教堂带来了形式创新，这体现在中殿柱头的雕塑上。面对此处的作品，13 世纪的观者第一次欣赏到仿佛是现场写生而成的花叶饰，这种美是他们在其他地方都未曾领略过的。兰斯工地上另一个值得关注的现象是，这里还出现了至少在当时同样于其他地方都见不到的仿古艺术——此处著名的雕塑组像《圣母往见》便是该艺术风格的杰作，它显示了雕塑家从形式的角度吸收和内化圣奥古斯丁那个世纪罗马人像艺术的本领，这名创作者无疑是出色的"注释者"。总而言之，在兰斯，雕刻者们同时进行着仿古和写生两种类型的创作。就前一种创作而言，艺术家只要将一些"原型"所固定下来的图案任意组合就能构筑一整套方案：换言之，

兰斯的工地与三个半世纪以后的卡拉奇兄弟（Carrache）艺术工坊之间颇有可比性。

正像前面提到过的，我们不难从兰斯这些头像中看到面相学的成分。假托亚里士多德之名而作的一部专论告诉我们："面相学是通过观察面容、肤色和内部构造认识各种人内心和脾性的科学。"这类专著都讲到身体的某些外在特征，正是根据这些特征，作者将人们划入不同的性格类型——多血质、胆汁质、忧郁质和黏液质，并将其与各种各样的动物相联系。在另一部同样假托亚里士多德之名而作的面相学论著中，作者先列举了各种类型的"（面）色""（毛）发""皮肉""动作"和"声音"，指出它们是了解每个人性格的线索，是面相学"符号"，并强调"仅凭一个符号判断某人性格是非常愚蠢的；应观察此人身上所有的符号，依据这些符号的共通之处来作出判断"。这之后，作者对人体进行了一番详细的描述，从脚一直谈到耳朵。在最后几章，作者按照形状将各种嘴唇或鼻子与各类动物一一对应。有趣的是，在这段分析开始之前，作者用相当长的篇幅讲述了狮子的"特质"和"习性"，认为这种动物的外貌特征在人们眼中揭示了一种可敬的性格。我们并不想过分夸大这些文章的影响，但不得不注意到，在兰斯内殿高处墙壁上的头像中，确实出现了一个狮头，并且与它邻近的人头十分相像。将人头变形为叶饰头或魔鬼头，将动物头做出人头的效果或反其道行之，这样的创作表明这些雕刻者是多么认同那些面相学论著的观点，又是多么坚定地相信一种深层的关系将性格与元素、季节、时令、年龄，更与动物、植物和矿物的世界相联结。

但兰斯并非唯一、也并不一定是首个致力于这类研究的工地。实际上，与此类研究相关的雕塑创作至少在 12 世纪就出现了，它起初是一门流行在艺术家圈子里的艺术，表现在作品中便是形形色色的鬼脸头像（图 66）。这些头像都藏在高大建筑物中人们无法接近的地方，因而实际上是不可见的。挪威的特隆赫姆主教座堂（cathédrale de Trondheim）拥有一批非常精彩的样本，它们制作于 1220 至 1235 年间；林肯大教堂

的中殿内墙面和内殿外立面上亦残留有此类作品，它们的制作年代在1220 至 1240 年间。这些头像的面容似乎取自一份收录极为广泛的图谱，此图谱应以模型绘本的形式得到了广泛传播。兰斯的头像特别引人注目的地方在于，它们融入建筑的方式异常灵活，所展现出的面貌丰富多样，所释放出的表现力与经过夸张处理的面孔所具有的冲击力在感觉上完全不同。

图 66　兰斯主教座堂内殿中的鬼脸雕塑，1240 年以前制作。

　　仍是在兰斯，笑容前所未有地出现在普通人像和天使像的脸上。这一笑容值得关注，它不应仅仅被理解为情感的流露，从定义来看，它还是某种社会行为的标志。相比之下，哥特式教堂大门两侧的人像通常一脸宁静。之所以会这样，是因为它们并不寻求向任何人讲话：雕塑家并没有为其设定任何对话者。而兰斯的两个天使露出笑容，是因为他们有对话的意图 [26]。在 12 和 13 世纪的传奇中，我们常常能看到"明亮的面庞"这一说法。根据惯常的描述，这种面庞会通过面色、眼睛或笑容传递光芒 [27]。在瑙姆堡的内殿中，创

[26] 如果我们知道天使在中世纪，特别是文学中，被描绘成多么完美的形象，就不会对笑容出现在天使像脸上感到惊奇了（参见 F. 讷贝尔 ［F. Neubert］：《从古代到中世纪末法国民间对面相学的理解》［«Die volkstümlichen anschauungen über physiognomonik in Frankreich bis zum ausgang des mittelalters»］，收录于《罗马式艺术研究》［*Romanische forschungen*]，第 29 卷，1911 年，第 557 至 679 页，专门涉及上述观点的文字始于第 578 页）。然而我们必须指出，在兰斯这一笑容并不只是天使才有。关于意图性，即理想目标观众这个问题，A. 弗拉赫（A. Flach）曾进行过专门的探讨，见其所撰写的《对表现主义运动的心理学研究》（*Die psychologie der ausdrucksbewegung*），维也纳，1928 年，第 98 页起。

[27] G. 魏泽（G. Weise）：《哥特式的精神世界及其对于意大利的价值》（*Die geistige welt der Gotik und ihre bedeutung für Italien*），第 447 页起："您尊贵的面容／在我看来如此笑容洋溢、如此明亮照人"，或"圆圆的脸庞、笑意盈盈的碧眼／小巧玲珑的嘴巴，边笑边露出明亮的牙齿"。

建者雕像也面带微笑。这些雕像表现的都是王公贵族，他们身着 13 世纪中期流行的服饰，在姿态上颇具法国风情：这些俗界人物出现于教堂中，而且是神圣的内殿里，并极力彰显他们的手势、表情、服装和标志物，这本身就是个重大事件。在一部十分经典的研究论著中，维利巴尔德·绍尔兰德（Willibald Sauerländer）指出，上述所有元素都力图还原一些理想化的，也是宫廷生活的代表性人物类型。这种理想化的处理又反映了社会行为在高度符号化后走向风格化的现象。绍尔兰德强调，这种风格化不同于艺术家的创造带来的风格化，不应将二者相混淆。他的强调非常有道理。回到瑙姆堡雕塑的例子，艺术家能从古典形式元素的图谱中取用材料，又能将栩栩如生的自然主义元素引入信仰空间，这或许要感谢订购方与众不同的要求。这份在当时任何其他同行都无缘享受的自由，得到了瑙姆堡艺术家的充分利用。他们凭借上述人物类型，也可以说是现成的角色和戏剧性格，构建了一幕再现封建世界的舞台场景，并且正像在 13 世纪的浪漫主义文学中那样，人物的姿态非常鲜明，让人一眼就能看出他的身份。

雕塑人物的服装一度是众多学科的研究热点。艺术史家研究服装通常是为了断定具象艺术作品的年代，偶尔也是为了利用这条线索调查当时社会内部某些特定的状况或人际关系。必须指出，虽然具象艺术作品构成了服装史研究最清晰直观的素材，我们却不认为它能从总体上反映中世纪的基本着装方式或服装样式：众所周知，华丽精致的着装遭到当时教界人士冷酷无情的抨击。教堂雕塑中的人物服装蕴含很多宗教方面的考量，它所反映的并非真实的历史情况，而是教会的态度。后者欲借助特定的服装指示特定的人物，这样做的结果是服装被赋予了道德意义。纵观 13 世纪雕塑中的服装，我们能感到一种极大的稳定性：从文字记载来看，当时的情况绝非如此，服装风格多种多样、千变万化。在纪念碑式雕塑中，古希腊长袍依旧大行其道，虽然当时流行的服装也越来越常见。

若要了解人们如何运用服装增强人物表现力、辅助道德宣传，我们

尤其应该看一看斯特拉斯堡教
堂西大门墙面上聪明和愚蠢的
童女组像（图67）。首先要指出
的是，早在12世纪上半叶，这
一主题中的部分人物就穿上了
当时流行的服装，而基本上总
是愚蠢的童女作此装扮。人们
常常以此来强调这些童女的世
俗之气，并将其与聪明的童女
持重、端庄的气质相对照。正
如拉昂大教堂保存的制于1230
年前的那组作品所表现的，聪
明的童女总像已婚妇女那样将

图67　斯特拉斯堡大教堂西大门右侧墙
面上的雕像，聪明的童女。

头罩起来——她们象征的不正是基督的配偶吗？

　　1277年后，在斯特拉斯堡的工地上，建设者似乎受到了1240年代
出品的马格德堡连环叙事雕塑的影响，在此处的组像中加入了一定的
表现性。斯特拉斯堡聪明的童女身着长袍和斗篷。斗篷或由扣子系住，
或由两端固定在流苏上的缆绳收紧。[28] 其中一位头戴面纱，用左手两
根手指在胸前捏住斗篷的横向挂带，这是我们之前已经指出的一种用
来显示威仪的典型动作。聪明的童女都罩着面纱，这些面纱或由一种
叫"沙佩尔"（chapel）的头箍固定，或只是简单地搭在头上。她们的
对面是愚蠢的童女，其中大部分都没有穿斗篷：这些童女的头部没有
任何遮盖，长发落至腰际，但在头顶处仍被一个圆圈箍住。被放在魔
鬼旁边的那名童女用右手推开她套在长袍外面的开衫，同时明确无疑
地向观者致以微笑。魔鬼则身着一件长开衫，侧面开缝，由扣子系住，
这种服装也被称为"科塔尔蒂"（cotardie）。他露出双腿——正如在特

里斯当（Tristan）的故事中我们看到的，这一动作在中世纪诗人眼中是为了显示男性美。此外，魔鬼头戴一顶王冠，脚上的浅口鞋扣着小皮带。在这些装扮的映衬下，从正面看，魔鬼颇为英俊潇洒。但转到背面，我们看到他身后趴着许多蛤蟆和蜥蜴。有一则叫《木桶骑士》的中世纪寓言，讲到魔鬼的英俊外表。从其描述来看，这位魔鬼长得很像斯特拉斯堡的那位"王侯"：

> 我跟您说的那名高贵男子，
> 正像我听别人说的那样，
> 身材健美，面容英俊，
> ……
> 但他实为忤逆之人，
> 背信弃义，口蜜腹剑，
> 桀骜不驯，自命不凡。
> 而且此人暴戾乖张，
> 他既不敬畏上帝，也不害怕任何世人。

同时期其他宗教建筑中聪明和愚蠢的童女穿得往往更加富有时代气息。吕贝克（Lübeck）有一组原先放在该市多明我会教堂中的雕像，便反映了这一情况：个性张扬的发型和头饰、剪裁十分讲究的长袍和斗篷以及做工异常精细的腰带或胸针，它们使这些人物看上去俨然是矫揉造作的贵族女性。这样的人物出现在托钵修会建筑中本就富有道德批判性，而它们所穿着的上层社会服饰无疑增强了这一性质。

这种紧跟时尚潮流的人物服装总是与另一项外在特征形影不离，这项特征又与艺术家的风格紧密相连。无论是夏尔特的圣戴沃多西（saint Théodose）——这个雕塑人物的身份还有待确认——还是兰斯的示巴女王、有待考证的圣日耳曼德普雷的希尔德贝尔特（Childebert）、瑙姆堡的格布尔格女伯爵，抑或麦森的阿德尔海德女皇，它们的身体都

夸张地展现出艺术史中所谓的"对立式平衡"（contrapposto）[29]。这种姿态赋予上述形象某种灵活性和优雅的风度。而风度和服装足以令这些俗界人物形象从众多宗教雕像中脱颖而出，获得自身独特的地位。它们因而也能够更加直接地与信徒展开对话。

斯特拉斯堡这座教堂的雕塑还包含另一种也是最后一种值得我们去挖掘的表现性元素，该元素的地位非常特殊——我们所说的就是卷轴状话语框。它一般表现为长长的羊皮纸，有时收卷起来，但在大多数情况下都是展开的，上面刻着圣训。这些文字可以说是被画上去的，它们在绝大多数存留至今的雕塑作品中都不可挽回地灭失了。

因此，卷轴状话语框是具有物质形态的元素，它也正是作为这样的元素得到艺术家的处理：其唯一的物用功能是被展开以供人阅读。因此，它会对画面中主要人物的动作形成制约，却又给这一画面带来文字上的支持：话语框中的文字可以是一段对话，也可以是对某个想法的表述。包含这两类文字的话语框总是出现在绘画或壁毯里。在雕塑中，话语框只跟随独立的人像出现，未曾登上门楣的组像画面。而在绘画中，话语框甚至可以从主要人物的口中伸出，以表示他正与另一个人物在对话。

还是在绘画中，话语框可以不受重力支配，出现在画面的任意位置，并且能以自身的装饰性参与图像风格的营造。就门洞附近的整身雕像而言，话语框的位置以及它与人像的关系受制于物理法则。这一元素的用途是标明每个雕塑人物的身份。然而在斯特拉斯堡，一些先知则将话语框赫然持于胸前，仿佛是在敦促观者阅读上面的经文。这种引入圣经文字的做法只可见于纪念碑式人物雕塑，而从不涉及门楣浮雕。在后面这种类型的作品中，故事完全依靠手势、表情和人物的排列组合方式得到展现，一切文字元素都被排除在外。就 13 世纪下半叶这段时间而

[29] 此概念来自意大利，指人体的一种站姿。采取该姿态的人体以一条细长的"S"形曲线为轴，将大部分重量放到一条腿上，并向相反的方向拉伸肩与臀，以保持平衡。这种样式由古希腊人创造，意在表现生命与运动。——译注

言，文字元素在手抄绘本中已经十分少见，在纪念碑式雕塑中却较为常见，但其在雕塑中的应用方式明显有别于在细密画、彩画玻璃、挂毯和壁画里。后几种艺术形式中的图像大都是叙事性的，文字是对故事的补充，这一补充所引入的并非描述性元素——描述这项工作由画家负责，而是补充性元素。补充性元素所带入的信息往往与时间相关：提示上下情节以及两个情节之间的关联，等等。如果说绘画图像因文字元素的出现而转变为插图，以配合贯穿整部书的文本，那么雕塑人物却绝不可能成为插图，文本永远在人像之后才进入观者视野，文本的功能不过是标明人物的身份。

斯特拉斯堡这个例子的极大示范价值还来自另外一个事实：在上述位于门洞附近的先知像诞生前，祭屏上和末日审判柱上就已分别出现带着某种戏剧表演性摆弄话语框的使徒像（1250 年后制作）和福音书作者像（约 1225 至 1230 年间制作）。话语框的表现功能在这座教堂中得到反复强调。仿佛直到 1275 年以后，斯特拉斯堡的长篇故事雕塑都还深受这个世纪上半叶叙事性细密画的影响。

然而，在同时期的其他宗教建筑中，卷轴状话语框却基本上发挥的都是补充性功能。譬如在夏尔特大教堂北大门左侧，我们能看到圣母领报和圣母往见两个雕塑画面。在每个画面旁边都有一位手执卷轴状话语框的先知。圣母领报旁那个头部佚失的先知像想必表现的是大卫，他手里的话语框原应刻有这样几个字："女子啊，你要听，要想，要侧耳而听！"（《诗篇》，第 44 章第 11 节）这种类比预示表现法亦可见于克洛斯特新堡（Klosterneuburg）修道院祭坛的装饰屏中，该作品出自凡尔登的尼古拉（Nicolas de Verdun）之手，每幅画面两边的侧柱上都有解说文字。在表现圣母往见的画面中，两个主人公各自将身体转向对方，而出现在一旁的先知则无疑在提醒观者，旧约中的预言在新约中最终应验。

我们多次强调彩绘的存在，无论它是在建筑、石雕抑或是木雕的表面。彩绘所制造出的是更高程度的视错觉效果，若复原这一效果，我们

将会看到与今天所见的哥特式教堂完全不同的景象。如果在这一景象中同时加入祭坛帷幕和盖布、内殿的壁毯、包裹圣物盒及其载体的彩色麻布——当然还有彩画玻璃，我们眼前出现的将是一座绚丽多彩的宗教建筑。它丝毫不会露出石头的原色，并且完全不同于今天流行的"素面朝天"的建筑。中世纪的人热爱颜色，这自 12 世纪起便成为一个显而易见的事实：他们将颜色穿在身上，用颜色装点周围的一切。关于建筑彩绘，我们前面已经看到，人们对爬墙小圆柱的颜色处理使其在视觉上脱离了它所依附的载体，侧柱上的雕塑相对于其背板也必定呈现出同样的效果。但是这些处理手段，即对雕塑形象轮廓的清晰勾勒，与模拟自然的审美取向并无必然关系。事实上，直到 15 世纪，颜色才开始与造型一道明确地被用来构筑"现实主义"。但在此之前，人们早已开始寻求用颜色制造材料效果。现存的证据表明，这种做法在 12 世纪便已有之。以制作于 1200 年前后的巴伐利亚（Bavière）菲尔斯腾里德（Furstenried）十字架像为例，雕像上的彩绘线条专门用于暗示阴影或光线。这些线条要表现的绝非形象的"现实主义"，而是其造型感：白色线条和赭石线条的并置会使观者感觉它们围住的平面是鼓起的。在 13 世纪，人们为雕塑上色的时候，完全把雕塑的表面当成一块平面。彩绘工匠的任务与在羊皮纸上暗示出凹凸感的画师所做的事情没有太大差别。渐渐地，人们开始结合雕塑载体所特有的性质进行上色处理：这是绘画的地位在 14 世纪上升的结果，该艺术追求重现一个比过去更为完整、更加多样化的世界。由于种种绘画新手段的问世，人们从此能够以极为细腻的笔触逼真地重现动植物和各种各样的质料，这为彩绘匠师打开了新的视野。但是如果认为彩绘匠师的任务在某种程度上受制于雕塑家的作品，那么我们就想错了。彩绘匠师的工作是制造视错觉效果，如在雕塑家留白的眼球上画出瞳孔和虹膜。16 世纪初，人们甚至在眼球上画出窗户的反影。上述视错觉效果在某种意义上是堆叠在石雕或木雕表面上的，这一表面在雕塑家将作品交付给彩绘画家时，已然处于最终完成的状态，仿佛其雕塑原本应是不用上色的。然而，仅仅是一道底漆——在木头表面粉刷

任何颜色之前都必须先覆盖的涂料——就会抹去雕塑表面的某些打磨细节。

像罗马式艺术中的习惯做法那样，在眼部瞳孔处嵌入玻璃料，或在衣服的边缘包上有凹凸感的锦缎，这些行为在 14 世纪就成为最流行的雕塑处理手法。人们这样做的目的一方面是增强形象的表现力，另一方面是通过材质的变换突出造型感，后一种目的在锦缎的例子中表现得尤为明显。

颜色赋予雕塑人物更强烈的真实感，在中世纪的各个时期，人们都对此深信不疑，《特洛伊传奇》（*Roman de Troie*）中的一段话可以作证：

> 它们经过这番上色
>
> 和造型处理后，
>
> 在任何一位观者眼中，
>
> 都仿佛是活的。

14 世纪的人对白色和灰色调画表现出明显的偏好。宗教建筑对光线的追求解释了为何白色在当时的建筑彩绘中占据主导地位。至于灰色调画，它自这个世纪初便构成了手抄绘本艺术的一项创新之举。由让·皮塞勒（Jean Pucelle）一手制作完成的珍贵作品——埃弗勒的让娜（Jeanne d'Évreux）的《时辰祈祷书》（*Heures*）[30]——包含一些半灰色调画，这些插图开创了风靡整个 14 世纪的一个新画种：带有褶皱的织物是用单灰色调呈现的，而皮肤、头发，尤其是充当背景的建筑或风景都被点上了颜色。此种处理为这些深受意大利自然主义和表现性流派影响的画面平添了些许不真实感。马肖的纪尧姆（Guillaume de Machaut）的作品——例如为卢森堡的博娜（Bonne de Luxembourg）创作的《圣咏经》

[30] 时辰祈祷书是一种私人祈祷用书，收录了一日中固定时间（如晨祷、晚祷等）的不同祈祷文，常常包含绘有每月劳作场景的月份表。——译注

图 69　《纳尔榜幕帘》，藏于巴黎卢浮宫。

（*Psautier*）和为法王约翰二世（Jean le Bon）创作的《德育圣经》（*Bible moralisée*），当然还有很多其他作品——同样在插图中采用了这种绘画手法。

关于灰色调画产生和兴起的原因，人们尚不明了。著名的祭台装饰作品《纳尔榜幕帘》（*Parement de Narbonne*）（图 69）便选择了灰色调画这一表现形式，该选择与作品的礼拜仪式功能密不可分，这块幕帘在整个封斋期都悬于祭台前部上方：它的灰色调刚好与这一宗教时节的氛围——"谦卑的格调"——相呼应。基于同样的道理，尼德兰祭坛装饰屏向外的那一面也使用了单彩画的表现形式。

在 14 世纪的手抄绘本中，灰色调画并非专门用来表现某些特定的故事情节或图像志。它是否会被画师采用有时取决于艺术创作上的一些考虑。以约翰二世的《德育圣经》为例，我们可以断定，正因为画师们在创作书中全部 5212 幅插图时统一使用了灰色调画的技法，他们的工作负担有所减轻。而在埃弗勒的让娜的《时辰祈祷书》中，灰色调的部分笔触异常细腻，因此这个画法于此处绝不可能为画师节省任何时间。而该书中出现灰色调画极有可能的一个原因是，画师力图通过增强单个以及组群人物的造型性，赋予这些形象强烈的雕塑感：它们反自然主义的特征使每幅画面看上去都仿佛是图像中的图像。总之，艺术家不想让观者认为这里的人物形象是对某一事件真实生动的再现，他希望观者在

每幅图像中都看到一座"纪念碑"。

有些画师同时也是雕塑家，因此画出近乎雕塑的形象是很自然的事。为贝里公爵让（duc Jean de Berry）创作了《圣咏经》（*Psautier*）绘本的安德烈·博纳沃（André Beauneveu）便兼做雕塑，想到这一点，我们就不难理解为什么这部绘本中的先知是用灰色调画的技巧表现的。这种手法甚至被用在肖像画中，沃德塔尔的让（Jean de Vaudetar）献给其主人、法王查理五世（Charles V）的《注释版通俗圣经》（*Bible historiale*）便提供了这样的例子。该书题词页上的细密画表现的正是献书这一幕（发生在 1371 年）：画中国王及其顾问的衣服与其他元素均不相同，是用灰色调表现的。卢森堡的温塞斯拉斯（Venceslas de Luxembourg）曾作过一首诗，后来得到傅华萨（Jean Froissart）的引用，该诗提及阿加马诺尔（Agamanor）于 1365 至 1390 年间绘制的一幅"黑白"肖像。

在一些情况下，人们选择灰色调画法是为了让图像显得低调，或满足特定的礼拜仪式需求，正如《纳尔榜幕帘》的例子所说明的那样，但这并不代表人们做此选择就没有其他的考虑。例如，艺术家有时将绘画和雕塑视为两种不同的表达方式（*modi*），选择灰色调画法便等同于选择雕塑这种方式：某些类型的画面总是以灰色调画——亦即雕塑——的面貌出现，另一些则总是表现为彩绘。这种现象仅仅用单灰图像的谦卑气质是无法解释的。而我们能想到的一个更为合理的缘由便是，艺术家想用不同的表达方式对应不同类型的画面，以此强调这些画面在性质上的区别。

有时，上述方式区分法甚至被用来比较两种介质的高下，以满足特定的理论需求。在分析克拉科夫圣母教堂的祭坛雕塑屏时，我们已经看到维特·施托斯如何用尽手段来展示雕塑的力量。而在罗伯特·康平和罗希尔·范·德·韦登的作品中，绘画高于雕塑的理念则显露无遗。

以巨幅祭坛画为框架，罗伯特·康平曾处理过一份与复活节期间的民间宗教庆典相关的图像志方案。这件作品便是藏于伦敦的塞兰伯爵三联画（*Triptyque comte Antoine Seilern*，图 69），专家们一致认为此画的

图 69　弗莱马尔大师（即罗伯特·康平）创作的塞兰伯爵三联画：施主、基督入殓、基督复活。藏于伦敦考陶德艺术学院画廊（Courtauld Institute Galleries）。

创作年代在 1410 至 1415 年间。其中央屏板上画的是基督入殓；左翼是在空十字架下祈祷的施主；右翼是基督复活。施主所面向的是入殓场景，将该场景与他联结起来的是亚利马太的约瑟左后侧手执长矛的天使。天使露出痛苦的表情，一只手抬到嘴边，目光投向施主。在入殓这一幕中，另一个人物形象在画家的安排下扮演（与天使）同等重要的角色，这就是三个马利亚中的一位，她完全背向观者，跪在石棺前，手握裹尸布。通过赋予这个不见面孔的身躯极为强烈的物理存在感，康平将其处理得极具体量感。如果按照讲故事的顺序，从左屏看向中屏，再到右屏，我们将看见中央画面上的人物是多么高大而富有纪念碑性，画面本身又是多么富有空间上的临近感。相比之下，左边空荡荡的十字架和右边复活的基督则在重要性上明显降了一档。

　　罗伯特·康平的绘画富有雕塑的气息，这一点已无数次被人指出。然而，在塞兰伯爵三联画的例子中，标志性的造型感却另有一个出现的理由。那就是在 15 世纪初，复活节期间的典礼——瞻仰十字架、下十字架和举十字架仪式——尤其需要具有三维感的十字架主题再现来配

合。关于纪念碑式入殓像——在勃艮第及受到其影响的地区常能看到的那类作品，根据 1408 年的一段记载，我们得知斯留特尔曾为尚摩尔的查尔特勒修道院设计过一件。该作品必定构成了这类入殓像漫长发展史的起点。康平多半见识过此作，也一定见识过 12 世纪默兹派艺术家制作的十字架箱，他将三联画的顶边做成四道半圆形拱，想必正是受到了十字架箱的影响。此外，塞兰伯爵三联画的背景一律是金色的，这肯定了人们的一种推测，即此画在刻意模仿金银浮雕制品。

不久之后，当罗希尔·范·德·韦登受鲁汶的弓弩手集体委托，就同一主题进行创作时，他也非常明确地搬出了雕塑传统，而这一次对他产生影响的是表现下十字架的雕塑（图 70）。他并没有像康平那样选择金色的背景，而是将形象别出心裁地安排在具有真实感的"舞台场景"中：下十字架这一幕被放在了一个箱体内，而这个箱体完全是在木板上画出来的，它不太深，配有拱肩装饰，后者当然也是被画上去的。罗希

图 70　罗希尔·范·德·韦登，《基督下十字架》，马德里普拉多博物馆。

尔向我们展示的，与
其说是一个事件，不
如说是这一事件的三
维画面。他以此展示
了绘画作为视错觉艺
术与雕塑相比所具有
的优越性。通过此举，
画家希望确立绘画这
门艺术的神圣地位，
永久地证明绘画比它
的对手——雕塑——
更有资格出现在中世
纪末期的民间宗教庆
典中，也更有能力向
信众呈现具有强大吸
引力的画面。

图 71　胡伯特和扬·凡·艾克，《羔羊之礼拜》祭坛画，
箱盖闭合时所呈现的画面，根特圣巴丰大教堂。

让我们回到灰
色调画这个话题上来：在根特（Gand）的《羔羊之礼拜》（*Agneau mystique*，图 71）祭坛画中，屏板的外面绘有两位用灰色调画法表现的圣徒。通过这种方式，祭坛画的作者凡·艾克兄弟，将一种与众不同的真实感引入了图像。这些圣徒形象不再是历史人物的生动再现，而近乎于雕塑或图像。它们与以假乱真的壁龛一起在祭坛画中逼真再现了教堂外立面上的雕塑方案。祭坛画于是成为教堂建筑的一种写照。

自 15 世纪末起，素色的祭坛雕刻屏在（日耳曼）帝国愈发常见。所谓素色，就是在雕刻屏上只出现一个颜色，用来表现人物的皮肤和瞳孔，有时也用来强调衣服的镶边。采用这一处理手法的雕塑看上去很像半灰色调画。人们选择该手法并不是出于节省人工的考虑，而似乎是为了响应改革宗教图像的号召：此时彩绘被扣上了不小的骂名，成

为贪慕虚荣、奢侈腐化的标志。保持了木头原色或仅着淡色的形象和
画面有一种去物质化和回归精神内涵的倾向，而这一精神内涵正是宗
教图像在 15 世纪当中所丢失的。上述新类型的图像很快在宗教改革运
动中得到了提倡。

人物形象的衣褶严格来说不属于表现性元素。在我们看来，它是了
解作品风格的重要线索，人们总是将这个线索单独拿出来，而不是将它
与其他因素结合起来加以研究。从现实情况来看，衣褶也确实与风格高
度统一，以至于人们常常因此而忘记它在不同种类的布料上应表现出不
同形态这一事实：细棉布或丝绸与厚重的粗麻布所产生的褶皱在外观上
是不同的。制布工业的最新动向因此构成了雕塑家在处理衣褶时的基本
参考信息。

然而，艺术作品中那种宽大到妨碍身体做出动作、褶皱层出不穷
的衣服并不反映历史上人们真实的着装习惯。这种衣服自 1420 年代首
先出现在荷兰绘画中，20 多年后又出现在雕塑中。它们体现的是一种
审美观念，带着这种观念，艺术家投入到一场形式创作的游戏中。就
此类游戏而言，最富智慧的玩家恐怕是丢勒，这一点在他的作品里得
到了展现。

衣褶的处理方式对于雕塑的整体风格来说具有决定意义，该意义因
一个事实而得到深化，这就是当时的雕塑追求人体的隐灭，或者至少不
刻意展现人体。哥特式人像的整体构架与文艺复兴不同，并不是由人体
结构决定的。只有向前托送胯部这个姿势继承了古代的"对立式平衡"
法则，为衣褶构造规定了大致线条。哥特式衣褶是非模仿性体系，其形
态自成一个封闭的系统，制造出自身特有的逻辑，同时凝聚了艺术家的
标志性形式观念。这一点在兰斯和亚眠正立面或夏尔特袖廊外立面上的
整套雕塑中很容易得到验证。我们从中一眼就可以看出，通过衣褶的互
动关系，这些雕塑人物在彼此之间建立起一种有节奏的平衡感。而衣料
材质则很少得到表现。一个明显的感觉是，中世纪普通人的着装不断向
宽松、便于运动的方向发展，而当时的具象艺术则趋于将这些俗界服装

塑造得愈发富有结构感、愈发脱离身体。

衣褶不仅仅是标示教堂立面形式节奏的"着重号"，它还与建筑，更确切地说是与线脚元素相互关联，这一点我们绝不可忽视。衣褶内凹的部分可以在不同程度上从背景中"跳"出来，形成管子状的元素，与相邻的部分共同形成类似于两条半圆凹线脚夹一条半圆凸线脚的体系。尽管人们从来没有发掘过这两者之间的相似性，更没有道理将这一性质系统化，但是可以说，衣褶构成了建筑曲面近乎抽象的版本。无论对前者还是对后者而言，外凸的形状——衣褶突出的部分或半圆凸线脚——都通常在视觉上被两道浓重的阴影所夹裹。我们不禁要再次强调，当时雕塑表面的颜色若不是加重了褶沟的纵深感，便是以相反的方式加强了褶棱的凸起感。教堂内的爬墙小圆柱也是这样从衬板上"跳"出来的。

对于衣褶与线脚之间的相似性，我们不应过度解读。刚刚进入 13 世纪之时，很多雕塑人物都身穿细褶长袍，这种极细的衣褶在当时的线脚元素中找不到可以与之相对应的类型。尽管在同时期的建筑中，我们能看到杏核形凸线脚，其棱部呈细线状，有点像"1200 年风格"的衣褶，但它仍不足以与之形成类比关系。衣褶鼓胀起来，摆脱身体的限制，形成一套独立的形式体系，是从 1240 年代开始。这一次，又是巴黎圣礼拜堂的使徒像为我们提供了最为生动鲜活的实例。在这些雕像中，衣褶的凸棱简直是垂直而立的半圆凸线脚，形似管风琴的排管（见图 64）。褶皱这种日益夸张的造型感将我们径直引向了其富有建筑构造感的终极形态。自克劳斯·斯留特尔开始，这种样式的衣褶在欧洲北方哥特式艺术中流行起来，随之占领了这一艺术的整个终期阶段。在此，我们仍然要看到同一体系中存在不同的表述方式，这些方式的并存证明，体系由话语类型（genera dicendi）决定。有趣的是，向我们提供相关证据的不是雕塑家，而是画家——胡伯特和扬（Hubert, Jan Van Eyck），即凡·艾克兄弟。上述证据就存在于此二人为根特圣巴丰大教堂（Saint-Bavon de Gand）创作的，也是我们刚刚提到过的多翼祭坛画（完成于 1432 年）中。在此作品内，历史中真实存在的人物——作品的施主乔

斯·伍德（Joos Vyd）及其配偶伊莎贝尔·伯朗特（Isabelle Borlunt）——穿着的衣服宽大而厚重，在某种程度上得到了现实主义的处理，他们的衣褶表现为一堆尖锐的折角，集中在底部，即衣服接触地面并水平摊开的地方。然而，被画成石雕的两位圣约翰所穿的服装却被处理成了富有结构感的果壳形状，由管子般的褶皱构架而成，将整个身体从上至下完全遮住。对俗界人物的服饰起支配作用的重力法则到了圣徒的衣装上便失去了效力。此处对圣徒的再现传达出一种"庄严的格调"，这种格调走的是反自然主义的道路。正是借助该道路，画家才得以自由自在地对形式展开探究。

　　就在凡·艾克兄弟的祭坛画进驻根特教堂之后不久，阿尔贝蒂（Leon Battista Alberti）发表了他的小册子《论绘画》（*De pictura*）。这本书第二卷探讨的是"活物的运动"，其中有一段话专门讲到"织物的褶皱"，很值得一提："我们希望看到随肢体运动而变换造型的服装，然而在现实中，衣服却往往因布料的性质而显得非常沉重，总是垂向地面，无法形成褶皱。为了解决这个问题，创作者应该在画面的一角描绘西风神仄费洛斯（Zéphir）或南风神奥斯忒尔（Auster）的面孔，仿佛他正在云中向人物吹气，导致人物身上的衣服向相反的方向飘动。这样，我们就能获得一种优美的效果：在人物受风的那一面，衣服紧贴在身上，因而身体隐约可辨，几近裸露；在人物背风的那一面，衣襟被风高高吹起，在空中完全展开。在采用吹风这一手法时须特别注意，切莫搞错衣服飘动的方向，画成逆风而动；也不要将褶皱处理得过于突兀或过于僵直。"

　　阿尔贝蒂将衣褶描绘成瓦尔堡所谓的"活动的饰物"，认为它既将动作引入图像，又使人体显露出来。然而，这绝不是弗兰德斯画家笔下的衣褶。这些人作品中的衣服都十分厚重，不但不因任何外力而运动，反而形成稳定的"建筑"，并通过复杂的装饰花纹获得节奏感。画家对它们的处理有些"立体主义"的味道。这不仅仅因为弗兰德斯绘画中衣褶呈现的直线和锐角与布拉克（Georges Braque）或毕加索画中的折线网格不可否认地相似，而且更因为两种绘画里的空间感都与阿尔贝蒂在

上面的论述中所提倡的截然相反。弗兰德斯画家塑造的衣褶倾向于将立体的织物摊到一个平面上。而衣服作为物质所具有的宽广度似乎也很容易在绘画的平面上展开，为纯粹的形式探索提供场地。这一探索既制造出圣徒形象所应具有的"庄严的格调"，又构成了久负盛名的弗兰德斯艺术最为精妙的地方，并供这门艺术的行家细细鉴赏。

类似的形式处理手段还可见于很多其他作品，例如《教士德帕勒陪伴的圣母与圣子》（*Madone du chanoine Van der Paele*，藏于布鲁日）和《掌玺官罗兰》（*Chancelier Rolin*，藏于卢浮宫），后面这幅作品中端坐的圣母是我们所真正关注的：其外套被处理成一件独立于其他元素而存在的物品，反映出一种特别的装饰逻辑。这让我们想到了弗莱马尔大师创作的那些圣母（在伦敦或马德里）以及法兰克福的圣维洛妮卡（sainte Véronique de Francfort）。这些人物的服装在处理手段上展现出同样的风格。借助深陷进去的衣褶，外套面向观者的那个弧面得以聚敛到同一平面上，同时，尖锐的折角又形成一套装饰网格。这一抽象化法则被丢勒推向极致：看到褶皱形成的体系可以如此自我封闭，与躯体再无任何联系，也摆脱了物理法则的束缚，丢勒索性越过长袍和外套，直接尝试表现皱皱巴巴的棉垫。

在一幅保存于纽约的素描作品背面，丢勒画了棉垫和自画像。面孔的旁边是他的一只被放大的手，食指、中指和拇指紧紧聚拢，仿佛捏着一小撮石墨（图72）。展现丢勒素描师身份的自画像与棉垫出现在同一张纸上，这个事实支持了人们的猜想，即棉垫上的断褶完全出于画家的想象。[31] 通过上面的分析，我们知道了弯折的褶皱自那个世纪初起所享的待遇以及它们在"庄严的格调"中的衔接方式所体现的威严性。带着这些认识，我们不禁要将丢勒的上述练习——某种对褶皱的面相学研

[31] 作者认为素描不仅是模仿的手段，更是辅助认知的工具（详见本书第340页）。通过素描，人们可以表达内心的构想。故而展现丢勒素描师身份的自画像于此处的出现，促使人们认为棉垫上的断褶是画家在头脑中自行设计出来的，而非面对真实物体摹画而成。——译注

图72　阿尔布雷希特·丢勒，对
棉垫进行的研究和自画像，纽约
大都会博物馆。

究——解读为一种近乎嘲讽的行为。

　　让服装看上去既是服装，又是有造型感的抽象形式，这是当时的画家所力图制造的效果。该效果在丢勒那里得到了异常明确的呈现。在一幅帕萨万特（J.-D.Passavant）于19世纪获得的素描中（图73），丢勒画了一位纽伦堡贵妇和一位威尼斯贵妇，两人比肩而行：前者身材略为娇小，她向身边的同伴投去艳羡的目光，而那位威尼斯贵妇却完全不予理会。她们两人均穿戴着自己最漂亮的衣饰，威尼斯女人所穿长裙的腰线紧贴胸的下部，裙摆从腰线一直垂到地面，形成细长、笔直的衣褶。而纽伦堡女人用左前臂将裙摆兜起，这个动作在15世纪的圣徒雕像中很常见。通过该动作，纽伦堡女人在其胯部兜出一只三角形大布袋，将一堆弯折的衣褶包在其中。正像帕诺夫斯基指出的，丢勒在此所展现的不仅是两个完全不同的社会，更是两种完全不同的女性类型。极为有趣的是，借助纽伦堡贵妇这一形象，丢勒揭示了晚期哥特风格的面貌。上述

图 73 阿尔布雷希特·丢勒，两位女性的素描画像，美茵河畔法兰克
福（Francfort-sur-le-Main），施泰德艺术馆（Städelsches Kunstinstitut）。

两位俏丽的贵妇具有同等的社会地位，却各自对应两种截然不同的风格
表述。德国女性"谦卑的格调"在时尚的威尼斯女郎面前显得格外寒酸。
但可有人想到，这位纽伦堡贵妇以其自身形象，代表了于 13 世纪上半
叶诞生在法国北部，并流传了很久的一门艺术最终的形态和状态。

第六章

哥特式艺术作品的创制与传播

.

在 12 世纪，写实的创作意识仅仅出现在仿古艺术作品中。天才的默兹派金银匠于伊的海尼耶（Reinier de Huy）制作的《列日洗礼盆》便是一例：盆表面的浮雕揭示了创作者对人体解剖结构的敏锐洞察。他的这种能力在很大程度上来自对古代铜器的深入了解。但仅凭这一了解，艺术家尚不足以创作出洗礼盆上那些行动无比自如的人物：于伊的海尼耶也对人体进行直接的观察。他这件作品毫无疑问制作于 1117 年，也就是说，此后没几年，欧坦那块雕刻着罪人身躯的门楣浮雕就问世了。

上述浮雕的作者凡尔登的尼古拉与海尼耶所接受的艺术训练相同。尼古拉的这件作品流露出对自然形式同样敏锐的感受力，但却与古代艺术关系略微疏远。同样受古代艺术熏陶的还有一批意大利南部的创作者，他们效命于霍亨施陶芬王朝腓特烈二世（Frédéric II Hohenstaufen）的宫廷。这些人在创作手法上吸取了来自古代晚期肖像艺术的理想化表现法：柏林博物馆收藏的大约制作于 1240 年的半身胸像便是一例。它近似于腓特烈二世为卡普阿（Capoue）的纪念碑式大门订购的雕塑，其所直接参照的模型应来自安东尼会的艺术。在此作品中，人物的胡须得到了罗马式雕塑中常见的那种风格化处理。尽管创作者在头部的某些地方使用了弓锯钻（trépan），即采用了雕刻手段，但在胡须处使用的仍是金银器的制作技术。由此可见，形式的几何化一直是肖像艺术稳定的外在特征，

该特征甚至出现在著名的巴列塔（Barletta）古代胸像，这件被认为再现了皇帝真容的作品中。据我们所知，13 世纪最早的肖像都以雕塑为表现形式，直到 14 世纪中叶才出现肖像绘画。这其中的原因不难找寻：雕塑是对人体在物理上的完全翻制，被视为最能还原人物外貌、动作和仪态的艺术形式。

在肖像雕塑艺术发展史中，我们能看到某些出乎意料的现象：雕塑家的最终目标并不是将人物面容刻画得惟妙惟肖，哪怕在其大张旗鼓地宣称自己制作的是"肖"像之时。真实的情况是，有一批较为固定的形式在雕塑家当中广为散播，代代相传，并在传播过程中发生了不可抗拒的微妙变化。对具象表现传统的忠实继承不仅构成了当时所有艺术家的追求，更催生了甚为独特的形式创造程序，这一程序又深深地影响着创造行为本身。如果说模型的传播有据可考，那么它在不同介质之间转换的机制仍非常神秘。只有细致审视每一件相关作品，既考查其做工，又观测其概貌，我们才能对上述机制形成大体的认识。

王室肖像：新式的模型

从最新的研究成果来看，在王室人物肖像发展成为一门独立艺术的漫长过程中，菲利普四世（Philippe le Bel）在位期间的一系列举动发挥了最主要的作用。诚然，那个时期的作品存留至今的并不多见，但借助丰富翔实的文献记录，我们可以复原当时王室肖像艺术的全貌。这一面貌反映了那个时候被推向全新高度的王权意识形态。此前还未曾有哪个法国国王将该意识形态发展到这种地步。菲利普四世生前不仅注重自身形象的塑造，也热心前代君王形象的树立。在巴黎中世纪王宫（Palais de la Cité）的大厅中，他命人摆上了从法腊蒙（Pharamond）开始的所有法国国王的全身像：这套雕像主要由宫廷雕塑家马里尼的昂盖朗（Enguerrand de Marigny）制作，后来交由其继任者奥尔良的埃夫拉尔

（Évrard d'Orléans）完成。1314 年菲利普四世亡故之时，大部分人像应该还都安然立于老王宫内。1300 年前后，菲利普四世命人制作了路易九世（Louis IX）和其配偶普罗旺斯的玛格丽特（Marguerite de Provence），以及其六个子女的全身立像，并将它们安放在普瓦西（Poissy）的次级修道院中。此外，他还命人将自己的形象刻在老王宫梅尔西耶长廊（galerie Mercière）的隔柱上，并命工匠在该形象侧旁添上了马里尼的昂盖朗之像。1304 年，菲利普四世的雕像又现于他参与创立的纳瓦尔学院（collège de Navarre）中：这一回，他以作跪拜状的施主形象与其配偶纳瓦尔的让娜一同出现在学院圣母教堂的侧廊内。

眼看大限将至，这位国王想为已经非常充实的个人图像志再添加一些内容。而后来实际发生的比国王所设想的还要花哨，因为从殡葬礼仪开始，做法就花样翻新了：与客死异乡的圣路易（即路易九世）不同，这位死在自家土地上的国王，其遗体得到了防腐处理，面孔置露在外。他按照 1260 年代加冕礼礼规的要求，身着国王束腰衣，右手执权杖，左手握司法节杖，头戴一顶王冠。总之，菲利普四世心脏所在之墓的雕刻者是这样表现其入殓时刻的面貌的。该石棺于 1327 年以前制作完成，安放于普瓦西。上述王权标志物以及司法节杖此后成为了整个中世纪末期君王图像志中固定不变的内容。

1300 年，阿尔图瓦的领主罗贝尔（Robert d'Artois）命人在埃丹城堡（château de Hesdin）的走廊中悬挂了一排历代国王和王后的石膏头像。这套作品后来又得到扩充，因为在查理四世 1322 年即位后不久，人们又制作了新国王的头像，"使其从此能与那些先王一起出现在走廊里"[1]。1308 年，罗贝尔的女儿和继承人阿尔图瓦的玛欧（Mahaut

[1]1300 年的这份订单所规定的材料确切地说是石膏和蜡。之所以作此规定，"是考虑到为（玛欧）卧室那组石膏头像的制作提供铸模"；7 年后，人们为城堡走廊中的那组头像戴上了锡制的王冠；1316 年，人们又购买了玻璃料，"为这些头涂上了釉彩"。从历史记载中我们得知，玛欧命人复制了走廊中悬挂的头像，在自己的卧室中也挂了一套（J. M. 里夏尔 [J. M. Richard]：《玛欧——阿尔图瓦和勃艮第的女伯爵 [1302—1329]》[*Mahaut, comtesse d'Artois et de Bourgogne (1302–1329)*]，第 331 至 343 页）。

d'Artois）为布洛涅（Boulogne）的教堂订购了一件表现其夫跨马而坐的骑士像（可能为整身雕像），"以纪念阿尔图瓦伟大的领主"。

上述这些肖像方案有不少都体现出一个对当时的肖像来说前所未有的特点，那就是时事性。雕塑家往往要在一套方案中同时表现已经亡故几个世纪的人物和在世者。以上文提到的普瓦西那组王家人物雕像为例，当菲利普四世命人将克莱蒙的罗贝尔（Robert de Clermont，路易九世之子）肖像摆放在袖廊时，此人尚存于世。而菲利普本人也是在有生之年就看到其肖像出现在自己创立或扶持的机构屋院中。实际上，此时存在两种截然不同的关于君王像的看法：一种坚持理想化处理的基本原则——可被称为"回顾式肖像"，另一种偏重"现场"的观察。这一观察在当时定能达到非比寻常的程度，否则中世纪学者让丹的让（Jean de Jandun）不会在将近 1323 年的时候就老王宫大厅中的国王雕像写下这样的评论："那里还有一些全身立像刻画得异常精准到位，以致于乍看之下，人们几乎把这些雕像当做活生生的真人。"就在同一个时代，但丁也因地砖上的图像活灵活现而对它们赞赏有加。

要想尽可能地了解肖像创作领域在 1300 年前后产生了哪些新观念，我们当然还得回到墓葬雕塑的例子中。从编年史的记载来看，当时雕塑家的创作从观察活生生的模特开始。以拉提斯堡（Ratisbonne）主教（卒于 1296 年）的要求为例，他生前订购的是"一件要雕刻得非常像他本人的陵墓雕像"。《奥托卡编年史》（Chronique d'Ottokar）中有一大段对哈布斯堡的鲁道夫（Rodolphe de Habsbourg）陵寝的记述，亦为我们提供了相关的例证。从这段文字中我们得知，作者从未见过如此逼真的人物具象作品；"技艺娴熟的雕塑家"为了尽可能忠实地再现皇帝的真容，竟然认真到点数其脸上的皱纹，并将它们一一刻画出来。随着皇帝渐渐变老，艺术家还不断修改原本已经成熟的肖像。这部编年史的作者随后对肖像的制作和墓志铭的撰写这两项工作进行了直观的比较，他指出前者所耗费的精力若用在后者上，所产生出来的碑文纵使大教堂的一整面墙都将装不下。还原君王的面貌特征和歌颂其美德看上去都是补充性工

作，但在难度上却无法相提并论。[2]

在 13 世纪，人们越来越追求隆重的葬礼和华丽的陵寝。这些做法引得当时的学者纷纷撰文发表议论。托马斯·阿奎那在其文章中引述了圣奥古斯丁的一段话——"我们为死者之躯所做的一切都无涉于永恒的生命，它们只是我们作为人应尽的义务"。他继而指出人们普遍选择将尸体掩埋起来出于两个动机："一个着眼于生者：从身体的层面来讲，避免人们因看到腐尸、闻到其恶臭而遭受刺激、身感不适；从灵魂的层面来讲，深化人们对复活这一教理的信仰。另一个动机着眼于死者：人们看到其墓，便会思及其人，为他祷告。"一座漂亮的陵墓"会令观者心生悲悯，不由得发出祈祷"。人应珍重自己的躯体，因此，"忧虑自己死后身形何往乃人之常情"。应该看到，这场关于灵魂和躯体的哲学大讨论与墓葬艺术的发展密不可分。其中，托马斯·阿奎那对躯体地位的评价——灵魂把躯体当做工具来使用，以及大阿尔伯特对该观点的宣传，极大影响了这门艺术。但如果像帕诺夫斯基那样，仅仅从该艺术中看到这层宗教和哲学上的意义，亦即末世论（eschatologie）的影子，那么我们就未免有些褊狭了。以《托马斯·阿奎那神学大全补遗》（*Supplément à la Somme théologique*）为例，该书引述了圣奥古斯丁对"纪念碑陵"（momument）词源的分析，指出该词来源于两个拉丁语词汇——"monere"和"mentem"，它们合起来表示"令人想到某人"。陵墓建筑的纪念功能在这一分析中得到了明确无疑的肯定。此外，陵墓群的空间布局有时能直观地表现某种历史认识：在路易九世订购并于 1264 年落成的王室墓群中，不同石棺所占据的空间位置是人们严格地按照一套秩

[2] 在丢勒著名的版画作品《鹿特丹的伊拉斯谟（Érasme de Rotterdam）肖像》中，我们能看到类似的对比，即文字与具像再现之间的价值比较。作品中的拉丁语铭文指出，此画是丢勒通过现场观察伊拉斯谟创作的，希腊语铭文则强调，伊氏的著作比这幅版画更能忠实地再现其人。可参见 E. 帕诺夫斯基：《阿尔布雷希特·丢勒的生活与艺术》（*La Vie et l'Art d'Albrecht Dürer*），写于 1943 年，由 D. 勒·布尔格（D. Le Bourg）译成法文，1987 年在巴黎出版，第 356 至 357 页。

序来确定的。这一位置与墓主人生前在王室大家庭中所发挥的作用相对应。上述秩序后来被路易九世的继任者所更改，但无论如何，路易九世都在墓群所在教堂的地面上展开了一幅历史图景，该图景显示了君主制度的一统性，并可能在其设计之初就包含着辅助记忆的功用，旨在帮助人们以空间为切入点记忆王室谱系和朝代顺序。

菲利普·奥古斯特是第一位享受隆重葬礼的法国国王。而在英国，金雀花家族（Plantagenêts）初登王位之时，王室殡仪就已经开始显露它独有的特色：死去的国王身穿王室成员专属披风，露出面庞，头戴王冠，手执权杖。王权标志物于此处的出现，昭示了加冕礼与葬礼之间的关联。1218 年，神圣罗马帝国皇帝奥托四世（Otton）驾崩，他在葬礼上也佩戴着各种王权标志物，身着接受加冕时的礼服。在法国，自 1252 年起，王后亦开始享受王室丧葬典礼的待遇。不过君主若是在征战过程中死于异国他乡，那么他佩戴各种王权标志物盛装亮相葬礼的愿望无疑便化为了泡影：这种情况降临在了勃艮第公爵大胆菲利普头上。人们的补救办法是将其内脏取出单独掩埋——这位公爵的脏器家位于纳尔榜，其身体的安息之所则在圣德尼。正是这一做法引起了纪尧姆·杜朗的警觉，他认为"人不能同时有两个陵寝"。

一人多墓现象在 1300 年前后变得平常起来，甚至连死在自己领土上的王侯都采取这种做法。卒于枫丹白露（Fontainebleau）的菲利普四世在其 1131 年的遗嘱中要求人们将他的身体安葬在圣德尼，心脏安放在普瓦西。在英国，国王爱德华二世（Édouard II）像大胆菲利普一样，也因死后无法立即得到安葬而在 1327 年被迫"尝试"了一些新做法：人们将其遗体掏空，对其进行防腐处理，然后扣上棺盖，并在上面放置一幅饰有权力徽章的国王肖像。在棺盖上放置君王画像的做法直到 1422 年才传入法国，似乎最早出现在查理六世（Charles VI）的葬礼上。如果说君王坟墓上的造型性再现作品力图永久定格棺中之人的形象，那么上述画像则旨在发挥象征作用，在物理意义上代替棺内的遗体来供人瞻仰。

为了给同一人的不同坟墓提供相应的身体部件（心脏、肠胃、皮肉

等）而做出类似于毁尸的举动，这一违反道德和宗教伦理的观念值得我们将其放入中世纪末期人类学景观这个更为广阔的视野中进行考察。起初，死者图像的职责是还原遗体因死亡而业已丧失的有机特性，从而达到令观者心生敬畏的最基本要求。这些要求促使人们剖开遗体，在其内部进行发掘。于是在历史上，具有象征意义的人体解剖出现后不久，科学研究性人体解剖就诞生了。在圣德尼王家墓群的方案中，旨在表现生者的纪念性雕像和旨在表现死者的陵墓雕像之间的相互影响和渗透十分明显。大多数陵墓雕像都是"仿"死者卧像，即以站立的姿势躺倒在棺盖上的死者形象。人们在雕塑形态上将仰卧和站立这两个姿势区分开是13 世纪末才开始的。首个见证新变化的作品似乎是安放在圣德尼的阿拉贡的伊莎贝尔（Isabelle d'Aragon）之棺。在此作品中，衣褶不再顺着身体形成的水平线直挺挺地端立，而是向棺盖自然垂下。此外，我们还能看到一个新颖之处（这在大胆的菲利普墓中亦有所体现）：伊莎贝尔的卧像用白色大理石打磨而成，棺盖却用黑色大理石制成。上述两个新现象反映了墓葬雕塑在审美上的独特之处，亦即它不同于教堂外立面上的纪念性雕像的地方：前者相对而言趋于扁平，但由于人像与其载体（棺盖）分别使用了不同材料，二者截然相分，扁平效果并不明显。这一视错觉主义的处理手法是一条重要线索，可以帮助我们了解后文中将被称为"现实性原则"[3] 的事物。

　　文字记载显示，用面具将死者的头罩起来是较晚出现的做法。然而，埃丹城堡的头像长廊表明，在 1300 年的时候，头颅在人们心目中具有无比的重要性，只有这个部位才被认为能够代表整个人。头的象征功能得到了菲利普四世的外科医生蒙德维尔的亨利（Henri de Mondeville）的认同，他将身体的不同部位纳入一套等级体系中：位于体系顶端的是头，正中央的是心脏。某些部位因其脆弱性而占据较为高

[3] 在棺盖和卧像分别使用了不同材料的情况下，彩绘就只发挥辅助性作用了。它仅仅使某些细节更鲜明，抑或将纹章图案勾勒得更清晰。

贵的位置，例如面孔。在圣遗物的等级体系中，头部残片具有徽章意义，属于最重要的那一类。最后要说明的一点是，用君王的头部代表其整个人并非偶然的选择，我们在下文中将看到在 12 世纪文学中，头颅已经成为国王的隐喻形象，而身体则象征国王治下的社会。

我们有理由认为，埃丹城堡那组头像的作者拥有圣德尼墓群雕刻者所没有的突出人物容貌个性特征的能力。对容貌的研究在 13 世纪被视为一门科学：霍亨施陶芬王朝腓特烈二世宫廷中的大学者米歇尔·斯科特（Michel Scot）曾就星相学写过一部科学论著，在其中专门谈到了面相学。14 世纪初，阿尔贝图斯·穆萨图斯（Albertus Mussatus），即我们多次提及的大阿尔伯特，使用一套非常精确的语言对皇帝的面容进行了描述。在这个时期的骑士爱情诗歌中也越来越多地出现用于称呼身体和面孔各个部位的新词汇——申克的康拉德（Konrad von Schenck）用了至少 8 种不同的方式指称嘴巴。面孔于遗体运送过程中置露在外（正像菲利普四世的遗体所经历的那样），这一现象肯定了个人面貌特征渐趋重要的推断。但葬礼面具在这个时期得到使用的可能性并不能完全被排除，哪怕我们承认阿拉贡的伊莎贝尔在克森扎（Cosenza）的雕像所表现出的生硬的笑容是由石头引发的意外所致。[4] 就我们所掌握的情况而言，"肖像刻画的欲望"最早出现（1320 至 1380 年间），正是在墓葬雕像中，虽然此时的雕像仍然遵循 13 世纪所风行的种种理想化原则。大胆菲利普（卒于 1285 年）卧像（图 74）纵使没有揭示尊重死者面容的大趋势，至少也流露出一种个性化塑造的意愿。这个意愿在奥格斯堡（Augsbourg）主教沃尔夫哈特·罗特（Wolfhart Rot，卒于 1302 年）的陵墓雕像中（图 75）亦可得见。甚至早在 1270 年代，在教皇克莱芒

[4] 阿拉贡的伊莎贝尔是历史上的法国王后，1271 年在陪伴其丈夫菲利普三世东征途中于意大利克森扎附近意外坠马身亡。克森扎的主教座堂里有其死后人们即刻制作的纪念雕像。此像的面容有些诡异：双眼闭合、面颊浮肿、笑容生硬，与同它一组的菲利普三世像形成鲜明对比。这里所说的"石头引发的意外"应指王后坠马导致脸部变形这件事。作者于此处的观点是不排除克森扎的伊莎贝尔像表现的是王后戴着葬礼面具时的样子。——译注

图74　大胆菲利普卧像，制作于约1300年，藏于圣德尼修道院教堂。

图75　主教沃尔夫哈特·罗特（卒于1302年）青铜卧像，奥格斯堡主教座堂。

四世（Clément IV）位于维泰尔布（Viterbe）的陵寝雕像中就已有所显露。历史上，表现人物个性化特征的愿望很可能首先显露于墓葬雕像之外的领域。在墓葬图像领域，面对摒弃理想化这一趋势，人们必定进行了顽强的抵抗：重现一张丑陋的面孔往往不能被人所接受，除非是为了发掘面孔的表现力（如兰斯教堂中的鬼脸雕像），总之这种创作绝不应该出现在陵墓雕塑中。在专门探讨复活的神学著作《托马斯·阿奎那神学大全补遗》中，几位作者（即托马斯·阿奎那的门徒）提出了以下问题：所有复生者都拥有同样的年龄吗？都会回到青春年少的状态吗？他们都有同样的身高吗？他们都有同样的性别，或者说都是男性吗？那些被打入地狱的人在复生之时仍旧带着死亡时刻身体所遭受的创伤吗？诸如此类的忧思充分显示了死者的"形象"在13世纪人们心目中的重要性。就在这个世纪的下半叶，人们通过墨西拿的巴泰勒米（Barthélemy de Messine）的译著接触到了假托亚里士多德之名而撰写的面相学论著。民间社会对这门科学的热情从此被点燃，并愈烧愈烈。大阿尔伯特在《论动物》（*De animalibus*）中的部分阐述，以及被认定为托马斯·阿奎那作品的《论面相学》（*De physiognomia*）中的分析均表明，经院哲学家同样对面容问题怀有浓厚兴趣。

　　对个性化相貌的关注还包含着另一个文化层面。在兰斯的袖廊中，一批杰出的艺术家在很大程度上通过夸张的表情成功地展现了面孔的个性特征。我们于此处所面对的毫无疑问是一股可以上溯至某些古代模型的源流。正是这股途经兰斯的源流最终到达了瑙姆堡，影响了那里的庇护者群像创作。该源流亦包含其他路径，例如，巴黎、夏尔特、亚眠和兰斯的国王廊雕像在老王宫国王组像的诞生中发挥了奠基性作用。这些雕像从面貌上讲表现的到底是旧约中的国王还是法国国王？无论答案是什么，如果不能想象君王的真实形象与"历史人物"面貌（即古代模型）之间发生着持久不断的融合，我们就无法解释王家人物雕像所发生的转变。

　　真实与想象的相互融合在人物服装中表现得尤为明显。在巴黎圣母院的国王廊中，一些国王穿的是古罗马式长袍，另一些则是扎着腰带的中世纪长袍和配有扣带的披风。这组雕像中出现的王权标志物仅仅包含王冠和权杖。古代和现代（此处指中世纪——译注）服装相互混杂的现象一直延续到人们为兰斯的袖廊制作雕塑的时候。巴尔博修道院（abbaye de Barbeau）的路易七世（Louis VII le Jeune）卧像属于首批身穿加冕礼服、肩搭古典式披风的君王像。制作于 1220 至 1230 年间的克洛维（Clovis）卧像则表现了这位法兰克国王穿着配有揽带的披风、手执权杖的形象，该形象接近巴黎和夏尔特的国王雕像。在菲利普四世心脏之墓的卧像中，这位国王身着加冕礼上所穿的华丽长袍，并佩戴着整套王权标志物。这些在纪尧姆·杜朗所生活的那个世纪（13 世纪）逐渐确立下来的做法遭到了此人的极力反对。他指出，人在末日审判那天应是赤身裸体地出现在上帝面前，至多"穿戴能彰显美德的衣饰"。广大信徒应只穿一块裹尸布；"人们不应像在意大利那样给遗体套上平时所穿的衣物"。唯独教士，"在严守教规的条件下，可以穿着带有所属教会或修会标志的神圣礼服……因为这样的礼服本身就代表美德"。人像中的服装还具有历史价值：1320 年，阿尔图瓦的玛欧为她的孔弗朗城堡（château de Conflans）订购了一些"骑士彩像"。她在合同中规定："只

要是铠甲出现的地方，就要有佩戴这一铠甲的骑士所使用的武器，以便人们知晓每位骑士生前使用的是哪样兵器。"此处，订购者的明确要求具有重大意义：它使我们从此认识到，服装——于此处便是骑士的甲胄——还可以有史料的价值，可以服务于考古。

男性与女性的陵墓雕像之间存在明显差别。前者在服装上极力突出其头衔或等级标识，而将与时尚关系更为密切的元素推到次要的位置。女性陵墓雕像所关注的则是完全不同的问题：它们——正像孩童坟墓雕像一样——诞生得较晚，而且一直受到圣母图像志的强力干扰。在此背景下，对女性的表现必然要走强调服装时尚靓丽的路线，人们相信这一做法自然能赋予女性人物与众不同的味道。一方面受到骑士爱情文学所普及的审美观念制约，另一方面又受到圣母图像所确立的审美标准限定，女性形象比男性形象更为长久地抵制了"肖像刻画的欲望"，但更为迅速地接受了"现实性原则"。

标志尊贵身份的服装和徽章所调动的正是现实性原则：这两个元素的作用是将面貌尚无明显个性化特征、因而长像雷同的众多人物区分开。我们可以断定，它们首先发挥着历史记录的功能，即组成一个可辨识的符号体系，与墓志铭共同指派给死者一个身份。该身份还自然而然地具有典范意义，用纪尧姆·杜朗的语言来说，服装和徽章象征死者的"美德"。它们越来越高的精细度使得面容相似的人物不再能相互置换。在很长一段时间里，研究中世纪历史的学者将这些陵墓当作具有头等重要性的题铭或纹章资料来解读，以确定某个人物一生中所有重要事件发生的年月日。正像 19 世纪艺术史家布克哈特（Jacob Burckhardt）早就注意到的，死者生前所从属的社会团体比他的个人属性更为重要。

哥特式肖像的起源问题我们尚未论及，它其实值得大书一番。我在这里只谈两点。第一，关于不容易被看出是肖像的肖像：如果说就整个 15 世纪而言，这类"隐形肖像"在某些情况下比较容易被辨识出来，那么对 13 世纪而言，情况绝非如此。《班贝格的骑士（雕像）》（*Cavalier*

de Bamberg）展现的肯定不是腓特烈二世的真容，否则兰斯袖廊中的任意一尊国王像都可以被视作这位皇帝的肖像。我们还能发现，卡普阿大门上的腓特烈二世像竟与迈纳维尔教堂（église de Mainneville）中传说是圣路易"肖像"的作品在面容上毫无道理地相似。实际上，这些人像都是程式（type）——正如纪念章上的那些肖像一样，而不是真正的肖像。我们看到，负责制作这类人像的艺术家总是反复使用两三种固定形式的嘴、下巴等面部构件。在这里，我们必须对表现性面孔和肖像进行严格的区分：凡尔登的尼古拉的作品和后来的兰斯雕塑——1230 年代制作、借鉴了古代模型的那些人像——有一个共同特点，即追求面孔的表现性。该追求必然导致对面貌特征的夸张处理，这与肖像的本质背道而驰。之前我们分析过的瑙姆堡西内殿中的人物形象（见图 65）格外有力地说明了进行这一区分的必要性：只需看到乌塔的面容与美因茨教堂祭屏上末日审判画面中的一位女性是多么相像，我们就可以打消一切将这些雕塑视为肖像的念头。因此，13 世纪有整整一派雕塑拒绝理想化这一主流原则：这不仅明确地体现在马格德堡和埃尔福特（Erfurt）的聪明的童女和愚蠢的童女像、瑙姆堡的人物雕像和斯特拉斯堡的先知像中，还清晰地反映在皮萨诺的艺术中。然而这支富于感情的表现性流派与主张理想化之美的潮流同样无助于人物表现新观念的兴起。这一新观念，用亚里士多德在《诗学》中的观点来讲，便是依照原貌"再现"人物，既不进行美化，也不进行丑化。正是在这样的观念下，肖像才终于诞生。

　　我们已经看到"现实性原则"如何渐渐地将陵墓从其最初的抽象特征，或者说纯碑铭特征中抽离出来。这一转变之后的阶段分别是仿卧像和卧像的出现（与此同步的是服装和徽章的精细化和复杂化）、卧像完全取代仿卧像、闭合的双眼完全取代张开的双眼和最后一步——肖像得到还原。[5] 此演变在各个地区进程不一：在英国和意大利——以

[5] 双眼闭合的死者卧像直到 14 世纪前半叶才初现于法国：被人们定为儒米耶治的罗贝尔（Robert de Jumièges）头像的作品在制作年代上可能早于卢浮宫所藏的沙纳克的纪尧姆（Guillaume de Chanac）主教（卒于 1343 年）头像。

后者为尤，而且特别就金属卧像而言，人物双眼闭合的原则比在法国确立得更早。

　　路易九世统治下诞生的圣德尼王家墓群方案和菲利普四世统治下诞生的老王宫国王组像方案构成了法兰西王国意识形态的直观写照：这两个方案的措辞均由出身于圣德尼修道院的宫廷史官确定。1264 年落成的墓群旨在为创建或保护了修道院的历任法国国王提供一个家族公墓，因此那些未曾登上王位的王室宗亲之墓都被扔到了华幽梦（Royaumont）修道院。[6] 巴黎老王宫的那组雕像则是人们依据对圣德尼生平和神迹的官方记述所包含的编年史料构思而成的。菲利普四世曾命圣德尼的修士伊夫（Yves de Saint-Denis）撰写圣徒一生的故事。此书直到 1317 年 [7] 才完成。它极力宣扬圣德尼对法国王室的护佑之功。另一位圣德尼的修士，南吉的纪尧姆（Guillaume de Nangis），在其《简明编年史》（Chronicon abreviatum）一书中主动承担起介绍法兰西王室谱系的任务。而同样供职于该修道院的奥尔良的吉亚尔（Guiart d'Orléans）所创作的韵文体编年史则干脆以《王室家谱》为标题。在王家大律师皮埃尔·杜布瓦（Pierre Dubois）看来，国王理应"守在自己的土地上，尽可能地繁育后代，热心于对子嗣的教育和栽培，并积极训练军队——这一切都是为了上帝"。上述文字和著作无不在强调王室香火的不断延续，而墓群和组像正赋予这一美好想象实实在在的形体。不过，路易九世和菲利普四世对圣德尼修道院的态度并不完全相同。前者似乎对修道院充满了信任，由它尽情炫耀因墓群入驻而所自然享受的王室保护。菲利普四世则反对将其父王的遗体保留在该修道院。

[6] G.S. 赖特（G. S. Wright）坚持认为，在圣德尼王家墓群方案的策划和实施中，修道院发挥了主要作用，路易九世则只起了微小的作用（见《圣路易治下的王家墓群方案》[*A Royal Tomb Program in the Reign of St. Louis*]，第 224 至 243 页）。在我们看来，这一推断非常可靠，它完全能够颠覆一直以来广泛流行的看法，即圣路易就是上述方案的企划者（对后面这种看法的最新阐述，见雅克·勒高夫 [J. Le Goff]：《圣路易》[*Saint Louis*]，1996 年在巴黎出版）。

[7] 此时，菲利普四世去世已有 3 年。——译注

至于他自己，我们已经看到，将其心脏的安息之所定在了普瓦西。此外，如果说路易九世选择旺多姆的马提厄（Mathieu de Vendôme）——一位圣德尼修士作为摄政官，那么在菲利普四世当政期间，他身边则未曾有一名政治顾问来自该修道院。对此，圣德尼的伊夫颇有怨言。此外，虽然菲利普在征召宫廷史学家时像其祖辈路易九世那样，每每都会从圣德尼选人，但是我们很清楚地看到，他对这一做法持保留态度，生怕造成某种垄断局面。

所有这些现象都促使我们更加坚定地相信，一种爱国主义情感正在生发，它们同时表明个人意识也在觉醒。而具象化坟墓和全身人物雕像的大量出现则折射出这一意识的几个不同层面。以菲利普四世为例，大造个人头像和宣传王朝的家世谱系从心理学角度来看是两个表征，它们揭示了这位国王对不朽事物的信仰。在其统治期间，王室图像的概念也在人们的精心构筑下逐渐成形。从当时的神学政治环境来看，这丝毫没有什么可讶异的。此外，上述图像因为一个新特征而变得富有感染力，这就是它借用了圣徒头像的外观——没有人会看不出老王宫中的国王像与一步之遥的圣礼拜堂中的使徒像在面貌上的相似性。这种潜移默化所蕴含的力量又因菲利普自诩有圣徒之神力、能治愈疾病而大大增强。于是，我们看到一种新型偶像崇拜的诞生，这里的崇拜对象是作为权力化身的人像。换言之，现代意义上的国家刚一诞生，它的副产品便立即跳了出来。这个副产品就是当政者的图像。这一图像又马上反过来开始塑造现实。最终，我们不再能分清是国王的威信促进了图像的传播，还是图像的传播造就了国王的威信。这种不分彼此的高度融合性在塞瑟特（Saisset）主教评论他所追随的君主时被无意中道破，但这话说得很怪："我们的国王……是世界上最美的人，但他只会一动不动、沉默不语地注视众生……这既非人也非兽，而是一尊人像。"[8]

[8] 早在 4 世纪，（古罗马史学家）阿米阿努斯·马尔切利努斯（Ammien Marcellin）就将君士坦提乌斯二世（Constance II）形容为一尊雕像（见 E. 卡斯泰尔诺沃 [E. Castelnuovo]：《意大利绘画中的肖像和社会》[*Portrait et société dans la peinture italienne*]，第 9 页）。

形式和程式的传播

在《爱弥儿》（*Émile*）的第一章中，让-雅克·卢梭（Jean-Jacques Rousseau）这样写道："我绝不会给孩子请那种只知道让他临摹仿制品、抄画素描图的绘画教师。我希望孩子只以自然为师，只以真实的物体为模特。我希望他眼前总有实物，而不是表现实物的纸张；希望他每次提起铅笔时都是对着房子画房子、对着树画树、对着人画人。这样他就能习惯于细致地观察各种实体和它们的外相，而不会把做作、刻板的仿制品当做真正的模仿。在没有实物可供观察的情况下，我甚至会阻止他（对图像）产生任何记忆，直到实物出现在眼前，其真切的形象通过频繁的观察在孩子头脑中形成清晰的图画。我生怕事物的本来面目在孩子心目中被怪诞离奇的形象所取代，导致他失去对天然比例的认知和对自然所蕴含的各种美丽事物的感受力。"

带着如此一份育人计划，卢梭宣称从此与自中世纪起便一直受到人们首肯的艺术教学传统一刀两断。他想让学生远离两项资源，这两项资源正是他所鄙弃的绘画行为赖以存在的基础：一项是外在的，即造型性再现作品所构成的模型；一项是内在的，也就是记忆。卢梭欲通过这种方式扫除一个源于柏拉图学说的观念。根据该观念，艺术的唯一目标是复制表象而非存在。对柏拉图而言，艺术家是对仿品进行模仿的人，因为他抓住的仅仅是现实的表象，而这一现实又是"对存在原型某一瞬间状态的复制"。另外，只要没有解读者替艺术作品讲话，作品就会一直沉默下去。这一现象正关涉到基督教文献阐释学所要解决的全部问题，也是柏拉图对话录《斐德罗篇》（*Phèdre*）所论及的话题。它在圣奥古斯丁那里再次得到了探讨，这位大学者认为艺术揭示了美的某种形式，而这一形式并不仅仅是自然所造之物的复制品，也不来自艺术家的仿造行为；它活在艺术家的内心中；它所制造出的可见的美是沟通上帝与物质世界的桥梁，仅此而已。

正是艺术家内心中的"原型"（idée）或"图像"（image）问题在

中世纪开启了一场漫长的讨论。参与讨论的并非艺术创作者，而是哲学思想家和神秘主义者。如果说内心的图像支配一切艺术作品的制作，那么我们就必须承认，正如埃克哈特大师所言，上帝也是依据内心的各种"先行图像"（vorgёndiu bilde）创造世界的。托马斯·阿奎那认为，与上帝相较而言，人在内心中拥有的不是原型，而是"类原型"（quasi-idée）。他指出："原型在希腊语中所代表的，正是我们在拉丁语中称作'形式'（forma）的那个事物。因此，提到原型，我们说的便是存在于事物自身之外、又与事物相对应的形式。一个事物的形式可以有两种作用：一种是充当所对应之物的'样本'（exemplar）；另一种是以其自身构成认知原理，因为正像人们所说的，可被认知的存在所具有的形式驻乎于能认知这些形式的存在之中。"在这段话之后，阿奎那又写道："对于某些思想者来说，上帝只创造了第一个存在，后者创造了第二个，以此类推，于是我们有了眼前的世界。"他谴责这些思想者，或者更确切地说，他极力批判阿维森纳（Avicenne）的学说，并提出了一套与之相对的理论。根据该理论，上帝在创世之时内心中已有了天地秩序和万物和谐的原型。简言之，作为对因果链条说的反对，阿奎那提出了"万有计划"的想法。照此说来，阿维森纳的观点比阿奎那的更接近中世纪流行的"范型论"（exemplum）[9]。原因正是在于，阿奎那将"原型"与"类原型"截然分开，这两个概念分别对应上帝的和人类的创造行为。

如果说经院哲学家认为艺术创作依赖于可见的模型，那么他们所想的这个模型应该不是自然中的某个物体，而是某件大致符合艺术家创作想法的艺术作品。"艺术家在创作时要先想到一个形式，然后依据这个形式创造自己的东西"，阿奎那在《论真理》（De veritate）中如是说。中世纪神秘主义学者陶勒尔（Jean Tauler）也表示，如果一名画家想制作图像，"他应仔细回想见过的一幅，根据此图在自己的载体上画下所

[9] 根据该理论，任何有限的事物都是存在于上帝意识中的原型物的复制品，柏拉图思想的原型同样也存在于上帝的意识之中。——译注

有点与线，并尽可能忠实地进行描摹，以此为基础形成自己的图像"。埃克哈特大师曾将神秘主义体验归结于外在物体不断转化成内心图像的过程。在这样的体验中，人们根据图像进行思考和表达，借助图像认知和记取世界。此外，陶勒尔将智者定义为"无图者"（bildlos），即脑海中没有任何图像的人。换言之，智者完全生活在当下，他没有记忆，因而也感觉不到时间。总而言之，神秘主义者对图像表现出浓厚的兴趣：他们当中未有一人曾断然否认图像的感化功能。在他们看来，作为物质性实体，图像应与艺术传统所提供的范本保持一致；作为信仰的载体，图像应符合精神传统。

　　人们对中世纪艺术开始有所了解，主要是通过尤利乌斯·冯·施洛塞尔所进行的奠基性研究。他的多篇文章都以"艺术传统"为主题，其中最重要的当属在 1902 年发表的那一篇。立足于"刚刚起步的艺术经验心理学"而脱离了"艺术生物学"，施洛塞尔看到艺术作品的个体生成有两种方式。一种为中世纪所特有，照此方式，某个因素发挥着创作心理调节杠杆的作用，并以此角色介入所有生成活动。这个因素被施洛塞尔称为"思想图景"（Gedankenbild）。该词在其语境中有时指代思想所生成的图像，有时指代"记忆图像"（Erinnerungsbild）。另一种方式出现于 14 世纪末，建立在对自然的直接观察这一基础上。在此，我们有必要指出施洛塞尔上述观点的提出离不开他对一系列科学观察——尤其是威廉·冯特和埃马纽埃尔·勒维所开展的——和戈特弗里德·桑珀所发表文章的消化吸收。这些研究成果虽然在表达方式、分析方法和关注对象上各不相同，但全都强调同一件事，那就是人们有必要去阐释产自所谓远古时期或原始社会的具象化或风格化艺术作品。由于这些作品大量使用各种几何结构，创作者得以将艺术生产视作一套范型（archétype）复制体系；另一方面，艺术家对范型的理解和复制都离不开几何知识。在这样的创作活动中，"思想图景"像"一层薄雾"降落在自然物与人眼之间。在引述 14 世纪神秘主义者观点的同时，施洛塞尔在思想的投影中看出了"形式"或"图像"抑或埃克哈特大师所说的心

中之"形式"所有这些事物的外在化。

从桑珀并且特别是从沃尔夫林的学说开始,"极点"(pôle)构成了作为风格史的艺术史名副其实的经典概念。从此,在艺术史家心目中,一切时代的风格都应处在两个极点之间。这两个极点早在古罗马时代就被建筑大师维特鲁威(Vitruve)所提出,并被沃尔夫林分别命名为"古典主义"(classicisme)和"巴洛克"(baroque)。19世纪艺术史界的一个普遍信仰是,一切艺术形式都以某种风格化精神为出发点,向自然主义不断演变。与此同时,艺术家逐渐走出几何性思维,走向对自然愈发细致的观察。当李格尔将主要艺术潮流归纳为"触觉的"和"视觉的"之时,他想要表达的与上述两极模式图所讲述的无甚差别。

依据两极模式图,艺术家必然会一步步远离亨利·福西永所谓的"风格性",从而走上自然主义,甚至是现实主义的道路。这个观念的正确有效性,人们一度认为体现在罗马式和哥特式这两大艺术时代各自的定义中。甚至在哥特式艺术内部,人们都仿佛能看出两个极点的存在:这段进程的初期和末期分别对应"理想主义"和"自然主义"(在德沃夏克心目中)。

然而,被称为哥特式的雕塑的演变——从圣德尼国王门上的雕像到1500年前后的作品——以不可辩驳的事实揭露了两极模式图的荒谬性。诚然,单看肖像我们不得不承认,在现实性原则的指引下,艺术家对人物面貌的观察越来越仔细。对于这一趋势产生的原因,我们似应主要从骑士爱情诗歌和星相学论著的双重影响中去找寻。前者素以外貌描述见长,而后者则以面相学为其组成部分,而且这个部分在当时的君王那里得到了莫大的重视。但如果放下肖像的例子,转而思考真正决定雕像造型感的那个因素——衣褶,我们却会发现,自然主义倾向在发展进程的初期表现得尤为明显,此后逐步被抽象化倾向所取代,直至最后完全消失。在对当时的文学进行了一番研究后,格奥尔格·魏泽(Georg Weise)有力地论证了这样一个现象:某种"去具体化"趋势同时出现在德国中世纪流行的"恋歌"(Minnesang)和当时神秘

主义者的语言中，这两类文字无不在向人们讲述，哥特式艺术中的理想人物形象应是什么样的。它们给出的答案是："身体无比细腻、纤柔、脆弱，姿态毫无用力之感，唯有矫揉造作之美。"与此同时，人物的衣褶则按照自身所特有的、在本质上反自然主义的构建逻辑自行发展。总之，艺术家最终选择了对形式的哲学探究，而放弃了对惟妙惟肖之感，甚至是真实性的追求。

哥特式艺术中的范本，对肖像的诞生和衣褶的处理来说，表面上看来意味着完全不同的事物。现在就让我们试着来缩小这一表面上的差距。

什么是我们所称的"模型"？它是雕塑家主动模仿，并用以指导自己创作的事物。它既可以来源于自然（在艺术工坊中摆出一定姿势的真人模特、动物），也可以生成于各种艺术领域（绘画、镶嵌画、细密画、纺织画）。模型可以是创作者亲手绘制的素描，无论它是草图还是真正意义上的作品；可以是艺术家原创的模型，无论它是以泥巴、石膏还是蜡为材料，无论它是缩放版还是等大版；可以是完成态的作品，无论它采用了哪种介质；还可以是复制品。每种雕塑技术都要求创作者选择和使用特定的模型。

模型因此可以与艺术家想完成的作品在材料上保持一致，但也可采用与之不同的质料。例如，模型有时是人们为石雕和木雕创作任务而绘制的图纸或草稿。模型可以通过艺术传统获得传播，这往往是因为它在某种程度上参与创建了这一传统，我们将这样的模型称为"程式性的"（typologique）。它也可以凭借其独有的内容受到推广，那多半是因为这一内容在人们看来传递了某些重要的思想和意义，我们将这样的模型称为"文化性的"（culturel）。当然，艺术作品先于这些人定的概念而存在：实际上，程式性和文化性模型往往相伴而生、不分彼此，它们的严格区分目前仅存诸于理论层面。

中世纪末的大量史料都向我们展示了程式性和文化性模型之间的关联，尤其是在墓葬雕塑领域。例如，弗兰德斯伯爵（comte de Flandres）马勒的路易（Louis de Male）在其 1381 年的遗嘱中写道："我们将墓址

选在科特赖克修会教堂（église collégiale de Courtray），即当初自己请人建造的圣卡特琳娜（Sainte Katherine）礼拜堂中。我们想让以下提名的师傅按照他们认为的优美式样，在我们的遗体之上修建一座陵墓……"在勃艮第公爵无畏的约翰（Jean sans Peur）与雕塑家韦文的克劳斯（Claus de Werve）于1410年签订的陵墓制作协议中，有这样的详细规定："请修造一座与我先父（大胆菲利普——译注）之墓相似的陵墓。"而在雕塑家拉维尔塔的让（Jean de la Huerta）于1443年就上述无畏的约翰之墓所订立的合同[10]中，订购者亦强调，想要一座"与已故的尊敬的菲利普公爵殿下（即大胆菲利普——译注）之墓同样美丽，甚至比其更为优雅，与其等长等高，用料同样考究的陵墓"，而后，订购者又提出了一些修改意见："（我要求制作者）在陵墓的每个角都雕刻一个圣体柜，这是上述菲利普公爵之墓所没有的。"

从上述文献中我们看出，大胆菲利普之墓先是被当成了文化性模型，继而转化成了程式性模型：它构成了一大批王公贵族陵墓的原型。同时，这个模型会遭到改动，或者更委婉地说，会得到"改进"。模型的有效性从来都不是绝对的：正是其相对性说明了为什么从一个模型中能生发出无穷无尽的变体，为什么形式的世界如此丰富多彩。虽然墓葬艺术有大量的遗嘱以及合同相伴，有着比其他任何艺术都更为翔实的记载，但是我们可以断定，艺术家在定购者的要求下，按照现成模型制作的作品其真实数量远远超过记载。下面这件事就可以作证：1390年，雕塑家巴尔哲的雅克（Jacques de Baerze）向大胆菲利普承诺，要照着自己先前为根特一带的登德尔蒙德教堂（église de Termonde）和白洛克修道院（abbaye de Byloke）制作的祭坛雕刻屏的样子，打造两件一模一样的作品。

[10] 无畏的约翰于1419年去世。韦文的克劳斯在完成其陵墓之前便于1439年去世。约翰的继任者、其胞弟好人菲利普于是请来拉维尔塔的让完成克劳斯留下的半成品。故而，此处提到两份与约翰墓相关的订购合同。——译注

那种要求非常详尽、淋漓尽致地描绘出创作者所要完成的作品的完整样貌的合同相对来说很少见。我们能列举出拉维尔塔的让于 1444 年就第戎圣让教堂（église Saint-Jean de Dijon）雕塑项目、画家卡斯帕尔·伊森曼（Caspard Isenmann）就科尔马圣马丁教堂（église Saint-Martin de Colmar）祭坛画项目以及蒂尔曼·里门施奈德就米内尔斯塔特教堂（Münnerstadt）祭坛装饰屏项目所各自签署的合同。它们均包含极为具体的要求说明。我们可以断定，这些合同都未配图纸。然而，拉维尔塔的让于 1443 年就无畏的约翰之墓所订立的合同却不仅列出了详尽的执行条款，而且要求雕塑家——用他的原话来说——"按照在一张签了姓名的羊皮纸上为此工程所绘制的设计图"来执行创作任务。这个例子尤为引人关注的地方在于，艺术家此前——正像我们在上文中刚刚看到的那样——明明被特别告知必须以大胆菲利普之墓为模型。该史料无疑说明，创作者对模型的参照是有限度的，于人们看来，他理应在模型基础上带来一些个体创造。

王侯之墓能够被指定为模型这件事毫无令人惊奇之处。陵墓雕像正是君王个人图像最为成熟的终极形态，这也解释了人们为什么对其如此在意。有时，人们要求制作者遵从的只不过是模型的尺寸大小，这一情况出现在 1448 年订立的波旁公爵查理一世（Charles de Bourbon）和女公爵阿涅埃斯（Agnès）于苏维尼教堂（Souvigny）的双人墓制作合同中，此作品所参照的模型同样是大胆菲利普之墓。

艺术家在一份既定方案内部所面临的选择有时颇为令人意外，因为这样的选择无不出自极富个性化，因而只可能是客户所确定的图像志方针。例如，巴伐利亚-英格尔施塔特公爵（duc de Bavière-Ingolstadt）大胡子路易（Louis le Barbu）规定雕塑家要在其制于 1435 年的纪念碑上表现自己面对三位一体像（sainte Trinité）祈祷的样子，具体是"单膝还是双膝跪地"则由雕塑家来决定。

被载入合同中的模型自然是文化性模型。它反映出订购者对作品程式的精心挑选。这一选择中并非没有审美评判的成分，哪怕该判断只

以间接的方式被订购者所提出。大胆菲利普之墓之所以成为这么多后世作品的原型，得益于它所具有的形式之美。这种美是马尔维尔的让（Jean de Marville）、克劳斯·斯留特尔和韦文的克劳斯三位巨匠所共同造就的。

中世纪末期各个城市之间的激烈竞争也反映在艺术形式的各种宏大方案中。正是在这样的背景下，巴塞尔市镇议会要求画家汉斯·蒂芬索（Hans Tieffenthal）依照第戎查尔特勒修道院墙面的样子制作一幅装饰画。1511 年，巴伐利亚的克弗灵市（Köfering）向一位玻璃匠订购了一面表现该市纹章的彩画玻璃窗。根据合同，"最后的成品应与纽伦堡、英格尔施塔特（Ingolstadt）、兰茨胡特（Landshut）、施特劳宾（Straubing）和拉提斯堡等城市纷纷找人制作的那些玻璃窗相仿"。依据与订购方达成的协议，雕塑家韦塞尔的阿德里安（Adriaen Van Wesel）应按照他为荷兰乌得勒支圣母院（Notre-Dame d'Utrecht）所创作的祭坛装饰屏的样子，于 1484 年为荷兰代尔夫特新教堂（Nieuwe Kerk de Delft）另做一副。一份 1546 年的史料尤其令人瞠目，我们从中得知，拉昂附近的沃克莱尔修道院（abbaye de Vauclair）院长向安特卫普（Anvers）雕塑家皮埃尔·甘坦（Pierre Quintin）订购了一副祭坛装饰屏，而院长为创作者指定的模型竟然是该院派出的三人考察小组"不久前在安特卫普看中的一件作品"。较低的社会阶层从较高的那里借取模型，这是一个自然合理的现象，隐藏在其背后的是自我肯定以及寻求合法地位的心理机制。然而有个现象却着实令人感到诧异，那就是某些奢华的定制品却明显充斥着各种生搬硬套或抄袭而来的东西。该情形出现在很早以前塞兰伯爵所收藏的《祈祷书》中。此书中的细密画均为抄袭之作，且抄袭的对象不止一个，主要是《时辰祈祷书》和贝里公爵的《豪华日课经》（Très Riches Heures）。我们注意到，创作塞兰《祈祷书》的画家是名副其实的"编纂者"。他所做的并不限于对程式性模型进行借鉴，还包括在某些情况下将模型推到前台，将自己的风格隐藏在幕后。正如克洛斯特新堡祭坛画中那些于 14 世纪被人添加进去的

画面所展示的那样，创作者对风格的历史了如指掌，他所追求的就是再现这一历史。

上述《祈祷书》的订购者其实代表了中世纪典型的客户形象。他对作品风格的统一性没有太多的认识：这一概念对其而言甚至是荒诞的。就这一点而论，我们在中世纪末期的祭坛装饰屏中能看到大量鲜活的例证，虽然当时的行会或同业协会还是非常注重风格统一性的。

正如我们在阿尔图瓦的玛欧那个例子中所看到的，订购者一心想要还原史实。具体说来，我们可以认为，盔甲在某种意义上发挥着"纹章"的功能，因此它的历史真实性在订购者心中尤为重要。后者出于这一考虑所提出的定制要求通常被看成是违反中世纪精神的，它必然导致雕刻者以某种新态度对待与所要塑造的骑士像相关的范本。在当时，即将近1320年的时候，这类披挂整齐的人像已在具像艺术领域拥有了漫长的发展历史，形成了一套传统。

从环绕死者卧像的哭泣者像来看，大胆菲利普之墓所提供的模型应同时被视为文化性和程式性的：程式类型于此处是文化意图的传播媒介。这种情况也体现在一切大规模墓群的雕塑中。说到这里，我们首先想到的是美因茨历代主教的陵墓所构成的雕像群。在这些作品中，死者均立于一个座托之上，身着教士礼服，手执主教权杖和圣书；其头顶上罩一只华盖，华盖的撑杆形同教堂大门的侧柱，上面刻着一列壁龛，每个龛中都摆放着一尊圣徒小雕像。只有建筑元素的图案和人物形象的风格透露出关于制作年代的信息，让人感觉上述雕塑是不同时代的制品。经鉴定，这一墓群所参考的模型出自（雕塑家）马德恩·格特纳（Madern Gerthner）圈子的艺术家之手，其影响力持续了近一个世纪，甚至在（雕塑家）汉斯·巴克考芬（Hans Backoffen）制作的亨内贝格的贝特霍尔德（Berthold von Henneberg）主教造像中都有所体现。这一现象在我们看来非常有趣，不仅因为模型的巨大影响逐步造就了贯穿整片陵墓雕塑的程式类型，而且因为这些程式全都来自同一个工程地。在每一处哥特时代的工地上，施工者往往都会维护曾在同

一地点作业的前人所确立的艺术传统。这一传统更为明显地体现在程式上，而非风格上：一些艺术家所参照的模型甚至能向上追溯好几代人。在斯特拉斯堡大教堂，圣卡特琳娜礼拜堂中的全身人像便取用了西大门的先知像所提供的素材，而这两组雕像的制作年代相隔至少50载，并且各自风格之间毫无共同点。在科隆大教堂，创作了西入口右侧大门人像柱雕像的天才艺术家在雕刻手指铃铛的天使之时，借鉴了内殿神职祷告席排座上小雕像的样式：两组作品在制作年代上同样相隔一代人以上。总之，上规模的工地都展现出极高的图像密度，因此为后代的施工者提供了现成的素材宝库。

　　墓葬雕塑的各个部分往往比其整体更能帮助我们理解程式性模型的概念，以及人们使用这一模型的方式：大胆菲利普和无畏的约翰两座陵墓各自所附带的哭泣者[11]组像，便向我们展示了极为有趣的一种情况（图76、图77）。我们首先要再次指出，历史记载专门强调，前者充当了后者的模型。若对两组作品中的人物形象一一进行比较，我们能看出两点：首先，第二座陵墓中8尊前后相邻的人像，几乎是对第一座中这8尊人像的逐一复制；其次，这一对应关系仅仅复现于另外5尊各不相邻的人像中，而在其余部分并未出现。我们并不能从广泛意义上断言，在上述每个雕塑组内部，图像志类型与人像风格之间都存在某种关联性：位于队列领头处的执事、主教和唱诗者，确实反映出一套专门的形式处理手段，但是我们难以看出这其中有程式类型的成分。通过对两个陵墓的比较，我们更为明显地看到的是，风格在模型与其仿品的差异化中所发挥的作用。此例中的仿品比其模型制作得更为粗糙：如果事先不知道两组作品各自的制作年代，我们很容易认为二者之间的差别是创作者不同所致。说到此处，模型和风格的问题一并显现了出来。如果单独观察（由三位雕塑家共同完成的）大胆菲利普陵墓哭泣者组像，我们

[11] 我们考虑再三，决定使用"哭泣者"（pleurant）这一表达。实际上，此类雕像在很多历史文献中都被称作"哀悼者"（deuillant）。

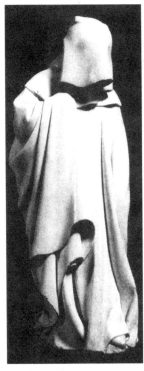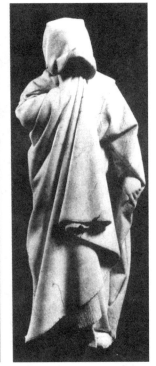

图 76　大胆菲利普陵墓哭泣者
（11 号），藏于第戎美术馆。

图 77　无畏的约翰陵墓哭泣
者（51 号），藏于第戎美术馆。

无法分辨出哪些人像出自哪位艺术家之手。斯留特尔应该只完成了两尊，他是否给韦文的克劳斯留下了计划图纸，亦即规定了程式类型，我们对此一无所知。我们仅仅能注意到，尚摩尔十字架像中的痛苦天使——从历史记载来看，极有可能出自韦文的克劳斯之手——所做出的独特手势，出现在上述某些哭泣者像中；而天使衣褶棱道鲜明的风格则可得见于今天藏于克利夫兰艺术博物馆（Cleveland Museum of Art）的（同属于大胆菲利普墓的）两尊哭泣者像中。

　　（在上面所提及的 13 尊像之外的）无畏的约翰墓中的其他哭泣者像，只是大胆菲利普墓中相应人像的变体，它们反映了一种以弱化模型造型性为内容的简化进程：两组作品中各有一位用前臂挽起披风的哭泣者，他们的左半边均为一气垂地的披风幅面。这两个幅面表现出同

样的折痕。

对哭泣者组像的研究还告诉我们，一些形式图案生成变体的能力有多么强大，它们又在多大程度上以近乎于拼贴的方式系统地融入到组像之中。例如，被哭泣者用一只胳膊收卷并提起的披风，在从脸颊到地面这段距离中形成了一个狭长的三角形，此图案在大胆菲利普墓中现于两个哭泣者身上；在无畏的约翰墓中，则可见于四个人像中。我们可以指出，这一形式只在第二座墓的四尊人像中才成其为图案；在菲利普墓的哭泣者像中，它是衣褶的整体构造不可分割的一部分。此外，只有通过上述四尊人像，我们才能观察到，狭长三角这个形式可以在多大程度上与其他形式相组合，该组合又在何种意义上导致了形式构造体内部连贯性的明显丧失。上述三角形正是因与自己所属的形式组群保持了距离，才转变为一个图案，与其他形式相并列。可以说，约翰墓的几位雕刻者与模型作品菲利普墓的创作者在思路上截然不同。前者通过图案叠加展开形式设计。

这种叠加式的设计尤其体现在几类非常典型的用于祈祷的图像上，如圣母怜子和圣母抱子像中。在 1933 年的博士论文里，约翰纳·海因里希（Johanna Heinrich）就 1250 至 1350 年间法国北部出产的各式各样的圣母抱子像提出了一套专门的解读和分类方法。其分类法采取两极模式，以"古典主义"和"巴洛克"这两大倾向作为划分标准。与两个倾向相对应的代表作品，分别是巴黎圣母院北大门上的圣母像和镀金圣母像。这一沃尔夫林式的模式化观念显然只着眼于表现性因素，而完全没有顾及程式类型方面的独特性质。其实，该性质的演变规律并不难于被人发现，细致观察上述代表作品中的圣婴处理手法就能令其水落石出。此外，罗伯特·萨卡尔（Robert Suckale）的研究表明，整理 14 世纪出产的海量作品，根据几个重要的原型将它们划入不同的谱系，这一做法并不可取，因为当时的作品对模型的借鉴呈现出片段式特征。当然，这种分门别类的工作可以围绕更加切合实际的元素展开，如人物服装及其处理手法。但创作者在这些方面的选择却又与圣婴的图案——婴孩相对

于圣母所处的位置、他的动作——相关联。因此，1270 年之后的圣母抱子像不再如之前的那样，构成图像志意义上的程式，它们所形成的实为构图意义上的程式（Kompositionstyp）。种种构图传统都清楚地表明，正如我们在第戎的哭泣者组像中所看到的，中世纪末的艺术家满足于将不同图案组合起来，并且每制作一个新的形象，就对这些图案重新进行分配和衔接。历史上的重要作品当然是那些最没有拼接感的雕塑。然而，由于我们要考察的实为拼接这一手法，因此，反而是非重要作品为我们提供了清晰明确的必要材料。以位于塞纳-马恩省（Seine-et-Marne）的莱施（Lesches）圣母像为例，它在形式上的杂乱性颇为令人骇异：各种图案的相互衔接极度缺乏连贯性。这尊雕像上的铭文显示，它制作于 1370 年。显然，就算知道了这一时间，我们也无法以该作品为依据确立一份年谱，它与模型作品相距的年代可能久远，也可能切近。从其程式来看，一切迹象都与我们所了解的形式于 14 世纪的演变情况截然相反。面对这一现象，我们必须联想到的是，当时的一些作品坚持的正是复古方针，这一方针在那个世纪的宫廷绘画中较为常见。如果说卢浮宫的圣母抱子像确实制作于 14 世纪上半叶前半期，那么我们不能不看到，它照搬了同样藏于此博物馆、制作于 1265 年以前的圣礼拜堂马利亚像。

如果将形式图案单独拿出来，追寻它在漫长历史中的传播轨迹，我们会发现某些图案诞生于特定的环境中，但过了很长时间才获得开发，并走向最终形态。比较埃松省（Essonne）帕莱索（Palaiseau）和（波兰）托伦（Torun）各自的圣母像（图 78、图 79），我们能看到，在前者之中初露端倪的落地式折痕和悬在它们上方的波浪状褶皱，于后者之中得到了明确无疑的展现。因此从形式的角度来说，这两个图案发端于帕莱索圣母，在托伦圣母中完全走向成熟。对于从托伦圣婴的那只手臂垂下的褶皱层堆而言，情况也是一样。我们现在要将目光投向另一件作品，即安德尔-卢瓦尔省（Indre-et-Loire）的讷耶蓬皮埃尔（Neuillé-Pont-Pierre）圣母像，此像应制作于 14 世纪中期，在年代上刚好处在上述两

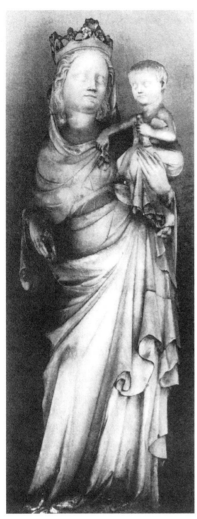

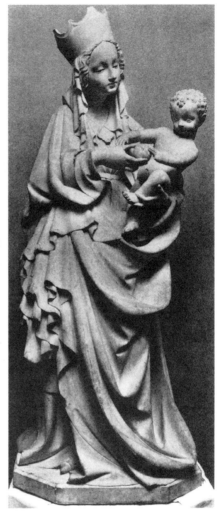

图 78 藏于埃松省帕莱索的圣母抱子像。　图 79 曾经藏于（波兰）托伦的圣母抱子像，现已被损毁。

件作品间隔期的中心点。它表现出同样的褶皱图案，但紧紧拢住的披风使人物显得比帕莱索圣母更密实紧致，更有复古意味。讷耶圣母还拥有一个重要特点，亦使之偏离上述两座雕像所连成的轨迹，那就是并未明显向前托送胯部，而托伦和帕莱索的圣母却均以夸张的姿态表现这个动作。送胯这一姿势的出现有力学方面的原因：雕塑中的圣婴似乎随时都

要脱离圣母的怀抱，为了在抱住婴孩的同时保持平衡，圣母必然作出上述姿势。从造型性的角度我们可以看到，将托伦和帕莱索圣母联结在一起的，是披风与人体、外壳与内核之间的动态关系。相比之下，特鲁瓦主教座堂（cathédrale de Troyes）的圣母像则展示了上述讷耶人像所构成的程式如何能既（借助圣婴身体的偏离）吸收送胯的样式，又不导致人物造型感因此而变得过于夸张。

我们上面做出的所有评论无不在强调 14 世纪雕塑的拼合特征：搁置风格问题而单独追踪各种图案的来龙去脉，同时将它们视为可独立存在的形式单位，照这样去做，我们会发现中世纪的所有雕塑都是图案相互叠加和组合的结果。这一情形必然意味着叠加式形式观念的广泛流行和二维观视理念的强势主导。观视理念这个话题，我们将在后面的文字中专门进行探讨。

没有哪种雕塑比圣母抱子像更能体现程式与风格的相混相生了。这一彼此不分的现象正是彼得·克拉森（Peter Clasen）的立论之本。这位学者于 1974 年就上述题材雕塑中的"美丽圣母"[12] 形象构建了一个庞大的理论体系，其核心主张是所有美丽圣母均出自同一名匠师之手。若找来一尊 1400 年前后的抱子或怜子美丽圣母像，仔细观察它的构成图案，我们会发现这些图案的组合能够生出大量程式：在一个固定的图像志题材——圣母抱子——的框架中，借助拼贴之术，图案相互衔接的方式可以变幻无穷。但在美丽圣母的例子中，这一组合体系相对来说却极不开放，同样的图案总是以相同的组合方式出现在不同的人像中。于是，便有了这些人像由同一位四处游走的匠师所做之说。然而，今天愈发得到印证的却并非该假说，而是图案的广泛传播之说，这一传播有时是飞速的。有两种技术手

[12] 美丽圣母（Belle Madone）是 15 世纪流行于中欧、北欧、德国南部和意大利北部的一类圣母抱子像。其特点是圣母单手托抱圣婴并与其保持一定的身体距离，同时展露出优美窈窕的身姿和恬淡的笑容。这类圣母像体现了哥特式艺术的晚期风格。——译注

段必定在其中，并且是在 1400 年那段时间发挥了催化剂的作用，它们便是陶土和石膏[13]的制作技术。这两种技术手段都离不开铸模（即图案样板）的使用。正像我们在 15 世纪初的还愿小雕像中能看到的，与一个人物形象的正面和背面相对应的两个模子可以各自与另外一个人物的两个组合在一起，这样人们就可以获得四个不同的人物。在斯特拉斯堡的一个于几年前刚刚被发掘出来的陶瓷制品堆中，我们同样可以看到几个带有定位槽的双面铸模，显然是为两个人物形象而制作的。然而，若将这些模子错位对接在一起，我们又能获得另一个人物。[14]同陶土一样，在有现成模型的条件下，石膏也可以通过浇铸而成形。这里用到的实际上是印模技术，该技术的特点是，在操作过程中，形式获得完整意义上的保留。在石膏技术蓬勃发展的同时，美丽圣母和怜子圣母[15]——两类因有还愿功能而在图像志上相对固定的图像——广为传播。这一情况表明，正是在对细节的处理达到无比精致的程度之时，雕塑家开始研发各种复制手段。重视表面处理——有时甚至是精雕细琢——和翻制原型作品这两件事的连带发生，反映在艺术市场领域，便是主要客户从一个社会群体向另外一个的转移：宫廷艺术逐渐让位于城市权贵的艺术；前者充当

[13] "石膏"（Steinguss）这个德语词逐字翻译应为"可被浇铸的石头"。然而，以何种技术被制作出来的人工材料可以算作石膏一直是人们争论的话题，因为石膏的生产技术多种多样。在大多数情况下，这一材料指与沙子混合在一起的石膏浆液。它可以被浇铸成用于切割的块体，也可以被倒入蜡质模具中整体成形（M. 科勒 [M. Koller]：《从当前的修复工程看 1400 年代的雕塑工艺和绘画技法》[«Bildhauer und maler-technologische beobachtungen zur werkstattpraxis um 1400 anhand aktueller restaurierungen»]，载于《艺术史年鉴》[Kunsthistorisches jahrbuch]，1990 年，第 24 期，第 135 至 161 页）。

[14] 这种使用可以相互置换的半面铸模创造人物形象的做法，非常能够说明在当时的艺术中占据主导地位的雕塑观视理念，即单向观视理念。

[15] 怜子圣母（Pietà）——更准确地说是圣母怜子——是基督教艺术的经典题材，多以雕塑为表现形式，其内容较为固定，大都是圣母抱着从十字架上取下的耶稣身体哀声痛哭这一场景。对该题材最经典的诠释当属米开朗琪罗为梵蒂冈圣彼得大教堂所做的雕塑。——译注

了后者的文化性模型。[16] 如宫廷珍玩那般精致的作品从此既能在短时间内被生产出来，又能带给新的客户不亚于模型作品的审美享受，只是在用料上，它不如原型显得高贵。说到这里，我们不由想起了美因茨那些与基督教圣血善会（confrérie du Saint-Sang）多有关联的著名的圣母抱子像，它们正如美丽圣母像一样，显示出当时的人对塑像，甚至对石膏作品的精细程度的要求。

当时这些雕像很可能被摆在城市显贵的府邸门前，正像佛罗伦萨的德拉·罗比亚（Della Robia）世家所制作的那些圣母抱子陶制浮雕一样。上述形式方面的要求也体现在莱茵河中游盆地大量出产的陶土作品中，并且还可得见于所有用砂岩制成的雕塑上。砂岩是一种产自布拉格附近、常被误认为石膏的黏土。它极为柔软，因此易于塑造。藏于布拉格国家画廊（Galerie nationale de Prague）的斯利维斯的圣皮埃尔（saint Pierre de Slivice）头像（制作于 1385 至 1390 年间）便用这种材料制成。此作品表现出与莱茵河中游盆地陶塑明显的亲缘关系。这种在表面处理上的精益求精现象，标志着当时设计图纸对雕塑所产生的巨大影响。但是必须强调的是，表面处理通常只限于头发和胡须；就衣服而言，装饰的任务主要由彩绘来承担。表面处理的用意在于将观者的目光留在雕塑表皮上。因为从雕塑制作的角度来讲，复制一个模型轮廓分明的线性形式，比复制其三维形式更加简单易行。观察那些制作于 1400 年前后的美丽圣母、怜子圣母和中欧的雕塑，我们会发现大多数作品都充满了抄借而来的形式图案——手、头发、基督裹臀布和圣母披风上的衣褶式样，这些图案均便于移植和复制，并且易于人们通过图纸这种二维"传播媒介"来领会和掌握。维也纳模型图册中的范本（图 80）便属于这类图纸，图中的形式显示出同样的细腻感。

[16] 这里存在图像的文化价值和功能，以及意识形态功能问题。即便是个性化的程式，在一般情况下也都传递其宫廷模型所具有的意识形态价值。关于"文化模型"这个话题，详见乔治·杜比（G. Duby）的文章《封建社会中文化模型的通俗化》（«La vulgarisation des modèles culturels dans la société féodale»）。

图 80　模型图册，细节，
藏于维也纳艺术史博物馆。

　　人们常说，1400 年这段时间的雕塑倾向于在造型性的征服上迈出新的一步，其结果便是体量和空间形成了新的对比关系。但我们能够观察到一个看似与之矛盾的现象：在同一时期，雕塑也努力强调正面形式的精细化。在乌菲兹美术馆图册中，一些表现衣褶的素描图里出现了暗示阴影的排线；显然，素描的作者受到了雕塑的启发，或者至少怀有造型意图。然而，所有这些有体量感的形式在画作中都显得仿佛只有一个面——从丢勒开始，人们才看到一个形式能从不同的角度得到展现。那些似应出自大洛布明大师（Maître de Grosslobming）之手的作品，向人们展示了各种简化雕塑背面处理的办法。实际上，在这个时代的大多数作品中，披于人物后背上的头发或是在体积上受到削减处理，或是干脆被披风遮住。而供人观看的那个面在处理上亦有其独特的俭省之道：圆雕在当时并不被看作"连续统一体"（continuum），而是被当成正面和背面的并置。甚至在制作最为精细的美丽圣母像中——如在阿尔滕马克特（Altenmarkt）、弗罗兹瓦夫、莫拉夫斯基（Moravsky）、施滕贝克（Sternberk）等地的那些作品里，支配形式排布的都是正面视角。

　　对程式性面容的关注，是中世纪末期艺术的另一个稳定特征。我们需要再次区分两个常与"哥特式自然主义"相关联的概念：程式（type）与肖像（portrait）。观察比利时哈肯多维尔（Hakendover）的祭坛画，我们会发现，所有男性和女性人物的形态均由同一个范型演化而成。它们只是在装扮——发式——上各不相同，并在面貌上互有微小差别。因而，这些人物既彼此相分，又在根本上体现同一个程式。在维也纳的模型图册中，情况亦是如此：若将剃了发的僧侣头像与出现在它上方的圣约翰头像两相对比，我们很容易看出范型的存在。基于该图册高度的匀质性，我们可以猜想，其作者擅长头像的表现，其模型的多样性——尽管被匀质性所淡化，但仍然显而易见——在某种意义上被艺术家用他的绝技"抹平"。于是，统一的风格取代了各种形象的不同风格。同时，正是因为上述"平整化处理"，我们才得以看出这些头像是程式而非肖像。实际上，能够根据众多模型重塑原型的艺术家只有少数几个。他们在历史时序中的出现造成了形式的某种重构，这一重构归因于他们风格的匀质化效果。该现象正是同为雕塑家的尼古拉·皮萨诺和乔瓦尼·皮萨诺（Giovanni Pisano）之间的区别所在：乔瓦尼对古代模型所提供的全部办法进行了再加工，使这些办法服从其个人表达；尼古拉却心甘情愿地保持了个人风格的透明。在后者那里，古代模型始终发挥深入潜意识的穿透性影响。为了感受这一事实，我们只需审视比萨洗礼堂雕刻的进殿场景（图81）：人物面容程式的丰富多样性反映出艺术家所参照模型的多样性。这些模型应是被"逐字誊抄了下来"，因此可以说尼古拉是"注释者"，乔瓦尼则是名副其实的"编纂者"。

　　如果说模型图册的最本质特征正是图像的清晰可读性，那么我们可以大胆地指出，当绘图者成功地将自己特有的形式加诸各种各样的源头图像时，这一清晰可读性才达到其最高程度。关于此点，纽约皮尔庞特·摩根图书馆（Pierpont Morgan Library）和雅克·达利维（Jacques Daliwe）所收藏的图册从相反的方向为我们提供了例证。透过这些册子中的素描图，我们可以清楚地看到源头图像的多样性。然而，正是这一

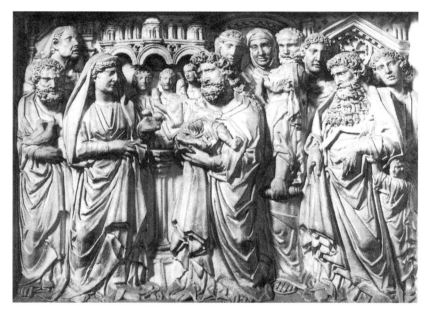

图 81　比萨洗礼堂，进殿场景的浮雕。

特点，导致人们难以鉴定哪幅图出自哪位素描师之手。图画在风格上越是忠实于其模型，抄绘者本人的风格就越隐蔽，越难以被人界定。

　　在雕塑领域，里门施奈德的作品构成了一组有趣的实例，形象地说明了不同程式的连接组合方式以及程式与肖像之间的相互关系。中世纪末期鲜有雕塑家能像他这样留下风格如此匀整、品类如此齐全、时间跨度如此巨大的一整套个人作品。以他于 1492 年制作的米内尔斯塔特（Münnerstadt）祭坛装饰屏中的圣基利安（saint Kilian）头像和于 1508 至 1520 年间制作的维尔茨堡新教堂（Neumünster de Würzburg）中的人像为例，这两张面孔的形态几乎是相同的：眼睛和皱纹的线条，以及鼻子、嘴巴和下颌的形状均如出一辙。从这两件作品中，我们可以轻松地辨认出此位雕塑家在男性头像里常常使用的几种图案。而同样的图案，我们在维尔茨堡主教座堂（cathédrale de Würzburg），即在里门施奈德于 1497 至 1499 年间制作的舍伦贝格的鲁道夫（Rudolf von Scherenberg）主教陵墓卧像（图 82）中亦能找到。这一所谓的"肖像"

与圣基利安头像所构成的程式相比，唯一不同的地方在于其眼角、额头和脖颈处有被刻上去的密集的皱纹。至此，我们看到面容的整体效果是通过不同部位程式的叠加获得的，但叠加而成的整体缺乏匀质感。雕塑家在材料表面刻划大量花纹——此处为皱纹——的目的，正是要掩盖这一匀质感的缺失。正像前文中提到的 1400 年前后的雕塑的例子一样，雕刻者使用了线性元素，但此处该做法的目的却不再是从形式的角度充实作品，而是明确标示出圣基利安头像所构成的程式与一位当世之人的肖像之间的区别。当然，这里的肖像仅仅是雕刻者对程式稍作变化而获得的，正像布拉格教堂拱廊处的胸像以及法尔肯施泰因的库诺（Kuno von Falkenstein）主教造像所早已揭示的那样。中世纪末期首位走出程式制作逻辑的雕塑家是莱顿的尼古拉：他为斯特拉斯堡教牧会议秘书处制作的包头巾的男子像，若被摆在舍伦贝格的鲁道夫陵墓卧像旁边，观者便能清楚地看到，其总体形式不再是各种元素相互叠加的产物，而是不同细节彼此融合的成果。与此同时，造型感也不再发自雕塑的表皮：艺术家于包头巾的男子像中放弃了将外在形式体系贴于雕塑表面的做法。我们甚至可以说，形式在尼古拉的雕塑中发乎内容，这正是为什么人们在评论这位荷兰雕塑家的作品时会提到"精神密度"（intensité psychique）。他的继承者是一批活跃在莱茵河上游的艺术家。然而，这些人只是延续了其表现平凡人物形象的趣味，而在形式设计上仍然完全像里门施奈德那样，坚持叠加逻辑。阿盖诺的

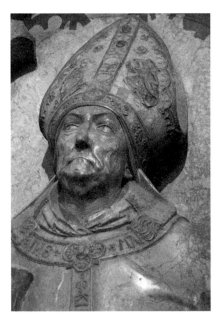

图 82　舍伦贝格的鲁道夫主教陵墓卧像（细节），蒂尔曼·里门施奈德制作，藏于维尔茨堡主教座堂。

尼古劳斯无疑是他们当中最多产的一位。

基于上述原因，里门施奈德制作的主教卧像不能被视为肖像：雕塑家完全按照圣基利安头像所构成的原型来刻画一位当世之人的面容，正像布拉格教堂的胸像作者根据同一头像程式来处理他的大多数"肖像"一样。而莱顿的尼古拉所创作的头像基于它们的精神个体性，只能被视作肖像（即使我们认为作者是凭记忆完成的）。但这些肖像仍然能被人们当作程式来使用。此种情况也出现在巴塞尔版画收藏室（cabinet des Estampes de Bâle）所拥有的一页素描上：作者在这页纸上描摹了莱顿的尼古拉为斯特拉斯堡教牧会议秘书处所创作的另外两尊胸像——罗马皇帝奥古斯都和女先知西比尔（Sibylle），但去除了这两个人物形象中所有的创新性因素。

实际上，正是风格孕育了程式，这便是为什么程式的传播从来都不是中立的：在这一传播过程中，程式本身总是或多或少地不断发生转变。与文艺复兴时期不同的是，中世纪的艺术创作领域普遍存在某种对至高权威的信奉，结果导致程式的复制一直受到严格监管。例如，维尔茨堡主教区司铎会议成员在与里门施奈德签订的雕塑制作合同中，要求对方制作的亚当不能带有胡须。在此背景下，肖像于 13 世纪末构成了摆脱上述监管的最初尝试，这一尝试在当时是极为大胆的，因而不得不依赖王室身份理论的支持。

至此，我们应能看出，"自然主义"这个词并不太适合用在对中世纪末艺术作品的分析上。诚然，引入肖像这一举动代表了人们对自然的新看法。但与此同步的程式的创造行为在我们看来，却暗示了另外一种态度。从其定义来讲，程式的作用是就某种含义内容——如衰老的样子、优雅的仪态等——确定一套程式，使之成为能被那些创造它的艺术家及其继承者所贯彻的表现体系。中世纪的伟大艺术家往往会从根本上重塑这套程式，但结果却仅仅是创造出新的程式。从这个意义上讲，创造程式与观察自然背道而驰。

听一听丢勒的理论计划，我们便能更好地领会中世纪艺术家心目中

的程式到底为何物。丢勒曾指出，要透过各种各样的形式，看到支撑它们多样性的那条唯一的法则，并让此法则显露出来，"这样我们就能找到不同事物之间的普遍共通性"。此话意味着，丢勒决心放弃中世纪哥特式艺术的一套做法，转而寻求新的解决方案。他关注程式，目的在于从中发掘将所有程式联结起来的那套结构；中世纪艺术家关注程式，则无不是为了将可见世界重新分配到几个主要范型中。丢勒所找寻的既是支配整个可见世界的那条规律，也是决定艺术家征服可见世界的方式——风格——的那条法则，亦正是关于比例的法则。

"哥特式自然主义"这个表达在含义上的模糊性，很大程度上归因于人们在古代艺术与中世纪"文艺复兴"之间所确立的联系。凡尔登的尼古拉的那些先知和使徒像的模型，便是他从晚期古代艺术中汲取的。我们已经指出，正是在与古代艺术作品的频繁接触中，他构筑了自己的程式体系。在中世纪艺术家眼中，晚期古代雕塑构成了巨大的形式宝库。以古罗马像章为例，它为中世纪创作者提供了大量可供借鉴的人物面容模型。科隆东方三王圣物盒的某些部件亦明确显示了上述两种艺术之间的联系：在屋顶的斜面上，一些圆框浮雕表现了形形色色的男性头像——满脸胡须的、面颊光洁的、谢顶的、侧面的、半侧面的。这些头像并置在一起，就仿佛两个世纪之后问世的维也纳模型图录中的册页。而且同样的头像，我们发现又跑到了克洛斯特新堡圣坛的装饰画面中。这些画像与其说是凡尔登的尼古拉在其作品中的自我引用，不如说是这位金银匠对古代模型图册进行发掘所取得的成果。这类图册中的范本深深地影响了尼古拉的所有创作。

通过与古代艺术的接触，中世纪艺术家不仅学会了革新形式，而且知道了如何创造视觉兴趣点。从这个角度来说，他们获得了打造新程式的本领。然而，他们的古代艺术非意大利创作者所熟知的那个：对北方艺术家而言，人物面容的多样性是古代艺术尤其令人难忘的地方，因此是该艺术留给他们的一项财富。至于人物服装，他们则根据一套与古代艺术体系渐行渐远的构筑法则进行处理。此时的北方与意大利艺术之间

的区别，明显地体现在丢勒使用关节木偶人（Gliederpuppe）的方式上：他将这种模型当作研究身体动作的辅助工具，而意大利艺术家使用与之类似的人偶（manichino）则是为了研究衣褶。对他们而言，衣褶属于现实世界的范畴，然而在哥特式艺术传统中，衣褶则是一套完整而封闭的体系。于是，沐浴在这一传统中的艺术家们赋予了木头和石头表现衣褶造型性这一布料所不具有的功能。自 1240 年代起，在巴黎地区的雕塑中，衣褶越来越明显地表现为一套完全独立的形式体系（既独立于逻辑结构，或者说布料的力学结构，又独立于从常理的角度来说将其撑起的那个物体，即人体）。

无论在对衣褶还是对面孔的分析中，我们都看到雕塑家在创作方式上总是从基本的形式单位入手，通过叠加这些单位最终获得完整的作品。然而，对这一操作的熟习和记忆离不开素描图的提示。因此，在 14 和 15 世纪，正当被我们称为"叠加式"的形式观念大行其道之时，素描图的地位发生变化，这是很自然的事情。这一变化将我们的目光从模型图册拉向了草稿绘本：前者就"原型"为我们提供了种种范本，后者则力图在"原型"的形式化过程中对其进行把握。模型图册的概念本身就意味着收录其中的形形色色的样图在视角上是统一的，因此表现的均是难以在空间中得到再现的"封闭"形式。甚至那些富有造型感的体块，在这里都无一例外地被压成平板。15 世纪末出现的绘有织物褶皱的研究性素描，反映了人们对造型元素兴趣的大爆发：这是于 14 世纪末兴起的两个现象，即对形式的探究和对细部的痴迷，一路发展最终形成的结果。渐渐地，素描图成为了当时最具优势的艺术媒介。借助它，人们不仅得以制定形式原则、设计图案，而且能够更加轻松有效地传播这些原则和图案。但若是要素描图在雕塑领域也发挥这一形式生成功能，包括圆雕在内的雕塑作品必须首先被视为浮雕——更本质地说是"平面"[17]——的并置。此外，也正是素描图地位的上升揭示了为什么在材

[17] 详见本书 74 页的佩希特理论的介绍。——译注

料表面刻线这一修饰手法愈发常见。

在使用素描图这件事上，中世纪和随后的文艺复兴之间并不存在明显的裂痕。对向其学习绘画的学生，达·芬奇（Léonard de Vinci）曾建议："首先，选择一位大师临摹其素描，不能是习作性的，而必须是通过写生而创作的素描；然后，临摹一件浮雕作品，手头必须有这一浮雕的素描作为参照；再之后，仿画活生生的模型；最后，反复练习对这一物体的临摹。"他还鼓励学生思考："临摹古代作品和对实物画素描哪种选择更好？"实际上，对雕塑画素描的做法此时得到了阿尔贝蒂的大力推荐。在他看来，练习临摹雕塑，哪怕是临摹庸俗的作品，都能帮助人们认识和领会光影效果，因为雕塑上出现的这一效果与自然物上所呈现的完全相同。对瓦萨里而言，绘画是素描的女儿，雕塑是绘画的侄女。他劝告雕塑家依照实物进行创作，并就此讲道："应将头发和胡须做得富有蓬松感，将发绺和发环处理成一丝一丝的，赋予它们羽毛般的轻盈感和最大程度的细腻感。但现实情况是，在雕塑这个领域，艺术家并不能很好地模仿自然：他们制作出的密实和卷曲的发绺代表着样式，而不是自然。"通过"样式"（manière）和"自然"（nature）这两个词，瓦萨里指出了哥特式末期艺术和文艺复兴艺术各自的鲜明特征 [18]。它们与丢勒提出的"做法"与"艺术"部分重合。这两个词分别用来指称艺术家的技能与支撑这一技能的理论。瓦萨里的"自然"因而近乎于丢勒的"艺术"，后者作为指导艺术实践的理论，力图在自然中找到各种存在所具有形式的天然合理性。从这个意义上讲，丢勒的观念与瓦萨里的不谋而合。

哥特式末期雕塑的发展主要建立在样式的基础上。此处的样式便是将专门设计好的形式组合起来的做法。因此，这些雕塑无助于人们

[18]值得一提的是，歌德曾将艺术家从自然中获得解放的过程划分为三个阶段：简单模仿、样式（化）和风格（化）。后者在歌德看来是最高级阶段，只有伟大艺术家才能达到该阶段（歌德 [J. W. von Goethe]，《汉堡版歌德集》[Hamburger Ausgabe]，慕尼黑，1981 年，第 12 卷，第 30 页起）。

表现可见世界，而真正致力于这项事业的是 15 世纪的素描和绘画。认知事物，意味着学习将它们表现出来，正是在这一认知过程中，我们看到了素描所扮演的科学性角色：它是辅助认知的绝佳工具。但是在北方，素描只是从丢勒开始才被赋予了这项功能。在他之前，通过素描，艺术家确也打破了事物表面上的整体性，但此举的目的却并非揭示支配整个现实世界的法则，而是制造一个个彼此独立的形式单位，再将这些单位各自分配到新的整体中。因此，15 世纪的北方素描并不是辅助认知的工具，而是加强认证的工具；它并未推动客观认知的进步，而是参与了一套形象化秩序的加固和维护。因为它传播的程式和形式来自已经走向没落的老旧世界观，在二维艺术于 15 世纪投入到以探究世界为宗旨的壮阔运动中之时，雕塑漠然地站在了一旁。唯有一名雕塑家在这场运动中占有一席之地，这便是莱顿的尼古拉。但是他也为此付出了代价，即"重新取景"——选择支肘半身胸像这一规格。新的取景方式将观者的注意力从织物褶皱的无穷变化中抽拉出来，令其汇聚在人物的心理表情[19]之上。这一极具人文精神的艺术并未在顷刻间推倒晚期哥特式艺术的形式体系。虽然它力主还原的精神密度成功地实现了自身的外在化，但是这一密度所处的形态世界正像尼古拉的艺术所隐隐指摘的那样，建立在样式——瓦萨里的"maniera"——的基础上，并且无法同时容纳自然和样式这两种事物。

创作和生产方法

中世纪艺术创作的集体协作特征越来越多地被当今的艺术史家所关

[19] 这正说明了胸像普遍出现于各地的雕塑艺术中，并成为一种通用形式的原因。值得强调的是，同中世纪艺术一样，南方的文艺复兴亦继承了古典艺术留下的各种面容程式。首位指出该现象的艺术史家正是阿比·瓦尔堡（《佛罗伦萨杂记》[Essais florentins]，第 159 至 166 页）。

注。这些人的观察建立在十分有限的资料基础上，而在这些资料中鲜有清晰明确的表述。[20] 在 15 世纪，更多的社会群体参与到艺术品订购活动中，客户规模明显扩大，订单数量不断增长，不同艺术工坊之间也开始了激烈的竞争。这些因素促成了一个新的局面：拥有众多匠师的大工坊生产的作品在风格上达到了连贯统一，人们越来越难以判定它们到底是由谁制作而成的。某订购者与雕塑家维特·瓦格纳（Veit Wagner）签署的一份合同明文规定"瓦格纳应亲手完成作品"，这无疑表明客户所要的是大师真迹。我们不难想象，如果是为达官贵人做活儿，雕塑大师们会更加乐于亲自动手。实际上，中世纪艺术工坊的集体协作到底是什么样，对我们来说在很大程度上还止于想象。在其关于哥特式雕塑那部书的导言中，维利巴尔德·绍尔兰德用了一大段话简述亚眠大教堂工地上的集体协作。他提到亚眠并非偶然，因为正是在这一工程中，人们首次看到序列化生产——即劳动的高度合理化和分工的明确专业化——被引入了建设。建筑雕塑中衣饰和王冠出现的地方由专门负责饰物的雕刻者完成是非常有可能的，但是作为普遍之规，这仍只是一种假设而已。我们还能提出更为"离谱"的问题：在伙计做工的过程中，匠师可以只为了加入某一款式的衣褶而插手其中吗？无论如何，如果说亚眠的工地代表了中世纪建筑工程里艺术创制工序的重大变化，那么我们必须清楚，该工地能实现如此程度的合理化作业必有一定的先决条件。这一条件便是总设计师预先选定一份图纸，将建筑的平面构造和雕塑的各种形式确

[20] 在以中世纪工地和工坊为内容的图像志中，大多数画面向我们展现的都是雕塑家独自制作一件雕塑的场景。但在个别画面中，也出现了多人合力完成一件作品的场面。在一张 14 世纪初的细密画（藏于伦敦大英博物馆［British Museum］，见手稿补遗组第 10292 号资料第 55 页背面）中，我们看到两名工人在打磨一块墓碑。在夏尔特教堂中表现圣歇隆（saint Chéron）传奇经历的彩色玻璃（制作于 1220 至 1225 年间）展现了石匠和雕塑家相互协作的场面：前者正着手进行打磨，而后者似乎在督导其工作。源自康斯坦茨（Constance）的手抄绘本《圣奥古斯丁生平》（Vita st. Augustini）则展现了三名雕刻者一同制作主教陵墓卧像的情景。在慕尼黑巴伐利亚国立博物馆（Bayerishces Nationalmuseum）所收藏的第 2502 号手稿中，我们看到一名石匠正在参照模型制作国王陵墓卧像，订购者及其随从则站在一旁观看。

立下来。而在风格层面，设计样图则帮助雕刻者建立起一套共同的语言，在这一语言体系中，不同雕刻者各自所完成的部分则构成了形形色色的"方言"。

仔细观察兰斯大教堂的雕塑，我们能够发现在很多地方，人物头部和衣褶的处理方式都明显不同。类似的发现我们在巴黎圣母院和亚眠大教堂中同样可以获得。以亚眠的报喜天使这个具体情况为例，其面孔的起伏极为柔和，衣褶的棱道却甚是锋利，这一差别逃不过任何观者的眼睛。由于这种风格不统一的现象在营建于同时期的建筑中反复出现，我们完全可以想象当时存在一种"轮作制度"，在该制度下，几名雕塑家搭班干活儿。但他们的搭配并不固定，同一整体——侧柱，甚至整座大门——的所有雕塑并不总是由固定的"一对"师傅完成。这样的劳动组织方式在夏尔特的彩画玻璃中也留下了痕迹，我们能毫不费力地看出某道窗户中几乎全部的玻璃画板都出自同一位匠师之手，但唯有一块画板是由另一位制作了其他几道窗户的师傅完成的。在此，通过对 13 世纪初期各种风格的深入分析——这意味着抛开风格统一性这个公设，我们就能够在同一件作品中辨识出协作的痕迹。另外需要承认的一点是，当时存在专攻某个题材的雕刻者。正像我们在兰斯大门雕塑中可以轻易观察到的那样，出现在座托上的怪诞人像几乎全部都似由一人完成。在奥尔维耶托主教座堂，制作于 14 世纪初的外立面浮雕以未完成的状态保留至今，其雕刻工序得到了今天的研究人员相对精准的还原：每名雕刻者各自负责特定细节程式的制作，并且这一细节在其所接手的所有地方的浮雕中最后都应处于完成状态。于是，在做完一处浮雕中的这种细节之后，他就去做另一处的，而毫不关心同一浮雕中其他细节程式的制作进度——那是他的某位同事应该操心的事。这样的工作程序必然要求制作者事先准备好精细的设计样图，并安排好工程作业的组织方式。有个推断在我们看来愈发有道理，那就是在中世纪，或者至少在 13 至 15 世纪，就具有一定规模的工地而言，建设活动都是在与上述情况相类似的条件下进行的：有的雕刻者专管头像，有的负责双手，还有的负责衣褶

或饰物。[21] 只有通过极为深入的风格分析,我们才能让这些区别在头脑中显现出来。但这一分析的前提条件——我要重申,是完全不考虑风格统一性和形式的自然演变。也就是说,我们必须在某种意义上将风格的历史放在一边,而专注于其在某一时刻所呈现出的复杂面貌。

对比布尔日博物馆收藏的出自康布雷的让(Jean de Cambrai)工坊的先知像和这位大师亲手制作的雕塑,我们能发现手持经匣和身体盘旋上升的那两位先知的面孔在做工质量上远远超过衣褶。因此,康布雷的让很可能专门负责头像的制作,而将织物部分留给了他的一名或多名助手来处理。再来看看交由安德烈·博纳沃工坊制作的,被指定放入圣德尼教堂的王室陵墓雕塑。我们能注意到菲利普六世像和约翰二世像的躯体部分有很多相似之处,而面孔部分在形式处理手法上却极为不同。人们断定它们分别出自安德烈·博纳沃和列日的让(Jean de Liège)之手。

同样的现象还可见于乌尔姆主教座堂(cathédrale d'Ulm)神职祷告席的装饰胸像中:人物面容——如古罗马诗人维吉尔(Virgile)的面孔——的刻画异常细腻,衣褶的处理却表现出某种懈怠感。我们因此可以断定,这些差别是两名雕刻者同时插手一件作品造成的。

在昂热审计院的一份标明日期为 1450 年 8 月 31 日的账目记录单中,人们提到安茹公爵好人雷内一世(René Ier le Bon)及其配偶洛林的伊莎贝尔(Isabelle de Lorraine)的陵墓卧像订单,以及订购者更换雕刻团队的事情。这段记录如此描绘该项目的进展程度:"国王 [22] 的雕像由两部分构成,躯干部分即将完工,只待进一步打磨。头部则连粗削这个阶

[21] 我们还能想见其他类型的协作:斯特拉斯堡大教堂南袖廊以圣母加冕为主题的门楣浮雕,显示出两位雕塑家参与了创作。较为先锋的那位制作了中央人物组,而另一名显然非常保守,即在思想上仍属于老一代艺术家,他制作了手提香炉的天使。但这两人的介入在时间上是否为一前一后,我们无法确定。他们完全可以像奥尔维耶托大教堂的例子所显示的那样同时开展工作(J. 怀特 [J. White]:《奥尔维耶托大教堂外立面上的浮雕》["The Reliefs on the Facade of the Duomo at Orvieto"],《瓦尔堡和考陶尔德研究院学报》[*Journal of the Warburg and Courtauld Institutes*],1959 年,第 22 卷,第 254 至 302 页)。

[22] 雷内一世也是那不勒斯国王。——译注

段都还没进入。王后的雕像亦由两部分组成，躯干部分的粗削已经完成了一半，头部有待打磨。"正像我们经常能看到的那样，陵墓卧像的头部——更准确地说是从肩膀开始的上半身——是人们单独制作并随后安在躯干上的。因此，上述文献提到每尊卧像都有两个部分，这没有什么可令人稀奇的。而真正值得注意的是，当其中的一个部分——国王的躯体和王后的头颅——已经进入可以接受打磨的阶段时，另外一个部分还处于起步阶段：国王的面孔尚未得到粗削，而王后的身躯在这个步骤上只进展到一半。由此可见，雕塑每个部件的完成进度可以各不相同。头颅和身躯——也可被理解为服装与衣褶——被当作两个独立的部件得到了单独处理。这一劳动方式引发我们在此作出两点评论。

首先，上述史料以及很多其他文献都表明，在大多数情况下，订单任务都以极不齐整的方式得到执行。作品越是被细分成一个个部件，就越可能出现一些部件早已完工，另一些仍未成形的情况。这样的工作进展方式显然不只存在于中世纪的工坊里，而亦可见于当代艺术家——如康斯坦丁·布朗库西（Constantin Brancusi）——的工作室中。它或多或少地以直接的方式影响最终的结果。当这一生产模式的自身逻辑被推向极致时，大多数组件——正像我们在实现标准化生产的安特卫普祭坛装饰屏中能看到的那样——最终可以在不同作品间相互置换。

其次，关于任务的划分。通过上述昂热陵墓雕塑文献，我们可以断定至少两人，更有可能是三人于1450年前参与了其制作，即头像雕刻者、身躯雕刻者和打磨工人。最后这道工序非常不易操作，有专人负责是很有可能的。此外，查理五世于1364年向安德烈·博纳沃订购圣德尼的伐卢瓦王朝列祖列宗陵墓时在合同中专门提到，雕塑家应将拨款分给"参与制作上述陵墓的工人，具体分配形式和方式由其自行掌握"。

在1384至1385年间，马尔维尔的让领取了一笔钱款，用于支付与他一同雕刻大胆菲利普墓的几名帮手的"开销和工钱"。他们一共有10个人，每人的实际工作时间从8到52个星期不等。

在法国和英国，墓葬雕塑应很早就构成了一个特别能适应分工化、

甚至是标准化生产的订购项目类型。就这类作品而言，"大师签名"和"大师真迹"的概念只存在于极不寻常的雕塑方案中。即便协作劳动的模式在当时已经十分成熟，从作品匀质性的角度来看，克劳斯·斯留特尔与他人共同完成的雕塑仍令人惊叹不已。以那件尚摩尔的十字架人物组像为例，根据历史记载，雕塑家扬·凡·普林达尔（Jan Van Prindale）"因与克劳斯一同制作了雕塑组中的抹大拉的马利亚像"而获得一笔报酬。这一记载无疑指明，此尊雕像是同属布鲁塞尔石匠和雕塑家行会的两位雕塑巨匠密切协作的成果。此外，我们也无法辨别出"摩西井"中哪些部分是斯留特尔完成的，哪些是韦文的克劳斯制作的。然而，后者的参与在史料中有明确的记载。

　　我们还要探问，那些负责完成别人留下的半成品的雕塑家在多大程度上将个人风格带入到作品中。这种事情正发生在雕塑家托斯卡纳的耶罕（Jehan Tuscap）身上。1401 至 1402 年间，有人将已故艺术家布莱邦的雅克（Jacques de Braibant）的未完成作品交予他制作。就此项目，订购者为他开列了一份十分详细的说明书，明确规定了有待完成的任务。

　　中世纪末，协作劳动更多地出现在祭坛装饰屏、布道讲坛和神龛这类大型成套作品的制作中。如果说此类作品的合同都只提到一个名字，那么这仅仅说明项目主管由一人出任，而这个人并不一定就是参与项目的雕塑家或画家——他完全可以是细木匠师。斯特拉斯堡大教堂布道讲坛的合同条款有幸为我们所知。根据这些条款的明确表述，该项目的工期从雕塑家汉斯·哈默（Hans Hammer）开始履行主管职责的那天算起。这位工程主管在此项目外亦有其他作品，我们可以将这些作品与斯特拉斯堡的布道讲坛相比较：毫无疑问，哈默是讲坛最初的创作者，但壁龛中可被拆卸的独立式雕塑在风格上缺乏匀质感。无论如何，它们与讲坛固定部分的雕塑在风格上非常不统一。

　　通过风格分析，我们能够确定讲坛的固定装饰——植物花纹、具象图案——是由一名或多名石匠制作而成的。而成套的独立式人像则由哈默委托的至少两位雕塑家完成。我们无法清楚地说出整件作品的

风格。固定部分的雕塑制作得较为粗糙，两组人像中有一组因风格非常前卫而被认定为由阿盖诺的尼古劳斯所作，其做工格外精良。存留至今的设计图展现的是一些在形式层面毫无创意的雕塑构想。因此，整体图纸也没有反映出这一讲坛的"统一"风格：然而它理应被视为一件匀质的作品，在其项目主管，继而也是客户的眼中应具有明确无疑的形式统一性。

我们对中世纪的看法受到诸多成见的影响，这些成见均出自在近现代艺术创作环境中诞生的美学理论。某些想法，如在中世纪一件作品有大量"翻制版本"，或艺术家不是按照订单而是面向市场生产作品，在我们看来纯属无稽之谈，这是以当世之观念狂妄地看待一个古老的时代。那个时代——我们相信——无论对投机行为，还是对生产本位主义都毫无认识。

尤为值得一提的是，"复制品"或"翻制版本"的概念是伴随现代艺术诞生的，与学院体制下的艺术教学所发挥的独特作用密不可分。它们的出现说明，存在着一个对艺术品分而视之的市场，后者赋予一部分作品独一无二的价值，而仅仅给予另一部分仿品的价值。然而，真正的复制品在中世纪相对来说是非常罕见的。

如果说实在意义上的复制品不存在，那么这并不是因为每件作品在人们眼中都必须具有十足的独创性，而是因为所有作品在某种意义上都被视为复制品。在中世纪，艺术家比在任何时代都更多地将他人作品当成模型来使用，而更少地观察现实世界。我们可以将中世纪艺术家形容为阐释者，并且只有在这一尺度之内，他才能进行个人创造。正像阿贝拉尔所提出的，不应依据风俗习惯，而应凭借个人创造力阐释文本。

一种称得上如实反映中世纪艺术独特处境的美学观念，应至少将上述关于创作者的定义纳入其视野中。这一定义与现代人对创作者（艺术家）的理解格格不入。

此外，中世纪的行会组织对艺术家的培训和职业活动实施具有规范效力的监控。在大多数情况下，这类组织对艺术家和作品的自由流动形

成阻碍，并且仅仅为它们所在、也是所从属的城市服务。

一切作品都以这样或那样的方式与艺术传统相连——这个在中世纪广泛流行的想法，归根结底，不仅肯定了作品中的创新因素，更肯定了保守因素存在的价值。

一件作品可以由多人合力完成的事实，意味着设计图纸必然发挥极为重要的功能。它与合同一起构成了全体临时性工作人员必须参考的资料，尤其是在发生争执的时候。在某些情况下，设计图纸——在法语中被称作"pourtrait"或"patron"，在德语中作"Visier"或"Visierung"——并非出自工程主管之手，虽然在多数情况下这张图是由他来绘制的。

然而，保存至今的设计图纸所规定的方案得到严格执行的可谓寥寥无几。雕塑家亚当·克拉夫特（Adam Krafft）道出了其中的原委：在动工之前将所要完成作品的全貌画在纸上，于他来说"太过困难和痛苦"。这表明对 15 世纪的艺术家而言，合理的作品创制程序并非先画图纸，再将其做成实物；更确切地说，当时形式创造的决定性步骤是削凿，而非最开始的设计。所用石材或木材的尺寸和形状在雕凿工序开始之前，便为造型体的最终形态确定了基本原则。指引雕刻者在做工过程中一路前进的，是其建立在记忆基础上的创造力，是他按照新的组合方式将自己牢记的各种形式和谐有序地组织起来的能力。发挥上述建立在记忆基础上的创造力，于他来说仿佛是在一个固定的框架——传统所构成的框架——内自由活动。这种感觉好比现代艺术家在按照图纸完成作品时所拥有的感受。在中世纪艺术家眼中，具有决定意义的不是图纸，而是模型，对模型的记忆也无需通过图纸来实现。

将设计图纸当作概念的形式化产物来使用，这一做法完全违背中世纪艺术创作的通行准则。因此，文字合同于大多数情况下，并且在中世纪有文献记载之后的全部历史中，一直是艺术创作真正意义上的出发点。合同旨在保障的实为两件事：最终成品符合订购者的要求，并且符合相关行业的技术和道德准则。这些准则完全由行会制定。

　　由市镇当局颁布的旨在规范行业活动的条文，为艺术史家了解画家和雕塑家在祭坛装饰屏制作过程中各自发挥的具体作用，提供了大量宝贵信息。从普遍意义上讲，行会的监管通过严格划分画家和雕塑家各自的任务职责来实现：如果雕塑家想制作一尊表面上色的人像，那么他必须在雕刻工序完成后，将作品交给一名专业画家或彩绘工匠处理。这个人完全可以是雕塑家所在工坊的伙计。以费尔德基希（Feldkirch）的圣尼古拉教堂（église Saint-Nicolas）祭坛装饰屏为例，它是人们向画家伍夫·哈伯（Wolf Huber）订购的作品。哈伯为其绘制了设计样图，并很可能完成了装饰屏雕塑表面的彩绘，但他不得不将造型体的制作托付给一位专业雕刻者。此外，合同明确规定，哈伯应亲手创作装饰屏上的绘画。这样的规定显然意在要求画家在一定程度上保证作品各个部分的统一性。这种统一性可以通过整体的颜色效果和结构布局获得。

　　很多时候，雕塑家和画家被归在同一行会旗下，如在科隆、乌尔姆、奥格斯堡、吕贝克等地。若非如此，就有可能出现意想不到的矛盾冲突：1427年，斯特拉斯堡的车匠向画家发难，理由是这些画家雇佣了一批木雕匠师协助工作。车匠团体要求受雇的木雕匠师在自己的行会登记注册，因为车匠和木头雕刻者使用同样的工具，开发同样的材料。作为回应，画家团体表示，画家的工作性质要求他们必须和专业雕刻者紧密合作，这一申辩在某种形式上强调了艺术职业相较于手工职业的特殊性。该市议会明智地认可了这些画家提出的理由。

　　允许雕塑家雇佣画师或彩绘匠师，或反过来，允许画家雇佣雕刻者，这个规矩使得工坊可以承接种类更为广泛的订单；产品的制作可以得到工坊大师一人的全程监督；同时工期相对缩短。有时，因为条件所迫，雕塑家不得不将作品交给常驻其他城市的画家完成。在历史记载所提供的例子中，我们能想到巴尔哲的雅克曾遇到的情况。1394年，这名居于登德尔蒙德的雕塑家将他为尚摩尔查尔特勒修道院所雕刻的作品交给住在比利时伊普尔（Ypres）的画家梅尔基奥尔·布鲁德拉姆（Melchior Broederlam）来完成。我们不难想象，这样的方案实施起来难度有多大。

　　理想的状态是像维特·施托斯那样，一人身兼多职。这样的大师相对来说并不少见：汉斯·史特泰玛（Hans Stethaimer）兼做石匠、画家和建筑师；马克斯·德尔格（Max Doerger）是画家和雕塑家；雅科坦·帕佩罗夏（Jacotin Paperocha）是"图像雕刻师"或"图像打磨师"、"画师"和"细木匠师"；安德烈·博纳沃同时从事绘画和雕塑事业；HL大师（Maître «HL»）像维特·施托斯一样既搞雕塑，又做版画；居住在康斯坦茨的乌尔里克·格里芬伯格（Ulrich Griffenberg）拥有雕塑家、画家和玻璃匠师三个身份；"泥水匠"佩兰·德尼（Perrin Denys）曾应勃艮第公爵的订货要求，为阿尔图瓦伯爵府（hôtel du comte Artois）制作一批木雕；与这一情况恰恰相反的是，"木匠"列日的让曾受奥尔良公爵（duc d'Orléans）之命，负责制作石头部件和雕塑。

　　另外值得一提的是，从事绘画的人也可以同时从事非艺术领域的职业：鲁汶便有一位画家也是面包师，瓦朗谢纳（Valenciennes）则有一位画家同时是奶酪制作大师。双重职业的现象比我们通常所认为的要常见。

　　木器工或细木工与木雕工匠之间职责的划分有时会引发矛盾。实际上，木器工在祭坛装饰屏整体方案的实施中占有重要地位：他们的手艺集中体现在华盖和顶饰部分的装饰性雕塑中。然而，正像石匠与石雕匠师的角色并不总是得到很好的区分一样，这两种同是以木头为加工对象的职业之间的界限常常暧昧不明。从原则上讲，木器工只在木板上做活，而从不处理块状材料。斯特拉斯堡市镇当局发布的一项关于细木工和木器工职业的法令明确规定，这两类工匠只负责制作被钉子所固定的部分。由此可见，人们力图将一般性的木匠活儿与雕塑制作区分开来。然而木匠的雕刻手艺有时可与雕塑家一较高低。例如，1515年批发商安东·图赫尔（Anton Tucher）从木器工施滕格尔（Stengel）那里订购了一件饰有四个头像的毛巾架。订购者在这里所提的合同要求堪比在专门的雕塑制作合同中人们所提出的条件。这一现象在另一份内容详细的合同中得到了印证，其承接人是"木匠"（Tischler）拜里施策尔的康拉德（Konrad de Bairisch Zell）。订购者于1482年要求他为施瓦茨（Schwaz）

的格奥尔根贝尔格修道院教堂（église conventuelle de Georgenberg）制作神职人员祷告席。

　　我们知道不少重要的艺术品订购合同是与木器工订立的。斯特拉斯堡圣母教堂的主祭坛便是一例，但在作品上署名的却是雕塑家阿盖诺的尼古劳斯。康斯坦茨的一个例子与之相反：承接合同的细木工西蒙·海德（Simon Haider）将大门浮雕的制作任务交给了一名雕刻匠，但最后却是自己在这一作品上留下了名字。如果说威尼斯圣方济会荣耀圣母教堂（église des Frari）中的神职祷告席上的署名是维琴察的马可·迪·詹彼得罗·考齐（Marco di Giampietro Cozzi de Vicence），即签订合同的细木工的名字，那么该作品上的大部分浮雕则是斯特拉斯堡的一家工坊在将近 1468 年时制作的。在乌尔姆，雕塑家与细木工同属一个行会，于是我们看到，当地文献两次提及艺术家大贝律（Jörg Syrlin l'Ancien）的正式身份，一次（1462 年）称之为“木器工”（Kistler），另一次（1469 年）为“细木工”（Schreiner）。然而毫无疑问的是，此人雕刻了署有其姓名的乌尔姆主教府雕塑。

　　透过千差万别的具体情况，我们看到，就单件作品而言，将参与制作的匠师各自带入的风格，以及雕刻匠与木器工、画家与雕塑家所分别承担的任务干净彻底地分割开，是不切实际的。此外，艺术家的地位在每个城市都不相同，技术能力也因人而异。这些情况都是我们在描绘这一时代的图景时必须考虑的基本因素。无论如何，这必将是一幅令人眼花缭乱的图景。

　　建筑领域的风气到了雕塑领域更是有过之而无不及，这一风气便是彩绘的地位异常突出。连约翰·马鲁埃尔（Jean Malouel）、梅尔基奥尔·布鲁德拉姆、罗伯特·康平和罗希尔·范·德·韦登这等知名画家都投入到为雕塑添饰彩绘的工作中，哪怕彩绘方案是由别人设计的。而雕塑家维特·施托斯也毫不迟疑地接下了十多年前由其同行蒂尔曼·里门施奈德制作的米内尔斯塔特祭坛装饰屏的彩绘任务。

　　从普遍意义上讲，绘画比雕塑更受尊崇。两类作品的制作费用存

在较大差别，这不仅仅是因为一些颜料——如天青石或金矿石——非常昂贵，也是由于这两类工作在人们心目中的地位不尽相同。在德国克桑滕（Xanten）祭坛装饰屏项目中，雕塑家鲁尔蒙德的威廉（Wilhelm von Roermond）拿到的报酬是 125 弗罗林，而兼任彩绘匠的画家却高达 525 弗罗林！在米内尔斯塔特祭坛装饰屏项目中，里门施奈德因制作雕塑于 1490 年获得了 145 弗罗林的报酬，维特·施托斯则因给雕塑上色获得了 220 弗罗林。

如果说承担绘画类工作的匠师获得的酬金更高，那么这并非颜料或金箔的成本所致，而是因为金银器制作或绘画这种和珍贵材料打交道的职业在人们看来更为“高贵”。此外，不上颜色的雕塑起初都被视作半成品，在过了很长一段时间后，那些不饰彩绘的祭坛雕刻屏才逐渐被当成一种美学现象和谦卑风格的体现。

15 世纪中期，在布鲁塞尔这个雕塑产量极大的地方，主导艺术市场的实际上却是画家。如果说就订单项目而言，他们与雕塑家处境相当，那么就面向自由市场的项目而言，他们的处境明显优于雕塑家。譬如，雕塑家若想将自己的产品放在市场上出售，就不能在雕塑表面上彩；只有一个月内未售出的作品才能交由布鲁塞尔同业公会的画家添饰彩绘；售出的作品则由购买者负责找人上彩。这套规定显然有利于同业行会派出的专家小组对产品制作的各个阶段以及用料质量施行严格的监控。

画家的重要地位还来自另外一个事实，即如果所涉及的作品是同时包含了上彩雕塑和木板绘画的祭坛装饰屏，那么赋予成品形式统一性的那个人则正是画家——颜色很容易抹平或遮住造型体上的瑕疵，从而提升作品的整体质量。1552 年，因斯布鲁克（Innsbruck）便有一位雕塑家明确表示，他不需要任何人为其正在雕刻的作品进行细节修饰——这项工作最终应由彩绘匠师完成。

为了生动地说明画家与众不同的地位，我们还要再举两个例子。首先让我们来看一份合同，它提到两位画家合作完成一套祭坛画的事情。合同特别规定，完成后的作品不能让人看出两人合作的痕迹。第二个例

子则向我们展示了签订合同的艺术家在具体执行上所享有的自由度，至少是在客户没有特殊要求的情况下：画家迈克尔·沃尔格穆特（Michael Wolgemut）于 1507 年签订了施瓦察赫（Schwarzach）祭坛装饰屏的制作合同。他将制作任务的大头儿——雕塑——交给了维特·施托斯身边的一名助手来完成，将绘画部分交给了一位与其画风截然不同的艺术家，而沃尔格穆特自己很可能只承担了涂金和上彩两个任务。这件事中最值得关注的一点是，签约的画家兑现合同内容的方式是向外分包。在分派绘画任务时，他连自己的学生都没有去找。

为了更有力地说明中世纪末期人们是多么缺乏创新精神，我们在此还要讲一件不寻常之事。1478 年，在泰根塞修道会教堂重建之时，人们向一名叫作加布里尔·梅勒施基歇尔（Gabriel Mäleskircher）的画家订购了至少 16 组祭坛画——某些画屏可能包含 2 到 3 块翼板。整个工程花费了该修道院足足 1280 弗罗林。这无疑反映了泰根塞的虔诚信徒远比我们想象的要阔绰，虽然在这样大的一个项目中，人们很可能征招了帮工甚至是代工者。

艺术作品的展示与交易

在订单渠道以外的作品交易似应很早就出现了。我们甚至可以断言，自有了作品生产之后，它就在不同程度上与该现象相伴。然而这类交易迈出关键性的一步还是从大型展会的兴起和城市间竞争的升温开始的。毫无疑问，这两个因素改变了中世纪的人们对艺术作品的态度，导致后者像其他所有类型的物品一样进入了商品交易领域。人们购买绘画或雕塑，并非纯粹是为了获得审美享受——至少目前尚无证据能证明这种情况的存在，而首先是为了占有兼具宗教崇拜或历史记录功能，以及商品价值的财物。康布雷主教座堂的议事司铎、作曲家纪尧姆·迪费（Guillaume Dufay）拥有至少三件画作：一件是基督受难像，一件是摩尔

风情花叶图样装饰画（Mauresque），另一件是法国国王肖像。

对艺术品交易商的记载相对而言很早就出现了。根据史料我们知道，勃艮第公爵曾"向布鲁日的有产者克莱斯提欧·勒鲁（Crestiau le Roux）购买一尊小尺寸琥珀圣母像"，并曾"向布鲁日的耶罕·迪肯（Jehan Dicon）购买……两尊白琥珀塑像"。有文献记录了一些德国商人的行迹：他们在 1432 年和 1456 年分别现身于圣瓦斯特（Saint-Vaast）和亚眠；一名吕贝克的商人利用去康波斯提拉圣雅各大教堂朝圣的机会做了一路的买卖；另有一名艺术品商则于 1518 年获得批准加入了安特卫普的圣路加行会。

艺术家自己也常常涉足艺术品交易领域，出售的作品既有本人也有同行创作的。他们的遗孀有的同样投身此行：1479 年，布鲁塞尔彩绘匠师扬·凡·德·皮尔森（Jan Van der Perssen）的遗孀便售出了一架祭坛装饰屏。艺术家售卖的可以是他们在某种意义上的收藏品。于是我们看到，设计了威斯敏斯特宫圣艾蒂安礼拜堂（chapelle Saint-Étienne de Westminster）壁面装饰的英国画家圣奥尔本的休格（Hugues de Saint-Alban）于 1362 年卖出了一幅自己所藏的意大利伦巴底绘画。

对中世纪末艺术市场最为详实的记载主要来自低地国家。通常情况下，市镇（如布鲁日）对享有本地居民资格的艺术家进行保护，这一保护带有排外色彩。具体说来，当局一方面对市场进行严格监控，另一方面限制或禁止艺术作品的进口。画家只在其正式居住的市镇才享有执业资格。尽管如此，他们仍然可以参与自由贸易，只是要获得行会的批准并接受其监督，而且只能在年度大型展会期间。销售作品的权利在当时被视为额外的恩典，但比这更为珍贵的是在展会上销售作品的权利。一旦获得这种权利，画家不仅会有兴趣对他人作品进行投机，更会有十足的动机在订单任务之外创制产品。对这样的产品而言，是否引人是其能否被卖出的唯一决定性因素。展卖的机会显然促进了艺术家创作者身份意识的觉醒，虽然这一觉醒并不能立即反映在作品内容上。15 世纪四五十年代，根特和安特卫普纷纷出现教堂购买祭坛装饰屏成品的事

例。而为什么艺术家的库存中会有这些作品，我们不得而知。

美第奇家族（les Médicis）曾派他们在布鲁日的办事人员去安特卫普的展会，以该家族的名义购买绘画和壁挂作品。因美第奇府远在意大利，这一举动我们并不难理解。然而 1422 年，布拉班特和弗兰德斯地区（均在布鲁日附近——译注）的一些教堂也指派代表去上述展会购置祭坛装饰屏，这一做法就不免令我们吃惊了。此外，早在 1411 年前，就曾有一位艺术家赴布鲁日和安特卫普的展会贩售自己的作品，我们知道其中的一件是圣母怜子题材的雕塑。

根据中世纪西班牙旅行家和作家佩德罗·塔法（Pero Tafur）的编年记述，1438 年，安特卫普的展会分成了几个专场：绘画在方济各会的修道院内售卖，金银工艺品的销售点则在多明我会修道院中；1445 年，多明我会的销售点发展成了占据整整一面墙的商户排挡，在当时被称为"pand"（荷兰语，意为墙面）。在安特卫普展会期间，多明我会排挡中的摊位分别由代表金银匠的圣艾里久行会（guilde de Saint-Éloi）、代表首饰匠和织毯工的圣尼古拉行会（guilde de Saint-Nicolas）和代表画家的安特卫普和布鲁塞尔圣路加联合行会（guildes de Saint-Luc d'Anvers et de Bruxelles）经营。不得不指出，在以低调、谦卑著称的托钵修会建筑中如此大张旗鼓地展示奢华的艺术品，实在不成体统。但这类活动对于教士而言意味着可观的收入：1509 年，安特卫普圣母教堂（église Notre-Dame d'Anvers）排挡的经营所得高达教堂营建费用的十分之一，而此建设项目是一个耗资不菲的庞大工程。该圣母教堂的排挡与其他地方的不同，位于一座单独的建筑内，与真正的宗教场所相分离。这座单独的建筑落成于 1460 年，专为艺术品买卖而修造。安特卫普和布鲁塞尔圣路加联合行会后来将自己的摊位搬出了多明我会排挡，而移到了此处。

艺术品经济中有很大一部分是祭坛装饰屏贸易。据我们所知，很多尼德兰出品的装饰屏都出口到了日耳曼帝国、勃艮第、西班牙、葡萄牙和斯堪的纳维亚诸国。它们的制作模式称得上尽人皆知：每幅画面都可以直接被安装到箱体上；安装过程中出现的问题全靠细木工来解决。此

类祭坛装饰屏为批量生产，单单一座工坊是无力承担所有环节的工作的，因此它往往会向其他工坊（可能是带有专业性的）订购零件，例如装饰组件。一个时常发生的情况是，本不属于某架装饰屏的人物雕像被生生插入该雕刻屏的画面中。这种做法必然会极大地破坏作品的风格统一性，因此，安特卫普和布鲁塞尔圣路加联合行会明令禁止艺术家将新旧零件混在一起使用。保持作品整体效果相对匀质的要求随处可见，例如按规定，若两名画家合作完成一块装饰翼板，合作的痕迹不能在完成态的作品中有所显露。

这个时期的祭坛装饰屏所展现的总是基督童年和受难的长篇故事，这一情况自然有利于此类作品走向标准化生产。我们由此不难想象，当时随便一个堂区就能轻而易举地拥有这种极为大众化的装饰屏。我们甚至可以想象，当时存在可供出售的雕塑人物组像，人们购买这些产品以便自行组装祭坛装饰屏。安特卫普艺术市场在 15 世纪的基本状况及演变情况构成了一个历史框架，正是在这一框架下，艺术家与客户之间开始形成全新的关系，各自的地位逐步得到重新确定。虽然只是在一个开放的经济空间中短暂亮相，艺术仍然在此时变身为一种公开的事物，越来越多地暴露在公众带有评判性的目光之下，并进入到他们的议论话题之中。与此同时，艺术家被卷入了正处于关键时刻的艺术社会化进程中，他开始努力取悦潜在的客户，这些客户则完全有能力对艺术品进行评价、比较，并且最终做出选择。

☐ 结 论
作为视觉体系的大教堂

　　瓦萨里对哥特式艺术的无情鞭挞，最终指向的不正是这一艺术的基本特质吗？让我们再来读一读其《名人传》[1]开篇那段闻名于世的评语："（哥特式艺术中的）每个元素都丝毫没有章法可言，我们甚至可以用混乱无序来形容；这些元素所形成的构造泛滥成灾，污染了世界。在此类建筑中，门洞周围装饰的总是细瘦的圆柱和葡萄藤般的人体，仿佛经受不住任何一点压力。在外立面上，寒碜的壁龛层层叠叠，角锥体、小尖塔、花叶饰无穷无尽。这堆大杂烩简直根本不可能立得住，更不要说保持平衡。上述所有都更像是画在纸上的，而不应出现在石头或大理石上……通常，由于图案无休止的堆叠，门洞的尖头一直伸触到教堂的天顶。"

　　哥特式艺术在此表现为一种"堆积"的艺术，其构成元素毫不讲求相互之间的比例关系——我们所说的是符合人体的比例关系；其构造法则可被归纳为取消石材的物质性——"所有都更像是画在纸上的"。在《名人传》中，上述评论跟随的是对各类古代胸像柱的一段描述："从角锥体或树桩中冒出的半身像变幻无常，化成年轻的女孩、萨提尔[2]或各

[1]1550年，瓦萨里的鸿篇巨制《名人传》问世。这是西方严格意义上的第一本艺术史著作，总共讲述了260多位艺术家的生平及其重要作品，可以说是文艺复兴时期艺术家的百科全书。瓦萨里因此书被誉为"西方第一位艺术史家"。——译注

[2]古希腊神州中半人半兽的森林之神，常陪在酒神身边。——译注

种各样的怪物"。瓦萨里的这段描述借自维特鲁威。这位古罗马建筑师之所以作此评论，是为了谴责庞贝墙壁上的某些装饰。而原本的上下文是这样的："在圆柱的位置，人们摆上了芦苇秆；三角楣被换成了鱼叉和贝壳一类的东西，并被配上了卷曲的叶子和微起的漩涡……我们还能看到顶着花的细梗。半身像就从这些花里冒出来，有的呈现出人头，有的表现为兽首。"

无论对瓦萨里还是维特鲁威而言，上述形式所代表的都是一种"放浪"的艺术，它们偏离了古典主义的准则。瓦萨里的读者及其继承者则大大缩小了上述评判的适用范围，将其对哥特式艺术的整体否定完全建立在对哥特式建筑的否定之上。而瓦萨里所针对的，却是这门艺术创造混合型，而非古典式元素的全部能力。

然而，有趣的是，若不将瓦萨里评论的适用范围限制在建筑领域，我们就能体味出更为广泛的含义：他指责了哥特式艺术突出形式而"背叛"功能的力量。说到底，便是这门艺术总是破坏表达内容与方式之间的"合理"协议，总要冲出这一协议的范围。

自瓦萨里以来，一切哥特式艺术解读体系都寻求将建筑位列于各门艺术之首。如果说这样的观点不无道理，那么它却全然忽视了其他具有决定意义的重要因素。没有这些因素的支持，这一叫作"哥特式"的艺术就不可能诞生。这些因素相互补充、共同促进，它们分别是：圣体圣事的发展；关于基督受难的神秘主义思想的流传（该思想由明谷的伯尔纳开创，后通过圣方济各的事迹得到延续）；视觉艺术地位的上升和与此相关的文字主导地位的丧失。在这些因素所构成的背景下，建筑语言必然得到重新审视和调整。由于具象语言的更新，关于基督受难的神秘主义理论获得了一套再现模式，并且这一模式不断得到开发和完善。此外，由于建筑的发展，上述理论又得以在完全由圣餐仪式的透视法所支配的空间中安享其位。

哥特式艺术首先是以建筑为载体的海量图像。而建筑自身亦被处理成了图像：它牢牢地抓住观者的目光，一刻也不松开。在哥特式建筑中，

一个形式总是依循某种互动关系指向另一个，不给人的眼睛任何休息的机会。图像以前所未有的密集度和复杂性呈现于观者眼前。凭借自身可见的形态，它们演绎着圣经中的训导，特别是道成肉身及其悲剧的结局——亦即受难——这个使丑恶、残忍、仇恨和痛苦登上作品画面的主题。所有被排除在新柏拉图主义所谓的美之外的事物，都在救赎的宏大历史篇章中找到了一席之地。基督本是上帝，

> 却反倒虚己，
>
> 取了奴仆的形象，
>
> 成为人的样式。
>
> 既有人的样子，
>
> 就自己卑微，
>
> 存心顺服，以至于死，
>
> 且死在十字架上！

《腓立比书》（*Épitre aux Philippiens*）（第二章第 7、8 节）[3] 如是说。

受难是对屈身为人这一事迹的加冕。道成肉身的主题词在基督教拉丁语文学中是"humilis"，即谦卑。这个词另有两重含义：它有时意同"humilitas"，即低微。这正是圣训所主要面对的群体——平凡之人——所处的状态。圣奥古斯丁称使徒为"humiliter nati"，即"出身卑微之人"，这里他想要说的实为"illiterati"，即目不识丁者。此外，"stilus humilis"，即谦卑的格调——也作"sermo humilis"——在古代文学理论中指低级体裁。

然而，这一划分却因圣奥古斯丁曾就古代演说艺术发表的观点

[3]E. 奥尔巴赫（E. Auerbach）在其《古典世界晚期和中世纪的文学语言及其受众》（«Literatursprache und publikum in der lateinischen spätantike und im mittelalter»）中也引用了这段话。现在我们关于低级体裁的基本看法都来自这篇重要的文章。

而归于无效：这位神学家仅仅是摒弃了西塞罗所确立的三种演讲方式（modi）或演讲体裁（genera）的等级关系。这三种演讲分别对应高、中、低三个等次的对象。圣奥古斯丁表示，就关乎人类救赎的精神性对象而言，这一区分毫无存在的必要。实际上，在基督教视野中，不存在低等或不值一顾的对象：每个事物都在救赎的宏大方案中占有一席之地。于是，滑稽的、粗俗的、丑陋的与美丽的占据同等的地位。丑陋只不过是美丽的倒转，因而魔鬼也可以从上帝那里借取美貌。如果说《圣经》的真理对很多人而言依旧高不可攀，那么这并不是由于其风格所具有的高度，而是因为这一真理蛰伏在文字的最深处、伟大与渺小彼此相混杂的地带。正是谦卑向我们指明了通向它的唯一道路。

中世纪审美的基本原则就这样诞生了。十字架上的基督成为了这一审美的中心形象。此形象采用了符合新柏拉图主义哲学审美观的人体图像，但却用其来展现受难。于是，我们看到一个饱受蹂躏和凌辱的身体，它与新柏拉图主义的"superbia"——骄傲——截然相对。正如圣奥古斯丁所言："基督是谦卑的，而你们却是骄傲的。"在此背景下，14和15世纪艺术中所谓的现实主义及其扩大化都只不过是一个具有广泛意义的表征，它体现了这样一种思想：强调基督人性的丑陋卑贱，从而突出其灵性的美丽高尚。

上述基督受难像还拥有宇宙的维度。无论如何，这一点都在教父圣爱任纽（saint Iréné）的一段美妙文字中得到了昭示：被钉在十字架上的基督正是"全能上帝的逻各斯（logos）[4]，他每时每刻都以不可见的临在进入我们的内心：这正是为什么他以自身的宽度和长度拥抱着世界……

[4] "逻各斯"为希腊哲学和基督教神学用语，指蕴藏于宇宙之中、支配宇宙并使之具有形式和意义的绝对神圣之理。公元 1 世纪犹太哲学家斐洛（Philo Judeaus）指出，逻各斯是上帝与宇宙之间的媒介，上帝通过它创造世界，人心也可以通过它认识和理解上帝。斐洛和新柏拉图主义者认为，逻各斯一方面蕴藏在世界之中，另一方面又是超然于万物的上帝的灵智。所谓耶稣是道成的肉身，这里的"道"便被这些神学家们视为逻各斯。——译注

在十字架上受难的上帝之子存于一切事物当中，因为他以十字的形式出现在每一样事物里。极为正义和公平的是，透过可被感知的外观，他清晰地表明自身因十字的形象而同万物一样从属于可见世界。因为他的行为具有可见的形式并且通过与可见事物的接触证明，正是他照亮了最高处，即天空；正是他达到了最深处，即大地的基底；正是他覆盖了所有表面，从黎明直到夜晚；正是他引导整个世界，从北方直到南方；也正是他宣告了散落之人的集合，以使这些人认识圣父"。14 世纪中期，教廷使节马黎诺里（Jean de Marignola）[5] 曾想将一柄十字架竖在印度南部的土地，即"世界的锥体，直接面对天堂的地方"上，并要这柄十字架长久伫立在那里，直到时间终结。马黎诺里并不知道，在作出这番期许之时，他再次提出了圣爱任纽当时所描绘的宇宙性图像。

为了领会这幅图像，我们没有必要跟随这些"传教士"直至印度的科摩林角（cap Comorin）。因为将其完美演绎出来的透视空间近在咫尺，十字架作为标志、圣体圣事作为仪式构成了其限定条件。正是在这一空间中，从 12 世纪到中世纪末之人对世界的看法像画卷一样完全展开，一览无余。而在物质现实中，这个空间便是由中殿引出的教堂内殿。圣爱任纽的那段文字几乎可以被视作其定义。我们不妨来看看上述圣体圣事有怎样的场面。

已成圣体的面饼被人高高举起，这一行为旨在于空间中一个给定的点位上，显示基督真实的临在。圣体于此如同"准星"或视觉灭点，是所有目光相交汇的地方。正是从这个点出发，整个空间装置获得了存在的意义。而该装置赖以形成的基础是开间有节奏的连续和支柱在视觉上更为紧凑的排列。爬墙小圆柱的增多和高层墙壁元素的分体同样发挥着

[5] 此人曾受教皇本笃十二世之遣带书信礼物来华拜见元顺帝。他于 1338 年从法国阿维尼翁出发，途经君士坦丁堡等地，于 1342 年抵达汗八里（今北京）谒见皇帝，并进贡骏马一匹。在京期间与犹太人及其他传教士讨论宗教问题，讲道传教。1345 年启程南下，经泉州由海路返欧。1352 年抵达阿维尼翁向教皇英诺森六世复命，呈交元顺帝致教皇的书信。——译注

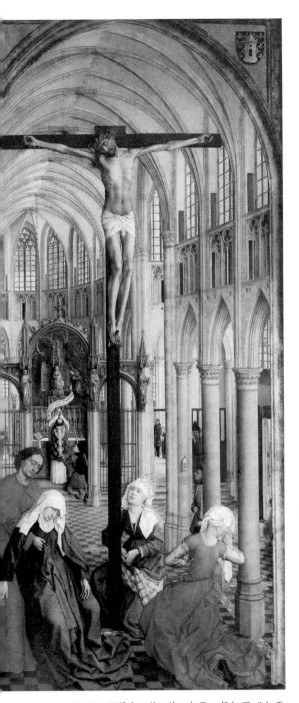

图 83　罗希尔·范·德·韦登，祭坛画《七项圣事》的中央屏板，安特卫普美术馆。

加强透视效果的作用。

仍是在弗兰德斯绘画中，我们找到了某种象征性缩影，它对哥特式时期作出了总结。我们所指的正是罗希尔·范·德·韦登的祭坛画《七项圣事》（*Retable des sept sacrements*，图 83）。其三块固定屏板的结构在设计上受到了教堂大殿三分格局的影响：两块侧屏表现的分别是两道侧廊，而中间最高的那块展现的是教堂正厅。板上的画面按照微微偏离中心轴线的透视构建而成，为的是将近景和远景同时清晰地呈现在观者眼前。在近景中，我们看到十字架上的基督以及围绕着他的三个马利亚和约翰；在远景中，一位教士正面对内殿的主祭坛高高举起圣体。与扬·凡·艾克那幅表现圣母降临教堂中殿的柏林祭坛画（见图 9）不同，观看此画之人并无站在画中地面上之感，而是觉得自己悬于半空，静静地俯视着十字架下所发生的事情。这里的十字架巍峨

地立于画面正中，基督居高临下，俯瞰着整个中殿和处在理想位置上的观者。在这一独具匠心的画面中，罗希尔集中展现了所有曾引起我们关注的元素。他所描绘的十字架受难仿佛是真实发生的历史场景，而从画面上看，其发生地又仿佛是现实中的教堂。这两种真实性如此不相搭配，以至于当它们彼此重叠时，反而从中生出了不真实感。远景中被举起的圣体实际上构成了整幅画面最重要的"标志"。这一重要性并不来自圣体这个形象，而来自它所指向的事物。可以说，这幅画以象征手法形象地再现了圣托马斯所说的圣体的"真实临在"。

我们已经看到，空间观念在中世纪仍然受制于平面观视理念，因为观看行为受到垂直方向的轴线支配。一切描述、一切思想，尤其是一切象征体系都按照某种等级关系构建而成。无论是对宇宙的看法还是人们日常的活动，都从属于以最高和最低两个极点为标志的体系。伪亚略巴古人丢尼修的《天阶体系》和圣维克托的休格所提出的神秘之舟便构成了这样的两套富有画面感的体系，它们在某种意义上代表了中世纪的全部内容。在《论诺亚方舟的奥秘》（*De Arca Noe mystica*）中，休格描绘了一只呈角锥体的方舟，它被"坤舆全图"（mappa mundi，指古世界地图）和威严的基督所环绕。这套完全是平面的知性构建对其作者而言是个理想的载体，可以容纳世界全部的历史。在这一历史中，没有变化，更没有进步。

垂直性在 12 和 13 世纪的建筑中不断得到强化，以至于最终被推向物质在物理上能达到的极限。这一垂直性绝不仅仅是人们追求技术成就的结果，它更多地是对世界具体、可测的表达。这是一个自下而上构筑而成的世界。正是在它之中，雕塑所形成的图像得以覆盖整个墙面，绘画图像得以填满整道玻璃窗。

在上述观念中，不存在时间。因为一旦出现这个概念，人们便会想到"之前"和"之后"。在中世纪末期，佛罗伦萨艺术家发明了人工透视法，从而创造出富有中心感的画面空间。但这并非他们的最终目的。这些艺术家真正关心的是远比空间更为复杂的问题，即时间的厚度。事

实上，他们将"同时发生"的概念引入了具象再现，因为他们的行为无异于承认多个事件可以在一个给定的空间中同时进行。这就等于承认存在一个近景和一个远景，承认画作是在某个时间点通过截取而获得的图像，所以必然牵涉到"之前"和"之后"。

在哥特式教堂中，各种造型效果最终在观者眼前制造出一个富有生气的结构体，它随着光线的无穷变化而舞动。这些变化自身又随线脚的形态而得到放大或仅仅恢复成原样。如此苦心的布置，最终却没有几个人能够看到，因为内殿这个仪式空间只向教务会成员开放。据我们所知，在弥撒这种有信众参与的活动中，内殿总是被祭屏和回廊从各个方位遮住。在《七项圣事》这幅祭坛画中，罗希尔·范·德·韦登便明确地向我们展示了一道将内殿封住的栅栏，表明普通信徒只能在回廊中行走。不仅如此，上述空间还只在教堂对外开放之时才能为人所得见，而且无论是圣物的展陈还是祭坛装饰屏的开启，都遵循严格的规范。与日趋精巧的建筑形式及其美丽优雅的彩色外衣相对的，是一整套五光十色的遮盖物——如幕帘和挂毯：它们围起祭坛，包住圣物盒。因此，一方面，形式的世界日益充实，愈发吸引人们的目光；另一方面，神职人员始终对仪式的规程和信仰器物的使用进行严格的管控。

在礼拜仪式剧诞生之前，复活节仪式的某些时刻已经开始具有戏剧的形态。在此类仪式中，雕塑发挥着独特的功能：十字架上的基督身体甚至可以当场变换形态。观看仪式的信徒因此成了复活节圣周中那些重要时刻的目击证人。而民间宗教庆典则向我们揭示了 12 和 13 世纪赋予图像的全新地位和意义。实际上，上述两类典礼确立了两种截然不同的真实感。一种是仪式型的，另一种是叙事型的。它们分别对应两种完全不同的时间观念。前者所建立的是"永恒轮回"的时间，因为在仪式中所发生的既是之前所有时代都上演过的，也是之后将永久保持下去的。然而，叙事所必然带入的时间观念却是"永远处在当下"。庆典中的每个时刻都是一座"纪念碑"，更不用说门楣上的每幅画面。所有这些画面都作为图像再现着某一段历史，赋予其完整的形态。

　　无论中世纪的时间观念还是仪式观念，都将与叙述相关的事物仅仅摆在从属的地位上。但此类事物的存在仍然获得了哥特式艺术的承认，这正是后者较之先前艺术的一大突破：叙事从此占据了一席之地，无论是伴随仪式左右还是藏于其后。

　　我们在讨论圣体圣事这一秘迹时所提到的真实临在的问题，其实与人物雕（塑）像这类事物直接相连。与画像不同，一尊人像自然意味着某种真实的临在。正是因为这一点，哥特式艺术从根本上有别于拜占庭艺术。在后者当中，居于首位的是绘画。实际上，圣像只不过是一扇门、一条通向神的道路。但雕塑形象作为人体在空间中的翻制品，却能在某种意义上取代它所表现的那个人。

　　在《圣福瓦的奇迹》（*Miracles de sainte Foy*）中，教士昂热的贝尔纳反对为圣徒造像，却赞同人们制作十字架像，因为在他看来，这种雕塑"能将我们的宗教热情引向受难"。以其之见，将圣徒的形象画在墙上也是可取的，但他却同很多人一样，认为用贵金属制作圣徒塑像并将圣物置于其中是民间迷信行为。因此，就三维作品而言，只有十字架像是可以接受的，而圣徒的形象仅应出现于书中或壁画上。之所以在现实中仍然存在很多十字架像以外的雕塑人像，是因为群众奉这类人像为传统，不容它们遭到破坏。昂热的贝尔纳在此很明确地将圣徒形象等同于民间崇拜偶像。

　　贝尔纳曾亲赴孔克的教堂观摩公开展示圣福瓦塑像式圣物盒的景象。那一天，民众可以进入专为这个宝物而设立的敬拜空间。就在踏入这一空间之时，他看到信徒们争先恐后地拥到塑像前扑地跪拜，密密麻麻地将圣徒塑像前的空地占满，以至于自己只能远远地站在一旁。他最后不得不承认，这尊塑像远非一个"空洞的偶像"，而是对"殉教者虔诚信仰的纪念"，能够促使膜拜者真心向教。

　　昂热的贝尔纳于 11 世纪所作的这段记述是极为珍贵的历史资料，因为它论及了表现圣徒的三维作品，此类作品在当时相对而言还非常稀少。贝尔纳的话值得我们关注的地方是他在一个基督教"偶像"中看到

了民间传统。该传统无疑是此像广受崇拜的原因。而塑像的三维性将崇拜推向更为疯狂的地步。事实上，这类作品所达到的逼真度是其在民间大获成功的直接原因。

在整个中世纪，人们一提到雕塑形象，就必然会提到它所在的地点。物品与地点的这种一体性剥夺了雕塑移动的可能，甚至是其完整意义上的三维性：正面性始终是造型体所遵循的原则。甚至那些立在门洞侧墙上的圆雕，都未曾脱离将其勾勒出来的阴影而存在，因为这些雕塑形象总是背靠墙壁。一切向外凸起的形式都必然伴有向内凹陷的元素，后者无不在加强前者的造型感：遵循这一处理法则的不仅是建筑上的线脚，还有纪念碑式雕塑。

教堂的所有部位都被处理成平面或壁板，以衬托从中抽伸出来的造型性元素。这些元素有的是画出来的，有的是雕上去的，因此具有不同程度的可触性。不仅门窗的侧柱是一种平面，中殿和内殿的高层墙壁也是某种平面。每个圆雕形象在本质上实为平面的并置，而非空间之中的形体。模型的传播表现出同样的特点，因为在传播过程中，模型的三维感被压缩为平面，成为素描图或者说成为纯粹的轮廓线。

如果说彩绘玻璃在 12 和 13 世纪取得了非凡的成就，那么这并不是因为它回应了光线的象征意义，而是因为它迎合了二维的形式观念。借助光线的变化，图底关系得以呈现出淡化效果，甚至完全颠倒过来。

在目光遍游教堂内部空间，或者更确切地说是教堂的石头和玻璃壁面之时，观者很清楚自己可以用目光拥抱这里的一切：没有什么东西躲在可见形式的"背后"。因为与这些元素相联系的不可见事物与之不在同一个层面上：不可见事物并不存在于可见物的"背后"。说到可见与不可见二者之间的复杂关系，没有什么阐释比罗吉尔·培根的论述更加清晰明了了。他指出，圣体圣事之于信仰世界，就如同光学之于物理世界，两者在各自的领域中都具有"验证"功效。这一类比绝不是无心的，它表明在 13 世纪，可见事物在多大的程度上被当作证据使用。因此，可见事物处在现实真理的层面上。而另一个层面由启迪构成，在这里发

挥作用的是内心的光线，它促使我们接近唯一值得探求的真理，即上帝的真理。

无法被目光所穿透的可见世界会随着目光对其内容的探索渐渐消隐，从而露出不可见世界。赞同这一观点就等于承认精神的探索永无止境。而只有二维世界可以防止眼睛受到"欺骗"。在这个世界中，所有人物和场景都列于同一个平面之上，图与底连成同一片网络。

对这种形式观念最为成熟的表达应存在于弗兰德斯绘画中。在梅罗德祭坛画里，弗莱马尔大师用衣褶搭建出一座深奥的建筑，用这座建筑将圣母包裹起来，并用浓重、连续的阴影——这正是重点所在——勾勒出圣母的整个轮廓（见图 6）。换言之，这一阴影的出现使得具有三维外观效果的形象看起来仿佛是被整体压扁后，平摊在画面平面上或者说画框中。同样地，在画中的桌子上，那些静物给人以投影的感觉，而承接其影像的仿佛是画中的桌面，而非画作的表面。

于此，佛罗伦萨艺术家所开创的透视体系显示出其不同以往的地方。在这一体系中，上述平面不再是投影面，而变成了视觉角锥体的一个截面。正是通过这个角锥体，我们可以感知空间的纵深。如果说按照 13 世纪流行的光学理论，从眼睛射出的光束与从被观看物射出的外形相交，那么在佛罗伦萨艺术家看来，被观看物之所以可见，完全是由于"视觉灭点"于理论上的存在。这个灭点构成了另一只眼睛，与观者的相对称，它处在永远不可到达的极远处。因为有了这两个极点，人们得以从视觉上控制位于其间的所有客体。然而，如果可见物的功能只是帮助人们进入不可见世界的话，那么这样的体系则是不可想象的。因为一个在人眼中没有完整轮廓的形式，无法成为某个不可见现实在可见世界中的对应物，不可见的现实不能是无限的。在佛罗伦萨建筑师布鲁内莱斯基（Filippo Brunelleschi）所发明的中心透视体系中，可见世界因其视错觉效果而表现为一个片断，这个片断当然是围绕画家想要呈现的事物组织起来的，因此是某种幸运地被偶然捕捉到的情景，但它终究只是个片断。哥特式艺术的二维可见世界则不是。它是一个喻体（analogon），其

自身便包含了起点和终点，构成一个完整的世界。

从 12 至 15 世纪，道成肉身这条教义事实上确立了一个原则，即世界可以被表现出来。既然上帝曾具有可见的形式，他就因这一事实而神圣化了视觉见证的价值，并由此认可了具象艺术的地位。但只是在关于受难的神秘主义叙述出现以后，中世纪艺术才走上模拟现实的道路。

然而，比这更为重要的是，12 至 15 世纪的艺术寓于一个视觉构造体之中。借助该装置，人们得以按照等级关系有序排布救赎这个故事的构成元素。此构造体非常少见的形式为坤舆全图，而其广为流传的形式正是教堂。与坤舆全图不同，大教堂是一个双面体系，其外表面显然是上述等级秩序的载体，内表面则由视轴逻辑支配。各个建筑元素的随意衔接以及接合体的灵活组合为"记忆戏剧"提供了载体和理想的框架。教堂的内部空间也是一个透视体系——这在一些弗兰德斯绘画中得到了揭示。它类似于佛罗伦萨艺术家所开发的透视体系，并可说是唯一贴近该体系的视觉装置。在这里，人们强烈地意识到遥远与邻近、在场与缺席，因为正如在方格构成的棋盘上，所有形式的大小都是相对的，由其高度、宽度和远近程度共同决定。但不同于 1425 年之后的意大利绘画所表现的具象空间，哥特式教堂空间并不能被人们无限深挖。主祭坛和立于其上的十字架或装饰屏构成了这一空间的绝对中心——不仅是在地理位置层面上，也是在象征层面上。因此，这个空间是封闭的。

在 12 至 15 世纪的北方国家，唯一能呈现出透视效果的空间就是教堂内景。它与 15 世纪意大利文艺复兴运动所推广的视错觉空间截然相反，因为这是一个真实的空间。中世纪之后，再没有任何建筑体系寻求如此强烈的轴线透视效果，原因非常简单：为这一效果提供理论支撑的宗教思想进入 16 世纪便消亡了。大教堂这种透视空间似应从 1430 年前后开始衰落，但与此同时，佛罗伦萨的几何透视体系在过了很长一段时间后才在阿尔卑斯山以北地区站稳脚跟。因此，在近一个世纪当中，二维性画面和哥特式建筑空间观念与来自意大利的透视并行存在。

实际上，这一轴线透视理念发源于古代建筑，并通过前基督教时代

的建筑流传下来：夏尔特、兰斯和亚眠的大教堂在某种意义上使之得到了升华。一个矛盾的现象是，在克吕尼和布尔日这两座旨在重现古罗马巴西利卡雄伟之风的建筑中，透视效果却减弱了。原因很简单：无论克吕尼还是布尔日都寻求宽度的扩展，均采用了 5 条，而非传统的 3 条长廊的样式。这两座建筑也是我们所列举的哥特式教堂中最不"古典主义"的。在布尔日，人们发明了一种叠嵌结构，并采用了追加式建造法。各种构建元素虽然功能不同、尺寸各异，却保持了几乎完全一样的截面形态。需要强调的是，从未有建筑如此以视觉感受为先，甚至连最微小的细节都体现出对观感的考虑。

人们会追求如此精微的视觉价值，这说明创作者认定这些价值是能够被一些人发现的。它们所制造的效果的存在意义便是供人观看、品评、比较、欣赏和学习。而在很长时间里，人们都错误地认为，上述效果的目标观众也包括挤满教堂的普通信徒。

为了能对"受众"这个问题有清晰的认识，让我们来看一段关于亚眠大教堂的文字。这是一篇被以往的艺术史家所忽略的文章，却是极为重要的史料，它便是现存的 13 世纪最长的通俗拉丁文布道稿。[6] 在这篇稿子中，布道者——很可能是多明我会的修士——力图劝说在场的信众购买赎罪券。

布道者是在一次晨课当中向稀疏的会众宣读这篇文稿的，因此，布道地点肯定不是在亚眠大教堂，而是在教区里一座普通教堂的中殿。布道的目的是为亚眠大教堂的建设筹集资金。此布道文稿很有针对性，其

[6] 这篇文章并没有标明年代和日期，但它提到隶属于亚眠教区的修道院共有 26 座。根据这个信息，我们判定布道所发生的时间不可能早于 1276 年（参见米歇尔·辛克 [Michel Zink]：《1300 年以前的罗曼语布道》[La Prédication en langue romane avant 1300]，第206 页起）。虽然在这一年，主要的建设都已完成，但人们仍在对亚眠大教堂进行装饰——当时应该正在安装彩色玻璃。因此，上述布道有可能发生在 1276 年或第二年初。斯蒂芬·穆瑞（Stephen Murray）似乎没有看过米歇尔·辛克的作品。他支持上述布道就是在亚眠大教堂中进行的这一假设，并由此观点出发，力图指出布道内容与该教堂图像志方案的一致性（见《亚眠圣母大教堂——哥特式艺术中的变革力量》[Notre-Dame Cathedral of Amiens. The Power of Change in Gothic]，剑桥大学出版社，1996 年，第 116 页起）。

中出现了各种纯熟的修辞手法。依其所言，正如"抹大拉的马利亚捐出财物是为了上帝而不是为了世人，她知道自己将在天堂中获得报偿"，在场的信众也应做出同样的行为，因为"我们亚眠的圣母将给所有捐献者 140 天的赦免，以减轻他们在炼狱中将遭受的惩罚"，同时，"捐献者与天堂的距离将比在今早的时候缩短 140 天"。不仅如此，那些扣押他人财物者若交出部分或全部被扣押物，将免于承担擅自扣押财物罪。这些财物不是要还给其原主人，而是要交给"亚眠的圣母马利亚，亦即您的圣母教堂"。

这篇布道文稿由诸多自成一体的短文组成：我们可以想象，演讲者会根据听众的层次和演讲时间截取其中某个篇章进行宣读，却不会因此而掠过旨在兜售亚眠圣母教堂赎罪券的语句。

最让艺术史家感到震惊的是，尽管这篇布道文稿长得离谱，并充满了针对农民群众的巧辩之术，但它对亚眠的在建工程和装点教堂的那些艺术品却只字未提。为了募集钱款以支持正处在后期工程中的建筑——法国最早的哥特式大教堂之一，布道者并没有站在物品这一边，而是站在了教民这边。这就如同一名商人——就此篇布道稿而言，这个比喻是极为贴切的，为了劝说顾客购买商品，不讲商品本身的好处，只谈令人感兴趣的购买动机和购买者未来将获得的收益。

上面提到，聆听布道的会众十分稀疏，这实为一个表征，揭示了于 1276 年后不久席卷法国北部大型建设工程的那场金融危机。博韦大教堂在几年之后的倒塌则构成了另一个表征，反映了当时建筑技术的局限性。资金和技术的制约自此显得不可突破。上面这个例子——布道者在亚眠教区一座普通教堂向几位信徒募集建设资金——似乎与本书的论题（哥特式教堂艺术愈发为观者而建）相矛盾。这个矛盾在我们看来只是表面上的，因为此门艺术面向的并非普通信众——这些人对其毫不关心，而是另一个群体，即因相同的审美力而汇聚到一起的形形色色的个人。如果认为这个群体完全由出资人构成，那就大错特错了。因为这里

无疑还有高级教士、艺术家和一些知识分子，这些人形成了名副其实的批评界，不仅能发起讨论和争论，还能传播信息。他们可以说是一群精英，并且正像贵族懂得欣赏游吟诗人的抒情作品一样，他们掌握理解一切新的艺术工程所必需的知识。在圣德尼、桑斯、巴黎圣母院、布尔日和韦尔斯，我们最早感受到这种圈子的存在。正是在此背景下，自1170和1180年代起，建筑师的角色逐渐得到确立，其意见开始对项目产生决定性影响。

这些思想圈子的存在却无可考证：圣德尼修道院院长絮热、温彻斯特主教兼古物收藏家布洛瓦的亨利（Henri de Blois）或马修·帕里斯便应属于这样的圈子，他们的事迹让人不由得去这样猜想。而12世纪的建筑师、金银器工匠（如于伊的戈德弗鲁瓦）则可能组成了另外一种群体。这些群体的存在，无论如何都在建筑和具象艺术领域的变革中以间接的方式得到了证实。对某些形式的明显借鉴、向某一传统的明确靠拢、对古代或仅仅是先前样式的征引，这些做法无不旨在向人们保证作品是忠于传统的。同时，它们也形成了某种艺术语言。

根据博纳文图拉的定义，建筑师、艺术家若不对前人成果进行征引就无法有所创造。"编纂者""注释者""著作者"，这些概念无不是他相较于"权威性"而设定的。这个情况在现实中便可得见。维亚尔·德·奥纳库尔仅仅是编纂者；瓦兰弗洛瓦的戈蒂埃至少在埃弗勒的例子中是真正的注释者，他将自己的创造力用在了保护遗迹上。无可辩驳的是，没有任何一位哥特艺术家是现代意义上的"创作者"。他们当中最伟大的——将近1230年时的圣德尼大师、夏尔特的圣厄斯塔什大师、巴黎圣礼拜堂使徒像的雕刻者，都应被视为艺术传统的"阐释者"。我们只能说，他们在对传统进行处理的同时充分发挥了自身的天才。

如果说教士们一直在努力遏制异端学说和偶像崇拜的蔓延，并为此不断拓展面向信众的具象表现活动的范围——甚至为圣物的展示设计了揭开层层盖布的复杂程序，那么，因此而屡屡受命的艺术家则在制作订购品时，将艺术形式本身当作独立于内容而存在的意义层面。这个层面

关乎作品的感性特征，正是这些特征能为"不识字者"所把握。而艺术家的种种操作——暗示、借鉴和交叉引用，仍然只有"爱好者"才能察觉。这些人在"识字者"中只是一小部分。

具象艺术作品的大量涌现，在教士眼中或多或少总是有些可疑：这便是为什么絮热好几次站出来表示，他为重修教堂而投入的巨资是救赎方案的一部分。艺术家在为这种奢侈的事业承担责任的同时，不可能不遭到明谷的伯尔纳的申斥。在他看来，以自身为目的的艺术应当受到谴责。

艺术作品所面向的那个圈子纵然狭小，却拥有非同一般的决定权。正是在这个圈子中，一种全新的认知一步步发展起来：由于视觉性能日益突出，艺术作品越来越要求观者具备高度集中的注意力和敏锐的洞察力，并由此也在训练观者的目光。这些作品将目光引向上述形式意义的层面。在全面探索可见世界之前，这一目光集中在那些再现世界的画面中，并愈发仔细地审视这些画面。正是在此框架下，它变得锐利起来。这种从艺术中诞生又投向艺术的目光，继而推动了更多不同效果在作品中的出现。没有上述目光，我们便无法想象，世界的三维视错觉再现体系如何能够建立起来。

◾ 译后记

本书的原版由法国最具影响力的人文类图书出版社伽利玛尔（Gallimard）于 1999 年出版，并于 2006 年再版。它所归属的"史学文库"是该社于 1999 年推出、现已成为经典品牌的一套开放式丛书。此系列旨在展现当代史学研究的新趋势、新方法和新成果，扩大历史这门学科的研究疆域和社会影响。入选的作品皆为当代著名学者的前沿性著作。相信以上这些信息已经从一个侧面反映出本书在法国乃至西方世界的学术价值。而它之所以被认定为一部前沿性著作，想必是因其如作者所述（见前言），创造性地沟通了艺术史和思想史，从而同时拓展了史学和艺术史两项研究的视野。

这样一本书对国内而言又有怎样特殊的意义呢？作为译者，我对该问题有如下的体会和思考：在翻译之初，本人曾努力搜寻专门论述哥特式艺术的中文作品，结果发现此类作品在图书市场上寥寥无几。在译书过程中，本人又在各种不同的地方（中世纪史著作、基督教史著作、艺术通史著作、基督教方面的辞书、艺术类辞书、各种网络资料等）找到一些涉及哥特式艺术的中文资料。不过很多都仅限于对此类艺术的浅显评论。这一切似乎都在告诉我们，国内对哥特式艺术的认识和研究尚处在初级阶段。中译本的问世无疑将对此项事业起到推助作用。

而上述事业之所以仍处在初级阶段，想必在很大程度上是因为哥特式艺术在时间和空间上均与我们相距遥远。也正因如此，与之相关的很多概念和术语目前在国内还没有统一的译名。针对书中出现的此类概念

和术语，本人经过广泛查询，参考与采纳了已经存在的、较为统一的译名，并在每个译名第一次出现时都附上了法文原词，以供读者查询。书中还有很多被当作常识提出的概念和事件，但这对一般的中国读者而言其实非常陌生。为了尽可能消除它们给阅读造成的障碍，译者添加了大量注释。这些注释均依据本人查阅到的外文资料，以及相关专业人士提供的意见编写而成。考虑到此书系统地提到大教堂的各个建筑构件，而这些构件在建筑的哪个位置、是什么样子，对中国读者而言也往往难以想象，译者特意在书后附录中加配了几幅示意图，以辅助阅读。

为了让读者更好地理解本书，在此列出对本人翻译提供了很大帮助的几本参考书：

〔德〕威尔弗莱德·考赫（Wilfried Koch）：《建筑风格》（*Les Styles en architecture*），吕松（Luçon）：法国 Solar 出版社，1989 年。

〔英〕谢弗-克兰德尔（Annie Shaver-Crandell）：《剑桥艺术史：中世纪艺术分册》（*the Cambridge Introduction to Art : The Middle Ages*），钱乘旦译，南京：译林出版社，2009 年 12 月。

〔日〕铃木博之（Hiroyuki Suzuki）编：《图说西方建筑风格年表》（*Zusetu-nenpyou / Seiyou-kenchiku no Youshiki*），沙子芳译，北京：清华大学出版社，2013 年。

〔美〕G.F. 穆尔（George Foot Moore）：《基督教简史》（*History of Religions : Christianity*），郭舜平等译，北京：商务印书馆，2010 年。

〔美〕布莱恩·蒂尔尼（Brian Tierney）、西德尼·佩因特（Sidney Painter）：《西欧中世纪史》（*Western Europe in the Middle Ages, 300—1475*），袁传伟译，北京：北京大学出版社，2011 年。

文庸、乐峰、王继武编：《基督教词典》，北京：商务印书馆，2008 年。

此外，作为法国中世纪研究领域德高望重的学者，本书的作者拥有自己的官方网站。我们可以在上面查询到其详细的研究经历、学术成果和参与的各项工作及活动。有兴趣的读者可以登录以下网址：http://

www.rolandrecht.org/。

值得一提的是，在中文版译出之前，本书的英文版和俄文版便已面世。两个版本分别于 2008 年和 2014 年由美国芝加哥大学出版社和俄国 HSE 出版社先后出版。中文版的面世可以说相当及时。

本书的翻译和出版得到了不少人的帮助与支持。本人在此衷心感谢本套丛书的主编、中央美术学院的李军教授，他促使本人与此书结缘，为本人的翻译工作提供了全程的指导和帮助，并对译文进行了最后的认真审校。感谢北大出版社的谭燕女士为本人的工作提供了良好的环境和必要的支持。感谢责任编辑赵维女士为本书的编辑和出版付出了辛勤劳动。

感谢在法国格勒诺布尔大学（Université Grenoble-Alpes）从事中世纪研究的吕珊珊、在巴黎高等研究实践学院（École Pratique des Hautes Études de Paris）从事神学文献研究的皮埃尔·香贝丹－普罗塔特（Pierre Chambert-Protat）和文艺学博士赵娟，他们从各自专业角度提出的意见，有效地弥补了参考资料的不足，帮助我攻破了很多疑难之处。感谢北外学妹王诗聪和西语界同行韩默为破解书中出现的各种欧洲语言所提供的智力支持。感谢陈文爽女士的大力举荐和协助。最后，感谢译文的第一读者、艺术家张墨先生，他提出的批评意见极大地促进了译文质量的提高。

虽然译者做了极大的努力并获得了如此之多的帮助，但是由于水平和精力所限，错误和疏漏在所难免，敬请广大读者批评指正。

马跃溪

2015 年 9 月于北京

附 录

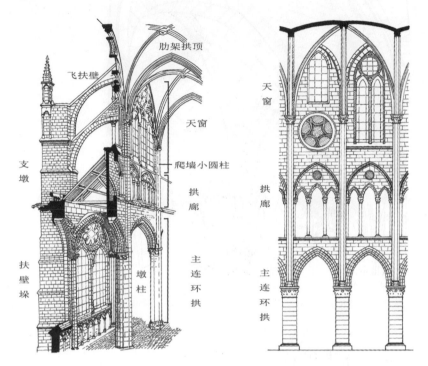

肋架拱顶

飞扶壁

天窗

爬墙小圆柱

支墩

拱廊

扶壁垛

墩柱

主连环拱

天窗

拱廊

主连环拱

哥特式教堂典型构造

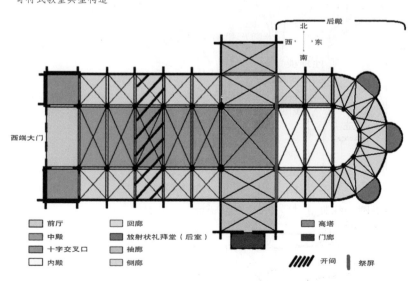

后殿

北

西　东

南

西端大门

▦ 前厅	▢ 回廊		▦ 高塔
▦ 中殿	▦ 放射状礼拜堂（后室）		▦ 门廊
▦ 十字交叉口	▢ 袖廊		▨ 开间
▢ 内殿	▢ 侧廊		▮ 祭屏

哥特式教堂平面示意图

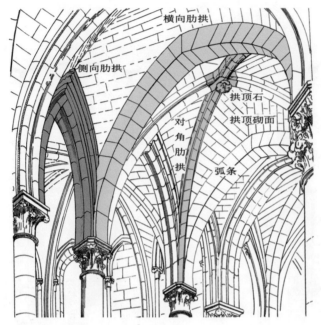

拱顶结构

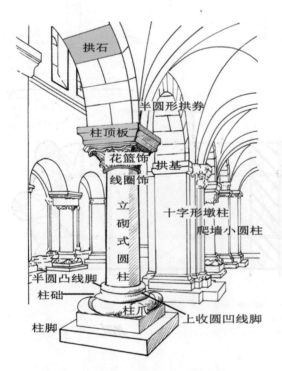

柱子结构

更多资料，请扫描参阅：